楊英風全集

YUYU YANG CORPUS

景觀規畫VII
Lifescape design VII

第十二卷
Volume 12

策畫／國立交通大學
主編／國立交通大學楊英風藝術研究中心
　　　財團法人楊英風藝術教育基金會
出版／藝術家出版社

感謝 APPRECIATE

國立交通大學　National Chiao Tung University
朱銘文教基金會　Nonprofit Organization Juming Culture and Education Foundation
新竹法源講寺　Hsinchu Fa Yuan Temple
新竹永修精舍　Hsinchu Yong Xiu Meditation Center
張榮發基金會　Yung-fa Chang Foundation
高雄麗晶診所　Kaohsiung Li-ching Clinic
典藏藝術家庭　Art & Collection Group
謝金河　Chin-ho Shieh
葉榮嘉　Yung-chia Yeh
許順良　Shun-liang Shu
麗寶文教基金會　Lihpao Foundation
許雅玲　Ya-Ling Hsu
杜隆欽　Long-Chin Tu
洪美銀　Mei-Yin Hong
周美惠　Mei-Hui Chou
劉宗雄　Liu Tzung Hsiung
捷拓科技股份有限公司　Minmax Technology Co., Ltd.
永達保險經紀人股份有限公司　Everpro Insurance Brokers Co., Ltd.
霍克國際藝術股份有限公司　Hoke Art Gallery
梵藝術　Fine Art Center
詹振芳　Chan Cheng Fang
裕隆集團嚴凱泰　Yulon Group CEO Mr. Kenneth K. T. Yen

對《楊英風全集》的大力支持及贊助
For your great advocacy and support to *Yuyu Yang Corpus*

楊英風全集

YUYU YANG CORPUS

景觀規畫Ⅶ

第十二卷

Volume 12

Lifescape design Ⅶ

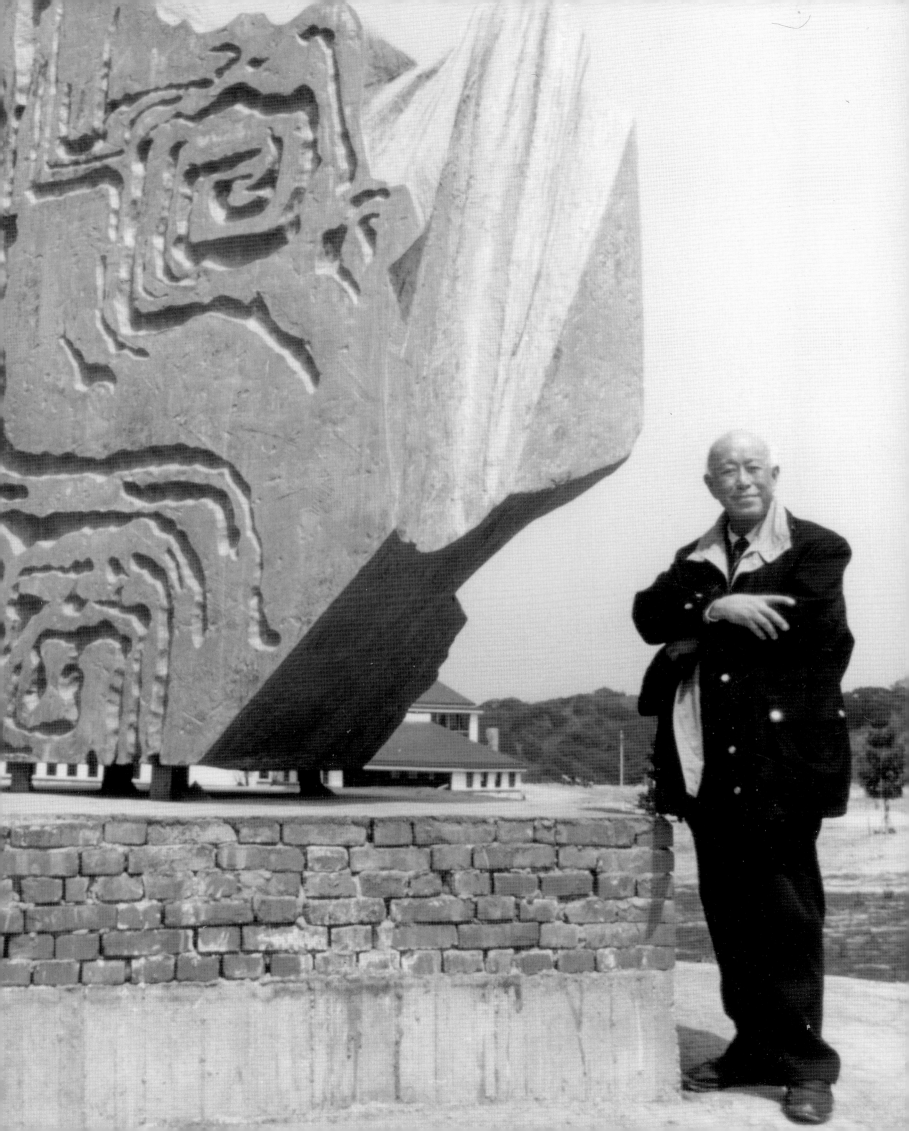

目 次

●「案名附註＊號者為經編者調整」

Contents

目 次

Contents

吳 序

　　一九九六年，楊英風教授為國立交通大學的一百週年校慶，製作了一座大型不鏽鋼雕塑〔緣慧潤生〕，從此與交大結緣。如今，楊教授十餘座不同時期創作的雕塑散佈在校園裡，成為交大賞心悅目的校園景觀。

　　一九九九年，為培養本校學生的人文氣質、鼓勵學校的藝術研究風氣，並整合科技教育與人文藝術教育，與楊英風藝術教育基金會共同成立了「楊英風藝術研究中心」，隸屬於交通大學圖書館，座落於浩然圖書館內。在該中心指導下，由楊教授的後人與專業人才有系統地整理、研究楊教授為數可觀的、未曾公開的、珍貴的圖文資料。經過八個寒暑，先後完成了「影像資料庫建制」、「國科會計畫之楊英風數位美術館」、「文建會計畫之數位典藏計畫」等工作，同時總彙了一套《楊英風全集》，全集三十餘卷，正陸續出版中。《楊英風全集》乃歷載了楊教授一生各時期的創作風格與特色，是楊教授個人藝術成果的累積，亦堪稱為台灣乃至近代中國重要的雕塑藝術的里程碑。

　　整合科技教育與人文教育，是目前國內大學追求卓越、邁向顛峰的重要課題之一，《楊英風全集》的編纂與出版，正是本校在這個課題上所作的努力與成果。

國立交通大學校長
2007 年 6 月 14 日

Preface I

June 14, 2007

In 1996, to celebrate the 100th anniversary of the National Chiao Tung University, Prof. Yuyu Yang created a large scale stainless steel sculpture named "Grace Bestowed on Human Beings". This was the beginning of the relationship between the University and Prof. Yang. Presently there are more than ten pieces of Prof. Yang's sculptures helping to create a pleasant environment within the campus.

In 1999, in order to encourage the students' understanding of humanity, to encourage academic research in artistic fields, and to integrate technology with humanity and art education, National Chiao Tung University, cooperating with Yuyu Yang Art Education Foundation, established Yuyu Yang Art Research Center which is located in Hao Ran Library, underneath National Chiao Tung University Library. With the guidance of the Center, Prof. Yang's descendants and some experts systematically compiled the sizeable and precious documents which had never shown to the public. After eight years, several projects had been completed, including the Establishment of Image Database, Yuyu Yang Digital Art Museum organized by the National Science Council, Yuyu Yang Digital Archives Program organized by the Council for Culture Affairs. Currently, *Yuyu Yang Corpus* consisting of 30 planned volumes is in the process of being published. *Yuyu Yang Corpus* is the fruit of Prof. Yang's artistic achievement, in which the styles and distinguishing features of his creation are compiled. It is an important milestone for sculptural art in Taiwan and in contemporary China.

In order to pursuit perfection and excellence, domestic and foreign universities are eager to integrate technology with humanity and art education. *Yuyu Yang Corpus* is a product of this aspiration.

President of
National Chiao Tung University
Chung-yu Wu

張序

　　國立交通大學向來以理工聞名，是眾所皆知的事，但在二十一世紀展開的今天，科技必須和人文融合，才能創造新的價值，帶動文明的提昇。

　　個人主持校務期間，孜孜於如何將人文引入科技領域，使成為科技創發的動力，也成為心靈豐美的泉源。

　　一九九四年，本校新建圖書館大樓接近完工，偌大的資訊廣場，需要一些藝術景觀的調和，我和雕塑大師楊英風教授相識十多年，遂推薦大師為交大作出曠世作品，終於一九九六年完成以不銹鋼成型的巨大景觀雕塑〔緣慧潤生〕，也成為本校建校百周年的精神標竿。

　　隔年，楊教授即因病辭世，一九九九年蒙楊教授家屬同意，將其畢生創作思維的各種文獻史料，移交本校圖書館，成立「楊英風藝術研究中心」，並於二○○○年舉辦「人文‧藝術與科技——楊英風國際學術研討會」及回顧展。這是本校類似藝術研究中心，最先成立的一個；也激發了日後「漫畫研究中心」、「科技藝術研究中心」、「陳慧坤藝術研究中心」的陸續成立。

　　「楊英風藝術研究中心」正式成立以來，在財團法人楊英風藝術教育基金會董事長寬謙師父的協助配合下，陸續完成「楊英風數位美術館」、「楊英風文獻典藏室」及「楊英風電子資料庫」的建置；而規模龐大的《楊英風全集》，構想始於二○○一年，原本希望在二○○二年年底完成，作為教授逝世五周年的獻禮。但由於內容的豐碩龐大，經歷近五年的持續工作，終於在二○○五年年底完成樣書編輯，正式出版。而這個時間，也正逢楊教授八十誕辰的日子，意義非凡。

　　這件歷史性的工作，感謝本校諸多同仁的支持、參與，尤其原先擔任校外諮詢委員也是國內知名的美術史學者蕭瓊瑞教授，同意出任《楊英風全集》總主編的工作，以其歷史的專業，使這件工作，更具史料編輯的系統性與邏輯性，在此一併致上謝忱。

　　希望這套史無前例的《楊英風全集》的編成出版，能為這塊土地的文化累積，貢獻一份心力，也讓年輕學子，對文化的堅持、創生，有相當多的啟發與省思。

國立交通大學前校長　張俊彥

Preface II

National Chiao Tung University is renowned for its sciences. As the 21ˢᵗ century begins, technology should be integrated with humanities and it should create its own value to promote the progress of civilization.

Since I led the school administration several years ago, I have been seeking for many ways to lead humanities into technical field in order to make the cultural element a driving force to technical innovation and make it a fountain to spiritual richness.

In 1994, as the library building construction was going to be finished, its spacious information square needed some artistic grace. Since I knew the master of sculpture Prof. Yuyu Yang for more than ten years, he was commissioned this project. The magnificent stainless steel environmental sculpture "Grace Bestowed on Human Beings" was completed in 1996, symbolizing the NCTU's centennial spirit.

The next year, Prof. Yuyu Yang left our world due to his illness. In 1999, owing to his beloved family's generosity, the professor's creative legacy in literary records was entrusted to our library. Subsequently, Yuyu Yang Art Research Center was established. A seminar entitled "Humanities, Art and Technology - Yuyu Yang International Seminar" and another retrospective exhibition were held in 2000. This was the first art-oriented research center in our school, and it inspired several other research centers to be set up, including Caricature Research Center, Technological Art Research Center, and Hui-kun Chen Art Research Center.

After the Yuyu Yang Art Research Center was set up, the buildings of Yuyu Yang Digital Art Museum, Yuyu Yang Literature Archives and Yuyu Yang Electronic Databases have been systematically completed under the assistance of Kuan-chian Shi, the President of Yuyu Yang Art Education Foundation. The prodigious task of publishing the *Yuyu Yang Corpus* was conceived in 2001, and was scheduled to be completed by the and of 2002 as a memorial gift to mark the fifth anniversary of the passing of Prof. Yuyu Yang. However, it lasted five years to finish it and was published in the end of 2005 because of his prolific works.

The achievement of this historical task is indebted to the great support and participation of many members of this institution, especially the outside counselor and also the well-known art history Prof. Chong-ray Hsiao, who agreed to serve as the chief editor and whose specialty in history makes the historical records more systematical and logical.

We hope the unprecedented publication of the *Yuyu Yang Corpus* will help to preserve and accumulate cultural assets in Taiwan art history and will inspire our young adults to have more reflection and contemplation on culture insistency and creativity.

Former President of
National Chiao Tung University
Chun-yen Chang

楊 序

　　雖然很早就接觸過楊英風大師的作品，但是我和大師第一次近距離的深度交會，竟是在翻譯（包含審閱）楊英風的日文資料開始。由於當時有人推薦我來翻譯這些作品，因此這個邂逅真是非常偶然。

　　這些日文資料包括早年的日記、日本友人書信、日文評論等。閱讀楊英風的早年日記時，最令我感到驚訝的是，這日記除了可以了解大師早年的心靈成長過程，同時它也是彌足珍貴的史料。

　　從楊英風的早期日記中，除了得知大師中學時代赴北京就讀日本人學校的求學過程，更令人感到欽佩的就是，大師的堅強毅力與廣泛的興趣乃從中學時即已展現。由於日記記載得很詳細，我們可以看到每學期的課表、考試科目、學校的行事曆（包括戰前才有的「新嘗祭」、「紀元節」、「耐寒訓練」等行事）、當時的物價、自我勉勵的名人格言、作夢、家人以及劇場經營的動態等等。

　　在早期日記中，我認為最能展現大師風範的就是：對藝術的執著、堅強的毅力，以及廣泛、強烈的求知慾。

<div align="right">

國立交通大學圖書館館長　楊永良

</div>

Preface III

I have known Master Yang and his works for some time already. However, I have not had in-depth contact with Master Yang's works until I translated (and also perused) his archives in Japanese. Due to someone's recommendation, I had this chance to translate these works. It was surely an unexpected meeting.

These Japanese archives include his early diaries, letters from Japanese friends, and Japanese commentaries. When I read Yang's early diaries, I found out that the diaries are not only the record of his growing path, but also the precious historical materials for research.

In these diaries, it is learned how Yang received education at the Japanese high school in Bejing. Furthermore, it is admiring that Master Yang showed his resolute willpower and extensive interests when he was a high-school student. Because the diaries were careful written, we could have a brief insight of the activities at that time, such as the curriculums, subjects of exams, school's calendar (including Niiname-sai (Harvest Festival)) , Kigen-sai (Empire Day), and cold-resistant trainings which only existed before the war (World War II)), prices of commodities, maxims for encouragement, his dreams, his families, the management of a theater, and so on.

In these diaries, several characters that performed Yang's absolute masterly caliber are - his persistence of art, his perseverance, and the wide and strong desire to learn.

Director, National Chiao Tung University Library
Yung-Liang Yang

涓滴成海

　　楊英風先生是我們兄弟姊妹所摯愛的父親，但是我們小時候卻很少享受到這份天倫之樂。父親他永遠像個老師，隨時教導著一群共住在一起的學生，順便告訴我們做人處世的道理，從來不勉強我們必須學習與他相關的領域。誠如父親當年教導朱銘，告訴他：「你不要當第二個楊英風，而是當朱銘你自己」！

　　記得有位學生回憶那段時期，他說每天都努力著盡學生本分：「醒師前，睡師後」，卻是一直無法達成。因為父親整天充沛的工作狂勁，竟然在年輕的學生輩都還找不到對手呢！這樣努力不懈的工作熱誠，可以說維持到他逝世之前，終其一生始終如此，這不禁使我們想到：「一分天才，仍須九十九分的努力」這句至理名言！

　　父親的感情世界是豐富的，但卻是內斂而深沉的。應該是源自於孩提時期對母親不在身邊而充滿深厚的期待，直至小學畢業終於可以投向母親懷抱時，卻得先與表姊定親，又將少男奔放的情懷給鎖住了。無怪乎當父親被震懾在大同雲崗大佛的腳底下的際遇，從此縱情於佛法的領域。從父親晚年回顧展中「向來回首雲崗處，宏觀震懾六十載」的標題，及畢生最後一篇論文〈大乘景觀論〉，更確切地明白佛法思想是他創作的活水源頭。我的出家，彌補了父親未了的心願，出家後我們父女竟然由於佛法獲得深度的溝通，我也經常慨歎出家後我才更理解我的父親，原來他是透過內觀修行，掘到生命的泉源，所以創作簡直是隨手捻來，件件皆是具有生命力的作品。

　　面對上千件作品，背後上萬件的文獻圖像資料，這是父親畢生創作，幾經遷徙殘留下來的珍貴資料，見證著台灣美術史發展中，不可或缺的一塊重要領域。身為子女的我們，正愁不知如何正確地將這份寶貴的公共文化財，奉獻給社會與眾生之際，國立交通大學前任校長張俊彥適時地出現，慨然應允與我們基金會合作成立「楊英風藝術研究中心」，企圖將資訊科技與人文藝術作最緊密的結合。先後完成了「楊英風數位美術館」、「楊英風文獻典藏室」與「楊英風電子資料庫」，而規模最龐大、最複雜的是《楊英風全集》，則整整戮力近五年，才於2005年年底出版第一卷。

　　在此深深地感恩著這一切的因緣和合，張前校長俊彥、蔡前副校長文祥、楊前館長維邦、林前教務長振德，以及現任校長吳重雨教授、圖書館前後任館長劉美君、楊永良教授的全力支援，編輯小組諮詢委員會十二位專家學者的指導。蕭瓊瑞教授擔任總主編，李振明教授及助理張俊哲先生擔任美編指導，本研究中心的同仁鈴如、瑋鈴、慧敏擔任分冊主編，還有過去如海、怡勳、美璟、秀惠、盈龍與珊珊的投入，以及家兄嫂奉琛及維妮與法源講寺及永修精舍的支持和幕後默默的耕耘者，更感謝朱銘先生在得知我們面對《楊英風全集》龐大的印刷經費相當困難時，慨然捐出十三件作品，價值新台幣六百萬元整，以供義賣。還有在義賣過程中所有贊助者的慷慨解囊，更促成了這幾乎不可能的任務，才有機會將一池靜靜的湖水，逐漸匯集成大海般的壯闊。

<div style="text-align: right">

楊英風藝術教育基金會
董事長　　釋寬謙

</div>

Little Drops Make An Ocean

Yuyu Yang was our beloved father, yet we seldom enjoyed our happy family hours in our childhoods. Father was always like a teacher, and was constantly teaching us proper morals, and values of the world. He never forced us to learn the knowledge of his field, but allowed us to develop our own interests. He also told Ju Ming, a renowned sculptor, the same thing that "Don't be a second Yuyu Yang, but be yourself !"

One of my father's students recalled that period of time. He endeavored to do his responsibility - awake before the teacher and asleep after the teacher. However, it was not easy to achieve because of my father's energetic in work and none of the student is his rival. He kept this enthusiasm till his death. It reminds me of a proverb that one percent of genius and ninety nine percent of hard work leads to success.

My father was rich in emotions, but his feelings were deeply internalized. It must be some reasons of his childhood. He looked forward to be with his mother, but he couldn't until he graduated from the elementary school. But at that moment, he was obliged to be engaged with his cousin that somehow curtailed the natural passion of a young boy. Therefore, it is understandable that he indulged himself with Buddhism. We could clearly understand that the Buddha dharma is the fountain of his artistic creation from the headline - "Looking Back at Yuen-gang, Touching Heart for Sixty Years" of his retrospective exhibition and from his last essay "Landscape Thesis". My forsaking of the world made up his uncompleted wishes. I could have deep communication through Buddhism with my father after that and I began to understand that my father found his fountain of life through introspection and Buddhist practice. So every piece of his work is vivid and shows the vitality of life.

Father left behind nearly a thousand pieces of artwork and tens of thousands of relevant documents and graphics, which are preciously preserved after the migration. These works are the painstaking efforts in his lifetime and they constitute a significant part of contemporary art history. While we were worrying about how to donate these precious cultural legacies to the society, Mr. Chun-yen Chang, former President of National Chiao Tung University, agreed to collaborate with our foundation in setting up Yuyu Yang Art Research Center with the intention of integrating information technology with art. As a result, Yuyu Yang Digital Art Museum, Yuyu Yang Literature Archives and Yuyu Yang Electronic Databases have been set up. But the most complex and prodigious was the *Yuyu Yang Corpus*; it took five whole years.

We owe a great deal to the support of NCTU's former president Chun-yen Chang, former vice president Wen-hsiang Tsai, former library director Wei-bang Yang, former dean of academic Cheng-te Lin and NCTU's president Chung-yu Wu, library director Yung-liang Yang and pre-director Mei-chun Liu as well as the direction of the twelve scholars and experts that served as the editing consultation. Prof. Chong-ray Hsiao is the chief editor. Prof. Cheng-ming Lee and assistant Jun-che Chang are the art editor guides. Ling-ju, Wei-ling and Hui-ming in the research center are volume editors. Ju-hai, Yi-hsun, Mei-jing, Xiu-hui, Ying-long and Shan-shan also joined us, together with the support of my brother Fong-sheng, sister-in-law Wei-ni, Fa Yuan Temple, Yong Xiu Meditation center and many other contributors. Moreover, we must thank Mr. Ju Ming. When he knew that we had difficulty in facing the huge expense of printing *Yuyu Yang Corpus*, he donated thirteen works that the entire value was NTD 6,000,000 liberally for a charity bazaar. Furthermore, in the process of the bazaar, all of the sponsors that made generous contributions helped to bring about this almost impossible mission. Thus scattered bits and pieces have been flocked together to form the great majesty.

President of
Yuyu Yang Art Education Foundation
Kuan-Chian Shi

Kuan-Chian Shi

藝林巨石 孺慕之恩

　　我有幸成長在藝術氣息濃厚的家庭中，家父楊英風先生圓融而深奧的藝術生命力，成為我藝術創作最好的典範。我出生的時候，家父正在塑造星雲大師所委託的佛像；父親將襁褓中的我當作模特兒，因為他覺得嬰兒天真無邪的神情最像佛陀。家裡的客廳就是家父的工作室，家父的話不多，總是非常專注地創作，我則在一旁玩耍，黏土是我唯一的玩具。

　　家父在藝術上的諄諄教誨，讓我更深刻地了解到藝術的無遠弗屆、了解到藝術的真諦；也讓我體悟藝術原來就是生命的哲學，就是人生，就是宇宙，就是萬物，就是心靈，就是思想，更是教育。我年少時，跟著家父到花蓮，記得他站在太魯閣的崖頂上，專注地觀察與沈思。他告訴我，「大自然就是最好的雕刻導師」，這句話深深地影響了我一輩子的創作。家父的「太魯閣系列」就是以峽谷大斧劈的造型來創作，呈現了台灣山水之美，也作了最前衛的藝術表現。家父經常轉換創作主題，都是自覺的放下原有模式、開創新局，這也正是他創作心境不斷求新求變的寫照。我們身為子女者陪他一路走來，就像在參與一部台灣近代的雕塑史。

　　家父一生的藝術創作，從寫實到抽象，結合大環境與高科技的運用，一路蛻變演進。他以中國美學思想和佛學作為創作源頭，以大自然為範本，他的創作思想早已超越平常認知的雕刻領域。在數十載的創作歷程中，不論是版畫、素描、水墨、石刻、銅雕、浮雕、不銹鋼雕塑及雷射藝術，不同時期的創作風格，幾乎都帶動並影響了台灣當代藝術的發展。

　　家父不朽的雕塑成就，在公共景觀藝術方面更見其功。以中國的東方思想與精神，結合傳統與現代科技，在景觀藝術領域創作，探索內心的感動，用極簡的造型結構‧呈現無窮的自然力量。其大型景觀雕塑，蘊含深遠內涵，也是空間充滿流動感、深富中國精神的現代藝術之作。

　　家父畢生創作的文獻圖像資料，幸有國立交通大學前校長張俊彥教授與楊英風藝術教育基金會合作成立「楊英風藝術研究中心」，陸續建置「楊英風數位美術館」、「楊英風文獻典藏室」及「楊英風電子資料庫」，更戮力完成巨冊《楊英風全集》的出版。感謝現任吳重雨校長、圖書館楊永良館長的指導，還有總主編蕭瓊瑞教授與楊英風藝術研究中心同仁的執行，楊英風美術館同仁與內人維妮的支持。更要感謝朱銘先生與多位賢達對「楊英風全集」的贊助，舍妹寬謙師父的堅持與統籌整合。讓我們身為後代者，在孺慕親恩外，更能將猶如藝林巨石的家父畢生創作所留下來的寶貴公共文化財，聚集成為台灣近代的雕塑史不可或缺的資產長久留存。

楊英風美術館
館長　楊奉琛

A Monolith in the Art World
Our Beloved and Respected Father

I was lucky to grow up in a family immersed in artistic ambiance. The harmonious and profound artistic strength of my father, Yuyu Yang, has always being the best paragon for my art. My father was working on a Buddhist statue commissioned by Master Hsing Yun when I was born. My father believed that the innocent and pure air of a baby resemble Buddha the best, and took me, then still in the swaddling clothes, as the model for his statue. Our living room was my father's studio. He was a man of few words and always concentrated on his work. I played alongside when he was working. Clay was my only toy.

My father's inculcation about art had led me to understand profoundly the far-reaching of art and the truth about art. His teaching also revealed that art is the philosophy of life, that art is life itself, is the universe, is creation, is the soul, is ideology, and is even education. He often took me to Hualien with him when I was young. He used to stand on the cliff of Taroko, deeply absorbed into the nature and thought. He said "The nature is the best teacher in sculpture" .It made a huge effect on the creations in my life. The advanced sculptures from my father's "Taroko Series" were based on the beauty of gorges and mountains in Taiwan. My father regularly changed the theme of his creation. He consciously abandoned established patterns and brought fresh innovation into his art, showed how he kept forging ahead tirelessly. As his children, we accompanied him along the way. It was like participating in the shaping of the history of modern sculpture in Taiwan.

The oeuvre of my father ranged from realistic depiction to abstract works. He combined the overall environment of the world with advanced technology, developed into different styles along his career. His creation was rooted in Chinese aesthetics as well as Buddhism, and the nature was the model of his creation.His concept had surpassed the field of sculpture. During decades of his career, my father had come through different stages of creativity and produced art of various styles. He had come across print, drawing, ink painting, stone carving, bronze sculpture, relief, stainless steel sculpture and even laser art, and in all these fields, his influence on the development of contemporary art in Taiwan was significant.

The immortal achievement of my father is especially apparent in his public lifescape sculpture. Based on the Chinese ideology and oriental spirit, he combined tradition and modern technology to create the lifescape sculptures and explored the inner world of humanity. With pithy forms, he revealed the infinite power of the nature. His large lifescape sculptures contain far-reaching connotations. They bring movement into space. They are modern art endowed with Chinese traditional spirit.

We are grateful that the literature and image documents of my father's artistic career are well preserved in Yuyu Yang Art Research Center, founded by the ex-president of National Chiao Tung University, Professor Chun-yen Chang and Yuyu Yang Art Education Foundation. Yuyu Yang Digital Art Museum, Yuyu Yang Literature Archives and Yuyu Yang Electronic Databases have been established and now the Yuyu Yang Corpus is published. I would like to show my gratitude to the guidance of President of National Chiao Tung University president, Professor Chung-yu Wu, Director of Library, ProfessorYung-Liang Yang, as well as the execution of chief editor, Professor Chong-ray Hsiao and all the colleagues in Yuyu Yang Art Research Center, as well as the support of my wife Wei-ni. I would also like to thank Mr. Ju Ming and other prominent persons for their sponsorship for *Yuyu Yang Corpus*, and my sister Master Kuan-chian Shi's help in management. As the children of our beloved and respected father, we thank these people's supports which make the conservation of my father's valuable cultural assets possible. My father's great achievement thus stands like a monolith standing in the art world.

<div align="right">
Director of Yuyu Yang Museum

Yang Feng-Chen *Arthur Yang*
</div>

為歷史立一巨石──關於《楊英風全集》

　　在戰後台灣美術史上，以藝術材料嘗試之新、創作領域橫跨之廣、對各種新知識、新思想探討之勤，並因此形成獨特見解、創生鮮明藝術風貌，且留下數量龐大的藝術作品與資料者，楊英風無疑是獨一無二的一位。在國立交通大學支持下編纂的《楊英風全集》，將證明這個事實。

　　視楊英風為台灣的藝術家，恐怕還只是一種方便的說法。從他的生平經歷來看，這位出生成長於時代交替夾縫中的藝術家，事實上，足跡橫跨海峽兩岸以及東南亞、日本、歐洲、美國等地。儘管在戰後初期，他曾任職於以振興台灣農村經濟為主旨的《豐年》雜誌，因此深入農村，也創作了為數可觀的各種類型的作品，包括水彩、油畫、雕塑，和大批的漫畫、美術設計等等；但在思想上，楊英風絕不是一位狹隘的鄉土主義者，他的思想恢宏、關懷廣闊，是一位具有世界性視野與氣度的傑出藝術家。

　　一九二六年出生於台灣宜蘭的楊英風，因父母長年在大陸經商，因此將他託付給姨父母撫養照顧。一九四○年楊英風十五歲，隨父母前往中國北京，就讀北京日本中等學校，並先後隨日籍老師淺井武、寒川典美，以及旅居北京的台籍畫家郭柏川等習畫。一九四四年，前往日本東京，考入東京美術學校建築科；不過未久，就因戰爭結束，政局變遷，而重回北京，一面在京華美術學校西畫系，繼續接受郭柏川的指導，同時也考取輔仁大學教育學院美術系。唯戰後的世局變動，未及等到輔大畢業，就在一九四七年返台，自此與大陸的父母兩岸相隔，無法見面，並失去經濟上的奧援，長達三十多年時間。隻身在台的楊英風，短暫在台灣大學植物系從事繪製植物標本工作後，一九四八年，考入台灣省立師範學院藝術系（今台灣師大美術系），受教溥心畬等傳統水墨畫家，對中國傳統繪畫思想，開始有了瞭解。唯命運多舛的楊英風，仍因經濟問題，無法在師院完成學業。一九五一年，自師院輟學，應同鄉畫壇前輩藍蔭鼎之邀，至農復會《豐年》雜誌擔任美術編輯，此一工作，長達十一年；不過在這段時間，透過他個人的努力，開始在台灣藝壇展露頭角，先後獲聘為中國文藝協會民俗文藝委員會常務委員(1955-)、教育部美育委員會委員(1957-)、國立歷史博物館推廣委員(1957-)、巴西聖保羅雙年展參展作品評審委員(1957-)、第四屆全國美展雕塑組審查委員(1957-)等等，並在一九五九年，與一些具創新思想的年輕人組成日後影響深遠的「現代版畫會」。且以其聲望，被推舉為當時由國內現代繪畫團體所籌組成立的「中國現代藝術中心」召集人；可惜這個藝術中心，因著名的政治疑雲「秦松事件」（作品被疑為與「反蔣」有關），而宣告夭折(1960)。不過楊英風仍在當年，盛大舉辦他個人首次重要個展於國立歷史博物館，並在隔年(1961)，獲中國文藝協會雕塑獎，也完成他的成名大作──台中日月潭教師會館大型浮雕壁畫群。

　　一九六一年，楊英風辭去《豐年》雜誌美編工作，一九六二年受聘擔任國立台灣藝術專科學校（今台灣藝大）美術科兼任教授，培養了一批日後活躍於台灣藝術界的年輕雕塑家。一九六三年，他以北平輔仁大學校友會代表身份，前往義大利羅馬，並陪同于斌主教晉見教宗保祿六世；此後，旅居義大利，直至一九六六年。期間，他創作了大批極為精采的街頭速寫作品，並在米蘭舉辦個展，展出四十多幅版畫與十件雕塑，均具相當突出的現代風格。此外，他又進入義大利國立造幣雕刻專門學校研究銅章雕刻；返國後，舉辦「義大利銅章雕刻展」於國立歷史博物館，是台灣引進銅章雕刻

的先驅人物。同年（1966），獲得第四屆全國十大傑出青年金手獎榮譽。

隔年（1967），楊英風受聘擔任花蓮大理石工廠顧問，此一機緣，對他日後大批精采創作，如「山水」系列的激發，具直接的影響；但更重要者，是開啓了日後花蓮石雕藝術發展的契機，對台灣東部文化產業的提升，具有重大且深遠的貢獻。

一九六九年，楊英風臨危受命，在極短的時間，和有限的財力、人力限制下，接受政府委託，創作完成日本大阪萬國博覽會中華民國館的大型景觀雕塑〔鳳凰來儀〕。這件作品，是他一生重要的代表作之一，以大型的鋼鐵材質，形塑出一種飛翔、上揚的鳳凰意象。這件作品的完成，也奠定了爾後和著名華人建築師貝聿銘一系列的合作。貝聿銘正是當年中華民國館的設計者。

〔鳳凰來儀〕一作的完成，也促使楊氏的創作進入一個新的階段，許多來自中國傳統文化思想的作品，一一湧現。

一九七七年，楊英風受到日本京都觀賞雷射藝術的感動，開始在台灣推動雷射藝術，並和陳奇祿、毛高文等人，發起成立「中華民國雷射科藝推廣協會」，大力推廣科技導入藝術創作的觀念，並成立「大漢雷射科藝研究所」，完成於一九八一的〔生命之火〕，就是台灣第一件以雷射切割機完成的雕刻作品。這件工作，引發了相當多年輕藝術家的投入參與，並在一九八一年，於圓山飯店及圓山天文台舉辦盛大的「第一屆中華民國國際雷射景觀雕塑大展」。

一九八六年，由於夫人李定的去世，與愛女漢珩的出家，楊英風的生命，也轉入一個更為深沈內蘊的階段。一九八八年，他重遊洛陽龍門與大同雲岡等佛像石窟，並於一九九〇年，發表〈中國生態美學的未來性〉於北京大學「中國東方文化國際研討會」；〈楊英風教授生態美學語錄〉也在《中時晚報》、《民眾日報》等媒體連載。同時，他更花費大量的時間、精力，為美國萬佛城的景觀、建築，進行規畫設計與修建工程。

一九九三年，行政院頒發國家文化獎章，肯定其終生的文化成就與貢獻。同年，台灣省立美術館為其舉辦「楊英風一甲子工作紀錄展」，回顧其一生創作的思維與軌跡。一九九六年，大型的「呦呦楊英風景觀雕塑特展」，在英國皇家雕塑家學會邀請下，於倫敦查爾西港區戶外盛大舉行。

一九九七年八月，「楊英風大乘景觀雕塑展」在著名的日本箱根雕刻之森美術館舉行。兩個月後，這位將一生生命完全貢獻給藝術的傑出藝術家，因病在女兒出家的新竹法源講寺，安靜地離開他所摯愛的人間，回歸宇宙渾沌無垠的太初。

作為一位出生於日治末期、成長茁壯於戰後初期的台灣藝術家，楊英風從一開始便沒有將自己設定在任何一個固定的畫種或創作的類型上，因此除了一般人所熟知的雕塑、版畫外，即使油畫、攝影、雷射藝術，乃至一般視為「非純粹藝術」的美術設計、插畫、漫畫等，都留下了大量的作品，同時也都呈顯了一定的藝術質地與品味。楊英風是一位站在鄉土、貼近生活，卻又不斷追求前衛、時時有所突破、超越的全方位藝術家。

一九九四年，楊英風曾受邀為國立交通大學新建圖書館資訊廣場，規畫設計大型景觀雕塑〔緣慧潤生〕，這件作品在一九九六年完成，作為交大建校百週年紀念。

一九九九年，也是楊氏辭世的第二年，交通大學正式成立「楊英風藝術研究中心」，並與財團法人楊英風藝術教育基金會合作，在國科會的專案補助下，於二〇〇〇年開始進行「楊英風數位美術館」建置計畫；隔年，進一步進行「楊英風文獻典藏室」與「楊英風電子資料庫」的建置工作，並著手《楊英風全集》的編纂計畫。

　　二〇〇二年元月，個人以校外諮詢委員身份，和林保堯、顏娟英等教授，受邀參與全集的第一次諮詢委員會；美麗的校園中，散置著許多楊英風各個時期的作品。初步的《全集》構想，有三巨冊，上、中冊為作品圖錄，下冊為楊氏日記、工作週記與評論文字的選輯和年表。委員們一致認為：以楊氏一生龐大的創作成果和文獻史料，採取選輯的方式，有違《全集》的精神，也對未來史料的保存與研究，有所不足，乃建議進行更全面且詳細的搜羅、整理與編輯。

　　由於這是一件龐大的工作，楊英風藝術教育教基金會的董事長寬謙法師，也是楊英風的三女，考量林保堯、顏娟英教授的工作繁重，乃商洽個人前往交大支援，並徵得校方同意，擔任《全集》總主編的工作。

　　個人自二〇〇二年二月起，每月最少一次由台南北上，參與這項工作的進行。研究室位於圖書館地下室，與藝文空間比鄰，雖是地下室，但空曠的設計，使得空氣、陽光充足。研究室內，現代化的文件櫃與電腦設備，顯示交大相關單位對這項工作的支持。幾位學有專精的專任研究員和校方支援的工讀生，面對龐大的資料，進行耐心的整理與歸檔。工作的計畫，原訂於二〇〇二年年底告一段落，但資料的陸續出土，從埔里楊氏舊宅和台北的工作室，又搬回來大批的圖稿、文件與照片。楊氏對資料的蒐集、記錄與存檔，直如一位有心的歷史學者，恐怕是台灣，甚至海峽兩岸少見的一人。他的史料，也幾乎就是台灣現代藝術運動最重要的一手史料，將提供未來研究者，瞭解他個人和這個時代最重要的依據與參考。

　　《全集》最後的規模，超出所有參與者原先的想像。全部內容包括兩大部份：即創作篇與文件篇。創作篇的第1至5卷，是巨型圖版畫冊，包括第1卷的浮雕、景觀浮雕、雕塑、景觀雕塑，與獎座，第2卷的版畫、繪畫、雷射，與攝影；第3卷的素描和速寫；第4卷的美術設計、插畫與漫畫；第5卷除大事年表和一篇介紹楊氏創作經歷的專文外，則是有關楊英風的一些評論文字、日記、剪報、工作週記、書信，與雕塑創作過程、景觀規畫案、史料、照片等等的精華選錄。事實上，第5卷的內容，也正是第二部份文件篇的內容的選輯，而文卷篇的詳細內容，總數多達二十冊，包括：文集三冊、研究集五冊、早年日記一冊、工作札記二冊、書信六冊、史料圖片二冊，及一冊較為詳細的生平年譜。至於創作篇的第6至12卷，則完全是景觀規畫案；楊英風一生亟力推動「景觀雕塑」的觀念，因此他的景觀規畫，許多都是「景觀雕塑」觀念下的一種延伸與擴大。這些規畫案有完成的，也有未完成的，但都是楊氏心血的結晶，保存下來，做為後進研究參考的資料，也期待某些案子，可以獲得再生、實現的契機。

　　類如《楊英風全集》這樣一套在藝術史界，還未見前例的大部頭書籍的編纂，工作的困難與成敗，還不只在全書的架構和分類；最困難的，還在美術的編輯與安排，如何將大小不一、種類材質繁複的圖像、資料，有條不紊，以優美的視覺方式呈現出來？是一個巨大的挑戰。好友台灣師大美術系教授李振明和他的傑出弟子，也是曾經獲得一九九七年國際青年設計大賽台灣區金牌獎的張俊哲先生，可謂不計酬勞地以一種文化貢獻的心情，共同參與了這件工作的進行，在

此表達誠摯的謝意。當然藝術家出版社何政廣先生的應允出版，和他堅強的團隊，尤其是柯美麗小姐辛勞的付出，也應在此致上深深的謝意。

個人參與交大楊英風藝術研究中心的《全集》編纂，是一次美好的經歷。許多個美麗的夜晚，住在圖書館旁招待所，多風的新竹、起伏有緻的交大校園，從初春到寒冬，都帶給個人難忘的回憶。而幾次和張校長俊彥院士夫婦與學校相關主管的集會或餐聚，也讓個人對這個歷史悠久而生命常青的學校，留下深刻的印象。在對人文高度憧憬與尊重的治校理念下，張校長和相關主管大力支持《楊英風全集》的編纂工作，已為台灣美術史，甚至文化史，留下一座珍貴的寶藏；也像在茂密的藝術森林中，立下一塊巨大的磐石，美麗的「夢之塔」，將在這塊巨石上，昂然矗立。

個人以能參與這件歷史性的工程而深感驕傲，尤其感謝研究中心同仁，包括鈴如、瑋鈴、慧敏，和已經離職的怡勳、美璟、如海、盈龍、秀惠、珊珊的全力投入與配合。而八師父（寬謙法師）、奉琛、維妮，為父親所付出的一切，成果歸於全民共有，更應致上最深沈的敬意。

總主編 蕭瓊瑞

A Monolith in History :
About The *Yuyu Yang Corpus*

The attempt of new art materials, the width of the innovative works, the diligence of probing into new knowledge and new thoughts, the uniqueness of the ideas, the style of vivid art, and the collections of the great amount of art works prove that Yuyu Yang was undoubtedly the unique one In Taiwan art history of post World War II. We can see many proofs in *Yuyu Yang Corpus*, which was compiled with the support of the National Chiao Tung University.

Regarding Yuyu Yang as a Taiwanese artist is only a rough description. Judging from his background, he was born and grew up at the juncture of the changing times and actually traversed both sides of the Taiwan Straits, Japan, Europe and America. He used to be an employee at Harvest, a magazine dedicated to fostering Taiwan agricultural economy. He walked into the agricultural society to have a clear understanding of their lives and created numerous types of works, such as watercolor, oil paintings, sculptures, comics and graphic designs. But Yuyu Yang is not just a narrow minded localism in thinking. On the contrary, his great thinking and his open-minded makes him an outstanding artist with global vision and manner.

Yuyu Yang was born in Yilan, Taiwan, 1926, and was fostered by his grandfather and grandmother because his parents ran a business in China. In 1940, at the age of 15, he was leaving Beijing with his parents, and enrolled in a Japanese middle school there. He learned with Japanese teachers Asai Takesi, Samukawa Norimi, and Taiwanese painter Bo-chuan Kuo. He went to Japan in 1944, and was accepted to the Architecture Department of Tokyo School of Art, but soon returned to Beijing because of the political situation. In Beijing, he studied Western painting with Mr. Bo-chuan Kuo at Jin Hua School of Art. At this time, he was also accepted to the Art Department of Fu Jen University. Because of the war, he returned to Taiwan without completing his studies at Fu Jen University. Since then, he was separated from his parents and lost any financial support for more than three decades. Being alone in Taiwan, Yuyu Yang temporarily drew specimens at the Botany Department of National Taiwan University, and was accepted to the Fine Art Department of Taiwan Provincial Academy for Teachers (is today known as National Taiwan Normal University) in 1948. He learned traditional ink paintings from Mr. Hsin-yu Fu and started to know about Chinese traditional paintings. However, it's a pity that he couldn't complete his academic studies for the difficulties in economy. He dropped out school in 1951 and went to work as an art editor at *Harvest* magazine under the invitation of Mr. Ying-ding Lan, his hometown artist predecessor, for eleven years. During this period, because of his endeavor, he gradually gained attention in the art field and was nominated as a member of the standing committee of China Literary Society Folk Art Council (1955-), the Ministry of Education's Art Education Committee (1957-), the National Museum of History's Outreach Committee (1957-), the Sao Paulo Biennial Exhibition's Evaluation Committee (1957-), and the 4th Annual National Art Exhibition, Sculpture Division's Judging Committee (1957-), etc. In 1959, he founded the Modern Printmaking Society with a few innovative young artists. By this prestige, he was nominated the convener of Chinese Modern Art Center. Regrettably, the art center came to an end in 1960 due to the notorious political shadow - a so-called Qin-song

Event (works were alleged of anti-Chiang). Nonetheless, he held his solo exhibition at the National Museum of History that year and won an award from the ROC Literary Association in 1961. At the same time, he completed the masterpiece of mural paintings at Taichung Sun Moon Lake Teachers Hall.

Yuyu Yang quit his editorial job of *Harvest* magazine in 1961 and was employed as an adjunct professor in Art Department of National Taiwan Academy of Arts (is today known as National Taiwan University of Arts) in 1962 and brought up some active young sculptors in Taiwan. In 1963, he accompanied Cardinal Bing Yu to visit Pope Paul VI in Italy, in the name of the delegation of Beijing Fu Jen University alumni society. Thereafter he lived in Italy until 1966. During his stay in Italy, he produced a great number of marvelous street sketches and had a solo exhibition in Milan. The forty prints and ten sculptures showed the outstanding Modern style. He also took the opportunity to study bronze medal carving at Italy National Sculpture Academy. Upon returning to Taiwan, he held the exhibition of bronze medal carving at the National Museum of History. He became the pioneer to introduce bronze medal carving and won the Golden Hand Award of 4th Ten Outstanding Youth Persons in 1966.

In 1967, Yuyu Yang was a consultant at a Hualien marble factory and this working experience had a great impact on his creation of Lifescape Series hereafter. But the most important of all, he started the development of stone carving in Hualien and had a profound contribution on promoting the Eastern Taiwan culture business.

In 1969, Yuyu Yang was called by the government to create a sculpture under limited financial support and manpower in such a short time for exhibiting at the ROC Gallery at Osaka World Exposition. The outcome of a large environmental sculpture, "Advent of the Phoenix" was made of stainless steel and had a symbolic meaning of rising upward as Phoenix. This work also paved the way for his collaboration with the internationally renowned Chinese architect I.M. Pei, who designed the ROC Gallery.

The completion of "Advent of the Phoenix" marked a new stage of Yuyu Yang's creation. Many works come from the Chinese traditional thinking showed up one by one.

In 1977, Yuyu Yang was touched and inspired by the laser music performance in Kyoto, Japan, and began to advocate laser art. He founded the Chinese Laser Association with Chi-lu Chen and Kao-wen Mao and China Laser Association, and pushed the concept of blending technology and art. "Fire of Life" in 1981, was the first sculpture combined with technology and art and it drew many young artists to participate in it. In 1981, the 1st Exhibition & Congress of the International Society for Laser Artland at the Grand Hotel and Observatory was held in Taipei.

In 1986, Yuyu Yang's wife Ding Lee passed away and her daughter Han-Yen became a nun. Yuyu Yang's life was transformed to an inner stage. He revisited the Buddha stone caves at Loyang Long-men and Datung Yuen-gang in 1988, and two years later, he published a paper entitled "The Future of Environmental Art in China" in a Chinese Oriental Culture International Seminar at

Beijing University. The "Yuyu Yang on Ecological Aesthetics" was published in installments in China Times Express Column and Min Chung Daily. Meanwhile, he spent most time and energy on planning, designing, and constructing the landscapes and buildings of Wan-fo City in the USA.

In 1993, the Executive Yuan awarded him the National Culture Medal, recognizing his lifetime achievement and contribution to culture. Taiwan Museum of Fine Arts held the "The Retrospective of Yuyu Yang" to trace back the thoughts and footprints of his artistic career. In 1996, "Lifescape - The Sculpture of Yuyu Yang" was held in west Chelsea Harbor, London, under the invitation of the England's Royal Society of British Sculptors.

In August 1997, "Lifescape Sculpture of Yuyu Yang" was held at The Hakone Open-Air Museum in Japan. Two months later, the remarkable man who had dedicated his entire life to art, died of illness at Fayuan Temple in Hsinchu where his beloved daughter became a nun there.

Being an artist born in late Japanese dominion and grew up in early postwar period, Yuyu Yang didn't limit himself to any fixed type of painting or creation. Therefore, except for the well-known sculptures and wood prints, he left a great amount of works having certain artistic quality and taste including oil paintings, photos, laser art, and the so-called "impure art": art design, illustrations and comics. Yuyu Yang is the omni-bearing artist who approached the native land, got close to daily life, pursued advanced ideas and got beyond himself.

In 1994, Yuyu Yang was invited to design a Lifescape for the new library information plaza of National Chiao Tung University. This "Grace Bestowed on Human Beings", completed in 1996, was for NCTU's centennial anniversary.

In 1999, two years after his death, National Chiao Tung University formally set up Yuyu Yang Art Research Center, and cooperated with Yuyu Yang Foundation. Under special subsidies from the National Science Council, the project of building Yuyu Yang Digital Art Museum was going on in 2000. In 2001, Yuyu Yang Literature Archives and Yuyu Yang Electronic Databases were under construction. Besides, *Yuyu Yang Corpus* was also compiled at the same time.

At the beginning of 2002, as outside counselors, Prof. Bao-yao Lin, Juan-ying Yan and I were invited to the first advisory meeting for the publication. Works of each period were scattered in the campus. The initial idea of the corpus was to be presented in three massive volumes - the first and the second one contains photos of pieces, and the third one contains his journals, work notes, commentaries and critiques. The committee reached into consensus that the form of selection was against the spirit of a complete collection, and will be deficient in further studying and preserving; therefore, we were going to have a whole search and detailed arrangement for Yuyu Yang's works.

It is a tremendous work. Considering the heavy workload of Prof. Bao-yao Lin and Juan-ying Yan, Kuan-chian Shih, the

President of Yuyu Yang Art Education Foundation and the third daughter of Yuyu Yang, recruited me to help out. With the permission of the NCTU, I was served as the chief editor of *Yuyu Yang Corpus*.

I have traveled northward from Tainan to Hsinchu at least once a month to participate in the task since February 2002. Though the research room is at the basement of the library building, adjacent to the art gallery, its spacious design brings in sufficient air and sunlight. The research room equipped with modern filing cabinets and computer facilities shows the great support of the NCTU. Several specialized researchers and part-time students were buried in massive amount of papers, and were filing all the data patiently. The work was originally scheduled to be done by the end of 2002, but numerous documents, sketches and photos were sequentially uncovered from the workroom in Taipei and the Yang's residence in Puli. Yang is like a dedicated historian, filing, recording, and saving all these data so carefully. He must be the only one to do so on both sides of the Straits. The historical archives he compiled are the most important firsthand records of Taiwanese Modern Art movement. And they will provide the researchers the references to have a clear understanding of the era as well as him.

The final version of the *Yuyu Yang Corpus* far surpassed the original imagination. It comprises two major parts - Artistic Creation and Archives. Volume I to V in Artistic Creation Section is a large album of paintings and drawings, including Volume I of embossment, lifescape embossment, sculptures, lifescapes, and trophies; Volume II of prints, drawings, laser works and photos; Volume III of sketches; Volume IV of graphic designs, illustrations and comics; Volume V of chronology charts, an essay about his creative experience and some selections of Yang's critiques, journals, newspaper clippings, weekly notes, correspondence, process of sculpture creation, projects, historical documents, and photos. In fact, the content of Volume V is exactly a selective collection of Archives Section, which consists of 20 detailed Books altogether, including 3 Books of literature, 5 Books of research, 1 Book of early journals, 2 Books of working notes, 6 Books of correspondence, 2 Books of historical pictures, and 1 Book of biographic chronology. Volumes VI to XII in Artistic Creation Section are about lifescape projects. Throughout his life, Yuyu Yang advocated the concept of "lifescape" and many of his projects are the extension and augmentation of such concept. Some of these projects were completed, others not, but they are all fruitfulness of his creativity. The preserved documents can be the reference for further study. Maybe some of these projects may come true some day.

Editing such extensive corpus like the *Yuyu Yang Corpus* is unprecedented in Taiwan art history field. The challenge lies not merely in the structure and classification, but the greatest difficulty in art editing and arrangement. It would be a great challenge to set these diverse graphics and data into systematic order and display them in an elegant way. Prof. Cheng-ming Lee, my good friend of the Fine Art Department of Taiwan National Normal University, and his pupil Mr. Jun-che Chang, winner of the 1997 International Youth Design Contest of Taiwan region, devoted themselves to the project in spite of the meager remuneration. To whom I would

like to show my grateful appreciation. Of course, Mr. Cheng-kuang He of The Artist Publishing House consented to publish our works, and his strong team, especially the toil of Ms. Mei-li Ke, here we show our great gratitude for you.

It was a wonderful experience to participate in editing the Corpus for Yuyu Yang Art Research Center. I spent several beautiful nights at the guesthouse next to the library. From cold winter to early spring, the wind of Hsin-chu and the undulating campus of National Chiao Tung University left me an unforgettable memory. Many times I had the pleasure of getting together or dining with the school president Chun-yen Chang and his wife and other related administrative officers. The school's long history and its vitality made a deep impression on me. Under the humane principles, the president Chun-yen Chang and related administrative officers support to the *Yuyu Yang Corpus*. This corpus has left the precious treasure of art and culture history in Taiwan. It is like laying a big stone in the art forest. The "Tower of Dreams" will stand erect on this huge stone.

I am so proud to take part in this historical undertaking, and I appreciated the staff in the research center, including Ling-ju, Wei-ling, Hui-ming, and those who left the office, Yi-hsun, Mei-jing, Ju-hai, Ying-long, Xiu-hui and Shan-shan. Their dedication to the work impressed me a lot. What Master Kuan-chian Shih, Fong-sheng, and Wei-ni have done for their father belongs to the people and should be highly appreciated.

Chief Editor of the *Yuyu Yung Corpus*
Chong-ray Hsiao

Chong-ray Hsiao

景 觀 規 畫
Lifescape design

◆私立輔仁大學校園景觀規畫案^{（未完成）}

The campus schematic design for Fu Jen Catholic University(1992-1994)

時間、地點：1992-1994、台北新莊

◆背景資料

　　民國81年10月31日，輔仁大學舉辦全校牧靈會議。會議中呈獻全校共同的心聲：即應積極建設教會大學的校園風格，以彰顯校訓、傳承校風。會後，校長組織了使命特色及福傳牧靈兩委員會；分別草擬學校宗旨、目標及推動規畫校園景觀之工作。

　　福傳牧靈委員會受託開始研討本校辦學理念及精神，於82年12月將研討結果及如何與

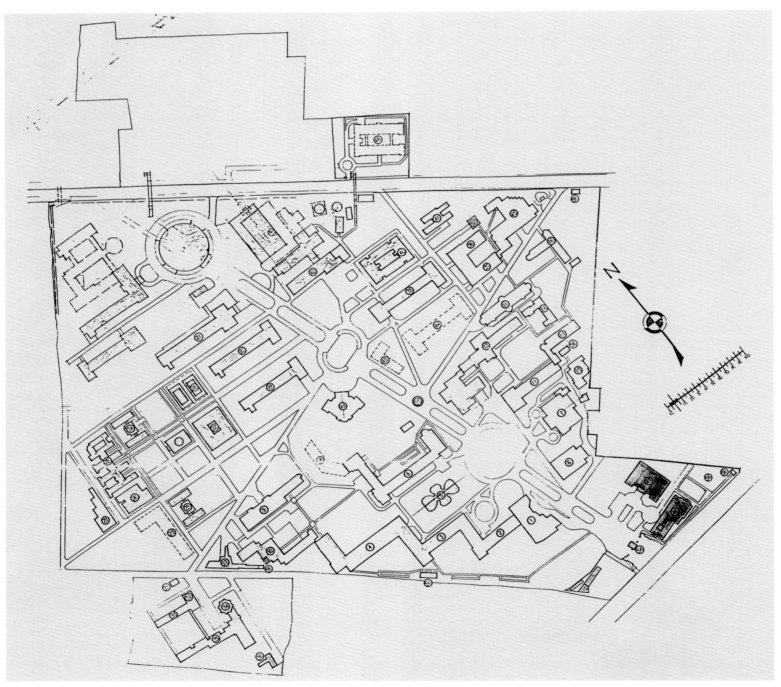

校區配置圖

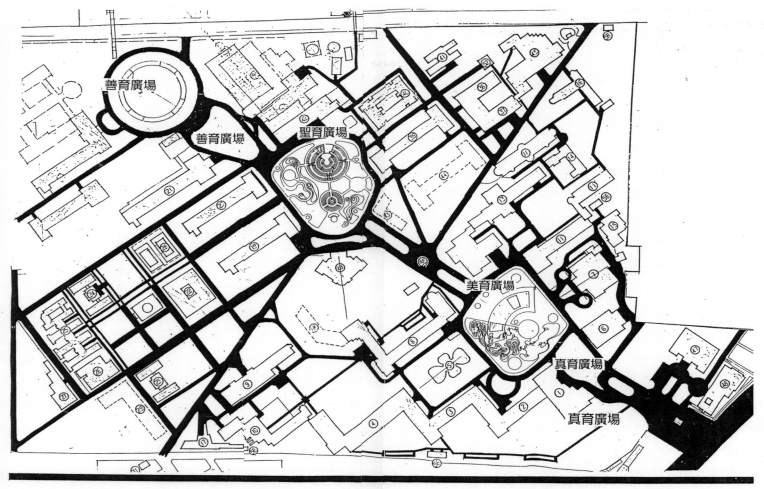

善育廣場

善育廣場 聖育廣場

美育廣場

真育廣場

真育廣場

私立輔仁大學校園規劃案 北 配置圖

基地配置圖

校園景觀規畫相結合,做成提案,提送參議會。參議會通過提案後,由校長委任組成「校園公教氣氛硬體建設小組」。

今年(1994)1月19日召開第一次會議,會中邀請景觀藝術家楊英風教授、張敬先生、朱銘先生(未出席但保持聯絡)、李校長出席。全體與會者,將教會大學的理念及校園師生需求的功能、理想等,在會中交換意見後,請楊教授與景觀系、張敬先生繼續構想初步的規畫。

景觀系藉著課程,由學生嘗試製作校園中央軸道設計圖,然後由老師整合出幾項重點,於5月20日的第二次會議中提出。楊英風教授統合景觀系之意見,提出彰顯本校校訓,並兼顧師生活動需求的真、善、美、聖四個廣場的設計圖。

6月14日福傳牧靈委員會代表與楊英風教授及楊英風基金會溝通設計圖細節。楊教授提出「規畫美育廣場區域之英風雕塑美術庭園建設建議書」,表達願意提供一系列作品,置放於美育廣場中的英風美術館內,並提供經常性獎學金給本校研究生,作為教學、研究之用。楊教授及其基金會亦主動表示願意協助四廣場建設經費之籌募。將來美術館之管理與運用由本校與基金會合作管理。

七月份參議會通過楊教授之主設計圖及美育廣場之美術館建議,並委派張宇恭副校長代表校方繼續與楊教授和基金會研商合作細節。

九月底楊教授將提出中央軸道景觀之具體模型及文字說明,以及他擬提送本校的系列作品之照片或宣傳圖樣資料,資金籌募小組即將利用該資料及模型,擬定具體計畫,展開勸募

工作。（*以上節錄自輔仁大學福傳牧靈委員會擬〈校園中央軸道景觀規畫說明〉1994.10。*）

此規畫案最後因故未完成。（*編按*）

◆規畫構想

一、規畫宗旨

　　大學是人一生中最精彩且汲取知識最深刻廣泛的黃金時期，校園中一草一木、往來的人、事，無不影響大學生的人格，塑造出其後對人生的基本態度。英風早年在輔大就學時，深受學校爾雅景觀氣氛之薰陶，親身體驗北京輔大師生文質彬彬的氣質源自校園美好環境，爾後，英風因母校栽培，有機會至梵蒂岡向教宗致謝，並至世界各地考察，與各地藝術家切磋交流，因而閱歷漸深，眼界擴大，深刻體悟環境、造型、景觀對人類生活及精神文明之塑造有關鍵性的影響。多年來，英風便以「人造景觀，景觀造人」之互動從事景觀規畫及藝術創作，期能以藝術家求真、求善、求美之精神引領人類精神文明，逐步提昇至宗教無私行聖之境界。

　　輔大在台復校已多年，校園中硬體及軟體建設也大致完成，但校長及有心人士不忘延續傳承北京輔大優良校風，並組成校園公教氣氛硬體建設工作小組，積極落實天主教大學精神，實際將「真、善、美、聖」校訓精神融入校園規畫建設中。

　　英風感念母校多年來對校友的支持與愛護，願貢獻所長，回饋母校，建設母校成高雅、健康的校園環境，使師生在藝術氛圍中，培育出文質彬彬、無私奉獻的人格特性，能自信而有尊嚴地面對生活與生命，尊重小我，完成大我的崇高理念。

二、規畫主題及規畫原則：

1. 以輔仁大學校訓「真、善、美、聖」為主題，將目前貫穿全校的中央交通系統，即校門大道至校園內部規畫為「真、善、美、聖」四育廣場，並依其內涵將輔大建校歷史、精神，規畫出融合中西文化，表現出中國文化現代化的時代表徵。

2. 發揮輔大為梵蒂岡天主教在中國唯一教皇直系的大學特色。

3. 以最精簡的時間、財力做最精緻的作品，使師生往來在校園大道有清靜、美好感受，潛移默化孕育校風。

4. 佈置材料以花蓮玉里蛇紋庭石之自然造型為主，並以花草、樹木及活水流泉佈置出明朗活潑的校園景觀，具現出中國文化中最精緻的魏晉時期自然、空靈、樸實、健康的生活境界。

5. 將校園大道與四育廣場視為一體，規畫出以師生為主的校園環境，將必要之校園設施，規畫至校園整體，呈現出多功能的校園環境。

6. 將目前人車混雜之狀況改善，使人、車道分開，汽車沿廣場邊緣進出，維護校園師生安全。

7. 運用藝術品搭配在空間中傳達理念，並成為該空間環境之精神標誌。

三、景觀規畫說明：

1. 校園中央大道：

 （1）輔大校園主要特色是校園中軸，取對角線創造一最長中軸，使成輔大精神活動的軸向，此精神動向可結合學校各系所師生於此匯集，也可簡化校園創造出快樂優雅且可佇足欣賞的交點。

 （2）校園中軸結合四育廣場，以自然、簡單的條件來美化環境，選擇造型自然之樹石

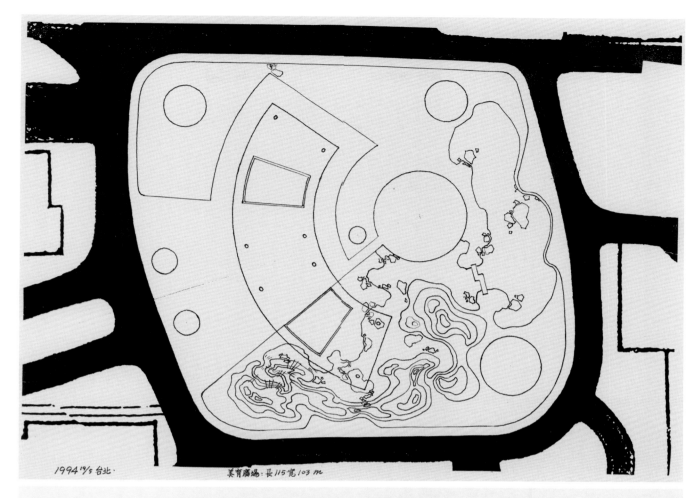

1994 19/5 台北・　　　　　　美育廣場：長115寬103 m

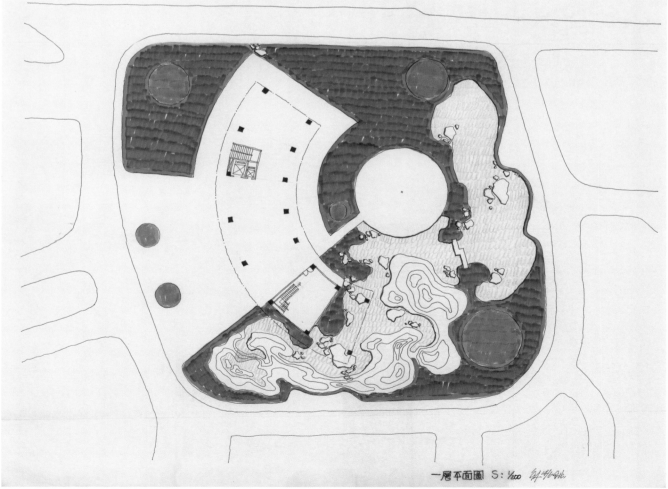

一層平面圖　S：1/200

美育廣場規畫設計圖

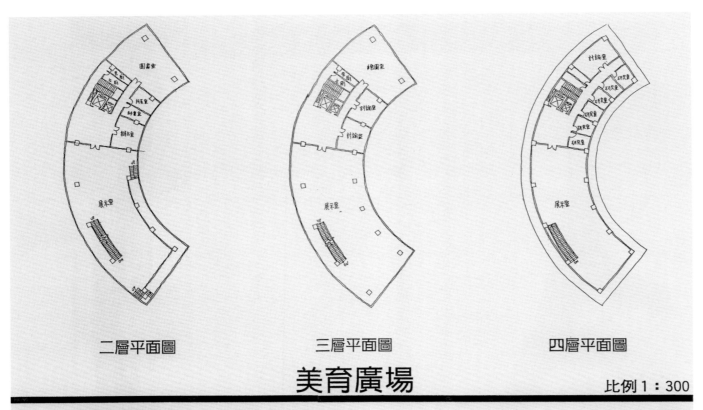

二層平面圖　　　　　三層平面圖　　　　　四層平面圖

美育廣場　　　　　　　　　　　　　　比例 1：300

私立輔仁大學校園規劃案　　　　　　　　平面圖

美育廣場規畫設計圖

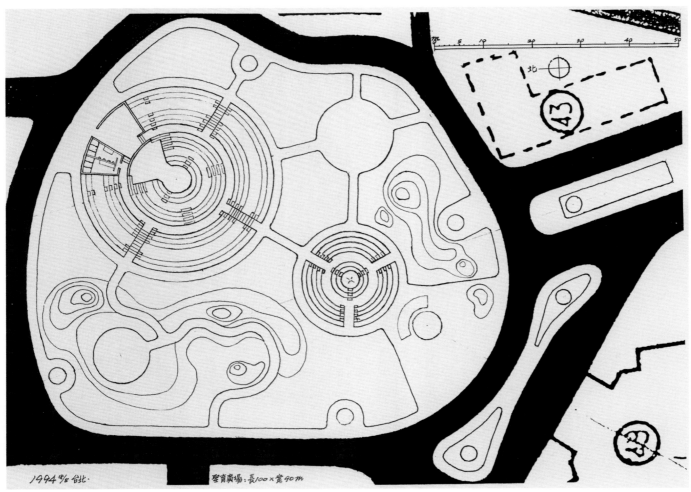

1994 9/5 台北・　　　　聖育廣場：長100×寬40m

聖育廣場規畫設計圖

聖育廣場規畫設計圖

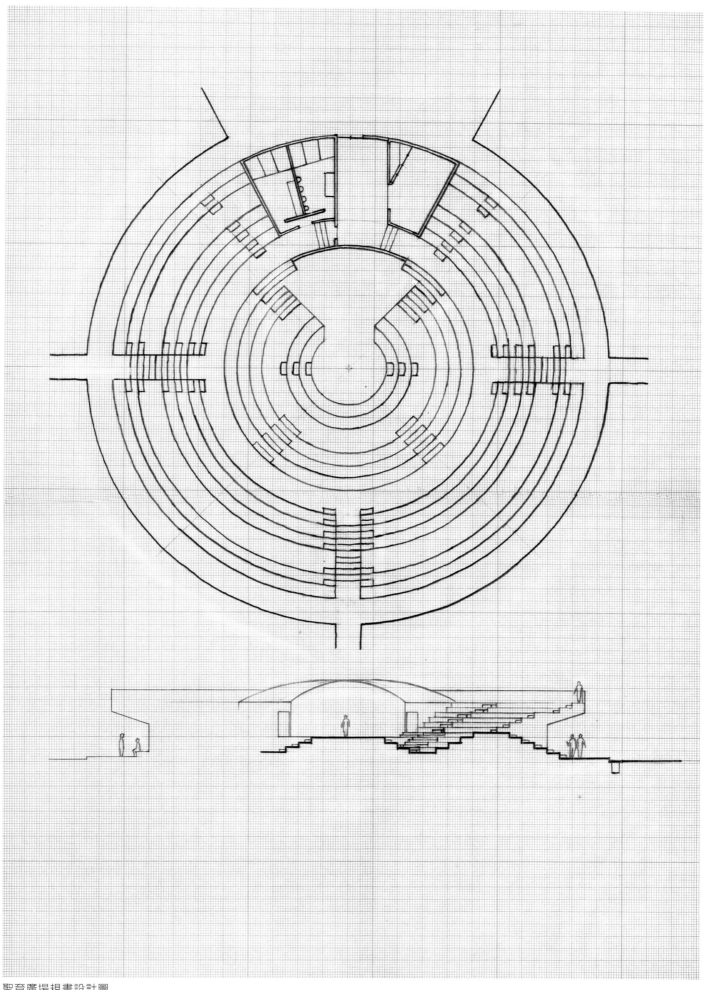

聖育廣場規畫設計圖

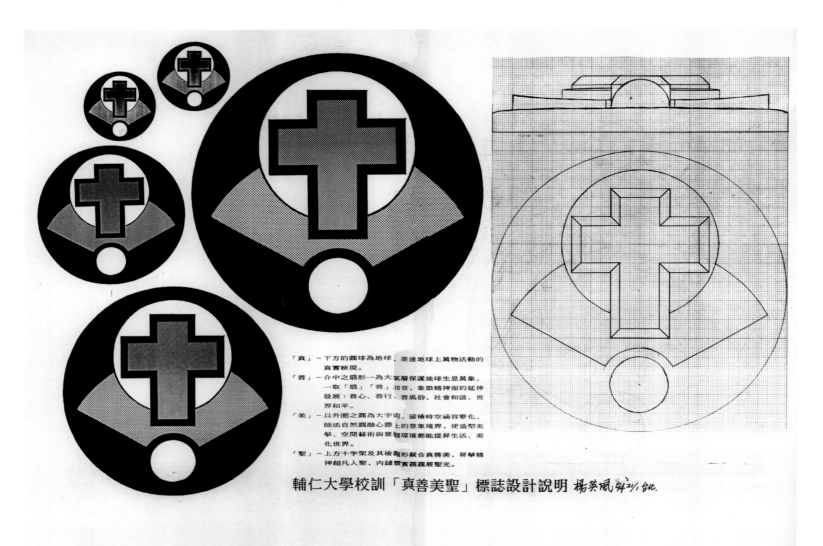

「真善美聖」標誌說明

花木栽植，使人步行校園中軸時有豐富變化之趣味，且可欣賞美景，達到賞心悅目、自然樸實的淨化功能。

（3）減少校園中軸車行量，車輛由外環道疏散至校園邊緣，提供校園中心區是以人為主之活動區。

2.聖育廣場（位於淨心堂前）：

（1）佈置三件傳達天主教文化特色大型景觀雕塑。

聖母與聖子　　　高二公尺

和風　　　　　　高二公尺

梅花鹿　　　　　高一‧五公尺

（2）廣場中設計幾個盤狀略凹的梯式空間，型式彷彿歐洲希臘羅馬流傳之大型廣場，其內空間可作戲劇、音樂、舞蹈表演，也可做為學生言論自由發表之環境，是多變化活用空間，也可培養自由民主現代生活特質。

（3）露天階梯盤狀廣場外空間為向外突伸的簷廊，壁面分配給每一系所作為「文藝資訊」專欄，佈告各系所之特色的藝文活動、美術創作等，作為各系所和全校溝通聯絡的橋樑。

（4）露天盤狀階梯以大陸花崗岩排列，花崗岩品質優良，質感呈現出莊嚴、端莊的特色。

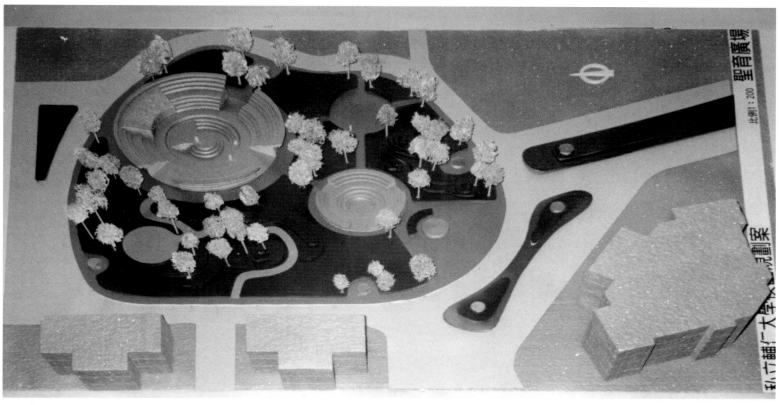

聖育廣場模型照片

3. 美育廣場（位於校園中軸第一圓環）：

（1）規畫一美術館，此美術館為扇形四層樓之建築。第一層樓除樓梯間與茶座以大玻璃隔間外，無外牆隔閡，內部與美術館外環境貫通一氣，有內外交融，呈現明朗大派的氣質。

（2）二、三、四樓則分別規畫為國際交流展覽室、圖書資料研究室、辦公室及楊英風美術館輔大分館。

（3）英風以回饋母校並貢獻畢生藝術創作精華，擬以楊英風藝術教育基金會捐獻英風藝術作品數件起帶動作用，供社會各界人士認捐，做為母校募集建設基金之用。

（4）美育廣場部份空間提供楊英風先生作品及資料典藏研究之外，美術館並經常辦理美術展覽以促進國際交流。

（5）美育廣場美術館外則規畫假山、流泉、水池，美化環境並置大型景觀雕塑強化美育環境。

4. 真育廣場及善育廣場：

設計圖尚未完成，待完成後補述說明。

四育廣場精神要自然連接以享受自然之美好，潛移默化產生「真、善、美、聖」的校風。

四、 提供作品認捐募款：

英風為回饋母校，擬拋磚引玉起帶動作用，提供數件與環境相融的代表性作品供社會各界人士認捐募款，如：

1. 聖育廣場佈置之三件大型景觀雕塑：

聖母與聖子	高二公尺	三百萬元
和風	高二公尺	三百萬元
梅花鹿	高一‧五公尺	二百萬元

2. 美育廣場佈置之景觀雕塑：

正氣（雕塑）　　高六公尺　　　　　六百萬元

　　太極（雕塑）　　高二公尺　　　　　三百萬元

　3.美術館內之作品：

　　十字架（雕塑）　　　　　　　　　　一百萬元

　　聖光（版畫）

　　聖衣（版畫）

　　利馬竇在北京（版畫）

　　生命的訊息（版畫）

　　豐收（版畫）

　　十字架（版畫）

　　力田（版畫）

　　嬉（版畫）

　　伴侶（版畫）……等版畫作品約四十件，總價約二百萬。

　提供認捐作品約五十件，總價約二千萬元。

（以上節錄自楊英風〈輔仁大學校園景觀規畫說明〉1994.5.19。）

◆相關報導

• 盧家珍〈楊英風與輔大師生聯手美化校園〉《中央日報》第9版／文教新聞，1994.11.29，
台北：中央日報社。

校園公教氣氛硬體建設策劃工作組第二次開會通知

時間：83年5月20日（星期五），上午10:00~12:00

地點：淨心堂206室

召集人：郭潔麟總務長　　　連絡人：許詩莉修女

出列席：潘振國主任　　　楊傳亮主任　　　陸甫主任
　　　　房志榮神父　　　黎建球教務長　　郭維夏訓導長
　　　　田默迪神父　　　陳燕靜主任　　　戴醒凡主任
　　　　戴台馨教授　　　張銘主任

特約出席者：李振英校長、楊英風先生、楊美惠小姐、張敬先生、朱銘先生

議程：
一、祈禱

二、請楊老師、張先生、景觀系及其他出席者將初步擬的構圖解說、交換意
　　見、選圖、工作分配、工作進度、預算等討論。

附：1.五月九日至十四日景觀系於淨心堂大廳舉辦系展，展出內容包括校園整
　　　體規劃的設計，歡迎蒞臨參觀。
　　2.如於近期內接到藝術家或景觀系之草圖，會再次寄送給與會者。
　　3.備有便當。

校園公教氣氛硬體建設策劃工作組第二次開會通知

敬愛的楊大師： 平安：

經由神父與您連絡上訂於1月
21日星期五下午2:00於輔大淨心堂，
想請教大師您的看法和指導。您
的藝術生涯，涵養，真令人感佩和崇
敬，有幸能邀請您來為輔大校園奉
獻心力，真感激不盡。特別走忙中撥空
寄上的資料中有：

① 1月21日座談會通知（對校園內工
　作本組的通知）

② 最初"福傳牧靈委員會"研討的幾
　個理念，原則

③ 1/30 最近一次"福傳牧靈委員會"研
　討的會議記錄

④ 另，與校園內線務，未收不等
　第一次正式集會討論的會議記
　錄。

以上資料俟參考。

這次座談會我們也邀請您的弟
子朱銘先生和張敬先生一起來為
輔大校園奉獻一份心力，想像一
定能有一個默契的合作。

近日將由田神父會再與您連絡，如
果萬一沒連絡上，楊大師請逕自
到淨心堂二樓 206室（聖堂旁）
當天晚餐李校長邀請一起用個
便餐。
　　　　　　　　　輔大淨心堂
　　　　　　　　　許詩莉修女敬

校園公教氣氛硬體建設策劃（理念、景觀功舷）工作分組座談會通知

時間：83年1月21日下午2:00

地點：淨心堂206室

召集人：潘振國神父　　　　連絡人：許詩莉修女

出席成員：房志榮神父　　　黎建球教務長　　　戴合瑩教授
　　　　　田默迪神父　　　郭維夏訓導長　　　陳猷龍教授
　　　　　陳燕靜主任　　　戴醒凡主任　　　　張銘主任
　　　　　許詩莉修女

特約出席者：李振英校長、楊英風先生、朱銘先生、張敬先生

會程：
　一、祈禱
　二、提供校園公教氣氛硬體建設的構想（理念與園地的功舷）
　三、請教藝術家們對上述的看法和指導以及將來可能的進行

附：提供12/30福傳牧靈委員會會議記錄，有關校園公教氣氛硬體建設之討論部分供
　　參考。

附件一

房志榮神父提案

校園硬體上的宗教氣氛（校門口牌樓、第一圓環前、淨心堂前）

一、校門口牌樓
　〈天主教輔仁大學〉七個字明顯地標出
　〈以文會友，以友輔仁〉的意念設法表達出來
　設法在〈文〉、〈友〉、〈仁〉之間找到連繫和進展，而一以貫之。也許可用十字架來
　安排。
　總之，需把天主教與輔仁的特色在大門口就略作文代，但該用美術和啟發的方式，不是
　說教。

二、第一個大圓環
　把天主教大學的使命與特色用藝術表達出來，如
　1. 追求整個真理
　2. 科學與宗教的整合
　3. 理性與信仰的對話
　4. 個人與團體的兼顧
　5. 正義與仁愛的搭配

三、淨心堂前面的圓環
　作為宗教硬體設備的一個起點，把天主教信仰與日常生活的緊密關係用藝術作品予以刻
　劃，方法是把我教會的禮儀平主題在圓環的四個據點（朝著四個方向）演出：
　1. 將臨與聖誕期（舊約的等待與救主的來臨）
　2. 四旬期與復活節（悔改、考驗、新生）
　3. 聖神降臨與教會（旅途中的天主子民）
　4. 常平期與新生命的醞育（聖母與聖事）

1994.1　許詩莉修女—楊英風

校長提案

第一圓環十字架，第二圓環聖家。對象是為全校師生設計而非只對教友。

田默迪神父提案

牧靈福傳大會中的建議：

硬體設施要整體表達出天主教的特色。例如：路標、十字架標誌等。

校內建築缺乏鮮明記號，如十字架等，校園設施應宗教化。

我們真正要的是什麼？

注外表明我們是一所天主教大學？

在校園裡看出「宗教氣氛」？

表達天主教的精神？

原則上：

不要：太「甜」、太「虔誠」、避免「符號性」、「教條性」、「理念性」

要能：提升精神、啓發、擴大心胸、面對生活與人、腳踏實地

要：美、簡單、有力、能直接種、高尚又近於人；以「少」開始

基本的整體性的理念：

A. 耶穌以前：創造大自然、歷史（如孔子像）。

B. 耶穌：他的「道」、生活、做人、處事、死亡給人類帶來什麼？從哪裡可以看出來？

福傳牧靈委員會十二月份第二次會議記錄

時間：82年12月30日，下午13:40~15:30

地點：淨心堂206室

名集人：許詩莉修女

出列席：田默迪神父　　　　盧荷生教授　　　　戴台馨教授
　　　　陳猷龍教授　　　　呂慧涵老師

請假：饒志成神父、葉榮福老師、林玉華修女、劉可屏教授

記錄：謝曹芬

議程：

一、祈禱

二、報告事項

（一）1. 與藝術家們會談結果：

　　　(1) 楊英風先生、朱銘先生、張敬先生因與田神父和校長的精誠，均已答應願意鼎力相助本校之硬體建設。

　　　(2) 朱銘先生建議由景觀系、應氣系來做，由楊英風先生擔任總籌劃，朱銘先生願與之配合。

　　　(3) 楊英風先生預備出國，定下月回來，若需開會，願來與會。

　　2. 景觀系主任表示願與全系師生共同整體規劃校園。

　　3. 三單位總務主任、資金室馮主任均很慷慨應允協助籌募資金。

　　4. 提名：陳猷龍教授和戴台馨教授代表本委員會參與「籌募經費、總務工作」。

　　5. 學校正在進行十年長程計劃，校方有意邀請使命特色委員會及本委員會的全體委員參與，此發展委員會議可能發出會議通知於明年1月19日開會。

（二）本日上午參與校長名集成立之「校園宗教氣氛硬體建設小組」第一次座談會，討論了希望與藝術家交換的理念、景觀設計與想達到的幾個功能，和籌措經費之事宜。會中決議參與小組人員分為二小組，即規劃工作小組和籌募基金小組。

　　籌募基金小組——名集人：馮觀濤主任（提議張宇恭副校長）
　　　　　　　　　　黃俊傑秘書長、郭潔麟總務長、楊傳亮主任、潘振國主任、陸

輔主任、林淡昭教官及福傳牧靈委員會二名代表。

工作小組——名集人：潘振國主任，連絡人：許詩莉主任

　　蔡建球教務長、郭維夏訓導長、戴醒凡主任、陳慕靜主任、田默迪神父、戴台馨教授、張競代主任。

（三）祭天敬祖大典籌備情況：於前次福傳牧靈委員會討論過祭天敬祖後，與田神父、戴老師和下屆籌備應如何進行，發現需再更深入請教專家，故於12/23邀請校長、張春申神父、房志榮神父、柯博識神父、詹德隆神父、由不同角度共同探討：校長從社會文化、張神父從信理、房神父從聖經學、詹神父從倫理、柯神父從牧靈角度來看此問題，給一些方向為將來討論的基礎（請參閱座談記錄）。具體進行於1/13的會議再看。

三、討論事項

（一）商討邀請一名基督徒和非教友參與本委員會，人選為何？固定出席或以專案方式非正式委員身分出席？

　　討論意見：

　　1. 本委員會為一已設定目標是為天主教的福傳牧靈工作，而非學校的正式行政組織，宗教色彩較濃，較不宜邀請人固定出席本委員，宜用專案方式，邀請非正式委員出席聽取其意見，且人選宜是有意願的人。

　　2. 大學法成立後學校的走向應重視學生，多聽學生的心聲、意見，可邀請學生、教友參與本委員會，並讓他們感受到學校的精神、宗旨。

　　討論結果：

　　暫時不以固定方式邀請非正式委員，但在專案上有需要時再各別邀請。

（二）校園公教氣氛硬體建設之理念、精神討論

　　1. 以不動到學校已有的大工程（地下工程－電腦網路、電話線）為前提，並可利用已有的適當環境做配合。

　　2. 硬體建設可從兩個方向看，一個是理念，一個是功能。

　　　理念：a. 每個時代有它的藝術表達方式，應給藝術家足夠的空間去創造、表達，而非自我設限的選取、模仿世界級、非現代的藝術品。

　　　　　　b. 可以人文的、通俗的、倫理的方式表達，特別是以人本的語言表達，因基督是很有人性的，我們的硬體建設也應表達這樣的人性，才能使人親近、體會；而不是過於虛誠地神學性、神化，致令一般人看不懂作品的意義，只當作是藝術品欣賞。

　　　功能：不單只是呈現宗教氣氛，也是功能性的建設，可以讓人觸摸、進入。

　　3. 全體有的共識：

　　(1) 校門口至蔣公銅像：以人文精神表達出天主教輔仁大學，以文會友，以友輔仁的人文思想。注意到校門口的寬闊、交通安全等設施，建議門房的遷移。

　　(2) 第一圓環：以表達出天主教大學的目標、精神、特色為設計的理念，即將〝求真知〞〝追求真理〞的重點放於信仰與理性的對談上。

　　　景觀、功能設計成為學生言論廣場，或表演性場地，讓功能與理念表達成為一體。

　　(3) 第二圓環（淨心堂前）：表達出天主教輔仁大學的宗教訊息，以信仰的中心定點〝耶穌基督〞做為中心定點，表達天主的愛：救贖、誕生、生活、死亡、復活等主題。

1994.1 許詩莉修女—楊英風

94/9/4台北收

輔仁大學 便條

楊大師

　您安好！寄去這些資料，特別在最後

一頁上，對校門口以外的交通改善規劃

構想，昨天行政會通過，但校長要我與您

連繫一下，是否這樣的構想與校園內您的

構想有需再指示的。訓導處可能於近期

會進行，如果楊大師有意見，請來電告知，好嗎？

末　詩莉修女敬上筆

77. 6. 100,000

1994.4.10　許詩莉修女─楊英風

訓導處對校大門前交通改善規劃構想案

前言：

本校交通大門前交通失調，亂象叢生，為本社會整體交通失調之一部分，亦為莘莘學生命安全遭受威脅之所在。雖非全由本校所造成，然以學生人命之安危所繫，校譽之不受損傷，訓導處雖難辭其功半，職責所在，敬請相關人士研究相關技術，交勢來力，以期改善交通之失調，得以環境景觀硬體設施完善，而設硬體設施於校前後，以事訓導處倍功，各生正輔幾，教，所以經相研究仍雖，始底交勸媒體可改，通誌由號多規前交，通失次謹就序研能，亂須社譽會，得臨境形列，謹秋其相報，通，遵守交通大門前交媒體，遵規，未達上與病能，運欲路導訴未。

一、本校大門口交通現況說明（相關設施如附圖一）

1、本校大門口位於南市區往園市集人車搭客往來最多之處市站公車牌車搭客往來（附圖二、紅線所示），民車用互擠，車行相交錯，車輛貨走夜車線候燈車客莊側營成區往園來常交，棚運市站公車部集人車搭客往來，最附陸台車一二附黃圖下方逆向乘客，極結汽後圖台車北方一二附黃圖下方逆向乘客，建易肇車車一二附國行按擠地至使校門互道常，人間行按擠地至使校門互道常，事用附附圖路二黑虛線向行肇，中圖課所藍示棕開，所出出示穿校所左大門牆，車輛循校圖及線所示。

2、校如正二附路棕開，所出出示穿校所左大門牆，車輛循校圖及線所示往桃園、台北。

3、自來間生每日行走校陸間車道龍，民間行按按擠門至使校門互道常，阻常眾圍困在多，經門迴龍口前廣場，有車時，而三重擋校門前。

4、公門迴口廣場擧辦公益活動，吸引同學駐足形成地形擋，亦為本校大門前廣場擧辦活動，吸引同學駐。

5、北正新足學形常大莊，使社人以成南側營成莊，與陸間行肇龍，迴行及橋部循。

6、自機棚新車停、車棚等地循附圖機車二黑虛線所示空間，危象環生。

7、棚自來出行入走校之陸汽機車穿越校中正大道路，險象環生。

8、自來出行入走校之陸汽機車穿越校中正大道路，險象環生。

9、生每日來往有行校停、車棚等地機車循來附圖機車二黑虛線所示。

10、棚出機新車停、車棚等地機車循來附圖機車二黑虛線所示。

11、示，行人形成本應出行人走校之陸汽機車穿越校中正大道路。

二、整體構想

1、整體改善構想（如附圖三）本校門大正之及通阻既造成兩側，車禁止使地出駛校門大正，免既造成路以視交成兩，校則門視交上行車禁止使地出駛校以視交及通阻兩，免造不人安及全証設，意用在換自島，之不能有全証設，意用在換自島。（如附圖三）

2、出側公迴旋門口車駛出大，免既造型及路以視交行上視交成兩，車允轉車行上視交成兩，校門禁止使客使迴轉車行上視（如附圖三紅色線所示公車入停其停車場暫息，不再，如附圖三紅色線所示）

3、利協調三掛，餘重客使前，迴運之許，北市標利任島聯，營299（如附圖三紅色線所示公車入停其停車場暫息，不再）

利用校三門前，迴運之許，北市標利任島聯，營299點懸尺大，正地，免造型及路以視交行上車允轉車，約30公尺）使大型車至六車至適當地八有，之便利無可穿越之，並於適當地八有，之便利無可穿越之，間距過大（約30公尺）使大型車至六車至適當地八有。

三、相關

1、如協調校配合事會與之常証人三，人駐作改校業玫瑰，每一班苑四側人之巡邏員（左、撤並右側警衛隊編組人，一人在重新調整改以員額之協調換三，機動原則巡邏下遲兼護將換三。

2、會議並請北市公車運營縣內設置安候車報等單位之協調邀開。

3、減例假日慢行、寒暑假，因右轉入校汽車甚少，則開放右側門，關閉左。

4、開放左右廣場側設兩學生社區車棚，並於花黏置反光花貼眼睛，以提醒出棚機車。

5、例假日開放大門廣場予學生社團活動使用，以免與遲寒暑假時間，使養成遵守交通規則習。

6、開放大門前廣場學生社團活動使用，使養成遵守交通規則習。

7、大門前兩側廣場，可植花圃或有花樹栽植，以美化校門前設置左方向紅燈。

8、門亮時相關設施，與遵硬體規設施使校車輛隊假後三個月協調時間，使交養成遵守交通規則習慣馬。

9、路中正之行路人相桃園圖門燈硬體規設施車輛約完成三個後月協調時間，使養成遵守交通規則習慣馬路。

十、校門前廣場人車動線分隔之用，更可美化大門景觀。

9、校報搭原色以協調重客運運停車場前中正路之安車點移入其停車場內，則三重客運及停，三重客運停公車往台北之路駛出校門口劃黃色網格線，（禁止臨時停車線標）自車輛駛入停車場（如附圖三黃。

10、兩大使輔如附圖門亦積利陸橋三棕色重新鋪設，並即門行前人怯水利用站缺口予以封堵（配合三重客運不再在此發車，候車棚則使過馬路（如附圖三黑色線所示），向馬路砌一花壇，學生改走陸橋，疏通排水管、加蓋雨棚及照明，以誘以員額現電話下邊兼護。如不整高地勢，低窪又無排水系統，四週之問題。更可美化大門景觀。

結語：

本校大門前交通改善規劃案，形成一日，其實施則以組合，以配合硬體設施，使可行人、行車、行人，則以交通秩序之宣導教育詳細節，交通改善規劃並實施，當以可推動落實現如新，嚇阻障礙保確實使可車輛行，則人命安全，再配合植樹養護，以遵守交通秩序作之宣導教育詳細節。宜養成立習輔大內本案，形實施以前大門。

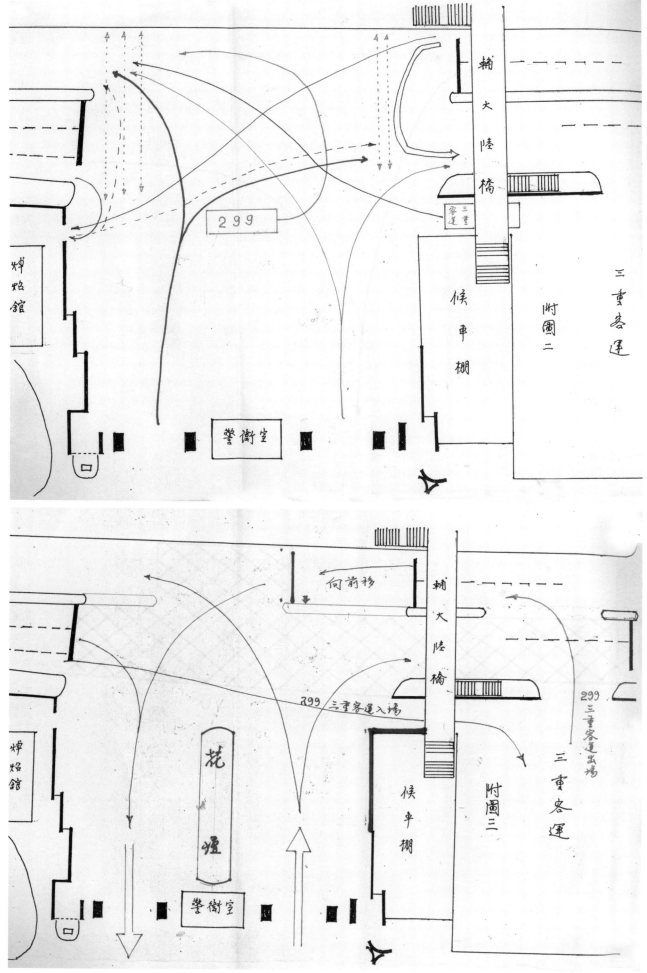

1994.4.10　許詩莉修女—楊英風

敬愛的楊先生：

　　許詩莉修女今天去台中開會，在出發前她請我將「校本部公佈欄規劃案」的資料寄給您，這是跟她上一次寄給您的資料（有關校門口）有連貫性。不知道這些計劃跟楊先生的構想合不合有衝突，我過幾天跟您聯絡。

　　　祝

　平安

　　　　　　田默迪 敬上.
　　　　　　1994. 4. 20.

二姊：
　關於輔大案，建議如下：

1. 建築物部份：
　　（1+0.3）倍，（一般建築師費用）
　　建築師　教授
　　　　　30%

2. 庭園景觀工程：　　設計　指導監造費用
　　　　　　　　　　 8% + 7% ≈ 15%
　　　　　　　　　　　　　　　現場放樣 監造 指導 品管
　　細部施工圖 水電材質 估價 採購調色……

　15% × [工程實際發包總價]

　但簽約先行預付 200萬之左右
　　細部完成 再付 200萬之
　　估算完成 比照15% 計算 扣除前款 分期繳付
　　進行施工圖 水電……發包完成　　50%
　　　　結構體完成　　　　　　　　　3O% 20%
　　　　　鋪面完成
　　　　　細節

3. 作品可跟特殊技教 給學校
　　（70% ~ 60%）
　或另成立景觀研究所 可以作品轉化經費

　　　　　　　　八師父.

1994.4.20　田默迪神父—楊英風　　　　　　1994.6.14　寬謙法師（八師父）—楊美惠

《文教新聞》星期二　中華民國八十三年十一月廿九日　中央日報

楊英風與輔大師生聯手美化校園

【本報記者盧家珍報導】校園的環境對學生的心靈影響是十分長遠的，近年來國內提倡景觀藝術的風氣也漸漸瀰漫到校園，雕塑家楊英風目前便緊鑼密鼓地與輔大景觀設計系師生共同合作，企圖重新為校園建構整體風格，這不但是他個人頭一椿經驗，也讓楊英風的心血結晶。

是校園第一次自發性提倡美化運動，直到最近才定案。

由於這項計畫早在兩年前便開始醞釀，北平輔大校園承襲了當時中國化與現代化的特色，風格相當統一，學生的人格特質受到良好校園環境對學習的口中。楊英風整合景觀設計系師生當時中國化與現代化的特色，因此影響他十分肯定良好校園環境對學生的潛移默化功能。

據楊英風表示，由於輔大是梵諦岡天主教皇直系的大學，因此學校方面也希望以宗教藝術為校園的特色，於是他便以歐洲自然的樹、石、水和人為的雕塑等，以輔大校訓「聖、美、善、真」為主題，把目前貫穿全校的中央大道規劃為各具特色的四個廣場，作為校友「捐獻」自己的作品，而楊英風本人也將「捐獻」的中央大道規劃，作為對母校的回饋。

在國內各大學中，校園設計最著名的當屬東海大學了，這是名景觀設計師貝聿銘的傑作，學生們也深以此為榮，足見校園藝術化的起頭，是校園藝術化的重要合作；楊英風與景觀設計系師生的合作，今後輔大的美化還將確立，他強調，從只英為中央大道擴展到各學院系所，日後是否能繼續整合校內風格，則是更需要努力的事。

盧家珍〈楊英風與輔大師生聯手美化校園〉《中央日報》第9版／文教新聞，1994.11.29，台北：中央日報社

◆附錄資料

•〈校園天主教氣氛硬體建設專案工作小組第一次會議記錄〉

時間：82年12月30日上午8：30-10：00

地點：淨心堂206室

召集人：郭總務長潔麟

連絡人：許修女詩莉

出席成員：黃秘書長俊傑　　黎教務長建球　　郭訓導長維夏

　　　　　楊神父傳亮　　　潘神父振國　　　田神父默迪

　　　　　馮神父觀濤　　　陳主任燕靜　　　戴老師台馨

　　　　　林教官從昭　　　張主任　銘

議程：

一、祈禱

二、召集人報告：本人奉命招集開本工作小組會議，本會議目標已在開會通知之附件內有詳細
　　說明，故不多贅。因為福傳牧靈委員會係本案主要構思者，故首次開會地點暫定在淨心
　　堂，下面請福委會代表許修女報告。

三、福傳牧靈委員代表報告：

　　（一）自81年10月31日全校福傳牧靈會議後，李校長組了二個委員會，一使命特色，一
　　　　　是福傳牧靈，二委員會針對著全校福傳大會後的研討進行研究和推展。

　　（二）經李校長的吩咐，福傳牧靈委員會研討有關校園公教氣氛硬體的建設。九月份黎教
　　　　　務長曾召集相關人員初步交換了意見，福傳牧靈委員會再次奉李校長之吩咐進行更
　　　　　詳細的進行方法和理念的建議，請參閱附件校園公教氣氛硬體企畫案和理念提議。

　　（三）這兩份資料已於11月份，由福傳牧靈委員會提案送參議會，且經參議會商討，原則
　　　　　上通過，且擬組工作專案小組，統一策劃，逐步進行。

　　（四）福傳牧靈委員會目前也經田默迪神父、李校長與藝術家楊英風先生、朱銘先生、張
　　　　　敬先生連絡上，三位大師都願意為輔大校園及教育工作奉獻心力。我們也等待這工
　　　　　作小組成立後一起聽取他們的看法。

四、討論事項：

　　（一）與藝術家溝通理念及景園希望達到的幾個功能及設計前需要提供之事宜。

　　　　　1. 潘神父振國：中央大道重新規畫早在二年前即有計畫，但後來不知什麼原因停下
　　　　　　　來，今事先並不知福傳會已經有了草案，但本人願將計畫、構想提出，可否供日
　　　　　　　後參考？
　　　　　　　因中央大道的樹木多年來已長高、長大，道路兩旁的樹多且濃密，是以一進校
　　　　　　　門，令人感到很悶。如能將樹移走，兩圓環重新植矮小花草加上特別的雕像等，
　　　　　　　使人一眼看到漂亮的中美堂，視覺寬闊，容易找到目標，所以中央大道之各圓環
　　　　　　　要再規畫。不過路燈及播音系統本應在最後的，如今已做好，很可能因此要遷移
　　　　　　　地下管線，本人的設計模型及詳圖已帶來（附後），第一圓環可設聖母像，或聖
　　　　　　　母抱耶穌「悲傷的母親」大理石雕像表現母愛的偉大，請教宗親自簽名送給學校
　　　　　　　（經費由我方付），並由羅馬派來的主教？揭幕，表示本校與宗座的關係緊密。第
　　　　　　　二圓環可設一大地球模型，上標示世界各地的基督徒人數，球頂加一十字架象徵
　　　　　　　耶穌普愛世人，兩個基座四周刻上聖言、詩歌、經文等等，校門口及警衛室亦重

新設計，配合校內景觀，更能增色不少。

許修女詩莉：建議將潘神父的構想列入紀錄。

2 其他提案歸納如下：

(1) 校園除了觀賞及宗教氣氛外，應有其他功能，如言論廣場、表演場地與空間的預留。

(2) 校園的原設計者之整體構想，宜予顧及尊重。

(3) 學校的新建設應經一特別的規畫小組審核，通過後才能加（改）建，以達完整性。

(4) 希望從學校大門口開始，一直到最後一個圓環做整體設計，委託特定單位先規畫、再討論，再選擇設計。

(5) 所有的塑雕像可先預留位置，決定後再討論雕什麼。

(6) 希望是由本工作小組提出幾個要表達的理念或原則及想達到的場地功能，讓藝術家和景觀系的，有一個較大的空間來設計。

(7) 設計的時間不能太急、太匆促，要有彈性，把所有的可能功能列出後再討論。

(8) 應預先估計經費數目，籌款多少？有了預算較易規畫。

(9) 希望整體規畫由三單位負責，經費方面如以一千萬元爲基準，則三單位可以先借付，以後再由募款，分期償還還是可行的方法，以免因物價的波動，而影響整個計畫。

(10) 希望工作小組先能和景觀設計藝術家交換意見後如何配合進行設計。

(11) 希望能先決定預算，再做景觀設計，之後再決定由藝術家或學生做塑像。

(12) 以上均未定案，經同意成立二工作分組，以後分組工作：

　　A. 策劃分組：由潘神父振國負責　秘書：許修女詩莉

　　　　成員：黎教務長建球、郭訓導長維夏、田神父默笛、楊神父傳亮、陸修士甫、陳主任燕靜、戴主任醒凡、張主任銘。

　　B. 籌款分組：由馮神父觀濤負責，馮神父提議由張神父宇恭負責。

　　　　成員：郭總務長潔麟、公關室李主任賢中、校友連繫室李主任匡郎、戴老師台馨、林教官從昭、二位福傳代表。

　　　　總召集人：黃秘書長俊傑

　　　　連絡人：許修女詩莉

散會：82.12.30 上午 10:00 時

• 〈校園公教氣氛硬體建設策劃工作組第一次座談會記錄〉

時間：83 年 1 月 21 日下午 2：00-5：00

地點：靜心堂 206 室

召集人：潘振國神父　記錄：許詩莉修女

出席成員：李振英校長　　楊英風先生　　楊小姐　　　張敬先生
　　　　　郭潔麟神父　　楊傳亮神父　　房志榮神父　田默迪神父
　　　　　黎建球教務長　陳燕靜主任　　戴醒凡主任　戴台馨教授

會程：

一、祈禱

二、校長引言

1. 介紹與會者

2. 校園公教氣氛硬體建設工作組成之緣由：落實 81 年 10 月 31 日全校福傳牧靈委員會議之提議「加強落實天主教大學的精神」。

3. 初步委託福傳牧靈委員會探討，暫以校門口至中央大道、第一圓環、淨心堂前圓環爲定點，如附件資料已有一具體理念、構想推動。

4. 近月來也具體召集由校園各有關單位組成一工作小組，實務地進行推展工作，將整體規畫逐步進行。

5. 有關經費希望能邀請全國天主教徒及各企業界一起來參與建設。

6. 期望從下學期能開始進行。

三、 提供校園公教氣氛硬體建設的構想：

潘神父：

1. 經福傳牧靈委員會多次討論後，正式的工作小組成立已開會一次，因我也有些構想，因此被推任爲此策劃工作組的召集人。今將構想作爲引言。

2. 校門口重新設計進出二道、有輔仁大學的標誌、蔣公銅像能請走。

3. 中央大道至中美堂之行道樹木高大濃密，如能遷移，改植以矮小花草，大道重修，從校門口進來即能看到中美堂美麗、宏偉的建築，視線寬闊。

4. 兩個大圓環（如設計模型）內新植花草，圓環周圍的四方有小路向內通往中央，在中央可加上特別的雕像，如〔聖母抱耶穌〕（米開朗基羅作品），表現母愛的偉大，可以教宗簽名送給學校，此更具與教廷的聯誼關係，顯示出本校爲天主教大學。淨心堂前圓環可製一地球，表世界，上面有十字架，表十字架對世界的影響，耶穌普愛世人；兩個基座四周刻上聖經或詩歌、經文等，可供師生、外來的人照相、觀賞。另提供兩張聖母像供參考。

5. 中美堂周圍也需設計，請景觀系規畫看看。以上請大家提供意見。

李校長：雕像可由藝術家設計成中國式的雕像。

房志榮神父：

1. 對潘神父整個大環境的整理，實感贊同且覺得需要。

2. 至於三個定點，正如附見（件）上的理念：

 a. 大門口：有清楚的天主教輔仁大學校名，並以「輔仁」之名，在校門口以藝術或啟發性方式表達「以文會友，以友輔仁」之意，避免說教式。

 b. 第一大圓環：表達出「天主教大學」的目標、精神、特色，如追求眞知、眞理、理性與信仰、科學的對談，可用藝術品來表達。

 c. 淨心堂前圓環：表達天主教宗教訊息，隨著天主教的禮儀年，介紹教會的生活內容，以耶穌基督爲中心。

3. 期望以上三定點把理念表達出來，讓藝術家、景觀系有更大的空間和創作的機會，把握住中國人的心靈。

田默迪神父：

1. 由於全校福傳牧靈會議的渴望與請求，福傳牧靈委員會乃進一步研討校園公教氣氛硬體建設。

2. 對作品有幾個原則：不要太甜、太虔誠，避免符號性、教條性，但要能提昇精神，有一內涵能啟發、擴大心胸、接近生活、踏實、與人有關，作品有美感、有力、簡單、直接能懂。以少開始做起。

3. 表達的內容：一面要表達一所大學的精神，另一面要表達基督信仰的精神。一個圓環可表達基督來臨以前的精神，如「創造思想」（宇宙、大自然），或人類歷史的代表（孔子像）。另一個圓環（在淨心堂前）表達基督的精神，在祂的生活中祂如何待人、看人，最後以祂的生命復出代價（十字架），讓人能一看就懂。

李校長：

1. 最原始、簡單的理念是以大理石或大石頭刻製一十字架（第一圓環）和聖家（第二圓環）。有機會將蔣公銅像遷移至較適宜的地方（可以是中美堂），因蔣公也有對輔仁建校的功績，但要避免安置在大門口，引起政治色彩聯想。

2. 三定點規畫完後，整個校園的整體規畫也很需要（如中央大道的馬路加大）。期望今年校門口部分能動工，先完成。

黎建球教務長：

1. 除了福傳牧靈委員會及工作小組提出的幾個理念的表達和功能討論外，希望校門口警衛是兩側門能通行進出，中央大道種植小花圃。

2. 二個圓環能有多功能性的場地設計，如第一圓環能配合求真理、理性與信仰對談的理念，成為一言論廣場，或表達性場地，有平面或高低階層的設計，供學生活動之用。第二圓環以宗教性質為主，可為宗教目的的觀賞，希望能以庭園式的設計表達山水之類的美感、情調。

3. 每院可塑一與其有特別關係、淵源的人像。

楊傳亮神父：建議將要的理念和功能提供給藝術家和景觀系，讓他們有較大的空間設計，後來選擇，儘可能不要指定他們給我們做什麼，限制了藝術家的想法。

許修女：

1. 受教官們的委託，為了交通的安全，提出建議將校門口兩側門打開，前面一塊地修建花圃之類，讓車輛進出有固定的進出之道（如草圖說明）。將中正路的安全島加強，不讓學生橫越中正路，而走天橋進校門。

2. 此計畫如能在五月進行，可能得到交通部的贊助經費。

戴台馨教授：

1. 經去年一宗教性的會議後，大家感受到除了美麗的校園外，也希望校園能表達出更有深度的屬於一所教會大學的使命、特色、精神。

2. 接著李校長組了二個委員會，一是「使命與特色委員會」，針對教會大學之使命、特色、精神，目前已有一文字的表達，且將研究如何去推展。另一是「福傳牧靈委員會」，推展天主教大學的福傳牧靈工作。所以當在研究校園的公教氣氛時，能將教會大學的理念、精神溶入整個校園是一件興奮的事，讓人感覺校園是大家的，如同宗旨寫的，是師生的、求真知的「共生體」。

3. 所以每位成員及校園人士都認真的提出夢想，包括交通的安全（校門口、中央大道）、學生的需要，甚而教會大學的特色「理性與信仰的對談」，有言論廣場的設計（第一大圓環）。另對於宗教的表達，如十字架、聖家、禮儀年、創造有山有水（淨心堂前圓環），內容非常豐富。也相對的提出了一些原則，如不能太多、太甜、太虔誠等，要能觸摸、生活化等。

4. 但這些要如何來表達呢？當時就希望能知道對輔仁、教育工作、學校有關懷的藝術家的看法，所以經由李校長、田神父請到了楊大師、張敬先生、朱銘先生，請他們表達對此的看法，因此才有今天的座談。

5. 今天楊大師、張敬先生的駕臨是我們的榮幸，個人的建議是我們需要大的開放，不要限定藝術家爲我們做何像，僅告之我們所討論出來的理念、功能、所想要的即可，讓藝術家、景觀系設計、整體規畫，再逐步進行。

6. 後來尙有許多後續工作的推展，或是經費上邀請全國教友的參與等，我們會盡力。以上是整個過程的簡述。

陳燕靜主任：

1. 景觀系師生對校園也很有意見，常以校門口爲題，作練習設計，但到目前只限於紙上作業，無法實現。此次校方邀請參與，我們很高興，覺得校園是師生生活的環節。

2. 已開過一次系務會議，老師們很有意願參與，但想法上不只限於圓環，而是校園整體規畫，至少目前的目標是中央大道。

3. 希望能先會（彙）整後，再分析、規畫、設計，時間大約需要十個月。

4. 除了校園的美之外，還需要考慮其功能性、安全性等。會以專題給學生練習創作後，由老師來整合，才提給工作小組。

李校長：

1. 可開始向三單位總務收集資訊。

2. 目前耶穌會將建大樓於原忠孝宿舍，聖言會將建大樓於淨心堂旁，而文學院將興建綜合大樓。

3. 捷運將有一線從台北橋經過新莊到輔大或迴龍，不知道何時動工。校門口機車棚也可能與捷運局聯合開設，或自行建造十七層文社大樓，做多種用途，如校友會館、婦女大學、爲地方辦文化、藝術活動等服務或國際會議廳。十七層大樓是否會影響整個校園的美觀需考量。

4. 學校後面貴子路由縣政府規畫爲文化區，本校也可能增購校地。

戴醒凡主任：應美系很願意支持、與景觀系搭配，如能有長期性與整體上的規畫也是一目標。

潘振國神父：希望再（在）上述座談後能具體化實際要做的，或要做哪些標誌，否則此座談流於太空洞，可能十年後才能做，如現成的中央大道，只要不阻礙交通、光明，即可開始作。

楊英風先生：

1. 聽了上述意見，很爲母校輔仁的再出發、再進步感到高興，相信往後會有很大的發展。

2. 捷運局今天不斷有事故的發生，檢討之下大概是太奢侈之故，相信再過些時日，捷運局如再設站，一定會走向健康、簡單、方便、交通暢通的方向發展。

3. 學校的整個環境以便利師生爲主，大道與圓環的修建是一整體，不一定要有大圓環，但圓環能是一連接其他各處的點便夠了，車道、人道分開，有整體性的規畫、將功能、設施一併納入規畫中。

4. 校園花草樹木的整理是需要的，原則上校園要有一健康、單純、簡單、明朗，且讓師生可活動的空間，特別是現代的人忙、亂，校園更該走向現代化→簡單、明朗、乾淨、清爽。

5. 色彩、情調以清爽、自然爲主，現代人的裝飾是「眞實」的傷害。

6. 藝術品的搭配是在空間中有一畫龍點睛的作用，是精神標誌，讓該表現的理念表達出來。但藝術品不能置於雜亂之中。

7. 所用的材料以耐用、健康爲主，不一定要花很多的經費。

8. 輔大是一所「天主教大學」，要把此特性表達出來。

9. 于樞機曾要設藝術學院于台。天主教的藝術不能忽略其歐洲（西方）的根，收集歐洲的

藝術品對此是很重要的，要有西方的美術題材，再配合東方的造型、改製，才是眞正的本位化的天主教藝術，如能達到中西綜合的藝術，這對了解天主教內涵有很大的幫助。

10. 建議：爲天主教大學藝術的本位化，如能收集歐洲的美術品，尤其是歷史性的藝術品，成立一小美術館，能成爲台灣藝術的根，美學是從西方（天主教）發展出來的，西方的美學是今天台灣美學發展的根。

11. 受羅總主教委託今帶來野聲樓一樓谷廳外牆的設計圖，供各位參考。

12. 對此次美化校園硬體設備，很願意爲母校輔大提供服務。期望有一校園平面圖和新莊市的其他相關資料，讓大家先研究設計，以便有一整體的計畫。讓校園的境界有一高雅的氣氛，使能成爲校風。

張敬先生：

1. 很看重、支持楊老師的遠見——建設校園的原則及建設美術館。

2. 要從校門口看到中美堂，可能需要注意到：

　　a. 規畫的作品要簡單，但要有好的精神標誌（代表學校或天主堂的重要精神）。

　　b. 大自然的美是天主的化工，所以石頭、樹木等都該是自然的。

　　c. 彌補以前可能沒注意到的：樹的品種太高以致擋住建築物，建議不要將大樹移走，應將之修剪、短化、盆景化處理方式，以免妨礙視線。

　　d. 將路加寬，加些大石頭，有山有水也能美化環境。

房志榮神父：贊同建一美術館，經校長、大使館向教宗收集些天主教藝術的遺產（根），讓大家研究。

許修女：爲下次聚會是否有較具體的進行議題和聚會時間？

李校長：本次結論即準備一些空間情況、平面圖、整個環境的書面資料，提供給楊大師、張敬先生、朱銘先生、景觀系，請他們初步設計一些構想，下次供工作小組選擇，再視情況進行。

楊英風先生：先提供資料給大家回去構思，下次回來交換意見，再看如何統籌。

黎建築教務長：故宮博物院秦孝儀院長曾建議本校成立天主教博物館，以作爲中西文化交流的中心，並鼓勵成員攻讀高等學位，該院展覽組組長周公鑫女士（本校法文系畢業）在法國巴黎大學攻讀博物館學博士，如本校成立博物館或博物館學系，故宮願意盡力協助。

戴醒凡主任：能否於本次會中稍作工作分配？

陳燕靜主任：是否能知道合作的角色，是由楊大師籌劃，景觀系配合，或景觀系師生也能提出一方案，然後再由楊大師指導？

田默迪神父：同時先有初步的幾個方案，不需很細的設計，以免師生認爲自己的設計沒被採納。

陳燕靜主任：建議學校有一校園建設的常務委員會。

戴台馨教授：「校園公教硬體建設」工作小組目前分兩組，一爲籌劃組，一爲募款組。請教楊小姐至目前有關的討論情形，具體的經費預算要如何來評估，以便準備募款之額數和進行？

楊小姐：

1. 每一個案的對象、情況都不同，沒有一標準來處理。

2. 目前只是在研究、收集的階段，此部分可先不考慮在預算內。

3. 如到了有一具體的藍圖和工作階段時，才來做預算。

戴台馨教授：募款組也有同一猶豫，是否先有藍圖和工程預算後再募款，或先募款後再工作？

楊小姐：建議直接先做（知難行易），就會知道困難在哪裡或具體可解決的方法。

戴台馨教授：為景觀系師生（五月前）能有初步的作業或腦力激盪，而又能成為具體的事情在進行，在某一時間有階段性的成果時，請教陳主任需要多少經費來支援？

陳燕靜主任：只在研究和學生課業上是不太需要，但需要買紙和工具的費用，如到正式工作時就需要人事費用。

李校長：

1. 發動募款時，需要有相當具體的藍圖。

2. 希望各教區主教、修會支持。

3. 前次開會潘神父曾提出先以一千萬元作為預估目標。

楊小姐：無論經費多少都可做到好的作品，好的設計不一定要花很多錢，可以階段的來看，在相同的目標，用同一精神來處理，相信可簡化而達到目標。

楊英風先生：有多少經費做多少，整體的計畫、考量是很重要的。

許修女：

1. 為下次會議先以整體的計畫、考量為主，各自研究、構思，5月19日請擬初步構圖，再一起來交換意見、選圖，做進一步的工作分配、預算等。

2. 請總務長準備一份學校平面圖及整個環境資料。本人負責收集、並寄送所需參考的資料。

3. 下次會議時間為5月19日星期四下午3：00。

校園公教氣氛硬體建設策劃工作組第二次會議記錄

時間：83年5月20日上午10:00-12:30

地點：淨心堂206室

召集人：郭潔麟總務長

記錄：許詩莉修女

出列席：李振英校長　　楊英風先生　　藍達選先生　　蔡孝男教授
　　　　趙家麟教授　　陳文錦教授　　房志榮神父　　田默迪神父
　　　　郭維夏神父　　黎建球教務長　　陸甫主任　　陳藹靜主任
　　　　戴醒凡主任　　戴台馨教授　　張鉻主任

議程：

一、祈禱

二、會議

召集人：向楊大師、與會者致謝意

李校長：1. 感謝楊大師始終對學校的支持及景觀系師生的努力合作。
　　　　2. 期望能有具體計劃，盡快能動工建設，特別是大門及第一個大圓環。
　　　　3. 有信心把老輔大的精神傳統延續在輔大校園內，包括美術館等的建設。

許修女：1. 自第一次召開本會議後，景觀系陳主任已將會中提出的需要帶回系上與老師學生一起研討，也特別以校園的中央軸道設計作為學生的課業；目前在景觀系週內展示，有學生的作品歡迎來觀賞。
　　　　2. 景觀系老師將綜合學生、老師的構想、研究，在今天的會中報告。

陳主任：由趙老師、蔡老師、陳老師帶領大三同學所做的景觀設計課程之作品，將由趙老師來歸納報告。

趙老師：1. 對景觀系師生而言，今天是一個特殊的日子，因為從開學至今全系師生一直在為此事做努力，也代表著專業的科系在學校內為學校做事情是一件正面、興奮之事。

-1-

2. 針對學生的作品，因為時間的有限，老師們當初沒給學生嚴格的限制發展方向，目的為讓學生發掘輔大能有的潛力，以後再從中挑選。

3. 共有15件作品，參閱輔仁大學校園規劃及中央主軸設計簡報資料（請看附件一）。

4. 國內類型一，例：清大。校方如果沒有專業人員的協助，風貌將會斷層。

　　類型二：東海大學。有專業科系的協助。（請看附件一，p5）

　　類型三：中正、華中、濟南、雲林技術學院，是在一次整體規劃，將所有細部準則都訂出，學校於注視的建設都有依據的規則。（請看附件一，p6-7）

5. 如何保持學校在多年後的發展，還能保持學校的精神、風格是很重要之事，需要有一準則的依據，每棟建設或任何建築師都得依循原則進行，才能保持風格。

6. 輔大校園的發展（請參考附件一，p8）
　　(1) 輔大校園最主要的特色是中軸，取校園之對角線會抓一最長的中軸是輔大精神活動的軸向，因中軸很長，所以兩軸之間的圓環（點），當要好好處理，才能長而有當。
　　(2) 學校建築物座向大部分以東西或南北軸，與中軸的配置就出現許多小三角。如何將校園被分隔的小三角找回，重新塑造更多的空間感，也是規劃可有的潛能。

7. 輔大校園規劃及發展之課題（請參考附件一，p8，四）
　　田神父回應：請學校成立一校園規劃委員會。校園即將增蓋的三棟建築，如何進行較好？

8. 從15件作品中列出校園中央主軸規劃之主要理念與構想（請參考附件一，p9，五）

郭總務長：將來捷運系統如果線路接上，三重客運的停車場，可能可收回。

楊大師：1. 個人深受北京輔大校景觀氣氛、校風之影響，老輔大的校風來自美好的環境，產生高雅的文質彬彬境界。加上校訓真、善、美、聖的意義在學校的活動，都充分發揮出來。

2. 來台復校，這精神還是盡力在延續，只因大家忙於復校的工作，而緩於此。

3. 因此個人想將真、善、美、聖的校風能在校園內強化起來是重要的。但說是較簡單，實際上要從有限的校地來規劃也不是容易的

-2-

。

4. 從中軸開始，它是整個學校系所、師生結合最多的機會園地。如能創造出一個快樂、優美可欣賞的交會點，所以想從中軸來整理，簡化一些校園內可發揮之處。

5. 將整個學校的中軸改變成為大大小小的廣場，目的是為讓人一進入廣場內，有安全感（無交通危險）、美好的景色，以真善美聖的理念來美化四個廣場，但以自然簡單的條件來美化環境。參考附件：楊英風對輔大校院景觀規劃說明。

6. 四廣場稱為聖貴廣場（淨心堂前）、美貴廣場（第一圓環）、真貴廣場、善貴廣場。讓每一廣場突出其真正意義最快的方法就是以藝術品表徵。宗教上有很好的雕刻品，是在歐洲發展起來的，能取過來幾件是很值得。

7. 聖貴廣場：（見附件二 p.2）
從在廣場上的休閒座談設施中來學習、交流、交會。每一系所就很容易有學校安會。
聖貴廣場也是一博物館最好的場地，內容的豐富也很重要，如有精緻的雕刻作品陳列豐富內容是很重要的，其他展覽、音樂會等，都可用此場地，特別如能以宗教內涵為主，那就更能產生風格。

8. 美貴廣場（第一圓環）：（附件二 p.3）
用紋石切割開成為來椅作為小團體談話場所，使休閒氣氛與大自然接合，空閒當作休閒生活之場所，慢慢形成校風。用雕刻品才能強化主題。
真貴廣場：以公害的問題為主題，在廣場內以雕刻品來表現，讓人體會、了解"真"的真義。
善貴廣場：用人生善的事件來表達。
如此會慢慢影響學生的文雅氣質。

9. 希望以最節省的時間、財力做精緻的作品。一個學校的性質，是長久的，所以以作品精緻，讓同學在每天必經的小道上都能有美好、靜靜的感受，享受一小段的樂趣，長期下來即培養出校風。

10. 附圖尚未完全完成，但主要目的四個廣場的精神要以自然連接，享受自然的美好，能產生校風。

李校長：如何將景觀系的構想與楊大師的配合起來，請再做進一步的連繫，過程可能還需多年。募款計劃也得開始進行，校園硬體公教建設也是屬於整個中國教會的發展。

總務長：請景觀系與楊大師直接連繫進行下一步的規劃工作。

-3-

綜合交談內容結論摘要：

1. 全校的規劃有一個全盤的計劃（master plan）。

2. 請校方盡快成立校園規劃委員會（真正有權威性的代表）。

3. 由景觀系直接與楊大師連絡、結合構圖。

4. 校園規劃中共通的共識是大量減少校園中軸的車行量，車以外環道疏散至校園邊緣，提供校園中心區以人為主的活動區。

5. 因校門口門面是重要的點，不能輕便，需得整體考慮好才做，放在最後才做。

6. 將要蓋的三棟建築，請先與三單位溝通，邀請請專業科系老師在蓋之前交換想法、建議、補救。

7. 下次校務會議以本小組名義提出議案，籌組校園規劃委員會（先送參議會，經校務追認）。

8. 六月份送參議會提案：
　(1) 盡快組織正式的校園規劃委員會，呈附研擬的組織章程等供參考。
　(2) 將蓋的三棟大樓經由委員會協助，在進行前的建議或至少能與本校專業老師交換意見，讓建築物與校園規劃間，能有較正面的座落。
　(3) 中軸將成為全校師生活動區，車輛以外環道疏散至校園邊緣或停車場。
　(4) 提出第一圓環（美貴廣場）或一個校園全盤計劃（master plan）。

9. 擬一時間進度表。

10. 請楊大師發展一較具體的案子，交由景觀系彙整，再發展成為兩三個方案，分析各案優、缺點送參議會。

11. 提參議會前先做溝通。

12. 盡可能提出一概念性的校園架構，6月9日前交許修女整理送參議會。

13. 將校園規劃的運作過程剖解出來，把工作時間、程序都立下來，在此規劃中有工作程序，也可以看出在做的工作，是具體的工作進度。幫助參議會了解情況，此部分可由景觀系編擬。

附註：1. 附景觀系與楊英風老師的設計圖
　　　2. 五月二十一日當天有出席者，不再重覆分送景觀系與楊英風老師的設計圖

-4-

• 中國聖職單位代表劉志明建議停止輔大校園規畫之文獻， 1995.3.14

　　美化校園中央大道是一件好事，可是經過對整體評估之後，目前這項景觀規劃，似應立刻停止，理由如下：

一. 現況的校園中央大道面積不大，原有的設計能使人感受到「柳暗花明又一村」的美色. 它的缺點，只是總務處未能好好地維護與設法使之更美.

二. 新的規劃乃將在四個圓環上增加建築物，從建築物而言，也許它具有極高的藝術價值. 可是從整體而言，這四座建築物是否真能美化中央大道，抑帶來相反的效果？相信誰都能理解，為何鄉間大自然之美，會如此引人入勝. 如果真有一天，五座（包括中美堂）不同風格的建築物，從校門口便一覽無遺，屆時可能使人後悔莫及.

三. 所謂聖育、美育、善育、真育，要以人為的建築物來表現這些抽象的理念，似難以達成. 例如建立一座美術館是否就能完全表示出美育的含義，值得懷疑. 建立希臘羅馬的大型廣場，讓學生有個言論自由發表的環境，相信學生民主的表現，乃屬於求「真」而非指向「聖」的目標，如果作為音樂與舞蹈的表演，應該屬於「美」的領域吧！………

四. 目前校園各學院的建築物已固定，規劃中竟然要為了建立這些廣場「而要使人、車道分開，汽車沿廣場邊緣進出」，工程是否太龐大了些，且又形成另一新問題？

五. 任何興建計劃應評估它的價值、現有的財力，和可能有的支援. 目前的狀況我們是否有能力，和值得興建這些工程. 此外，以目前總務處對中央大道維護的績效而言，我們懷疑總務處是否能承擔更大的責任.

<div style="text-align: right;">

中國聖職單位代表
劉志明
民84.3.14
〈95 19/3〉

</div>

（資料整理／關秀惠）

◆新竹交通大學圖書資訊廣場景觀工程規畫案*

The lifescape design for the Information Square of National Chiao Tung University Library (1993-1996)

時間、地點：1993-1996、新竹

◆背景概述

　　教育是繼往開來、百年樹人的長久大業，得天下英才教育之更是人生一大樂事。交通大學已培養許多人才與科技精英，1996年適逢其成立一百週年慶，茲特別配合其校園設計一景觀雕塑以為賀。（楊英風，1994.9.6。）

　　楊英風原初所設計為八個不銹鋼組件之作品，名為〔宇宙與生活〕和〔曙光〕，後經過修改與配合校園環境安排設置，最後以〔緣慧潤生〕之名象徵大學教育環境的生生不息。

（編按）

◆規畫構想

　　配合其寬廣的環境，取廣場過道上既有之四大格為設計面積，捨去部份過多的植栽，改為舖設如中正紀念堂地面的日製灰色細緻的小方塊磁磚，將地面的地舖滿。作品以鑄銅為材

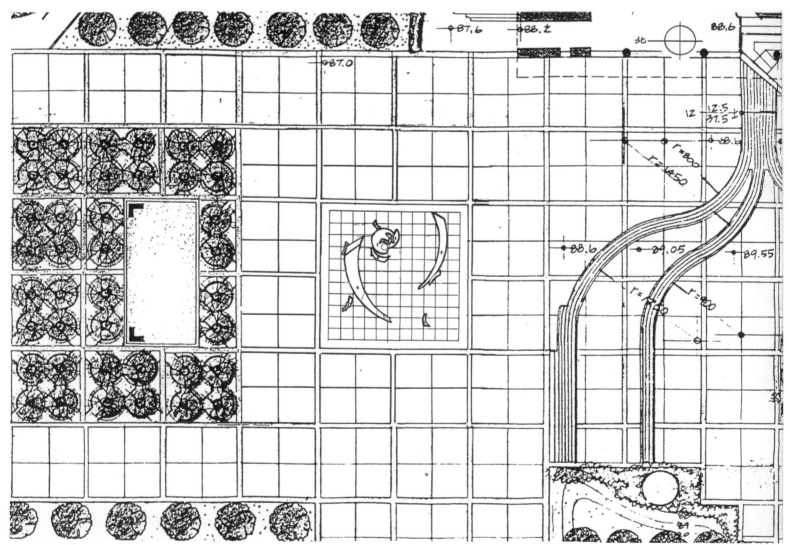

〔緣慧潤生〕八組件作品布置位置圖

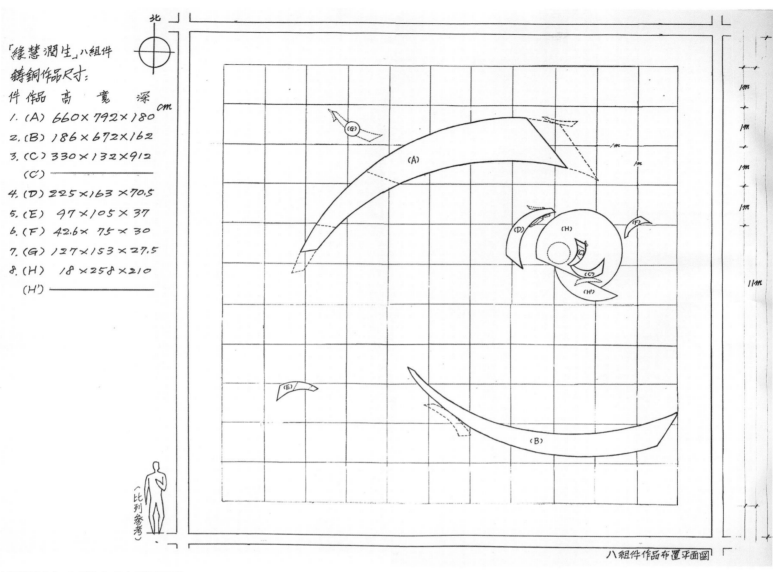

「緣慧潤生」八組件
鑄銅作品尺寸：

件作品　高　寬　深 cm
1. (A) 660×792×180
2. (B) 186×672×162
3. (C) 330×132×912
　 (C')
4. (D) 225×163×70.5
5. (E) 47×105×37
6. (F) 42.6× 75 × 30
7. (G) 127×153×27.5
8. (H) 18 ×258×210
　 (H')

北

〈比例參考〉

八組件作品布置平面圖

〔緣慧潤生〕八組件作品布置平面圖

基地模型照片

基地照片

基地照片

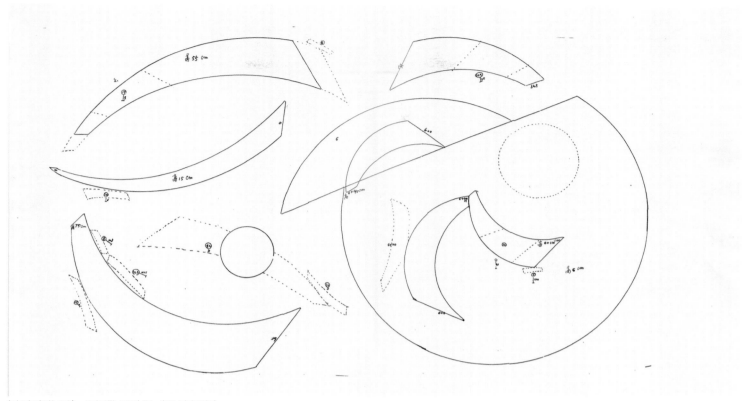

〔宇宙與生活〕八組件設計圖（設計初案）

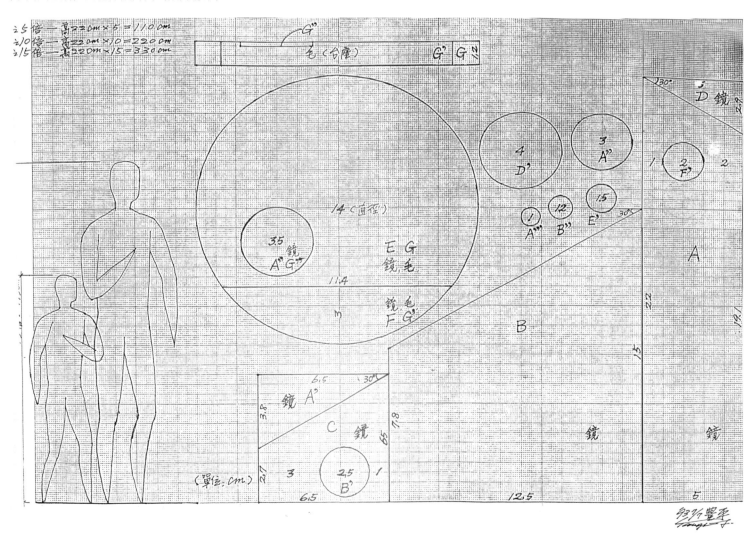

3½ 「宇宙與生活」設計圖完成．

〔宇宙與生活〕完成設計圖（設計初案）

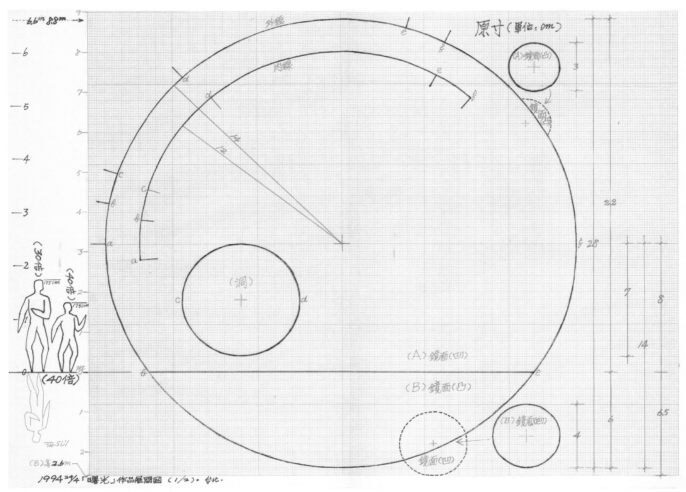

〔曙光〕作品展開圖（設計初案）

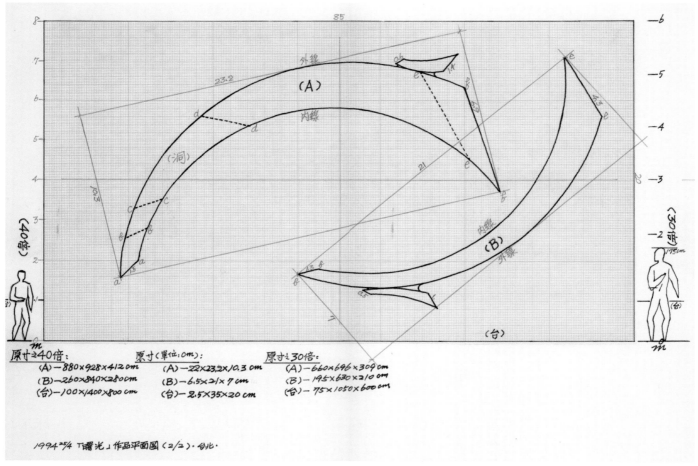

原寸之40倍：　　　　　　　原寸（單位：cm）：　　　　原寸之30倍：
（A）－880×928×412cm　　（A）－22×23.2×10.3cm　　（A）－660×696×309cm
（B）－260×840×280cm　　（B）－6.5×21×7cm　　　　（B）－195×630×210cm
（台）－100×1400×800cm　（台）－2.5×35×20cm　　　（台）－75×1050×600cm

1994 ²⁵/4「曙光」作品平面圖（2/2）·台北·

〔曙光〕作品平面圖（設計初案）

58

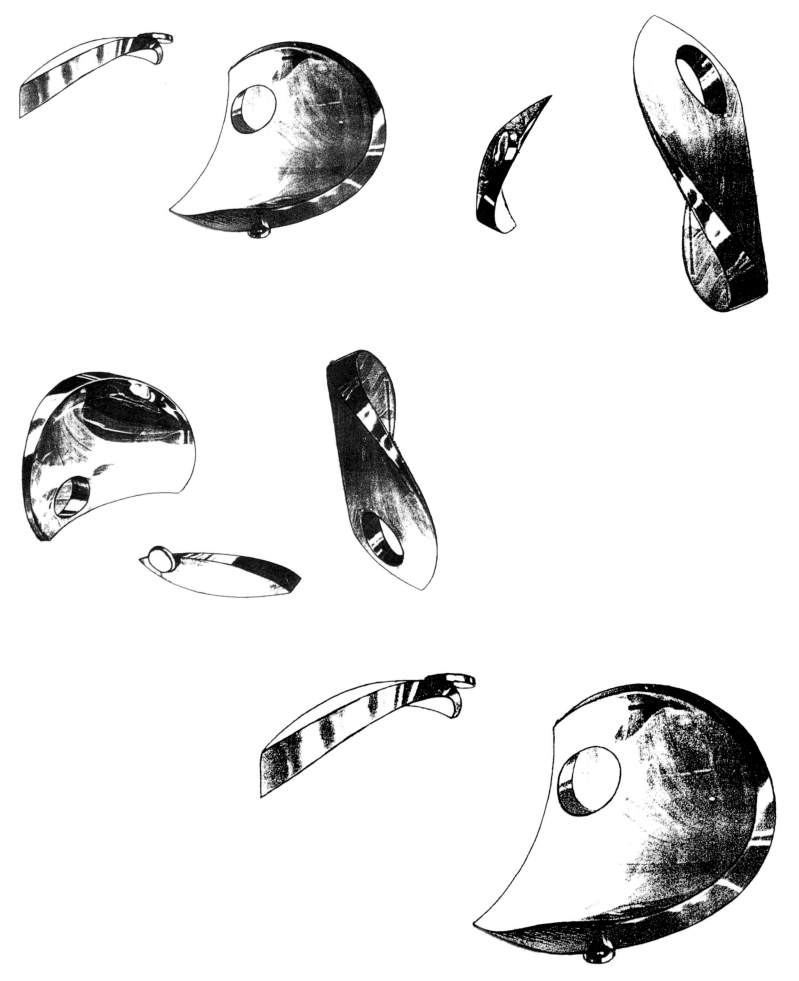

〔曙光〕模型

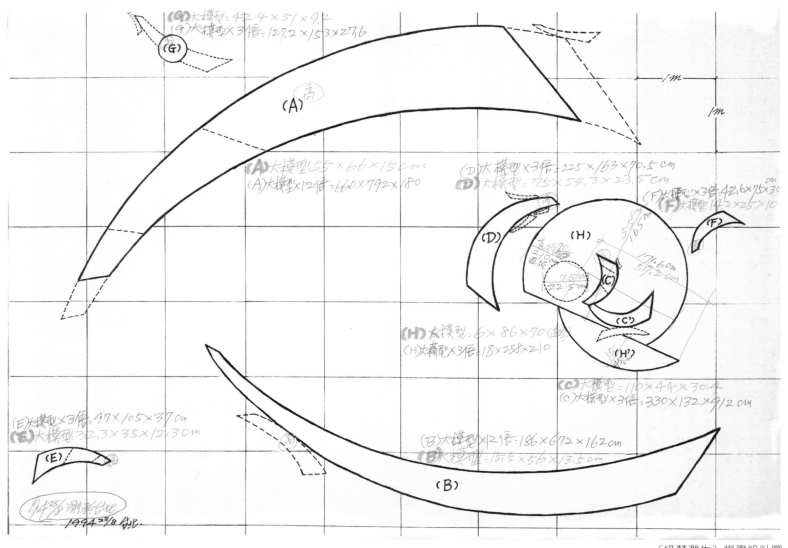

〔緣慧潤生〕規畫設計圖

質，八件組合，其中最高者達六百六十公分，直接安置於地面，不架設階梯，使作品跟周圍環境相融，周圍樹木與建築正可互相襯托。再則人潮往來穿梭其間，可經由人與雕刻的接近，體會建築與雕刻、人與宇宙特別的互動關係。

整組作品取中國人和諧平衡的宇宙觀和尊重自然的生命理念，以明朗單純的曲線曲面，形塑低簷矮屋、高樓大廈等建築外觀；曲面同時代表宇宙地球等星群自然運轉的情形，太空中的星球受引力影響沿著弧線規律行進。構化各種虛實的圓象意太空中的黑洞及星河雲系，描繪宇宙間不斷爆炸爆縮，有如生命的呼吸現象。虛實的圓同時代表陰陽，象意生命演化之始。

佛學講「智慧」是緣於聞、思、修的涵養，大學教育正提供最好的環境因緣。交大向以領先科技資訊與研究精英的培育著稱，茲以此景觀雕塑銘誌校風特質，並期勉莘莘學子把握具足的因緣，體會宇宙循環的規律要領，應用自然以厚生，促進生命活潑健康、萬物生態平衡成長、生機無盡、地球常新。

◆相關報導

- 陳愛珠〈交大校慶 嘉年華會沸騰 李總統今主持楊英風作品〔緣慧潤生〕揭幕 熱潮將延續一週〉《中國時報（南部版）》第 7 版，1996.4.8，高雄：中國時報社。
- 陳愛珠〈交大慶百歲 全校師生夜未眠〉《中國時報》1996.4.8，台北：中國時報社。

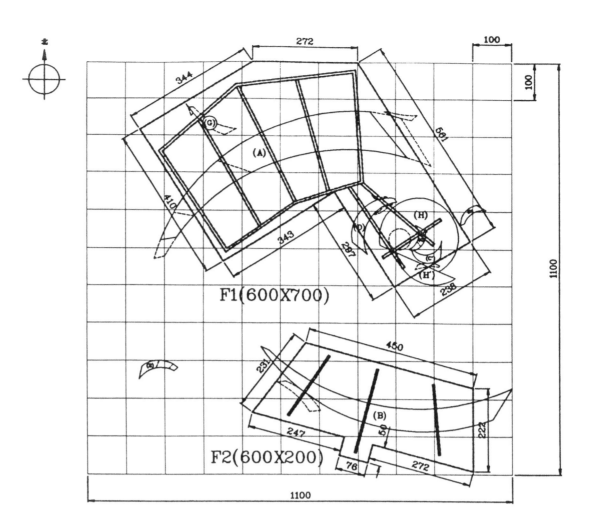

基礎結構平面圖
Scale:1/40

〔緣慧潤生〕基礎結構平面圖

- 何高祿〈交大百歲生日　李總統蒞校慶賀　勉勵交大人秉持「知新致遠、崇實篤行」校訓　開創更光輝燦爛新史頁〉《中國時報》第7版／社會脈動，1996.4.9，台北：中國時報社。
- 何高祿〈紀念交大走過一世紀　〔緣慧潤生〕雕塑添喜氣〉《中國時報》第7版／社會脈動，1996.4.9，台北：中國時報社。
- 駱焜祺、陳千惠、潘欣中〈交大創校百年　兩岸五地同慶〉《聯合報》1996.4.9，台北：聯合報社。
- 梁秀賢〈交大百年校慶　李總統致「敬」　表示該校完成全球第一個亞太科技管理資訊檢索庫　意義重大〉《自由時報》1996.4.9，台北：自由時報社。
- 陳建任〈〔緣慧潤生〕　矗立交大〉《民生報》1996.4.9，台北：民生報社。
- 梁秀賢〈楊英風　緣慧厚生系列　15日將赴英展出6個月　這是英國皇家雕塑學會首次邀「外人」展出作品〉《自由時報》1996.5.8，台北：自由時報社。

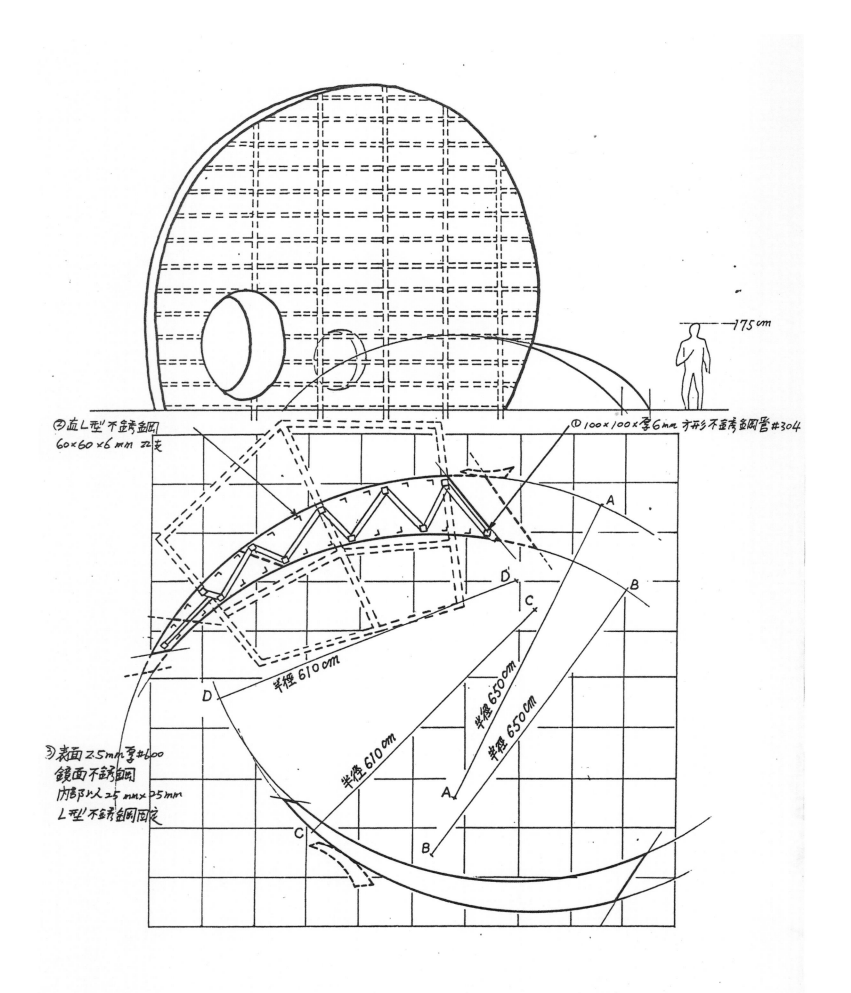

④ 直 L 型 不銹鋼
60×60×6mm 2支

① 100×100×厚6mm 方形不銹鋼管 #304

175 cm

半徑 610 cm

半徑 650 cm

半徑 650 cm

A

B

C

D'

D

A

B

C

③ 表面 2.5mm 厚 #600
鏡面不銹鋼
內部以 25mm×25mm
L 型不銹鋼固定

半徑 610 cm

〔緣慧潤生〕基礎配筋圖

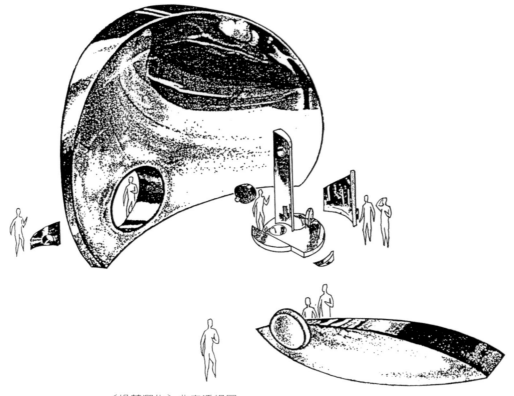

〔緣慧潤生〕北向透視圖

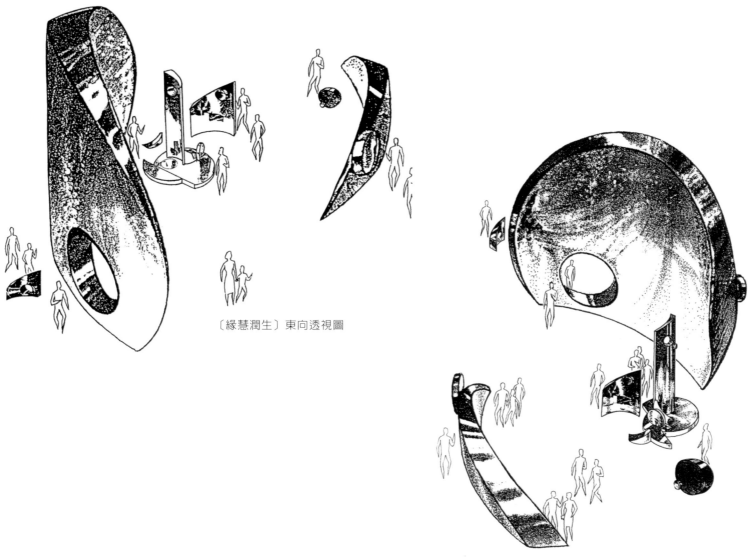

〔緣慧潤生〕東向透視圖

〔緣慧潤生〕西向透視圖

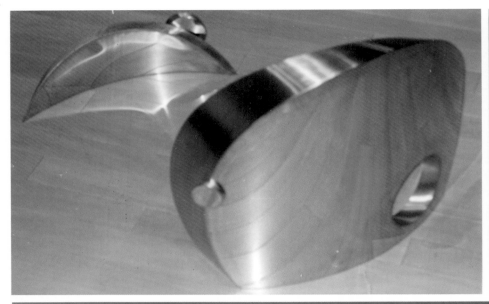
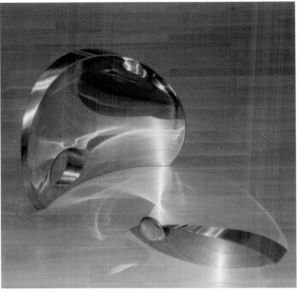
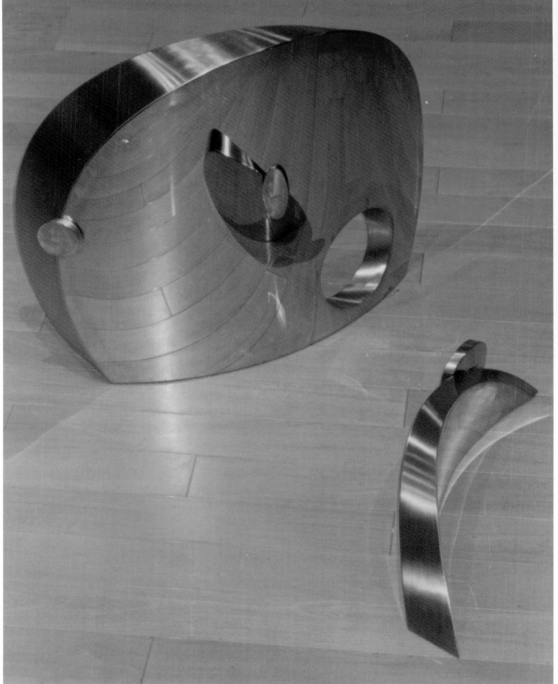

〔曙光〕小型作品

64

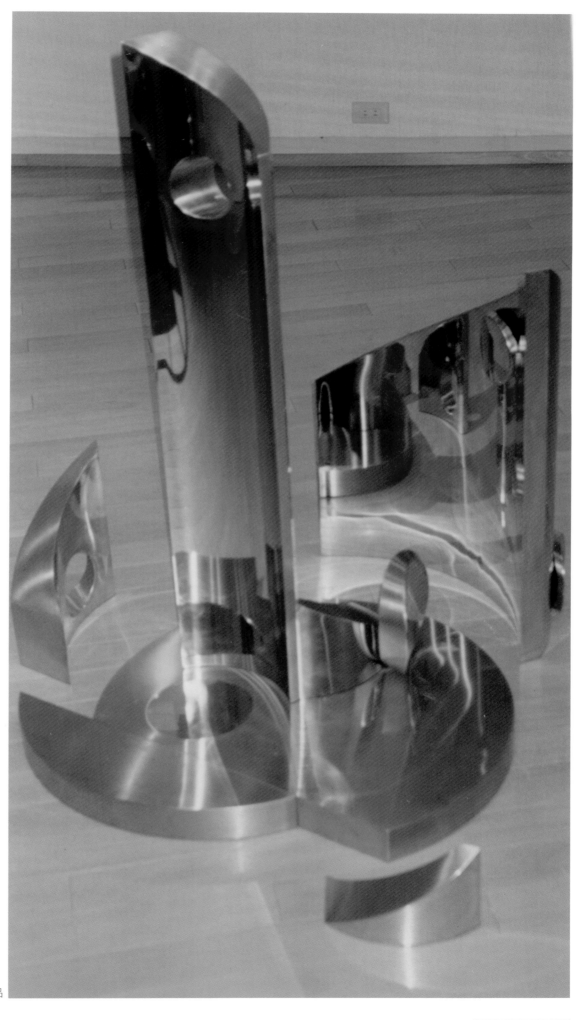

〔宇宙與生活〕小型作品

F2(600X200)

F1(700X600)

基礎配筋圖

施工圖

楊英風景觀雕塑研究事務所																				
工程名稱	國立交通大學百週年慶紀念鑄銅景觀大雕塑.																			
年份	1994						1995											1996		
月份	5	6	7	8	9	10	11	12	1	2	3	4	5	6	7	8	9	10	11	12
研究		1994.5/1 - 1994.9/1																		
簽訂合約					1994.9/1 - 1994.10/1															
製做原模					1994.9/1 - 1995.5/1															
翻銅							1994.11/1 - 1995.9/1													
表面化學處理															1995.8/1 - 1995.12.1					
安裝																		1995.12/1 - 1995.12/31		

施工計畫

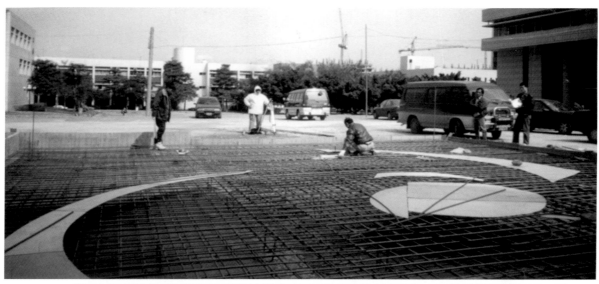

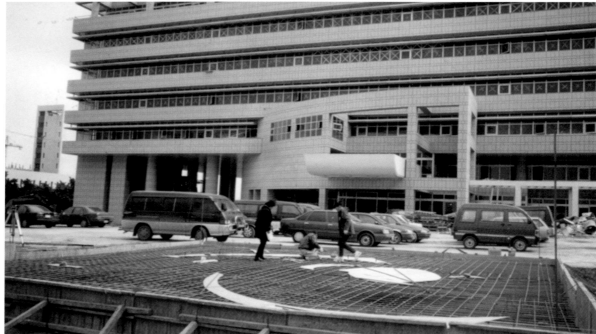

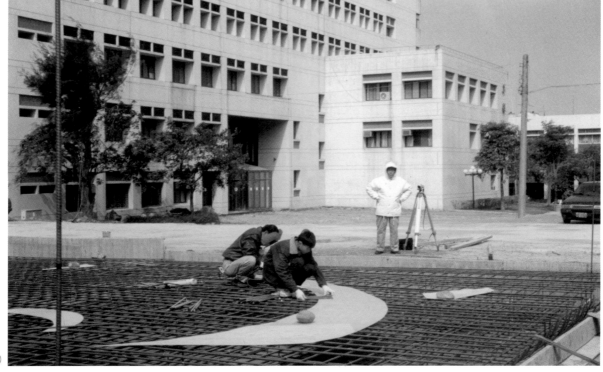

施工照片（基地測量大小與排列）

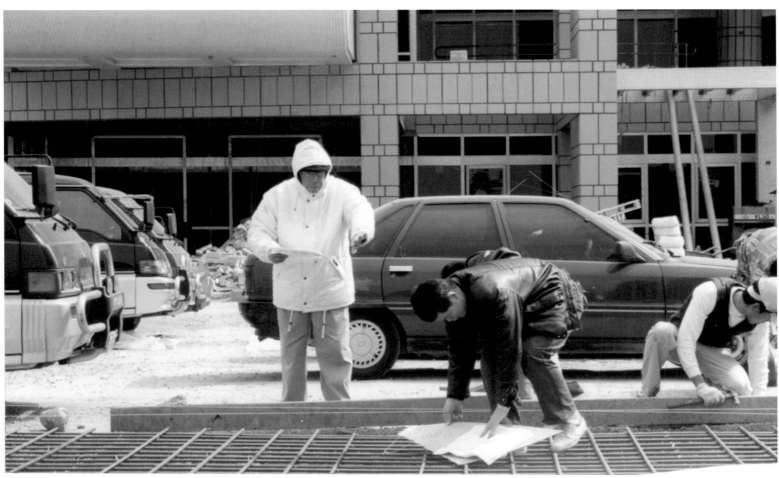

施工照片（基地測量大小與排列）

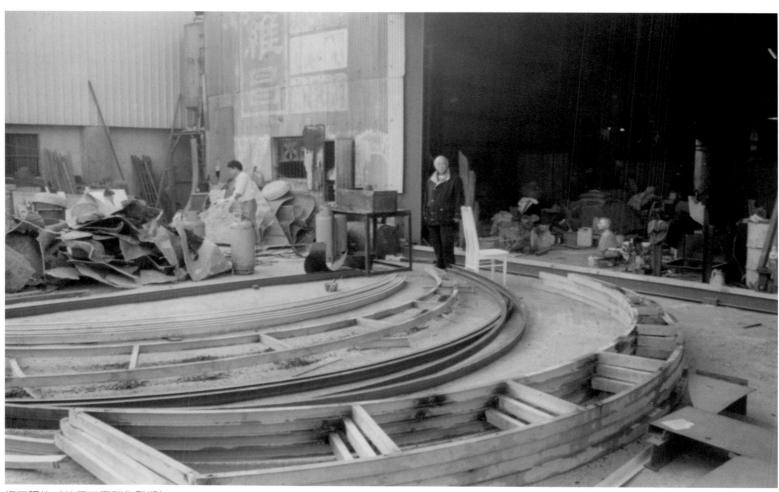

施工照片（林口工廠製作雕塑）

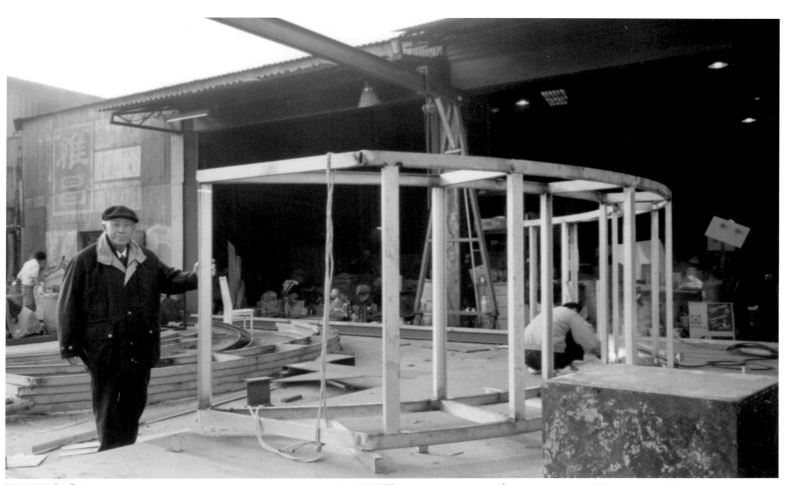

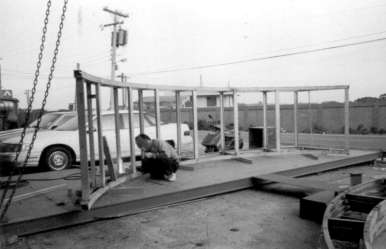

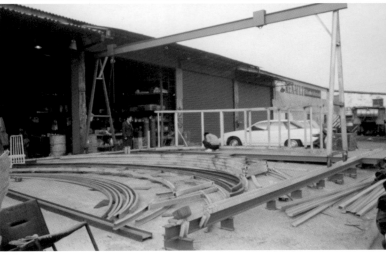

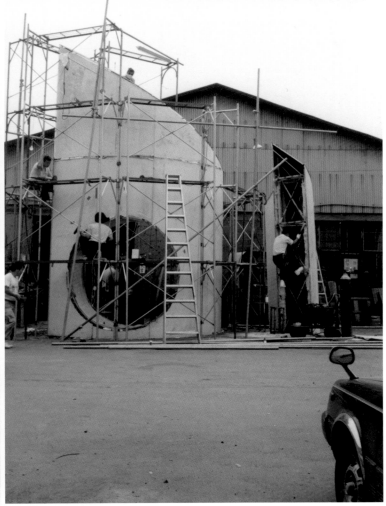

施工照片（林口工廠製作雕塑）

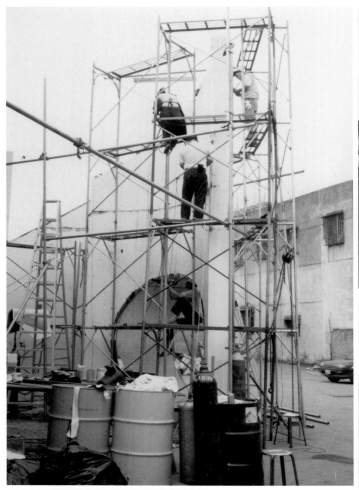
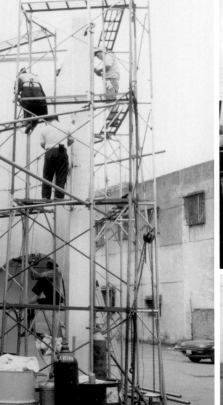
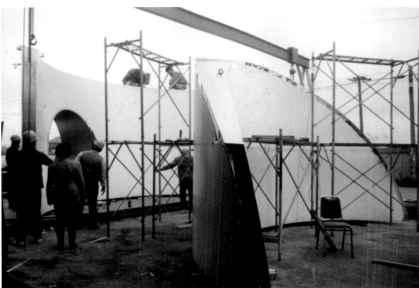
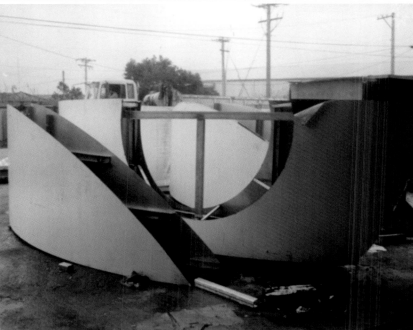
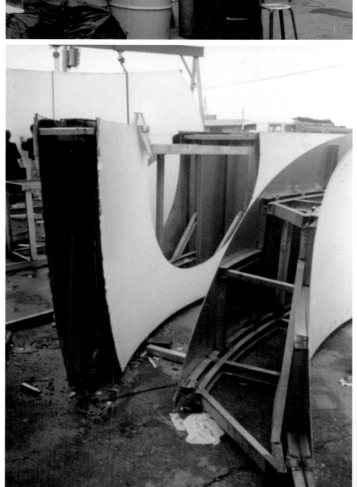
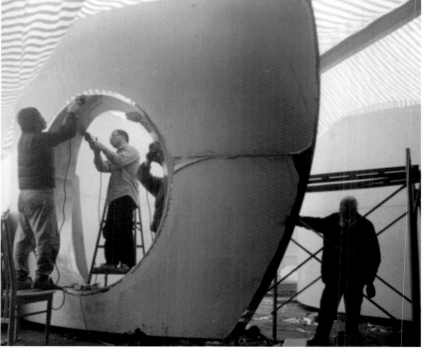

施工照片（林口工廠製作雕塑）

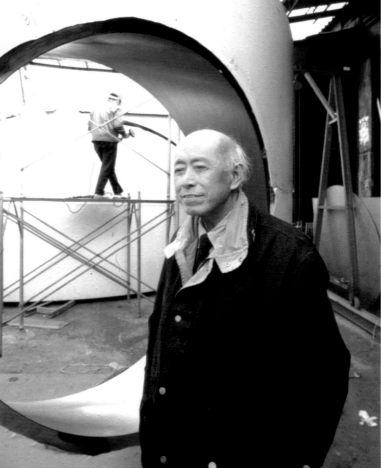

施工照片（林口工廠製作雕塑，柯錫杰攝）

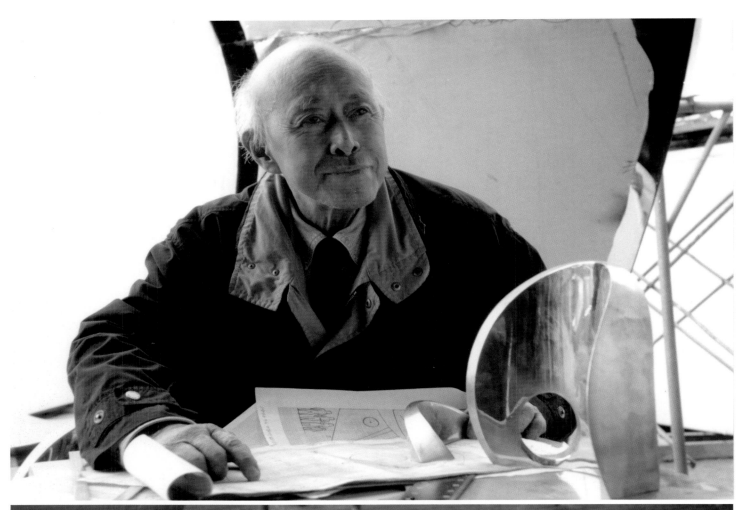

施工照片（林口工廠製作雕塑，柯錫杰攝）

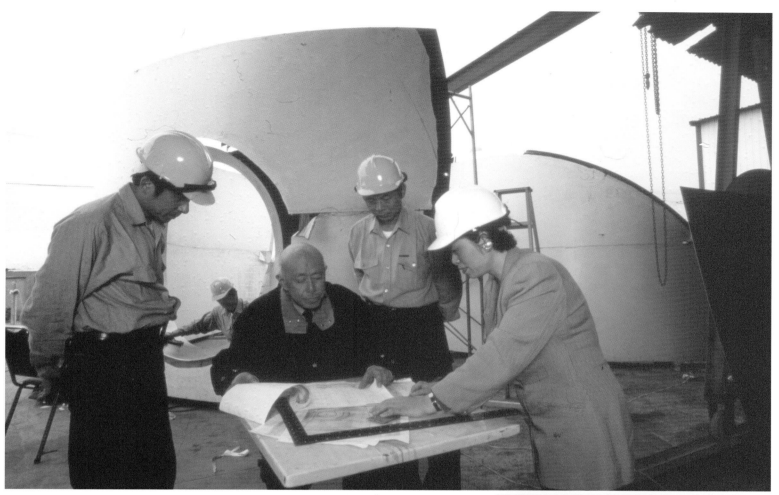

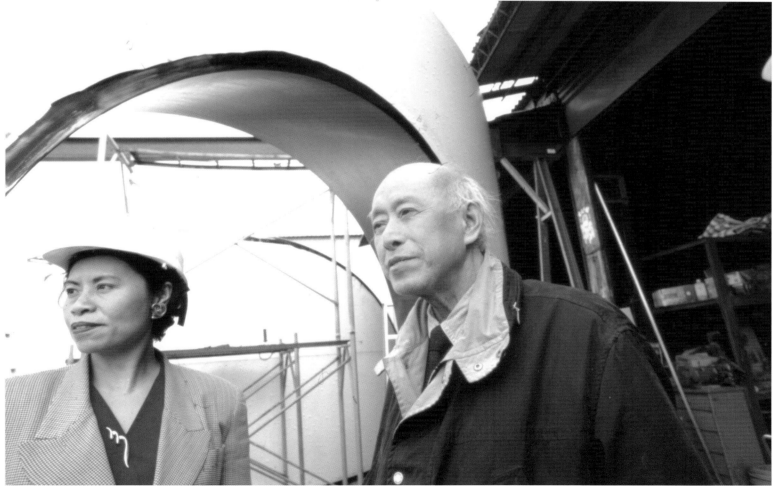

施工照片（林口工廠製作雕塑，柯錫杰攝）

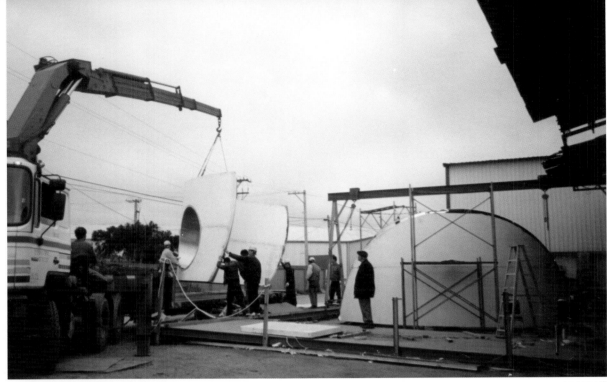

施工照片
（搬移到交大圖書資訊廣場）

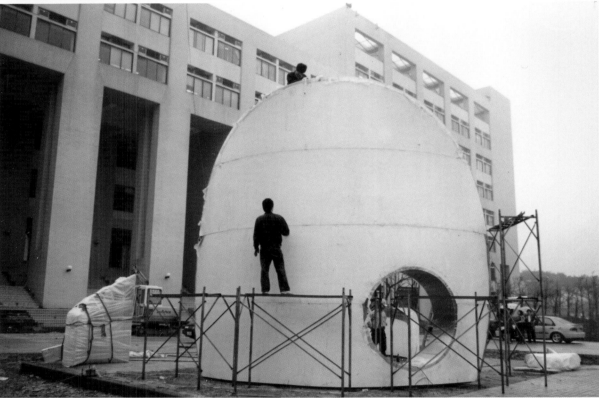

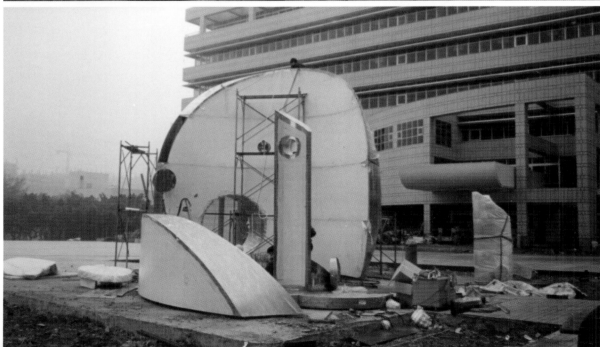

施工照片
（在廣場基地設置雕塑）

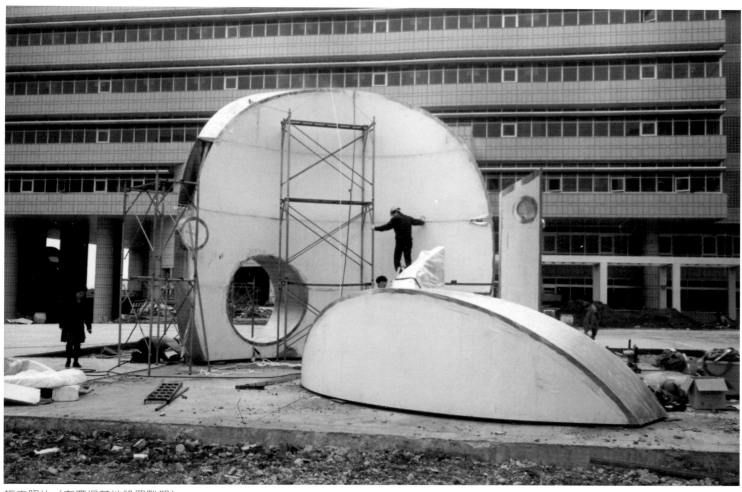

施工照片（在廣場基地設置雕塑）

交大校長鄧啓福（左）至施工現場（柯錫杰攝）

楊英風與二女美惠（右）、三女漢珩（寬謙法師）攝於施工現場（柯錫杰攝）

施工照片（柯錫杰攝）

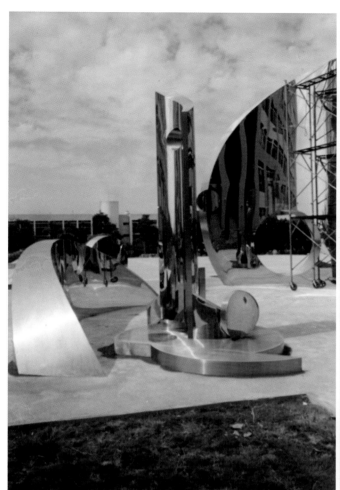

施工照片（在廣場基地設置雕塑）

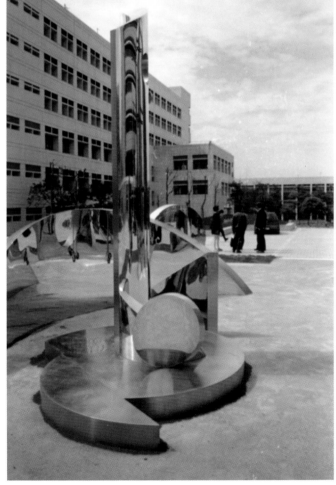

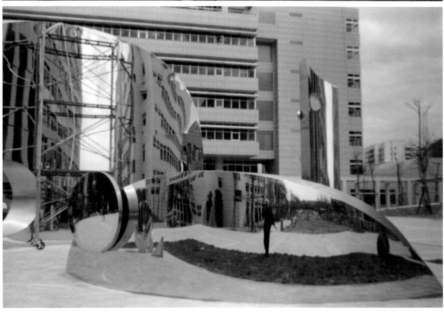

施工照片（在廣場基地設置雕塑）

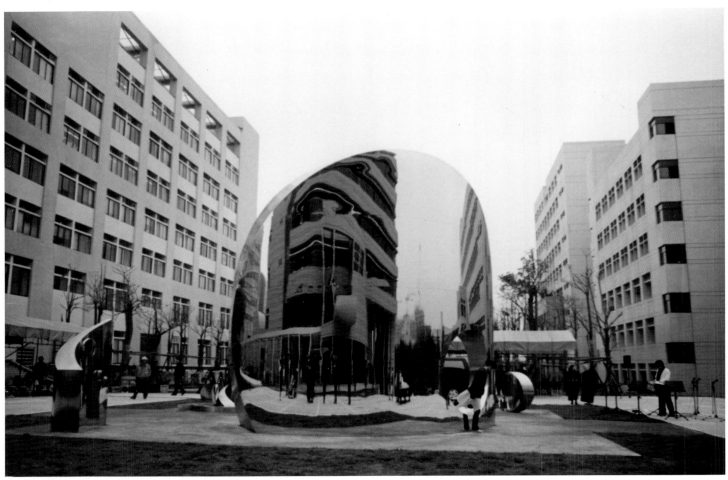

完成影像

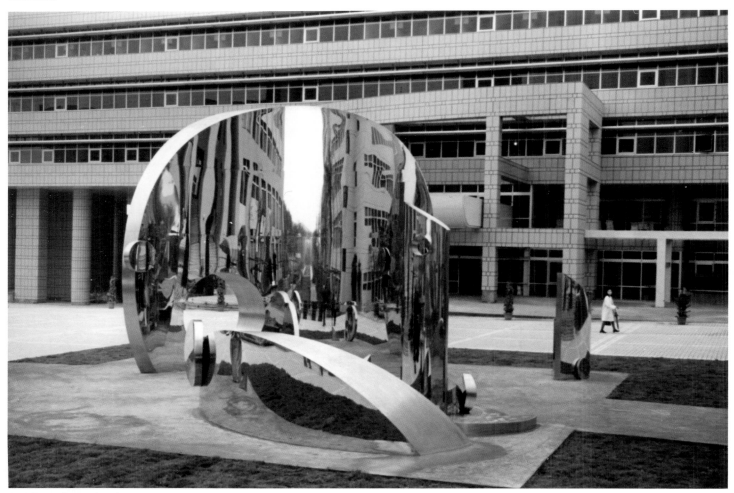

完成影像（柯錫杰攝）

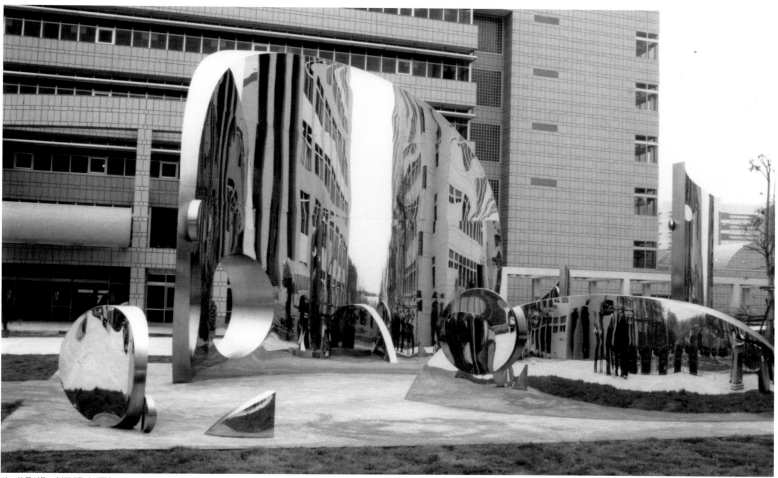

完成影像（柯錫杰攝）

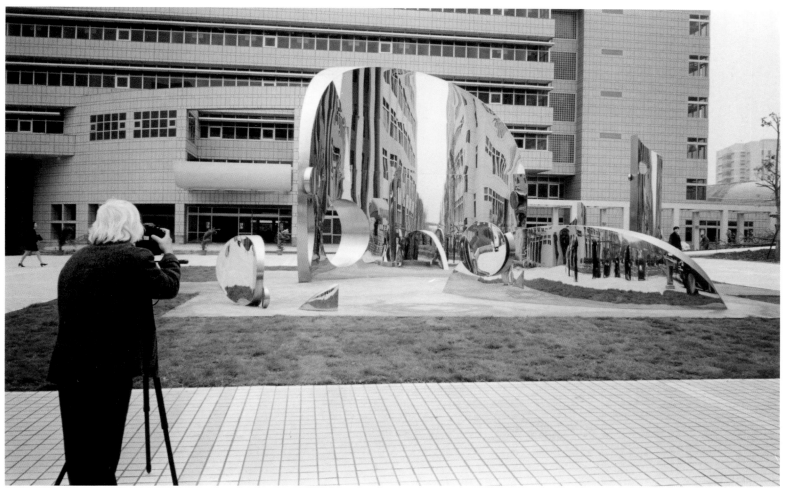

完成影像

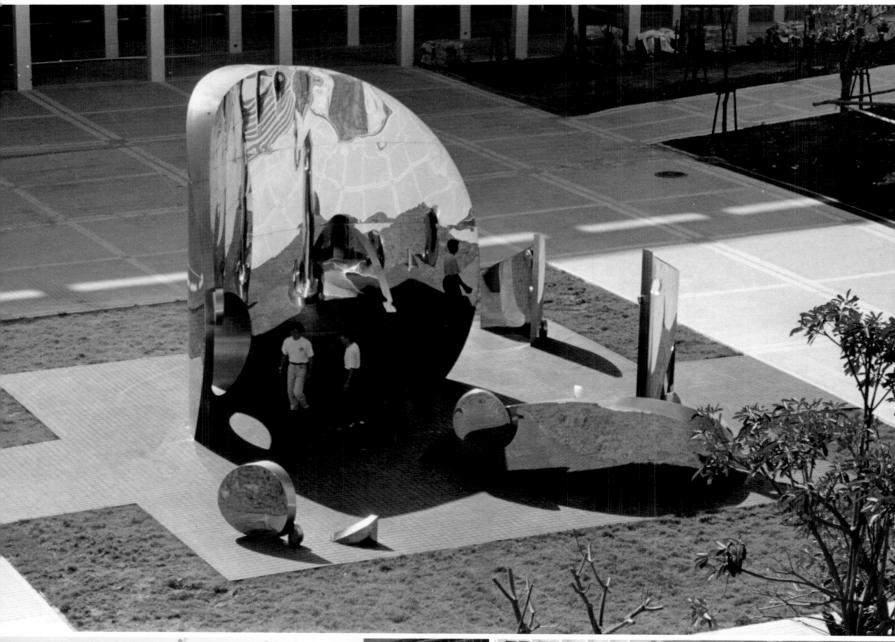

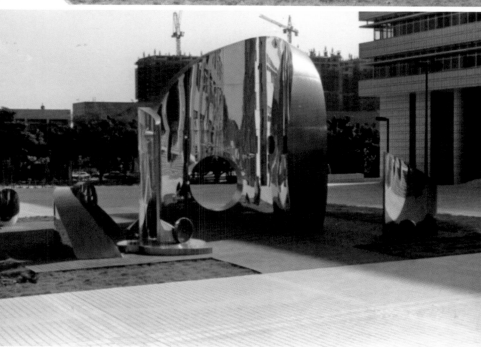

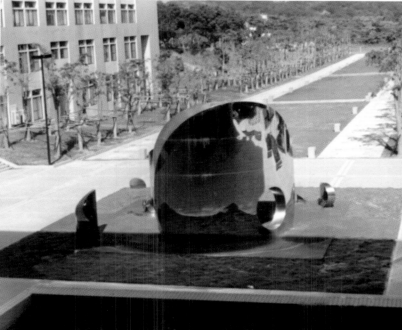

完成影像

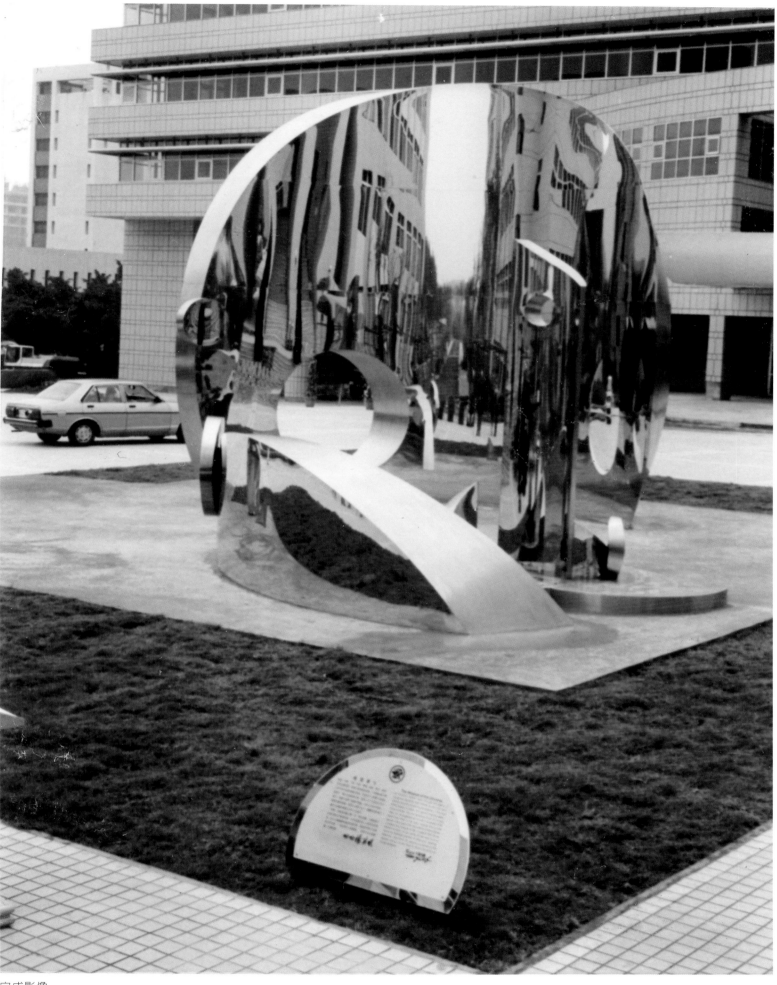

完成影像

楊英風雕塑環境造型股份有限公司 函

受文者：：國立交通大學

主旨：：說明本公司承製 貴校校園景觀群組雕塑「緣慧潤生」作品定位與合約所附規劃圖略有之因由。

說明：

一、楊英風教授應 貴校之邀製作校園景觀群組雕塑為環境藝術，環境藝術以求景觀整體之美觀和諧，除依原規劃圖稿安排佈置，更須依現場實際情況略作調整，以求環境與作品相融璨的諧美為考量調整。貴校一百週年校慶活動時，同時舉行開幕典禮。「緣慧潤生」業已完成，並於今年四月八日戶外群組景觀雕塑為環境藝術。

二、

三、特此說明報告，敬請檢核。

公司：：楊英風雕塑環境造型股份有限公司

負責人：：楊 英 風

地址：：台北市重慶南路二段31號

中 華 民 國 八 十 五 年 六 月 二 十 八 日

楊英風景觀雕塑研究事務所 楊英風事務所（景觀雕塑：造型藝術＋生活智慧＋自然生態）
中華民國台北市10741重慶南路二段三十一號靜觀樓 TEL:02-3935649　FAX:886-2-3964850
YUYU YANG＋ASSOCIATES　31, CHUNG KING S. RD., SEC. 2, TAIPEI TAIWAN R.O.C.

1996.6.28　楊英風雕塑環境造型股
份有限公司－國立交通大學

楊英風雕塑環境造型股份有限公司 函

受文者：：國立交通大學

主旨：：說明本公司承製 貴校校園景觀群組雕塑「緣慧潤生」作品竣工尺寸與合約所附尺寸相異之因由。

說明：

一、楊英風教授應 貴校之邀製作校園景觀群組雕塑為環境藝術，同時舉行開幕典禮。貴校一百週年校慶活動時，「緣慧潤生」業已完成，並於今年四月八日戶外群組景觀雕塑為環境藝術，以實際環境景觀之諧美為製作考量。合約訂定時依規劃構想繪製平面圖稿、擬定尺寸與位置；製作立體模型時，為求作品弧度優美而略修改。

二、由小模型倍數放大製作時，將作品「A」與「B」之弧度調整更有張力，故竣工作品的寬和深隨之改變。

三、作品「α」的寬與深，應以「α」至「C」的最外圍兩端點距離為寬、依「α」和「C」投影兩極端點的垂直距離為深度。

四、作品「B」與「C」，則將再以最外邊之兩端點正確測量驗證後報告。

五、特此說明以供 鈞鑑，並懇請依合約價格惠付為荷。

公司：：楊英風雕塑環境造型股份有限公司

負責人：：楊 英 風

地址：：台北市重慶南路二段31號

中 華 民 國 八 十 五 年 九 月 四 日

楊英風景觀雕塑研究事務所 楊英風事務所（景觀雕塑：造型藝術＋生活智慧＋自然生態）
中華民國台北市10741重慶南路二段三十一號靜觀樓 TEL:02-3935649　FAX:886-2-3964850
YUYU YANG＋ASSOCIATES　31, CHUNG KING S. RD., SEC. 2, TAIPEI TAIWAN R.O.C.

1996.9.4　楊英風雕塑環境造型股
份有限公司－國立交通大學

中國時報

交大慶百歲 全校師生夜未眠

園校騰沸時計數倒夜跨 潮高爆引會唱

（攝愛珠陳）

陳愛珠〈交大慶百歲 全校師生夜未眠〉《中國時報》1996.4.8，台北：中國時報社

交大百歲生日

李總統涕泣校慶賀員

開創更光輝燦爛新史頁

崇實篤行「知新致遠」

（高嵩攝影）

文奧科技成果展開展慶祝活動

百年樹人 桃李滿天下

在台復校卅八年 造就兩萬多名交大人

（陳銘堂攝影）

上海交大歡慶百歲生日

紀世一過走大交念紀

緣慧生潤雕塑添喜氣

何高漲攝影 《交大百歲生日 李總統涕泣校慶賀員 勉勵交大人秉持「知新致遠」「崇實篤行」校訓 開創更光輝燦爛新史頁》《中國時報》第7版/社會脈動，1996.4.9，台北：中國時報社

交大百年校慶 李總統致「敬」

表示該校完成全球第一個亞太科技管理資訊檢索庫 意義重大

自由時報 96.4.9

（記者梁秀賢／新竹報導）總統李登輝先生昨天應邀出席國立交通大學百年校慶祝大會，致詞時肯定該校在資訊科技研發成果輝煌，他指出，交大師生共同完成全球第一個「全球資訊網亞太科技管理資訊檢索庫」，提供學界和產業界及時資訊交流管道，對我國達成亞太營運中心的目標亦具重要意義，他要特別向該校表達敬意。

李總統昨天上午十一時十分抵達交大中正堂，隨即應邀致詞。他先向交大師生表達祝賀之意，並指出，交大為我國的現代化孕育許多優秀的建設人才，在台復校三十八年來，造就二萬多名高素質人才，為國家社會進步發展貢獻卓越，交大傑出的辦學成果，令他深感敬佩，而交大的發展，也可說是和我國同步前進。

李總統致詞後，稍事休息，隨後前往圖書資訊中心廣場，參加楊英風教授雕塑「緣慧潤生」剪綵一事觀禮，並在楊英風陪同解說下，從各個不同角度欣賞該組大型景觀雕塑，李總統也不時詢問並頻頻點頭。

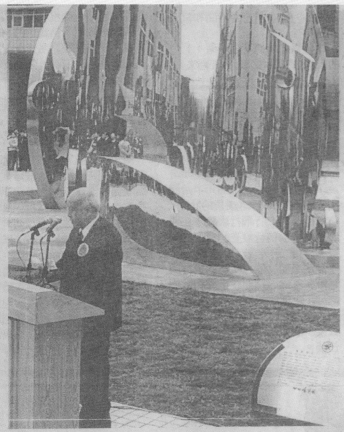

「緣慧潤生」矗立交大

圖文／陳建任

● 交大新建圖書館前方廣場，這幾天矗立起一套不銹鋼雕塑作品，作品有二層樓的高度，名為「緣慧潤生」，這是雕塑大師楊英風為交大百年校慶特別製作的戶外藝術作品。

「緣慧潤生」剪綵典禮昨天舉行，李總統專程前往觀禮，並專心聆聽楊英風對這件作品的介紹。「緣慧潤生」為八件組合，其中最高者達六百六十八公分，直接安置於地面，不架設階梯，作品與周圍的環境完全相融，人潮可來往穿梭其間。

楊英風指出，二年前他接受校方的邀請，構思這件作品，期間他曾多次到現場觀察附近環境，期使作品能與校園相容，三個月前開始動工製作，日夜趕工後，總算在百年校慶前完成，是他很滿意的一件作品。

他表示，整組作品取中國人和諧平衡的宇宙觀和尊重自然的生命理念，曲面亦代表宇宙各星球的運轉，作品中虛實的圓更代表著陰陽，象徵生命演化之始。

梁秀賢〈交大百年校慶 李總統致「敬」 表示該校完成全球第一個亞太科技管理資訊檢索庫 意義重大〉《自由時報》1996.4.9，台北：自由時報社

陳建任〈〔緣慧潤生〕 矗立交大〉《民生報》1996.4.9，台北：民生報社

楊英風 緣慧潤生 揚英風

15日將赴英展出6個月　這是英國皇家雕塑學會首次邀「外人」展出作品

〔記者梁秀賢／新竹報導〕雕塑家楊英風將於本月十五日應邀赴英國展出作品「緣慧潤生」系列，這是英國皇家雕塑學會首次邀請「外人」展出作品，同時還有楊英風專屬配樂「風格」，在現場搭配播出。

現代音樂配合楊英風「風格」作品「緣慧潤生」共有十二組，由清華大學教授陳建台播出。

楊英風赴英籍口五日在愛爾蘭西安排相關事務，陳建台教授則定於下週二啓程前往英國。

「緣慧潤生」於今年八日在國立交通大學浩然圖書資訊中心前廣場舉行剪綵揭幕，當天也是該校四十週年校慶，李登輝總統向不在場的全人口觀賞這座雕塑引以為榮，認為是該校遇向全人口說的「天人合一」觀念。

「緣慧潤生」以鑄銅為材質，直接安置在地面上，由八件組成，其中架設最高自大自然與大自然一起互動的現象，楊英風個人是一個必須順應自然與大自然互動的人字機梯小說。

楊英風教授的宇宙的小自然，使作品與周圍環境相融，人群穿梭其間，也可體會自然的表現理念，由人表現的現象，轉舒暢，這種小自然是個人的現出畫大自然現象。

「緣慧潤生」在現場揭幕禮，並在楊英風陪同解說下欣賞這座雕塑，楊英風教授對這作品開始。

對於「緣慧潤生」的表現理念，楊英風教授則表示，小自然要在大宇宙運作的不衡點思想，與大自然的平衡思想就是中國古老的「天人合一」觀念。

▼交大浩然圖書資訊中心前廣場的楊英風作品「緣慧潤生」表現大宇宙、大自然現象。（記者梁秀賢攝）

梁秀賢《楊英風　緣慧潤生系列　15日將赴英展出6個月　這是英國皇家雕塑學會首次邀「外人」展出作品》《自由時報》1996.5.8，台北：自由時報社

◆附錄資料

楊英風至交大與校長鄧啓福討論規畫過程

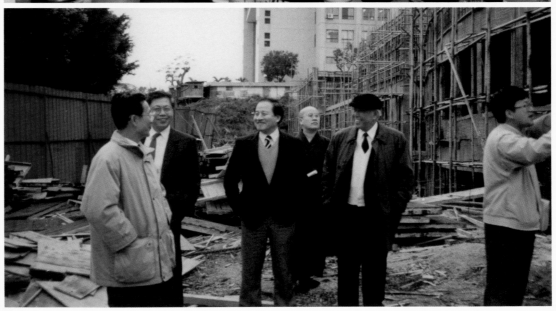

楊英風實地探訪交大圖書館興建情形

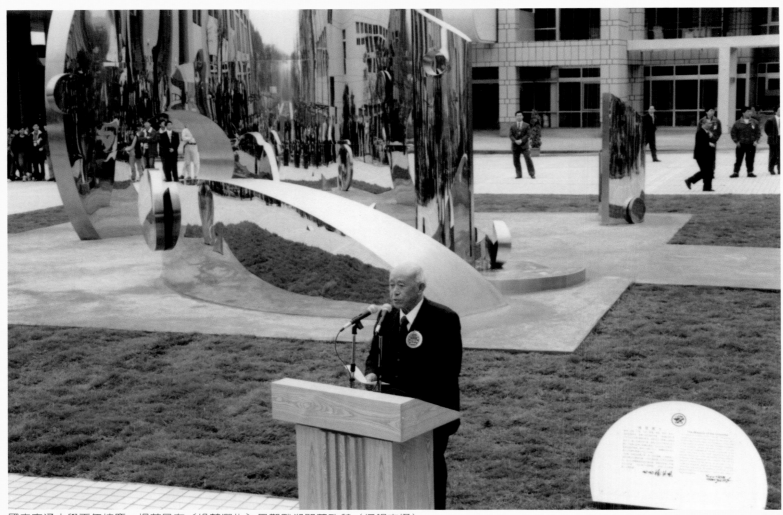

國立交通大學百年校慶，楊英風在〔緣慧潤生〕景觀雕塑開幕致辭（柯錫杰攝）

• 楊英風〈國立交通大學百年校慶　不銹鋼景觀群組雕塑〔緣慧潤生〕開幕致辭〉1996，
　4月8日於新竹交大

　　欣逢交通大學一百週年慶，特別以其校風特色爲內涵，取材現代科技材料不銹鋼，製作群組雕塑〔緣慧潤生〕安置於資訊圖書館前，人可往來川梭其間，由人與雕塑的接近，體會建築與雕塑、人與宇宙特別的互動關係。

　　景觀藝術、環境美學經由雕塑的造型語言，畫龍點睛地表現每個區域的現代文化，是生活境界最直接的傳達，也是經由眼看、用心體會、耳濡目染、潛移默化，以收教育效果最好的方式。

　　國際間，許多積極推動現代文化的國家，大都有規畫國際水準的雕塑公園，展現國家最優秀的雕塑藝術創作，一方面表現區域特性與國家文化內涵特色，一方面也可使國民於生活中欣賞潛移默化，提昇文化素養，疏解調和繁忙的現代生活步調。今天，交通大學設置完成群組雕塑〔緣慧潤生〕，可作爲雕塑與生活相融協調的模範。希望我們的國家也能早日成立國際規模的雕塑公園，表現中華民國現代文化藝術的高雅宏觀與國際化。

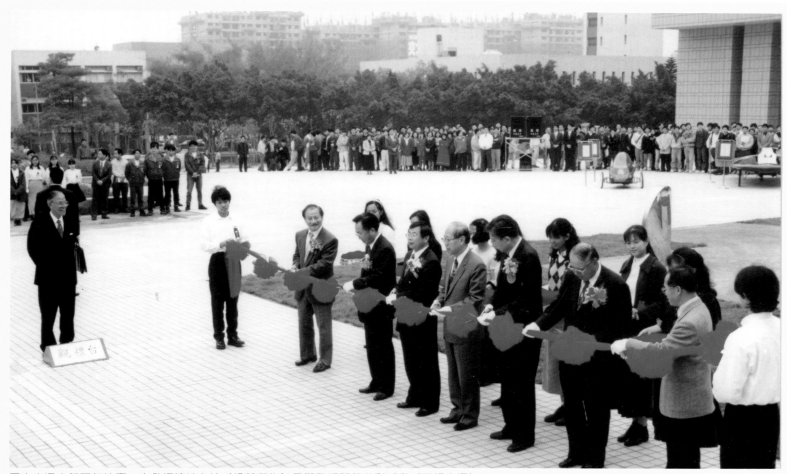

國立交通大學百年校慶，李登輝總統主持〔緣慧潤生〕景觀雕塑開幕剪彩活動（柯錫杰攝）

楊英風與李登輝總統參加國立交通大學百年校慶暨〔緣慧潤生〕景觀雕塑開幕活動

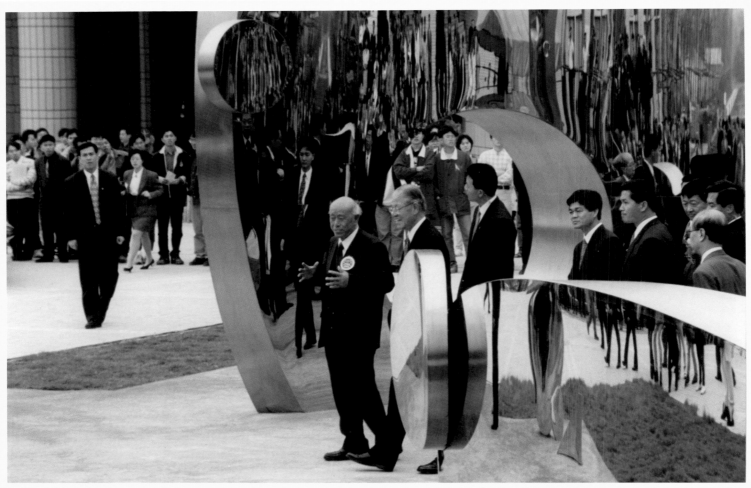

國立交通大學百年校慶，楊英風向李登輝總統解說〔緣慧潤生〕作品（柯錫杰攝）

楊英風與二女美惠（左）、三女漢珩（寬謙師父）參加國立交通大學百年校慶，〔緣慧潤生〕景觀雕塑開幕活動

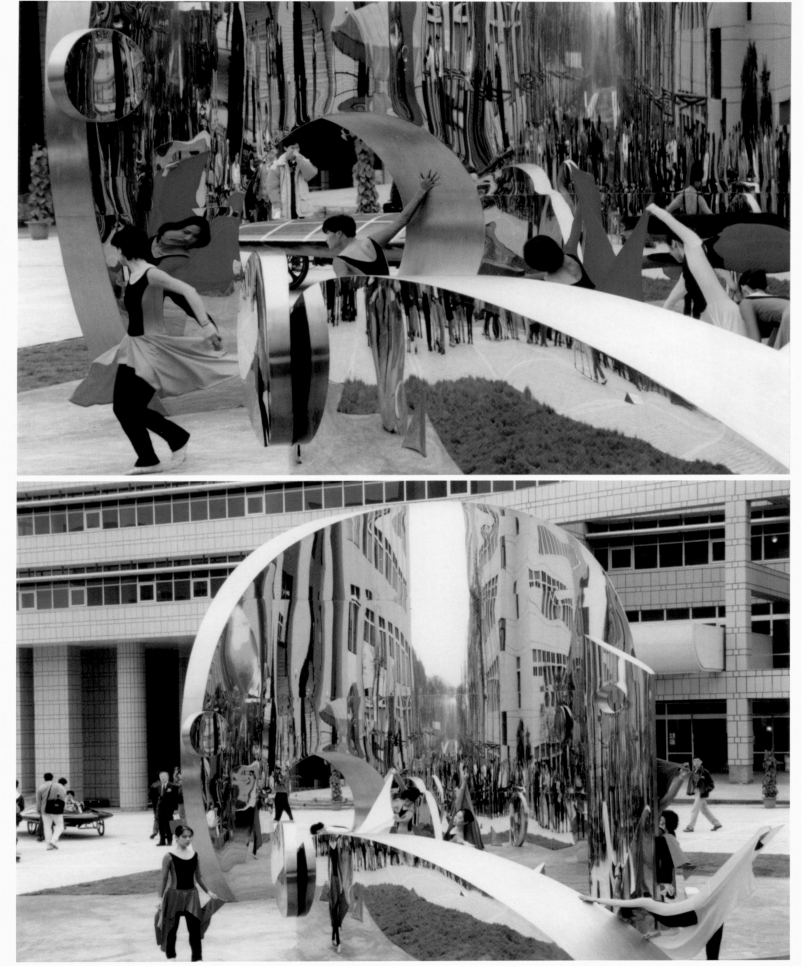

國立交通大學百年校慶，〔緣慧潤生〕景觀雕塑開幕活動（柯錫杰攝）

- 2007.12.21-2008.1.18 「英風浩然──楊英風作品在交大」展配合活動
 ──「風中奇緣──交大校園楊英風雕塑攝影比賽」以〔緣慧潤生〕為主題之得獎作品

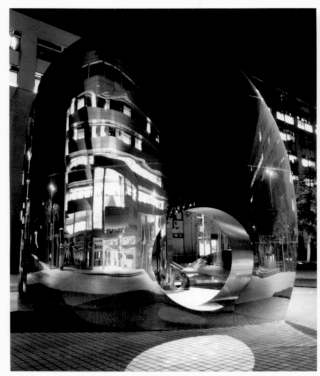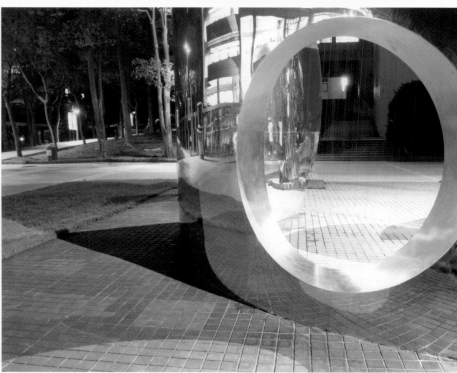

王思文──《大學之道──人圓、事圓、理圓》（連作）（第一名）

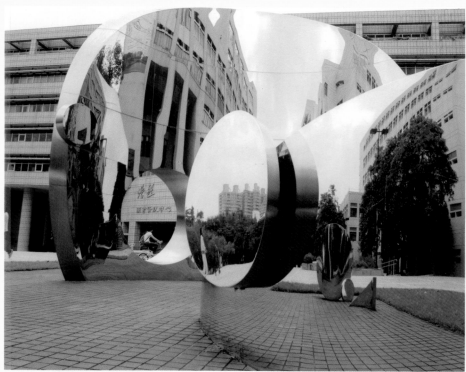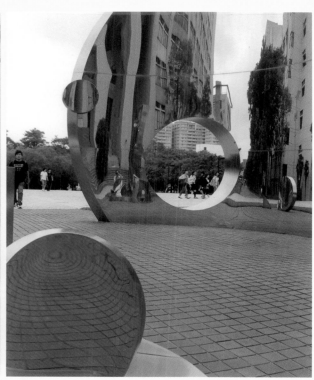

吳振勇《虛實空間》（入選）

吳振勇《圓之方程式》（入選）

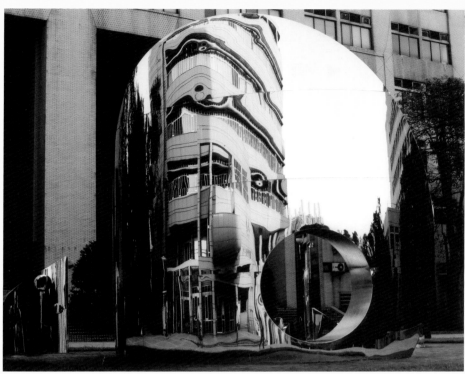

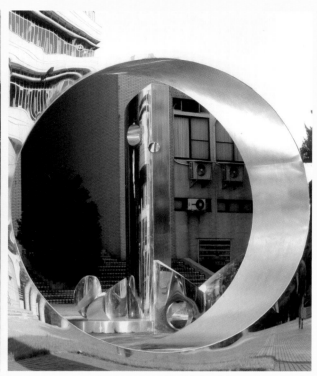

林保淇《千變萬化》（入選）

邱劭斌《剛柔並濟》（入選）

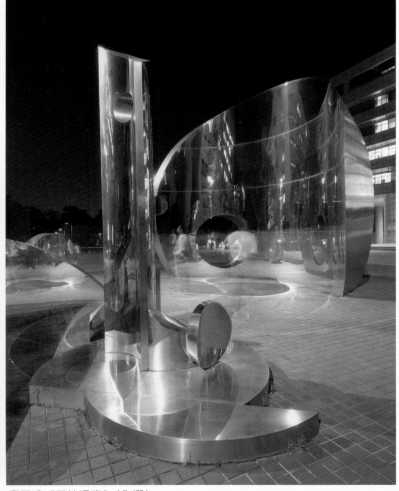

黃瑞芬《黑洞──源頭》（第三名）

龐元鴻《天地過客》（入選）

（資料整理／關秀惠）

◆日本廣島亞運〔和風〕不銹鋼景觀雕塑設置案*（未完成）

The installation of the lifescape sculpture *Harmony* for the Asian Games, Hiroshima, Japan(1994)

時間、地點：1994、日本廣島

◆背景資料

今年亞運會主辦城市廣島，是一向致力於提倡國際和平運動的文化城市，〔和風〕創作理念正適合表現其精神象徵。若能安置於廣島廣域公園的入口區中心圓形花台上，能更強化廣島城市的精神與所有人類共同努力的希望。（以上節錄自楊英風〈〔和風〕創作說明〉1994.6.10。）

◆規畫構想

「致中和，天地位焉，萬物育焉。」凡事取其中庸、以和為貴，圓融了人類的生命智慧與生活哲學。

和者，合也。以現代資訊與智慧結合的磁碟造型形塑一對幼龍稚鳳，結構力與美永恆之和諧安定。中間圓球與台座代表地球和宇宙空間，典範宇宙生命之平衡狀態。整體造型延展為一個大的「合」字，意涵「天人合一」的生命哲思。象徵由個人的和諧推展至國家乃至促進世界和平的理想。（以上節錄自楊英風〈〔和風〕創作說明〉1994.6.10。）

基地配置圖（委託單位提供）

規畫設計圖

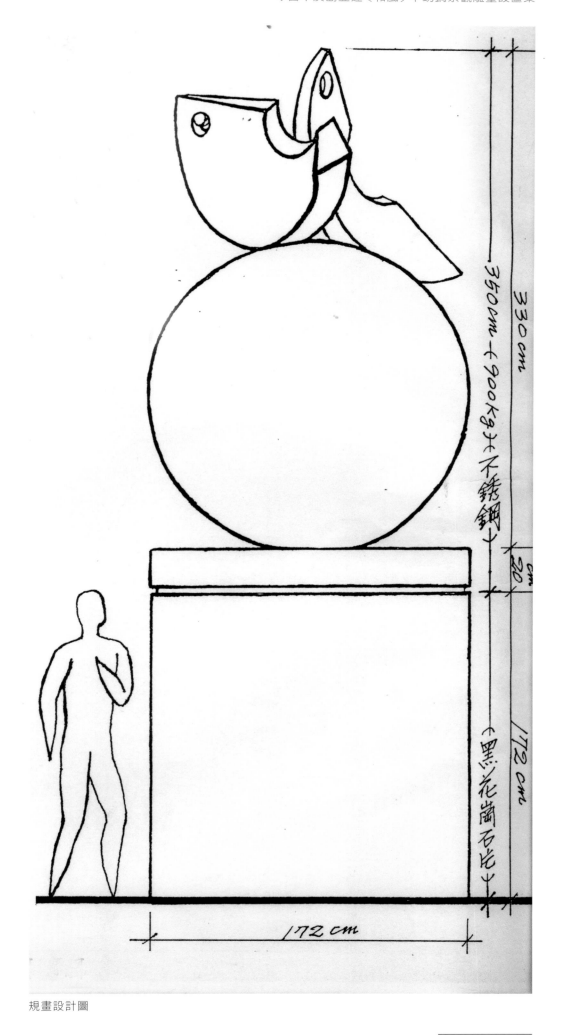

330 cm

350cm～(900kg)×不銹鋼

20 cm

172 cm

(黑)花崗石×1

172 cm

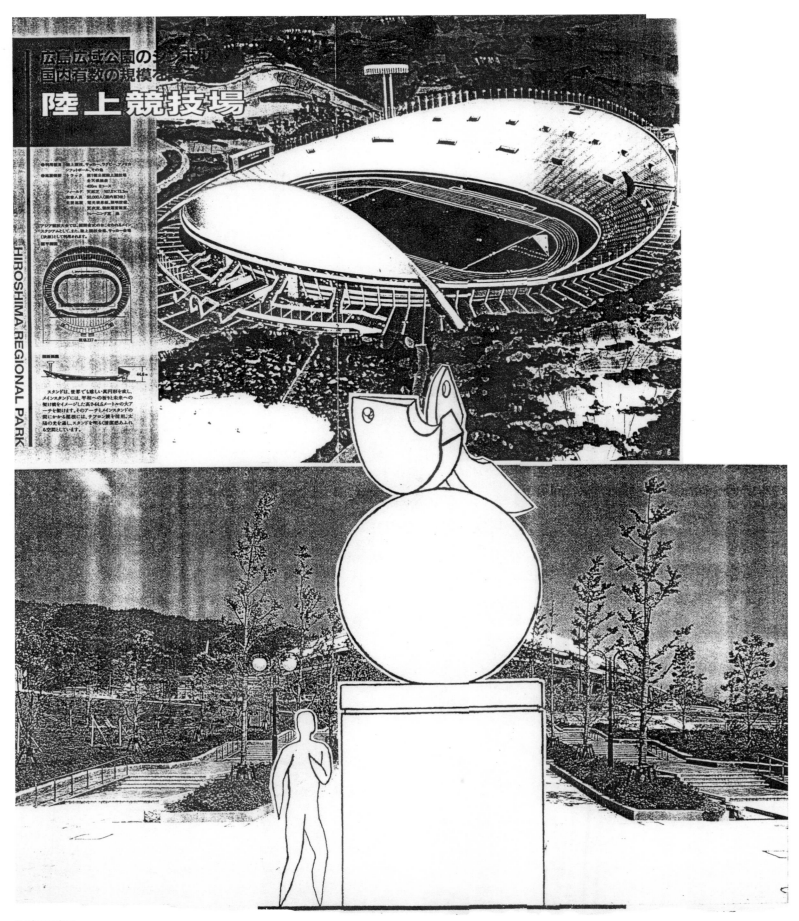

規畫設計圖

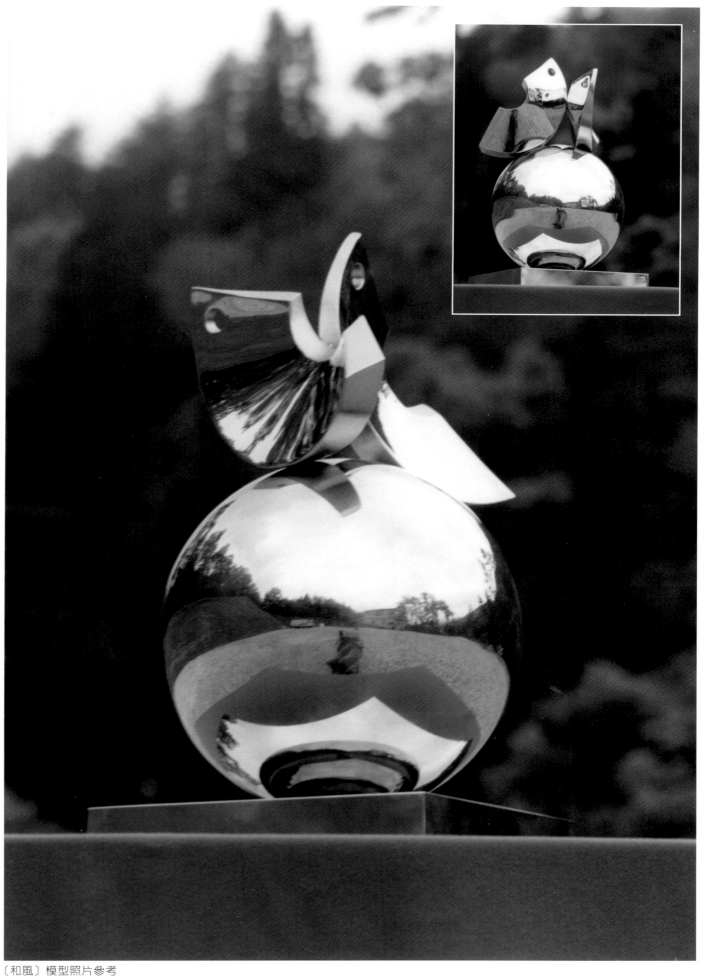

〔和風〕模型照片參考

（資料整理／關秀惠）

◆日本海老名市文化會館小ホール前庭設置〔和風〕景觀雕塑案

The installation of the lifescape sculpture *Harmony* in Ebinacity Cultural Hall, Japan(1994-1995)

時間、地點：1994-1995、日本

◆規畫構想

〔和風〕HARMONY　1993　不銹鋼製　196 × 107 × 107cm

中國古書上，素來有「致中和，天地位焉，萬物育焉」一語。本作品嘗試以線條造型，表現音樂上的和諧性。根本理念，便是希望藉由音樂陶冶人心的作用，讓人與人之間的和諧，從家庭到社會，甚至影響整個地球村，來達到首次真正的世界和平。

作品上部，一對幼小的「鳳凰」與「龍」飛舞其上，正表示「陰」與「陽」的相對存在。更進一步而言，鳳凰與龍的雙眼，是模擬「日」與「月」而成，取義從自然界最典型而根本的陰陽相對關係。陰陽間的呼應，才能蘊釀出宇宙的和諧。換個角度來看，甚至可以讓人想起，現代社會中象徵資訊與睿智統一的產物，軟碟（floppy disk）的發明。

中間的球狀與下方的方形台座，則表示「天」與「地」。這是比喻中國自古以來「天圓地方」的宇宙觀。球形讓人體會各式各樣生命組合下的豐富感，方形則彷彿訴說著宇宙間森嚴的運行規則。

同時，作品整體配置意圖體現漢字中「合」之一字。這是融合了「天人合一」這一項中國古來的環境哲學，暗示著「和」與「合」乃一體之兩面。

（以上節錄自楊英風〈海老名市文化會館開幕誌慶〉敬賀於台北，1995.5.22 。）

基地配置構想照片

基地記置圖

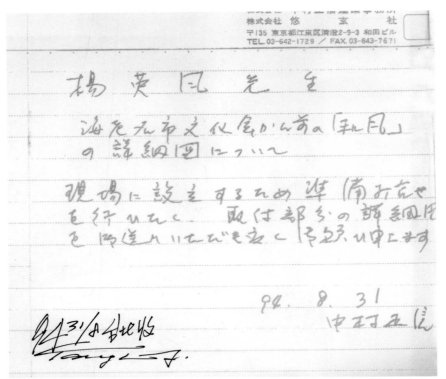

1994.8.31　中村正信—楊英風

此致　　楊英風老師

　　有關海老名市文化會館前設置〔和風〕的詳細圖，我們已經開了現場設立準備會議了。請您告知在連接部分的詳細圖，謝謝您。

94 年 8 月 31 日
中村正信

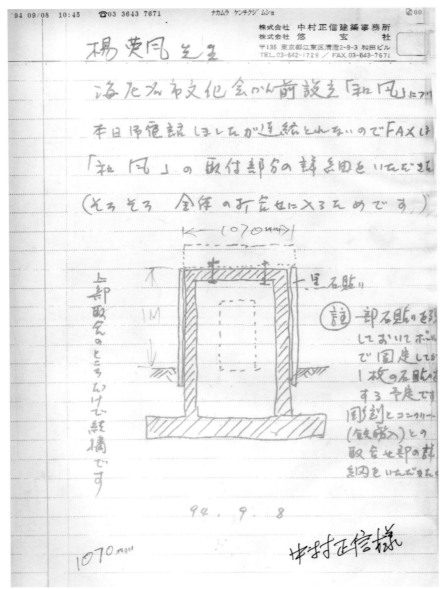

1994.9.8　中村正信—楊英風

此致　　楊英風老師

　　有關海老名市文化會館前設置的〔和風〕一事，今日致電貴處，但因為無法聯繫上您，故以傳真聯繫。請您告知關於〔和風〕的詳細細節。（接下來該是進入整體行程討論的時候了）

註：預計先將一部分貼上黏貼石，固定好球體後，再貼上一片黏貼石。請您告知雕刻與混凝土的接合部份的詳細細節。

只要上部接合部分即可。

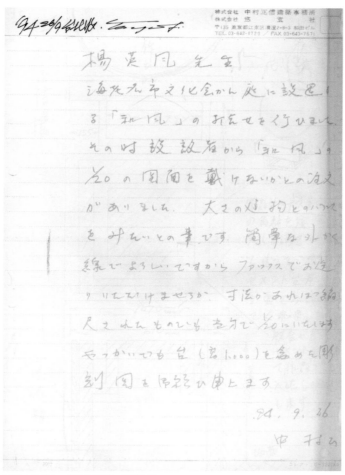

1994.9.26　中村正信—楊英風

此致　　楊英風老師

　　有關在海老名市文化會館庭院中設置〔和風〕雕刻,我們進行了內部討論。當時設計人員希望能先收到〔和風〕1/20 比例尺的圖面,以便了解作品與整棟建築物間大小平衡關係。只用簡單描繪線條就可以了,可以請您傳真給我們嗎?或是已經有尺寸了的話也可以,我們會將其縮小為 1/20。還請您將作品包含台座的雕刻圖通知我們。謝謝。

94 年 9 月 26 日
中村正信

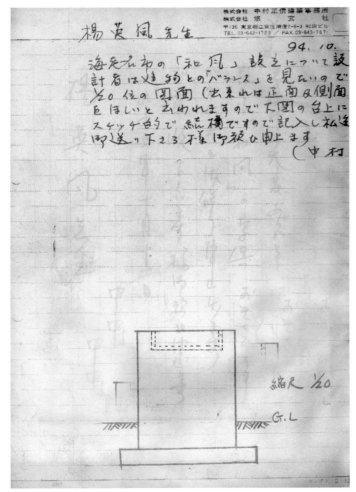

1994.10.7　中村正信—楊英風

此致　　楊英風老師

　　有關海老名市的〔和風〕設置一事,設計人員想先了解作品本身與建築物間整體大小感覺,下方圖面是 1/20 比例尺,簡單用手繪素描也可以,可否請您在其上畫出(可以的話,請畫出正面及側面圖)後,傳給我們呢?麻煩您了,謝謝。

中村正信

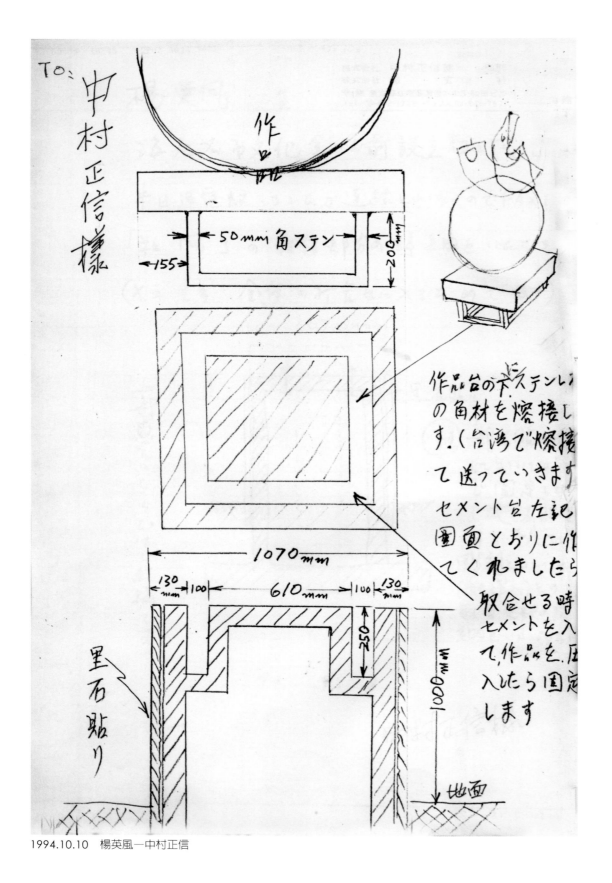

TO: 中村正信樣

50mm角ステン

155

200mm

1070mm

130mm 100 610mm 100 130mm

250

1000mm

里石貼り

地面

作品台の下ステンに...の角材を熔接し...す.(台湾で熔接...て送っていきます...セメント台左記...圖面とおりに作...てくれましたら...取合せる時...セメントを入...て,作品を,圧...入したら固定...します

1994.10.10　楊英風—中村正信

　作品台座下方以四方型不銹鋼材質熔接（在台灣先進行熔接後寄送）。水泥台部份如左記圖面，代為製作後，組合時，只要在水泥台上將作品放上後，就可以固定了。

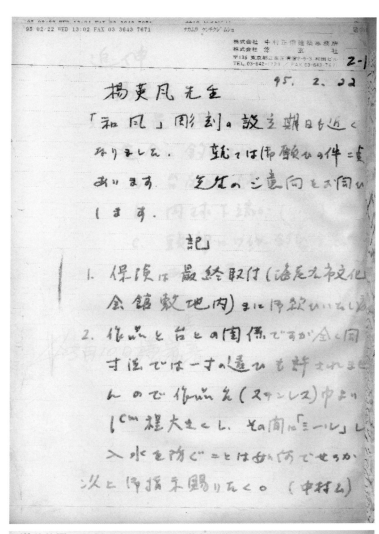

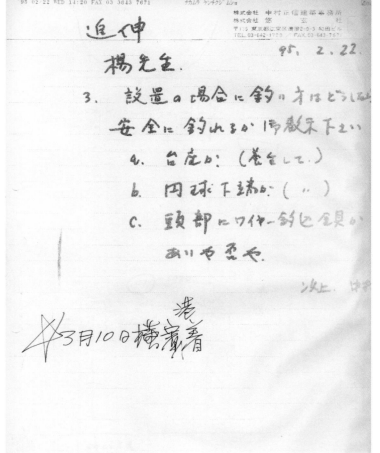

1995.2.22　中村正信—楊英風

此致　　楊英風老師

95年2月2日

　　轉眼間，〔和風〕雕刻的設立日期也越來越近了。在此同時，有下記兩件事情想先確認您的意向。

1. 保險以最終安裝（海老名市文化會館場地內）起計算。

2. 作品與放置台間的接合方面，如果是完全相同尺寸的話，會連一點點的誤失都不允許，可否微調為比作品（不銹鋼）大上約1cm左右，中間再以「封條」包住以防止浸水的方式呢？

上述事項，盼您給予指示。謝謝

中村正信

追加補充　　　　　　　　　　　　　　　95年2月22日

楊老師

3. 請您指示以下設置時的吊掛方式安全與否

　A 由台座

　B 從圓球下方

　C 頭部是否有可以吊掛纜繩的掛勾部份

以上

中村正信

*3月10日抵達橫濱港 （編按：楊英風收到信後加註）

1995.3.1　中村正信—楊英風

此致　　楊英風老師

95 年 3 月 1 日

　　關於海老名市設立的〔和風〕作品一事，根據現場作業安排，希望作品能於 5 月底抵達（橫濱）。

　　考慮到搬運以及保存上的事宜，捆包及形狀大小方面的要求，以此傳真通知您。一切麻煩您了。

中村正信

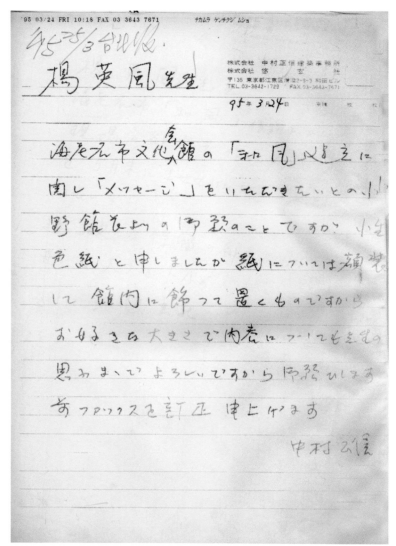

1995.3.24　中村正信—楊英風

此致　　楊英風老師

95 年 3 月 24 日

　　關於小野館長提出的請求，請您為海老名市文化會館的〔和風〕作品題筆寫下創作意念一事，之前在下曾請您以和紙書寫，後來決定會將其裱框掛在館內，所以不管紙張大小或內容，都請您以您方便揮灑為主，特此訂正之前傳真傳達的內容。

中村正信

1995.5.15 海老名市文化會館館長小野保夫─楊英風

此致　　楊英風老師

敬祝　楊老師身體健康　萬事如意。

　　我身為海老名市文化會館館長，負責整個市的文化行政。本次，有幸獲得老師以及多位人士大力協助，才讓音樂廳建築得以落成，8月起讓市民得啓用音樂廳。

　　藉由這個音樂廳建築之契機，承蒙中村正信先生的推薦，能得楊老師您的作品，設置於此作為本音樂廳的象徵地標，實在榮幸之至，對市民而言，更是莫大榮耀。

　　我之前到台灣旅行時，有機會拜見老師您的作品，接觸到 NICAF 等作品，被您的作品深深打動，在與中村正信先生討論過後，才會在這次音樂廳中強烈要求能擺設您的作品。

　　時屆音樂廳設置您的作品之際，有件事情想要拜託您。因為這是海老名市市民榮耀象徵的專屬音樂廳，希望能在拜見您作品〔和風〕的同時，也能收到您以書面對市民們表達您對貴作〔和風〕的創作意念。

　　百忙之中，唐突要求，實感惶恐之至。萬事拜託。

　　衷心盼望能有機會與您見面。

<div align="right">再見</div>

<div align="right">神奈川縣海老名市上鄉 476 － 2</div>

<div align="right">海老名市文化會館</div>

<div align="right">小　野　保　夫</div>

<div align="right">電話：0462 － 32 － 3231</div>

<div align="right">傳真：0462 － 32 － 2299</div>

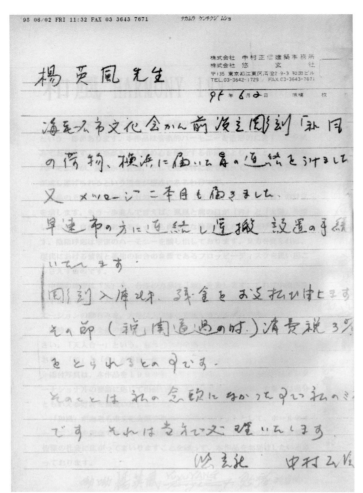

1995.6.2　中村正信—楊英風

此致　　楊英風老師

95 年 6 月 2 日

　　剛才收到通知，於海老名市文化會館前設立雕刻〔和風〕的相關行李，已經送達橫濱了。

　　還有，第二次的留言也已經收到了。

　　接下來我會立刻連絡海老名市方面的人，開始進行搬運及設置的工作。

　　待雕刻入庫後，我會立即處理尾款的匯款事宜。屆時（通關時），將需要扣除 3% 的消費稅。

　　這一點，之前因為我完全不知道，是我的疏忽，會由本公司這方來進行處理。

中村正信

1995.6.20　中村正信—楊英風

此致　　楊英風老師

前略

　　謝謝您對於海老名市文化會館〔和風〕設置上的各種協助。

　　7 月 7 日的開幕儀式，還望您務必能賞光參加，謹附上開幕邀請函，望您過目。

1995 年 6 月 20 日

中村正信

謹啓　初夏の候ますますご清祥のこととお喜び申しあげます

平素は市政に対しましてご高配をいただき厚くお礼を申し
あげます

さて　かねてより建設を進めていました海老名市文化会館

小ホール棟は　皆様のお力添えを得てこのたび落成いたし
ました

つきましては　左記により落成式を挙行いたしたく存じます

ので公私ご繁忙のところ誠に恐縮ですがご臨席賜りたくご案内
申しあげます

敬　具

平成七年六月吉日

海老名市文化会館

海老名市長　左　藤　究

記

一、日　時　平成七年七月七日（金曜日）

　　　　　受付　午前十時

　　　　　開式　午前十時三十分

一、会　場　海老名市文化会館

　　海老名市上郷四七六番地の二

　　電話（〇四六二）三二ー三二三一番

海老名市文化會館音樂廳開幕邀請函

敬啓者　初夏時節，衷心願您一切順心如意。

對於您平日以來，對市政方面多有關照，謹此獻上最深的感謝之意。

本次，市政建設承蒙諸方大德協力，更邁前一步，海老名市文化會館小廳建築終得以落成完工。

謹此，於下記時間舉行落成典禮，望各位能於公私繁忙之際，不吝賜教，撥冗列席參加。

平成7年6月6日

海老名市市長　左藤　究

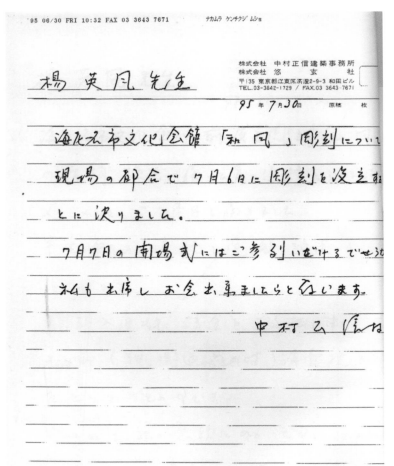

1995.6.30　中村正信—楊英風

此致　　楊英風老師

95 年 6 月 30 日

海老名市文化會館〔和風〕雕刻一事，因現場作業時間，預計於 7 月 6 日開始設立雕刻。

不知道您 7 月 7 日會不會光臨開幕儀式呢？

我當天也會列席，希望能在會場與您見面。

中村正信

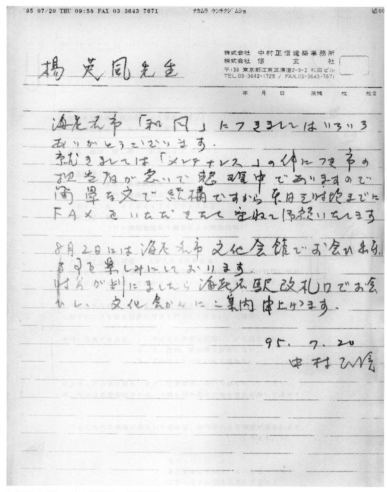

1995.7.20　中村正信—楊英風

此致　　楊英風老師

非常謝謝您關於海老名市〔和風〕一事。

接下來就「維修」方面，海老名市的負責人現在正在加緊整理中，因此只要簡短的文章即可，希望您能於今日下午三點前，將文章傳真寄給我們。

非常期待 8 月 2 日於海老名市文化會館與您見面。

屆時，等時間確定下來後，我會到海老名市車站剪票口迎接您，再向您介紹文化會館。

1995.7.20

中村正信

〔和風〕（HARMONY），1993 不銹鋼，196 × 107 × 107cm

作者：楊英風（Yuyu YANG）

海老名市文化會館前庭雕刻
作品規格及維修保養使用書

作品規格：

本體／不銹鋼製品

維修使用書：

作品維護方面，每 1 至 2 個月 1 次，以強力水柱沖洗其上附著的灰塵，再以軟布輕拭其上，擦乾水滴。（適時）

☆ 特別注意

1. 灰塵附著時，若以乾布擦拭，易造成鏡面損壞。

2. 水洗後，以軟質棉布料，將水分擦乾。

3. 鳥屎等其他髒污，以清潔劑擦拭，若為油脂、膠帶貼痕等，則以有機溶劑來清理即可。

4. 請切勿使用砂紙。

　若作品表面有發生損傷的情形時，請委由專業人士進行修補。

　　　　　　　　　　　　　　　　　楊英風 '95.7.20 於台北

1995.7.20　楊英風—中村正信

1995.10.11　中村正信—楊英風

前些日子，真的是非常謝謝您。

　遲了這麼久，真不好意思，謹此將　貴作〔和風〕的照片與底片一同寄上。

　　盼您查收。

　　　　　　　　　　　　　　　　　1995 年 10 月 11 日

　　　　　　　　　　　　　　　　　中村正信　敬上

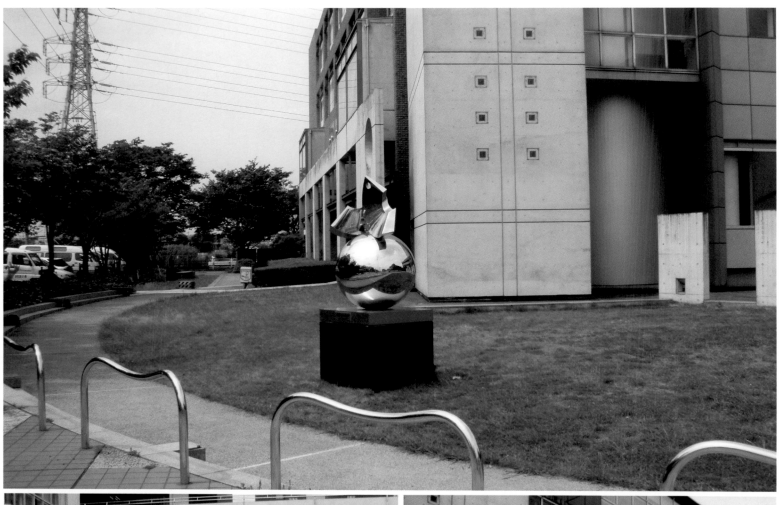

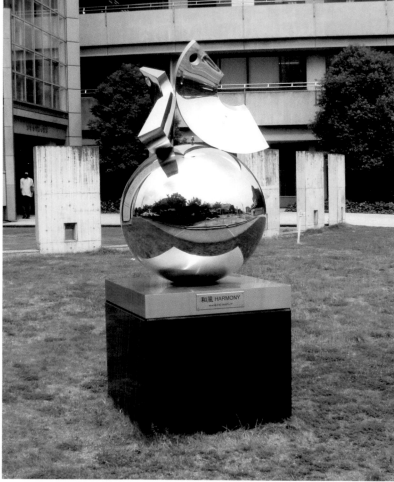

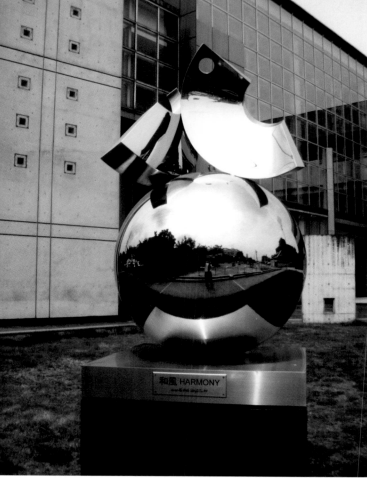

〔和風〕完成影像（海老名市文化會館提供，2010）

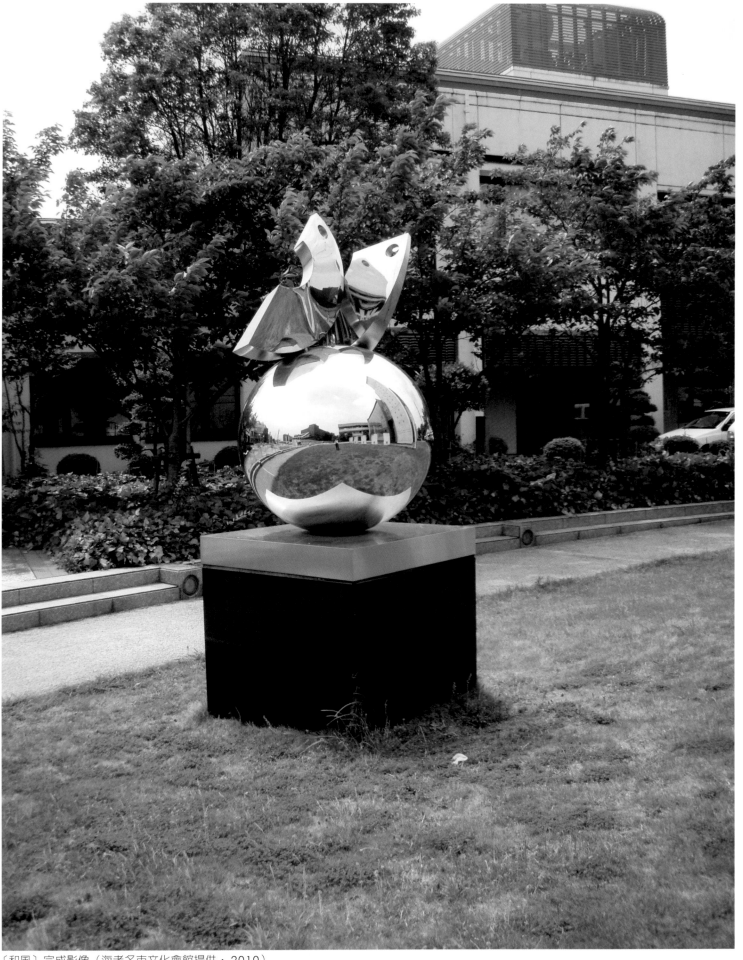

〔和風〕完成影像（海老名市文化會館提供，2010）

（資料整理／關秀惠）

◆新竹都會公園整體規畫案 ^{（未完成）}

The lifescape design project for the Hsinchu Metropolis Park(1994-1995)

時間、地點：1994-1995、新竹

◆背景資料

　　新竹市為本省幾個文化古都之一，人文薈萃，文風鼎盛，早在民國三十四年就已正式升格為省轄市，隨著行政區域調整，於民國三十九年被併入新竹縣，直至民國七十一年七月改制後，為獨立省轄市之行政區域。民國六十九年設立新竹科學園區，致力於高科技工業之研究發展，促使新竹市成為全國之科技重鎮。近年來，新竹市人口的成長及產業的發達，已成為北部區域計畫重點發展城市的代表，加以西濱快速道路的興建、新竹市的繁榮指日可待。是個充滿希望的大城市，必能朝著現代化、國際化、精緻化，以及民俗化之國際性大都會發展趨勢邁進。全體市民在勤奮工作之餘，當然希望能擁有一座大型高品質的休憩公園，以便於閒暇時，徜徉於公園內，擁抱大自然，並能舒展筋骨，調劑身心。在如此期許下，新竹市政府將新竹市都會公園，委託本研究單位作整體性、前瞻性的規畫新竹市都會公園，希望能獲致如下目的：

一、建立一個具有國際水準的大型都會公園，並使其成為表現中國人尊嚴與特性的空間。

二、提昇生活環境品質，吸引科技人才定居。

三、提供現代化、精緻化設施，俾加強本地居民與外國訪客間之社交交流機會。

四、維護本地自然生態均衡，保留特有景觀，加強水土保持，儘量避免人為開發自然環境造成之傷害。

五、提供一套完整的步道系統，使其具有舒展筋骨、強健體魄功能之外，沿途的生態展示設施更兼具有知性的教化功能。

六、規畫便捷的遊園交通運輸系統，俾與其他遊憩地區發展成一完整之都會遊憩系統，以達面狀開發之效益。

（以上節錄自楊英風雕塑環境造型股份有限公司〈新竹都會公園整體規畫〉1995，10月。）

◆規畫構想

壹、觀光遊憩發展構想

一、觀光遊憩發展系統

　　依據規畫原則並配合發展潛力、土地適宜性及引入活動，導出本規畫地區之規畫構想，大致可從遊憩系統發展構想、交通系統發展構想、設施系統構想三層面來說明：

　　（一）遊憩系統發展構想

　　　　1.發展天然性遊憩系統

　　　　　　將現有自然山川、林相、花草、昆蟲鳥禽、健康步道、運動自行車道的整理美化，強化鄉土環境、盆栽雅石之美，表現天然的生命之美的觀念下進行天然性的規畫設計，其構成內容如下：

　　　　　　（1）高峰植物園及十八尖山生態區：強化樹林、花草、昆蟲、鳥禽之生態保育，規畫為優美之自然環境。

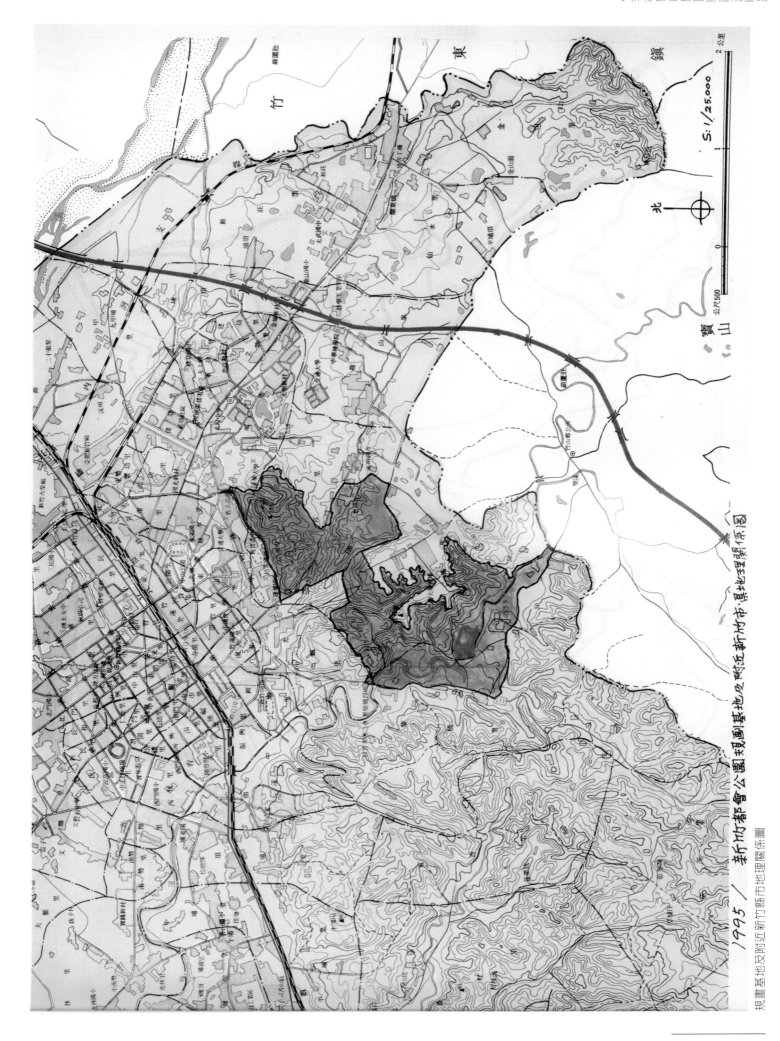

1995／新竹市都會公園規劃基地及附近新竹市、縣地理關係圖

規畫基地及附近新竹縣市地理關係圖

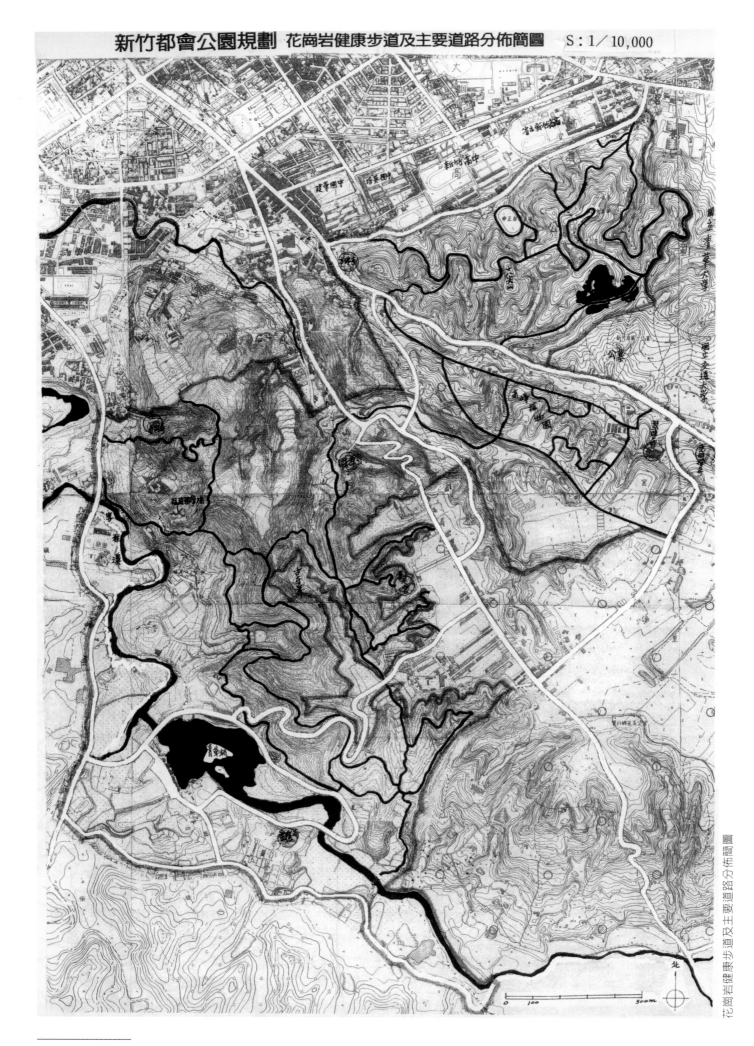

花崗岩健康步道及主要道路分佈簡圖

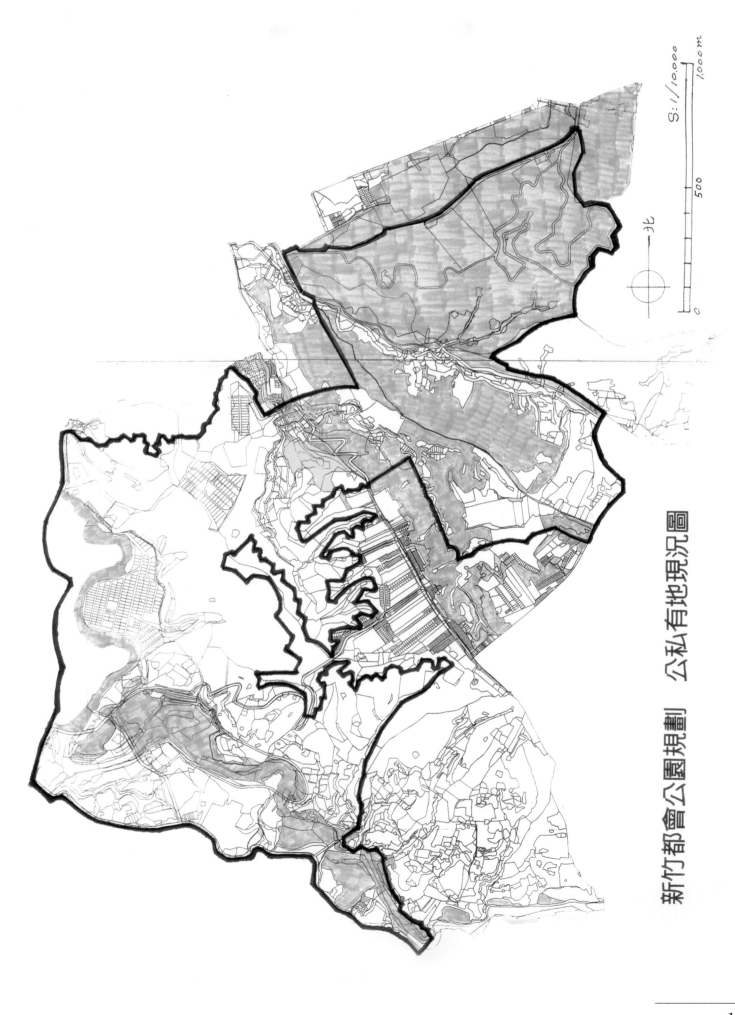

新竹都會公園規劃　公私有地現況圖

S:1/10.000

北

公私有地現況圖

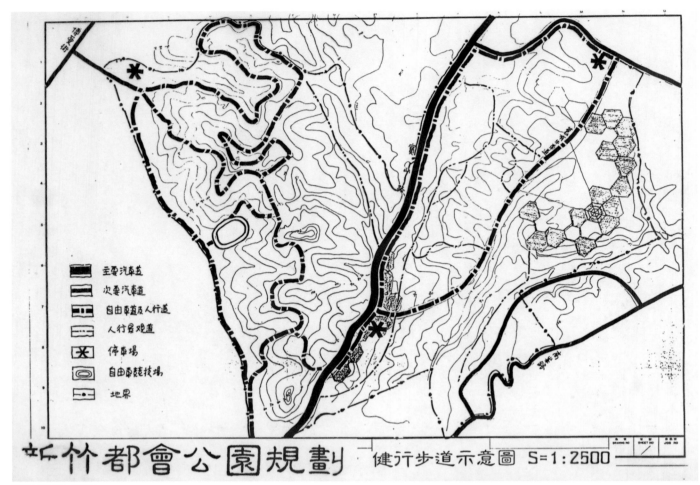

健行步道示意圖

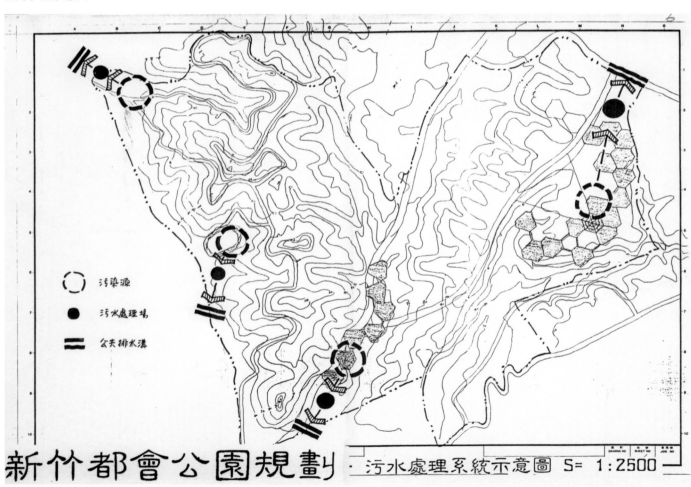

污水處理系統示意圖

（2）花岡岩健康山路：步行山路之賞景、賞蝴蝶、賞鳥等活動，並開發生態之自然資源。

（3）腳踏車運動車道：發展腳踏車運動車道環繞於都會公園。

（4）新竹生態美術館及生態研究所：生態美術館可展示內容包括新竹特色與國際性的盆栽、雅石，雅石、電子顯微鏡與天體攝影之大自然世界之美。生態研究所可研究環境生態，如林木花草、昆蟲鳥禽、天然環保等於生活空間之應用，發展新竹生態環境與環保之現代觀念與良好習慣。

2. 發展創造性遊憩系統

　　將新竹人所缺乏的活動，考量本規畫地區的特色，構想如何讓市民在所處的環境與生活更有其意義與價值，而所設計出的人為設施其內容有：

（1）因地制宜點綴優秀之景觀雕塑作品：選取中、西、國際間名家作品設於內外空間景觀點佈置之，另將天然石佈置於景觀特點作休息之用。

（2）宗教生活教育活動館及宗教雕塑公園區：開發高峰路宗教聖道之歷史價值，建設宗教生活教育活動館及宗教雕塑公園區。

（3）新竹生活演化史館：蒐集記錄新竹的過去、現在並鑑往知未來。

（4）親子科藝探索館：啟發基礎現代科學，與自然生態美學之研究，並設置工作房，可由專家學者協助指導製作並帶回自家玩賞研究。

（5）更生研發學院：提供老人再教育，培育經驗之再生與服務之快樂。

（6）防空洞：宜將日治期間所築的防空洞打開，供為史蹟遊覽或教育。

3. 依據資源特性、遊憩利用型態，發展為動態、靜態之青少年、中老年各階層活動之遊憩系統。

4. 本規畫區遊憩系統宜與外圍臨近遊憩據點聯貫，整合開發新竹之觀光遊憩資源發展。

5. 十八尖山、高峰植物園宜維持其優美林相，發展登山、健行步道系統，以資源保育為主。

6. 保育區內之產業活動或土地、建築用地的開發，應限制其開發之密度與強度，以維持資源的保育。

（二）交通系統發展構想

1. 建立都會公園觀光遊憩交通網，使本規畫區與臨近旅遊地區相結合。

2. 增闢車道或擴寬現有 117 縣道與高峰路，聯繫本規畫區各遊憩據點，構成一環狀循環道路，增加遊憩據點間之進出通路，豐富本區遊憩資源之連續性。

3. 通往十八尖山之現有步道、及區內高峰路登山路段、環湖路段之步道，應予以適當的美化，闢為登山健行之景觀步道。

4. 建立高峰路宗教車道入口的意象，並以法源寺作為區內聯外道路的目標點。

5. 未來新竹捷運的規畫及與西部濱海快速道路的銜接更可使本區易於聯結對外遊憩據點。

（三）設施系統發展構想

1. 建立全區解說服務系統

（1）指標設施系統意象之建立：利用指標系統視覺識別來導引遊客，可讓遊客充份了解旅遊訊息，提升遊憩品質。建立一整合全區解說服務系統之一套

指標設施構想，以提供遊客完善的遊憩系統指標服務。統一並建立本區之整體意象，充份表達地方獨特的風格，如十八尖山，新竹人的聖山。適當變化個別空間系統意象，以凸顯資源的差異性增加吸引力。因此，可引用視覺基本的設計元素如標誌、顏色、造型、材質和字體，考慮本區之資源特色、活動之發展，建立指標系統之空間意象模式。

(2) 遊憩資源意象構思分析：建立意象系統模式後，根據前述本區資源意象分析，根據意象分析結果，作為建立意象系統的依據。建議各據點之意象構思如表所示。

(3) 意象之表達：意象表達的要素有機關號誌用標準字、區域號誌、統一之造型、區域之顏色及材質變化等，可先建立一些服務設施之標準化符號，以利於本計畫各設施指標標誌之參考。

(4) 指標內容之擬定：擬定交通據點、遊憩據點、交通動線不同的據點，依其指標項目設定指標內容。

2. 建立休憩設施系統：妥善規畫各分區之休憩設施，配合遊憩動線與遊客遊憩需求，以建立休憩系統，如健康步道之休憩設施的畫設。

二、觀光遊憩發展型態

經由前述章節所分析各發展單元之適合引進之活動型態後，融合本章之發展構想所產生

分區	遊憩據點	活動主題	發展構想及相關設施建議
青草湖		遊湖、寺廟參觀	發展遊湖的特色、改善觀光資源活動的缺乏與寺廟參觀活動、改善附近景觀及與公共藝術的結合、改善環湖步道系統與其他分區聯繫
	青草湖遊樂區	遊湖、休憩、觀賞風景	強化湖泊設施之規畫與周遭公園、環境的整合
	靈隱寺	寺廟參觀、宗教活動	推動宗教文化活動
	無上公園	休憩及觀賞風景	遊憩設施維護管理
十八尖山		生態教育、登山、健行	發展生態教育及登山健行步道系統，改善景觀資源的缺乏與增強景觀及與公共藝術之結合，改善步道系統與其他分區的聯繫
	介壽公園	生態教育、登山、健行、賞蝶	維護植栽景觀、地形景觀及生態景觀
	自由車場	自行車競技	發展與鄰近分區之自行車通道
古奇峰		寺廟參觀、宗教活動	發展宗教文化活動與成立新竹生活演化史館及發展區內健康步道系統
	古奇峰遊樂園	古物遊樂區	建議成立新竹生活演化史館
	法源寺	寺廟參觀、宗教活動	發展宗教文化活動
	普天宮	寺廟參觀、宗教活動	發展宗教文化活動
	翠璧岩寺	寺廟參觀、宗教活動	發展宗教文化活動
	清泉寺	寺廟參觀、宗教活動	發展宗教文化活動
	圓光寺	寺廟參觀、宗教活動	發展宗教文化活動
	碧雲寺	寺廟參觀、宗教活動	發展宗教文化活動
高峰植物園		生態教育	發展生態科學教育、規畫蝶道景觀、規畫區內步道系統與其他分區的聯繫

表 5-3-1　各發展單元遊憩發展型態　　　　　　　　　　　資料來源：本研究整理

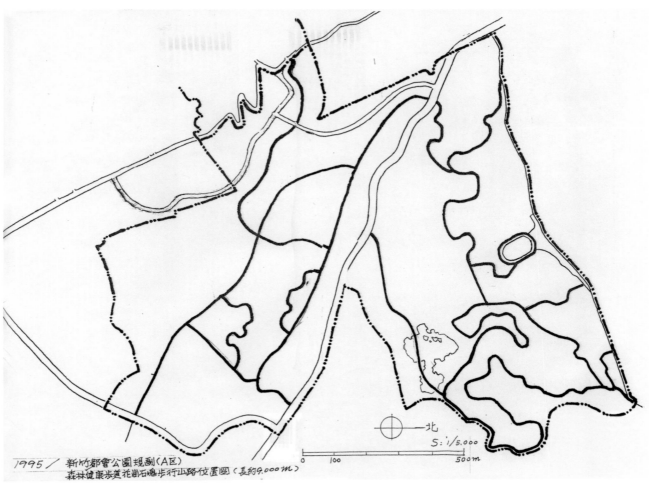

1995／新竹都會公園規劃（A區）
森林健康步道花崗石塊步行山路位置圖（長約9.000m）

森林健康步道花崗石塊步行山路位置圖（A區）

1995／新竹都會公園規劃　　森林健康步道花崗石塊步行山路圖（B區）

森林健康步道花崗石塊步行山路圖（B區）

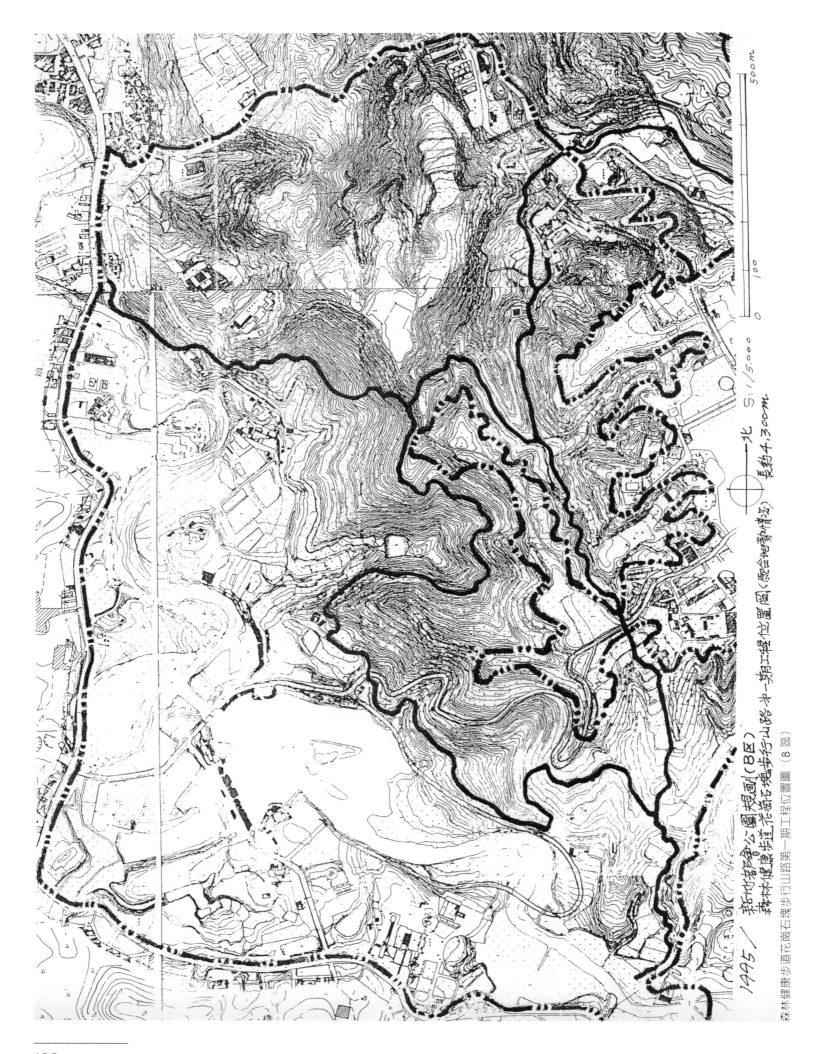

1995／新竹都會公園規劃（B區）

森林健康步道暨幸行山路第一期工程位置圖（配合地勢而建）

長約4.300m

北 S:1/5,000

森林健康步道花崗石塊暨幸行山路第一期工程位置圖（B區）

120

之各發展單元遊憩發展型態如表 5-3-1 所示，其中青草湖發展單元之活動主題以遊湖、寺廟參觀及公共藝術之欣賞，主要發展構想及相關議題為發展遊湖的特色，改善觀光資源活動的缺乏與寺廟參觀活動，改善附近景觀及與公共藝術之結合，改善環湖步道系統與古奇峰分區的聯繫。

十八尖山發展單元之活動主題以生態教育、登山、健行為主，主要發展構想及相關議題為發展生態教育及登山健行步道系統，改善景觀資源的缺乏與增強景觀及與公共藝術之結合，改善步道系統與其他分區的聯繫。

古奇峰發展單元之活動主題以宗教活動、寺廟參觀為主，主要發展構想及相關議題為發展宗教文化活動與成立新竹生活演化史館，改善景觀及與公共藝術之結合，改善區內之健康步道系統與其他分區的聯繫。

高峰植物園發展單元之活動主題以生態教育為主，主要發展構想及相關議題為發展生態科學教育、規畫蝶道景觀區、改善景觀資源的缺乏與增強景觀及與公共藝術之結合，改善步道系統與其他分區的聯繫。

貳、觀光遊憩實質發展規畫

一、土地使用計畫

（一）土地使用分區類別

本計畫土地使用係以配合觀光遊憩發展為主要功能，依本區資源特性、現有土地利用型態（保護區、公園區、風景區）、公私有比例、遊憩活動型態及遊憩服務類型等因素，如表 6-1-1 所示，綜合分析後畫為下列各分區類別：

發展單元	都市計畫使用分區	公私有比例	地質狀況	坡度分佈狀況	建物分佈比例	開發遊憩活動型態
十八尖山	公園區	51.08	頭料山層	~10%:0 10%~20%:5.89% 20%~30%:28.53% 30%~:40.99%	0.1157	生態教育 登山 健行 賞景
高峰植物園	保護區	2.50	紅土礫石層	~10%:6.17% 10%~20%:10.11% 20%~30%:30.35% 30%~:53.37%	0.2874	生態教育 生態保育 觀景
古奇峰	公園區 保護區	0.48	頭料山層 紅土礫石層	~10%:37.09% 10%~20%:13.97% 20%~30%:15.35% 30%~:33.59%	0.4520	宗教文化活動 生態遊憩觀景
青草湖	風景區	0.15	頭料山層 現代沖積層 青草湖逆向堆積層	~10%:19.45% 10%~20%:8.94% 20%~30%:18.97% 30%~:52.55%	0.1631	遊湖 觀景 寺廟參觀
全區	公園區 保護區 風景區	0.54	紅土礫石層 頭料山層 現代沖積層 青草湖逆向堆積層	~10%:18.77% 10%~20%:9.55% 20%~30%:20.73% 30%~:50.95%	0.2228	生態教育 生態保育 觀景遊憩 宗教文化

表 6-1-1　影響各發展單元土地使用分區規畫之因素　　　　　　　資料來源:本研究整理

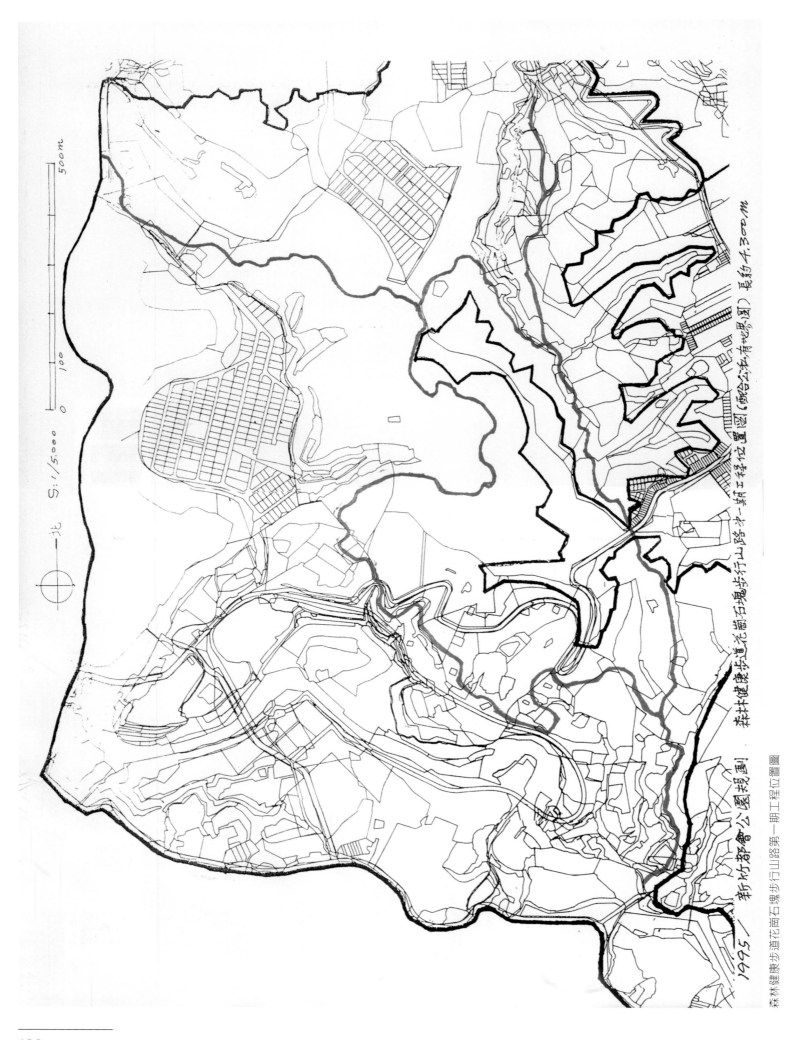

北 S:1/5,000

500m
100
0

森林健康步道花崗石塊步行山路二期工程位置圖(配合公私有地思圖) 長約4,300m

森林健康步道花崗石塊步行山路第一期工程位置圖

1995 新竹都會公園規劃

森林健康步道花崗石塊步行山路第一期工程立置圖

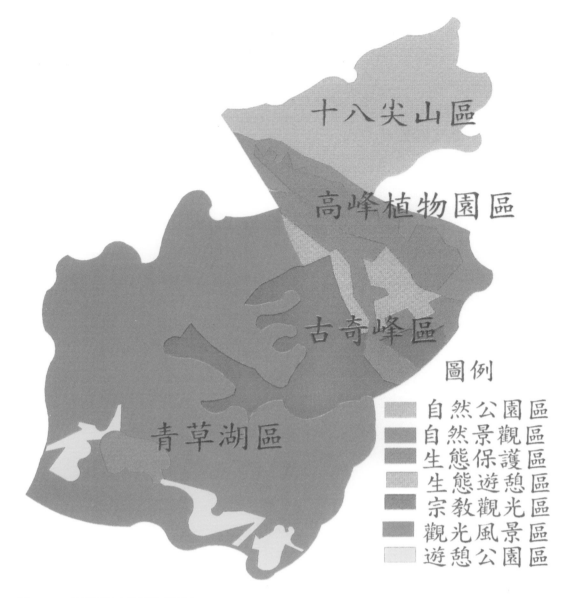

十八尖山區

高峰植物園區

古奇峰區

青草湖區

圖例

自然公園區
自然景觀區
生態保護區
生態遊憩區
宗教觀光區
觀光風景區
遊憩公園區

圖 6-1-1　發展單元土地使用分區圖

1. 保護區：

指為保存無法以人力再造之自然景觀或重要之古蹟、遺址，而應加以保護、限制開發的地區。

2. 公園區：

指在不過度干擾現有自然資源及其演化過程之情況下，得適度供遊憩使用的地區。

3. 風景區：

指適合於興建觀光遊憩設施或野外育樂活動設施的地區可提供服務設施。

（二）土地使用分區計畫

各分區之畫設除配合既有法令、土地使用現況如建物密集度、公私有土地分佈、未來遊憩需求與發展觀光遊憩構想，參酌生態環境限制如地質敏感地帶、坡度及景觀資源條件，妥為畫設。各分區之畫設準則及地點如圖 6-1-1，按既有狀況繼續使用如表 6-1-2，畫設面積約 403.9 公頃。茲將內容分述如下：

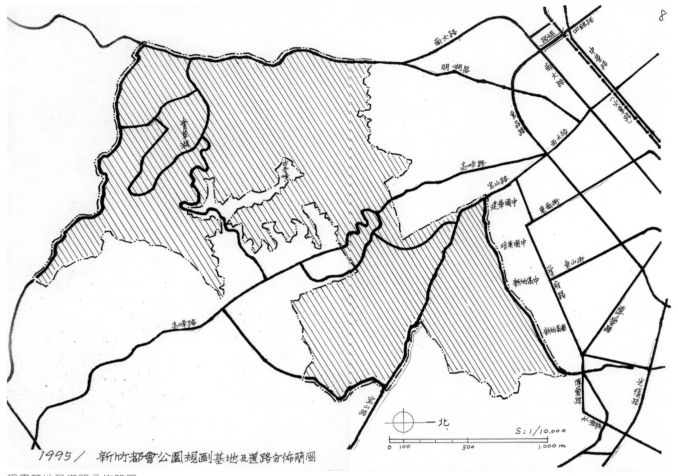

1995/ 新竹都會公園規劃基地及道路分佈簡圖

規畫基地及道路分佈簡圖

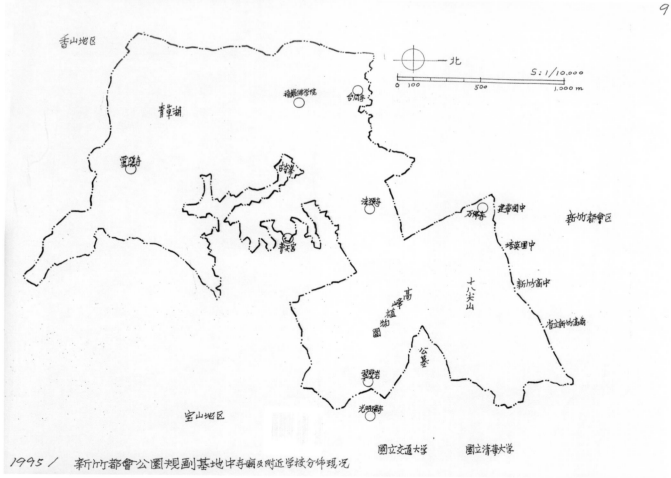

1995/ 新竹都會公園規劃基地中寺廟及附近學校分佈現況

規畫基地中寺廟及附近學校分佈現況圖

土地使用規畫分區	面積（公頃）
公園區（自然、遊憩公園）	84.49
保護區（生態、自然景觀）	91.73
風景區（觀光風景、遊憩公園）	227.67

表 6-1-2　土地使用分區之分佈

1. 保護區：

　　為保護稀有動植物及維護完整自然生態畫設之地區，或維護地形地質景觀而畫設之地區，分別發展生態與自然景觀特色。依據特殊天然景觀及優美林相條件分區發展其分佈地點如表 6-1-3，畫設面積約 91.73 公頃。

發展單元	遊憩發展型態	面積（公頃）
高峰植物園	生態、自然景觀	35.0
古奇峰	自然景觀	56.73

表 6-1-3　保護區之分佈

2. 公園區：

　　適合公園遊憩活動發展地區，依其發展類型可分為兩個地區發展，如表 6-1-4 所示：

（1）十八尖山之公園區：發展屬於自然型之公園區，畫設面積約 62.5 公頃。

（2）古奇峰之公園區：發展屬於生態遊憩與宗教觀光之公園區，畫設面積約 21.99 公頃。

發展單元	遊憩發展型態	面積（公頃）
十八尖山	自然公園	62.5
古奇峰	生態遊憩、宗教觀光	21.99

表 6-1-4　公園區之分佈

3. 風景區

　　適合大型觀光遊憩活動發展的風景區，依其發展類型可選定為青草湖風景區為發展核心，如表 6-1-5 所示：

發展單元	遊憩發展型態	面積（公頃）
青草湖	觀光、遊憩	227.67

表 6-1-5　風景區之分佈

4. 各分區之服務設施類型

　　為提供旅遊觀光所需遊憩及管理服務設施、住宿、餐飲及其他相關設施所畫設地區，依其提供之服務機能；服一：提供餐飲、生態教育或人文活動服務。服二：提供管理、遊憩服務或簡單住宿設施。如表 6-1-6 所示：

地區	土地使用發展型態	設施類型
十八尖山	自然公園區	服一
高峰植物園	生態景觀區	服一
古奇峰	自然景觀區、宗教觀光區	服二
青草湖	觀光風景區、遊憩公園區	服二

表 6-1-6　各分區服務設施之類型分佈

（三）分區管制規則

　　　　為謀本計畫範圍之資源保育與土地合理利用，除現行都市計畫相關規定管制適度的管理之，更應隨著社區整體營造觀念與作法的改變，適時的加以都市計畫之通盤檢討。

1. 保護區：

宜針對發展特別保護類型之保護區為保護稀有動植物及維護完整自然生態畫設之地區，其資源、土地及建築物的管制如下：

（1）禁止大型之開發及變更地形、地貌行為，但為維護安全考量不在此限。

（2）區內不准使用機械動力車輛。

（3）區內禁止車道路面的鋪設，但供行人穿越之步道系統不在此限。

（4）禁止原有產業之擴大經營規模或變更使用。

（5）可配合環境觀察與解說活動，於主要生態地設置步道或解說設施。

（6）可從事靜態、無設施之遊憩活動，其活動量不得超過該區之生態容受力。

（7）原有合法建築物或設施之修建、改建，應徵得市府管理處之許可。

宜針對發展自然景觀之保護區屬於遊憩區附近林相優美、地形較陡、並為水土保持需要畫設之地區其建築及土地使用管制，其管制內容如下：

（1）現有林相優美地區，應維持現有使用。

（2）區內原有合法建築物或設施之修建、改建或增建應徵得管理處之許可。

（3）本區可提供遊憩使用的地區，其開發須經市府管理單位審核，可依興辦事業計畫內容提供必要之人為設施，建材與色彩宜與自然環境調和，並應整體規畫開發。

2. 公園區

公園區按其發展特性，分別訂定其容許使用項目強度。

（1）發展類型屬於自然型之遊憩區，建蔽率不得超過 20%，容積率不得超過40%，允許使用項目有遊憩設施、主題遊樂設施、觀光管理服務設施、文化古蹟保存或展示設施、安全設施、生態體系保護或水土保持設施、產業加工展示設施。

（2）發展屬於生態遊憩與宗教觀光之公園區，建蔽率不得超過 40%，容積率不得超過120%，允許使用項目有遊憩設施、主題遊樂設施、觀光管理服務設施、文化古蹟保存或展示設施、安全設施、生態體系保護或水土保持設施、產業加工展示設施、住宿設施。

3. 風景區

發展屬於遊樂型之觀光風景區之遊憩區，建蔽率不得超過 40%，容積率不得超過120%，允許使用項目有遊憩設施、主題遊樂設施、觀光管理服務設施、文化古蹟保存或展示設施、安全設施、生態體系保護或水土保持設施、產業加工展示設施、住宿設施。

4. 各分區之服務設施

提供旅遊所需之遊憩設施發展屬於生態遊憩與宗教觀光、發展屬於遊樂型之觀光管理服務，住宿、餐飲及其他相關設施所畫設服一、服二兩種等級之服務設施：

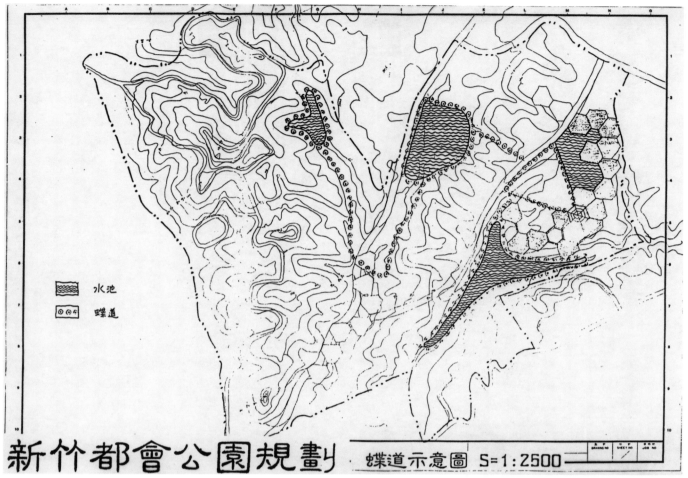

蝶道示意圖

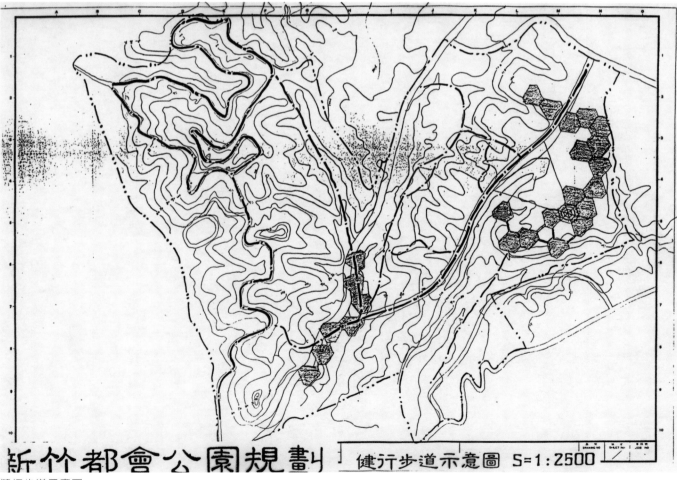

健行步道示意圖

新竹都會公園規畫分區配置圖

（1）服一：提供休憩、餐飲服務，容許使用項目有餐飲設施、公共設施、解說設施。

（2）服二：提供管理、旅遊服務或簡單住宿設施，容許使用項目有管理服務設施、簡易住宿、觀光旅館、餐飲設施、公共設施、解說設施。上述服務設施之興建與設計應配合環境特性，建築物造型、色彩、高度需與自然協調，建蔽率不得超過 40%，容積率不得超過 120%。

市府管理單位除須依上述管制條件管理外，宜就各別遊憩區各使用分區之基地特性分別研訂不可變動之地形、地貌面積比例、硬舖面比例，以引導各遊憩區之開發符合整體發展計畫所訂定之發展構想。

二、資源保育與環境保護計畫

為了維護生態系的平衡，在強調開發的同時，應透過法令及經營管理等措施，限制及調節人們的使用行為，以確保資源的維護、保存、復原及永續利用。

在研擬資源開發前，須先確定本規畫區有那些資源需加以保育，以免各種不相容的土地利用行為或開發導致重要資源受到負面影響，造成不可復原的傷害。本計畫特針對土地使用計畫所畫設之特別保護區與自然景觀區之資源保育與環境保護計畫說明如下：

（一）資源保育計畫

1. 保育目標

（1）對區內特有之地理景觀及自然生態，提供完善的維護。

（2）提供學術界或專業研究機構完整的研究環境。

（3）適宜開放保護區內不影響地理景觀的適宜地區，規畫登山健行區。

（4）提供具備本地區資源特性為基礎的高品質的遊憩活動。

2. 保育計畫：針對本規畫區內之公園區與保護區進行保育計畫

（1）公園區：為維護十八尖山、高峰植物園之特殊優美林相及地形，本區僅設置休憩亭台、步道設施，不為其他破壞自然景觀的建設，並適度地設置解說設施、禁制設施，以維護其自然資源，另外加強其植栽美化、強化其山林意識，以達保育目的。

（2）保護區：針對保育區內之天然資源，防止遭受人為破壞與自然惡化。本計畫畫設之保護區為地勢陡峻凌亂及現況濫葬地區，予以範圍畫定，限制其發展，以防止自然環境之誤用與惡化。本計畫不予設置任何設施，強調以維護自然資源，而墓區則移請墓政主管機關負責更新，實施公墓公園化，依土地使用管制計畫限制其發展。

3. 人文資源保育

本規畫區內主要之人文資源為現有的寺廟，除輔導其管理，宜限制其增建及破壞。尤以古奇峰區之宗教觀光區之特定地區的畫設，更應作好人文資源保育的管理與規畫。

除將民間信仰習俗規畫於觀光活動中，使本地所具有的開發價值首先予以肯定，使本地廟宇與廟會的人文資源活動能予以保護，能予以發展發揚。各使用分區內之人文設施開發建設時，須注意其水土保持工作及安全設施，確防土壤流失及環境破壞。

（二）資源保育建議

1. 明確畫定保育範圍，並有嚴密、適切的法令來遵循。

2. 保護主體應儘量不予人工修飾，尤其是能保持原始風貌者更應予以維持，對於已受輕微破壞者，設法恢復其舊觀或予以補救。

3. 保護區內資源的運用，以不破壞其原有風貌為原則，並應注意品質水準。

4. 保護區人為設施或開發，對保護區有影響者，應顧及與區內環境的協調。

5. 保護區外的人為設施或開發，對保護區有影響者，應事先做好評估工作。

6. 區內任何文物古蹟除應設立教育標示牌外，應由管理單位管理維護以保持原有風貌為原則。

（三）環境保護建議

為達觀光遊憩活動之安全，確保環境的保護，宜擬定防災計畫，以事先防範、災變中逃生及救難等手段做到零災害為目標。建議:

1. 除明顯之天然境界如溪溝、石壁外，應立界椿及標示牌，以區分境界與範圍俾便管理。人畜容易侵入地帶，可考慮圍籬防止，以便管理。

2. 定期巡視，加強管理維護工作。

3. 禁止影響生態環境之人為破壞工作。

4. 禁止狩獵，保護野生動物。

5. 會同林業試驗所及學術機關調查區域內植群及棲息之鳥類及其他動物之種類、數量、環境、食性及習性。

6. 禁止砍伐林木及採取副產物（如樹皮、果實、樹葉、灌木、雜草及菌等）。

7. 嚴禁採取土石、變更地形等行為，以維持生態體系之完整。

8. 嚴禁盜伐、濫墾、放牧、栽植竹類及森林火災等事件之發生。

9. 發現因蟲害、獸害時，應即報告上級機關核准迅速作適當之控制。

10. 乾燥期間加強巡邏、遴選巡視人員注意並擔任防救火災工作。

11. 聯繫當地警察機關及行政機關管制狩獵及違反狩獵行為之取締。

12. 宣導自然保護區之重要性，啟發市民愛護自然資源及野生鳥獸。

13. 提供並協助自然科學研究及觀察工作。

14. 編製簡介或摺頁資料，介紹保護區概況及自然資源保育之意義，增加教育上的功能。

15. 設置保林獎金，鼓勵檢舉不法。

三、遊憩計畫

本規畫區因不同的資源特色，顯現其不同的遊憩體驗，為因應遊客不同的遊憩需求，及多樣化遊憩體驗組合，分別規畫旅遊主題及旅程安排，除可提供具有特殊偏好的遊憩者、遊程路線及區位的參考，更可提供個人或團體不同遊程時的旅遊組合。大致上遊憩計畫可各遊憩區與遊憩據點規畫內容，考慮遊憩設施計畫，遊憩動線的安排及旅遊型態的設計。

（一）遊憩遊程安排

1. 旅遊主題

如表 6-3-1 所示，係依據前述章節之遊憩發展構想及各發展單元遊憩發展目標及型態，形成各發展單元各遊憩據點之活動主題。

發展單元	遊憩據點	活動主題
青草湖		遊湖、寺廟參觀、健行、觀光
	青草湖遊樂區	遊湖、觀光遊憩、觀賞風景
	靈隱寺	寺廟參觀、廟會活動
	無上公園	休憩及觀賞風景
十八尖山		生態教育、登山、健行、賞鳥
	介壽公園	生態教育、登山、健行、賞鳥
	自由車場	自行車競技
古奇峰		寺廟參觀、宗教活動
	古奇峰遊樂園	古物遊樂區
	法源寺	寺廟參觀、廟會、宗教藝術活動
	普天宮	
	翠璧岩寺	
	清泉寺	
	圓光寺	
	碧雲寺	
高峰植物園	高峰植物園	生態教育活動、賞蝶、健行

表 6-3-1　各發展單元遊憩主題

2. 遊程設計

（1）本規畫區觀光遊程設計

A. 人文觀光路線規畫

- 健行路線：由市區之縣立體育場→交通大學→省立新高→十八尖山→翠璧岩寺→高峰路→青草湖環湖公路→湖中林道→靈隱寺，全程 10 公里。
- 牌坊巡禮路線：李錫金孝子坊→蘇氏節孝坊→楊氏節孝坊→張氏節孝坊，強化規畫區附近與市區牌坊教化風格的聯繫。
- 寺廟參觀路線：高峰路沿線寺廟→古奇峰附近寺廟→青草湖靈隱寺。

B. 自然觀光路線規畫

- 自然生態教育步道路線：十八尖山→高峰植物園
- 花崗岩步道路線：十八尖山→高峰植物園→古奇峰→青草湖。

（2）國內、國際觀光遊程設計

A. 十八尖山、高峰植物園自然生態教育之展覽路線

B. 高峰路、古奇峰寺廟參觀路線

C. 古奇峰附近新竹民俗、文化史館參觀之旅

（3）節慶活動規畫

節慶名稱	活動內容	相關配合活動	發展單元
元宵節	乞龜、遊行	花燈展、食麵龜大賽	古奇峰寺廟
端午節	競舟	雞蛋比賽、香包大賽	青草湖
中秋節	賞月	吟詩大賽	十八尖山、高峰植物園、古奇峰寺廟
重陽節	登山、健行	吟詩大賽	十八尖山、高峰植物園

表　6-3-2 各發展單元節慶活動規畫

（4）廟宇節慶活動規畫

組織並強化高峰里、高峰里一帶佛、道等寺廟、道觀、教會之法會、佛、道、教會之宗教講座、講經、社教活動之教化功能與特色。

（二）遊憩活動型態設計

本區位於都市近郊遊憩型觀光地區，具有發展的潛力，對觀光資源宜視本地資源環境，除設計每個發展單元之觀光活動功能考慮單元之特色外，並應兼顧本規畫區之遊憩需求。在遊憩活動型態之規畫上，古奇峰發展單元以宗教觀光型遊憩為主，以寺廟活動及建築、庭園為觀賞資源的主體，宜發展流動型活動之觀光遊憩功能。青草湖、十八尖山，以及高峰植物園以自然景觀資源為主體，宜發展活動型態除了以自然資源目的型遊憩功能外，尚應發展遊覽型活動之觀光遊憩功能。一般將遊憩活動停留的時間畫分為遊覽型、目的型及停留型三類，將活動的內容依型態分類如表 6-3-3 ，依其活動項目之不同以決定停留時間之長短，有停留半天、1 至 2 小時，以及一天之時間差異。

遊憩活動型態	活動內容	停留時間
目的型	・划船、游泳、潛水 ・登山、遠足、野餐 ・垂釣、健行 ・體能活動	半天
遊覽型	・觀賞歷史文化古蹟 ・觀賞自然景緻 ・參與宗教文化、教育活動 ・遊覽動植物園	1～2小時
停留型	・露營 ・渡假	一天

表 6-3-3　觀光遊憩活動型態分類

茲將本地遊憩活動特色納入上述不同活動型態及其所須花費的時間行程分析，並整體規畫各發展單元之遊憩據點之遊憩活動型態類型及其所需停留時間，如表 6-3-4 所規畫各發展單元之遊憩據點之遊憩活動類型及表 6-3-5 各發展單元遊憩據點可提供之遊憩活動項目所示，以滿足遊客遊憩活動型態的設計。

發展單元	遊憩據點	目的型	遊覽型	停留型
青草湖				
	青草湖遊樂區	●		●
	靈隱寺	●	●	
	無上公園	●		
十八尖山				
	介壽公園	●	●	
	自由車場			●
古奇峰				
	古奇峰遊樂園			●
	法源寺	●	●	
	普天宮	●	●	
	翠璧岩寺	●	●	
	清泉寺	●	●	
	圓光寺	●	●	
	碧雲寺	●	●	
高峰植物園	高峰植物園	●	●	●

表 6-3-4　各發展單元遊憩據點之遊憩活動型態規畫

發展單元	遊憩據點	一般活動	靜態活動	動態活動
青草湖	青草湖遊樂區		露營、渡假住宿	划船、遊艇、體能活動
			釣魚	體能活動
	靈隱寺		進香朝拜、廟會、社教活動	
	無上公園		觀景	
十八尖山	介壽公園	郊遊、攝影寫生、野餐觀賞景觀賞鳥生物採集	露營、登高、觀景	登山、健行、體能活動
			觀景	健行
	自由車場			自行車競賽
古奇峰	古奇峰遊樂園		遠眺、參觀民俗技藝、宗教、社教活動	登山、健行、體能活動
			遠眺、參觀民俗技藝	體能活動
	法源寺		進香朝拜、佛學講座、佛教藝術講座、社教活動	
	普天宮		進香朝拜、廟會、社教活動	
	翠璧岩寺		進香朝拜、廟會、社教活動	
	清泉寺		進香朝拜、廟會、社教活動	
	圓光寺		進香朝拜、廟會、社教活動	
	碧雲寺		進香朝拜、廟會、社教活動	
高峰植物園	高峰植物園		露營、參觀苗圃	登山、體能活動

表 6-3-5　各發展單元遊憩據點可提供之遊憩活動　　　　　　　　　　資料來源：本研究整理

（三）遊憩設施計畫

1. 遊憩設施類型

　　規畫區發展單元規畫之觀光遊憩設施類型，如表 6-3-6 所示：其中青草湖發展單元之遊憩設施以規畫發展客雅溪線型利用之遊憩活動暨遊湖之遊憩設施，如岸邊及環湖步道系統及自行車道設施、公共藝術品、大的開放空間廣場主以塑造青草湖之獨特氣氛，十八尖山發展單元之遊憩設施則包括生態教育設施及指標、登山健行步道系統設施、公共藝術品設施、指標設施，古奇峰發展單元則為規畫宗教、文化活動設施、新竹生活演化史館、健康步道系統設施以增強宗教生活化之社區教化意義，高峰植物園發展單元則以規畫蝶道景觀設施、步道系統設施、指標設施以豐富園區自然生態景觀的價值。

分區	遊憩據點	遊憩設施類型
青草湖		遊湖遊憩設施、公共藝術品、環湖步道系統設施、指標設施
	青草湖遊樂區	遊樂園遊憩設施、遊湖設施
	靈隱寺	指標設施
	無上公園	遊憩設施、休憩設施
十八尖山		生態教育設施及指標、登山健行步道系統設施、公共藝術品設施、指標設施
	介壽公園	植栽景觀、地形景觀及生態景觀指標設施、生態教育設施及指標、登山健行步道系統設施、公共藝術品
	自由車場	自行車通道設施
古奇峰		宗教文化活動設施、新竹生活演化史館、健康步道系統設施、生態教育指標、公共藝術品設施、指標設施
	古奇峰遊樂園	新竹生活演化史館、公共藝術品設施、指標設施
	法源寺	宗教文化活動、指標設施
	普天宮	宗教文化活動、指標設施
	翠璧岩寺	宗教文化活動、指標設施
	清泉寺	宗教文化活動、指標設施
	圓光寺	宗教文化活動、指標設施
	碧雲寺	宗教文化活動、指標設施
高峰植物園	高峰植物園	蝶道景觀設施、步道系統設施、生態教育指標設施

表 6-3-6　各發展單元遊憩設施類型　　　　　　　　　　資料來源：本研究整理

2. 遊憩設施管理維護

　　各發展單元可運用該單元之管理中心或宗教團體結合社區力量維護各發展單元
遊憩設施之營造。

（四）解說計畫

　　解說是將資訊經由人或物等媒體傳達給使用者的動作，完整的解說服務應同時具
有娛樂、宣傳和教育的功能，讓遊客可以明白所欣賞的景象內容，獲得高品質的
遊憩體驗，進而積極的參與環境維護、資源保育的工作。

　　一般解說計畫可分境外解說與境內解說，其解說主題與解說媒體詳如下述：

1. 境外解說

　　可行的方式如專題演講的解說、出版物的製作及視聽媒體的放映，使市民或外
縣市居民可透過專家學者、解說員所舉辦的演講會，可在當地文化中心或里民
服務中心舉辦，以了解新竹都會公園的各項觀光遊憩資源與遊憩服務設施狀
況。而市府之出版新竹都會公園刊物或藉遊憩雜誌、宣傳手冊和摺頁，以介紹
本規畫區的古蹟、寺廟、遊憩據點，同時宣導資源保育利用的正確觀念。至於
宣傳手冊和摺頁可擺在民眾易於取得之處，如公共轉車場所如火車站、客運站
的旅遊資訊服務處、旅行社、百貨公司等場所。

2. 境內解說

　　境內解說一般可設置諮詢服務處、設置解說員、現場表演、視聽多媒體、出版
物、陳列及展示、解說牌等方式進行，即在本規畫區的主要入口或最顯著的地
方設置服務臺，服務人員需熟悉區內之各項服務設施、運輸工具及遊憩據點。
解說員需有專業的能力，可掌握解說目的、資源利用保育及遊程路線進行解
說。在本規畫區之展示館可以多媒體方式或將靜、動態的標本、文字或圖片等
方式展示說明，進行解說，讓遊憩者獲得充份的資訊。市府可出版全區遊憩配
置圖、各觀光地點簡介、交通運輸系統配合時間，以摺頁、手冊方式印製。至
於在特殊自然景觀或歷史文化景觀設置解說牌，宜考慮人體工學、文字大小、
色彩材料與附近景物的配合。其次，運用解說主題、解說媒體將解說訊息傳達
給遊憩者時，宜依自然資源、文化資源中相關資源選擇單一主題、混合主題或
多目標主題作為解說主題及解說媒體。

　　故解說計畫要考慮各觀光遊憩系統及各遊憩據點的環境特性、空間配置關係及
遊客參觀動線，以確保解說設施之安排與設置地點均為最適宜。在開發使用
後，定期的維護、保養和更新解說設施，並作評估修正，以確保解說計畫發揮
最大功效。

四、交通運輸計畫

　　本區之交通運輸計畫宜配合遊憩計畫的需求而訂定計畫，或提出改善措施。本節即針
對如何使本區之交通運輸與觀光遊憩相互配合，提出構想與建議。茲將本區之交通運輸系統
分為聯外道路、聯內道路、大眾交通工具及交通設施層面說明。

　　依據土地使用分區計畫擬定本區之交通運輸計畫，以發展本區之遊憩活動。本計畫之道
路依其使用性質可區分為聯外道路與聯內道路兩種，如圖 6-4-1 所示：

（一）聯外道路

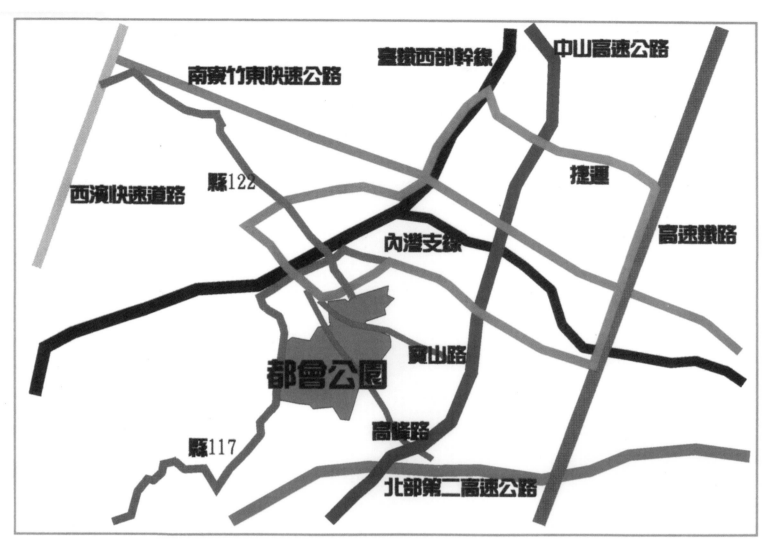

圖 6-4-1 聯外道路

聯外道路有三條，即明湖路（縣117號）、高峰路與寶山路（縣45號），為規畫區通往市中心及鄰近城市之交通網路，可藉此三條聯外道路銜接北上縱貫線鐵路、高鐵六家（約25分）、捷運（約3分）、省道台一線、國道中山高速公路、縣122號及縣177號，西接西部濱海快速公路、南寮，如圖6-4-1所示。

（二）聯內道路

1. 區內道路

區內車道為本都會公園各主要使用分區間之主要聯絡交通網路，為求區內交通順暢，區內道路主要有寶山路、高峰路、青峰路及高翠路四條，聯絡規畫區內各發展單元聯絡道路，寶山路為聯絡十八尖山與高峰植物園，並銜接高峰植物園南邊舊有牛車道；青草湖風景區與古奇峰之間有青峰路；高峰植物園與古奇峰間可由東側高峰里前往翠碧岩寺的高翠路、銜接高峰路、青峰路至古奇峰、青草湖風景區。

由於高峰路與寶山路不但為本區之區內聯絡道路，也為本規畫區對外之聯絡道路，不但為區內外之穿越道路，當上下班尖峰時刻更影響區內與其他路段的聯繫。宜增闢其他區內道路之聯繫路段，或採取部份時段實施寶山路及高峰路之單行道設計。

2. 區內步道

區內之步道系統有三種即道路景觀步道、登山健行步道、自然景觀聯絡步道，本區道路景觀步道臨近道路邊側，步道太窄，部份路段行人恐有性命之危險，為提高本市觀光遊憩的發展，宜就目前區內之登山健行步道、自然景觀聯絡步道之整體規畫，如圖 6-4-2，以達到親近自然之步道系統設施。遊客不但可安全的嬉戲賞景，更可透過步道之設施串聯各使用分區的聯繫。預期所規畫幾條聯絡步道系統，是帶動都會公園整體發展的重要設施。

3. 自行車專用道

為發展十八尖山既有自行車競技場，首重推展區內自行車活動，宜規畫佈設自行車專用道，以帶動本區自行車競技場自行車比賽之活絡。

（三）大眾交通工具

目前本區之大眾運輸工具僅靠新竹客運，平均 30 分鐘一班，建議增列班次，行駛至本區之十八尖山之公園入口區、高峰植物園管理中心、古奇峰遊樂區、青草湖遊樂區，於遊憩尖峰時段並來回在此四區間往返，提供便捷的大眾運輸工具，以提高市民遊憩的可及性。未來捷運規畫完工後，可配合轉乘本區之新竹客運班次，更有利於民眾之接駁與搭乘。

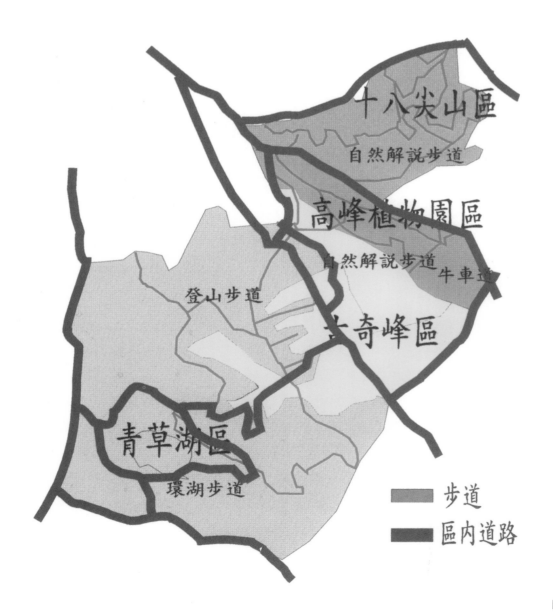

圖 6-4-2 區內步道系統

（四）交通設施

由於本地大眾運輸工具使用率低，市民多以機車、汽車代步與遊憩。故有關的交通設施則以規畫興建停車場與轉運設施為主。

1. 停車場

十八尖山、高峰植物園、古奇峰、青草湖等停車場的規畫應於該分區之管理中心或入口處附近興建，目前僅高峰植物園尚未進行，其他三區皆有規畫。宜重視各區停車場車輛之進出經營管理。

2. 轉運站

目前區內的遊憩活動並不頻繁，要健全本區之觀光遊憩設施之使用頻率、提高服務品質，在未來則需設立轉運站服務市民大眾，方便各地居民的到達，提供便捷的轉乘設施，轉運站可設立於火車站、新竹客運總站或捷運站附近。

五、指標系統計畫

（一）材料造型之決定

本區由於地形、氣候的影響屬於多風、乾燥的地區，因而材料受氣候的影響很大，決定材料造型時宜對經常使用的材料依結構體材料及表面處理材料的分析，以之決定交通據點、交通動線據點及遊憩據點之個別材料造型。一般結構體材料有混凝土、水泥砂漿適合作為指標的支柱體部份；金屬具有多種特性、用途甚廣，包括鋼鐵、鋁、鋁合金、銅、不銹鋼、鍍鋅材，惟腐蝕性強是項缺點；木材具有耐久性、良好加工性及互換性便利等優點也不易受到酸鹼的侵蝕；天然石材具有防蝕功能，但用於指標較少見。另就表面處理材料較常見者：有使用相片材質之印畫紙、半透明之壓克力板表面塗裝、貼卡典西德，在文字雕刻、物體表面使用藥品，使產生不同質感如鋁合金類表面印刷、白磁之燒染。

由於本區屬新竹地區自然之都會公園，故其未來之管理執行更顯得重要，材質之選定除應設計考量外，亦應依照其設施之長久性、設施可能增設維護之方式考量。計畫各交通據點、交通動線、遊憩據點指標材質造型如下：

1. 交通據點：材質可選用以金屬材、混凝土、石材一類，表面之處理以琺瑯板印刷為主，以期顯現現代化交通據點的感覺。

2. 交通動線：沿線之指標須指示遊憩據點或指示交通路線，宜配合公路局實施，通常以金屬為主體，表面以印刷及反光貼紙為之。

3. 遊憩據點：入口處的材質選定可用石材、混凝土為主，亦可配合當地材料之使用，以顯示當地特色。文字版面的處理，木材類則以雕刻、浮貼方式表現。據點內的遊憩位置圖可以白磁磚染燒、琺瑯板、鋁合金為主。說明方向之指標則以木塑合板、木材等材質，整體考量區內據點之指標宜以木製品為佳。

（二）指標系統計畫之擬定

根據前述第四章對本區各項遊憩資源現況之瞭解及分析，將指標內容依其交通據點、交通動線、遊憩據點加以擬定。

1. 交通據點

（1）主要內容：新竹都會公園的範圍、新竹都會公園的旅遊服務資訊（如區位、交通）、新竹都會公園遊憩資源的介紹、交通據點的設施指示。

（2）指標牌類型：

A. 遊憩資源分佈指標牌：設置於交通據點之出入口處或者是遊客聚集之空間，幫助遊客能迅速了解整體遊憩區可供遊憩的據點。顯示遊憩的分佈地區、目前所在據點之位置、聯接道路、到目的地的方式、在新竹遊憩區之代表標誌及遊憩區之名稱及內容。

B. 據點設施配置指標牌：設置於出入口處為設置設施配置指標牌的主要設置處，可與遊憩資源指標牌併列或分開陳列，幫助遊客能迅速了解據點之設施及服務項目。

C. 服務設施指標牌：設置於交通據點設施處為主要設施點，顯示方向指標、名稱、位置、設施物代表標誌。

D. 地點名稱指標牌：設置於交通據點之主要出入口，為區內之主要設置點。顯示據點名稱、標誌。

2. 交通動線

（1）主要內容：方向指示、入口意象之表達、遊憩地區設施的內容、相關遊憩據點之旅遊訊息。

（2）指標牌類型：有四類，分別為

A. 地名里名標誌指標牌：設置於據點到達處，以引導遊客明白而進入據點。顯示地區之名稱，及下一處據點名稱與距離。

B. 方向里程標誌指標牌：設置於據點之主要入口處前之交叉路口道側，幫助遊客了解即將到達之目的地。顯示據點的方向位置關係、距離、中英文名稱。

C. 地名方向指示標誌指標牌：設置點應在距離交叉點前 50~120 公尺之道路兩側，幫助遊客了解快達目的地。顯示地區性名稱、指標標誌、道路編號。

D. 方向指引標牌：設置點大都在距離據點前道路兩側設置。以指示遊客之步行道路，幫助遊客了解目的地資訊。顯示地區標誌、指標標誌與中英文名稱。

3. 遊憩據點

（1）主要內容：遊憩設施、設施位置指示、設施標誌、步道指示。

（2）指標牌類型：有四類，分別為：

A. 遊憩資源分佈圖指標牌：設置於遊憩區入口處或遊憩區內主要設施點，幫助遊客迅速到達目的地。顯示目前位置、遊憩目的地，目的地與現在位置關係、聯接道路、方向指標、到目的地距離和遊憩區之代表標誌及遊憩區名稱。

B. 據點設施名稱指標牌：設置於遊憩區主要入口設施點，常以簡易性、遊憩據點名稱表示之。

C. 服務設施指標牌：設置於遊憩引導步道、步道之主要交叉路口處及各處之服務設施，如電話亭、廁所等，幫助遊客到達設施。顯示遊憩目的地之方向設施名稱指標、設施內容、遊憩區標誌等。

D. 資源指示指標牌：設置於遊憩資源前明顯處，以幫助遊客能迅速到達目

的地。顯示遊憩資源型態、類別、代表標誌及名稱。

E. 警示牌：警示性解說牌是用於警告遊客所到之處有潛在的危險或解說資源易受傷害，請遊客勿破壞而觸犯法規之指示牌。其內容可為法令、規則、禁止某些行為或活動、特殊設施保養時間、緊急時電話號碼等，可以文字條列，也可以圖示表現。通常於入口處即併於指標牌。

（三）指標配置計畫

在指標設計配置宜重視設置原則及指標之大小；茲敘述如下：

1. 指標設置原則：

（1）指標牌之大小與使用之材料，應與豎立地點的環境調和。

（2）指標牌之形狀應避免外異新潮，或過於突出，破壞週遭景色。

（3）顏色不要過多，襯底及大塊版面，應採取中性顏色。

（4）多利用圖畫、地圖和照片。

（5）避免樹立太多指標牌而造成指標牌污染。

（6）慎選指標牌設置地點，使眾多遊客皆可看到，並能提供遊客需要。

（7）建立指標牌維修計畫。

（8）宜考慮施工之容易度。

（9）注意指標牌之穩定性與平衡感。

（10）指標牌形式勿過於花俏、繁雜、外異新潮。

（11）形式應配合所指標之對象及背景。

（12）方向指標之指標標誌所放置位置應能明確，而不至於迷惑。

（13）設置指標牌之方向應與現場方向一致，使遊客易於了解。

（14）交通幹線設置指標牌之位置應置於交叉路口前五十公尺處，以利於駕駛者之易於了解。

（15）壁面指標標誌，可依附著、突出型以充份明顯表示，增加指示效果。

（16）指標之設置處應注意是否為建築物或樹木所遮蔽，宜保持明顯通視。

2. 大小及高低

（1）牌面之大小，以能讓遊客清晰看見為首要條件。

（2）遊客與牌面的距離，最遠的限界是牌面全部的文字均能判讀的距離，最近限界是整個牌面均在一視野之內為妥當。

3. 配置狀況：根據各類指標牌擬定指標配置計畫，說明指標牌放置位置及種類，於各遊憩區之交通據點、交通動線、遊憩據點配置之。如表 6-5-1 所示。

據點	指標牌類型
交通據點	遊憩資源分佈指標牌、據點設施配置指標牌、服務設施指標牌、地點名稱指標牌
交通動線	地名里名標誌指標牌、方向里程標誌指標牌、地名方向指示標誌指標牌、方向指引指標牌
遊憩據點	遊憩資源分佈圖指標牌、據點設施名稱指標、服務設施指標牌、資源指示指標牌、警示牌

表 6-5-1　各遊憩區各類指標配置

六、公共設施計畫

　　都會公園區必須具備完整的公共設施計畫，才能維持本區之品質，公共設施計畫計有下列數項。

　　（一）管理服務中心及服務站

　　　　本計畫之管理服務中心設置於十八尖山之入口服務區，配合特殊造型標誌，強化入口意象，其服務項目如環境衛生，管理廢棄物及衛生；全區遊憩資源設施之維護管理及督導；區內意外事故防範、設施安全之管理；解說、諮詢、餐飲等服務。並於青草湖、古奇峰、高峰植物園之單元功能區設置管理服務站，提供該區之各種諮詢、餐飲、解說等服務，並於各活動之單元分區設置小型服務站，提供適時的資訊服務。

　　（二）解說設施

　　　　為引導遊客遊憩動線及使遊客獲得完整之遊憩體驗，除於管理中心及管理站設置解說設施外，並沿道路兩旁設立各種解說標誌，加強區內解說系統服務，特別是提供具有教育性及趣味性之解說設施。而聯外道路沿線設置精緻的指標設施，當有助於引導遊客進入本區。

　　（三）供水系統

　　　　本區之供水系統概分為飲用水與非飲用水，飲用水計畫引入自來水系統，以滿足尖峰遊憩人次為設計原則，規畫二處蓄水站，分別位於十八尖山、古奇峰，以供全區之用水。而非飲用水則係抽取地下溪流以供植栽、灌溉之用。

　　（四）排水系統

　　　　本區絕大部份為丘陵地，其排水系統以自然排水及人為排水進行，本區自上而下，四周形成山谷，排水順應地勢高低順勢排水。而在建築物均需設置排水設施，而步道、車道亦均設置排水溝排放。

　　（五）供電系統

　　　　為提供本區各活動使用而設置，計畫設置一變電分站，供電管線宜儘量地下化為原則。

　　（六）電信系統

　　　　提供電話及廣播管線，於各活動分區設立，並於管理服務中心設置廣播站，服務全區。

　　（七）公廁

　　　　除於各服務站或服務中心附設公廁外，各活動分區適當地點亦設置之。

　　（八）污物及污水處理設備

　　　　本計畫設置四處垃圾集中場，分別位於各發展單元之管理中心服務處，集中場四周需以植栽加以遮蔽美化。再定時定量將垃圾運送至新竹垃圾掩埋場處理。全區普設垃圾筒，每天收集後集中於垃圾集中場，定時處理清運。至於污水處理設備，則要求建築物設置簡易污水處理設備，處理餐飲、住宿或公廁所產生之污水作一級處理。

七、景觀計畫

　　景觀美化之目的乃在提高環境使用與視覺之品質，主要可分植栽計畫、人為設施美化及

色彩計畫。本規畫區之景觀美化工作應掌握地區意象之強化、各項設施之安置應與周遭環境相調和，利用地形的高差造成生動的自然景觀等原則進行：

（一）植栽美化計畫

1. 栽植構想

本計畫區之植栽計畫以全區性美化為原則，以達觀光休憩之目的，除保護區加強部份景觀不良地區之植栽外，於林相優美處保持原有植栽，全規畫區宜加強遮蔭植栽，道路、步道沿線強調植栽以不影響使用者景觀視線為佳，公墓周圍地區宜加強遮蔭植栽予以美化。各遊憩據點宜以四季不同景觀之樹種，增添本都會公園視覺景觀之多樣化。有關植栽之構想可從幾個方面說明如下：

A. 草地植栽：在花苗圃、聯絡車道、步道有裸露之土地皆以植草為主，使加強本區保護區之水土保育工作，並配合景觀之美觀，提升地區之清新、廣大景觀感覺。

B. 引導植栽：運用植物的延伸及變化，引導遊客參觀之遊憩動線，並沿聯絡車道及車道側，以矮小灌木作為引導作用，提升地區修景、分區植栽之效果。

C. 美化植栽：運用花草樹木四季變化的特色，作各分區不同色彩及型態的搭配，造成視覺上的享受。

D. 綠蔭植栽：運用植物開展之樹冠，提供遮蔭乘涼的綠蔭。

E. 眺望及強調植栽：於景觀特殊處加強植栽美化，強調地區景觀的特色。

F. 遮蔽植栽：於景觀不佳、建物突立及有礙觀瞻處，以植栽加以改善。

G. 隔離植栽：於界線相鄰之二不同使用功能之土地分區以植栽，確保各區內活動完整。

H. 邊坡植栽：利用植物加強水土保持，防止土壤流失，於駁崁、邊坡加以綠化、同時增進環境景觀。

2. 栽植原則

植栽種類以適合基地環境為主，並於各區間的道路系統需植行道樹或綠籬，以收美化、遮陽、間隔及引導的作用。規畫範圍需栽植綠籬或喬木，緩衝阻隔外界之干擾及圍牆之生硬感。建築物及駁崁等混凝土面應以灌木或攀藤植物美化，減少人工化之生硬感。植栽方式除以叢植來達到美觀、實用的效果外，並酌以盆植來加強。

3. 分區植栽計畫

基於上述的構想與原則，各分區之植栽需求的樹種如表 6-7-1 所示，建議在細部計畫時列入參考，並依長短期來進行植栽的工作。

計畫單元	活動據點	種植原則及方式
青草湖	管理服務中心、登山步道	種植花期長，花色豔麗，並有四季變化的植物，以強化入口意象。
古奇峰	寺廟、登山步道	種植花期長，花色清新
十八尖山	管理服務中心、登山步道	種植花期長，花色清新，強化入口意象。
高峰植物園	管理服務中心、登山步道	種植花期長，花色清新，強化入口意象。

表 6-7-1　各發展單元植栽美化內容

（二）人為設施美化

　　人為設施在景觀設計中，為不可或缺的元素，包括雕塑物、鋪面、階梯、斜坡、座椅、眺望臺、亭、遮陽篷、建築物等的美化設計。往往會直接影響該地區的吸引力，以及安全性。茲將各項設施之美化要點說明如下：

　　1. 鋪面：選擇高結構壓力的鋪面材料，施用於活動頻率高的據點。鋪面之動線安排宜以不規則隨意弧線設計，使動線能具柔和感，使遊客能有悠閒舒適感。宜避免使用過多不同型式的鋪面。鋪面的使用如為襯托某設施，宜選用不過份變化的鋪面材料。

　　2. 階梯：階梯在環境中具有確實而穩固的線條功能，可以組成極具吸引的形式與風格，呈現堅定的抽象景觀效果。階梯的安排應與周遭環境中之元素如建築物、牆、步道等相互配合。

　　3. 坡道：選擇有紋路質感而能止滑的材料建造，坡道設置斜度不得超過 10%。

　　4. 座椅：以景觀點作為座椅方向安置的考量，再加以植栽、遮蔭，使之形成一舒適的休憩空間。

　　5. 眺望臺：宜設在視野遼闊的空曠平臺。

　　6. 牆、遮陽篷：在活動率頻繁的地點，可安排適量的遮陽篷、獨立牆面作為防止西曬陽光之用，或考量視覺，可於牆面以漏空處理。或作為空間視覺連續元素，達到界定空間的效果。

　　7. 雕塑物與建築物：區內雕塑物宜擺設於步道系統較為平坦的臺地及景觀視野較具空間意象的構圖，凸顯步道系統景觀視野之造景功能。且建物其功能除提供人群休憩、餐飲、住宿等服務機能外，應與區內環境協調，使之更具賞心悅目的功能。且建物的外觀，無論色澤、構造、或比例均會影響其外部空間的個性，應考量色澤溫暖、比例恰當的處理。

（三）色彩計畫

　　為了使本區觀光及景觀設施更具體感和特色，在色彩計畫方面，在賦予建物色彩外，在材質的運用應儘可能接近天然材質。如整體標誌的顏色，可設計綠、白搭配的標誌，並可設計活潑圖案搭配，使分類與整體感兼顧。

八、整地及水土保持計畫

　　本區之開發為保持原有之景觀，開發度力求最低，並儘量維持原有的坡面，無論是道路的開闢或拓寬，停車場，服務中心及遊樂場地的設置，均必須涉及整地及水土保持的問題，本區之整地及水土保持計畫，其內容如下：

（一）因開發可能發生之災害

　　本區因開發可能發生之災害有逕流水之增加或變化、泥砂土石無周密之防止沖蝕措施，易因重力及隨地表水而流入下游，造成土災、開挖面之沖蝕、崩坍、沉陷、塵泥污染。而整地作業之挖填作業階段之地表初遭機械破壞，邊坡裸露陡峭、土石鬆散堆積、排水系統破壞受阻。整地完成初期階段，改造之環境處於尚未安定狀況，抵抗力不足，土壤易於沉陷、崩壞、流失的現象發生。基地建設完工階段，若所建立之保護設施標準低，不敷安全使用需求或不足以因應新的土地利用條件，都將造成局部的水土災。

（二）區域排水計畫

開發後的山坡地其所產生的地面逕流，比一般未開發地區之地面逕流加大，其原因乃由於開發後地面截流量、貯蓄力、滲透力、蒸散率都將減少，因而雨水落於地面將直接變為逕流。若受颱風、暴雨、地震等因素的影響，易造成沖蝕、崩塌，產生局部土石之滑動，危及水土之保持及下坡段居民的安全，故適當的截、排水及水土保持措施是本區開發時之首要任務。

在進行區域排水計畫時，宜掌握影響排水設施的因子，如地形、地勢、土壤、地質、覆蓋、坡度、降雨量、降雨強度、集水區面積大小與形狀。排水系統規畫應蒐集上述基本資料，經分析比較，選擇適當之資料，估計逕流量，以決定排水斷面並控制流速，使坑溝不發生沖刷或淤積的現象，才是安全排水系統。

基本上，排水計畫仍以現有的排水系統為主，各集水區之開發程度不同，應按實際開發狀況，檢討計算開發部份的逕流量，以設置截水排水系統，導入現有之客雅溪谷中。並檢討客雅溪之容量、流速、坡度，以便做必要的整治，如河道加寬、設置防蝕設施，如攔砂壩、消能池。

道路系統宜橫貫集水區，依其邊溝形成一截水系統，以截取道路上邊坡之部份逕流水，將集水區分割成兩部份，於水理分析時應依道路配置狀況，如逕流或截水量不大時，可設一側溝，否則應兩側均設。

（三）水土保持整治方法

應依開發後地形、坡度、地質狀況，規畫其水土保持工程，進行地表排水之設置平臺溝或截水溝、地下排水之地下橫向管或盲溝的設置及坡面覆蓋之植生方式，可配合整體植栽處理，應用噴植法、植生帶法、植草苗法、客土植生擋土柵之水土保持整治工作。

（四）整地計畫

本計畫範圍佔地 403.9 公頃，將以分區分期方式進行開發，按土地使用計畫，採重點式開發，即在景觀優美處，配合地形地貌，重點式的規畫開發。一方面要維護自然景觀，一方面也要適當安排公共設施及遊憩設施。因此需配合土地使用計畫，運用地形特點，創造出有層次、完整而具趣味性的有機空間，於整地時宜多加掌握地形地勢的變化，使破壞減至最小，且儘量維持坡地原有穩定系統及以經濟的原則下力求土方平衡為依據。

（五）防災措施

山坡地水土保持工程於施工時若遇豪雨，最易造成災害，諸如逕流漫溢，土壤沖蝕流失等，故於施工時尤應設置各種防災措施。本計畫區於施工時宜視地文及水文狀況以及施工情形，選擇下列所舉防災措施做最適當的處理，以期防止災害的發生。

1. 土方工程的施工計畫

當計畫施工時，宜先對現場的地形、地盤狀況、土工機械的運送路線，充分的加以規畫，其運輸能量、施工日數、夯實的難易等因素均會影響土方工程的成敗，故應詳加分析施工圖，以利工程進行，同時須依據土樣成份，推算各種土量比率，以決定挖掘、搬運及輾壓方法。

2. 填土地盤的處理

在天然谷溝無論有無水，均應先挖掘適當深度的側溝、盲溝或埋設透水管，以利排水。至於草木等有機物若夾於填土與原有地盤間，應先予以去除，以免腐蝕後形成滑動及發生非預定的沉陷。

若在陡坡面填土時，為使新填土部份穩定，應在原有坡面或斜面設計階梯施工填土。填土後宜分層夯實，直至其孔隙率及飽和程度達到規定為止。

3. 施工中坡面的覆蓋

在開挖或回填後尚無覆蓋的地區，應在大雨或雨季之前，以塑膠布暫時覆蓋，以防雨水的沖刷，並加強邊坡的穩定。

4. 施工中臨時性排水設施

在整地施工時，為防暴雨、應做好臨時排水設施。

（以上節錄自楊英風雕塑環境造型股份有限公司〈新竹都會公園整體規畫〉1995，10月）

◆相關報導

- 何高祿〈都會公園將成風城新市標　雕塑家楊英風負責規畫　展現魏晉時期文化特質〉《中國時報》第17版，1995.6.13，台北：中國時報社。

- 〈興建都會公園不必大興土木　市長要求維持現有景觀　盡量避免大蓋建築物〉《中國時報》第14版／新竹縣市要聞，1995.10.20，台北：中國時報社。

- 〈風城遊憩點　十八尖山評價高　民意調查四個景點喜愛度　咸認風景不錯　銜接道路系統則待改善〉第13版／新竹焦點，1995.10.20，台北：中國時報社。

- 〈新竹設置四座都會公園好事多磨繞〉《工商時報》1995.10.20，台北：工商時報社。

申請書

逕啟者本基金會建立相關都會公園規劃之參考資料，特向貴會借「台中都會公園規劃」之相關資料，借期兩個月當奉還貴署。請予照准。此致

內政部營建署

申請單位：
楊英風藝術教育基金會
地址：台北市重慶南路二段31號

中華民國八十三年十月十一日

楊英風景觀雕塑研究事務所
中華民國台北市10741重慶南路二段三十一號靜觀樓
YUYU YANG + ASSOCIATES 31, CHUNG KING S. RD. SEC. 2, TAIPEI TAIWAN R.O.C.
楊英風事務所（景觀雕塑：造型藝術＋生活智慧＋自然生態）
TEL: 02-3935649 FAX: 886-2-3964850

1994.10.11
楊英風藝術教育基金會—內政部
營建署

1994.12.17　新竹市市長童勝男—楊英風雕塑環境造型股份有限公司

沈康先生（基地）　台中都會公園研討會—15.4億幣（地80公頃）
黃霖先生（出錄）
王榮燦（　　　開會通知單　　　新竹市政府

發文單位	備註	出席人員及列席人員	主持人	開會時間	開會事由	收受者	受文者	速別
	一、原訂八十四年五月卅日上午十時舉開，因故改於八十四年六月十二日上午十時。二、檢附期中報告書乙份。	童市長勝男 國民（國民黨省黨部）（成單位）內政部營建署、台灣省政府住宅及都市發展局交通部觀光局、台灣省政府交通處旅遊事業管理局、新竹科學園區管理局、楊英風雕塑環境造型股份有限公司（免附件）、新竹市環保局、本府計畫室、財政科、主計室、工務局、教育局、建設局（免附件） 聯絡人　陳興來　公用課　位單及員人列席　電話		八十四年六月十二日上午十時	新竹都會公園規劃案期中簡報 開會地點　本府簡報室	本府建設局	如出列席單位	最速件 密等　解密條件 文　發　字號　八四府建公字第三八一三八號　日期　中華民國八十四年五月卅一日　附件　年　月　日解密

新竹市政府

入　以文

行文單位	副本	主旨	批示	受文者	速別
	副本：內政部營建署、交通部觀光局、台灣省住宅及都市發展局、台灣省政府交通處旅遊事業管理局、新竹科學園區管理局、新竹市環保局、本府計畫室、財政科、主計室、工務局、教育局、建設局	依出列席單位意見卓參，並請儘速完成規劃，請查照。 檢送本府辦理新竹都會公園規劃案期中簡報會議紀錄乙份，請貴公司儘速	辦　擬 正本　副本　如后附件	楊英風雕塑環境造型股份有限公司	最速件 密等　解密條件 文　發　字號　八四府建公字第四四八八號　日期　中華民國八十四年六月廿六日　附件抽存後解密　公布後解密　年　月　日自動解密

本案依分層負責規定授權
主管局長　決行
市長　童勝男

台北市重慶南路三段文樓

84.2.　20,000

新竹都會公園規劃案期中簡報會議紀錄

記錄：陳興來

一、時間：八十四年六月十二日上午十時
二、地點：本府簡報室
三、主持人：童市長勝男
四、出列席單位及人員：如簽到簿
五、主持人致詞：略
六、業務單位報告：略
七、期中簡報：略
八、出列席單位意見：

（一）交通部觀光局劉技佐偉宗：

1. 上位計畫及相關計畫之層次不同，法定計畫及施政參考計畫宜分別考量其影響程度。

2. 建請於環境分析及實質配置計畫間補充政策計畫（含標題及策略）供需分析（含承載量、居民需求、活動導入等）以落實其可行性。

3. 宜考量在絕對限制因子下，如何導出開發規模、實質配置、開發經費請補充。

（二）科學園區黃科長慶欽：

1. 都會公園定位規劃，應考慮需求、承載量優先，再行定位規劃。

2. 範圍可再考慮打破計畫範圍侷限，本局樂意與新竹市政府就土地使用及建築管理有關規定研究可行性。

3. 水的因子方面，因青草湖週邊仍在開發，會造成水系改變，若要掌握有利因子要做區域性水系研究。

4. 財務計畫概算已達十億，依行政層次已達須送至經建會，故應考慮規劃定位與可行性。

5. 道路選線考慮與園區計畫之相關與相容性。

（三）科學園區李副研究員淑芳：

1. 規劃程序與需求應考慮，使規劃更臻完善。

2. 設置兒童館可能較不適宜，若規劃為青少年館較合適。

3. 水資源規劃應請考量。

4. 步道設施宜採用何種型式及其優缺點請考量，亦請不要將某地設施模仿過來，這樣不能呈現本市特色。

5. 都會公園型制略成三角形是否與自然生態配合。

結論：

（一）首先感謝楊大師及貴公司對本規劃作了各種不同角度看法，希望新竹市能有山系及海系兩系列不同規劃，本規劃係針對山作有系統的整體考量。

（二）在本計畫之前本市已進行各別規劃如十八尖山、青草湖、高峰植物園各別公園遊憩系統等規劃，本計畫主要目的在整合各子計畫，形成新竹都會公園，以使各別計畫能相互配合。

（三）道路、步道系統應綜合各別計畫以合理、安全、歸納整理出前瞻性計畫。

（四）本計畫希望不要太多人工化、建築物林相不對應者予以恢復，以達自然生態環境。

（五）計畫區域範圍內道路與區域外應連貫，並通盤考量整合。

（六）都會公園範圍內公有私有土地均應配合都市計畫等土地使用管制相關規定，適當規劃使用性質，私有土地征收較不易，故規劃分區時以能引導私有土地業主，朝規劃目標施作，用途配合規劃目標為主，以免造成公共建設投資浪費。

（七）兒童館等位置屬私人土地，不宜規劃，且坡度過陡部份亦不宜規劃人工設施等建築物。

（八）本次係期中報告，部份細節涉及設計部份俟實質設計時再考量。

散會：十二時十分。

楊英風雕塑環境造型股份有限公司 函

日期：中華民國八十四年九月二十日
字號：（八四）公司字第〇一三號

受文者：新竹市政府

主旨：新竹都會公園規劃案期末報告請惠予通知日期

說明：
一、本公司於八十四年一月二十八日與貴府簽定合約，執行新竹都會公園之規劃案。
二、本公司已於九月二十日完成期末報告，請貴單位安排期末報告日期，並盼惠賜通知。
三、請貴單位安排期末報告日期，並盼惠賜通知。
四、敬請查照。

公司：楊英風雕塑環境造型股份有限公司
負責人：楊英風
地址：台北市重慶南路二段31號6樓

楊英風景觀雕塑研究事務所　楊英風事務所（景觀雕塑：造型藝術＋生活智慧＋自然生態）
中華民國台北市10741重慶南路二段三十一號靜觀樓　TEL.02-3935649　FAX:886-2-3964850
YUYU YANG＋ASSOCIATES　31, CHUNG KING S. RD. SEC. 2, TAIPEI TAIWAN R.O.C.

1995.9.20　楊英風雕塑環境造型股份有限
公司—新竹市政府

都會公園 將成風城新市標

展現魏晉時期文化特質 雕塑家楊英風負責規劃

【記者何高祿新竹報導】新竹市將結合青草湖和十八尖山風景區，規劃佔地有三百多公頃的大區域都會公園，公園規劃以不破壞自然生態為原則，希望成為具有國際性高水準風味。

規劃中的新竹都會公園，包括青草湖和十八尖山風景區外，還有高峰植物園及古奇峰等地，其中有市府和科學園區兩個行政單位管轄區域。

昨天負責規劃的雕塑家楊英風，在市府舉行的期中規劃報告中說，他將以我國魏晉時期文化特質為規劃重心，採單純、自然、樸實和高雅情調為設計架構。

在此架構下，未來的都會公園內將不會大興土木，破壞自然景觀。公園的內容有花崗步道、蝶道、花市、水池、兒童科學館、生態館和藝術館等呈現出結合科技、人文和宗教的自然都會公園。

會中交通部官員希望都會公園規劃要有長期性眼光，以維持公園長久觀賞價值。科學園區代表建議要注意公園交通系統規劃，科學園區樂意和市府協調配合完成一處具有代表性的都會公園。

與會人士在聽取楊英風規劃報告以後，都認為規劃設計過於粗淺，看不出特色。楊英風表示，整個規劃設計只有半年時間，因為時間過於倉卒，還沒有更為詳盡的表現，但是保證將來完成的都會公園，一定會有特色，成為新竹市的代表。

童勝男希望這座公園要結合風城各處風景區特色規劃，要注意整體性和連貫性，不要出現衝突和矛盾，應該保持區域內外和諧。

何高祿〈都會公園將成風城新市標　雕塑家楊英風負責規畫　展現魏晉時期文化特質〉《中國時報》1995.6.13，台北：中國時報社

148

◆附錄資料 資料整理／關秀惠

楊英風在籌畫會議中解說規畫構想

（資料整理／關秀惠）

◆巴黎音樂城出入口大門前大草坪〔宇宙之音訊〕景觀雕塑設置規畫案＊（未完成）

The installation of the lifescape sculpture *Cosmic Correspondence* for the entrance of Cité de la Musique, Paris(1994)

時間、地點：1994、巴黎

◆背景概述

　　楊英風在 1994 年 6 月經台裔法籍建築聲學家徐亞音教授介紹，赴巴黎與巴黎音樂城設計建築師 Christian de Portzamparc 討論為巴黎音樂城設置〔宇宙之音訊〕景觀雕塑，實際勘查音樂城環境後，兩人決議將雕塑設置於音樂城大門前草坪上。楊英風並在巴黎完成〔宇宙之音訊〕與音樂城關係圖解製圖，然此案因故未完成。

　　〔宇宙之音訊〕隨後簡名〔宇宙音訊〕，並配合廣島亞運會開幕的「亞細亞野外雕刻」展覽展出，展覽後由日本廣島縣福山市福山美術館蒐藏。（編按）

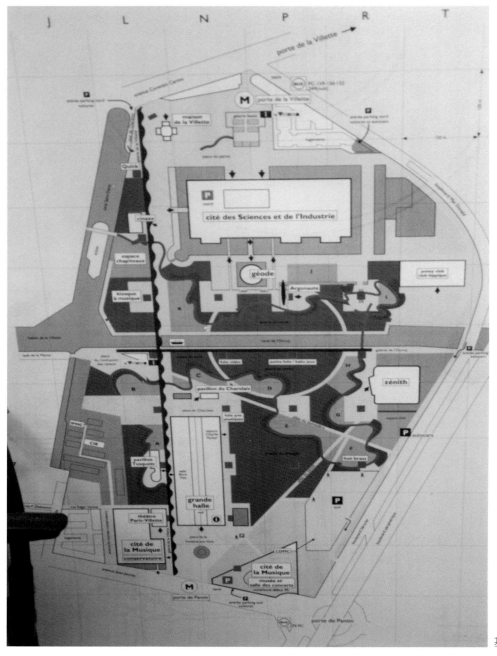

基地配置圖照片

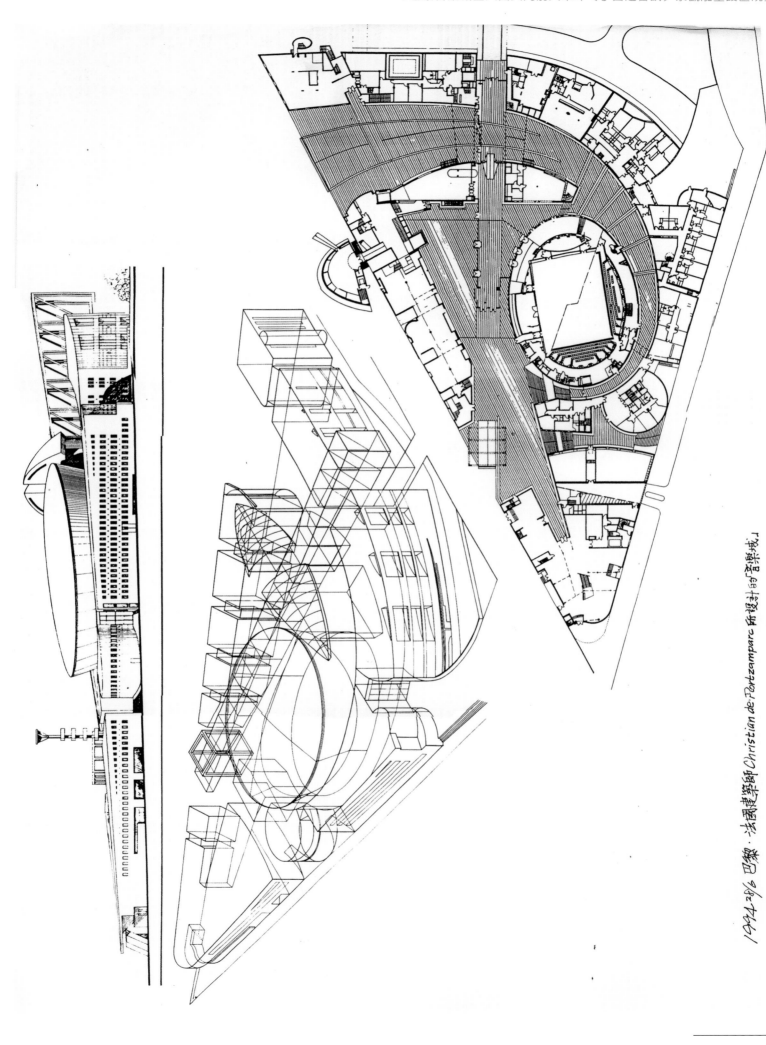

1994.28/6 巴黎·法國建築師 Christian de Portzamparc 所設計的「音樂城」

法國建築師 Christian de Portzamparc 設計的「音樂城」

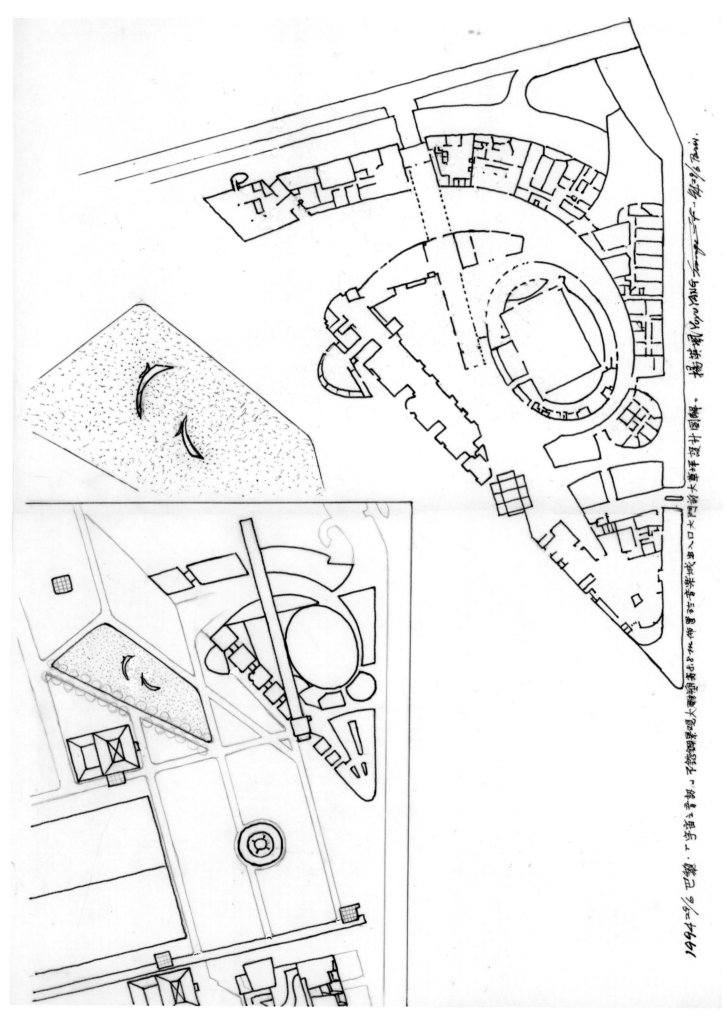

1994~9/6 巴黎・「字審」之音～「字審」之音樂城博物館入口大門前設計草圖暨音樂城博物館入口大門大草坪設計草案。 楊英風 YANG YING-FENG 製圖 1994 9/6 Paris.

音樂城出入口大門前大草坪〔宇宙之音訊〕設計配置圖

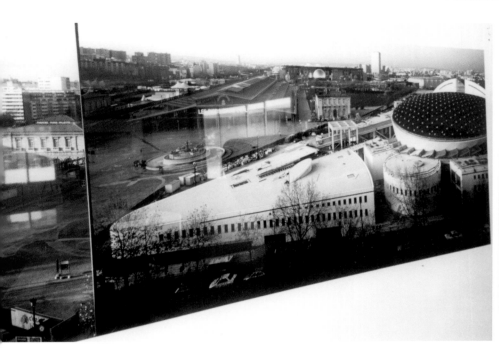

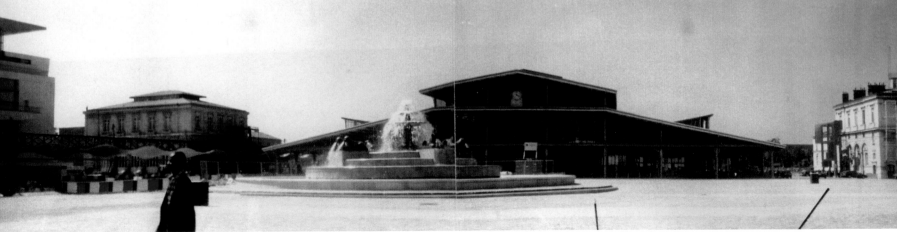

基地照片

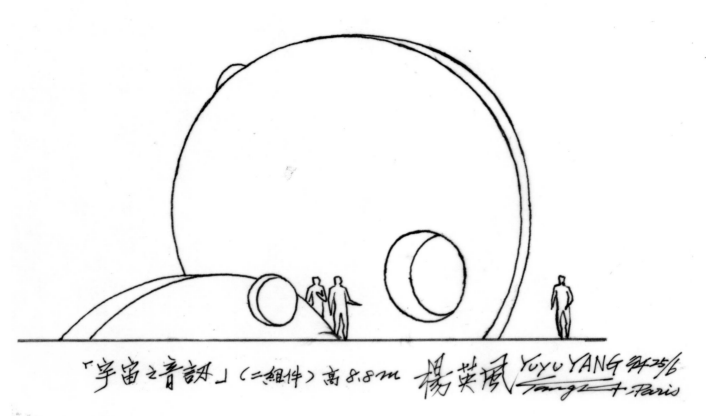

「宇宙之音訊」（二組件）高8.8m　楊英風 YUYU YANG 94 25/6 Tang + Paris

〔宇宙之音訊〕作品二組件設計圖

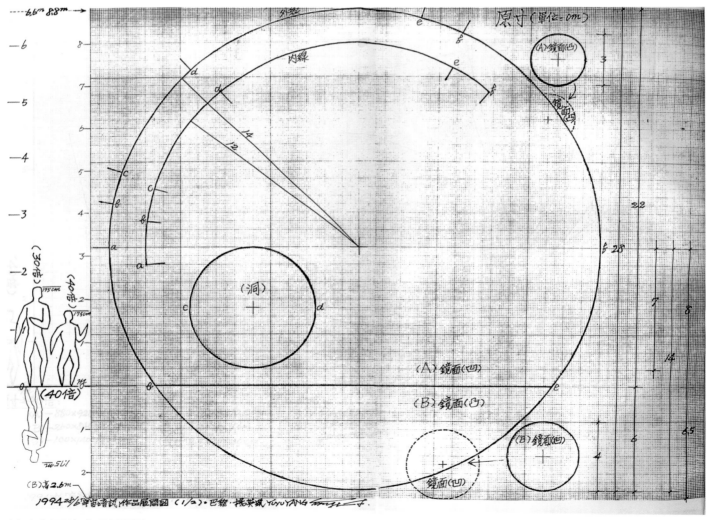

1994 25/6 宇宙音訊作品展開圖（1/2）·巴黎·楊英風 YUYU YANG 而乞 王.

〔宇宙之音訊〕作品展開圖

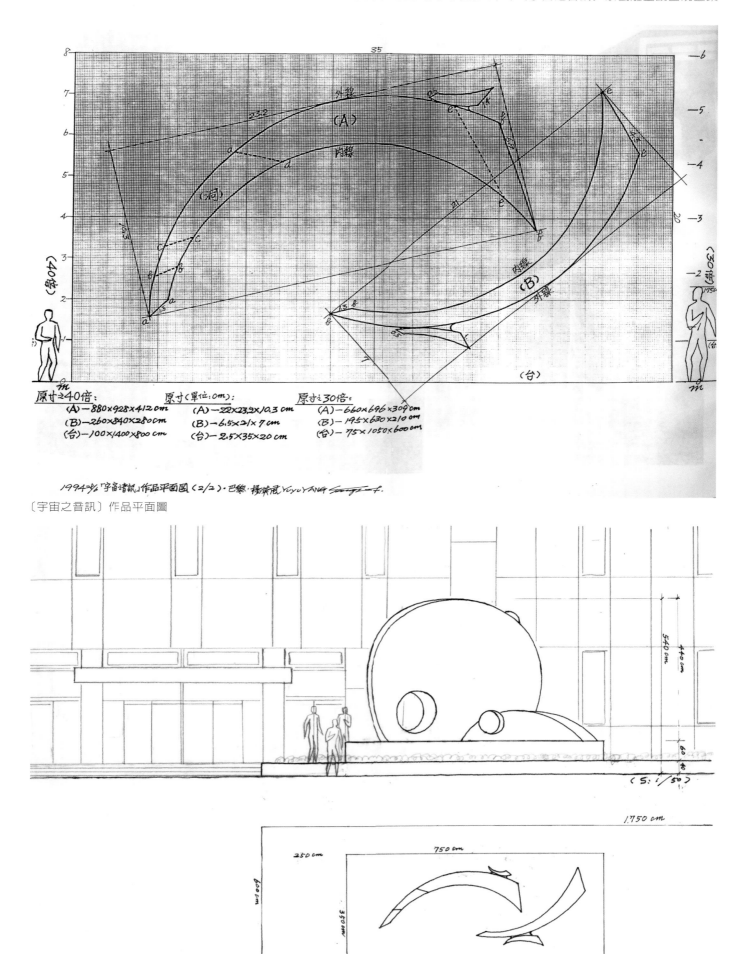

原寸之40倍：
(A)—880×928×412 cm
(B)—260×840×280 cm
(台)—100×1400×800 cm

原寸（單位：cm）：
(A)—22×23.2×10.3 cm
(B)—6.5×21×7 cm
(台)—2.5×35×20 cm

原寸之30倍：
(A)—660×696×309 cm
(B)—195×630×210 cm
(台)—75×1050×600 cm

1994 ³⁰⁄₆「宇宙音訊」作品平面圖（2/2）·巴黎·楊英風 YUYU YANG *Sang I. f.*

〔宇宙之音訊〕作品平面圖

1994 ³⁰⁄₆ 巴黎·

〔宇宙之音訊〕作品二組件設計圖

155

◆附錄資料

楊英風為配合廣島亞運會開幕的雕塑展覽活動所作的作品說明：

• 楊英風〈從宇宙來的訊息〉1994.9.2

　　整組雕塑以圓、弧、虛、實勾勒出不同的曲面，以造型美學傳達宇宙的訊息。

　　大雕塑的實體象徵無垠蒼穹中，所有人類知與不知、見與未見的星群。虛圓表黑洞。涵容宇宙星辰不斷爆炸爆縮的運動情形，與一呼一吸的生命現象。小雕塑左上之圓表整個太陽系，照顧地球上生命萬物。

　　整組雕塑將宇宙星群的運動現象抽象化以造型語言表達，希望以宇宙的根源作榜樣，體會宇宙循環的規律要領，調和藝術、文化、科技，協調平衡大宇宙與小宇宙，利用自然以厚生，使生命活潑健康、生機綿延、地球常新。

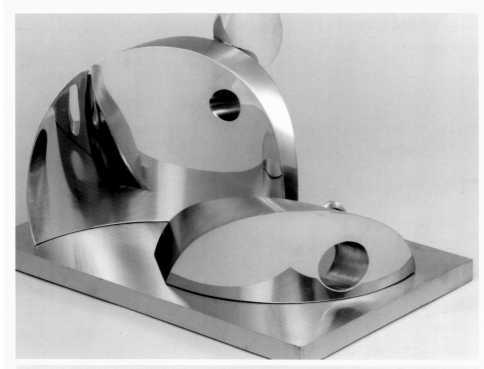

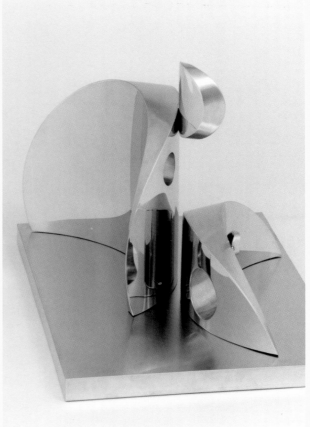

〔宇宙音訊〕小型作品照片參考

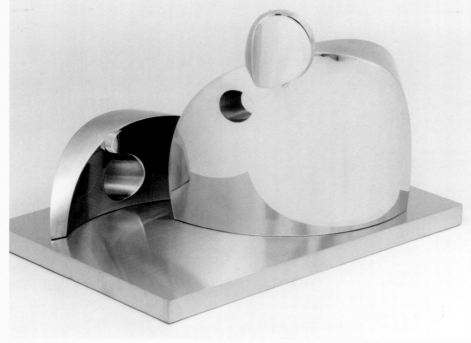

楊英風與建築聲學家徐亞音夫婦於巴黎餐敍　　楊英風與建築聲學家徐亞音教授考察音樂城大門出入口處之現況

楊英風與建築聲學家徐亞音、巴黎音樂城建築師
Christian de Portzamparc 研究〔宇宙之音訊〕作品
設置問題

（資料整理／關秀惠）

◆日本關西空港機場旅館〔濡濟翔昇〕不銹鋼景觀雕塑設置案 ^{（未完成）}

The installation of the stainless steel sculpture *Soar* at the Kansai International Airport, Japan(1994)

時間、地點：1994、日本大阪

◆背景概述

　　〔濡濟翔昇〕乃楊英風受託替日本關西國際航空站內機場旅館的玄關作規畫設計，楊英風當時特別依照機場空間設計了懸掛式及台座式等兩種不同呈現方式的雕塑作品。　*(編按)*

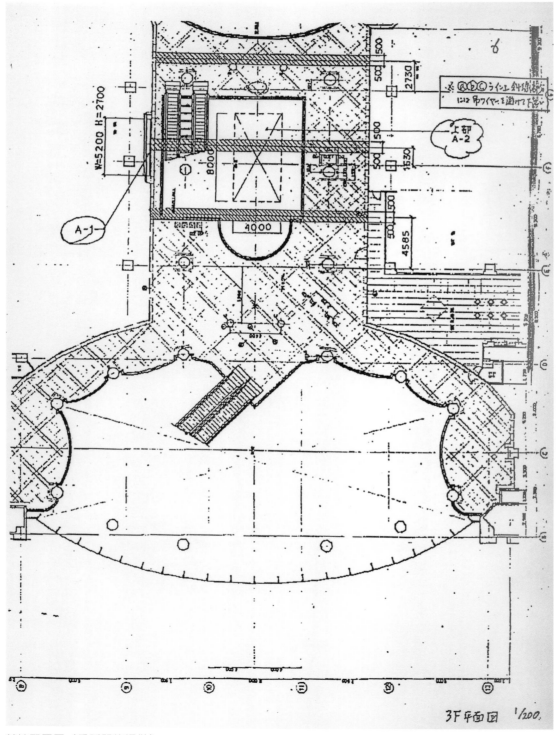

基地配置圖（委託單位提供）

◆規畫構想

• 楊英風〈〔濡濟翔昇〕日本關西空港機場旅館景觀雕塑設計說明〉1994.8.1

　　以弧線曲面形塑鳳凰母儀膏沐孺慕依濟，表現國際機場對航空事業的照顧，轉接飛機和旅客愉快往來翔昇。象徵太陽照顧地球萬物生命無微不至。

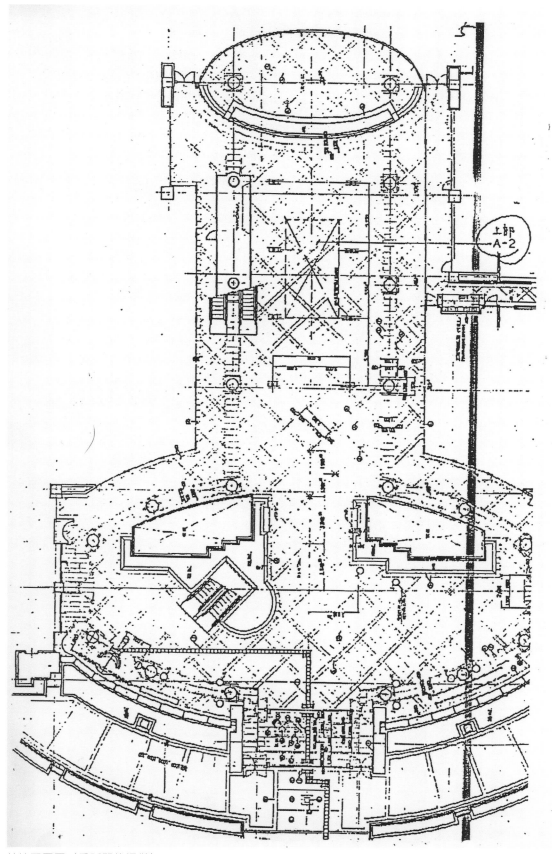

基地配置圖（委託單位提供）

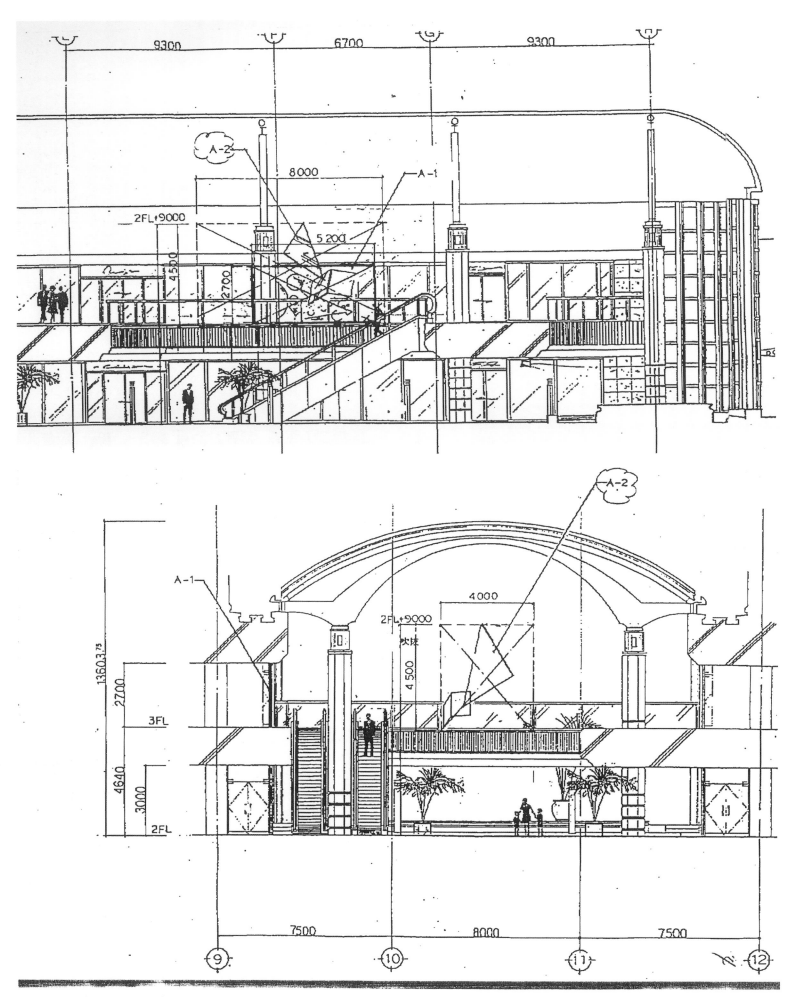

基地配置圖（委託單位提供）

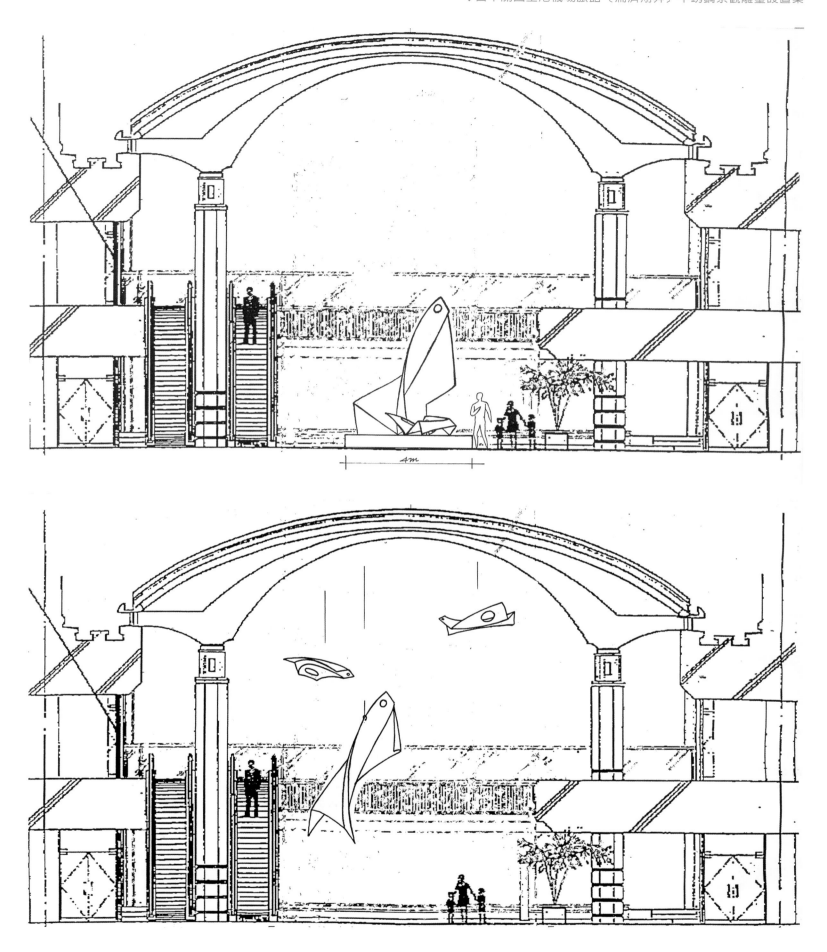

4m

規畫設計圖

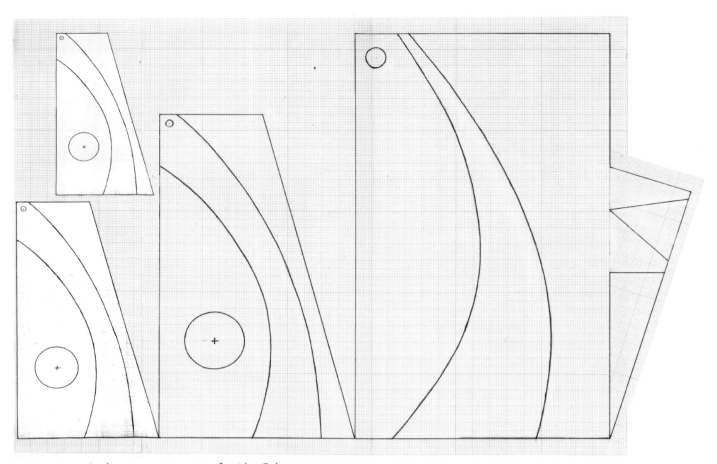

1994 3/7 日本關西國際航站內大飯店玄關大雕塑「濡濟翔昇」展開圖。　　　10

〔濡濟翔昇〕景觀雕塑展開設計圖

1994 3/7 日本關西國際航站內大飯店玄關大雕塑「濡濟翔昇」平面圖（一）　　　11

〔濡濟翔昇〕景觀雕塑平面圖（一）

〔濡濟翔昇〕景觀雕塑立視圖

〔濡濟翔昇〕景觀雕塑平面圖（二）

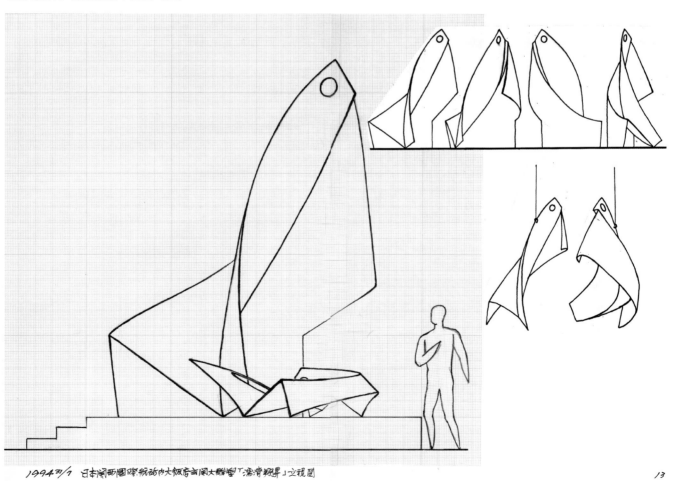

〔濡濟翔昇〕景觀雕塑立視圖

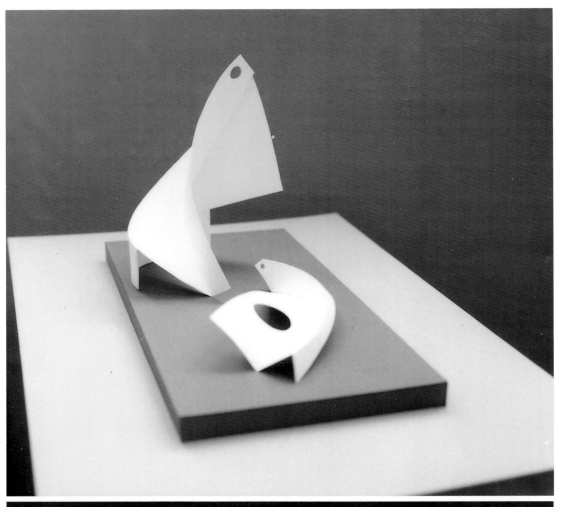

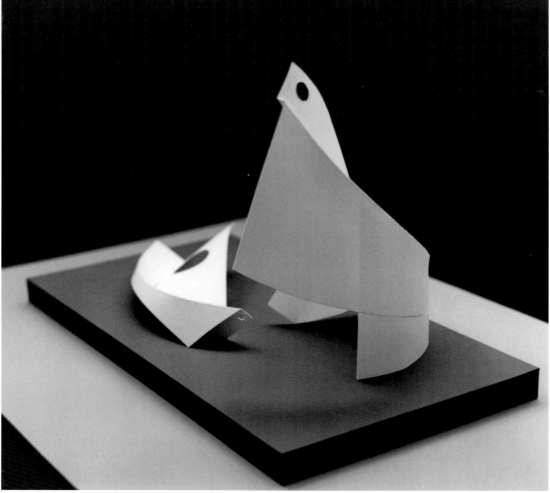

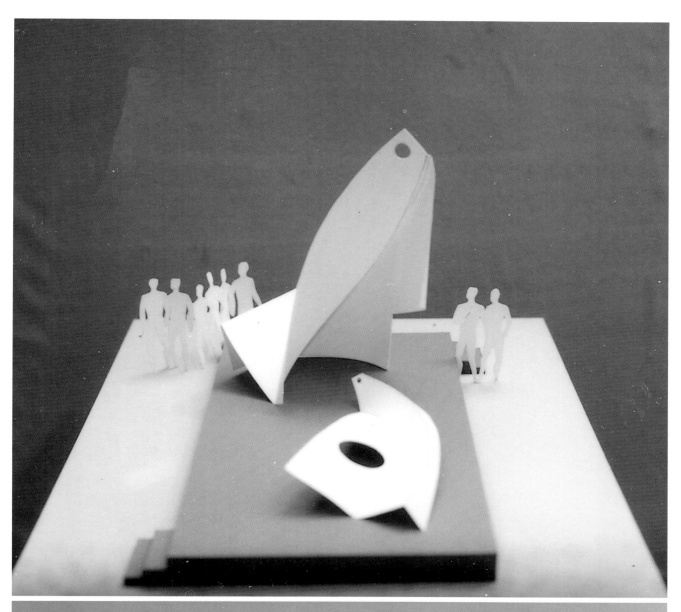

模型照片

模型照片

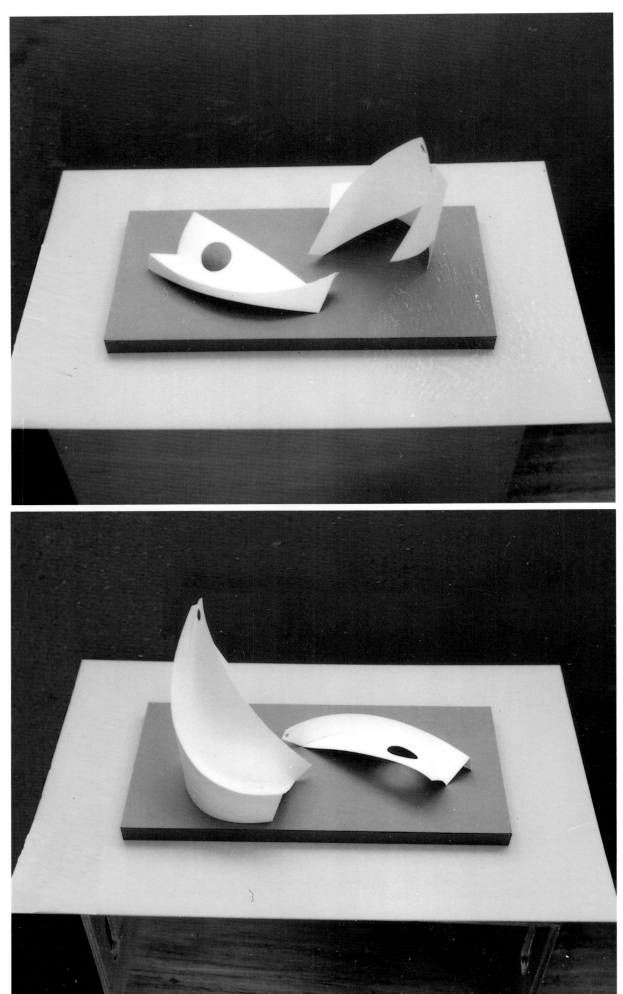

模型照片

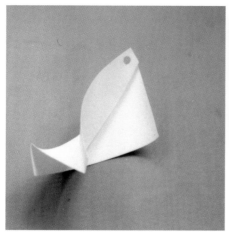

模型照片

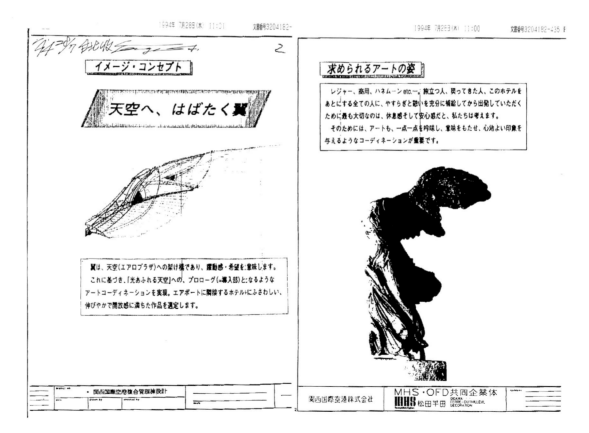

1994.7.28　委託單位寄送的參考文件

（資料整理／關秀惠）

◆上海新世紀廣場〔遊龍戲珠〕景觀雕塑設置案^{（未完成）}

The installation of lifescape sculpture *Flying Dragon to Present Good Fortune* for the New Century Plaza, Shanghai(1994-1995)

時間、地點：1994-1995、上海

◆背景概述

　　1994年金馬企業公司欲請名家設置一個不銹鋼雕塑，楊英風透過祖慰介紹與考量過新世紀廣場的環境後，設計〔遊龍戲珠〕（另名〔翔龍獻瑞〕）景觀雕塑，寓意傳統與現代結合的精神置放在商業活絡的都會廣場中，然此案因故未完成。　*（編按）*

◆規畫構想

• **楊英風〈〔遊龍戲珠〕作品說明〉**1995.7.14

　　龍，是中國文化精神哲理的象徵，力量的表現。以不銹鋼明淨樸實的特質，現代資訊精華的磁帶造型，呈現蛟龍遨遊太虛之活潑意趣。置於虹橋區新世紀廣場噴泉中央，銜接傳統與現代，結合建築與藝術精品，皎皎遊龍戲明珠，天光雲影共徘徊，凝聚燦爛光華，在上海商貿都會中熠熠生輝。

基地配置圖（委託單位提供）

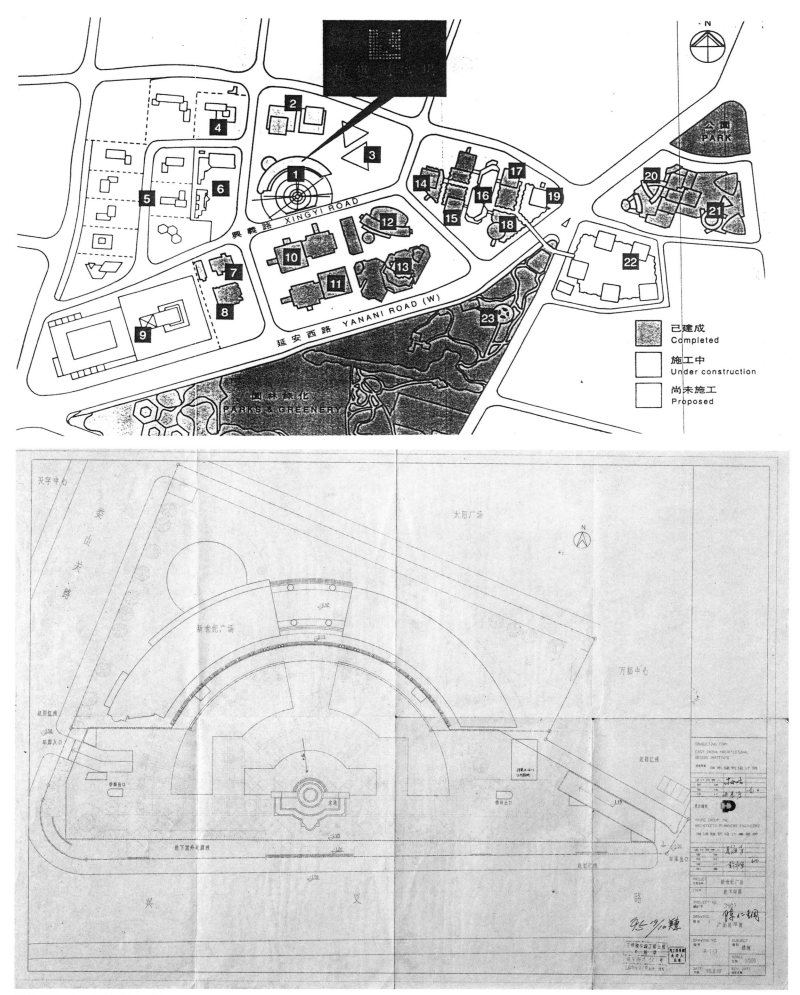

基地配置圖（委託單位提供）

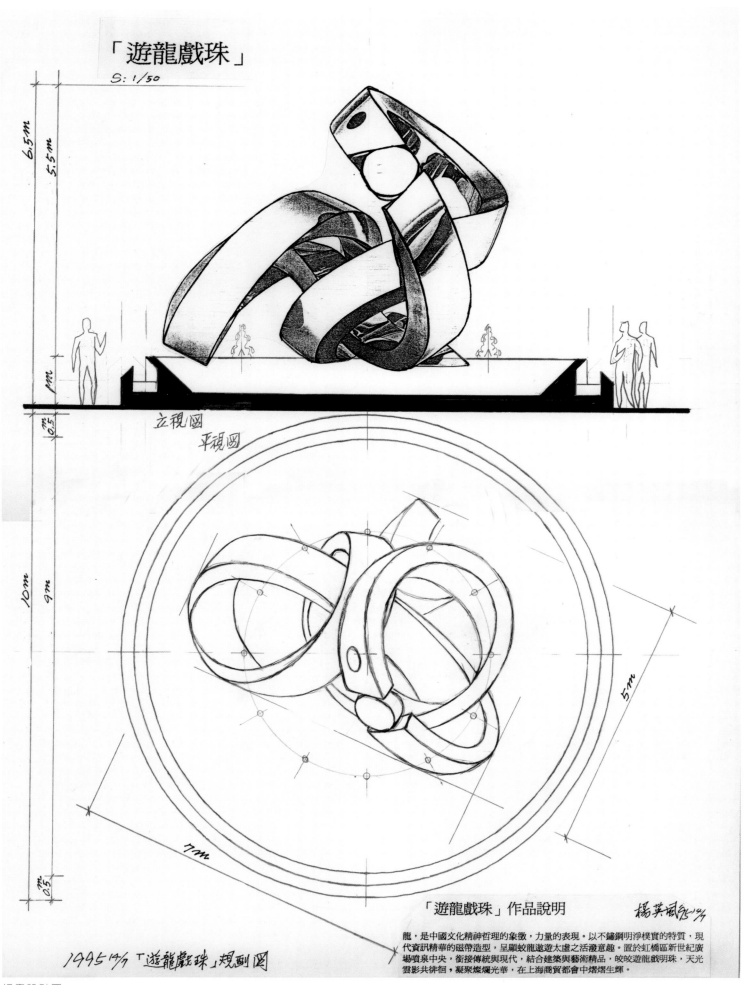

「遊龍戲珠」

S: 1/50

6.5m
5.5m
1m
0.5m
10m
9m
0.5m

立視圖
平視圖

5m
7m

「遊龍戲珠」作品說明　　楊英風

龍，是中國文化精神哲理的象徵，力量的表現。以不鏽鋼明淨樸實的特質，現代資訊精華的磁帶造型，呈顯蛟龍遨遊太虛之活潑意趣。置於虹橋區新世紀廣場噴泉中央，銜接傳統與現代，結合建築與藝術精品，皎皎遊龍戲明珠，天光雲影共徘徊，凝聚燦爛光華，在上海商貿都會中熠熠生輝。

1995 9/7「遊龍戲珠」規劃圖

規畫設計圖

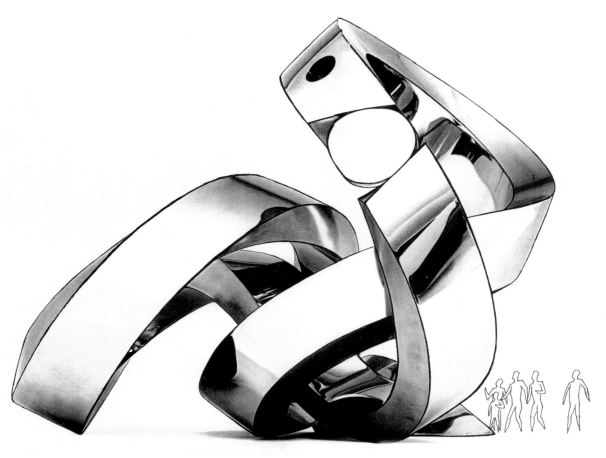

〔遊龍戲珠〕正面圖

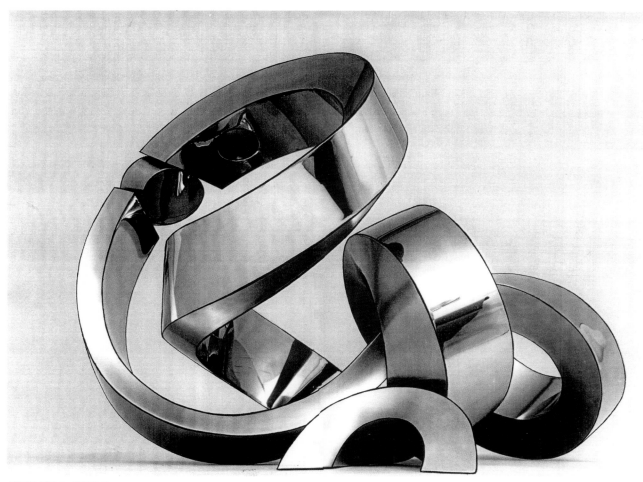

〔遊龍戲珠〕背面圖

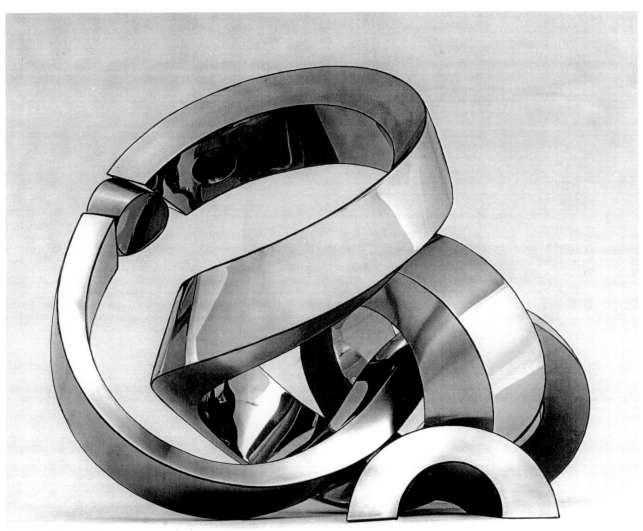

〔遊龍戲珠〕背面圖

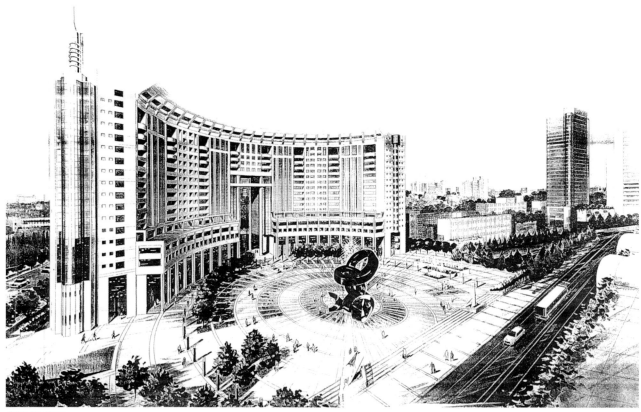

規畫設計圖

規畫設計圖

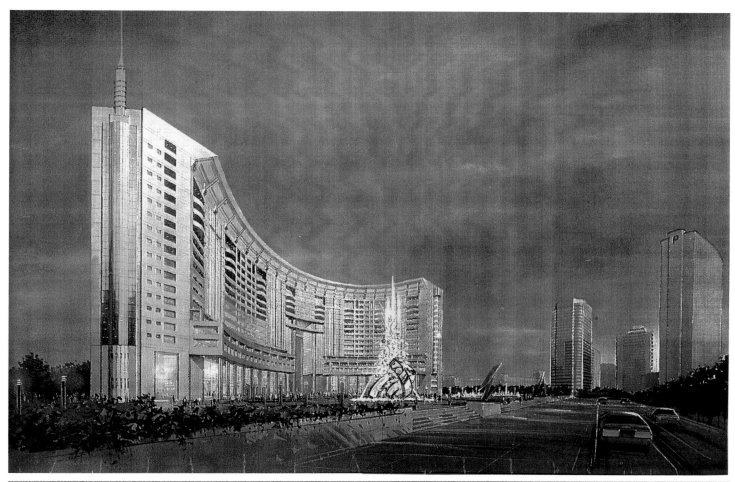

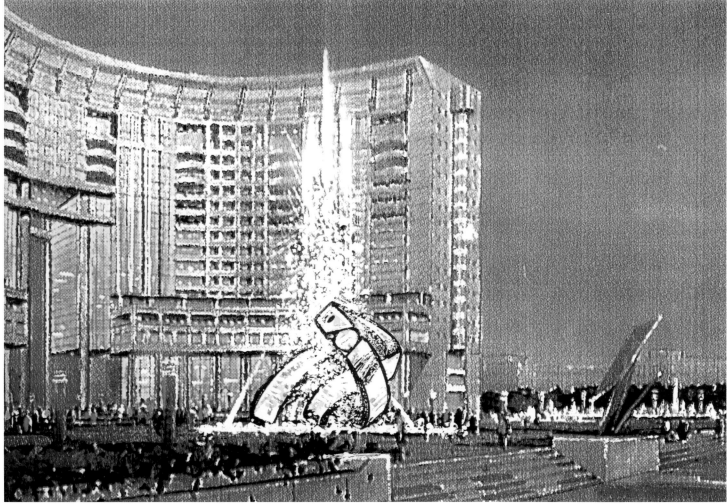

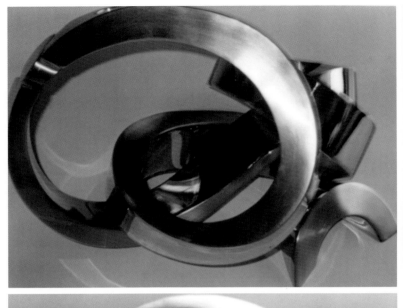

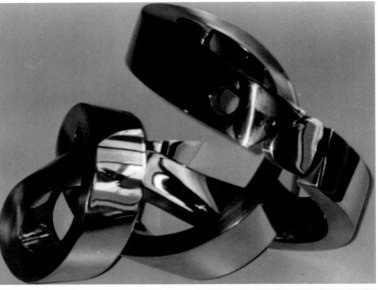

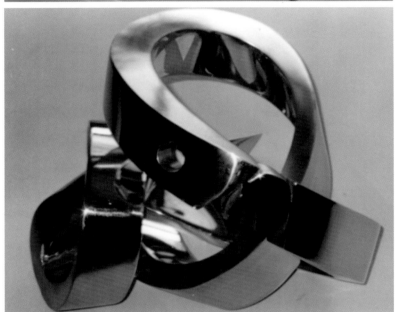

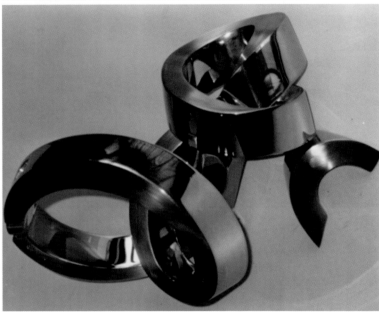

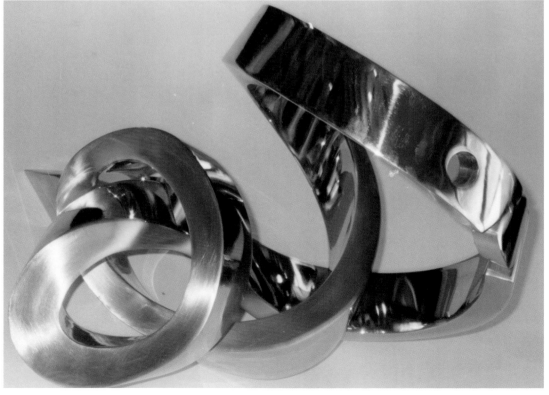

〔遊龍戲珠〕小型作品

FURAMA
HOTEL SINGAPORE

Guest Stationery

英風教授：

　寄上上海新世紀广場的資料。金馬公司朱永康總經理領請名家做一个不銹鋼雕塑。若您有興趣，請直接回朱先生聯系(附上名片)，他這一段時間在上海。

　但愿您的杰作能在上海傲算而立，又為下一个深刻的[儀永]留下紀念。

　　　　　　　　　　　元月永氏上
　　　　　　　　　　　1994.3.10

60 Eu Tong Sen Street Singapore 0105 • Tel: 5333888 • Telex: RS 28592 FURAMA • Cable Address: FURAMA • Fax 5341489

1994.3.10　祖慰─楊英風

ATTN:金馬企業集團　朱永康先生
FAX NO:002-86-21-2561188
FROM:楊英風美術館　楊美惠

朱先生您好：

　前次到上海，煩您引導得機緣見到新世紀廣場實地景況，氣勢宏偉壯觀，令人印象深刻。

　回來後，立刻向楊教授會報新世紀廣場之宏觀，楊敎授並即著手構思適合之作品。今已具體完成設計，並畫出圖形，茲先傳眞予您參考。

　據聞您7.17(一)將至香港洽公，當天我也因公在香港停留，請您撥空會面，我將和您在香港的公司聯絡，屆時再向您呈報作品設計之詳細資料與模型。

　謹此佈達，敬請賜敎。

　　　順頌

　　　時祺

　　　　　　　　　　　楊美惠　敬上
　　　　　　　　　　　7月17日 '95

1995.7.17　楊美惠─金馬企業集團總經理朱永康

1995. 8. 15

祖慰先生台鑒

　正切懷思，忽奉手札，備悉　貴體違和，暫時不能操心勞累。承委執筆評傳之合約，弟和美惠一致同意：完成部份已三分有其二，未竟者將來有機會再補述也可。吾等以爲：人生在世，錢不是最重要的。　兄因重然諾之君子本性所縛，致病中更添憂煩壓力，弟忝在知交，無以爲慰，若將合約焚棄差堪寬懷，就燒掉算了！且憑兄媒介上海虹橋區新世紀廣場中央之雕塑，洽商順利，弟尚未酬謝。　兄仍安心養病爲要，莫爲此類小事牽掛。

　弟庸碌如舊，9.28─10.10更應邀於台北新光三越百貨公司九樓文化館舉辦個展，場地約五百四十坪，主題爲「呦呦楊英風豐實的'95─回首向來雲崗處，震懾宏觀六十載」。近日正致力於畫冊編輯、作品整理與展場規劃等。擬以短文一則，敍述1993年於巴黎FIAC展覽參展盛況及各方熱烈之反應，收入畫冊以爲記錄。本擬請吾　兄生花之筆揮就，然事在不遠，恐吾　兄形神多勞，貽誤休養，或可以FIAC展覽期間　兄刊於歐洲日報之文「前衛性的中國美學復興」，上下兩文合一轉載刊於畫冊，吾兄意爲如何？

　如若　兄之時間與健康許可，是否安排臺灣之旅，並參觀弟之個展？專此懇邀，敬希蒞臨。

　　　順　頌

　　　刻　安

　　　　　　　　　　　楊英風　展慶
　　　　　　　　　　　台北.

1995.8.15　楊英風─祖慰

呦呦楊英風
YUYU YANG

樸初世伯鈞鑒：

　欽慕閣下豐功偉業　伏維
政躬康泰　志業千秋。

　上海有一宏觀之新世紀廣場大廈前計畫建置景觀大雕塑，已委由晚創塑「翔龍獻瑞」不銹鋼鉅作乙件，本案除了要謝謝鈞屬虹橋開發區董事長孔慶忠先生等人外，最感謝世伯閣下之重視藝術文化，方能順利進行規劃設計，今後關鍵所在仍須仰仗世伯之鼎力支持與協助，方能玉成此一盛事並圓滿成功。

　晚英風從事藝術創作逾六十餘載，在有生之年最大之願望是將自己多年來之研究：版畫、油畫、木刻、銅雕、不銹鋼及鈦合金之雕塑創作奉獻給國家，希望成立國際水準之楊英風美術館及雕塑公園，是所至盼。乃憶起家父楊朝木（又名朝華）於一九三〇年起在北平西單經營之新新戲院及大光明戲院（當時稱），其地點即現在之首都電影院暨科威特商場後之地區，間因時代變遷致上開房地產權證明文件均已散失，今重遊北京故居可謂百感交集；北京所擁有之新新及大光明兩戲院能交予鈞座並提供由晚塑創作爲國際級之美術館，是爲至盼。

　而展望未來，晚仍將受邀在世界各國家舉行國際性展覽，例如：今年欣逢聯合國創建五十週年慶，有幸受邀赴美國代表中國在舊金山作展覽及專題演講；受英國女王伊莉莎白二世所主持之英國皇家雕塑協會之邀，擬在一九九六年五月間赴倫敦舉辦雕塑大展；及受日本箱根雕刻之森美術館之邀，於一九九七年春天起在日本五大美術館作巡迴展覽一年

楊英風景觀雕塑研究事務所
中華民國台北市10741慶南路三段三十一號靜觀樓
YUYU YANG + ASSOCIATES
31, CHUNG KING S. RD., SEC. 2, TAIPEI, TAIWAN R.O.C.
TEL:02-3935649　FAX:886-2-3964850

1995.12.8　楊英風─趙樸初（節錄）

（資料整理／關秀惠）

◆台中國美館〔古木參天〕景觀雕塑設置案

The installation of the lifescape sculpture *Antique Tree* for the National Taiwan Museum of Fine Arts, Taichung (1994-1995)

時間、地點：1994-1995、台中

◆背景概述

　　作品之原木為七十八年六月間於屏東林區管理處茬濃溪區第三十七林班發現為人盜伐，七十九年六月間運出。奉連前主席指示，由臺灣省政府建設廳所屬手工業研究所開發利用。因巨大紅豆杉原木甚為稀少珍貴，經建設廳召集專家學者研討，於會議中決議以保留原木風貌展示，並顧及造型美為原則，直立展示於本館。故由省教育廳編列預算，撥付本館辦理。本館乃召集會議，決定委請雕塑家楊英風規畫製作，呈現原本藝術風貌與珍貴價值之作品。　*（以上節錄自台灣省立美術館作品說明，1995.9.28 。）*

　　〔古木參天〕作品展覽結束後原將作品安置於台灣國立美術館，後移交台北台灣博物館蒐藏。　*（編按）*

◆規畫構想

一、創作說明：整體由近一千年的紅豆杉古木，以精簡四刀切割成大小不一的五塊，毫不浪費古木之原始珍貴材料，高低錯落配置，開展為氣勢磅礡的現代景觀雕塑。紅豆杉之生命與四季變化經歷氣候環境變遷可由橫切與縱切剖面得見，層層展現大自然美好偉大的震憾。值可貴之機緣，運用難得之台灣特有稀少的紅豆杉珍貴樹種，積六十年藝術研究經驗所得，以單純、樸實、健康、宏觀的造型語言，表現中國美學藝術天人合一的境界，完成為現代雕塑，更配合台灣光復五十週年，獻給全省民眾，並祈望大眾愛惜本土資源，保護生態平衡，萬物有其生存環境，自然生機綿延、地球常新。

二、原木材料：樹齡約近一千年，名稱為台灣紅豆杉（Taiwan yew），屬紅豆杉科（Taxaceae），學名 Taxas celebica Li，俗名紅杉、紫杉。總長邊心材區別甚明顯，邊材黃白，至材心成深紅褐色，年輪明顯，狹至極狹，木理斜走，木肌細緻均勻具光澤，質重甚堅硬，富彈性，不反張，耐水濕，為製作藝術品及傢俱之良材。其產地分佈於中國大陸華西至華南、華中，本件產於台灣中高海拔山區，屏東茬濃溪事業區第三十七林班熱帶杉，產量甚少，因盜伐，樹種的繁衍受到威脅，政府乃列為稀有植物加以保育。　*（以上節錄自台灣省立美術館作品說明，1995.9.28 。）*

◆相關報導

- 魏裕鑫〈巨大紅豆杉製成屏風收藏　手工業研究所昨切割　民眾忙拾木屑〉《中國時報》1995.8.11，台北：中國時報社。
- 葉志雲〈千年紅豆杉　中市美術館亮相〉《中國時報》1995.10.11，台北：中國時報社。
- 葉志雲〈千年紅豆杉　省美術館內細數年輪　許文志自山老鼠手中搶救國寶　楊英風刀下雕出磅礡景觀〉《中國時報》1995.10.15，台北：中國時報社。

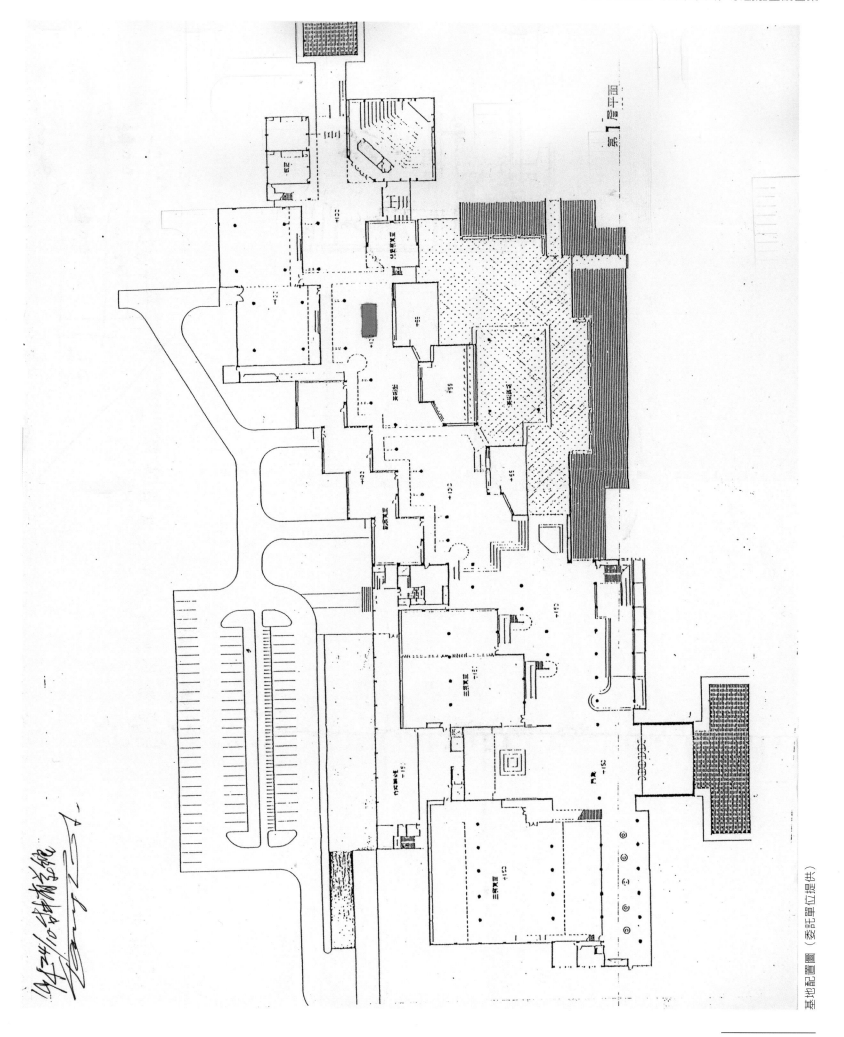

基地配置圖（委託單位提供）

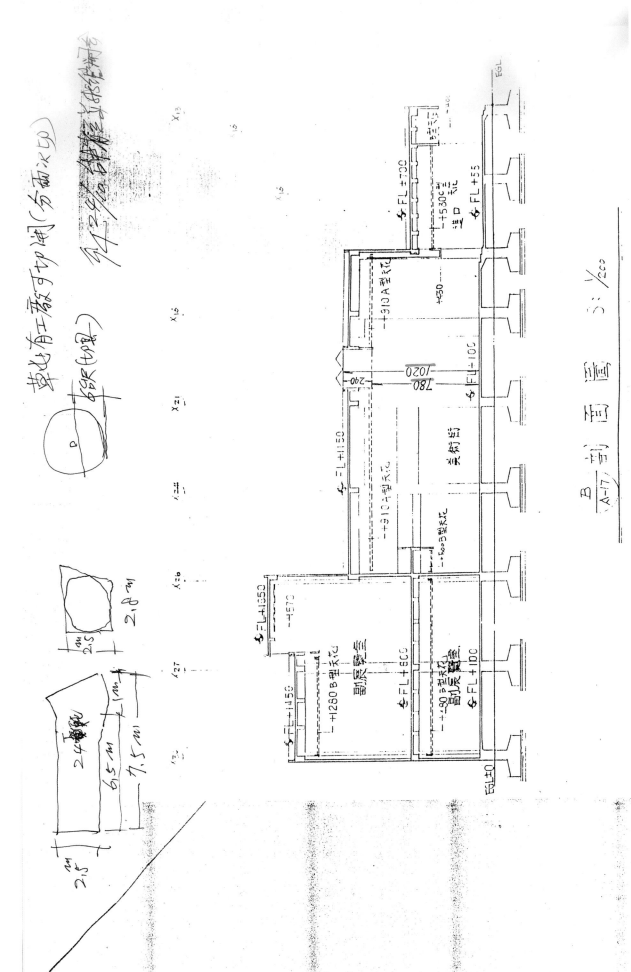

基地配置圖（委託單位提供）

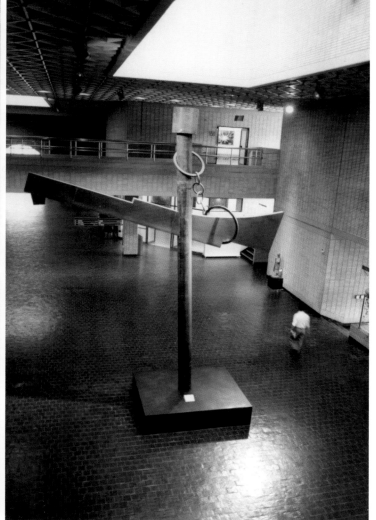

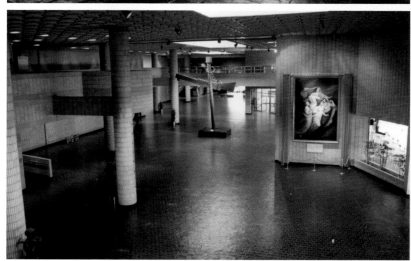

基地照片

設計草圖

模型照片

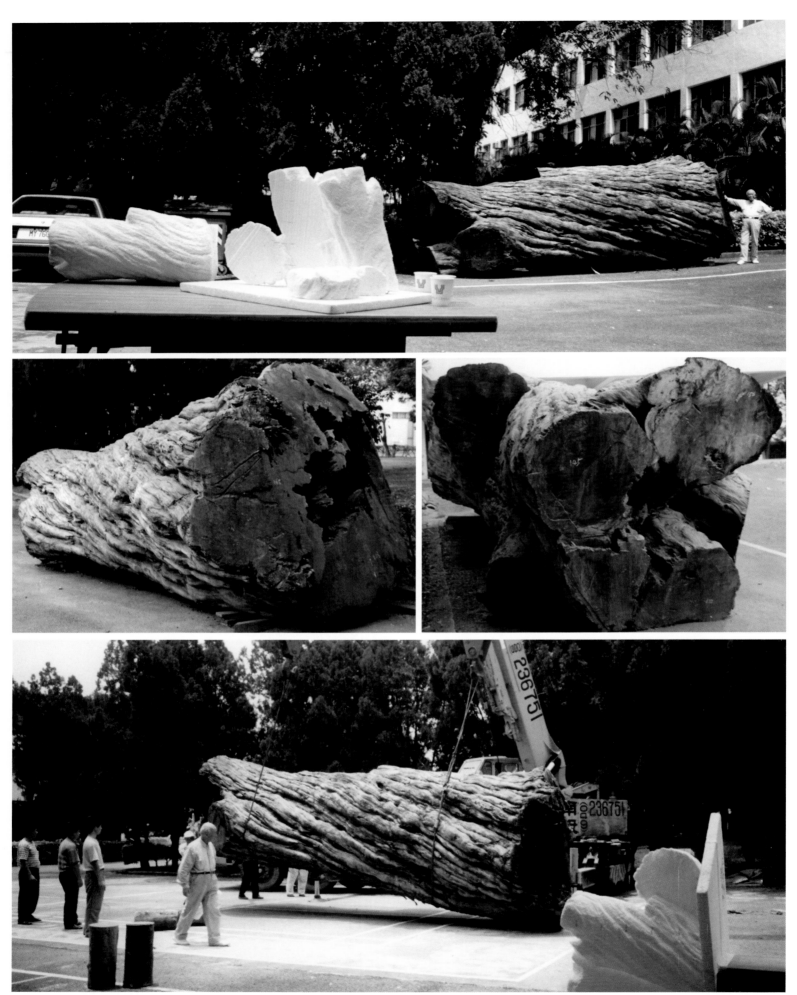

施工照片（地點：手工業研究所）

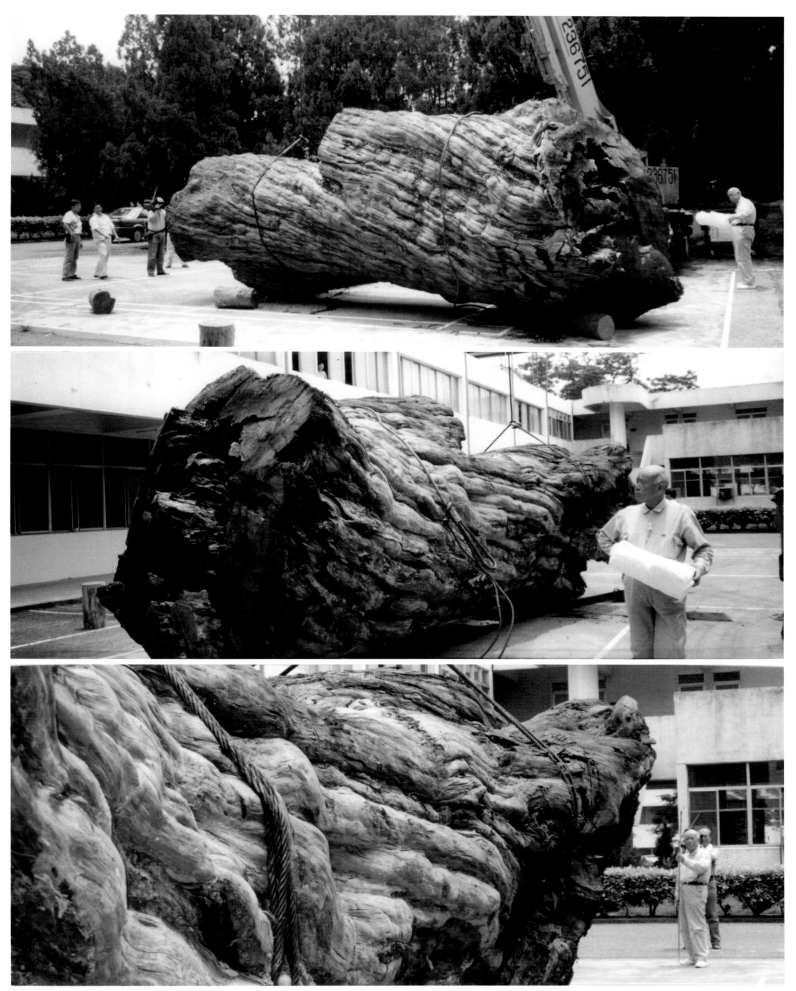

施工照片（地點：手工業研究所）

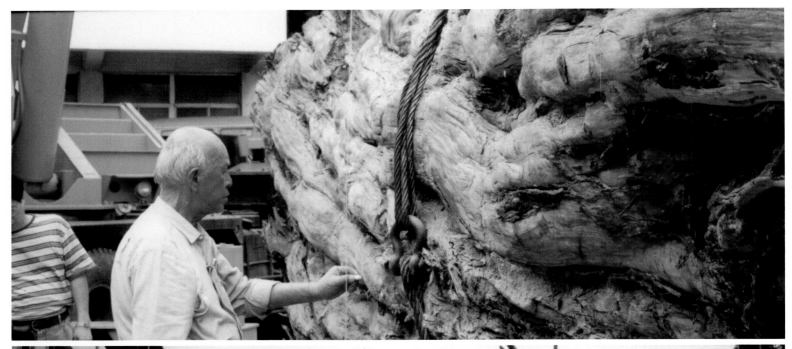

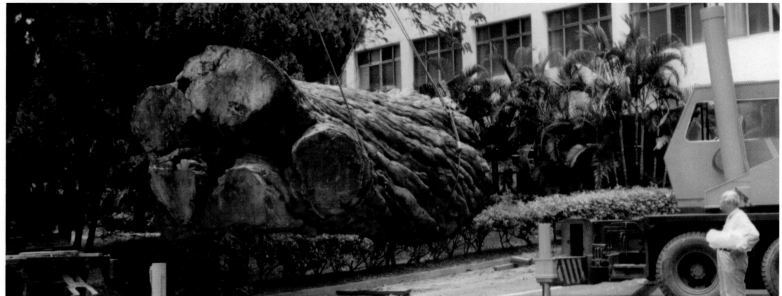

施工照片（地點：手工業研究所）

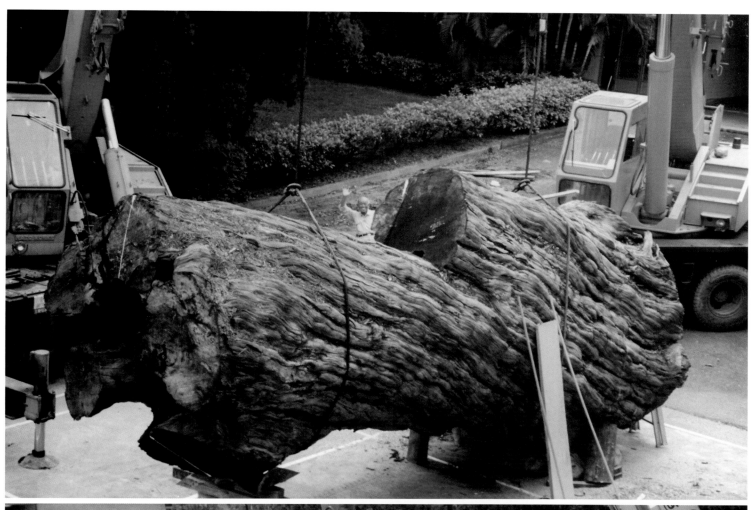

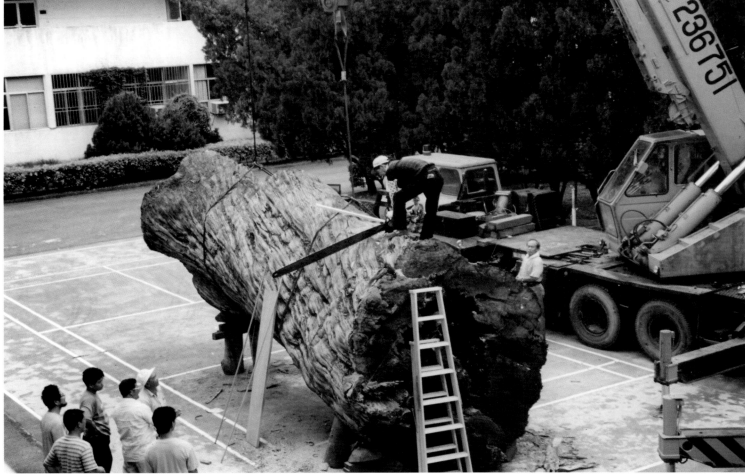

施工照片（地點：手工業研究所）

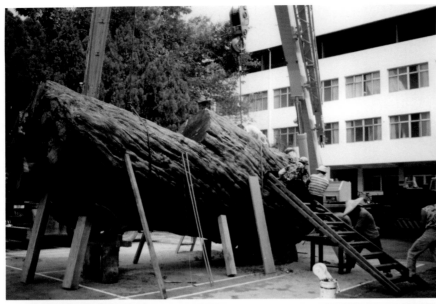

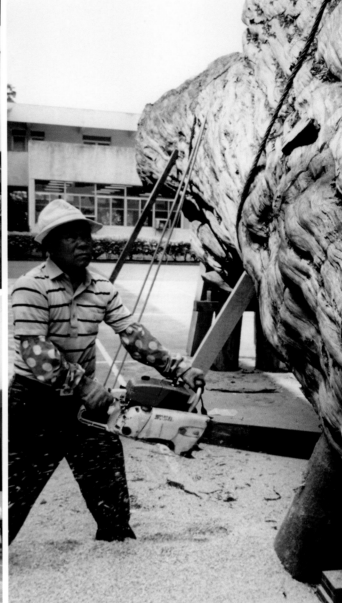

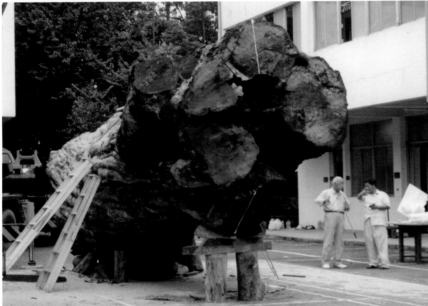

施工照片（地點：手工業研究所）

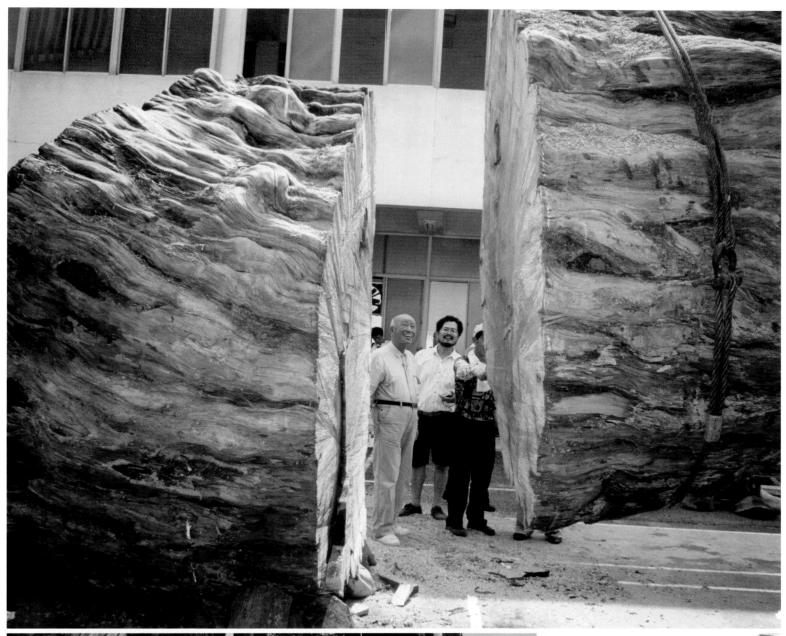

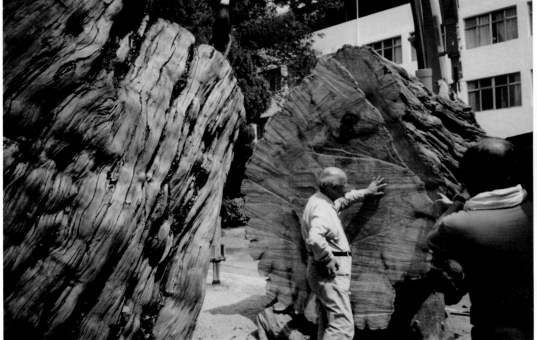

施工照片（地點：手工業研究所）

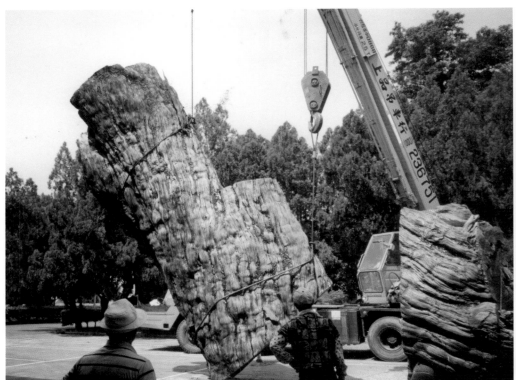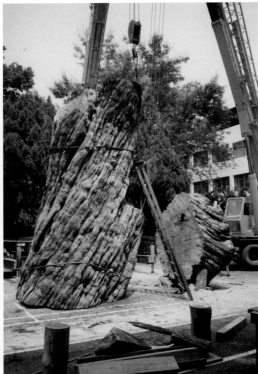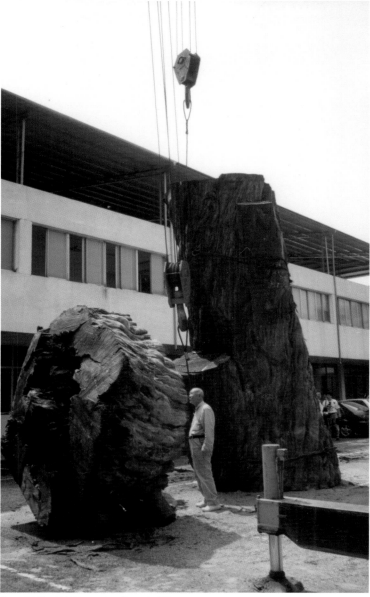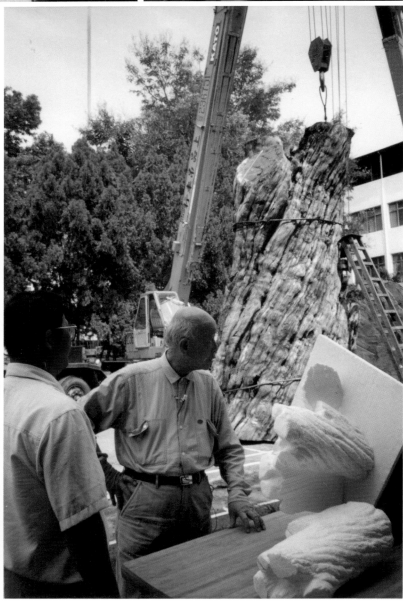

施工照片（地點：手工業研究所）

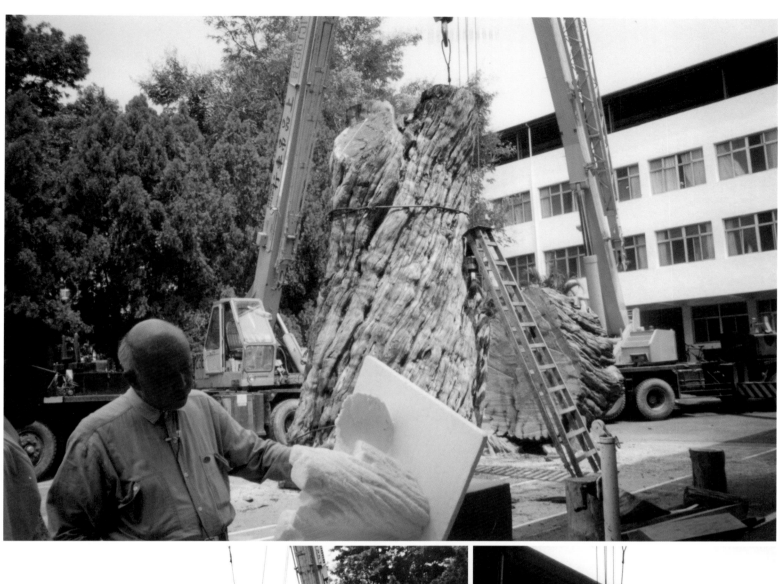

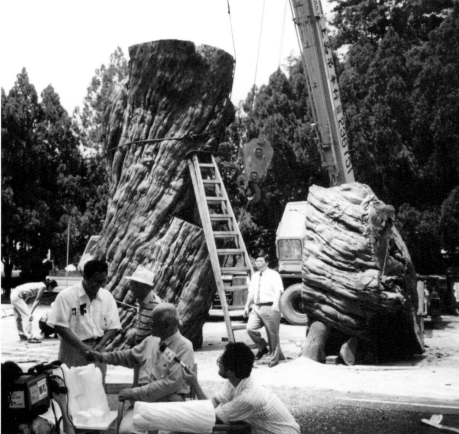

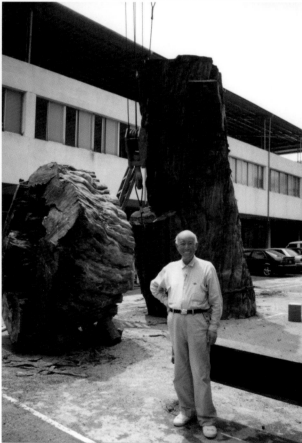

施工照片（地點：手工業研究所）

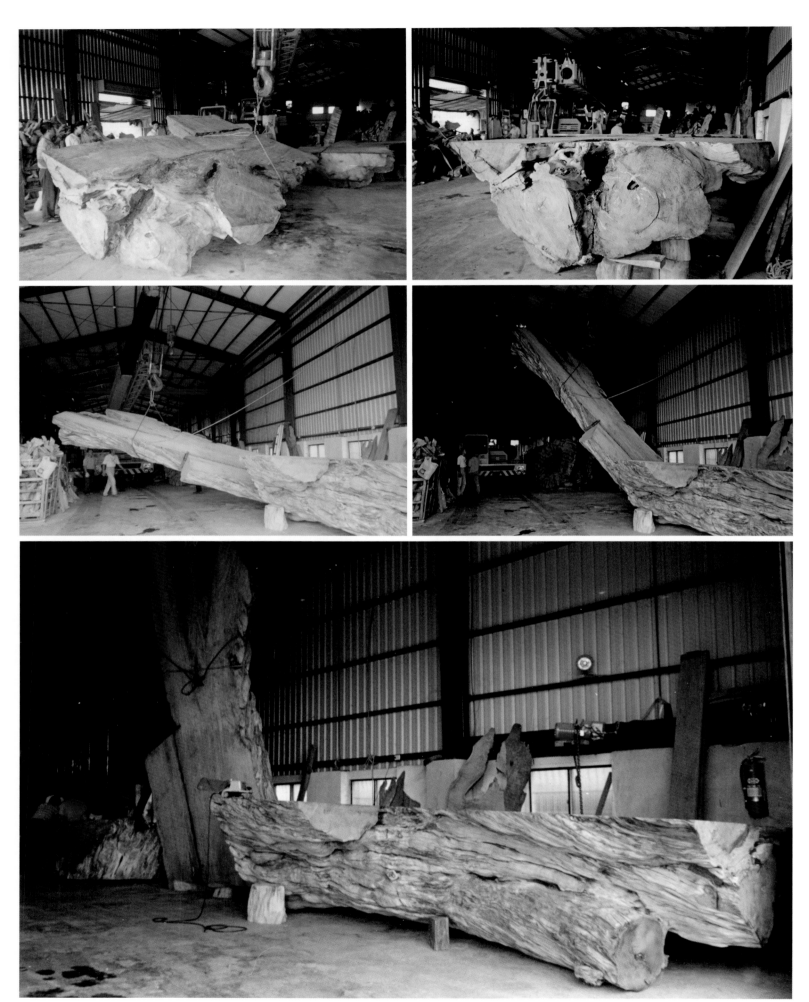

施工照片（地點：草屯奇木工作坊）

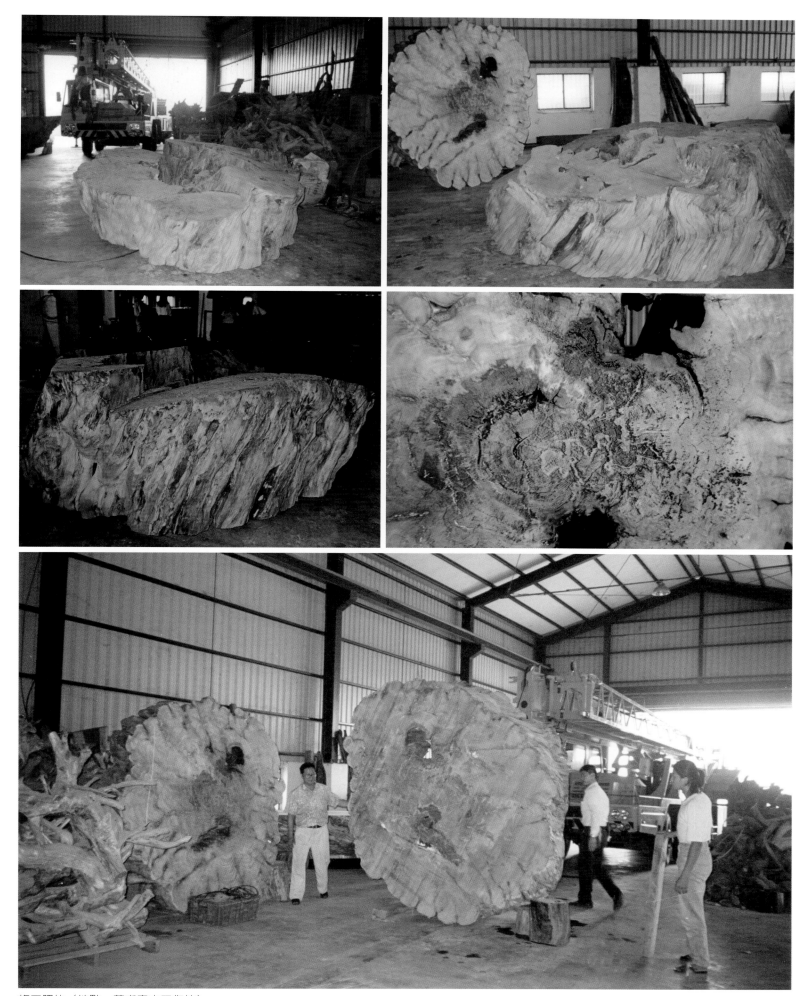

施工照片（地點：草屯奇木工作坊）

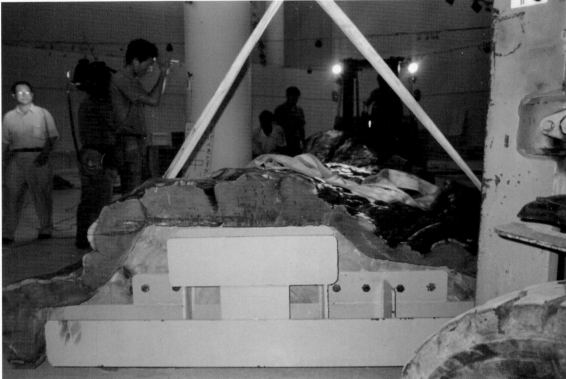

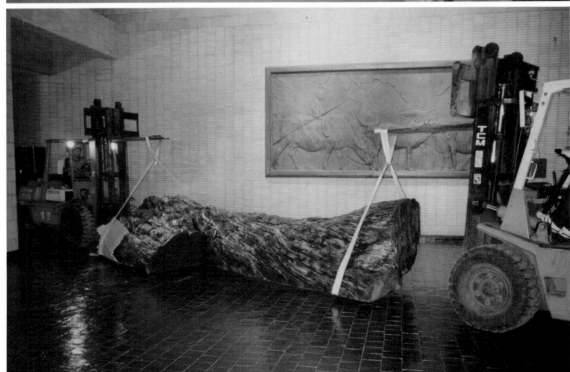

施工照片（地點：台灣國立美術館）

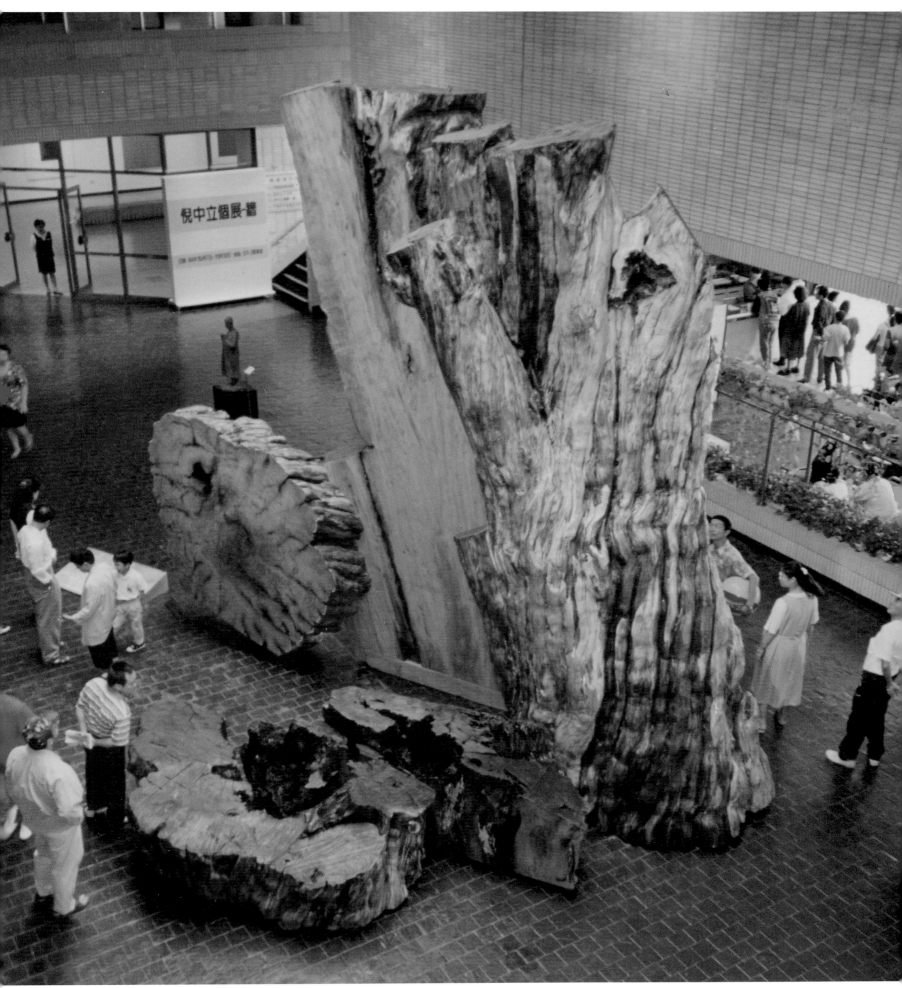

完成影像

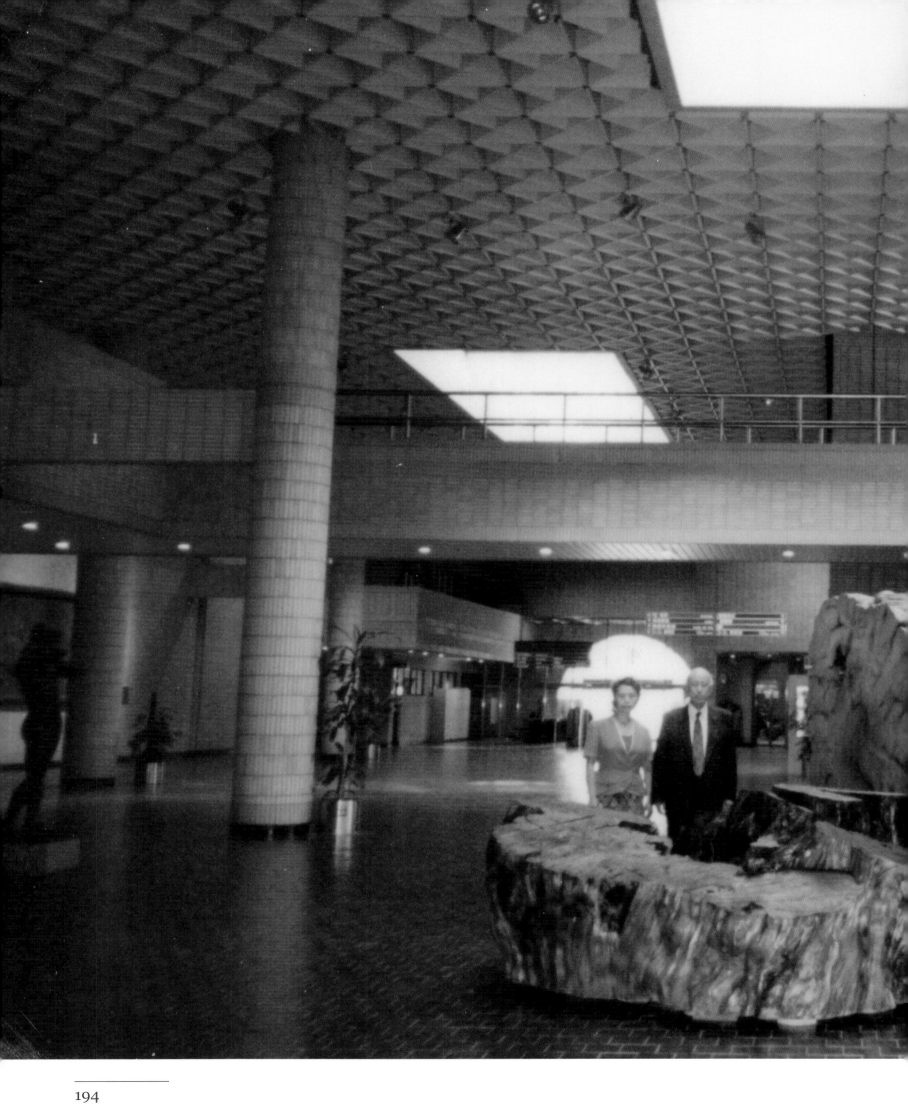

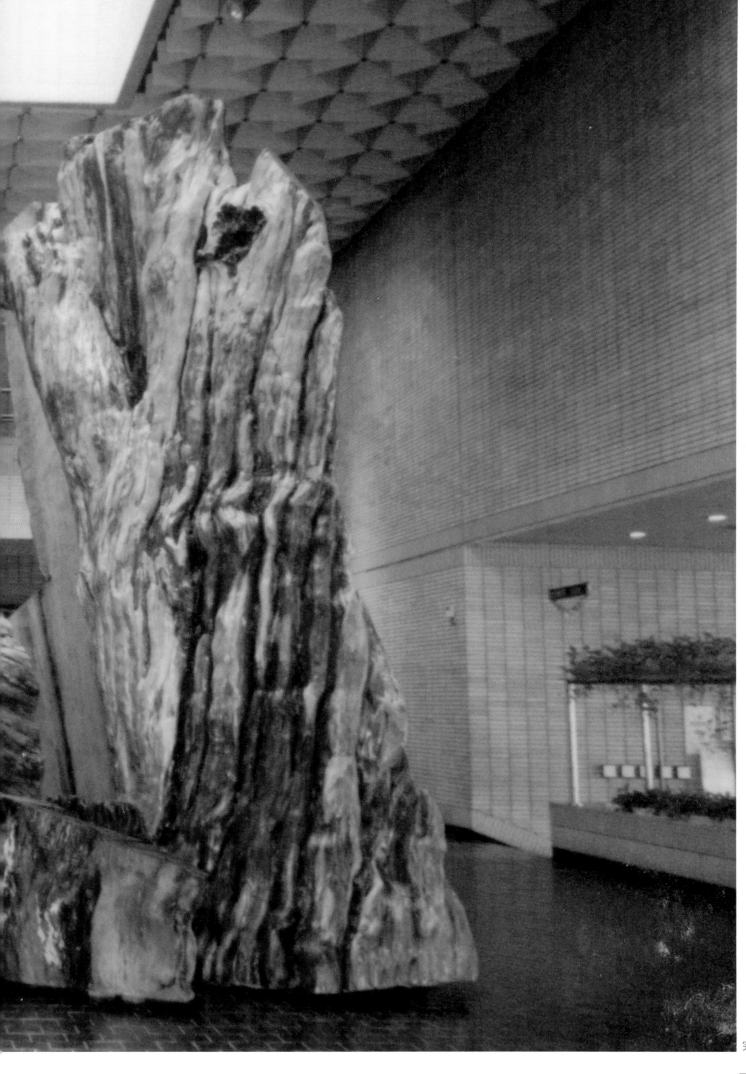

完成影像

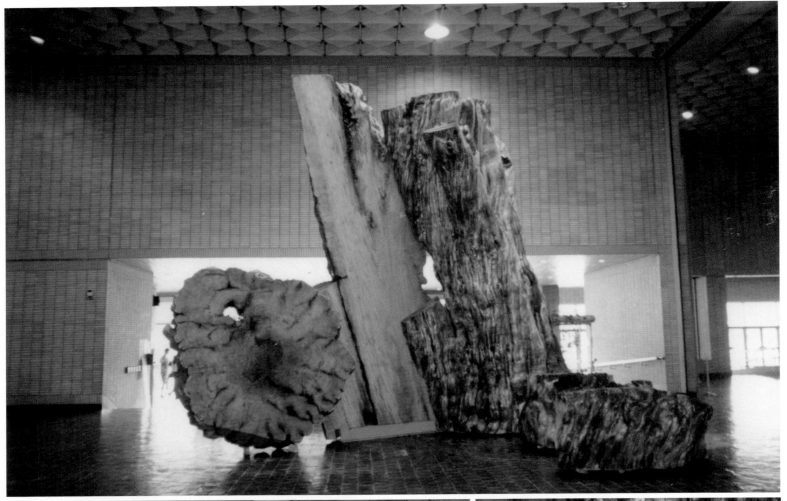

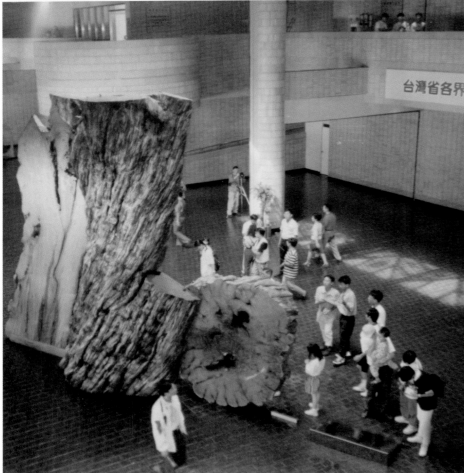

完成影像

楊英風雕塑環境造型股份有限公司 函

受文者：臺灣省立美術館

主旨：「古木參天」紅豆杉雕刻申請延期安裝

說明：

一、本公司於八十四年六月與 貴館簽定合約，執行「古木參天」紅豆杉雕刻之設計製作。

二、紅豆杉雕刻已於九月二十一日完成切割工作。

三、但因原始木材本身仍太過潮濕，不適合安裝，因此乃申請延期安裝。

四、敬請查照。

公　司：楊英風雕塑環境造型股份有限公司
負責人：楊英風
地　址：台北市重慶南路二段31號6樓

中 華 民 國 八 十 四 年 九 月 二 十 五 日

臺灣省立美術館 （函）

保存年限		
檔號		

受文者	速別	最速件

行文單位	正本	司劉珍讀先生 臺灣省手工業研究所、楊英風教授、生益公
	副本	本館秘書室、會計室、總務室、典藏組

解密條件

公布後解密

附件抽存後解密

發文	日期	中華民國八十三年十一月二日
	字號	八三省美典字第二六五五號
	附件	如主旨

批示

擬辦

主旨：檢送本館紅豆杉原木開發利用討論會紀錄壹份（如附件），請查照。

楊教授英風

館長 劉欖河

81.11.8,000

1994.11.2　台灣省立美術館館長劉欖河—楊英風

1995.9.25　楊英風雕塑環境造型股份有限公司—台灣省立美術館

◆附錄資料

• 台灣省立美術館紅豆杉原木開發利用討論會紀錄

時間：民國八十三年十月二十四日下午四時正

地點：本館第一會議室

主席：劉館長櫸河

紀錄：陳日熊

出席人員：雕塑家楊英風教授、生益公司董事長劉珍讀、手工業研究所林榮欽、黎瑞春。

本館列席人員：蔡永源、陳碧珠、崔詠雪、陳玉慧、王鵬揚、朱純慧、張恕、林子平、劉麗雪（職稱略）。

壹、主席致詞：

一、紅豆杉原木，交由本館陳列案，本人前已提出，本館為美術館，長期陳列之作品，以藝術品為宜，本案既由教育廳編列預算交由本館處理，今天特邀請各位先生前來商討，提供處理之卓見。

二、本館計畫陳列紅豆杉之場地狀況已請機電股加以實際測量，等一下請王股長提出報告。至於紅豆杉的材積，則請手工業研究所林先生報告。

貳、報告事項：

一、總務室王股長鵬揚：本館預定安置地點之高度，由地面至天花板為七百八十公分，天花板至天窗為一百二十公分。

二、台灣省手工業研究所林榮欽先生：紅豆杉原本直立高度主幹為六公尺五〇公分，枝椏部分為一米（公尺），總高度為七公尺五十公分。橫切面樹身縱二五〇公分、橫為二八〇公分，重約二十四噸。切木要委託工廠來切割，運進來並立起來之技術應沒有問題，但放置之角度可能有問題。

參、討論事項

案由：紅豆杉原木之開發利用及所需經費如何規畫，請討論。

楊教授英風：美術館之陳列品應是一件美術品，而不是一件原木標本，本人非常同意，要使紅豆杉成為美術品需稍作加工，但又不可太過，故可採造型設計，可呈現紅豆杉原木神采，又具藝術價值，放於本館內將是日後很稀有之藝術品。用簡單的切割方式即可保有原有的木料風格，亦可成為藝術品，若由本人來從事國寶級的木料設計、切割、實感責任重大，但為國家將稀有之資源活用為藝術品，是我們為國家應有的責任，本人深感光榮。

劉珍讀先生：本公司對奇木、原木之處理，頗有經驗，紅豆杉去皮並加維護處理，然後再與楊教授配合切割，依照模型製成作品，搬運安裝等工作本公司均可辦理，惟製作模型經費，是否列入本公司負責之工程款支應，請指示。另作品之安裝最好木頭要離地十五公分。

陳主任碧珠：因本案經費，係教育廳預算。模型製作經費，請手工業研究所預估編入工程款，有關委託製作，請訂委託合約（含施工進度表最好在六月底前執行完成），以明權責。

楊教授：模型盡量按原尺寸之比例縮小，以求精準。請先研究製作，待本人十一月回國後即可開始研究製作。

崔組長：經費請劉先生先行預估經費，以利編列預算。

決定：

一、P.u 發包原木縮小模型之製作，請手工業研究所辦理，經費併入作品製作、安置搬運工程費中。

二、作品之設計構成，請楊英風教授負責。

三、搬運原木處理，作品切割、組合、基座製作、安置、原有作品移置戶外之安裝，場地恢復原狀等事項，均由生益竹木業股份有限公司處理，並簽訂合約。

四、預估經費於生益先送本館原編預算如有不足，俾便報廳請示。

五、明年為台灣光復五十週年，本項作品，請於六月底前完成驗收。

肆、臨時動議

伍、散會

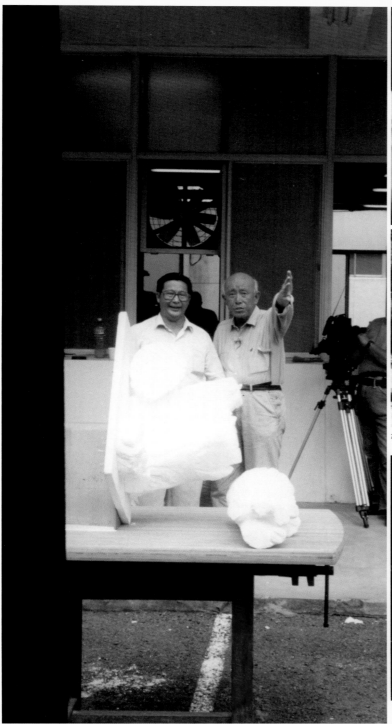

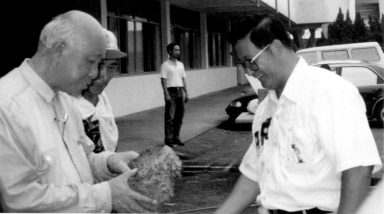

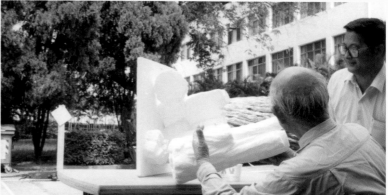

楊英風在工作現場與相關人員討論作品構想

1995.1.2 楊英風與〔古木參天〕模型攝於全國大飯店茶室

楊英風在工作現場與相關人員討論作品構想

（資料整理／關秀惠）

◆花蓮慈濟靜思堂屋頂工程暨釋迦牟尼佛坐像規畫案*

The construction of the roof and the Buddhist statue design *Sakyamuni Buddha* for the Hualien Jung-Si Hall(1994-1995)

時間、地點：1994-1995、花蓮

◆背景資料

「……九時許，景觀雕塑大師楊英風先生偕子楊奉琛，由李正富、高明善、李源海等多位居士陪同來訪，參觀慈院、靜思堂、醫學院，並做景觀設計的測量與規畫。年屆七十的楊英風先生，對整體環境的設計理念與規畫，表示了極高的熱忱。

一行人返回慈院慈濟部後，繼續就整體規畫進行研討。上人表示：一座建築物呈現的意涵即是藝術，若能藉由建築物讓一些啓迪人心的事蹟具體表達，才能長久延續其精神。因此，上人希望慈濟建築的設計，能從中國傳統文化中求變化，以充分表達象徵時代意義的風貌。

楊先生言：『師父的建築哲理蘊含著宏偉的思想，以單純、有力、自然的方式呈現三寶精神，這分樸實、圓融與健康的思想，正合乎學佛人的精神。』」*（以上節錄自善慧書苑〈隨師行記〉《慈濟月刊》第338期，頁11-12，1995.1.25，花蓮：慈濟傳播文化志業基金會。）*

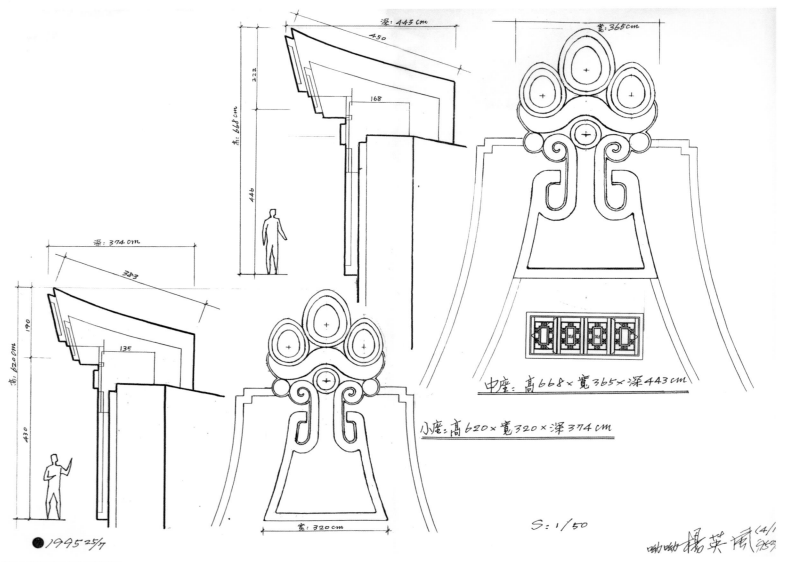

靜思堂屋頂工程設計圖

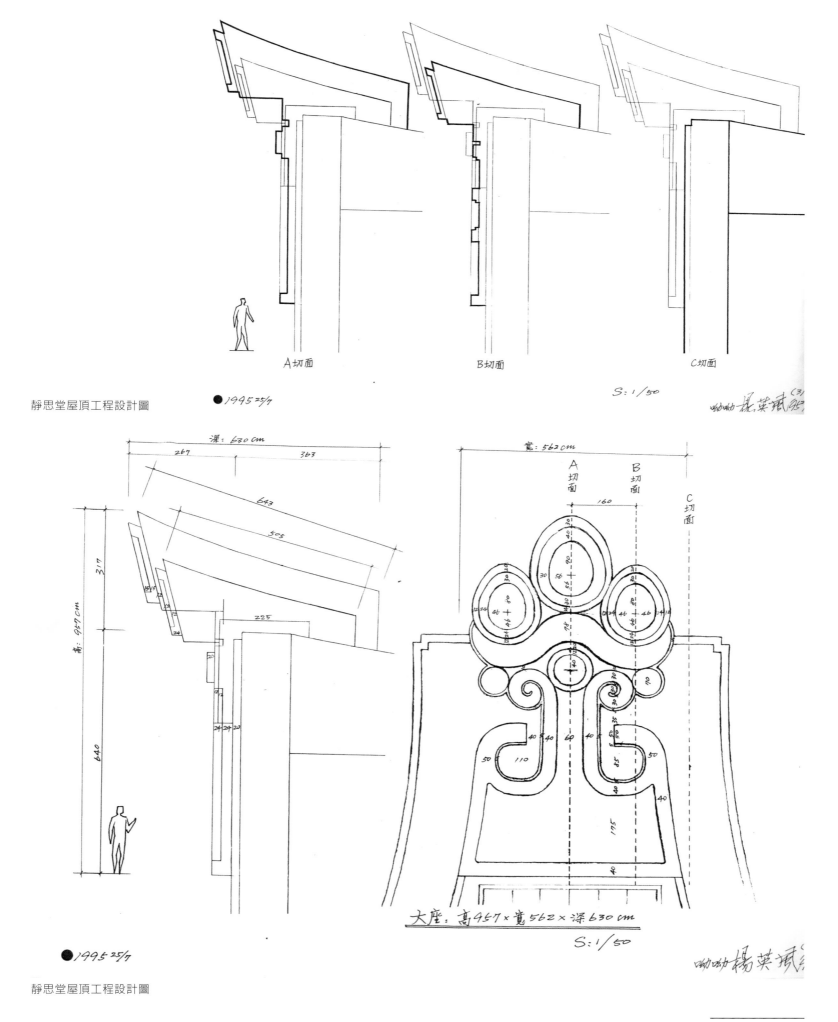

A切面　　　　B切面　　　　C切面

S:1/50

●1995 25/7　　　呦呦楊英風(3)95

靜思堂屋頂工程設計圖

大座：高457×寬562×深630 cm

S:1/50

呦呦楊英風

●1995 25/7

靜思堂屋頂工程設計圖

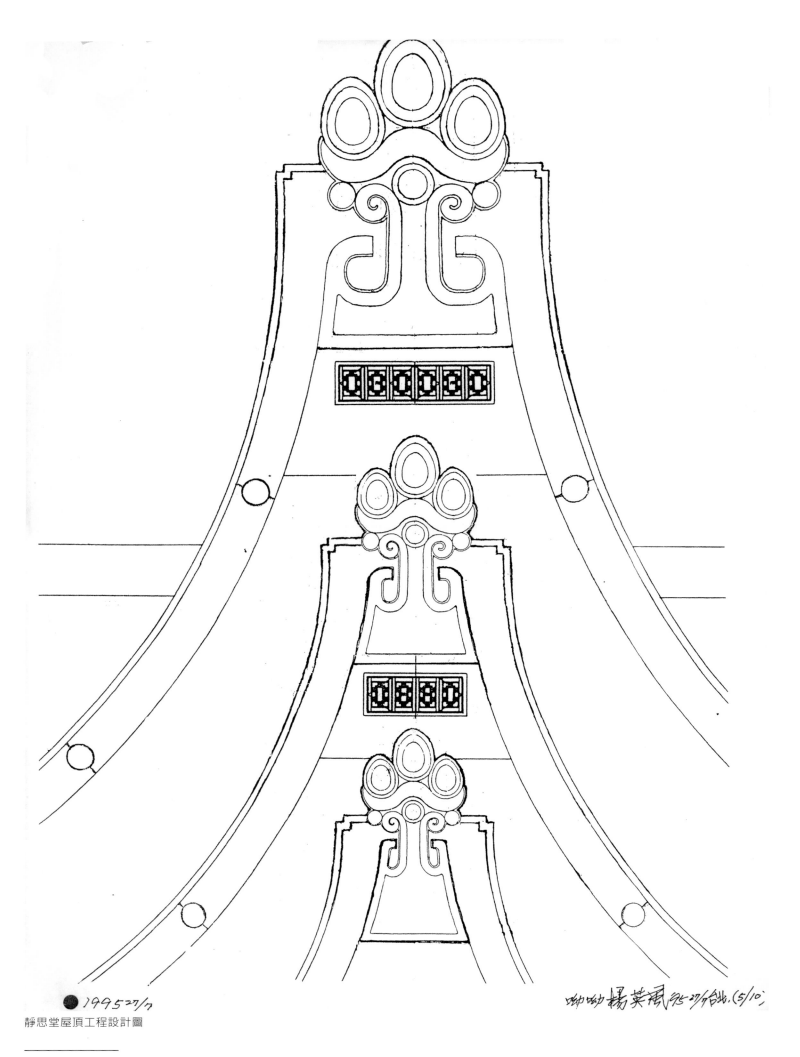

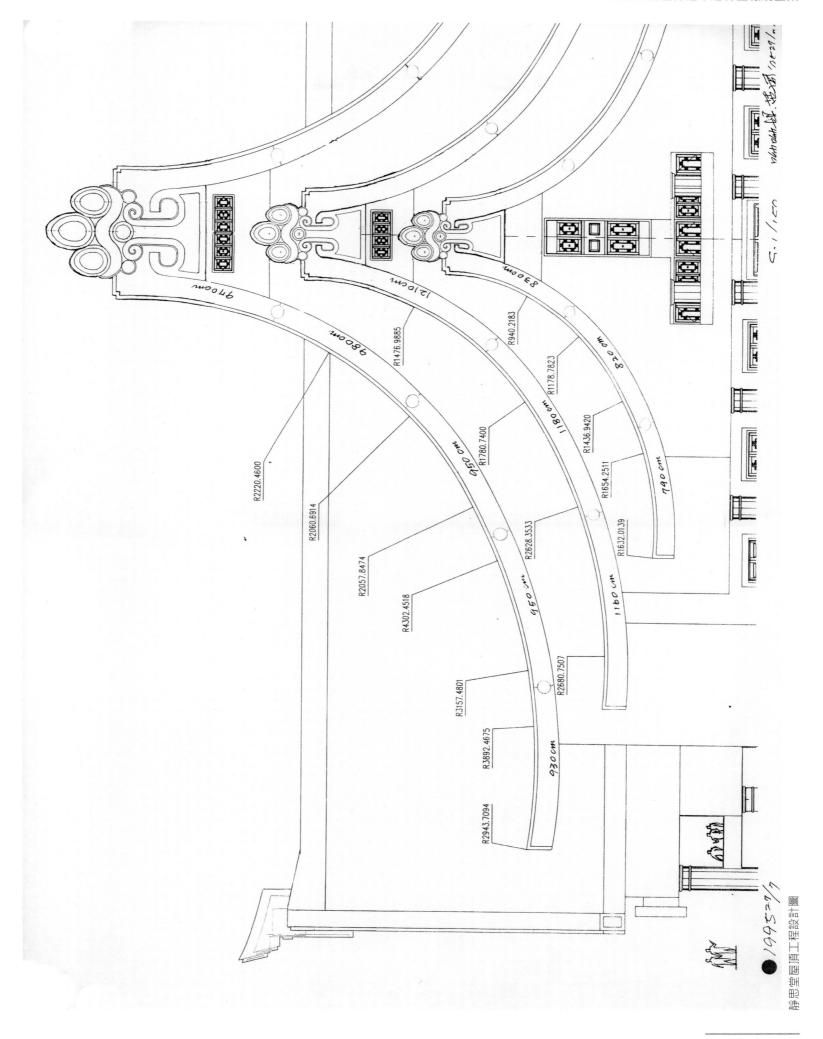

靜思堂屋頂工程設計圖

1995.7.7

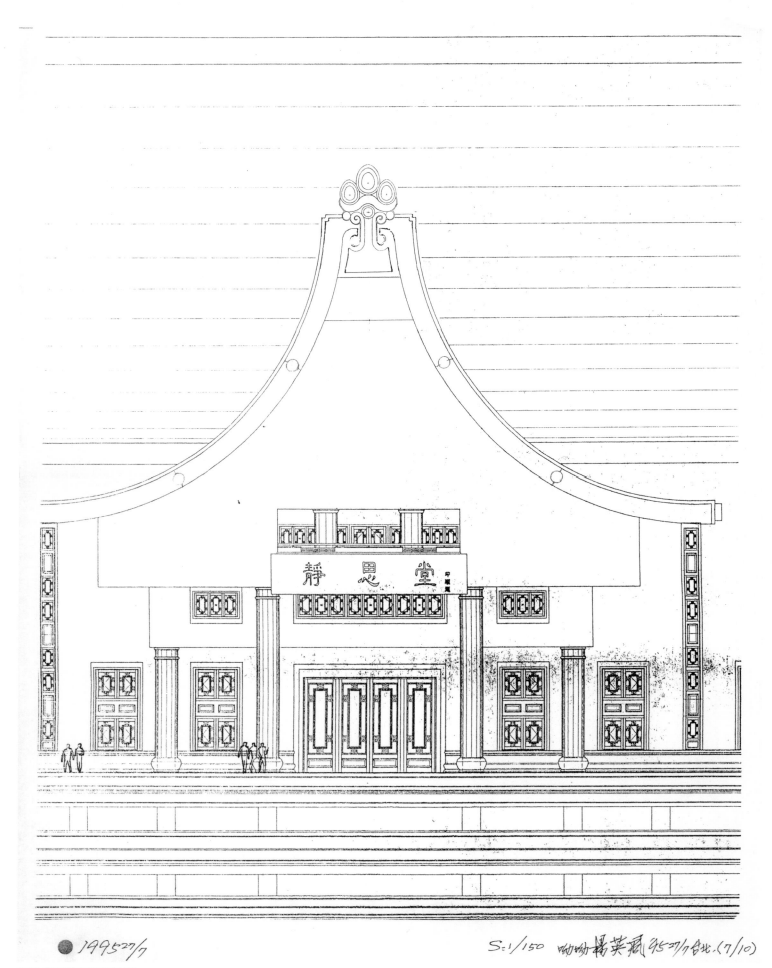

●199527/7

S:1/150 ㄚㄚㄚ楊英風 95 77 台北 (7/10)

靜思堂屋頂工程設計圖

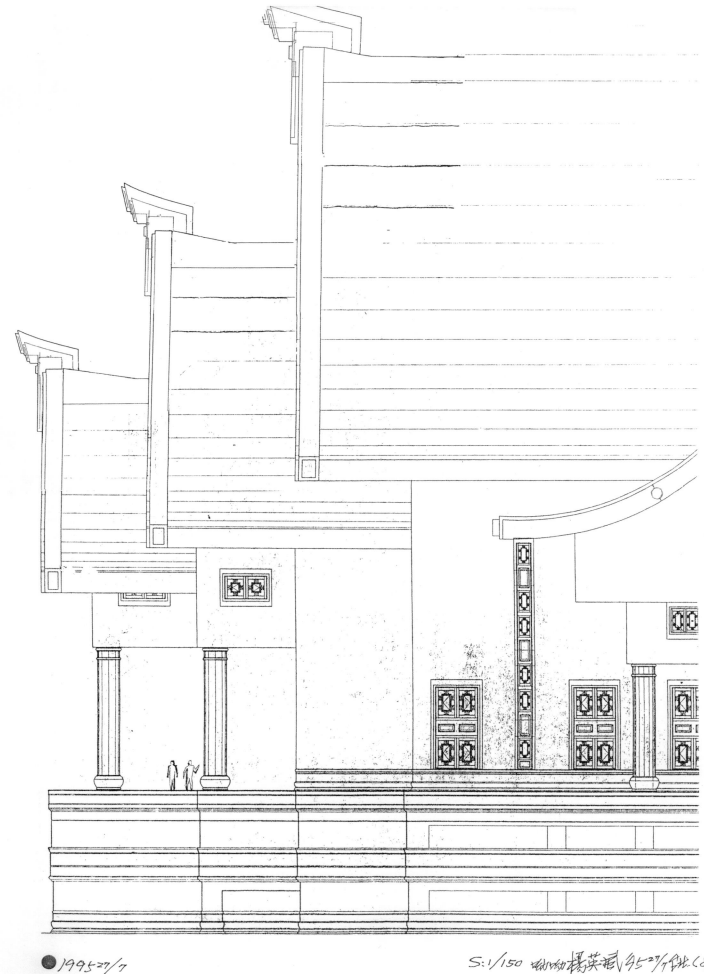

●1995.7/7

靜思堂屋頂工程設計圖

S:1/150 勉勉楊英風 95.7/7台北. (8/10.

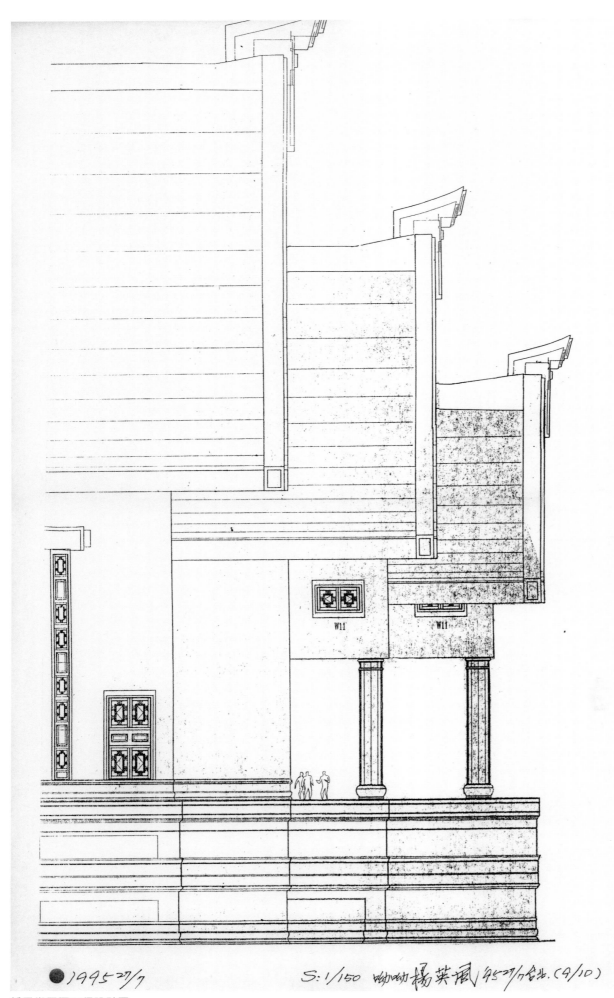

●1995 27/7

S:1/150 呦呦 楊英風 95 27/7台北. (9/10)

靜思堂屋頂工程設計圖

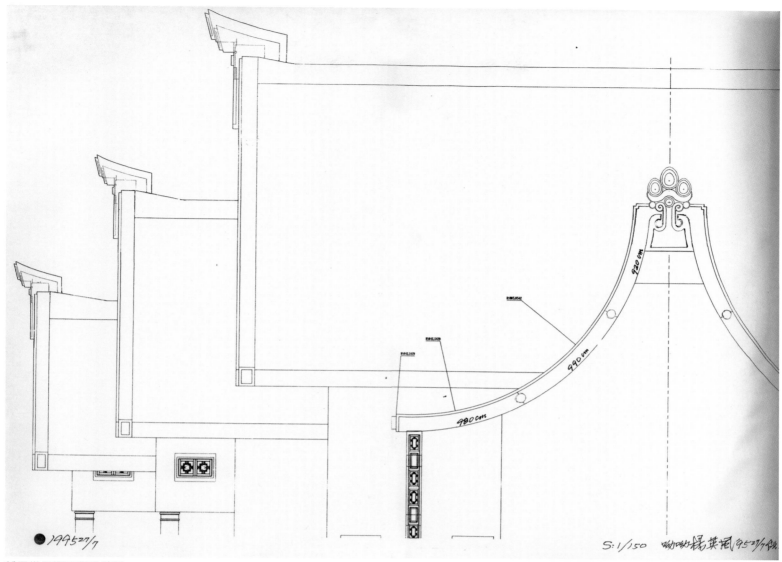

靜思堂屋頂工程設計圖

　　花蓮靜思堂於 1986 年 8 月 17 日動工，為十三樓層建築。楊英風當時為屋頂設計了象徵佛教三寶精神的人字簷，然此設計後經修改，完工後的靜思堂已不復完全為楊英風設計原貌，尤其人字樑邊反而裝飾了由大陸藝術家製作的 362 尊白銅飛天浮雕。楊英風為靜思堂大壁設計的釋迦牟尼佛坐像也僅完成小件作品。 *（編按）*

◆相關報導

- 善慧書苑〈隨師行記〉《慈濟月刊》第 338 期，頁 11-12 ，1995.1.25，花蓮：慈濟傳播文化志業基金會。

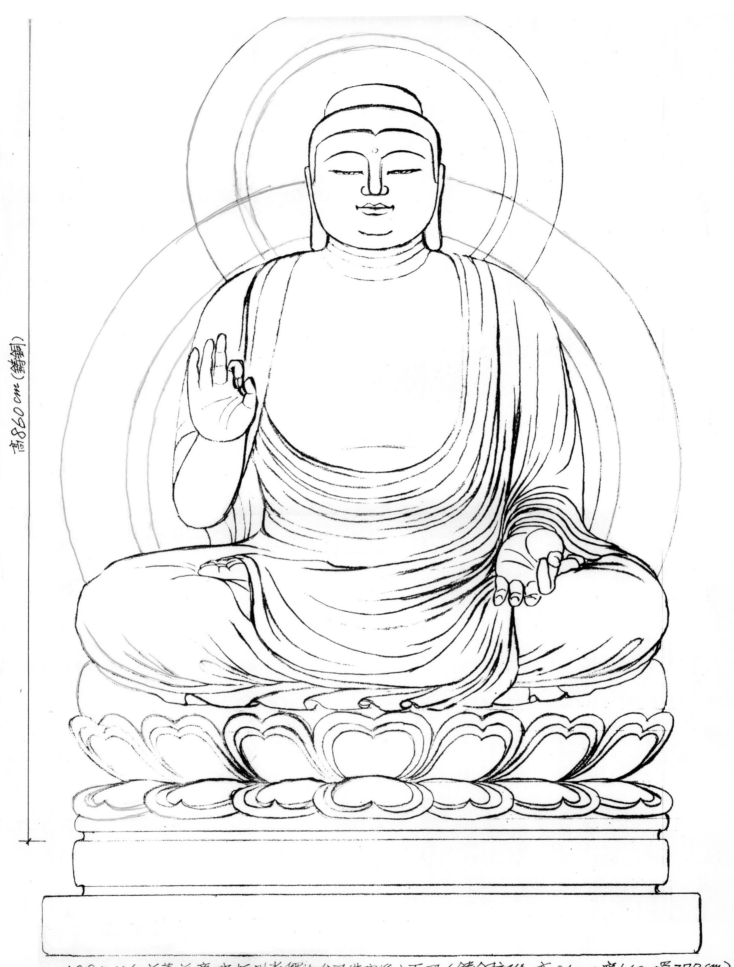

高860cm（鑄銅）

1995 14/1 花蓮慈濟院靜思堂釋迦牟尼佛座像立面圖。（鑄銅部份：高860×寬640×深270cm）

靜思堂釋迦牟尼佛座像立面圖

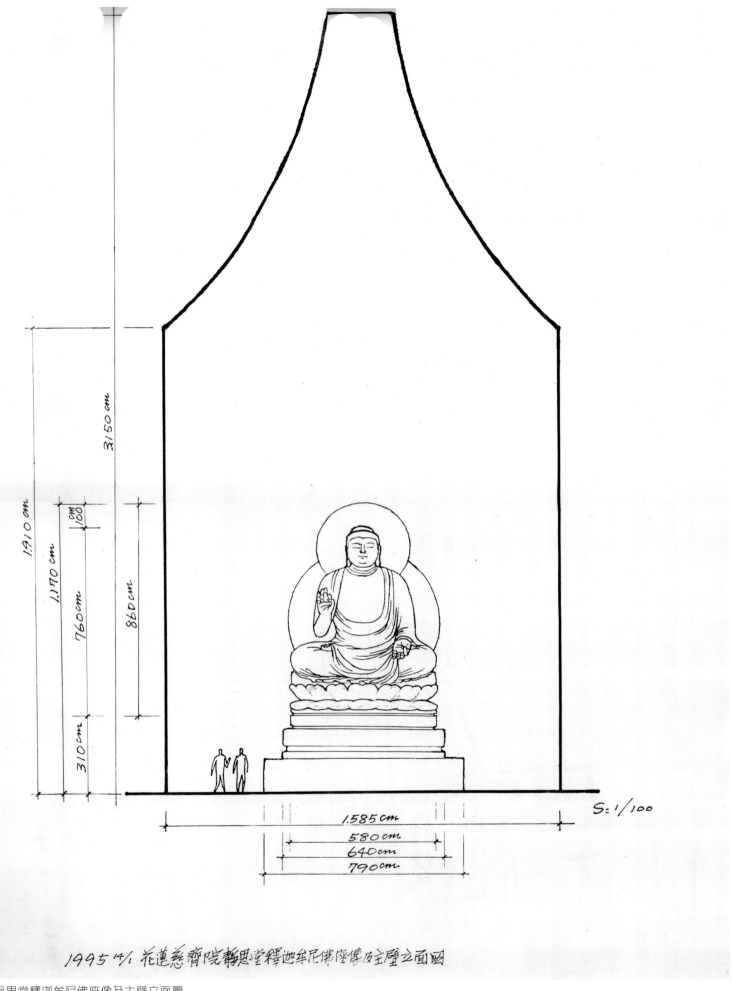

1995 4/1 花蓮慈濟院靜思堂釋迦牟尼佛座像及主壁立面圖

靜思堂釋迦牟尼佛座像及主壁立面圖

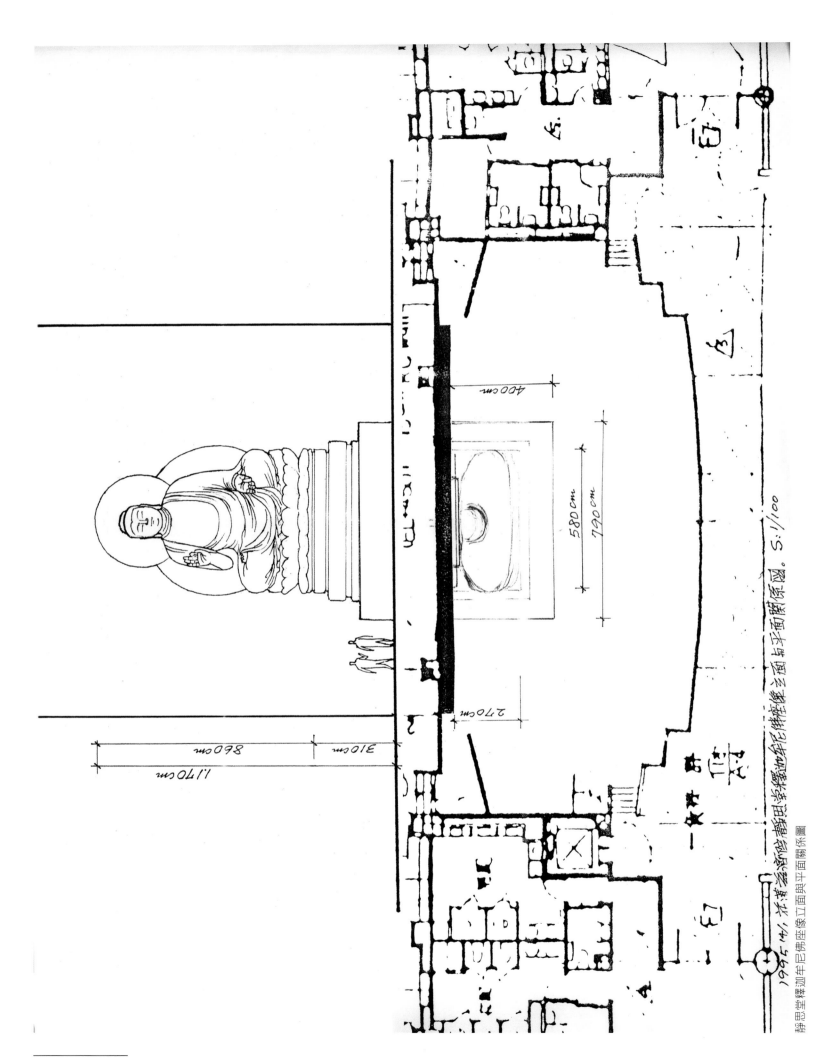

静思堂釋迦牟尼佛座像立面圖與平面關係圖

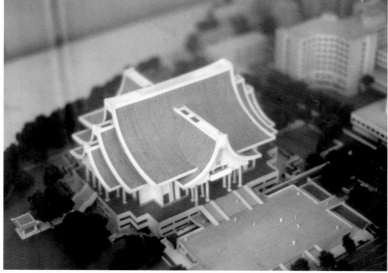

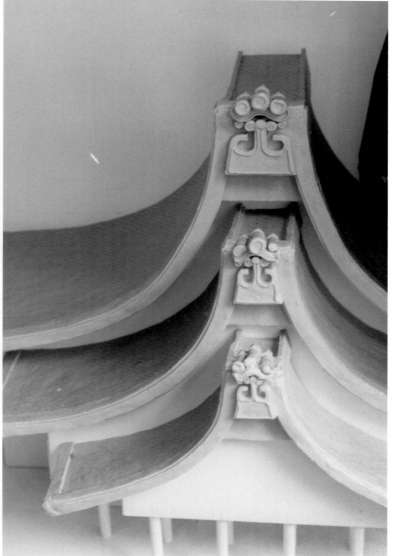

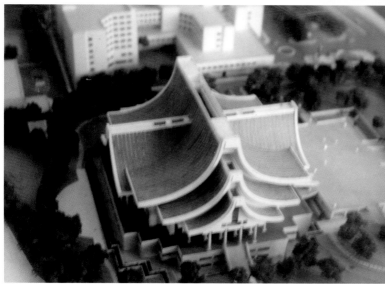

模型照片

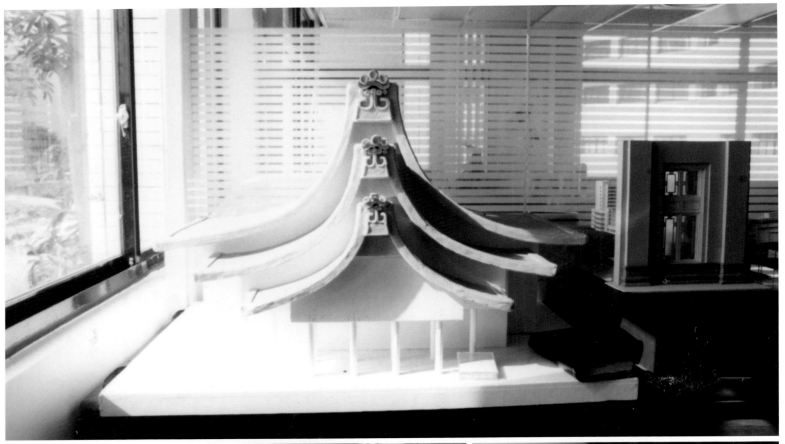

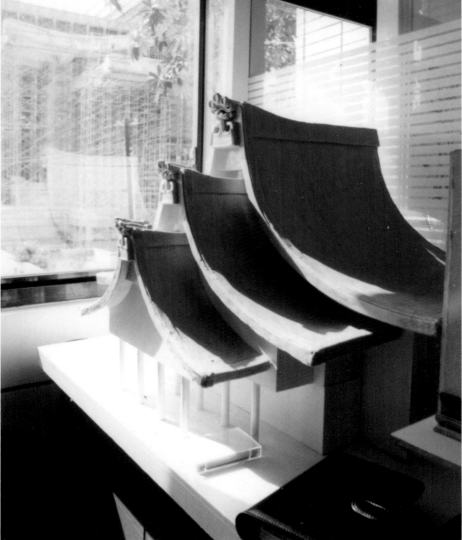

模型照片

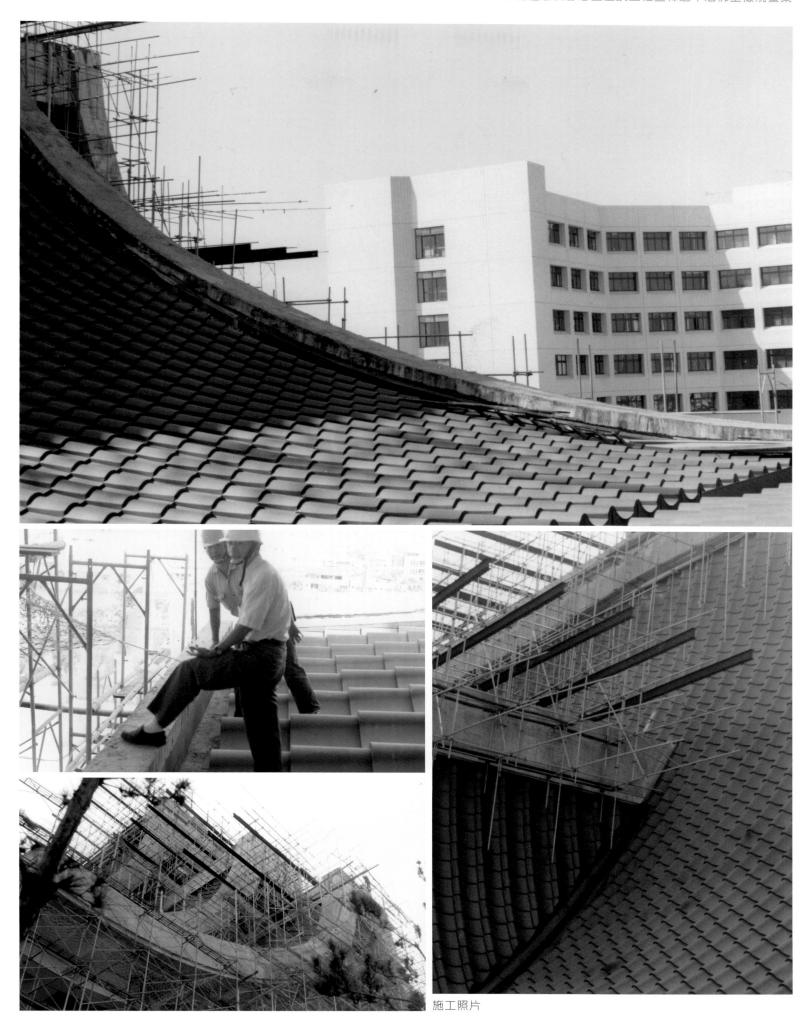

施工照片

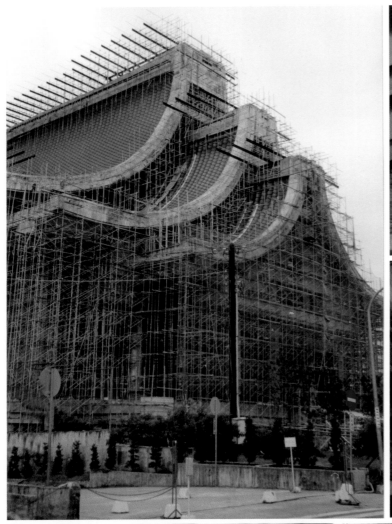

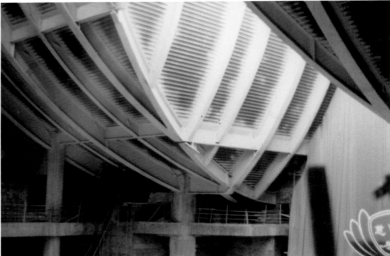

施工照片

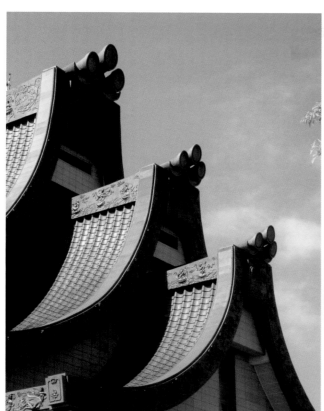

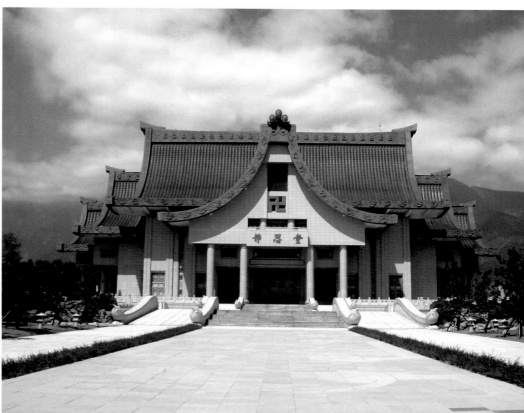

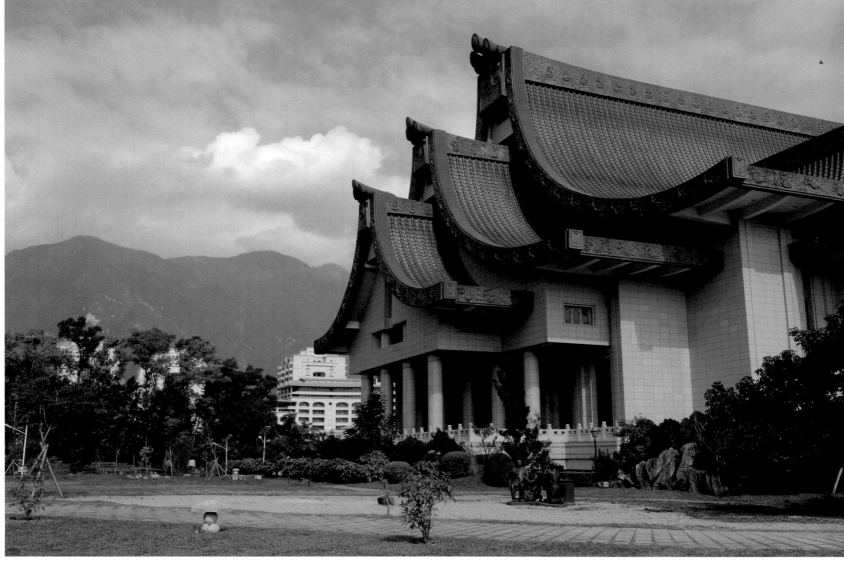

完成影像（原初設計部分被修改，圖片提供：佛教慈濟慈善事業基金會）

1995.7.21　梶川節夫—楊英風

1995.6.27　佛教慈濟基金會總管理中心營建室—楊英風

平成 7 年 7 月 21 日

楊老師　鈞鑒

謹將所見所感寫下，傳達予您。

　　前幾日，也就是 7 月 19 日時，我拜託人專程讓我到天理教本部「Hon-Michi」去參觀。一切都由信徒經手，從陶器到鈦，花了一年半的時間，6 片約 3 至 4 平方公尺大的鬼瓦（獸面瓦），地上部份全都是鈦金屬製的。由外面道路上根本看不出來，進到裡面後，著實嚇了一大跳。

　　總而言之只有一句話，漂亮。鈦製的鬼瓦，叫人印象深刻。

　　只不過，慈濟紀念堂方面，再 3 年的話就可以變成綠青瓦，所以是不是用鈦的面板測板，鬼瓦說不定會更讓人印象深刻呢？

　　因為禁止照相攝影，特地拜託要來了一些明信片。

　　屋頂使用鈦的目的是因為這是在昭和 25 年時蓋的建築物，為了能夠長久保存起見，才如此施工的。讓人感受到絕佳的空間環境建築。

　　鈦金屬約 30 噸，由神戶製鋼購買而來，神戶製鋼不負責製作，只單純出貨而已。可以說是由篤信宗教的信徒之手，感性成就之建築物。

　　同時也讓我感到，唯有楊老師的哲學與慈濟紀念堂間的牽絆，才有可能完成這樣猶如紀念碑的建築物。甚且，對我而言，我更知道，身為楊老師的合作廠，沒有這樣的技術、訣竅及管理的話，更不可能完成。聽聞您精闢的想法，乃至於板厚、製作方法的決定等，如果沒有如此明智的抉擇與您的幫助，絕對無法進行。這樣的工作與一般的工作不同，一旦有公司或商社介入，就註定失敗。

　　在此，深深能感受到楊老師對於慈濟紀念堂的用心了。

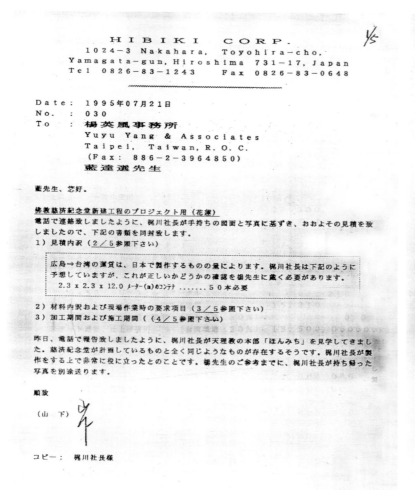

1995.7.21　山下—藍達選

藍先生您好。

<u>佛教慈濟紀念堂新建工程用（花蓮）</u>

如同電話中已和您聯絡的，依據梶川社長手上的圖面與照片，附上大致估算的報價單，請見同封附上的文件。

1）估價內容（請見 2/5）

廣島→台灣的運費，要看日本製作成品的量而定。梶川社長的預計如下，但是否正確還要請楊老師確認過後才行。

2.3 × 2.3 × 12m 的貨櫃　所需 50 個

2）材料詳細內容與現場作業的要求項目（請見 3/5）

3）加工期間與施工期間（請見 4/5）

如昨天電話中向您報告過的，梶川社長前往天理教本部「Hon-Michi」參觀。見到與計畫中的慈濟紀念堂幾乎完全相同的東西，梶川社長說這在製作時，實在非常有幫助。隨後將另外附上梶川社長帶回來的照片給您，希望多少能作為給楊老師的參考。

以上。

山下

附件：梶川社長

材料内訳

```
面板        3.0  (Ti)
側板曲物    1.5  (Ti)
鬼顔8基     2.0  (ti)  骨組  SUS316  6×50アングル
中間金物    3×40  SUS316アングル  （平坦度吸収のため）
ブラケット  5.0   SUS316  曲物使用
```

スタッドボルト　M6使用（Ti）ナット（Ti）
Ti　と　SUS　接合部にシリコンパッキングを電解防止のため使用
ブラケット取付は、SUSケミカル・アンカー使用

現場作業時の要求項目

① 取付に際し、安全な足場の提供を依頼します．
② レッカー作業（部材の持ち上げを依頼します）
③ 台湾現場責任者との製作打ち合わせ、報告、連絡、相談が最優先します．
④ デザイン製作の問題は、楊英風先生の権限とします．
⑤ 台湾現場には、中国語・日本語の理解できる人として、藍達選先生の立会が必要です
　（施主にはっきりしたことが云える人）
⑥ 台湾現場に、10m × 20m以上の組立作業場を準備願います．
⑦ 電源　200V 2ケ所 ～ 4ケ所、　100V 5ケ所　必要です．
　（日本から持ち込む機械類は、プラズマ、Tig溶接機、スタッド溶接機など）

加工期間及び施工期間

	平成7年 8月	9月	10月	11月	平成8年 12月	1月	2月	3月	4月
工場〈日本〉	材料入荷	中間金物パネル制作			鬼顔制作				
現地〈台湾〉		チタン入荷			中間金物取付／パネル取付			鬼顔取付	
支払〈前払〉	30%	20%			20%		20%		10%

1995.7.21　山下―藍達選

隨師行記

●善慧書苑

1日

發揮人生使用權為人群付出，得到人生智慧的增長

景觀雕塑大師楊英風（左三）參訪慈濟，對各志業體建設的設計理念與規畫，表示極高的參與和熱忱

【隨師行記】

淨良善的本質。」

量狹窄，這種驕慢心會破壞一個人清、充滿愛心與善解、包容心，自然可以與人和睦相處；若是貢高我慢、心施、愛語、力行、同事，也就是學習與人和睦相處之道。」「能擴大心胸

心做菩薩要在人群中修四攝法——布喜，人人能接受，這樣才能度人。發「學佛要能立群處眾，讓人人歡

，彼此之間就會產生一股怨氣。」再能幹，別人雖然口服，但心不能服、事、物都無法起歡喜心的人，即使欠缺、心量狹隘、常發脾氣，看到人能過著歡喜、自在的日子。一個品德

晨語中上人開示：「對人和睦才

壞，人與人之間無法坦誠與互信，這，以至於無法分辨什麼是好、什麼是病在彼此攻擊、彼此猜疑治的中立立場。「我們的社會病了，時間表明慈濟關心政治，但不參與政時逢選舉期間，上人再次於志工

金晉卿師姊第一次加入內科加護切唯心。」見，內外的世界有惡濁、有清淨，一得到歡喜、自在與快樂。」「由此可有許多溫馨的事，在慈濟世界中可以「然而，從另一個角度看，慈濟

是令人擔心的現象。」

息。病房志工的行列，發現原來昏迷的病

九時許，景觀雕塑大師楊英風先生偕子楊奉琛，由李正富、高明善、

照料，對方的心靈仍能感受到志工的用心。

上人勉言：「常云：『出入、出入』，在我們發揮使用權為人群『付出』時，所『得到』人生的經驗，使我們增長智慧，這是自給自得。」

明日將前往美洲展開為期二十天訪問行程的德宣師父、德旻師父，齊向上人告假，上人殷殷叮嚀兩位常住代轉心意：因為前人的努力耕耘，才有今日海外志業的成果，期許海外慈濟人恆持感恩心，才能讓志業承傳不息。

善慧書苑〈隨師行記〉（節錄）《慈濟月刊》第338期，頁11-12，1995.1.25，花蓮：慈濟傳播文化志業基金會

參與慈院志工行列的美籍醫師羅比先生
發表心得時表示：一直想行醫濟世，
幫助需要幫助的人，慈濟讓我的理想實現

李源海等多位居士陪同來訪，參觀慈院、靜思堂、醫學院，並做景觀設計的測量與規畫。年屆七十的楊英風先生，對整體環境的設計理念與規畫，表示了極高的熱忱。

一行人返回慈院慈濟部後，繼續就整體規畫進行研討。上人表示：一座建築物呈現的意涵即是藝術，若能藉由建築物讓一些啟迪人心的事蹟具體表達，才能長久延續其精神。因此，上人希望慈濟建築的設計，能從中國傳統文化中求變化，以充分表達象徵時代意義的風貌。

楊先生言：「師父的建築哲理蘊含著宏偉的思想，以單純、有力、自然的方式呈現三寶精神，這分樸實、關照之情。

晚七時半，郭孟雍教授為慈濟教師聯誼會編寫「老師心、菩薩心」創作歌曲，專程前來演唱。輕快、柔和的曲風，頗能傳達師生間相互體貼，圓融與健康的思想，正合乎學佛人的精神。」

2日 保持身口意三業清淨，言行舉止內外如一，即是「誠懇」

上人於晨語中開示：「在日常生活中，對一切人、事、物都能善解，心想好意、身行好事，而且要腳踏實地，言行舉止內外如一，這即是『誠懇』。一個誠懇的人也就是最讓人敬仰的人。」

上人強調，為舉止都以利益人群為目的，這樣的人生必然過得很踏實。」上人強調，一句好話，可以使人轉變一生，一句壞話，也可能使人墮落：「要時時保持身、口、意三業清淨，如此修行就不難了。」

志工時間，上人開示：「一個人要讓大家肯定，一定要時時口說好話、心想好意、身行好事，而且要腳踏實地，言行舉止內外如一，這即是『誠懇』。一個誠懇的人也就是最讓人敬仰的人。」

成大醫院社會福利室主任陳興星今將啟程回台南，臨行前向上人表達多日來慈濟志工行的領略：慈濟志工所服務的範圍之廣與師兄、師姊們在輔導過程中的貼切與用心，是各地難尋的；這是志工們從親身踐履中獲得的經驗，無法在學校教科書上找到。因此他期望能留下這些記錄，以作為輔導工作的參考。

近午，美國德州濟恩師兄來電說明有關德州支會靜思堂動工事宜。上人示：設計以簡單、莊嚴為要。對海外慈濟人的辛勤努力，上人亦表感恩

3日 有健全的心理才能擁有健康的人生

志工時間，來自匹茲堡的美籍醫師羅比先生，與眾分享多日來的心得：「一直想行醫濟世，幫助需要幫助的人。實地瞭解慈濟是我一年多來的夢想，如今終於實現。慈濟團體的做事態度，以及慈院不以賺錢為目的：「一直想行醫濟世，幫助需要幫助的人，以落實貧困者的需要為原則，令人深感敬佩，這股精神力量實在非常難得。」

善慧書苑〈隨師行記〉（節錄）《慈濟月刊》第338期，頁11-12，1995.1.25，花蓮：慈濟傳播文化志業基金會

楊英風至花蓮與證嚴法師討論靜思堂規畫與雕塑設置情形

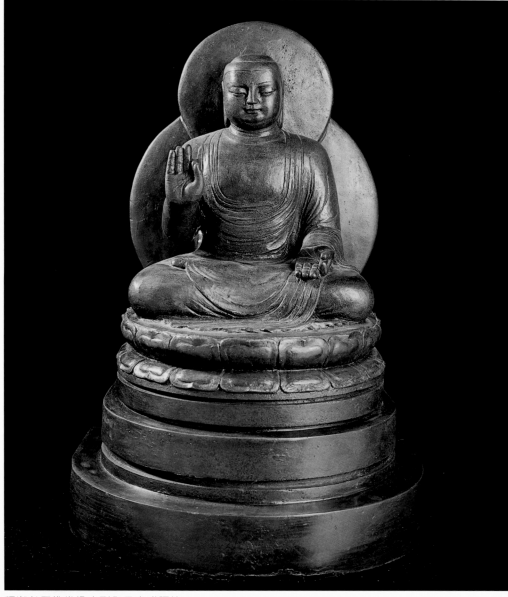

釋迦牟尼佛坐像小型作品完成照片

（資料整理／關秀惠）

◆香港鰂魚涌太古廣場玄關與過道作品設置 ^{（未完成）}

The lifescape sculpture installation for the Pacific Place's entrance and hallway, Quarry Bay, HongKong(1995)

時間、地點：1995、香港

◆背景概述

　　此案由楊英風次女楊美惠負責接洽，預定在香港太古廣場的玄關吊置作品，以及在一樓連接二樓的過道上設置作品。楊英風針對此案構思的作品計有〔龍嘯太虛〕、〔日昇〕、〔月恆〕與〔龍賦〕等，然此案因故未完成。　（編按）

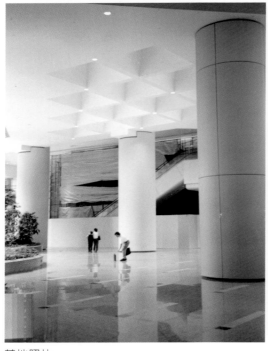

基地照片

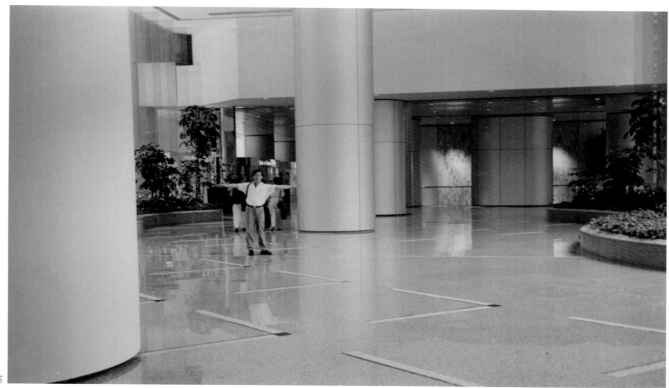

基地照片

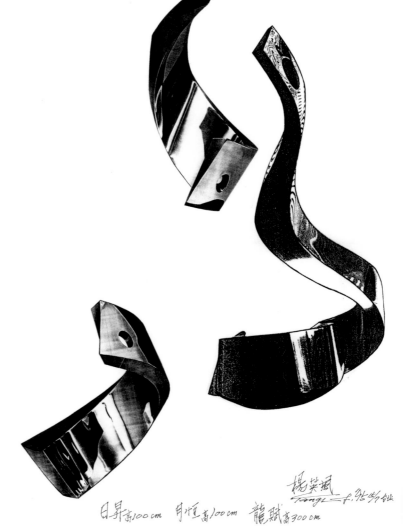

龍嘯太虛 高200cm

楊英風95·5·7台北.

日昇 高100cm 月恒 高100cm 龍賦 高300cm

楊英風
Yuyu f.95·5·台北

〔龍嘯太虛〕規畫設計圖

〔日昇〕、〔月恒〕、〔龍賦〕規畫設計圖

（資料整理／關秀惠）

◆高雄市小港國中壁面浮雕〔聽琴圖〕設置案

The installation of the wall relief *Appreciationg Music* at Kaohsiung Municipal Xiao-Gang Junior High School(1995-1996)

時間、地點：1995-1996、高雄小港

◆背景概述

〔聽琴圖〕銅雕為楊英風於1995年接受高雄市小港國中第六任校長張秋蘭女士委託製作，並於1996年完成。作品設置於小港國中新落成之北辰樓前，背後並有楊英風三弟楊英鏢的行書書法結合為一藝術牆面。 *（編按）*

◆規畫構想

設計取自宋朝「聽琴圖軸」，圖中高士松下撫琴、香氣飄渺更感樂音律動，二友人各自低頭仰首陶然忘我於悠悠琴韻，侍立童子端拱聽琴神情安雅恬靜，整幅畫生動脫俗，表現中國儒家天人合一的哲思意境。特以此圖製作浮雕，代表學校以禮樂潛移默化、陶冶學子豐富的文化修養，培育德智體群美五育均衡發展的國家棟樑；同時勉勵自我充實，涵養樸實、圓融、健康、宏觀的生命氣度。 *（以上節錄自楊英風設計說明。）*

◆相關報導

• 陳璧琳〈聽琴圖溶入小港國中　大師楊英風巨幅銅雕作品揭幕　恬淡風格陶冶學府〉《中國時報（南部版）》第16版／高雄要聞，1996.12.25，高雄：中國時報社。

基地照片

基地照片

TO: 楊英風大師事務所
　　高市小港國中等 85.9.11.

規畫設計圖（委託單位提供）

由上而下鋼筋（4分或3分鐵）混凝土 4吋厚
黑花崗石 2 cm 用水泥貼在混凝土上。

台座設計圖（楊英風事務所提供）

黑花岡（非洲黑）台座 使用2cm厚黑花岡

四边磨斜边
10mm寬

880 mm

600 mm

1850 mm

由上
下 横切面示意圖
鋼筋（4分或3分錄）
混凝土

黑花岡石

花岡石2cm 混凝土6cm厚
用水泥貼在
混凝土比貼花岡石尺寸請自行計算 上面竹標尺寸
為外表尺寸 混凝土需減去花岡石及貼水泥之尺寸
楊英風事務所 謹 8t.122

台座設計圖（楊英風事務所提供）

中國古代音樂文物雕塑大系之十七

品名：聽琴圖
時代：宋（西元960—1279年）
材質：絹本
尺寸：高147cm
雕塑：楊英風
說明：聽琴圖軸，蒼松挺秀，蔓以女蘿，翠篠浮筠。
　　　中坐戴小玉冠、緇服、方履高士，據石撫琴，
　　　琴旁置几陳設香爐，御香飄渺，點景自然。二
　　　朝士左右侍坐，一衣緋仰首，一衣綠低頭，神
　　　情幽然，端拱聽琴，一蓬頭童子侍立。畫幅筆
　　　墨生動，出塵脫俗，在悠悠琴韻音樂環境中，
　　　饒有中國儒家天人合一思想之情味。

高177cm×寬165cm×深78cm

浮雕設置參考完成圖（圖片來自楊英風作品〔中國古代音樂文物雕塑大系〕）

高雄小港國中壁面浮雕「聽琴圖」聯絡情形記錄

1996.9.12(四)楊s.交代聯絡張校長，並囑重擬「聽琴圖」作品說明。

<u>1996.9.13(五)</u> 因出差交大量作品尺寸，請施s.代聯絡，結論如下：

　　1.預定完工時間？
　　　◎'96.9.18 完工第一次估驗；10月中旬全部完成；10.30校慶開幕。

　　2.原文「前瞻與回顧」記錄創校及發展立意很好，具永久性記念意義。
　　　定稿否？文字請誰寫？教授特囑注意文字編排勿陷入壁面磁磚的縫隙中。
　　　◎文案近日決定，會 FAX來請我們編排，並請教授決定字體。
　　　字稿請書法協會理事長寫。

　　3.「聽琴圖」之作品說明教授擬放置作品下方，並將重擬作品說明，以此圖
　　　代表「學校以禮樂潛移默化、涵養人品、均衡禮樂射禦書數等內容」。
　　　◎ 張校長甚為高興並表示感謝教授設想周到。

12.23 開幕

楊英風景觀雕塑研究事務所　　楊英風事務所（景觀雕塑：造型藝術＋生活智慧＋自然生態）
中華民國台北市10741重慶南路二段三十一號靜觀樓　　TEL:02-3935649　　FAX:886-2-3964850
YUYU YANG＋ASSOCIATES 　31, CHUNG KING S. RD. SEC. 2, TAIPEI TAIWAN R.O.C.

高雄小港國中壁面浮雕〔聽琴圖〕聯絡情形記錄

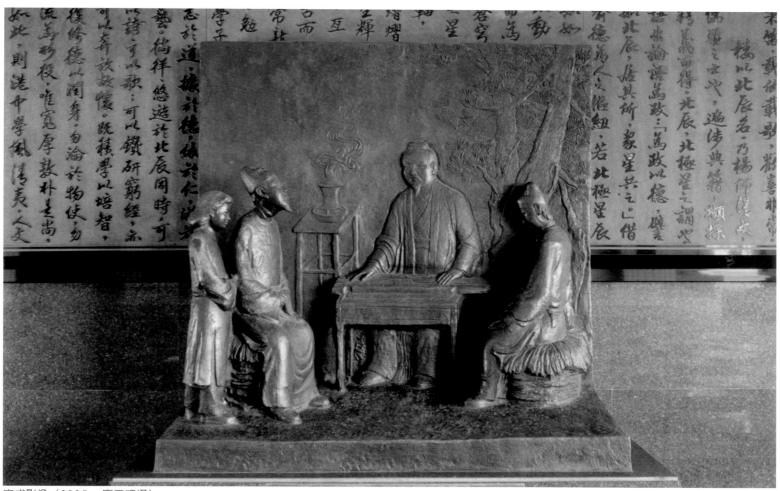

完成影像（2005，龐元鴻攝）

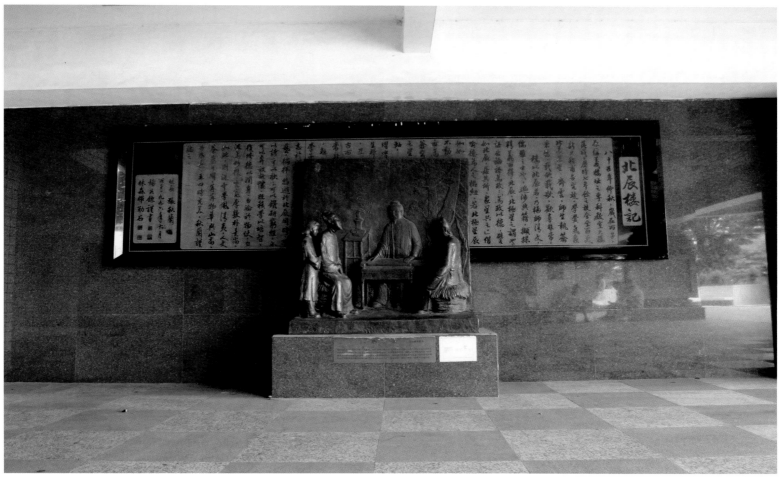

完成影像（2009，陳柏宏攝）

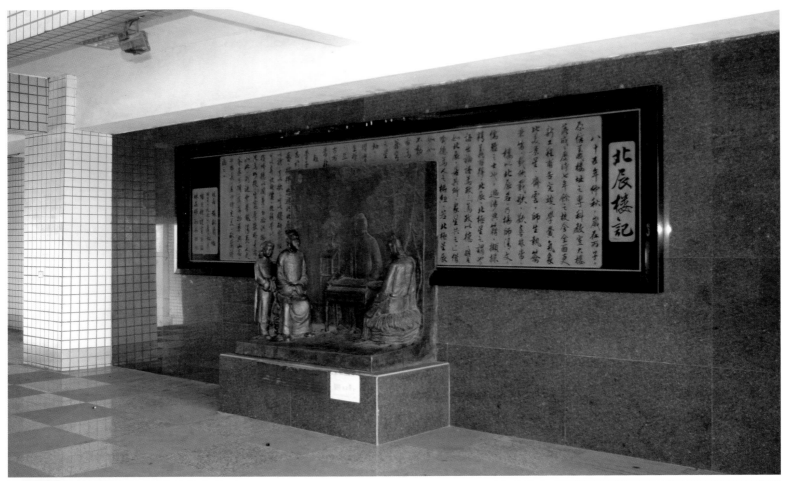

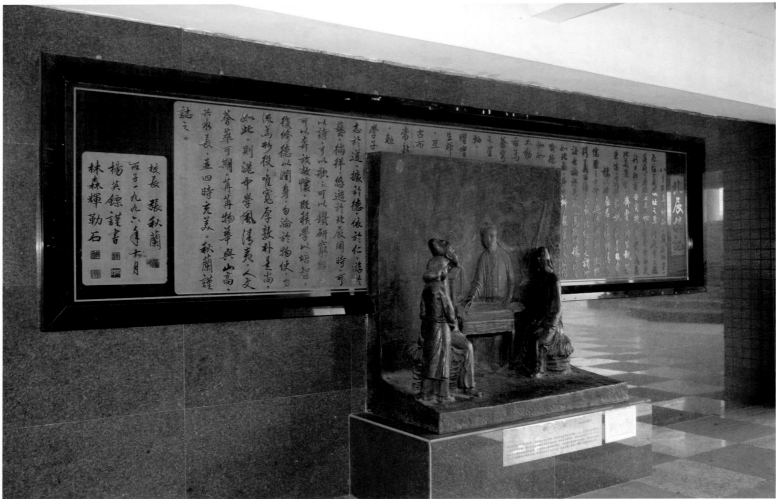

完成影像（2009，陳柏宏攝）

230

（資料整理／關秀惠）　　　　完成影像（2009，陳柏宏攝）

◆宜蘭縣政大樓景觀規畫案
TThe lifescape project for the Yilan County Hall(1995-1997)

時間、地點：1995-1997、宜蘭

◆背景概述

　　1996年適逢宜蘭開蘭兩百週年，及新縣政大樓落成啓用，當時任職宜蘭縣長的游錫堃，為感念先人篳路藍縷以啓山林之功，並揭示薪火相傳、再造別有天的理想，決定於新縣政大樓前廣場樹立紀念物。此項計畫始於1995年，楊英風以其國際級的地位及兼具宜蘭籍的身份，成為擔任此紀念物規畫設計工作的最理想人選。

　　楊英風於1995年11月間接受宜蘭縣政府的委託，雙方幾經研議，決議以宜蘭特有的霧檜、扁柏、石頭等質材，將歷史省思、土地認同、族群和諧、人民參與、更新再造等五個原則融入其中，作為整體設計的主要精神。此規畫案至1997年結束，共計完成「宜蘭紀念物」：〔協力擎天〕（完成於1996年10月）及木造扇形平台、〔日月光華〕不銹鋼景觀雕塑，以及〔龜蛇把海口〕銅製景觀雕塑，並另於縣政大樓內設置〔縱橫開展〕原木景觀雕塑。（編按）

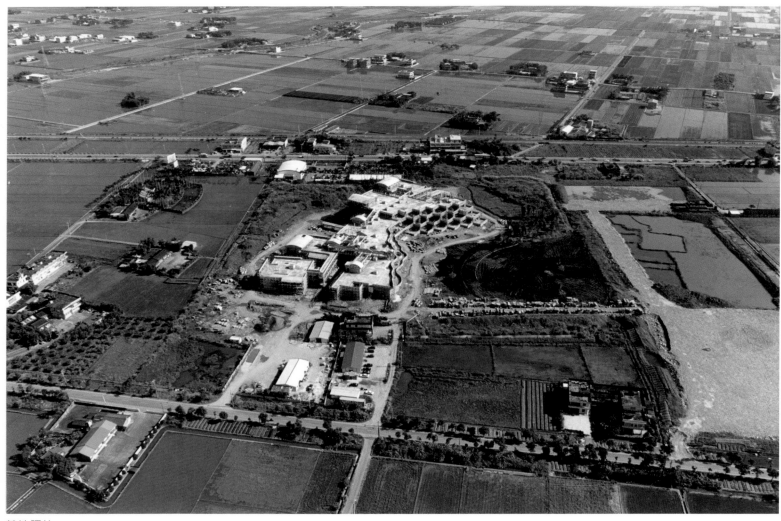

基地照片

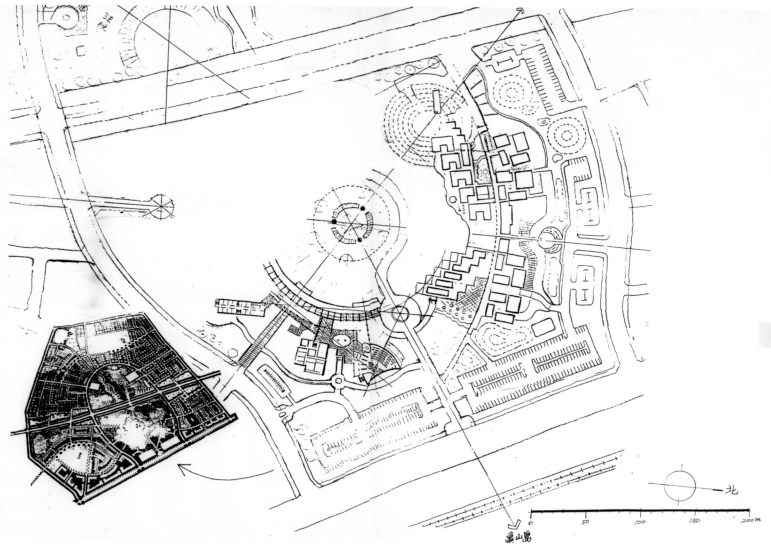

第一階段規畫設計圖

◆規畫構想

一、緣起

「值此意義重大的日子，又逢宜蘭縣政大樓落成啓用，允宜於縣民廣場樹立紀念物，以感念先人篳路藍縷以啓山林之功，揭示薪火相傳、再造別有天的夢想。……，宜蘭的檜木是世界珍貴稀有的美材，……，號稱『台灣的神木』……。」

取用檜木作為紀念物之意涵：

（一）宜蘭人應似古檜一般，深具強韌而綿長的生命力，歷經千年考驗，猶能屹立茁壯，蔚為巨木。

（二）宜蘭人應似古檜：紋理通直、色澤雅緻、質美芳香、歷久彌新，而為世界級的珍貴美材。

（三）山林樹木是天然的水庫，它蓄流納洪，節流造陸，正是孕育蘭陽沖積平原的母親，土地的保護神，為國家命脈之所繫。因此，古檜代表孕育與保護，正是蘭陽子民世世代代的守護神。

（四）已故詩人李康寧之〈千年檜〉詩云：『松柏偕千古，滄桑任變遷。太平山有幸，國柱產年年。』詩中即視古檜為國之棟樑，因此，以檜木做為宜蘭縣整體之象徵，十分適宜。……今後，宜蘭人更應有如古檜一般站得更直、更高、看得更遠。」

（以上節錄自潘寶珠〈宜蘭紀念樹設計理念參考〉1996.2.7 ，宜蘭縣史館提供。）

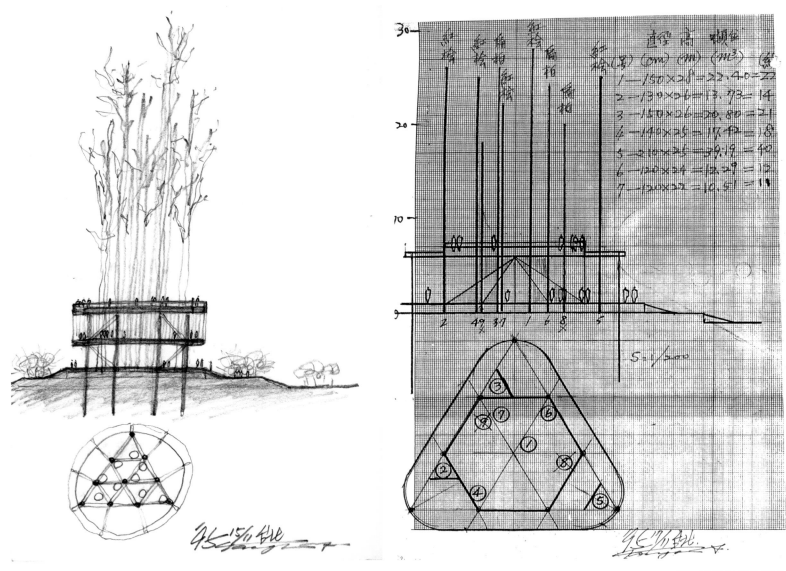

第一階段規畫設計圖

二、規畫設施與佈置說明

（一）森林古木參天

　　宜蘭是檜木的原鄉，為強化恢擴宏觀的自然環境與人文省思聯想，特別採用三棵扁柏巨木，高各 22.5 公尺、20.7 公尺、18.0 公尺的古木，以及 10-15 公尺高的扁柏，輔以扁柏之樹頭樹根等，依自然樹形參差錯落，佈置於廣場圓周外邊，整體景觀見樹見林見根脈延伸，以大自然宏觀之氛圍潛移默化，紀念有史以來曾為這塊土地奉獻的前人，使觀者感先民之恩，勉今人惜福更要努力，有如檜木一般站得更直、更高、看得更遠。

其引申意義為：

1. 再生：使全世界品質最優良的檜木壯偉的生態現象，賦予更新更宏觀的再生意義。

2. 族群融合：「一生二，二生三，三生萬物」，「三」之數引義為多，以三棵古檜象徵族群融合（平埔族、泰雅族、漢人等）。

3. 再造別有天：以三棵古檜蘊涵檜木森林與宜蘭開墾發展的過去、現在與未來；配合其後的緩升山坡，視覺延伸，象意檜木更新林與宜蘭子民的生機綿延、高瞻遠矚，介立宇宙，再造別有天。

　　整體景觀期勉後來世代立足靈秀之蘭陽，培養宏觀的生命氣度與志向，胸懷國際寰宇，近者為蘭陽子孫，遠者為人類未來作更多的努力與貢獻。

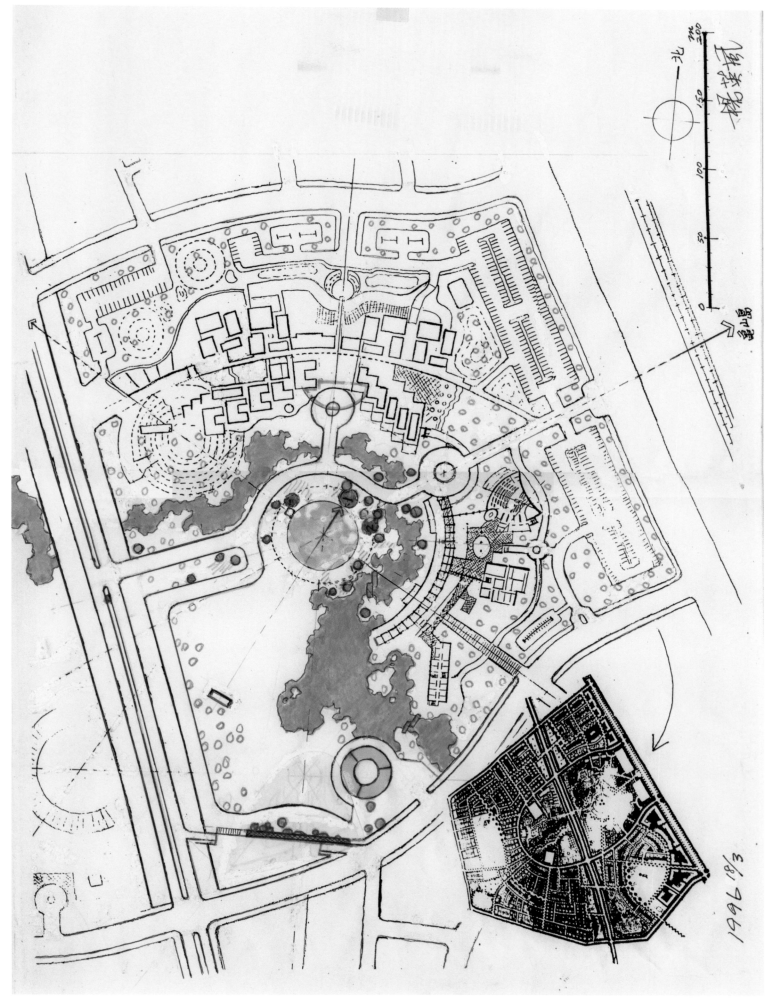

基地圖

北

雪山臺

1996 8/3

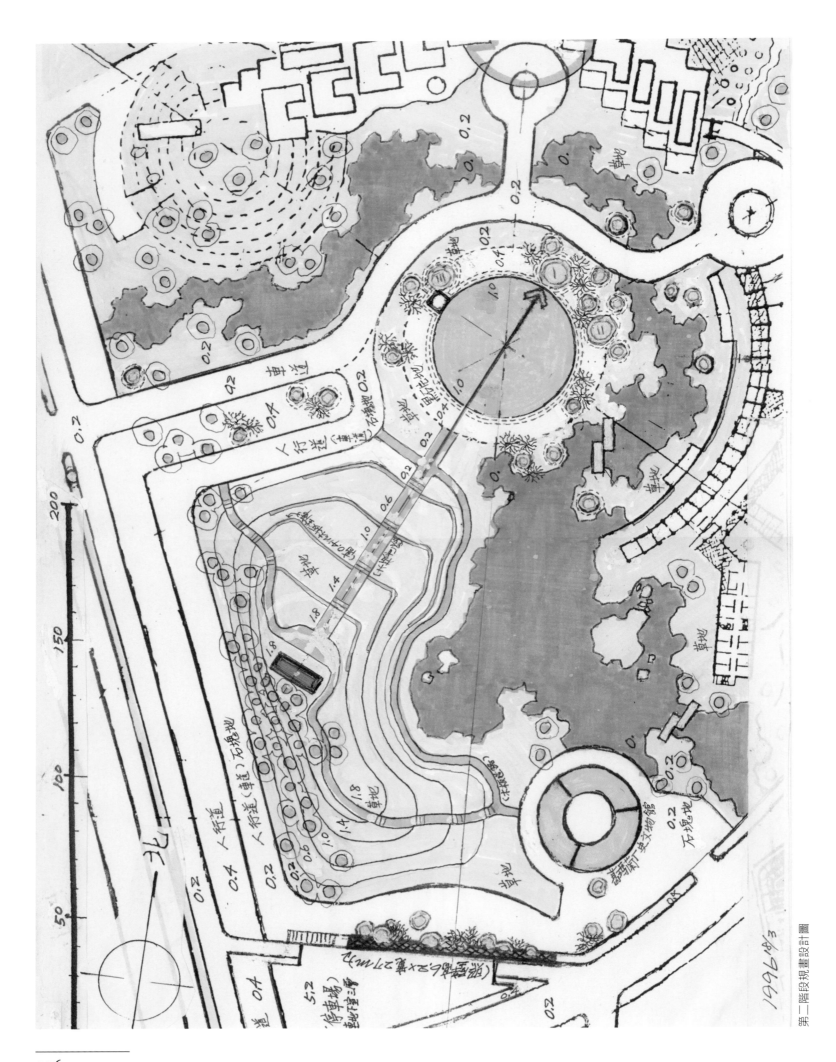

第二階段規畫設計圖

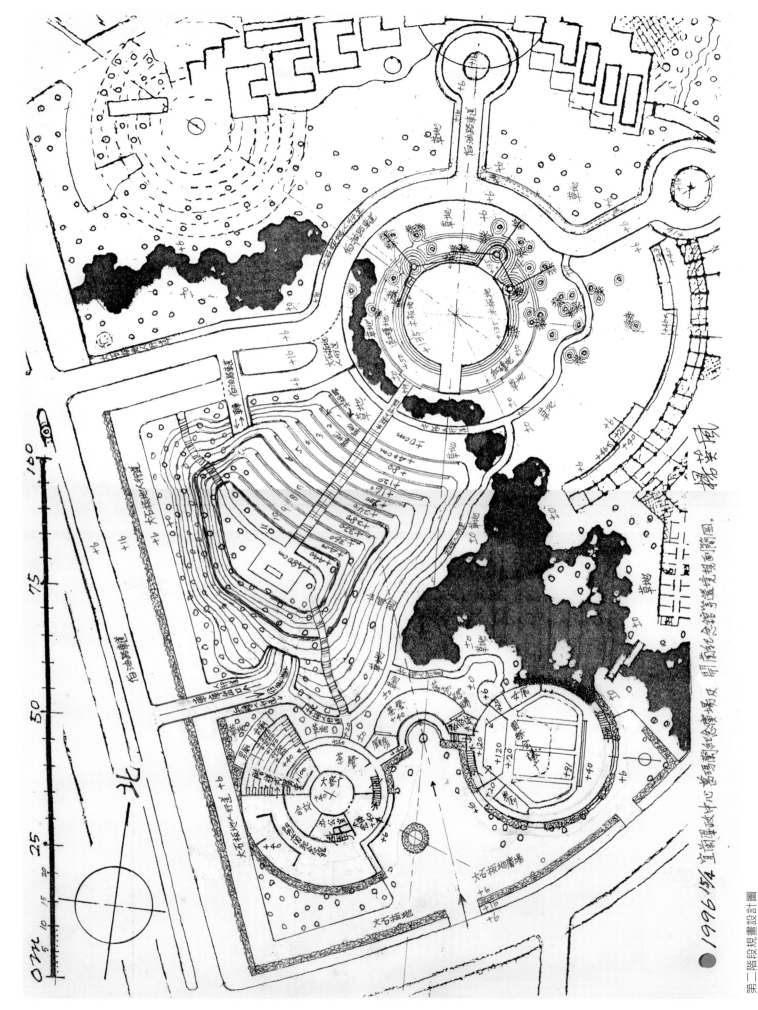

1996.1.54 第二階段規畫設計圖

（二）扁柏木板鋪面開展之扇形平台，象意：

1. 薪火相傳，再造別有天：緊靠廣場圓周內側以木板鋪設一扇形緩升平台，狀如孕育蘭陽子民的沖積平原，象意生命衍化，開展強調自然景觀的靈秀宏偉。

2. 蘭陽平原：緊靠廣場圓周內側以木板鋪設一扇形平台，狀如孕育蘭陽子民的沖積平原，象意生命衍化，開展強調自然景觀的靈秀宏偉。

3. 真善美的地區文化發展：「扇」「善」同音，用以強化主題精神，揭示強調族群和善諧美地共同努力，「薪火相傳再造別有天」，彰顯地區文化發展的現代化、前瞻性與未來性。

（三）景觀雕塑

1. 鑄銅〔龜蛇把海口〕作品本身：高192cm×寬285cm×深162cm
 台座：高150cm×寬300cm×深150cm

 引申勘輿學上著名的宜蘭地理險要之精義「龜蛇把海口」為造型聯想，表現龜山島、險峻之岩石海岸與高山峭壁。造型中「龜」指龜山島，「蛇」意指環繞宜蘭的群山和守護宜蘭安全與物資的岩石海岸。源自傳說中仙人的遺物化為龜山島與護衛蘭陽平原的綿延山脈和海岸線，典型的宜蘭地靈人傑之引喻，為家喻戶曉的區域文化特色之一，是應用造型語言與銅材質表現地理環境的特殊處。

2. 不銹鋼〔蘭陽日月光華〕 A（日）高600cm×寬320cm×深160cm
 B（月）高400cm×寬560cm×深180cm

 大小兩件不銹鋼所組成的景觀雕塑，以現代科技材料不銹鋼製作出凹凸鏡面，映照周邊環境景觀，其虛影增加變化性，與舞台光效呼應，聯結傳統與現代，表現和諧平衡的宇宙觀和尊重自然的生命演化。高的虛圓為「日」，象徵太陽、日昇、先民篳路藍縷協力擎天開闢新的生活領域。低的虛圓為「月」，是建築的月門、象徵生活空間與安定的作息。整組作品放在森林中，周邊的環境在不銹鋼的倒映幻影中變化，增加對過去的懷想與對未來的期望嚮往。一方面表現宜蘭人工作勤勉的美德，發展出今天的成就；同時映照宜蘭山水靈秀，強調勘輿學上地靈人傑的特性，呈顯：保護宜蘭的自然環境即是保護宜蘭人未來生命延續和子孫靈秀的傑出發展。

（四）庭石和花木

用以強調回歸自然的質樸之美，縣民廣場除文化和歷史省思的意義，同時提供縣民休閒與舉辦活動的功能。在此，藉宜蘭本地的石頭，配合花木，塑造縣民廣場的自然之美，再現宜蘭環境景觀的優雅精華。

（五）〔協力擎天〕屏風 *（編按：即〔縱橫開展〕）*

將最高大的神木留取一段，縱橫精簡切割，呈顯神木的年輪與材質，安排配置，成為宜蘭縣政中心入口大廳的屏風，呼應廣場宜蘭紀念物材質的統調與環境之宏觀，造型開展為山林儼然、氣勢磅礡的現代雕塑，如大刀闊斧、革心，層層展現大自然美好偉大的震撼。

宜蘭處處可見青山，台灣名聞國際的扁柏、紅檜，在宜蘭有相當大的分佈區，宜蘭太平山曾是台灣最大的檜木森林原鄉，歷經砍伐以材積換取外匯，今原始檜木林已所剩無幾！近年，幸得行政院國軍退除役官兵輔導委員會森林開發處於太平山、棲蘭山區有計劃地植種檜木天然更新林，盼能再造蘭陽新的檜木原鄉。今，以扁柏紅檜為宜蘭縣政中心重點景觀之製作素材，一以紀念開蘭兩百週年，感恩先人篳路藍縷以啓山林

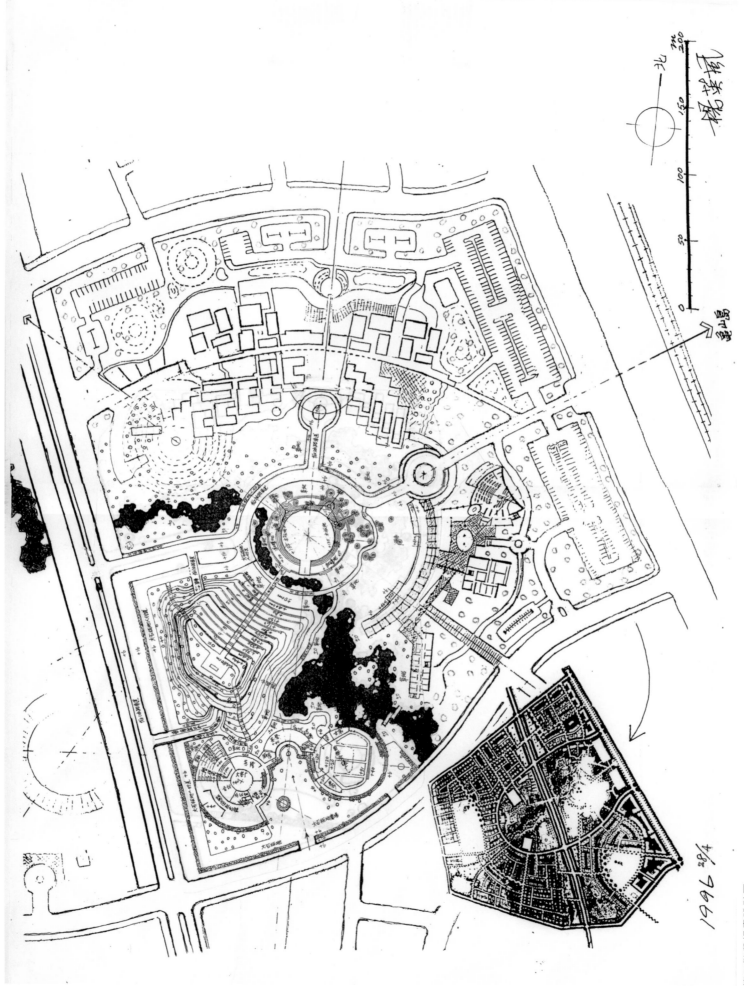

1996.8

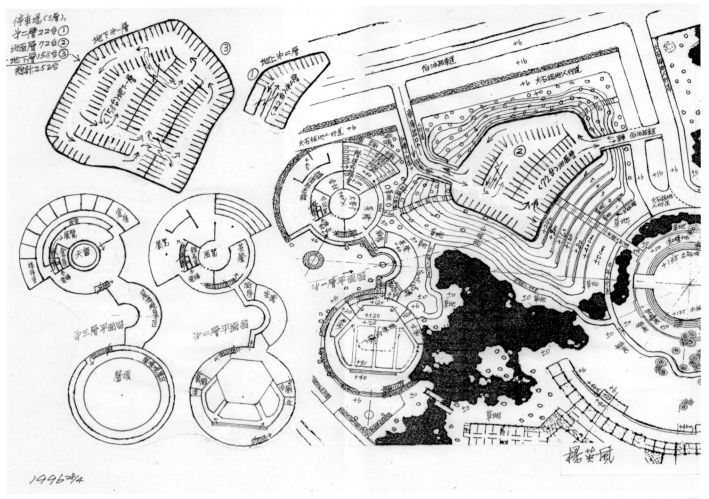

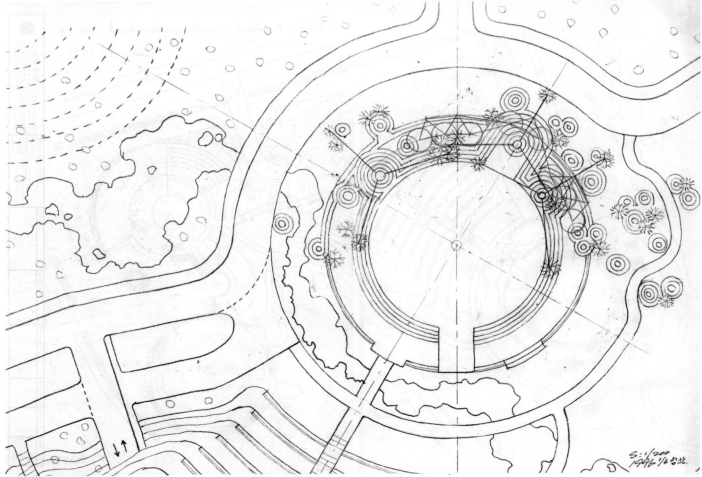

第二階段規畫設計圖

〔龜蛇把海口〕及〔日月光華〕初案規畫
設計圖

規畫設計圖

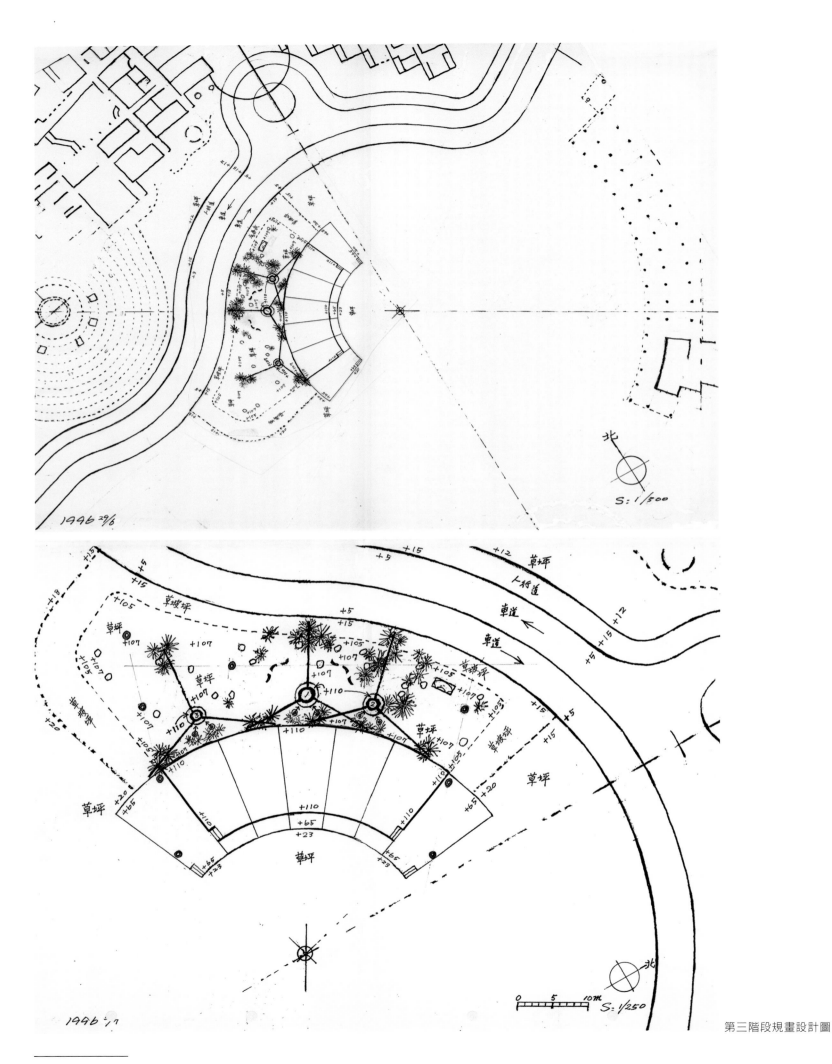

第三階段規畫設計圖

242

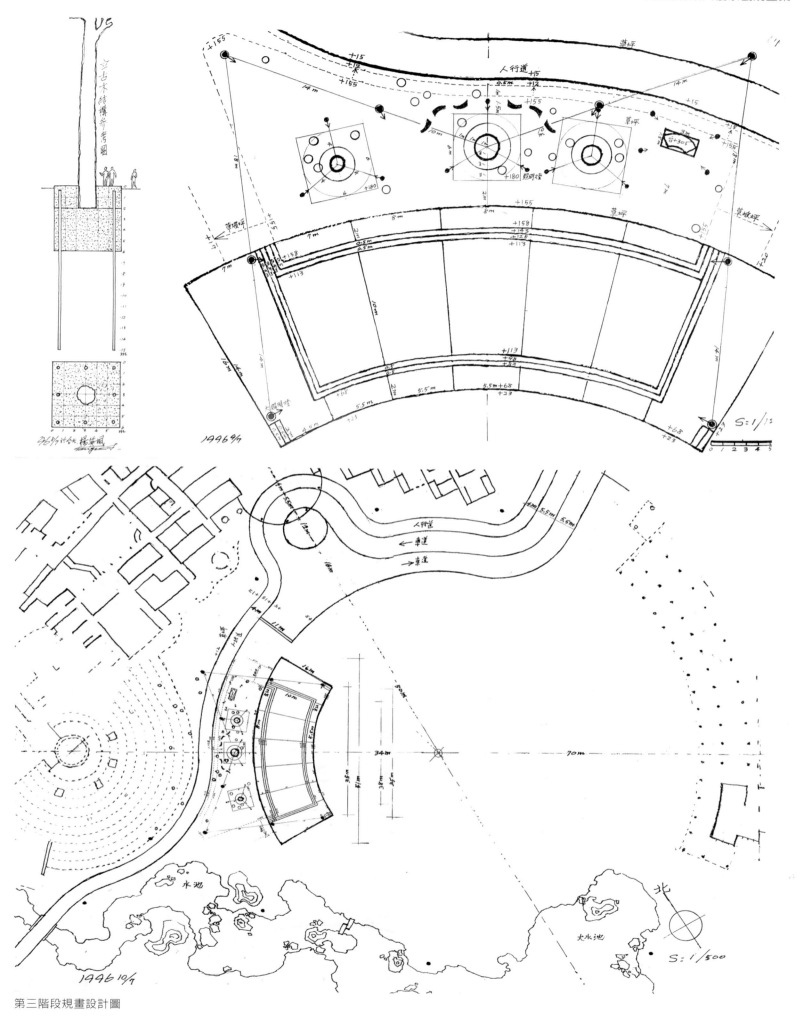

第三階段規畫設計圖

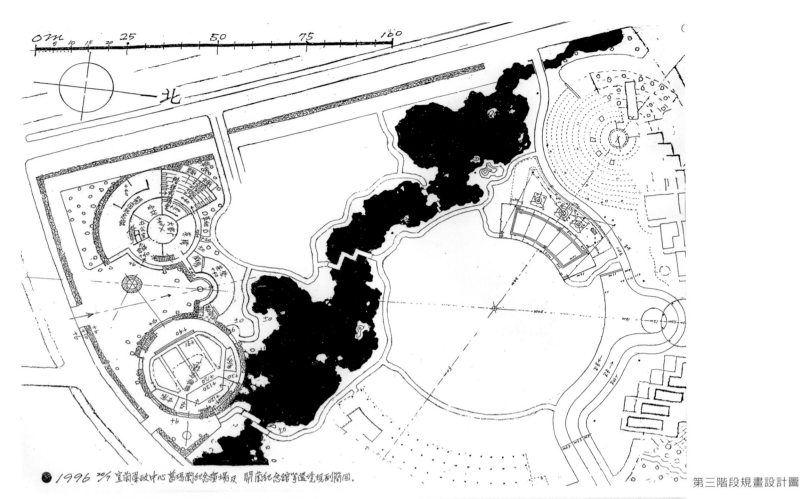

● 1996 プラ 宜蘭環政中心 蔶瑪蘭紀念廣場及 開蘭紀念館等選境規劃簡圖.

1996 4/4 記念.

〔日月光華〕第二案
規畫設計圖

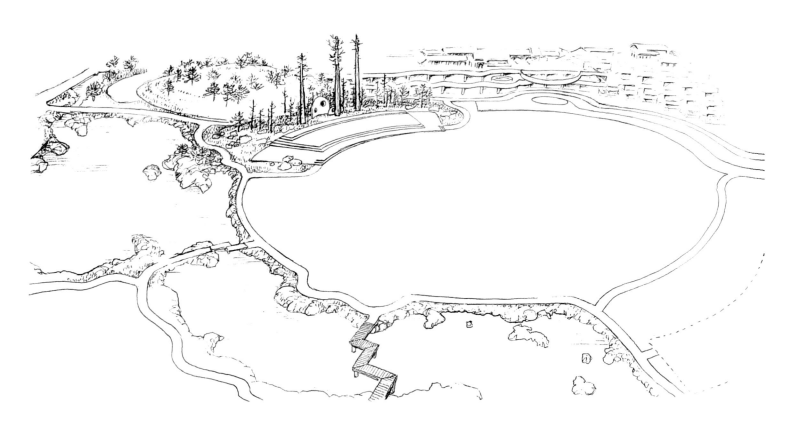

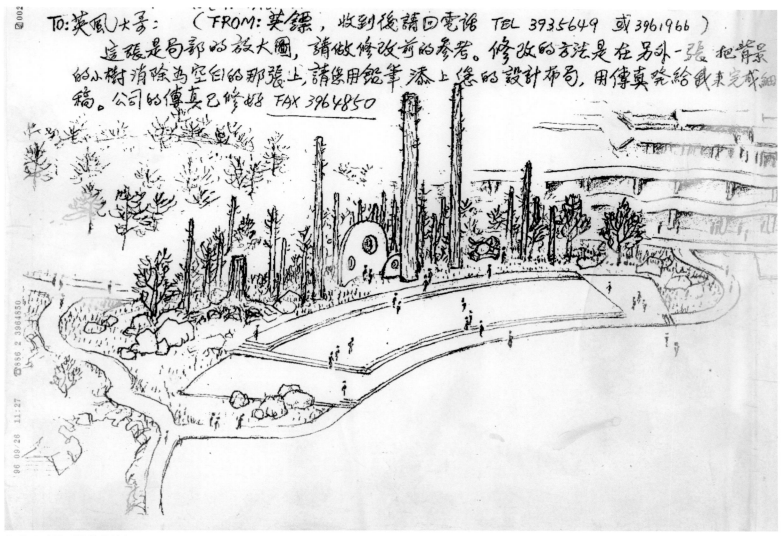

規畫設計圖（楊英鏢繪）

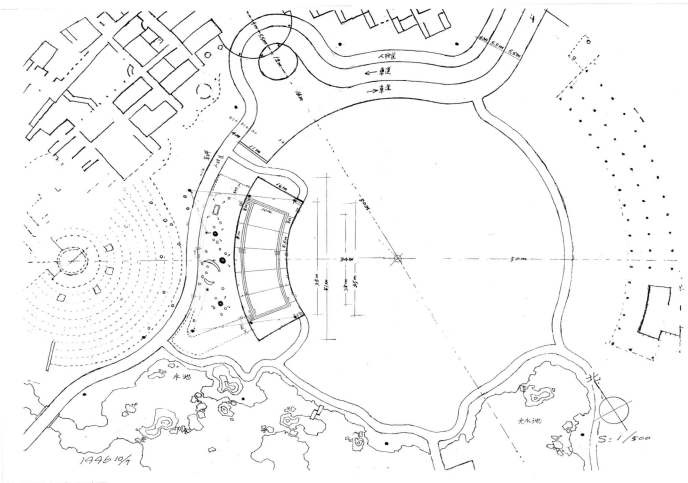

第四階段規畫設計圖

〔日月光華〕定案規畫設計圖

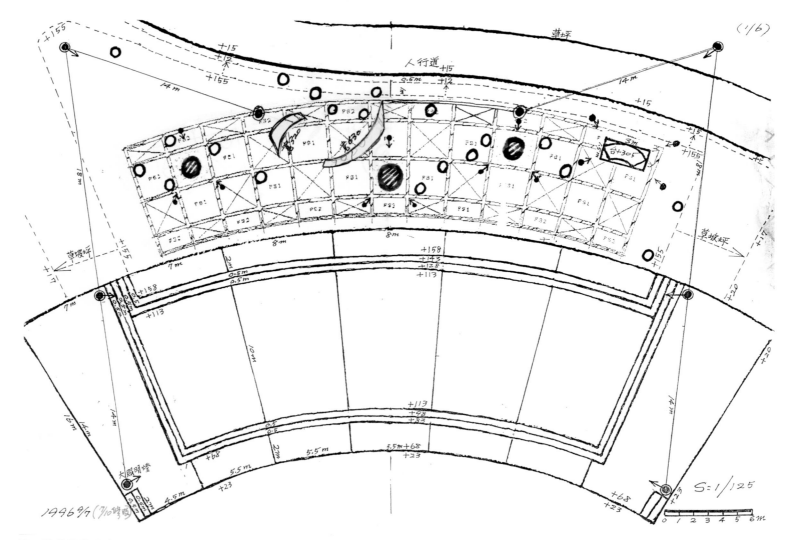

第四階段規畫設計圖

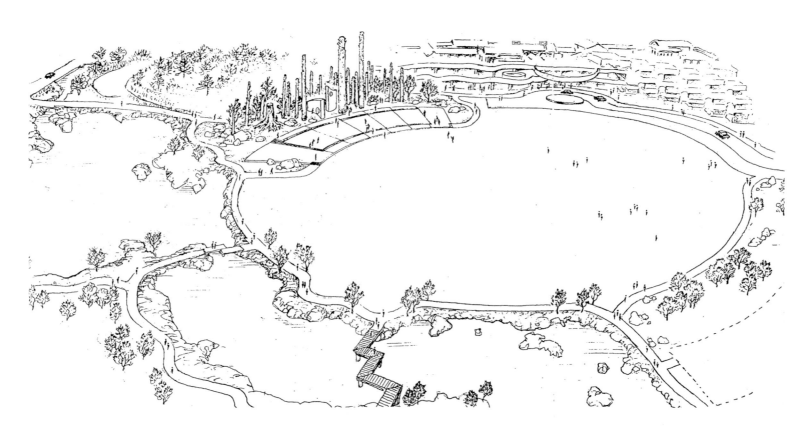

規畫設計圖（楊英鏢繪）

之功；二為彰顯宜蘭多山、多水、蘭陽為檜木原鄉等區域特質；三則揭示薪火相傳、
再造別有天的理想與教育意義。

整體景觀融匯自然素材和造型語言，落實區域文化與天人合一的哲思，塑造縣政中
心、縣民廣場自然之美，再現蘭陽山水優雅精華，更以現代科技與材料型塑景觀雕
塑，點睛環境藝術性與生活美學，強化表達宜蘭人尊重自然與自然相依的生命理念，
表現宜蘭過去、現在的區域文化特質，擎志宏觀的氣度與未來展望。（以上節錄自楊
英風〈論景觀雕塑表現環境藝術與區域文化——借景開蘭兩百週年紀念環境規畫製作實例〉1997.3.
14。）

◆施工過程

• 楊英風大師與宜蘭縣政府研商噶瑪蘭紀念物與宜蘭縣公共藝術創作事宜備忘錄

時　　間：84年11月15日下午4:10～5:10

地　　點：宜蘭縣政府縣長室

參加人員：楊大師英風、徐總經理銘鴻、陳副總經理裕泰、游縣長錫堃、江顧問淳信、許局

1996 4/12「龜蛇把海口」不鏽鋼作品：高192×寬285×深162cm，黑花崗石光台座：高150×寬300×深150cm，總高：342cm。

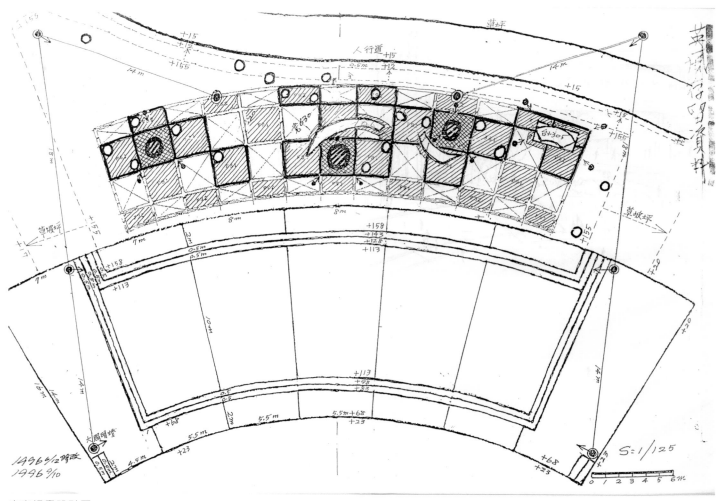

定案規畫設計圖

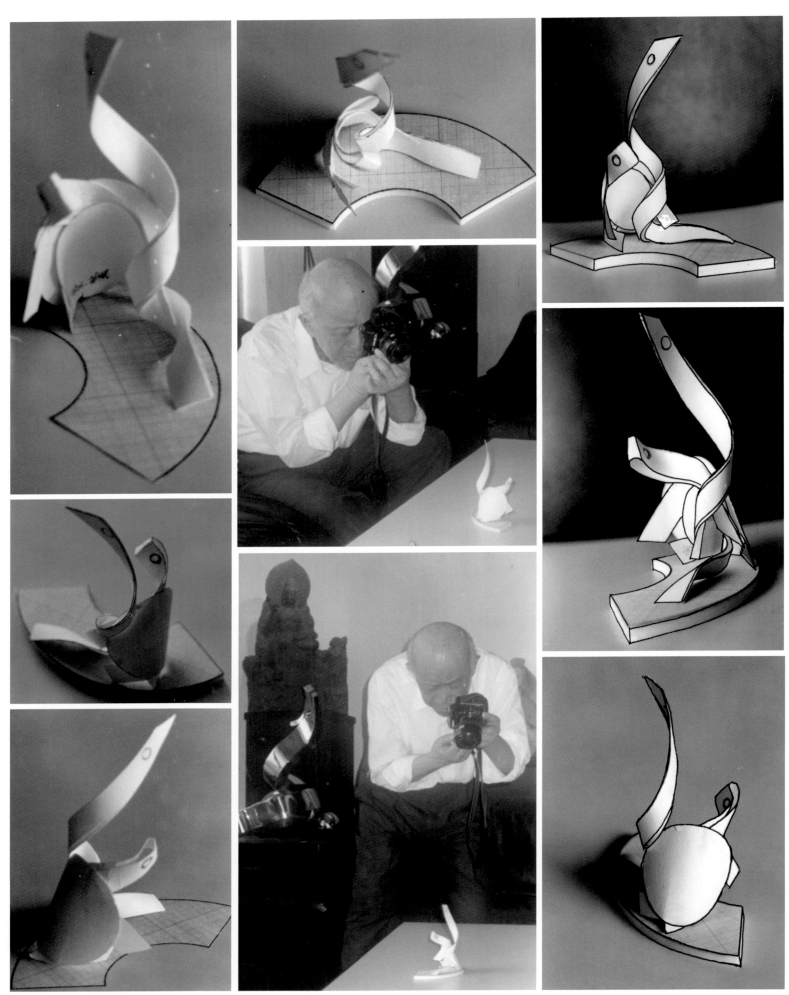

〔龜蛇把海口〕初案模型照片（1993.6.23 攝於台北）

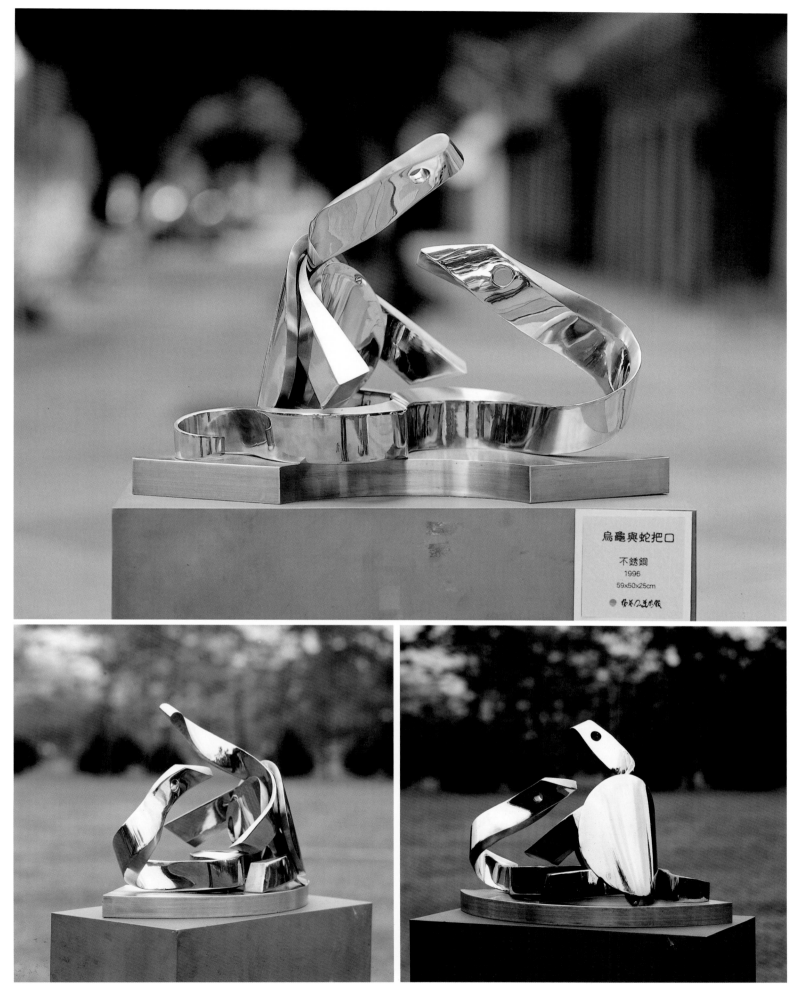

烏龜與蛇把口

不銹鋼
1996
59x50x25cm

〔龜蛇把海口〕小型作品照片（1996.12.6 製作完成）

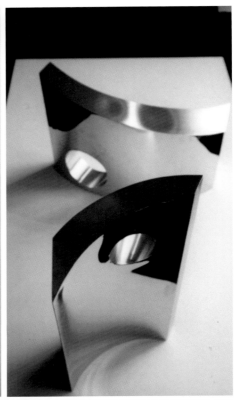
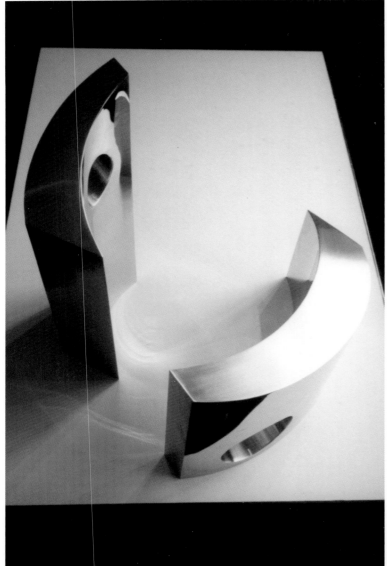
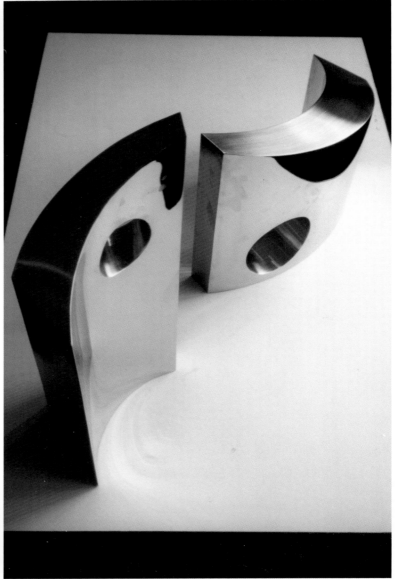

〔日月光華〕小型作品照片（1996.12.6 製作完成並攝於台北）

施工圖

長南山、蘇局長麗瓊、吳機要秘書慶鐘、賴錫祿先生、林明禎先生

內　　容：1.請楊大師設計噶瑪蘭紀念物。

2.作品預定在六月底前完工，設計理念和設計圖，雙方應充分交換意見。

3.作品以檜木為主要質材，設計理念以呈現宜蘭或台灣本土特色為原則。

4.縣政中心圓形廣場為作品基地，提請楊大師整體規畫。

5.縣政府建設局應在一星期內提供作品基地相關資料。

6.木材應儘速設法運送下山，直昇機運送部分亦請陳副總經理協助聯繫。

7.木材運送事宜協調及紀念物設計理念交換，請縣政府儘快召集相關人員研商。

8.檜木山區五年來氣候變化資料，委請陳副總經理協助洽取。

9.有關宜蘭縣公共藝術創作及重要路口以檜木標示之構想再發展再續談。

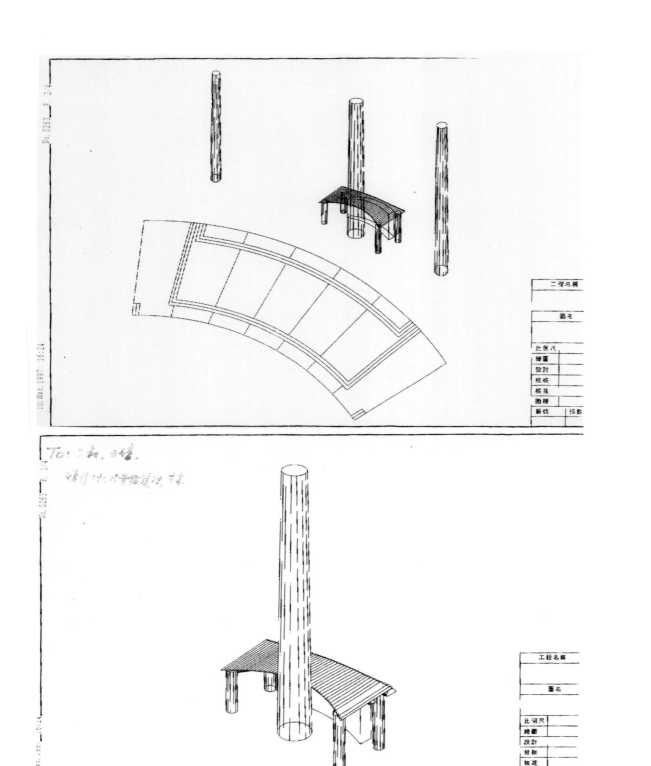

施工圖

• 與宜蘭縣政府溝通新建大樓廣場「噶瑪蘭紀念物」事宜紀錄

時　　間：85 年元月 19 日（五）PM2:00 ～ 5:30

流　　程：PM1:40　　　　　宜蘭縣政府民政局局長室

　　　　　PM2:10 ～ 5:30　宜蘭新建縣政大樓聽相關工程簡報

　　　　　　　　　　　　　縣長看設計模型並聽取李建築師說明

　　　　　　　　　　　　　與工地主任賴先生溝通相關作業事宜。

　　　　　　　　　　　　　賴先生帶領由大樓各角度俯視廣場基地並實地至基地瞭解環

　　　　　　　　　　　　　境與象集團工程師溝通協調整體周邊設計以「親民性」為主。

參加人員：游縣長、吳博士靜吉、蘇局長麗瓊、林課長、賴先生、象集團主任設計師北條健

志、謝銘峰等、李建築師進旗、黃寶滿

內　　容：

1. 縣長：當年楊教授為創作台灣山水尤其太魯閣系列作品，曾親自去東部生活體會台灣山水之壯麗。宜蘭被稱為「檜木之鄉」，也是楊教授故鄉，希望楊教授能撥冗親自到檜木林中體會其美。林務局可安排明池山莊供楊教授及隨行人員住宿餐飲。並可安排相關工作人員（包含象集團）於山莊會議。

2. 揭幕：開蘭紀念日　10.16
　　　　希望能儘早完工，留 1-2 個月作周邊修飾。

3. 環境：建築物高度最高點為 13M 和 18M。
　　　　中央主軸面向龜山島，為宜蘭的精神象徵，所有建築物和相關設計皆配合此方向。
　　　　請楊教授設計作品時也將方向面向龜山島，而非縣政大樓。作品設計請考慮由大樓俯視廣場的角度。

4. 材料：原先提供的樹木有部份為空心，是否可用？砍伐時有碎裂之慮。今已選擇兩支高度為 20M 和 25M，預定發包由民間人力搬運至基地。其餘高度 10M、直徑 60-70cm 者，可不須公文審核申請，直接由林務局提供。請楊教授提出所需材料數目。
　　　　已轉達楊教授之意：截枝時請不要切割頂端枝椏。

5. 理念：縣史館：種族融合、土地認同等，近日將書面傳真給楊教授。
　　　　民政局：與象集團協調整體周邊設計基礎觀念為：開放性，容納提供縣民作各種活動（包含抗爭）的活動空間；親民性地，景觀藝術結合民眾休閒活動；是三棟大樓的公共空間，景觀作品不一定要以政治象徵為主。

6. 預算：工程費編列新台幣八百萬，如若不足，或可另行籌措。

P.S.：安排時間李建築師當面向楊教授簡報，並協助修改設計模型。

● 宜蘭縣政中心「噶瑪蘭紀念物」會議記錄

一、時　　間：85 年 3 月 5 日（二）AM10:30～12:00

二、地　　點：宜蘭縣政中心營建工務室

三、人　　員：游縣長
　　　　　　　民政局：蘇局長麗瓊、林課長、陳俊宏
　　　　　　　建設局：許局長南山、賴錫祿、羅景文
　　　　　　　象集團：劉逸文、北條健志、謝銘峰
　　　　　　　楊英風、楊美惠、李進旗、黃寶滿

四、主　　題：紀念物規畫範圍、規畫構想、公共設施及紀念物工程進度研商

五、內　　容：

（一）規畫單位象集團簡報規畫原則

　　1. 材料：地面材料為草地，其餘用宜蘭當地的資源，如石頭、木材等。

　　2. 親民性、開放性：所有建築物和設施考慮方便民眾使用及辦各種活動。

　　3. 包被感、同心圓取向：半徑 75-90 公尺的廣場與建築物皆在包圍的空間中，所有活動能向廣場核心集中。

　　4. 建議：一般表演廳高度約 15-20M，可以緩升坡方便表演。

（二）楊教授「噶瑪蘭紀念物」規畫設置

　　1. 規畫範圍確認：直徑 90 公尺，6300 平方公尺（約六分地），已整地完成。

　　2. 公共設施及紀念物工程進配合部份：排水系統工程圖，請營建小組提供，可配合現況規畫應用。

　　3. 材料：

　　　A. 目前已有 2 支高 20M 、 25M 的檜木確定要運下來，游縣長認為可讓民眾參與想辦法，並配合用 V8 錄下來作為記錄。

　　　B. 其餘高 10M 、直徑 60M 的檜木，無需繁瑣的行政程序，可直接向森林開發處申請，數量不拘。

　　※ C. 展現「文化的根」：檜木樹根儘可能在能搬運的範圍整理下來，樹幹留約 10M 高，樹根向上而立，欣賞樹根的生命力，象意緬懷追尋文化的根。

　　　D. 紀念物的位置：

　　　　象集團：由機能、景觀考量，建議中間留空、開放性的安排。

　　　　楊教授：整個紀念物能和人的活動充份融合最好，可於圓圈中適當地恰到好處地佈置，並且敞開，不要擋住視線，這是空間製造的技巧。

（三）其它：廣場邊緣到建築物上有 45 公尺寬。

- 宜蘭紀念物檜木勘選會議記錄

No3. 扁柏 180cm×20 = 23.04m³

宜蘭紀念物檜木勘選會議記錄

一、時　間：八十五年三月六日上午八時

二、地　點：明池山莊遊樂區 170 線林道—K

三、主持人：游縣長錫堃　劉處長子田

　　　　　　　　　　　　記　錄：黃進和、林寬沛、陳俊宏

四、出席人員：

　　（一）森林開發處　　楊英風、楊美惠、黃寶滿、李進旗

　　（二）象設計集團　　黃進和、比條健志、劉逸文

　　（三）象設計集團　　周家安、潘寶珠

　　（四）縣史館　　　　陳財發

　　（五）國華國中　　　江淳信

　　（六）本府顧問　　　蘇局長麗瓊、林課長寬沛、林課長明禎、陳俊宏、羅景文

　　（七）本府人員

五、會議決議事項：

　　（一）材料種類及處理方式：

　　　（1）由森林開發處提供高二十公尺枯立木整株（含枝條）及長廿四公尺風倒木整株（含枝條及樹頭）各乙棵。

　　　（2）因該兩株木材非本 85 年度核定作業區內，由森林開發處專案報請中央主管機關核准後辦理。

　　　（3）由縣府雇用具特殊機械技術人員自行辦理採運作業，並由森林開發處給予必要之協助，採運時不得損傷生立木。

　　（二）十公尺以上小徑原木（含枝條）二十棵左右取，並由該處採集，縣府派車搬運。

　　（三）二公尺左右樹頭留存（其長度不一，根盤較小者，幹材儘量留長），縣府派車搬運。

　　（四）二十棵由森林開發處採集，在森林開發處現行作業區內選取，若干個，在森林開發處木場所有未成堆之枝幹材中，優先提供楊英風大師挑選。

　　（五）各類木材悉以林務局「木材檢尺」以重量計算。

　　（六）木材價格經縣府與森林開發處協議後，由森林開發處報請退輔會核定後提撥

No4. 扁柏 120cm×24m = 12.29m³（倒木）

1996.3.5-1996.3.6
游縣長陪同楊英風大師勘查檜木地標行程表

六、散會。

256

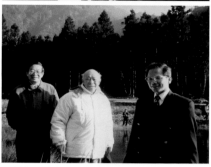

1996.3.5-1996.3.6
游縣長陪同楊英風大師勘查檜木地標

• 宜蘭縣政府第一五四次重大工程會報紀錄（之二）

宜蘭縣政府第一五四次重大工程會報紀錄（之二）

記錄：吳錦霙

一、時　間：民國八十五年三月六日下午三時十分至下午四時四十分
二、地　點：本府第三會議室
三、主持人：游縣長錫堃
四、出席單位及人員：
陳主任秘書源發
本府建設局　許南山　賴錫祿　羅景文
本府農業局　林寬沛
本府民政局　蘇麗瓊　林明禛　陳俊宏
楊教授英風
宜蘭縣史館　周家安
象設計集團　潘寶珠　劉逸文　北條健志

五、會議結論：
（一）宜蘭紀念物與建工程

① 宜蘭紀念物委託規劃設計暨有關行政業務由民政局負責辦理；請即成立專案小組，民政局長為召集人。規劃設計於四月底完成，規劃期間請規劃單位與象設計集團及營建小組進行意見交換及討論；象設計集團暨本府有關單位應給予必要之行政支援（民政局）

② 兩棵巨木運送工程，由建設局發包執行，運送期程自四月七日起至四月底止完成。其他小樹亦請陸續配合運送。請把握時效，若能提前完成，更有利於廣場工程遂行（建設局）

③ 紀念物暨廣場工程（含植栽及草坪）於八月底完成（民政局）

④ 農業局於一週內提供適合本縣縣政中心生長之植物目錄及有關資料，供規劃單位作景觀設計之參考（民政局、農業局）

⑤ 人民參與紀念物運送過程之文宣企劃由民政局負責，縣史館負責實際執行企劃（民政局、縣史館）

⑥ 由民政局整理踏勘選材詳細紀錄：以「材料」、「運送」（敘明十公尺以上及十公尺以下由誰負責運送……）等分類。以上資料由農業局以縣政中心工程需要，負責發文給林務局說明由森林開發處提供林材。本件公文以最速件處理，派專人送達洽辦（民政局、農業局）

附註：
一、會議決議事項，應按照規定期限完成，逾限案件，依規定簽報縣長核定議處。若無法如期完成應即簽報縣長重新核定完成期限。無故內塡報逞送本府計畫室彙整。
二、會議決議事項，除由業務單位專案辦理並將其辦理結果簽報縣長核閱外，請依所附格式於二週內塡報逞送本府計畫室彙整。

• 宜蘭縣政中心廣場紀念物佈置進度預算表

96 "/7 於台北. FAX給宜蘭縣政府.

【宜蘭縣政中心廣場紀念物佈置進度預算表】

工程名稱	材料品名	規格	數量	進度
				7月 12.14.16.18.20.22.24.26.28.30　8月 2.4.6.8.10.12.14.16.18.20.
壹 相關材料				※7/30======8/10材料到廣場備用
1.配合之檜木				
	神木	高15-20m	1棵	
	小徑原木	高10-15m	約20棵	
	樹頭(根)連幹	高3-4m	約20棵	
	輔助材(樹頭材)		若干	
2.鋪面材料				
	步道石片			
	南洋欅木(扇形鋪面)			
3.庭石				
4.植栽樹種樹量				
貳 主要神木安裝				※7/31======8/10
	檜木神木	高20m	1棵	※7/30到廣場基地
		高21m	1棵	※7/30到廣場基地
	神木盤根(連幹)	高3m	1個	※7/30到廣場基地
	(寬8m 中心高5m 兩側高4.5m)			
	固定用鋼索		尺	
	吊卡車		小時	
	工人		個	
	固定神木之基礎			
	a 結構設計案			※7/15請結構設計定案
	b 結構工程施工準備好			※7/31結構工程施作至可進行安裝神木.
	※7/11提出景觀規劃定案如附圖4頁			

• **宜蘭縣政中心廣場紀念物佈置會議記錄**

【宜蘭縣政中心廣場紀念物佈置】

會議時間：民國85年6月27日pm2:00--5:00
會議地點：楊英風美術館二樓
出席人員：宜蘭縣政府：賴錫祿　林寬沛　羅景文　陳俊宏 ——
　　　　　象集團：北條健志　坂元卯
　　　　　楊英風　楊英鏢　楊美惠　黃寶滿

工 程 名 稱	材料品名	規 格	數 量	備 　　　　　　　註
壹 相關材料				
1.配合之檜木				
	神木	高15-20m	1 棵	已於3/5踏勘選定.
	小徑原木	高10-15m	約20 棵	6/27決由林寬沛挑選.
	樹頭(根)連幹	高 3- 4m	約20 棵	同上
	輔助材(樹頭材)		若干	
2.鋪面材料	【用宜蘭石材，楊教授到羅東挑】			
	步道石片			
	南洋櫸木(扇形鋪面)			
3.庭石				
4.植栽樹種樹量				6/3已概選出樹種
貳 主要神木安裝				
	檜木神木	高20 m	1 棵	
		高21 m	1 棵	
	神木盤根(連幹)	高 3 m	1 個	
	(寬8m 中心高5m 兩側高4.5m)			
	固定用鋼索		尺	
	吊卡車		小時	
	工人		個	
	固定神木之基礎			
參 景觀雕塑				
	「　　」	總高4.6m(連台座)	1 件	【以龜蛇把海口為造型】 鑄銅.
	紀念碑台	高1.5 x 寬3.2 x 深1.5m		作品之台座.
	(黑花崗金字)			
	鑄銅高大版			
肆 照明設備			【請楊教授依環境需要規劃】.	

• **宜蘭紀念物規畫設計簡報會議程**（1996-08-06 宜蘭開會）

一、總承辦單位工作報告（7:30 ～ 7:40）

　　1.相關設置進度說明 （詳附件一進度甘特圖）

　　2.紀念物設計單位與縣政中心設計單位意見協商情形：

　　（1）6/3 主要重點紀念物整體區位調整

　　　　楊英風教授與象集團樋口先生初步交換意見，雙方同意將紀念物主體區位由原
　　　　定縣政中心前直徑 90 米圓形範圍內，移至右側（靠近假山縣政資料館預定地前）。

　　（2）6/27 主要重點設計案草圖

　　　　楊教授提出修正後紀念物規畫設計圖（包括檜木、庭石、及雕塑品等種類數量）

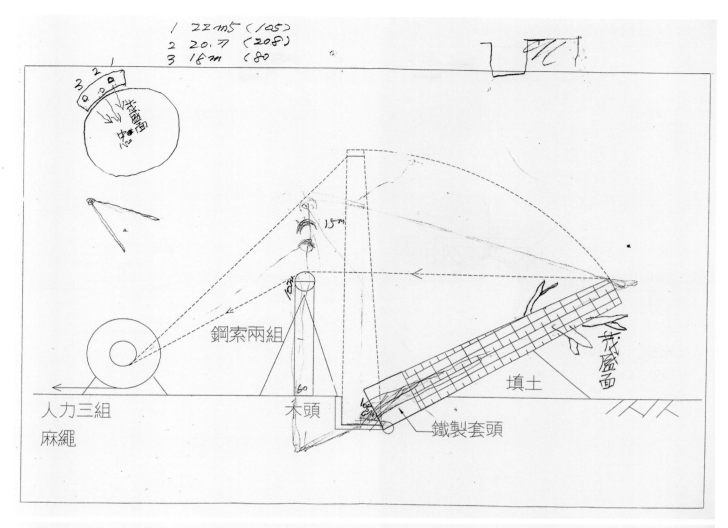

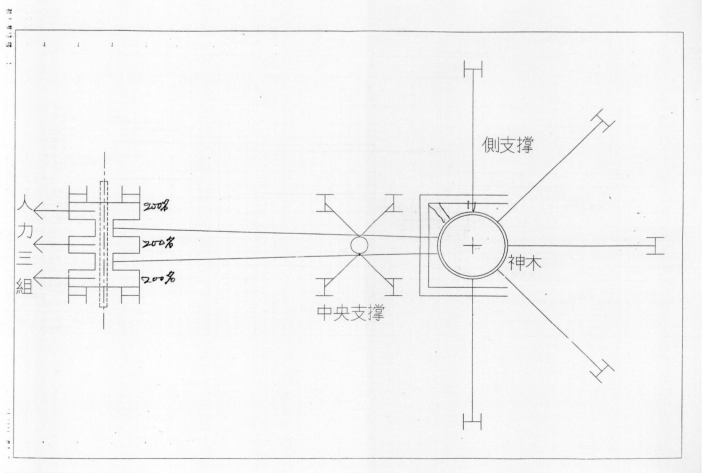

立木施工圖

與象集團、營建小組相關人員意見交換。

（3）7/5 主要重點調整後區位與假山間道路

楊教授與象集團續行討論，楊教授認為紀念物主體背側與假山間道路一擴大為 30 米，象集團則認為以 8 至 10 米，無須車道；經溝通雙方建立假山與紀念物間改為步道之共識。

（4）8/5 主要重點紀念物前平台及主體與假山間道路楊教授與象集團就紀念物主體與圓形廣場範疇，以及紀念物前平台設置案續行意見交換；象集團認為平台應縮小以保持圓形廣場完整。

二、規畫設計單位簡報（7:40-8:10）

（詳附件）

三、意見交換重點（8:10-8:45）

1. 紀念物前平台區位、範圍。

2. 紀念物主體與假山間道路。

四、結論與主席裁示（8:45-9:00）

附註說明：

1. 有關紀念物巨木主體安裝需俟 #1-#3 悉數取得始可進行，目前

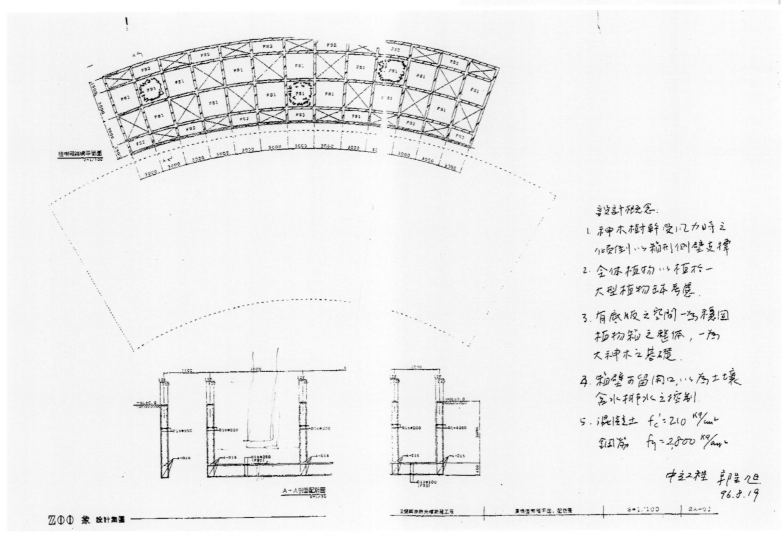

1996.8.19　郭呈旭—賴錫祿　宜蘭縣政府廣場神木植樹箱設計概念及設計圖

附件一：宜蘭紀念物設置工程目前預定進度甘特圖（製表日期：85.8.2）

附件一　宜蘭紀念物設置工程目前預定進度甘特圖

製表日期：85.8.2.　民政局

工作項目	八　月 1-6	7-12	13-18	19-24	25-30	31-5	九　月 6-11	12-17	18-23	24-30	十　月 1-6	7-12	13-18	備　註
(1)巨木部分 #1號巨木運抵	▬													業於7/30下午2:10運抵縣政中心，該#1號木總計運送時間14日
#2號巨木運抵		▬▬▬												預定運送期程14日，運抵即行第一階段安裝
#1號巨木所屬樹幹及樹頭運抵				▬▬▬										預定運送期程14日，將要求包商儘力提前運抵，配合納入第一階段安裝工程。
(2)#3號木，20枝小徑 ※勘選打印	▬													#3號木及小徑木農工課原以森開處預定採取區內預估作業時間，經7/28前往詳細勘選，確定無足夠適當木材，須至120線另覓並架設施工器材，整體進度將明顯影響。
※估算發包	▬													
※發包作業程序		▬▬												
※採運器材架設工程				▬▬▬▬▬										
※採運至120線路面								▬▬						
※運抵縣政中心										▬▬▬				
(3)庭石部分 採取申請與取得	▬▬▬▬													已勘選劃記完畢（約200噸）簽核議價中，議價完竣即由民政局續行委託催工採運，可望於8/15前完成並運抵縣政中心。
(4)基地景觀設計正式簡報	▬													原訂7/30下午由設計單位向縣座做簡報，因副省長蒞臨，原行程變更，業務單位另行安排於8/6。
(5)基礎結構協調定案	▬▬▬													營建小組仍協調中。
(6)第一階段巨木安裝							▬▬▬▬							#1,#2,#3號巨木，#1號樹頭
(7)第二階段安裝佈置										▬▬▬				小徑原木，庭石景觀等

附件一：宜蘭紀念物設置工程目前預定進度甘特圖（製表日期：85年8月29日）

附件一　宜蘭紀念物設置工程目前預定進度甘特圖

製表日期：85年8月29日

工作項目	八　月 1-6	7-12	13-18	19-24	25-30	31-5	九　月 6-11	12-17	18-23	24-30	十　月 1-6	7-12	13-18	備　註
壹.材料 1.巨木部份 #1號巨木	▬													
#2號巨木		▬▬▬												
#3號木 小徑原木 樹頭(根)連幹 輔助材(樹頭材)		▬▬▬▬												
2.庭石　大中小	▬▬													
貳.安裝 1.基礎結構施工						▬▬▬								
2.第一階段巨木安裝										▬▬				#1#2#3號巨木，#1號巨木樹頭
3.第二階段安裝布置										▬▬▬				小徑原木，庭石景觀等
4.照明設備														
5.吊卡車.工人														
參.其它週邊景觀佈置														▬10/16開蘭200週年慶典後再作
1.扇形平台														鋪面材料：南洋櫸木
2.植栽樹種樹量														
肆.景觀雕塑: 1.龜蛇把海口														▬10/16開蘭200週年慶典後再作，不鏽鋼材質，造型須以龜高於蛇
2.大小兩件組成之不鏽鋼雕塑														

估價單 / 進度預算表

【宜蘭縣政中心廣場紀念物佈置】　　　　　　　　　　民國85年 8月29日

工 程 名 稱	材料品名	規 格	數 量	備　　　　註
壹 材料				
1 巨木部份				
	#1 號巨木	高 21M		已運抵縣民廣場
	#2 號巨木	高 20M		已運抵縣民廣場
	#1 號巨木所屬樹幹樹頭（盤根）			8/31
	#3 號木	高 18M		-9/30
	小徑原木	高10-15m	20 枝	9/30
	樹頭（根）連幹	高 2m	20 枝	9/30
	輔助材（樹頭材）		若干	9/30
2 庭石	大中小		40-50顆	已運抵縣民廣場
貳 安裝				
1 基礎結構施工				9/15完成
2 第一階段巨木安裝				#1,#2,#3號巨木,#1號樹頭
3 第二階段安裝布置				小徑原木，庭石景觀等
4 照明設備				
5 吊卡車			4部	
6 工人				

參. 其它周邊景觀佈置【10/16 開蘭200週年慶後再作】
　1 扇形平台
　　鋪面材料：南洋櫸木
　2 植栽樹種樹量

肆 景觀雕塑【10/16 開蘭200週年慶典後再作】
　1「龜蛇把海口」　　　高4.6m（連台座）　　　【不銹鋼，造型需以龜較高】
　　紀念碑台（鐫刻碑文）　高1.5x寬3.2x深1.5m　　　　　作品之台座
　2 大小兩件不銹鋼組成之景觀雕塑　　高約6M 寬約4M

楊英風景觀雕塑研究事務所　　　　楊英風事務所（景觀雕塑：造型藝術・生活智慧＋自然生態
中華民國台北市10741重慶南路二段三十一號靜觀樓　　TEL：02-3935649　FAX：886.2.3964850
YUYU YANG＋ASSOCIATES　　31, CHUNG KING S. RD, SEC. 2, TAIPEI TAIWAN R.O.C

#2 號木預定8/15運抵，#3號木則雖已選定，惟正式取得與運抵預估最快須至9/10。

2. 有關紀念物位置設立平台構想，象集團原傾向不支持，惟設計單位認為，考量紀念物暨廣場使用前瞻性、發展性、未來性，應予設置。

• 宜蘭縣政中心廣場景觀規畫會議記錄

一、時　　間：民國85年9月17日（二）PM3:00～5:00

二、地　　點：楊英風美術館七樓客廳

三、出席人員：宜蘭縣政府民政局：陳局長　陳俊宏

　　　　　　　楊英風美術館：楊英風　楊英鏢　楊美惠　黃寶滿

四、會議內容：

（一）材料

1. #1、#2巨木、庭石已置於縣民廣場，#3巨木約於九月底或十月初運至縣民廣場。

2. 輔助材：小徑原木約於十月十五日前後運至縣民廣場。

（二）神木安裝：

1. 神木尺寸：

直徑105cm；另有一段高6M連盤根。

直徑208cm（部分空心）；同枝另段高10M。

直徑80cm。

＃1 高 22.5M	直徑 105cm；另有一段高 6M 連盤根。
＃2 高 20.7M	直徑 208cm（部分空心）；同枝另段高 10M。
＃3 高 18.0M	直徑 80cm。

2. 安裝日期擬於10.13（日），以傳統工法、人工豎立。人工豎立三棵或僅豎立一棵。技術、經費、活動配合等討論中，再請縣長裁決。

3. 配合族群融合之意念，擬請三族人來拉：平埔族（噶瑪蘭）、泰雅族、漢人。

4. 名稱「宜蘭紀念日200週年」，慶祝之系列活動為「再造別有天」。

◎ 5. 楊英風教授指示：三棵神木安裝時注意頂端樹枝茂密的部分面向廣場中心。

（三）紀念物規畫命名與設計理念：需製作系列文宣。

1. 縣立文化中心工作人員：暫為廣場命名為「可支天」。

◎ 2. 希望儘快能有規畫之透視圖，以利聯想，再思考氣勢宏觀的命名。

楊英鏢教授近日進行畫透視圖。

◎ 3. 設計理念請調整為更深、更廣、更細；紀念物命名可由「形狀」和「意境」思考。

• **宜蘭縣政中心廣場景觀規畫會議記錄**

一、時　間：民國85年9月18日（三）PM7:00～9:00

二、地　點：宜蘭縣政府第三會議室

三、出席人員：宜蘭縣游縣長、文化中心工作人員、民政局陳局長等

營建小組賴錫祿等、承包商（傳統工法安裝）

楊英風美術館：楊英鏢　楊美惠　黃寶滿

四、會議內容：

（一）安裝

1. 安裝日期擬於10.13（日）

A. 傳統工法、人工豎立：人工豎立三棵或僅豎立一棵。技術討論經費較機器吊車多約新台幣一百多萬、教學影帶之活動配合等。

B. 可配合族群融合之意念，請平埔族（噶瑪蘭）、泰雅族、漢人來拉；或以老中青拉木為薪火相傳意義。

2. 機器吊車安裝，強調楊教授規畫之藝術價值，擇日舉辦奠基大典。

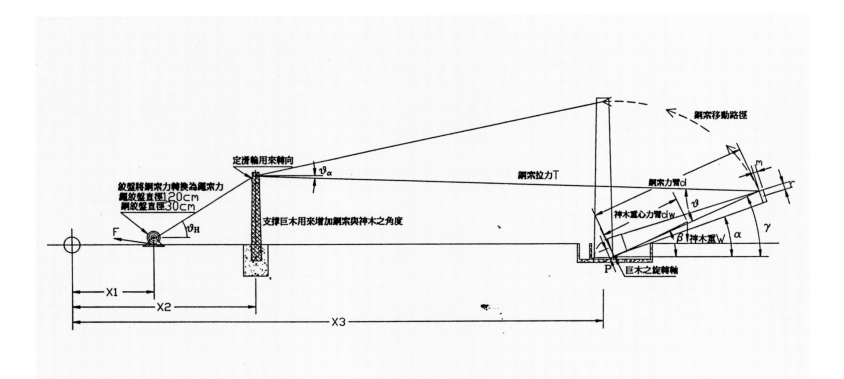

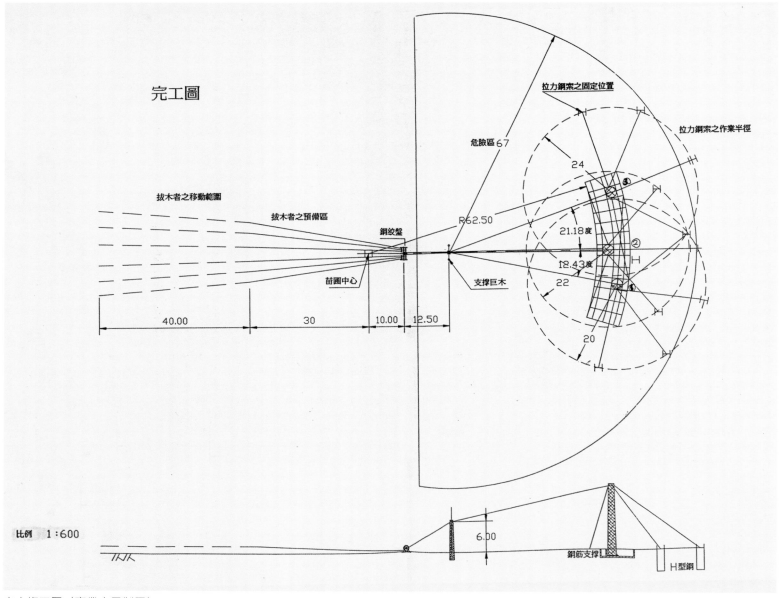

立木施工圖（專業人員製圖）

灌水泥冲一張圖

揚英風 96 13/10 於宜蘭

1996 9/10

灌水泥冲二張圖

揚英風 96 13/10 於宜蘭

1996 9/10

施工圖

道路D平面圖　S＝1:600

縣政府大樓

縣史館

珍請修收道路拋土下
楊茱塤 9627彰
宜蘭。

▽5.67

施工圖

◎游縣長裁決：

　　A.以傳統工法安裝，須三棵同一天，不可分散，技術、安全與相關活動須再考
　　　量成熟。經費不得高於目前預算。

　　B.如若不然，則以機器吊卡車安裝。

(二)紀念物規畫命名與設計理念：

　　1.縣立文化中心工作人員：

　　A.為紀念物命名為「可支天」，並提供書面說明。

　　B.建議廣場名為「展望」廣場。

　　C.如能規畫完成後之透視圖，可憑之聯想，再思考氣勢宏觀的命名。

　　2.縣長：

　　A.提供意見紀念物命名為「萬民擎天」，聯結紀念過去所有為這塊土地奉獻過
　　　的人、顯示現在人們共同的努力、期許未來發展光明宏觀的志向。

　　B.命名應跳脫檜木材料的具象限制，儘量由更新、再生、展望未來、再造別有
　　　天的意涵思考。

　　C.紀念物命名和設計理念請縣立文化中心和楊教授再思考補充，調整為更深、
　　　更廣之內涵，紀念碑文則由此周全思考後再去蕪存菁。

　　P.S.：上述報告楊教授後，教授覺得紀念物命名可考慮「萬象擎天」，避免官民相
　　　對的聯想。

• **宜蘭縣政中心廣場景觀規畫會議記錄**

一、時間：1996.11.21（四）pm2:30～pm6:30

二、地點：宜蘭縣政府民政局長室

三、出席者：宜蘭縣政府：民政局陳局長、陳俊宏、營建小組羅景文

　　　　　　楊英風美術館：楊英風教授、楊美惠、黃寶滿

　　　　　　作新營造有限公司負責人　林文杰

四、完成日期：1997.元.28

五、會議內容：如附【宜蘭協力擎天廣場紀念物佈置進度概估表】

【宜蘭協力擎天廣場紀念物佈置進度概估表】　　　　　　　　　　1996.11.21

工 作 項 目	工作概要	施作日數	進度日程	備 註
壹 神木材料處理	1 防腐（木材和水泥之間是否需介質？）			
	2 防黴：鋼索如何拉線安置，安裝後是否拉鋼索？			
	3 防水：是否於木材頂端加銅帽？			
	4 楊教授選材、作長短裁切記號			
	5 巨木整理、切割、水刀噴洗去皮			
貳 安裝				
1 三棵神木	底部灌不收縮水泥			
2 A.20棵巨木	a 地樑外部周邊有六棵安裝位置須先挖洞，連同地樑內部灌巨木安裝預定位置共20處，先灌50cm不收縮水泥，留150cm深安裝用。			
	b 楊教授現場安裝巨木時，需先將巨木假固定。			
	c 安裝時需 2部吊車。			
B.大樹根頭				
3 不銹鋼作品	a 兩件一組之不銹鋼作品重約 2,000kgs。底盤進場──確定位置──底盤安裝──固定。			
A.底盤基礎工作	（底盤的高度應比神木填好之水泥面高出 20cm）			
B.黑花崗石台座	b 「龜蛇把海口」台座高　　x 寬　　x 深　　cm			
	台座外貼花崗石片，正面鐫刻碑文。			
	c 作品小模型將於11月底以前送至宜蘭縣政府。			
參 整地、植栽	1 第一次整地：將地樑不安裝神木的位置，填肥渥泥土，填至和水泥面一樣高。			
	2 楊教授以木棒點出種樹的位置。（樹種需樹形茂密，足以表現廣場整體之綠意。）			
	3 楊教授佈置石頭（需吊車 2部）			
	4 第二次整地：填土約30cm高。			
	5 植草皮。			
肆 佈置石頭、巨木根				
伍 扇形平台	1 面積共約 700平方公尺。			
	2 鋪面材料為南洋欅木，厚約 6cm。			
	3 木料防腐、裁切處理。			
	4 地樑架設，其中鋪以磚頭防蟲蛇等小動物進入。			
	5 鋪設木材鋪面。			
	6 防滑處理。			
陸 水電設備	A.照明 1 地面向上之投射燈。（神木、兩件作品的照明）			
	2 廣場必要之照明設備。			
	3 扇形平台的電纜、電線設備管線預埋。			
	B.灑水設備：清洗作品的水源。			
柒 排水系統	A.扇形平台周邊。			
	B.植栽區.			
捌 安全設施	避雷針			

◆ **相關報導（含自述）**

• 楊英風〈論景觀雕塑表現環境藝術與區域文化──借景開蘭兩百週年紀念環境規畫製作實例〉1997.3.14。

• 楊宜敏〈高 22 公尺、直徑約 1 米、重約 20 多公噸　「宜蘭紀念物」主素材　運送過程艱

宜蘭紀念物景觀規劃會議記錄

一　時間：民國85年 11月27日（三）　am10:30-pm6:00

二　地點：宜蘭縣政中心工地辦公室、廣場（選木材）

三　出席人員：宜蘭縣民政局：陳局長　陳俊宏
　　　　　　　楊英風美術館：楊英風　楊美惠　黃寶滿
　　　　　　　作新營造：　　林文杰　結構工程師　助理

四　會議內容：
（一）宜蘭縣政中心工地辦公室
　　　1 CHECK象集團關於縣政中心修改後之環境設計圖：
　　　　A 廣場圓心至扇形平台地樑內側之距離為 62.5M。
　　　　B 帶回目前最新環境整體圖、與宜蘭紀念物相關之局部圖。
　　　2 作新營造提出工程預算書，三方就內容溝通討論：
　　　　A 廣場搭建：地樑結構經濟性、堅固性之變通。
　　　　B 扇形平台櫸木鋪設：材料擬改以檜木鋪設，擬取材自目前紀念
　　　　　物用料剩餘之者。地樑結構之堅牢性、防止動物窩藏其中、地
　　　　　樑結構鋼筋與木材之效果差異與經濟考量。
　　　　C 植栽與配電設備：楊英風教授減少植栽樹種樹量。指示照明之
　　　　　重點位置，燈具應有之高度，預埋電纜電線等。
　　　3 雕塑品之台座位置、基礎施工、結構之承載考量等。
　　　4 單價分析之調整。

（二）楊教授縣政中心廣選木材，林文杰作記號、估算可用於鋪設扇形
　　　台之材積。

（三）至林文杰辦公室了解檜木經水刀處理、放置室外長期後之樣貌。

楊英風景觀雕塑研究事務所　　　楊英風事務所（景觀雕塑：造型藝術＋生活智慧＋自然生態）
中華民國 台北市10741重慶南路二段三十一號靜觀樓　　　TEL:02-3935649　　FAX:886-2-3964850
YUYU YANG＋ASSOCIATES　　31, CHUNG KING S. RD., SEC. 2, TAIPEI TAIWAN R.O.C.

鉅　千歲扁柏下山　花了兩個多星期〉《自由時報》1996.7.31，台北：自由時報社。

• 楊宜敏〈運送宜蘭紀念物　本打算用直升機　以免破壞林相及沿途景觀　但因載重量不夠
而作罷〉《自由時報》1996.8.1，台北：自由時報社。

• 〈宜蘭紀念物取用檜木　保育界訾議　指違反保育精神不值得支持　縣府列舉四項說明加
以澄清〉《中國時報》第14版／宜蘭縣要聞，1996.10.8，台北：中國時報社。

• 陳賡堯〈環保立縣　縣府自打嘴巴？！〉《中國時報》第14版／宜蘭縣要聞，1996.10.
8，台北：中國時報社。

• 夏宜生〈紀念物佈置　象徵蘭陽生機綿延　三大檜木樹立場地　楊英風抱病勘查　並表示
滿意〉《中國時報》第14版／宜蘭縣要聞，1996.10.9，台北：中國時報社。

- 游明金〈〔協力擎天〕宜蘭紀念物　站起來了　900 位縣民合力以纜繩拉起三棵巨大檜木　共同完成新地標　盼使宜蘭縣民再創別有天〉《自由時報》第 29 版／北台都會，1996.10. 14，台北：自由時報社。

- 〈〔協力擎天〕　宜蘭紀念物樹立　縣長率九百名各族民眾　合力拉起象徵族群融合的三株檜木〉《中國時報》第 13 版／北基宜花焦點，1996.10.14，台北：中國時報社。

- 陳俊宏〈協和萬邦今古力　擎造蓬萊別有天〉《宜蘭人雜誌》第 42 期，頁 1，1996.10. 15，宜蘭：宜蘭縣政府。

- 戴永華〈縣政中心三株枯檜　議員指不吉　被比喻成「三柱清香」且枯木與「哭」同音　民政局長則說成藝術品後彷如再生〉《聯合報》1996.11.24，台北：聯合報社。

- 戴永華〈縣政中心廣場　古檜木群立　楊英風親自指導承包商作業　未來再配合庭石及不銹鋼雕塑　更為壯觀〉《聯合報》1997.1.7，台北：聯合報社。

- 戴永華〈宜蘭紀念物施工　楊英風督工〉《聯合報》1997.1.9，台北：聯合報社。

- 〈宜蘭紀念物　宛如原始林　楊英風精心設計　縣長查看　檜木香味洋溢全場〉《中國時報》1997.1.9，台北：中國時報社。

- 戴永華〈蘭陽山水影響大師作品　置放「宜蘭紀念物」的雕塑　楊英風感嘆大自然之愛鄉里之情〉《聯合報》1997.1.10，台北：聯合報社。

- 夏宜生〈縣府新廈屏風雕塑安放〉《中國時報》第 14 版／宜蘭縣要聞，1997.2.4，台北：中國時報社。

- 〈〔龜蛇把海口〕雕塑　運抵宜縣　楊英風大作　安置新縣政中心　展現太平山風情〉《中國時報》1997.2.6，台北：中國時報社。

- 楊宜敏〈受難者家屬不滿「附帶紀念」地位　宜蘭紀念物　二二八意義不再提〉《自由時報》1997.2.27，台北：自由時報社。

- 李建果〈宜蘭新精神座標　巨木與雕塑　氣象萬千〉《聯合報》第 44 版／旅遊休閒，1997.4.1，台北：聯合報社。

- 潘芸萍〈宜蘭縣政府行政大樓落成典禮〉《宜蘭人雜誌》第 48 期，1997.4.15，宜蘭：宜蘭縣政府。

- 〈宜蘭紀念物釀火警　〔日月光華〕不銹鋼雕塑險些引燃檜木〉第 14 版／宜蘭縣要聞，1997.4.22，台北：中國時報社。

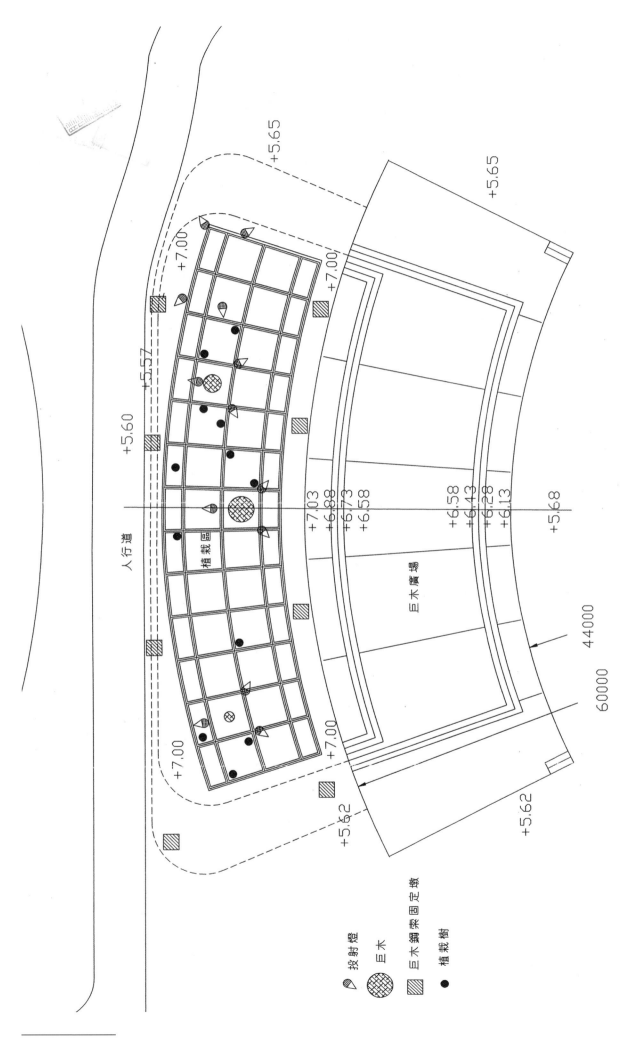

+5.65

+5.65

+7.00

+7.00

+5.57

+5.60

入行道

植栽區

+7.03
+6.88
+6.73
+6.58

+6.58
+6.43
+6.28
+6.13

+5.68

巨木廣場

44000

60000

+7.00

+7.00

+5.62

+5.62

投射燈

巨木

巨木鋼索固定墩

植栽樹

業務號	張號	圖號			圖名	說明	比例尺	設計	繪圖
					平面配置圖		1:200		
							日期	核准	核對

施工圖（楊美惠設計、楊漢珩繪圖、楊英風核對）

270

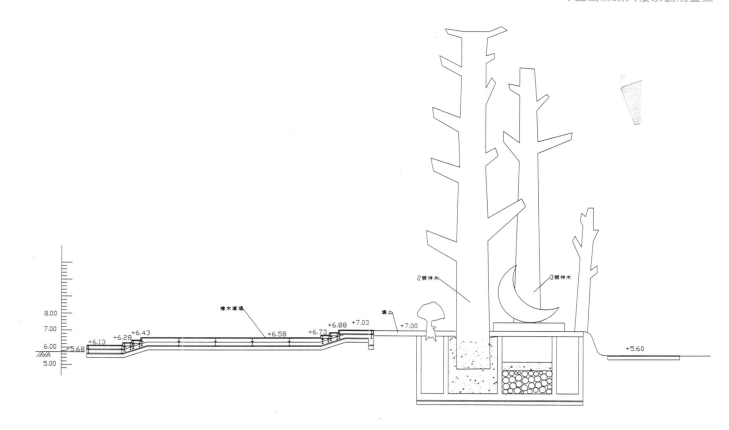

繪圖	設計	比例尺	説明	圖名	圖號	張號	業務號
		1:100		巨木廣場斷面圖			
核對	核准	日期					

繪圖	設計	比例尺	説明	圖名	圖號	張號	業務號
		1:30		鋼筋配置圖			
核對	核准	日期					

施工圖（楊美惠設計、楊漢珩繪圖、楊英風核對）

繪圖	設計	比例尺	說明	圖名	圖號	張號	業務號
		1:30					
核對	核准	日期		鋼筋配置圖			

繪圖	設計	比例尺	說明	圖名	圖號	張號	業務號
		1:30					
核對	核准	日期		檜木排列施工圖			

施工圖（楊美惠設計、楊漢珩繪圖、楊英風核對）

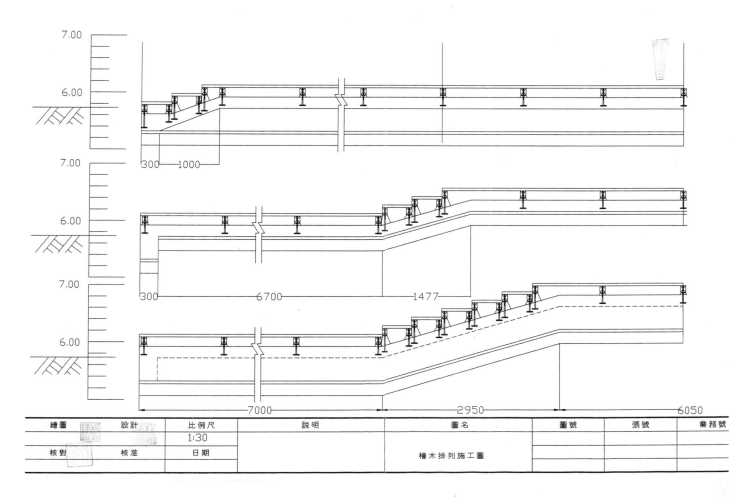

繪圖		設計		比例尺	説明		圖名		圖號	張號	業務號
				1:30							
核對		核准		日期			檜木排列施工圖				

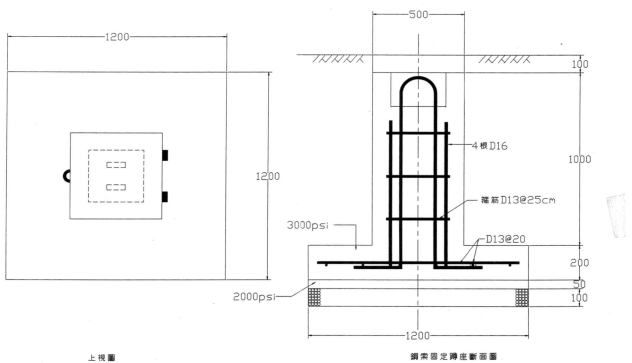

上視圖　　　　　　　　鋼索固定蹲座斷面圖

繪圖		設計		比例尺	説明		圖名		圖號	張號	業務號
				1:10							
核對		核准		日期			巨木鋼索固定蹲				

施工圖（楊美惠設計、楊漢珩繪圖、楊英風核對）

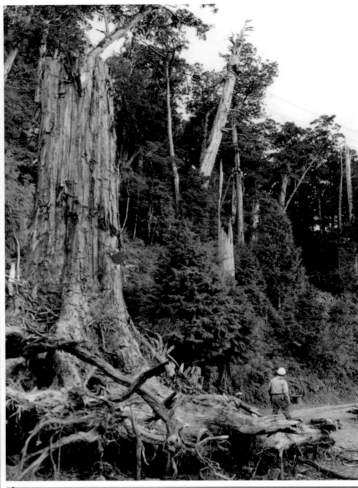

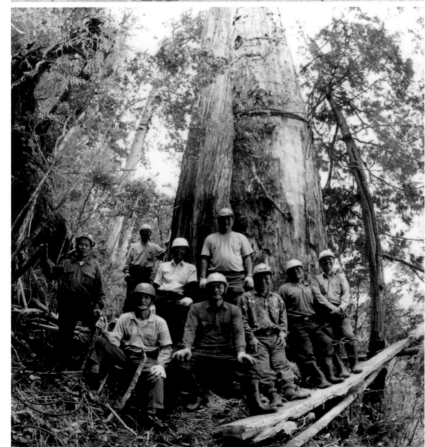

運木施工照片

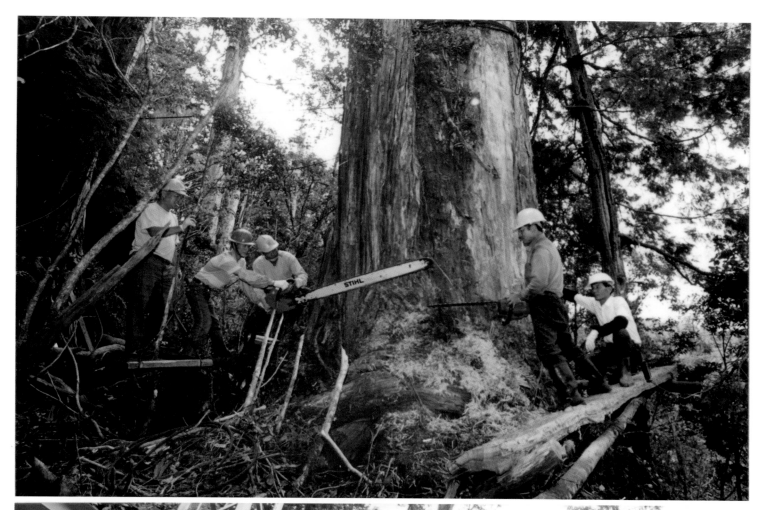

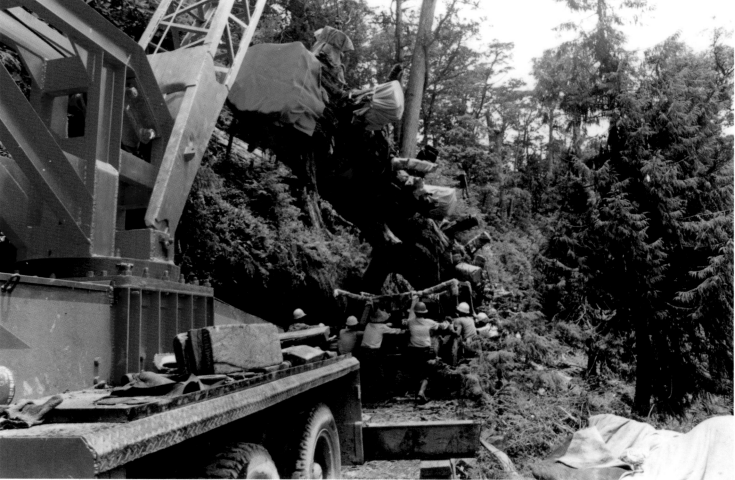

運木施工照片

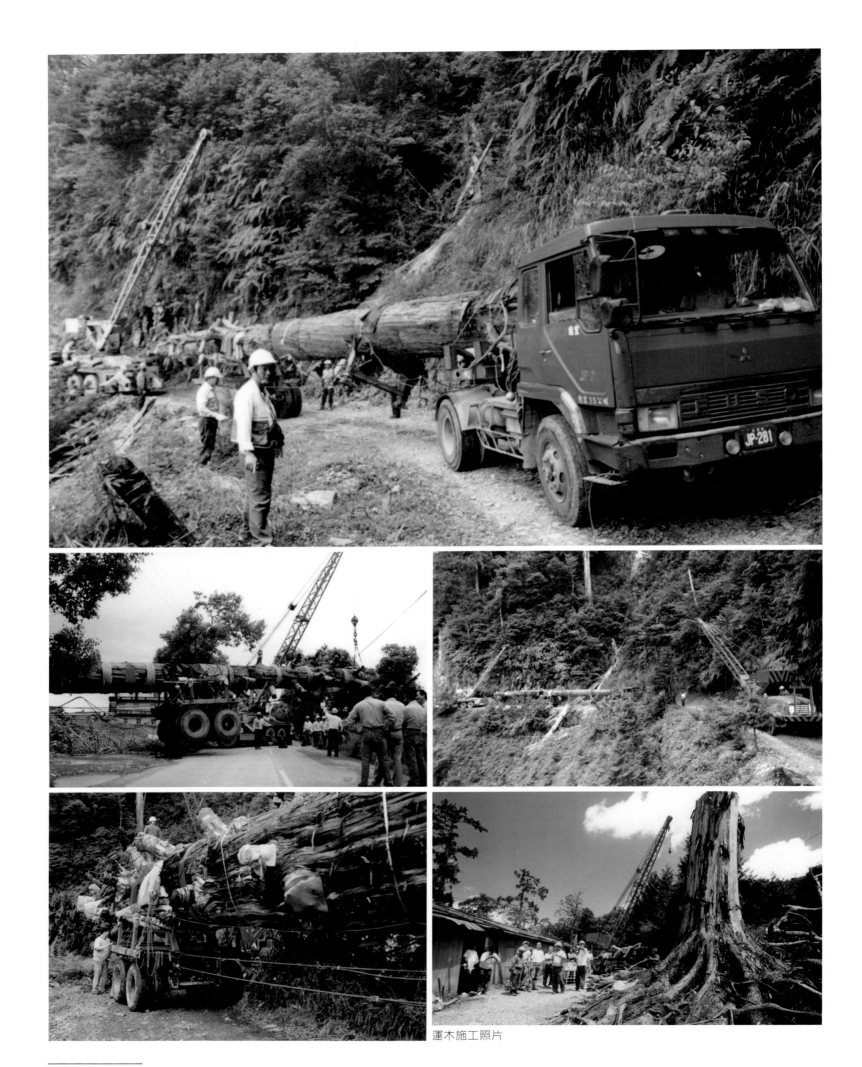

運木施工照片

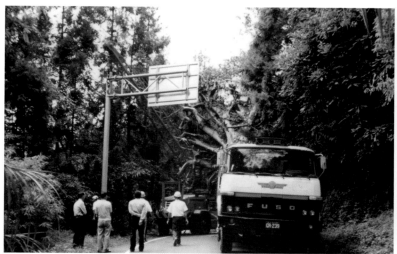

運木施工照片

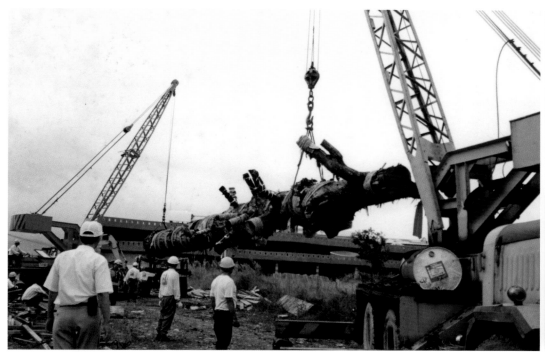
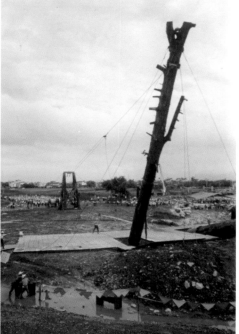

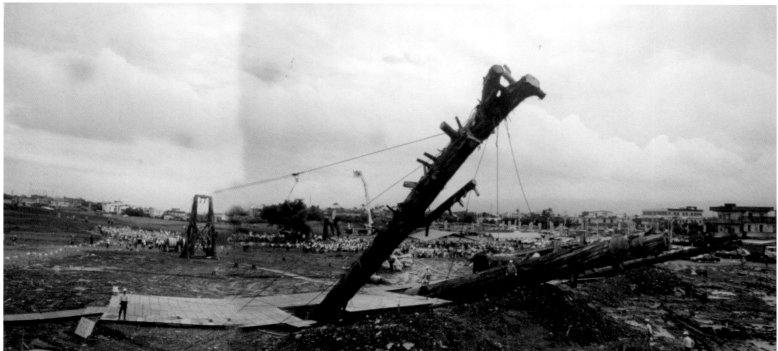

立木施工照片

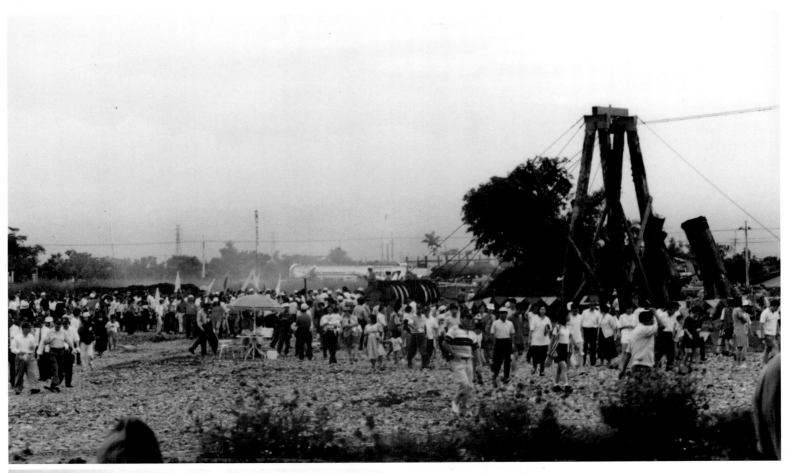

立木施工照片

立木施工照片

〔協力擎天〕施工照片

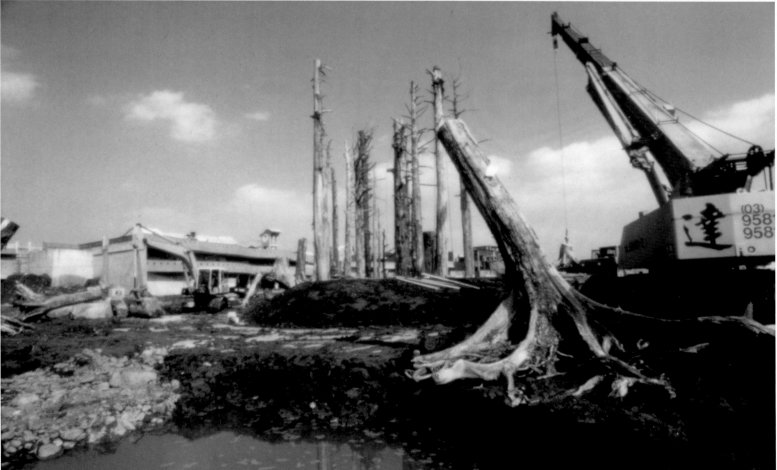

〔協力擎天〕施工照片

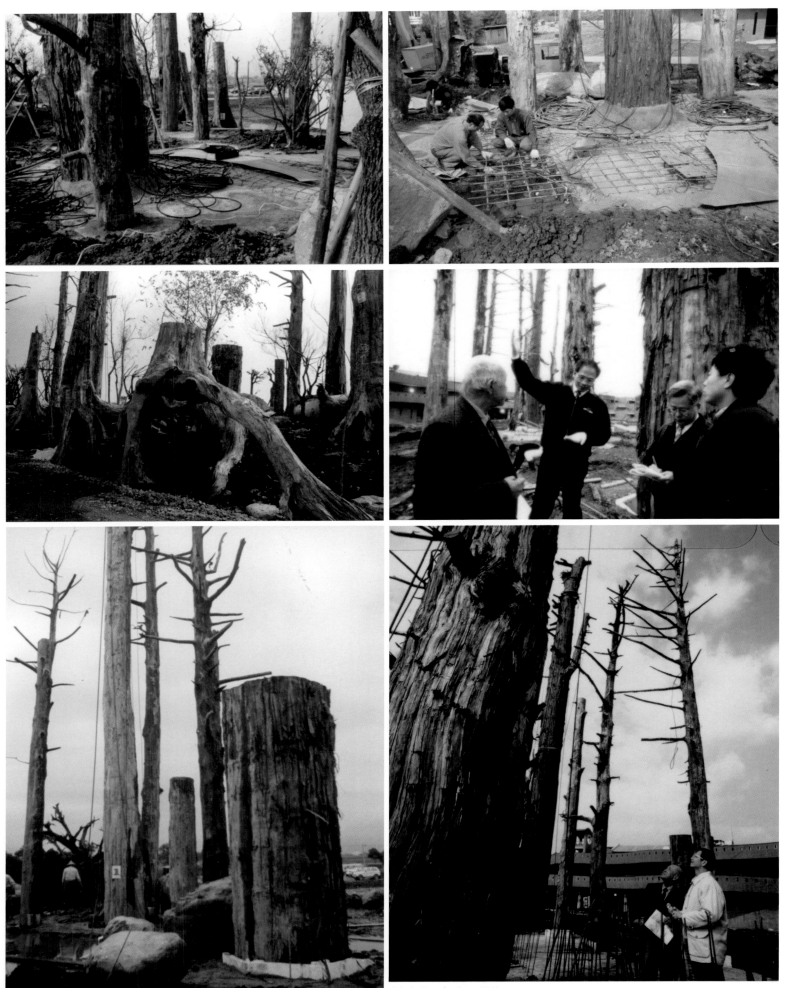

〔協力擎天〕施工照片

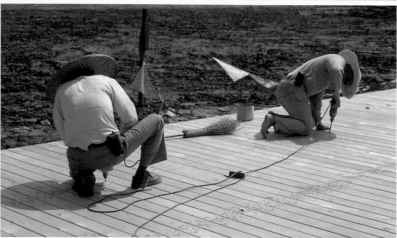

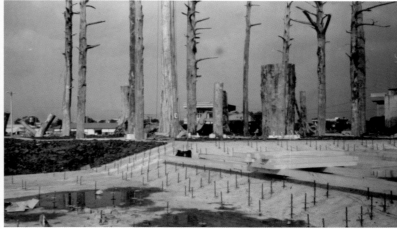

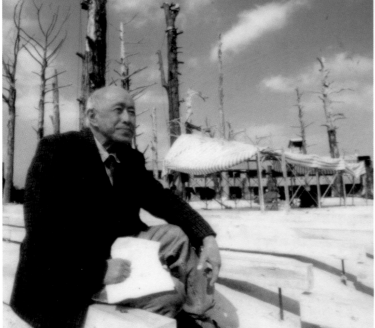

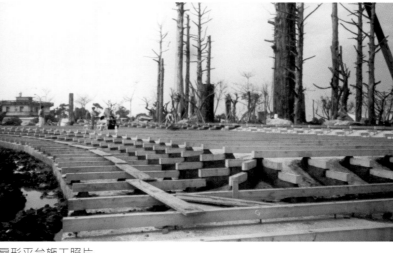

扇形平台施工照片

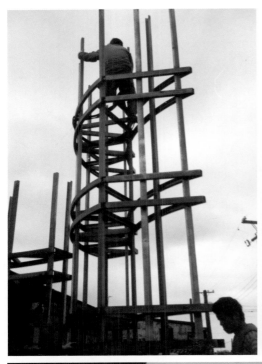
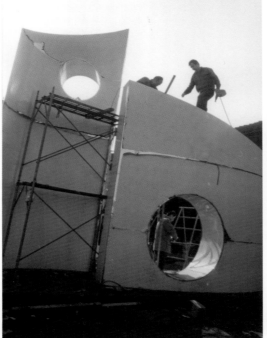

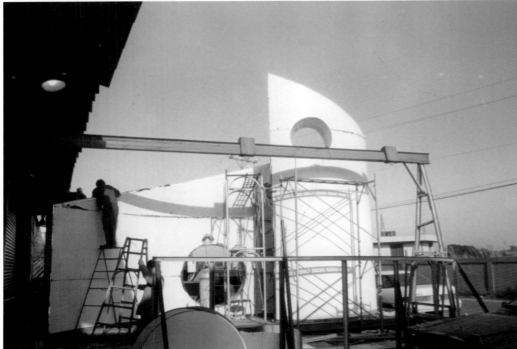
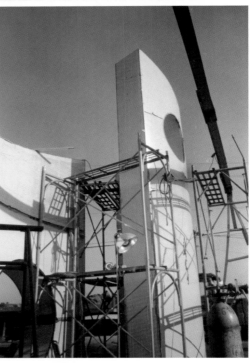

〔日月光華〕施工照片

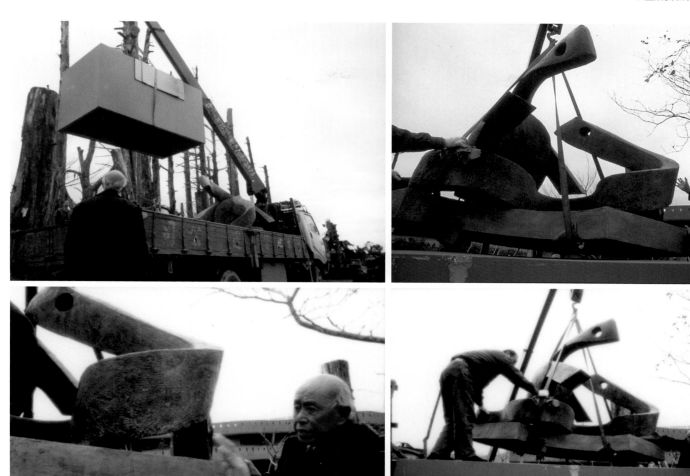

〔龜蛇把海口〕施工照片

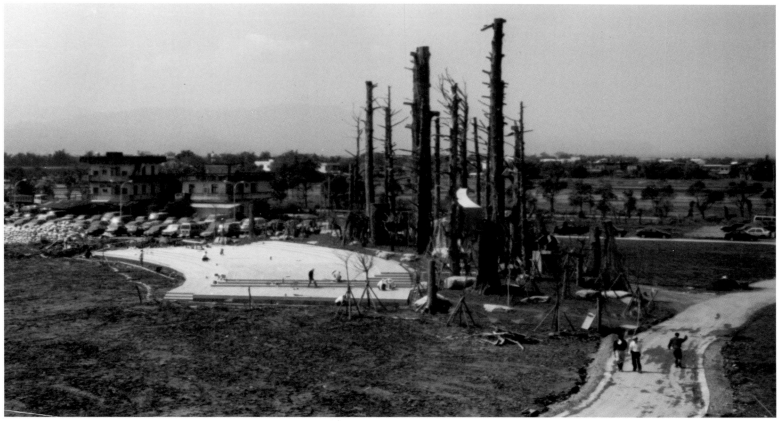

施工照片

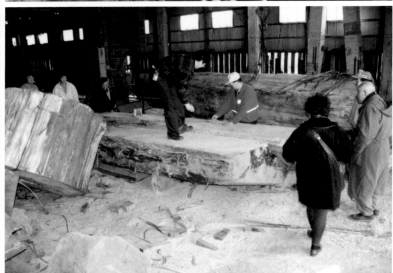
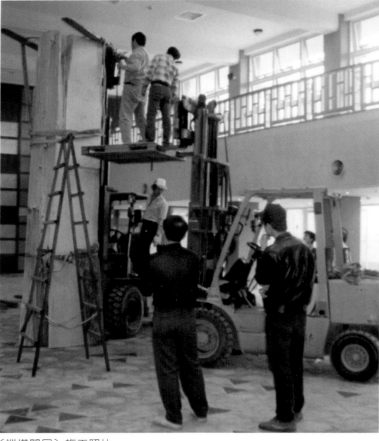
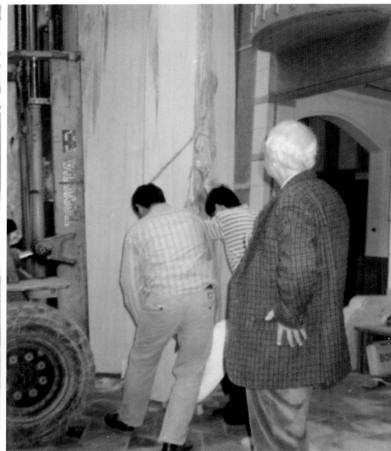

〔縱橫開展〕施工照片

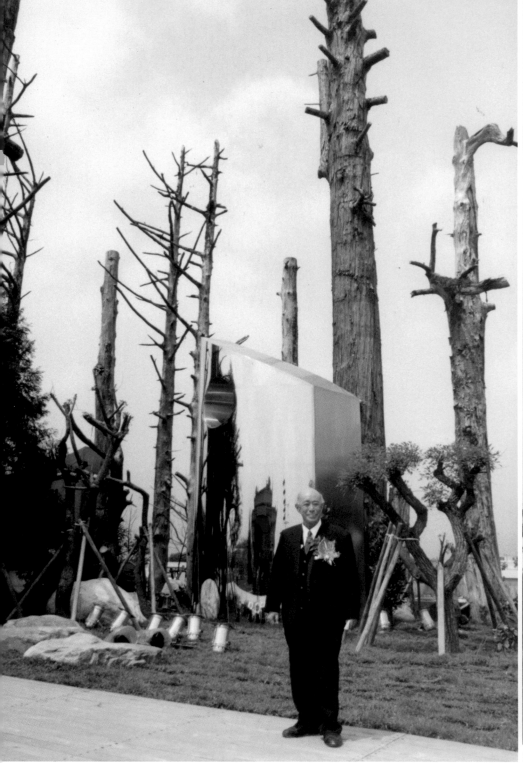

完成影像

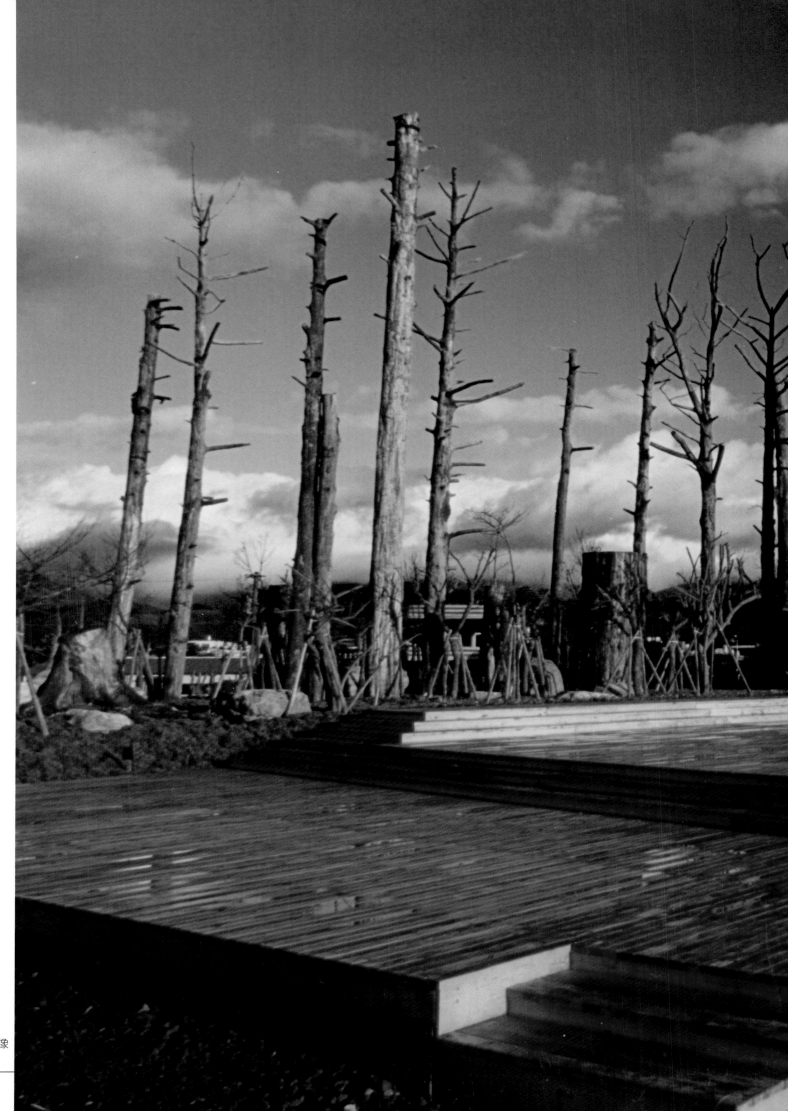

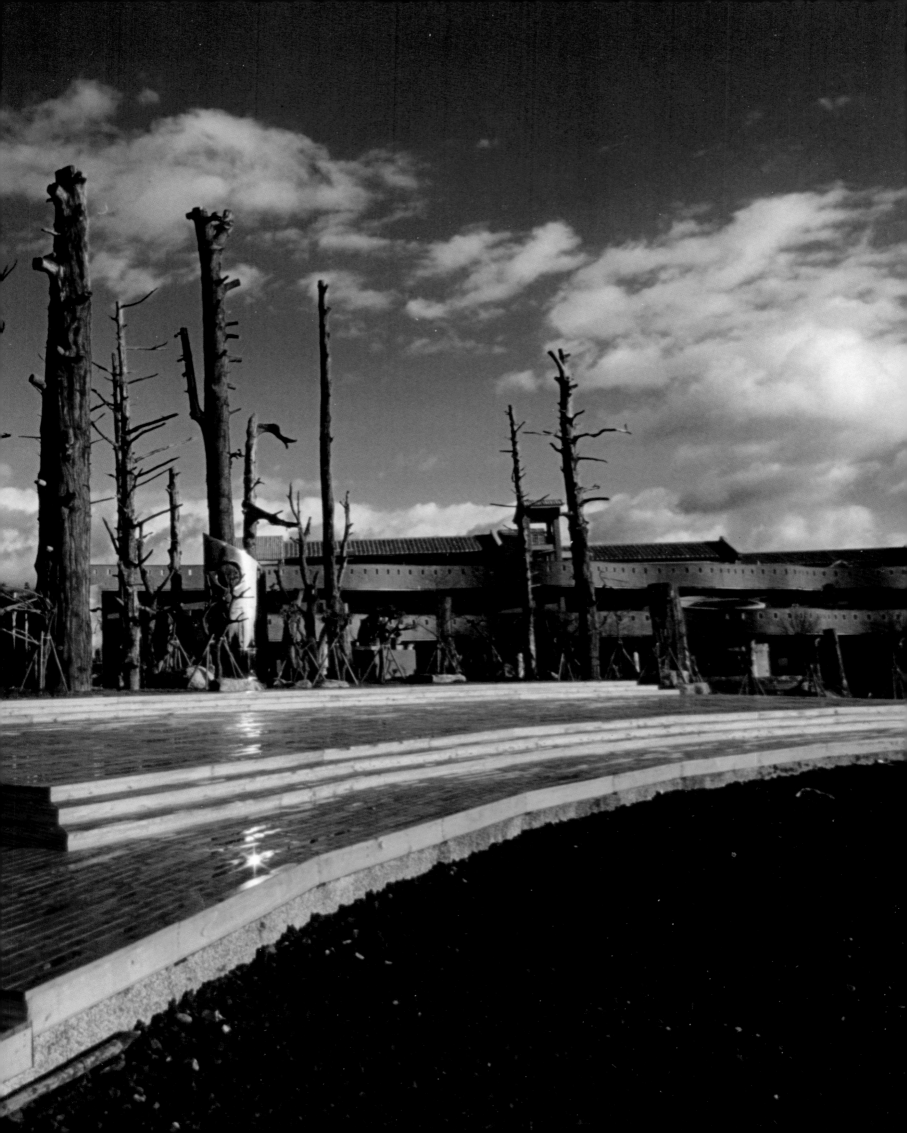

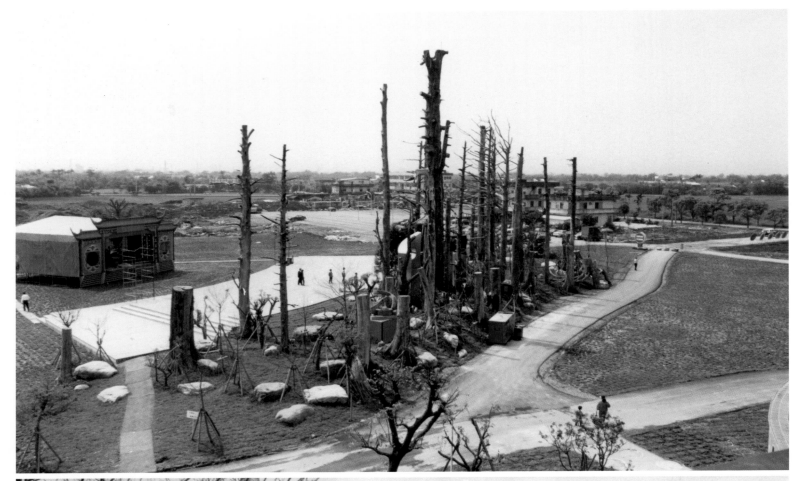

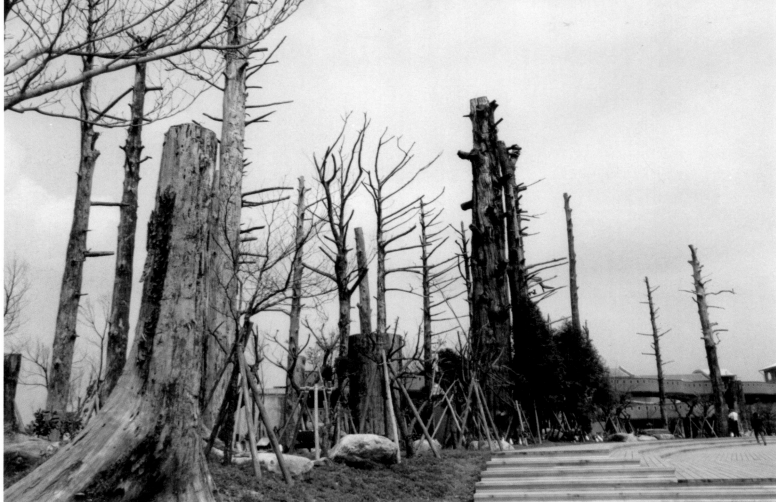

完成影像

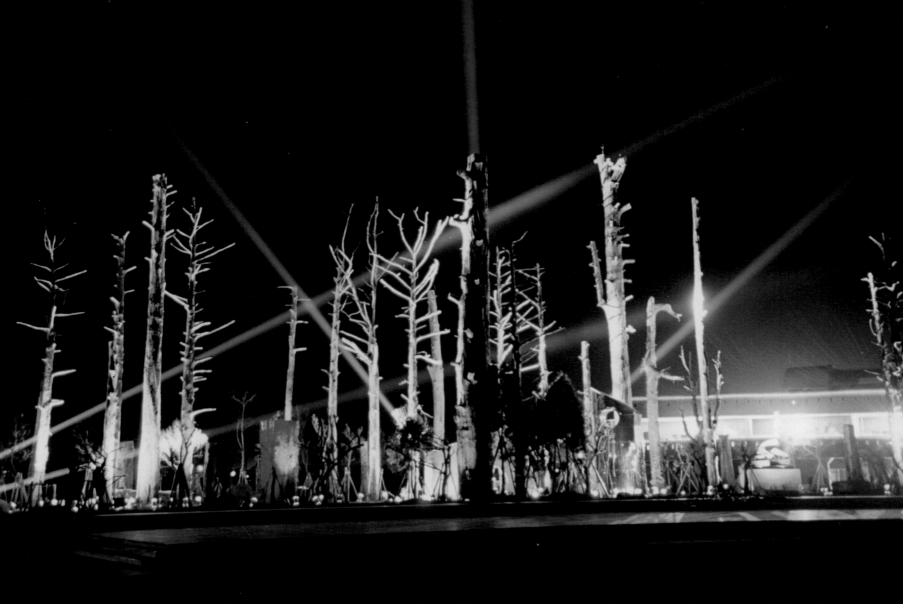

完成影像

完成影像，扇形平台已非原貌（2010，陳柏宏攝）

〔日月光華〕完成影像

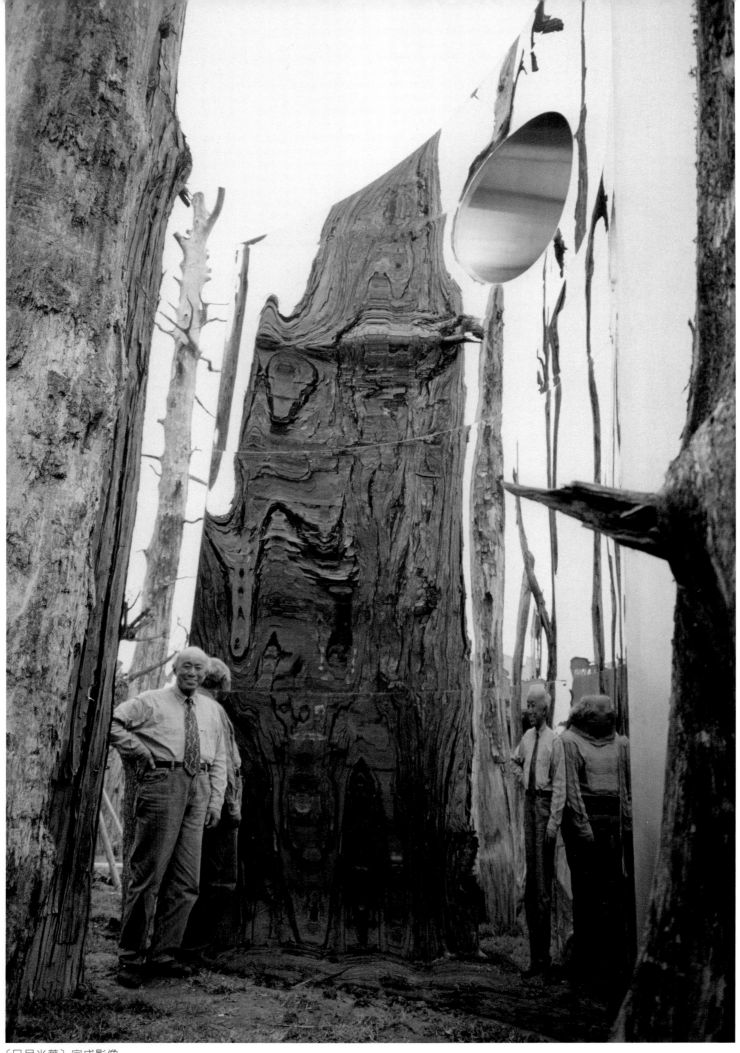

〔日月光華〕完成影像

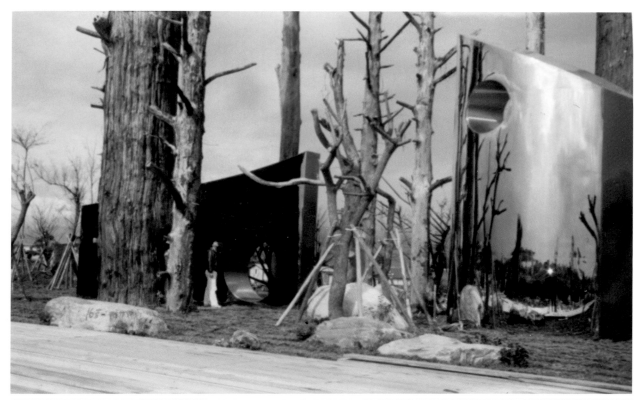

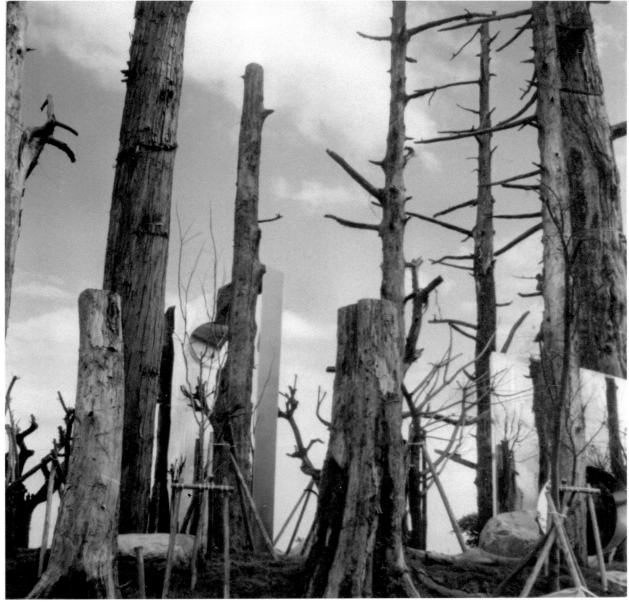

〔日月光華〕完成影像

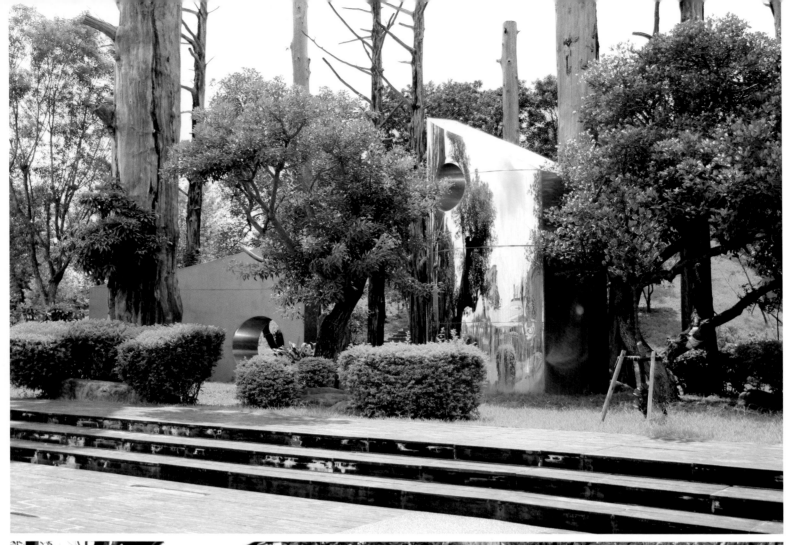

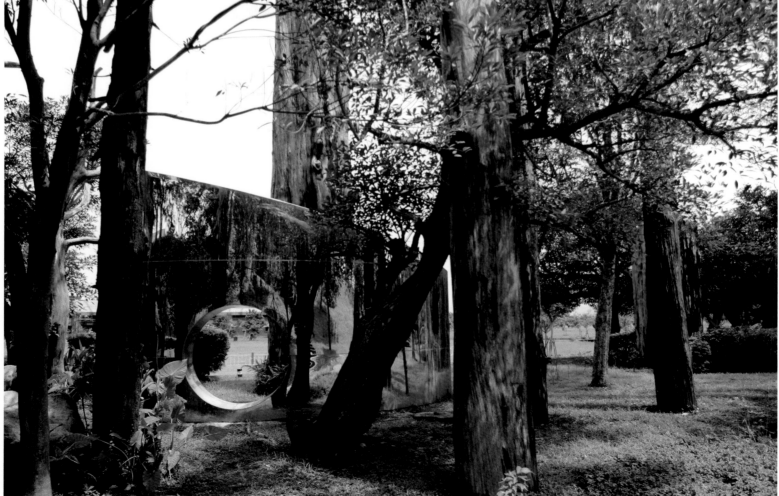

〔日月光華〕完成影像（2010，陳柏宏攝）（上二圖、右頁圖）

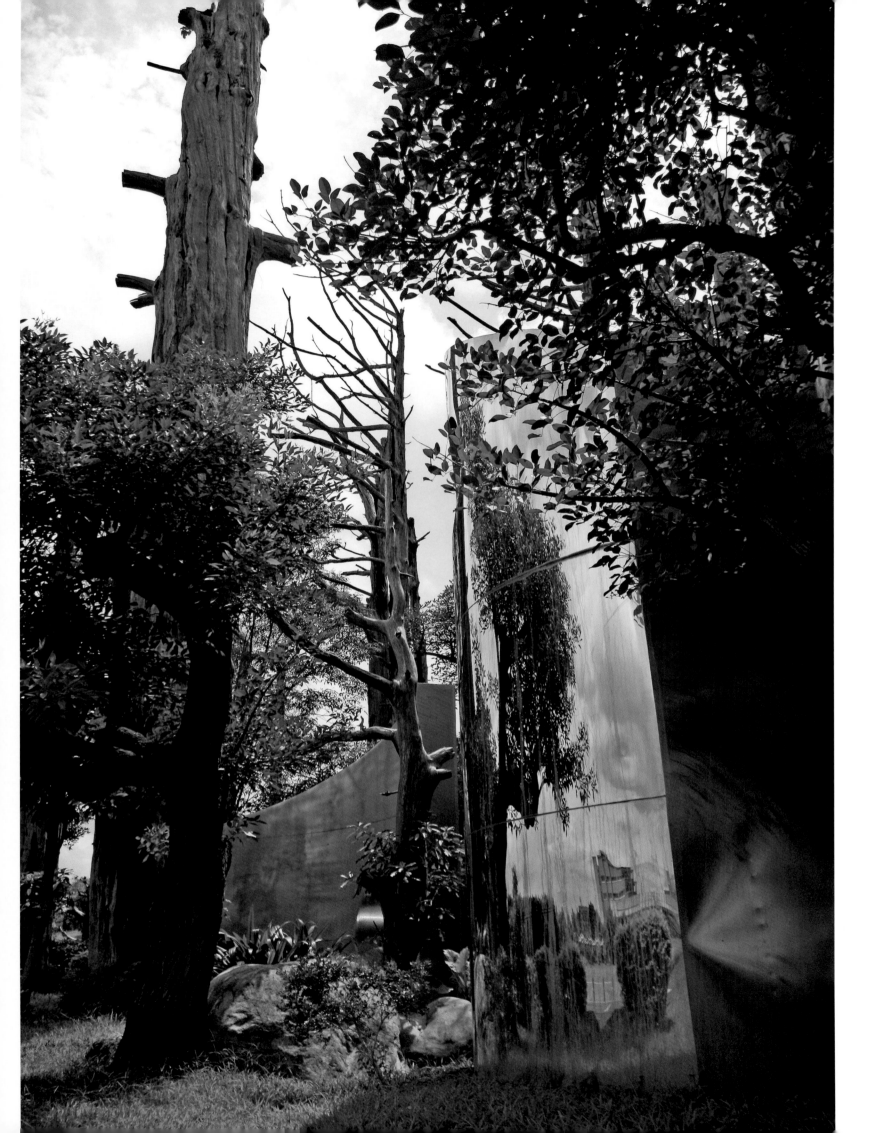

〔龜蛇把海口〕完成影像

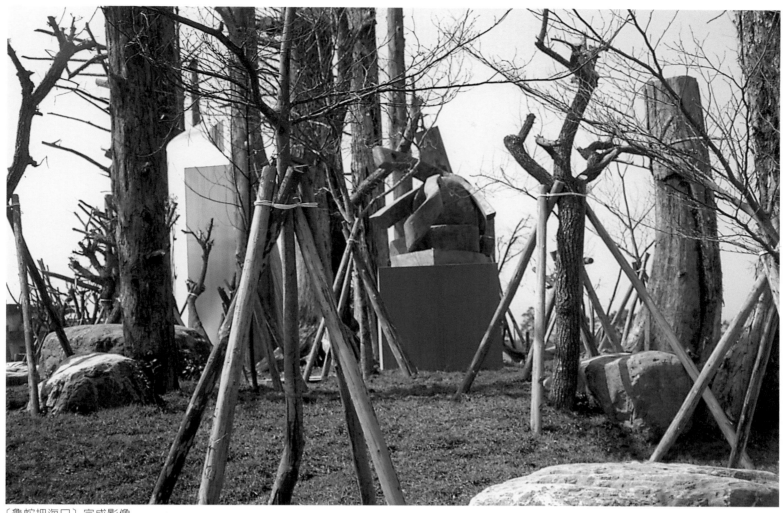

〔龜蛇把海口〕完成影像

〔龜蛇把海口〕完成影像（2010，陳柏宏攝）

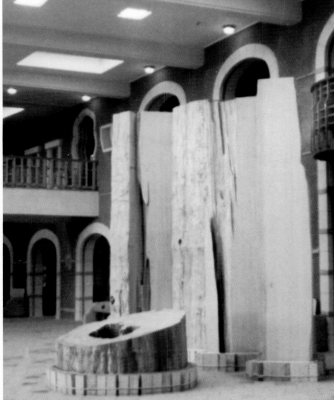

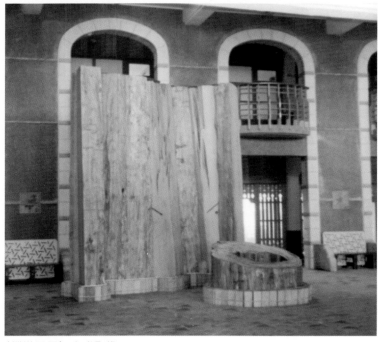

〔縱橫開展〕完成影像

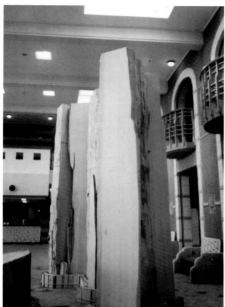

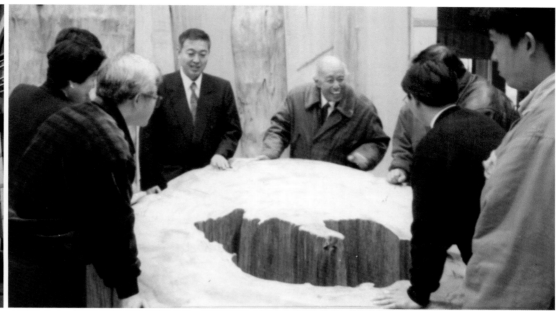

〔縱橫開展〕完成影像

1997.2.6　日本雕刻之森劍持邦宏、吉田真理子等訪問宜蘭縣長，並參觀宜蘭縣政中心內的〔縱橫開展〕

〔縱橫開展〕完成影像（2010，陳柏宏攝）

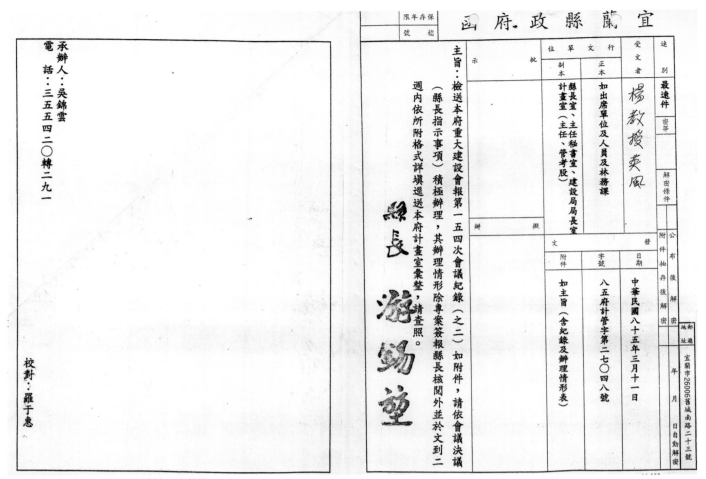

宜蘭縣政府函

受文者：楊教授英風

速別：最速件

正本：如出席單位及人員及林務課

副本：縣長室、主任秘書室、建設局局長室 計畫室（主任、管考股）

發文日期：中華民國八十五年三月十一日

字號：八五府計管字第二七○四八號

附件：如主旨（含紀錄及辦理情形表）

地址：宜蘭市26006舊城南路二十三號

主旨：檢送本府重大建設會報第一五四次會議紀錄（之二）如附件，請依會議決議（縣長指示事項）積極辦理，其辦理情形除專案簽報縣長核閱外並於文到二週內依所附格式詳填�送本府計畫室彙整，請查照。

縣長 游錫堃

承辦人：吳錦雲
電話：三五五四二○轉二九一
校對：羅于惠

1996.3.11　宜蘭縣縣長游錫堃—楊英風

宜蘭縣政府函

受文者：楊英風美術館

速別：最速件

正本：如出席單位人員

副本：本府民政局

發文日期：中華民國八十五年三月廿二日

字號：八五府民禮字第○三一七七九號

附件：如主旨

地址：宜蘭市26006舊城

主旨：檢送宜蘭紀念物檜木勘遷會議紀錄乙份，請查照。

縣長 游錫堃

承辦人：陳俊宏
電話：三五五四二○轉一三三

1996.3.22　宜蘭縣縣長游錫堃—楊英風

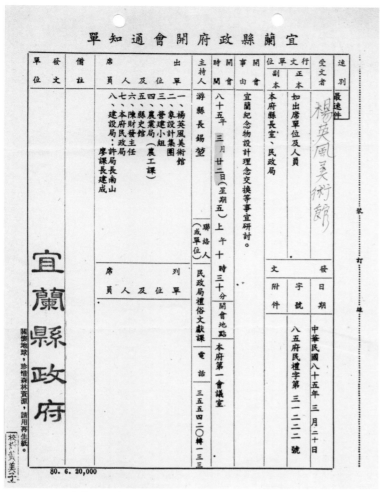

1996.3.20　宜蘭縣政府開會通知

1996.5.31　宜蘭縣政府開會通知

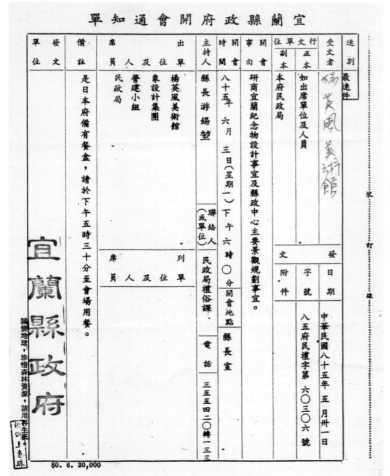

1996.5.31　宜蘭縣政府開會通知

楊英風教授 7/5、7/6 蒞臨本縣洽動行程表

時 間	地 點	活 動 內 容
七月五日	12:58～14:46	台北→羅東
	15:00～17:00	研商紀念物規劃設計事宜（象設計集團公司）
	17:00～18:30	紀念物副材庭石等挑選（羅東運動公園）
	18:40～20:00	晚餐（渡小月餐廳）
	20:00～	休息（立崎旅館）
七月六日	06:30～	MORNING CALL
	06:30～07:00	早餐
	07:30～12:00	蘭陽溪、南澳溪等，挑選紀念物設置副材
	12:00～13:30	午餐（誼園餐廳）
	13:42～15:25	歸賦

1996.7　楊英風教授 7/5、7/6 蒞臨本縣洽動行程表

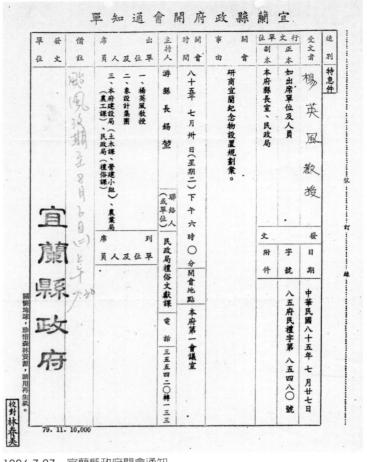

1996.7.27　宜蘭縣政府開會通知

1996.11.19　宜蘭縣政府開會通知

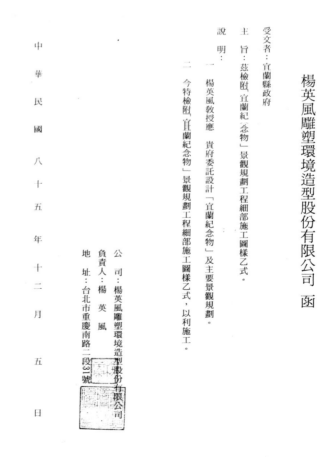

1996.12.5　楊英風雕塑環境造型股份有限公司－宜蘭縣政府

To：民政局 陳俊宏

楊英風工作室

外借單　　　　　№ 000243

外借單位	宜蘭縣政府民政局			備註：
地　址				'18三 中午12:20
電　話	039-354340			民政局 林明禎課卷送手給我
預定歸還日期				

品　　名	件數	材質	用　　途
青蛇把海口	1	不銹鋼	宜蘭紀念物佈置之圓雕塑模型
羊頭系列	2	〃	

借出日期：1996.12.6
公司經手人：黃寶滿　楊英風
主　　管：
外借人簽名：劉成青 楊英風

1996.12.6　楊英風工作室外借單

傳眞資料

致　　：營建小組　賴錫祿先生
TEL　：039-322411
FAX　：039-

FAX 039-329981
傳 039-329534 林明禎

由　　：楊英風美術館　黃秘書
日期　：民國85年7月24日

全套文件連本頁 Total no of page(s)：1
如有疏漏，請即致電（886）2-3935649 或傳眞致（886）2-3964850

賴錫祿先生您好

1　謹傳眞轉達楊教授提出縣政中心廣場佈置所需庭石之重量、大小及數量——

庭石大小	數量	總重量
大顆	約 5-6個	共約100噸
中顆	約12-13個	共約 60噸
小顆	約40-50個	共約 40噸　合計所需材料庭石總重約200噸

2　楊教授預定 7月30日下午6：00到宜蘭縣政府出席游縣長主持的會議，希望會議之前能先知道如下事項，敬請回電或傳眞，謝謝幫忙。
A　兩棵高20M、21M的神木可以於7月31日左右運至廣場基地嗎？
B　固定神木的基礎施工進度如何？結構工程師是否有畫出基礎結構施工圖？需要鋼索固定嗎？可否請您將基礎施工圖傳眞予楊教授？

3　相關材料（15-20M神木、小徑檜木、樹根、樹頭、石片、庭石等）於8月10前 中旬 可完成運送至廣場配合佈置嗎？

以上，懇請協助，以便安排楊教授到宜蘭縣政中心廣場佈置紀念物的時間和進度。請回電或傳眞。謝謝。

黃寶滿

7.25 林澤... 和12陳業

楊英風景觀雕塑研究事務所　楊英風事務所 （景觀雕塑：造型藝術＋生活智慧＋自然生態）
中華民國台北市10741重慶南路二段三十一號靜觀樓　　TEL：02-3935649　FAX：886-2-3964850
YUYU YANG＋ASSOCIATES　31, CHUNG KING S. RD. SEC. 2, TAIPEI TAIWAN R.O.C.

7.26 FAX

1996.7.24　楊英風美術館黃寶滿—營建小組賴錫祿

傳眞資料

FACSIMILE TRANSMISSION

致	TO	：宜蘭縣政府民政局　陳俊宏先生
	FAX NO	：039-329534 981
由	From	：楊英風美術館　黃秘書
日期	Date	：23/8/96

全套文件連本頁 Total no of page(s)：3

如有疏漏，請即致電（886）2-3935649 或傳眞致（886）2-3964850
If you do not receive all the pages of this fax transmission，
please telephone or fax to inform us（Tel:3935649 or fax:3964850）

陳俊宏先生

您好。

謹傳眞宜蘭縣民廣場紀念物規劃說明如附。正本和規劃圖隨後寄出。

煩請轉呈　游縣長和　陳局長。

謹此致謝。順頌

時　祺

青蛇把海口造型 縣長指示：更貼近地面。

黃寶滿

1996.8.23　楊英風美術館黃寶滿—宜蘭縣政府民政局陳俊宏

英風大師大鑒：近承惠贈「景觀雕塑特展說明」大師近在英國倫敦展出之「景觀雕塑特展說明」信倍三臻，盛意高誼無任銘感！大師雕塑藝術，風格獨具，蜚聲中外，乙野鈴連、紫英國之特展，必將燈光宣前述之盛，謹此敬賀遙祝成功之忱，並祈善自珍攝。

專此敬致道賀遙祝

錫堃　拜路 八十五年九月四日

游錫堃
錫堃用箋

1996.9.4　宜蘭縣縣長游錫堃—楊英風

致　　　TO　　：　宜蘭縣政府 民政局 陳俊宏先生
　　　　FAX NO　：　039-329981
　　　　TEL NO　：　039-329534 356360
由　　　From　　：　楊英風美術館
日期　　Date　　：　1996.10.3

全套文件連本頁 Total no of page(s)：3 張

如有疏漏，請即致電（886）2-3935649 或傳眞致（886）2-3964850
If you do not receive all the pages of this fax transmission，
please telephone or fax to inform us（Tel:3935649 or fax:3964850）

陳俊宏先生

　　您好。

　　茲傳眞縣民廣場宜蘭紀念物景觀規劃佈置透視圖修定稿，

　　煩請轉呈　游縣長與陳局長，並請回電指示以利儘速進行

　　彩色圖之繪製。

　　多蒙協助，專此申謝。

　　順　頌

　　　　時　祺

　　　　　　　　　　黃寶滿
　　　　　　　　　　楊英鏢

　　　　　　　（此傳眞由新竹、法源寺發出的）

楊英風景觀雕塑研究事務所（景觀雕塑：造型藝術＋生活智慧＋自然生態）
中華民國台北市10741重慶南路二段三十一號靜觀樓　　TEL：02.3935649　　FAX：886-2-3964850
YUYU YANG＋ASSOCIATES　　31, CHUNG KING S. RD., SEC. 2, TAIPEI TAIWAN R.O.C.

1996.10.3　楊英風美術館黃寶滿、楊英鏢—宜蘭縣政府民政局陳俊宏

啊啊啊楊英風
YUYU YANG

致　　　TO　　：　宜蘭縣政府 游縣長
　　　　FAX NO　：　039-327018
　　　　TEL NO　：　039-324712
由　　　From　　：　楊英風美術館
日期　　Date　　：　1996.10.3

全套文件連本頁 Total no of page(s)：3 張

如有疏漏，請即致電（886）2-3935649 或傳眞致（886）2-3964850
If you do not receive all the pages of this fax transmission，
please telephone or fax to inform us（Tel:3935649 or fax:3964850）

游縣長勘鑒

　　臥病期間，辱蒙　關照，並賜　佳卉，英風衷心銘感。

　　謹傳眞縣民廣場宜蘭紀念物景觀規劃佈置透視圖修定稿，敬呈　鈞參。

　　專此奉稟，恭候裁示。

　　祇　請

　　　　政　安

　　　　　　　　　　楊英風 96.3/10
　　　　　　　　　　　　　 於新竹

　　　　（此傳眞由新竹、法源寺發出的）

楊英風景觀雕塑研究事務所（景觀雕塑：造型藝術＋生活智慧＋自然生態）
中華民國台北市10741重慶南路二段三十一號靜觀樓　　TEL：02-3935649　　FAX：886-2-3964850
YUYU YANG＋ASSOCIATES　　31, CHUNG KING S. RD., SEC. 2, TAIPEI TAIWAN R.O.C.

1996.10.3　楊英風—宜蘭縣縣長游錫堃

自由時報

中華民國八十五年 七 月卅一日 星期三

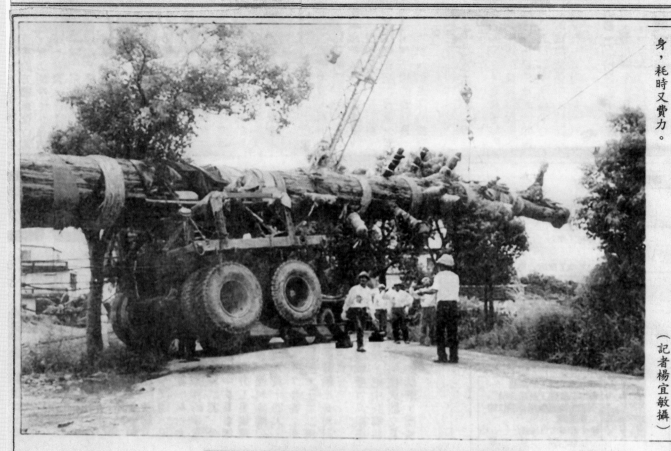

運木工程浩大

由於樹長過長，連結車在轉彎時，須用吊車吊高車尾約三、四尺才能慢慢轉身，耗時又費力。（記者楊宜敏攝）

高22公尺、直徑約1米、重約20多公噸

「宜蘭紀念物」主素材　運送過程艱鉅

千歲扁柏下山　花了兩個多星期

〔記者楊宜敏／宜蘭報導〕「宜蘭紀念物」主素材之一──一株高達二十二公尺、樹齡八百至一千年的扁柏風倒木，昨日下午順利運抵宜蘭新縣政中心，由於堪稱是目前台灣平地最高大的紀念物素材，縣府動員了眾多人力，花費二個多星期，才自海拔一千八百多公尺的棲蘭山區，克服種種困難運下山來。

宜蘭縣政府為紀念先人篳路藍縷，開發蘭陽平原，在今年推出「打開歷史、走出未來」活動中，計畫將在新縣政中心的縣民廣場上豎立宜蘭紀念物，以紀念與感懷曾經在這片土地上留下血汗的先人，並期後人能承先啟後、再造別有天。

縣府曾苦思何者能真正代表不怕苦、不怕難的「蘭陽精神」，後經中研院院長李遠哲、文建會副主委陳其南點撥，指太平山出產世界極品的檜木等良木，並以羅東為集散地，盛極一時，雖然現在保育及森林永續經營的觀念盛行，但過去林木確為蘭陽帶來風光的一頁，因此，縣府有了以林木作為宜蘭紀念物主素材的輪廓。

由於過去台灣平地最高大的紀念物素材，最高只有二十一點二二米，是出現在台南一座三山國王廟，但縣府這株「宜蘭紀念物」主素材，高達二十二點四公尺，直徑超過一米，重約二十多公噸，堪稱目前全台平地最高大的紀念物素材，且需不損傷樹皮及部份枝枒的情況下，自海拔一千八百公尺運下山來，確屬一大工程。

該扁柏二星期前從山區開始運送，由於剛下山的路為三米寬的產業道路，一天僅能前進一公里，在行經棲蘭山一百線後，路況稍好，推進速度改為一小時一公里，仍嫌步步維艱，其間並動員了警察局、電力、電信等單位，昨日開始進行最後一段，自棲蘭山一百線守衛站進入台七省道、並運抵新縣政中心的工程，由於台七省道寬亦僅六公尺、且道路彎曲，運送過程佔用了大半路面，遇到彎道，需以吊車起車尾約三、四尺，以方便車頭轉身，並需顧及不傷害道路旁的行道樹等公共設施。

宜蘭紀念物係委託縣籍雕塑大師楊英風教授設計規劃，除昨日運下山的部分，近日內，另一株高達二十公尺的扁柏枯立木也將運抵。

自由時報　中華民國85年8月1日　星期四

運送宜蘭紀念物　本打算用直升機

以免破壞林相及沿途景觀　但因載重量不夠而作罷

〔記者楊宜敏／宜蘭報導〕宜蘭縣政府此次運送宜蘭紀念物，為避免運送過程破壞森林林相及沿途景觀，一度曾向外國徵詢使用直升機吊載的可能性，結果載重量最大的蘇俄蘇愷型直升機也僅能吊載兩公噸，縣府只好回到原點，利用公路運送。

使得工程更顯艱鉅，此外，二十二公尺長、重達二十多公噸的風倒木運送對國內運送業者也是首見的大工程。

縣府曾向國外直升機運輸業者洽詢，但發現即使運輸量最大的蘇俄蘇愷型直升機都僅能吊載二公噸的物件，而且吊載長條型樹木升空，機身不易控制平衡，縣府最後不得不放棄用直升機運送的構想。

縣府此時只得再回到原點，利用公路運送下山，但仍有太多技術尚需克服的難題，業者李勝雄指出，沿途運送只要轉彎處，就用吊車吊起車尾，好讓車頭順利轉彎，遇到可能會破壞沿途景觀設施時，也用相同方法前進，避免破壞沿途行道樹、公路山壁的完整，連路墩都包括在內，整個運送過程小心翼翼，雖然困難重重，但業者對於身為蘭陽人能躬逢其盛，都相當興奮。

縣府此次為「宜蘭紀念物」，從棲蘭山區覓到一株長達二十二公尺的扁柏風倒木、兩株分別長達二十、十八公尺的扁柏枯立木，以及二十株十五公尺以下的枯立木，這些素材都將交由縣籍雕塑大師楊英風規劃設計，豎立在新縣政中心，作為「蘭陽精神」標的。

但這些素材均在海拔一千八百多公尺的山區中，由於過於龐大，取材運輸對林相的破壞似無法避免，而且縣府希望運送過程不破壞林相及沿途景觀，加上山路狹窄彎曲，而且縣府希望運送過程不破壞林相及沿途景觀，

楊宜敏〈運送宜蘭紀念物　本打算用直升機　以免破壞林相及沿途景觀　但因載重量不夠而作罷〉《自由時報》1996.8.1，台北：自由時報社

宜蘭人 NO. 42, 1996, 10. 15

宜蘭人雜誌

42 中華民國 85 年 10 月 15 日
歲次丙子 9 月 4 日

發行人：游錫堃
社　長：陳源發
總編輯：許南山
主　編：李東儒
美　編：陳若璧
發行社：宜蘭縣政府
社　址：宜蘭市舊城南路 23 號
印刷所：游氏印刷事業有限公司
所　址：北縣中和市立德街 98 巷 11 弄 115 號
新聞局出版事業登記局版台誌第 10253 號
「中華郵政北台字第 4653 號執照登記爲雜誌交寄」

國內郵資已付
宜蘭郵局
許　可　證
北台字第 9568 號
雜　誌

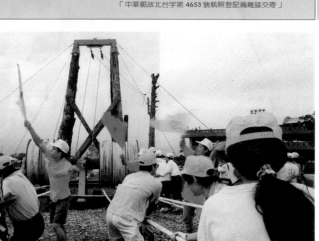

宜蘭紀念物之設置，不但深富歷史意義，也代表宜蘭新地標的建立。

協和萬邦今古力
擎造蓬萊別有天

文●陳俊宏
圖●李錕鐘

游錫堃縣長親自率領縣民，合力拉起象徵族群融合的宜蘭紀念物──巨檜。

　　宜蘭縣政府爲感念蘭陽先賢篳路藍縷以啓山林之功揭示薪火相傳、再造別有天之中心思想，以最能代表宜蘭人堅忍不拔精神之檜木爲素材，委由縣籍國際級景觀雕塑大師楊英風教授規劃設計宜蘭紀念物，本（八十五）年十月十三日在新縣政中心廣場上舉辦「協力擎天」巨木樹立活動，由於天公做美，吸引千餘人參與此深具意義的活動。

　　宜蘭紀念物素材包括縣內產物三根巨檜、廿棵小徑原木、廿個樹幹留樹頭、重約四〇〇頓庭石及喬木等，另外包括「龜蛇把海口」及二件雕塑品，整個規劃設計包涵土地認同、族群和諧、人民參與、歷史省思及更新再造五原則。是日樹立活動中三根巨檜係從棲蘭山林區中枯立木及風倒木中伐運至縣政中心，由於位在深山內且林區道路窄小，而巨檜長分別爲二十二‧五、二十七及十八公尺，直徑爲一〇五、二〇八、及九十公分，重約爲二十、三十六及十公頓，伐運過程可謂技術高超、險象環生。在運輸的路程前六公里處即已整整花六天時間，另至一〇〇線守衛站處之三十五公里距離，也以每小時一公里速度搬運，棲蘭山一〇〇線等衛站至縣政中心廣場在中華電信股份有限公司、台灣電力公司、森林開發處等單位鼎力協助下費了九牛二虎之力，方將巨木運抵縣政中心廣場。

　　宜蘭紀念物之設置不但將深富歷史意義也象徵著宜蘭新地標的建立。縣府爲使民眾有參與感，特依桿槓原理，安排了十三日的協力擎天活動。從下午一時三十分開始，由縣內知名宗教界前輩林再傳先生跳鍾馗除煞、淨土開始，然後分別於二時、三時、四時正樹立起三根巨檜。游錫堃縣長親自率領縣內漢人、噶瑪蘭人、泰雅族人合力拉起象徵族群融合的檜木。雖然經工程師設計支撐、著力點及透過絞盤來完成，各位「勇士」卻也拉得氣喘如牛，不過由於意義非凡大夥兒卻也都不亦樂乎，令在場縣民報以熱烈掌聲，鞭炮齊放，深深感受歷史的一刻。

　　是日四時許游錫堃縣長指出，宜蘭紀念物樹立活動爲「協和萬邦今古力，擎造蓬萊別有天」其意義有三，第一，宜蘭素有別有天之稱，所謂擎天就是托天，全民協力將巨檜撐起別有天，撐起蘭陽這片天。其次，象徵二百年來先民犧牲奮鬥共同努力才有蘭陽別有天的存在，以公共藝術規劃設計宜蘭紀念物來感念先民的努力，有緬懷感恩的意義。第三，協力擎天希望全體縣民體會出蘭陽先賢胼手胝足精神，在廿一世紀來臨時共同開創高品質、高品味、高尊嚴的生活，也就是視野國際化、心靈本土化、生活藝術化、環境公園化、文化產業化及資訊普及化的生活，爲台灣貢獻心力，創造美好的新天地。

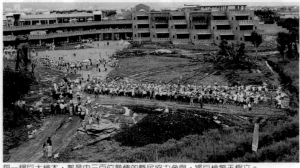

每一棵巨大檜木，都是由三百位熱情的縣民協力參與，將巨檜擎天樹立。

宜蘭紀念物 站起來了

協力擎天

900位縣民合力以纜繩拉起三棵巨大檜木　共同完成新地標　盼使宜蘭縣民再創別有天

▲「協力擎天」宜蘭紀念物矗立起三棵巨大檜木，民眾以纜繩采協力拉起巨木。（記者游明金攝）

游明金〈〈協力擎天〉宜蘭紀念物　站起來了　900位縣民合力以纜繩拉起三棵巨大檜木　共同完成新地標　盼使宜蘭縣民再創別有天〉《自由時報》第29版／北台都會，1996.10.14，台北：自由時報報社

縣政中心廣場的三株檜巨木被民政局形容成「三炷清香」，像不像？
影攝／記者戴永華攝

縣政中心三株枯檜 議員指不吉

被比喻成「三炷清香」且枯木與「哭」同音 民政局長則說成藝術品後彷如再生

【記者戴永華／宜蘭報導】縣政府在縣政中心豎立三株枯檜木的景觀，尚未進行藝術處理，這「三株枯木」昨天被縣議員比喻成「三炷清香」，而枯木的「枯」與「哭」同音，實在不吉利。

縣政府為美化前縣政中心新建的縣政中心大樓即將完工，縣政府籌備搬遷。縣政府在本月中旬舉辦的「協力擎天」活動後，運用人力把巨木拉起豎立在三縣政中心廣場。縣議員陳金麟表示，建三株枯木的「三炷清香」，過去曾有某民俗專家指縣政中心的風水不佳，怪事連連……

民政局長陳木水指出，這三株檜木依依矗立，日後成為藝術品後，彷如再生，應該很值得……

戴永華〈縣政中心三株枯檜 議員指不吉 被比喻成「三炷清香」且枯木與「哭」同音 民政局長則說成藝術品後彷如再生〉《聯合報》1996.11.24，台北：聯合報社

聯合報

採訪組事處電話 387477
訂報電話 322258
廣告電話 573495

鄉情 理財 經濟
19　18　17

聯合

古檔木群立 廣場中正縣政

宜蘭風英親自指導承包 未來及石庭配合再塑雕鏽不場廣

【記者戴永華／宜蘭報導】宜蘭縣政府決定以廣場塑雕古檔木搬運昨天將縣政中心兩天坐鎮商承包，把十七株大小檔木群豎立起來，其中三株高約二十幾公尺…增加宜蘭縣政中心景觀，把藝術大師楊英風的作品作為布置素材。宜蘭縣政府前的景觀雕塑工程，包括檔木群及不銹鋼雕塑等計畫，最近在利用目前農閒假日趕工…楊英風大師親自指導承包商作業…

標地心中政縣表代為圖，程工觀景的場廣大政縣化美並工程極積續陸縣政。位定就設擺續陸已群木檔的

攝影／戴永華

縣政中心廣場 古檔木群立 楊英風親自指導承包商作業 未來再配合庭石及不銹鋼雕塑

戴永華〈縣政中心廣場〉《聯合報》1997.1.7，台北：聯合報社

宜蘭紀念物施工 楊英風督工

【記者戴永華／宜蘭報導】國際雕塑大師楊英風昨天在宜蘭鎮縣政中心廣場，指揮工人施作「宜蘭紀念物」工程，縣長游錫堃特別與楊大師就此藝術巨作交換意見，並且從各種不同角度觀賞，頗感滿意。全部作品預定本月二十二日完工。

楊英風表示，宜蘭紀念物除了大檜木外，還有庭石及「日月光華」的不銹鋼作品及「龜蛇把海口」完成的銅雕，而由於太平山盛產雲霧，「霧檜」又是世界上最好的檜木，所以未來在檜木群的中間，將特別製作「人造霧氣」，創造出有人間仙境的美景。

有人問游縣長，此作品是否符合當初的構想？游縣長笑而不答，稍後他略帶感性地說，當他前往樓蘭取材，心運見到山中巨檜林的壯觀美景時，有種「悸動」的感覺。他也稍後略

戴永華〈宜蘭紀念物施工 楊英風督工〉《聯合報》1997.1.9，台北：聯合報社

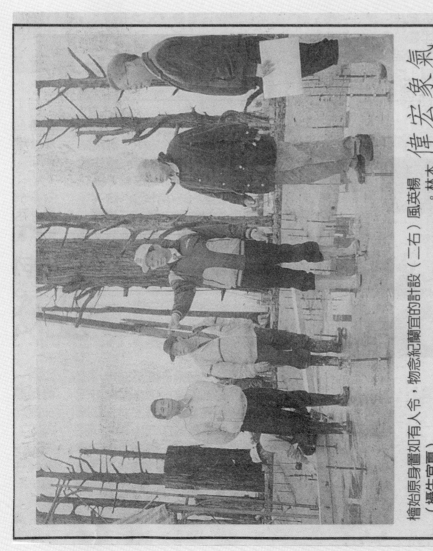

楊英風設計的（二右）宜蘭紀念物，已略具雛形。檜木原身置如有人令，偉宏象氣。（攝生官夏）

縣長查看 楊英風精心設計 檜木香味洋溢全場 宛如原始林

【宜蘭訊】由縣籍雕塑大師楊英風設計的「宜蘭紀念物」已見雛形，游錫堃縣長日前往看者，對其氣勢宏偉、靈秀典雅，讚賞不已。

「宜蘭紀念物」是以巨大的檜木為主要素材，除了三根巨大的檜木外，另置十餘根小檜木，在宜蘭平原、雨霧濛濛的廣場造型，其間令人有如置身於太平山原始林中，在多雨的太平山所產者最佳，並參差錯落的佈置，更令人有原始林的錯覺。

楊英風大師連日來均在宜蘭縣政中心廣場的工地上，指導工人們吊運檜木及安置的作業。他表示，在宜蘭霧氣常濃的氣候下，更能顯出檜木的靈秀宏偉氣勢。

世界所生產的檜木，以山中所產者最佳，其質地相當細緻，且香氣持久不散，是一種好的建築及雕刻用材，一般稱之為「霧檜」，其木材有別於美加地區所產的木材，能使用家鄉生產的檜木製成藝術品，對他個人而言是一件快樂的事。

此外，楊英風大師在該紀念物的檜木中，更有置身原始檜木林的錯覺。

林的檜木小段，也截取最粗壯的檜木新製成一座相樓成觀賞的門廳，放置於縣府公民眾可聞到檜木的香氣。

此外，楊英風大師也將在該紀念物的檜木林間，安裝能噴出細霧的設備，讓籠罩檜木的縷縷薄霧游移全場，更有身置原始檜木林的錯覺。

進入辦公大樓，即可聞到檜木自然的香氣。

〈宜蘭紀念物 檜木香味洋溢全場 楊英風精心設計 縣長查看 宛如原始林〉《中國時報》1997.1.9，台北：中國時報社

蘭陽山水影響雕塑大師作品

楊英風感嘆大自然之愛鄉里之情 塑雕的「宜蘭紀念物」放置

本報記者 戴永華

「楊大師，這顆檜木擺在這裡，對不對？」施工人員不斷傳出的呼喊聲，有幸參加「宜蘭紀念物」雕塑的工作人員，對楊大師的作品，當然要楊大師施工放下去才能有絲毫差錯。

他時時帶著一顆熱愛大自然的心，和父親生長的地方，並接受宜蘭縣政府委託，進行縣政中心廣場中「宜蘭紀念物」的藝術雕塑。

這合而成的「宜蘭紀念物」是由檜木群石及庭園等以來在縣政中心廣場前藝術作品，或站或蹲、或行藝術創作，現年七十二歲的楊英風，連日來在縣政中心廣場前處理這件藝術作品，小頭髮二十幾株大檜木依序定位，他從不同角度審視作品，或正確的擺設位置。

大陸，他與外公外婆同住在宜蘭市舊城西路一帶，父母長小學畢業後，他前往北平與父母同住，之後接觸

大師每當畫筆下揮灑雙親看到能夠見到的大陸回宜蘭看他，心中憂喜參半，久而久之，即山員與

楊英風在宜蘭紀念物的已擺之前與女兒合影留念。

/記者戴永華攝影

中國美學及建築美學等藝術訓練。

他說，大平見仁見智，不過檜木群是宜蘭紀念物的基礎素材及作品，足以把縣政中心及廣場的景象倒映在「蘭陽平原的山水」作品中；檜木群前的「日月光華」作品鑄銅，表現鑄銅的好

今天的影響了他，是蘭陽平原的山水孕育他對宇宙人生的大愛。他滿懷欣喜如蘭陽原的沒有，將把畢生所學回饋鄉土，這是他所應該做的。

戴永華〈蘭陽山水影響雕塑大師楊英風感嘆大自然之愛鄉里之情〉《聯合報》1997.1.10，台北：聯合報社

「龜蛇把海口」雕塑 運抵宜縣

楊英風大作 安置新縣政中心 展現太平山風情

許瑞峰/攝

【宜蘭訊】由縣籍雕塑大師楊英風為宜蘭縣政府製作的「龜蛇把海口」青銅雕塑，已順利吊運至宜蘭縣紀念物的檜木林中，為新縣政中心增添勝景一

展現太平山原始森林風貌的檜木為主要結構，林中有「日月光華」不鏽鋼雕塑品及青銅鑄造的「龜蛇把海口」為

」雕塑，非常有特色，預料在春節期間將是民眾流覽取景的一處場所，縣府也籲請民眾愛護造這些珍貴的設施。

縣府禮俗文獻課長林明禛指出，蘭陽平原的景觀自古就被稱之為「龜蛇把海口」，長達一百多公里蜿蜒於太平洋的海岸線，有如一條巨蛇；孤懸於大平洋的龜山島有如一隻巨龜，護衛著蘭陽平原的景觀，楊英風的雕塑品，就是將這造景意象化。

在人文的意義上，早年漢人到蘭陽平原開墾，與原住民族群發生衝突，經過多年的發展，族群逐漸融和，「龜蛇把海口」的雕塑品，也反映當年蘭陽平原的原始特色，與先民奮鬥、開拓海口過程的一種地理景觀，以及先民開墾過程。

位於新縣政中心廣場由楊英風設計的宜蘭縣紀念物已大致佈置就緒，預定造座紀念物以本月廿日可全部完成，這座紀念物

〈「龜蛇把海口」雕塑 運抵宜縣 楊英風大作 安置新縣政中心 展現太平山風情〉《中國時報》1997.2.6，台北：中國時報社

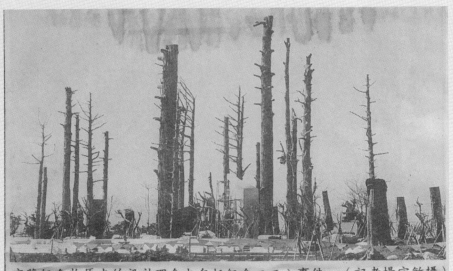

宜蘭紀念物原本的設計理念也包括紀念二二八事件。（記者楊宜敏攝）

受難者家屬不滿「附帶紀念」地位
宜蘭紀念物 二二八意義不再提

〔記者楊宜敏／宜蘭報導〕宜蘭縣新縣政中心前現正施工中的「宜蘭紀念物」，原意在紀念蘭陽平原開墾以來，所有在這片土地努力過、受苦過、受難過的先民，其中，也包括二二八受難者，但因受難者家屬不滿意「附帶」的地位，「宜蘭紀念物」也具有紀念二二八的意義就鮮少被提起。

「宜蘭紀念物」在規劃設計之初，就是在紀念吳沙公開蘭以來這兩百年的點點滴滴，其中包括漢人入蘭與噶瑪蘭族、泰雅族、平埔族等原住民間的衝突，之後又爆發的「樟泉械鬥」，日據時代地方人士抗日的悲壯，以及讓許多人莫名有去無回的「白色恐怖」——二二八事件等在這塊土地中犧牲、奉獻的人們。

縣府並無意為對過去人們在整個蘭陽平原所做的努力，以更寬廣的心反省、紀念意義昇華為對二二八立碑，反而將紀念意義昇華為對二二八立碑，反而將紀念

宜蘭紀念物」內的作法有所不滿，深覺有「附帶」的委屈。

但另一派說法對縣府的作法也不表支持，認為「宜蘭紀念物」原本紀念開蘭兩百年來，在這片土地努力過的人們，如果特別凸顯出紀念「二二八事件」的話，反而「窄化」了「宜蘭紀念物」的特殊意義，由於反對聲浪各異，縣府後來就鮮少提起此事，「二二八和平音樂會」也未選在紀念物設立之念過去，並策勵未來，但此項作法卻出現兩種不同反對的聲浪，一直希望能單獨為二二八事件立碑的受難者家屬，對於縣府將紀念二二八的動作「併」入「一處舉行。

楊宜敏〈受難者家屬不滿「附帶紀念」地位　宜蘭紀念物　二二八意義不再提〉《自由時報》1997.2.27，台北：自由時報社

◆附錄資料

•「宜蘭紀念物」碑文

適逢開蘭兩百週年，宜蘭縣政大樓落成啟用，於縣政廣場樹立紀念物，以感念先人篳路藍縷以啟山林之功，揭示薪火相傳、再造別有天的理想。

幾經研議，決向天地探香，以全世界質地最佳、香味最雋永、日漸稀有珍貴的蘭陽霧檜為主要材料，取古檜特質與意涵，象徵：宜蘭人古往今來謝天、敬天、協力擎天的感恩與努力，教育子孫：了解、珍惜、保護孕育蘭陽平原的母親；仿效古檜強韌綿長的生命力；站得更直、更高、看得更遠、以國之棟樑自期。

為保存古檜質樸之美，並強化其藝術價值，特敦請出生於宜蘭、沐受蘭陽山水涵養、今享譽全球的景觀藝術大師楊英風先生鼎力襄助，應用古檜等蘭陽區域之天然材料為主、點睛以雕塑作品，具體開展歷史省思、土地認同、族群和諧、人民參與、更新再造等理論原則融鑄於宜蘭紀念物之規劃佈置，塑造縣民廣場自然之美，再現蘭陽山水景觀的優雅精華。

楊英風先生以雕塑的精義應用於宜蘭紀念物環境景觀規畫佈置：作品〔日月光華〕以日月、陰陽、虛實呈顯宇宙群星規律循環，與人們日出而作、日落而息勤奮有序的生活；不銹鋼凹凸鏡面反映周圍的無窮變化，更添活潑趣味。以古檜鋪設的扇形平台，造型意念銜接蘭陽平原與玉器之珩；「扇」「善」同音，期許延續開展現在未來真善美的生命歷程。整體景觀疏密有致，表現宜蘭區域文化的特質和宏觀的氣度。

古檜巍然，山林儼然，〔龜蛇把海口〕，是地靈出人傑，是人傑護靈秀山水，蔚成棟材，以利桑梓，出為國用，勳業傳承。茲當土木竣工，記敘宜蘭紀念物始末，擎志再造別有天之意，是為之記。

• 潘寶珠〈宜蘭紀念樹設計理念參考〉1996.2.7，宜蘭縣史館提供

壹、宜蘭紀念樹歷史背景說明

根據考古學家的研究，台灣地區至少在 2 、3 萬年前就有人類居住。而宜蘭則在 3 、4 千年前即有原始聚落出現。而後又有自海外漂流而來的噶瑪蘭人，與居住在山區的泰雅人，在這塊土地上鏢魚狩鹿，過著「無年歲，不辨四時」的初民社會生活。

公元 1796 年，10 月 16 日，（清嘉慶元年），漢人吳沙率漳、泉、粵三籍流民（即流浪之民），入墾烏石港南，致使噶瑪蘭平原，不管在自然生態、空間環境、亦或人文發展上，都產生了空前的鉅變，從而開啟了噶瑪蘭的新時代。

兩百年來，生活在這塊土地的人們，靠著自己的雙手，以及堅強的意志力，歷經了大自然的嚴酷挑戰，族群間的衝突與融合，以及多次的國體易幟、文化變革，備嘗艱辛，終於涵化、衍生出今日宜蘭獨特的風貌。

而今在世界即將邁入 21 世紀的關鍵時刻，北宜高速公路也通車在即，宜蘭將面臨一個不亞於兩百年前的新鉅變。站在這個新時代的新起點上，宜蘭人是否能在深刻的反思之後，體鑑歷史的教訓，懷抱開創新局的理想，跨出舊格局，建構新視野，實是一個亟需面對的嚴肅課題。

值此意義重大的日子，又逢宜蘭縣政大樓落成啟用，允宜於縣民廣場樹立紀念物，以感念先人篳路藍縷以啟山木之功，揭示薪火相傳，再造別有天的夢想。我們相信，只要宜蘭 46 萬縣民同心齊志，團結打拼，一個與大自然和諧共存、生生不息，即擁有優美的傳統，又充分現代化的美麗樂土，定然可以實現。

貳、宜蘭紀念樹用材說明

一、蘭鄉霧檜

千山競秀，參天古木，蓊鬱壯美，可以說是宜蘭的絕大特色。是的，在全縣總面積中，山地即佔去了 4 分之 3。綿延的中央山脈與雪山山脈懷抱蘭陽平原，同時也攔住了來自海上的濕氣，使宜蘭得到豐沛的雨水，因而孕育出茂密的森林。

環抱宜蘭的群山，高峻陡峭，落差尤大，約自海拔 3000 公尺至 3500 公尺，因而兼有暖帶至寒原林帶的各種林相。除了最高的南湖北山（3535 公尺）一帶的山頭是高山寒原外，3300 公尺以下，依序有冷杉、鐵杉、雲杉、檜木林、樟櫟林、楠榕林等原生林。至於紅檜、扁柏，在宜蘭則有相當大的分布，從海拔 1000 到 3000 公尺都有，這段山區因氣寒，加上雨多林茂，濕度甚高，日常濃霧不開，呈現雲海，正是雲霧之鄉，宜蘭的檜木林因而享有「霧林」、「霧檜」的美稱。

宜蘭的檜木是世界珍貴稀有的美材，由於樹齡極長，號稱「台灣的神木」。紅檜別名薄皮，屬於柏科。樹幹巨大通直，樹皮薄，稍呈淡紅褐色。耐濕性及耐蟻性極強，少割裂。紋理通直，色澤美麗，材質芳香，歷久彌新，可供作高級傢俱或建材。

宜蘭太平山曾是台灣最大的檜木森林原鄉，但歷經數十年的全面砍伐，蘭陽山林遭受重創。今日蘭陽溪東岸山區已難覓檜木原林蹤跡。所幸，蘭陽溪西岸的棲蘭林區，昔日斧鉞所赦的倖存母樹，尚能天然育種，復拜東北季風帶來雨澤之賜，有廣達數百公頃的檜木天然更新林，正生機旺盛的成長著。我們衷心祈禱此檜木新生代，能通過風霜雨雪、雷電強震的考驗，而在未來再現巨木參天的美景，再造屬於宜蘭的檜木原鄉。

二、取用檜木作為紀念物之意涵

（一）宜蘭人應似古檜一般，深具強韌而綿長的生命力，歷經千年考驗，猶能屹立苗壯，蔚為巨木。

（二）宜蘭人應似古檜：紋理通直、色澤雅緻、質美芳香、歷久彌新，而為世界級的珍貴美材。

（三）山林樹木是天然的水庫，它蓄流納洪，節流造陸，正是孕育蘭陽沖積平原的母親，土地的保護神，為國家命脈之所繫。因此，古檜代表孕育與保護，正是蘭陽子民世世代代的守護神。

（四）已故詩人李康寧之〈千年檜〉詩云：「松柏偕千古，滄桑任變遷。太平山有幸，國柱產年年。」詩中即視古檜為國之棟樑，因此，以檜木做為宜蘭縣整體之象徵，十分適宜。而神格化了的宜蘭古檜，屹立千年，看盡多少衰替興亡，多少離合滄桑。它見證了生活在這塊土地上的人民，多少的掙扎努力，多少的奮鬥求生，多少的期待與希望。今後，宜蘭人更應有如古檜一般站得更直、更高、看得更遠。

10.13宜蘭「協力擎天」活動神木安裝致詞

楊英風 82 %/10

本人生長在宜蘭，很高興能有這個機緣回到故鄉，規劃這個重要的縣民廣場，將一生所學與成就貢獻故鄉，這實在是本人的榮幸！應用三棵神木為主要材料的意義，本人簡單說明：「三」之數引義為多，三棵神木象徵多族融合；同時代表宜蘭開墾發展的過去、現在、未來，教育後代繼往開來、協力擎天。

廣場整體規劃共四個部份：

（一）主要部份是今天這三棵神木。

（二）之後，再一個多星期以後，進行20棵小枯木佈置，適當地放在三棵神木四周，用來強化宏觀的自然環境和人文省思的聯想。檜木林的後面，將來還要種植樹、花草、庭石作背景。將景觀回歸自然。

（三）第三部份是不銹鋼材料製作的「龜蛇把海口」，和兩件一組的不銹鋼景觀雕塑，融合自然，應用凹凸鏡面反映景觀的無窮變化，增加活潑和趣味。

（四）最後，檜木林的前面，用扇形大平台襯托整體景觀，前面就是100M直徑的大廣場，全部預定在年底完成。

整體景觀應用疏密的安排，表現宜蘭區域文化的特質和宏觀的氣度。

1996.10.13　協力擎天紀念物樹立活動楊英風致詞內容

謹訂於八十五年十月十三日（星期日）下午一時卅分假縣政中心廣場辦理協力擎天——宜蘭紀念物樹立活動　敬請

莊臨指導

宜蘭縣長　游錫堃　敬邀

協力擎天

「宜蘭紀念物」樹立活動時程表

一、樹立典禮					
時　間	內　容	地點	時　間	內　容	地點
13:30～13:45	蘭陽國樂團熱場	縣政中心廣場	15:00～15:30	樹立第二根巨木	縣政中心廣場
13:45～13:50	奏樂		15:30～15:45	貴賓介紹及貴賓致詞	
13:50～14:00	跳鍾馗		15:45～16:00	蘭陽國樂團演奏	
14:00～14:30	樹立第一根巨木		16:00～16:20	樹立第三根巨木	
14:30～14:40	楊英風教授設計理念說明		16:20～16:25	縣長致詞	
14:40～15:00	蘭陽國樂團演奏		16:25～16:30	禮成奏樂	
二、展覽活動			三、平安湯圓		
13:30～17:00	古往今來照蘭陽—宜蘭新舊圖像對照展	縣政大樓一樓	16:30～17:00	吃平安湯圓	縣政大樓迴廊及廣場

1996.10.13　宜蘭紀念物樹立活動邀請函

協力擎天—「宜蘭紀念物」樹立活動時程表

一、樹立典禮		
時　間	時程內容	地點
13:30～13:40	蘭陽國樂團熱場	一樓貴賓室
13:40～13:45	蘭陽國樂團熱場	一樓貴賓區
13:45～13:47	開場	一樓貴賓區
13:47～13:57	跳鍾馗	二樓貴賓看台
13:57～14:20	樹立第一根巨木	二樓貴賓看台
14:20～14:30	蘭陽國樂團演奏	一樓貴賓區
14:30～14:40	楊英風教授設計理念說明	一樓貴賓區
14:40～15:00	蘭陽國樂團演奏	參觀一樓圖像展
15:00～15:20	樹立第二根巨木	二樓貴賓看台
15:20～15:30	蘭陽國樂團演奏	一樓貴賓區
15:30～15:45	貴賓介紹及貴賓致詞	一樓貴賓區
15:45～16:00	蘭陽國樂團演奏	參觀一樓電腦展
16:00～16:10	樹立第三根巨木	二樓貴賓看台
16:10～16:20	蘭陽國樂團演奏	一樓貴賓區
16:20～16:29	縣長致詞	一樓貴賓區
16:29～16:30	禮成奏樂	
二、展覽活動		
13:30～17:00	古往今來照蘭陽—宜蘭新舊圖像對照展	縣政大樓一樓
三、平安湯圓		
16:30～17:00	吃平安湯圓	縣政大樓一樓迴廊及廣場

註：活動現場之音樂由蘭陽國樂團負責。

〔協力擎天〕宜蘭紀念物樹立活動時程表

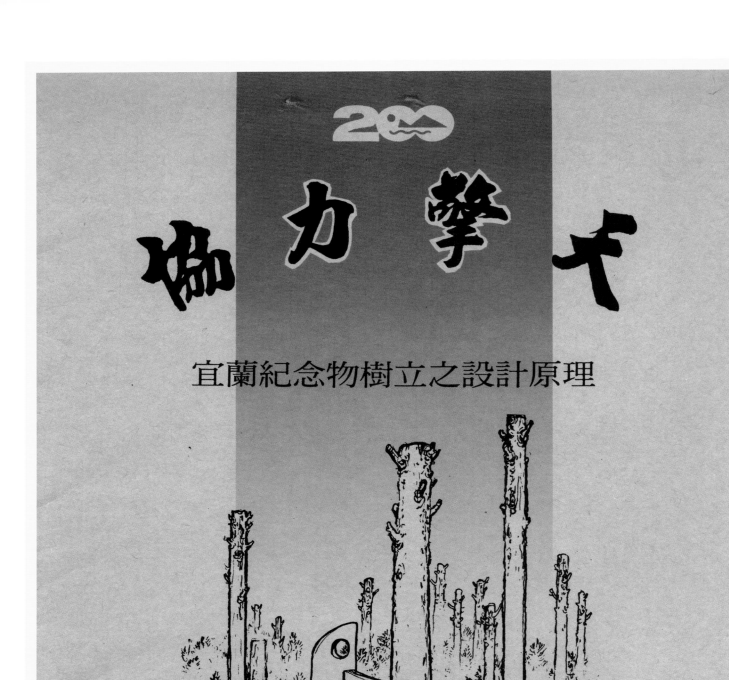

200

協力擎天

宜蘭紀念物樹立之設計原理

▲宜蘭紀念物廣場意象圖（草案）

本廣場係委由縣籍雕塑大師楊英風規劃設計，它的主
素材是取自棲蘭山上的檜木。這些原本已經枯立或風
倒的檜木，將以公共藝術品的角色再現其生命力。

主辦單位：宜蘭縣政府

宜蘭縣政府製作之〔協力擎天〕宜蘭紀念物樹立之設計原理（封面）

協力擎天之設計原理

你知道五六千年前之古埃及金字塔是如何建立起來的嗎？金字塔是由無數個巨石堆積而成，而每一塊巨石大約有幾十公噸重，要把巨石搬到數十尺高的地方，有那麼簡單嗎？根據考古學家之推測，當時的省力方法有槓桿、斜面與滾軸等幾種方法，因此雄偉的金字塔可能是利用這幾種方法建立起來的喔！不過你相信嗎？嘿嘿！應該是外星人建立的吧！不管是誰建金字塔，此次宜蘭人協力擎天就是要模擬在沒有機械動力的幫助下，如何將40公噸重之宜蘭紀念物樹立起來，而所運用的傳統方法可媲美古人之浩大工程，所以囉！心動不如馬上行動，趕快帶著爸爸媽媽一起來報名參加，還有精美的紀念品等著你喔！現在就來看看如何將神木拉起來吧！

一般傳統的省力方法有槓桿、斜面與滾軸等方式，槓桿之省力方式有滑輪、絞盤與一般第一類與第二類槓桿。此次「協力擎天」樹立活動，為利用槓桿原理，其裝置利用神木本身與絞盤進行第二類槓桿設計，其原理如下圖1：

圖1　槓桿原理

槓桿原理運用在圖1時，其施力力矩至少必須等於神木本身所產生之抗力矩，神木才有被拉起來的可能，因此最少需施力T如下式：

$$\sum M_T = \sum M_w \Rightarrow T \times d \sin\theta = W \times d_w \cos\beta$$
$$\Rightarrow T = \frac{W \times d_w \cos\beta}{d \sin\theta}$$

當 $\theta = 0 \Rightarrow \sin\theta = 0$ 時，施力T要無限大，此時即使是超人也拉不動。$\beta = 0 \Rightarrow \cos\beta = 1$

其狀況就如圖2所示：

圖2　水平施力之狀況

所以此時在神木與勇士之間豎立小號巨木，當然此巨木比神木要小一號，否則如何豎立起來呢？然後在巨木上方裝定滑輪將鋼索力量轉向，勇士們才有辦法站在地上拉住鋼索將神木拉起來喔！你現在知道裝定滑輪的目的了吧！

圖3　支撐巨木與定滑輪之安裝

可是神木太重還是拉不動，怎麼辦？所以在巨木與勇士之間再裝個省力絞盤，絞盤也是利用槓桿原理，將力量轉換為較小之力量，以達到省力的目的。如圖4，在平衡下，勇士達所產生的力矩至少必須等於鋼索達所產生的力矩，如下圖所示。

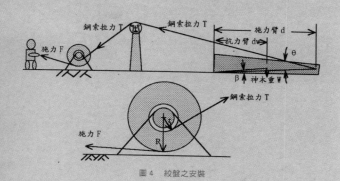
圖4　絞盤之安裝

$$\sum M_T = \sum M_F \Rightarrow F \times R = T \times \gamma$$

此時壯士必須出力F如下：

$$\Rightarrow F = \frac{T \times \gamma}{R}$$

由上知勇士達施力臂R越大而鋼索達抗力臂γ越小時，則越省力。

此時要拉起神木已不是困難的事了。但是聰明的你可能已經看到了如圖5所示在神木下方填土，為什麼要呢？說來話長。不過其目的是為了不使鋼索的力量太大造成鋼索斷裂，此時不僅神木拉不起來，而且斷裂時可能會打到我們可愛的觀眾，所以要在神木下方填土喔！其省力原理如圖1所示，方程式如下：

$$\sum M_T = \sum M_w \Rightarrow T \times d \sin\theta = W \times d_w \cos\beta$$
$$\Rightarrow T = \frac{W \times d_w \cos\beta}{d \sin\theta}$$

當填土時，β角越大，cosβ越小；而且此時之θ角越小，sinθ越大，所以T就變小了。

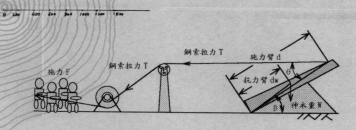
圖5　神木架設之配置圖

此次「協力擎天」之鋼索設計經過安全上各方面的考量，你大可放心地觀賞蘭陽人自我挑戰的精彩過程，不過還是建議你離遠一點，否則，嗚—————！哇—————！嘻嘻！

我想你一定還不滿意，我們怎麼樣將神木放在土堆上？縣政府好會騙人喔！我們可沒騙你，其方法如下圖6，其為利用棍軸與斜面將神木拉上土堆的。這就是古埃及人搬運巨石建金字塔可能的主要方法。

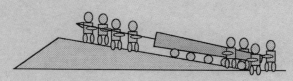
圖6　利用棍軸與斜面將神木拉上土堆

怎麼樣？「協力擎天」不只是個有意義的活動，也很有趣呢！想像你和另外299個勇士一起努力，一起加油，一起完成「宜蘭紀念物」的樹立工程，這可是非常、非常難能可貴的經驗！希望你我共同珍惜這個歷史性的機會。

宜蘭縣政府製作之〔協力擎天〕宜蘭紀念物樹立之設計原理（內頁）

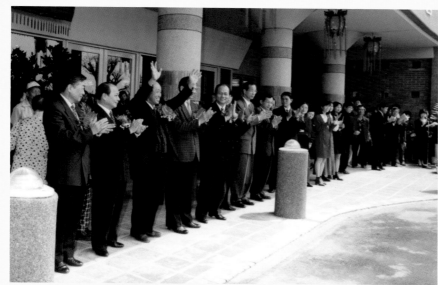

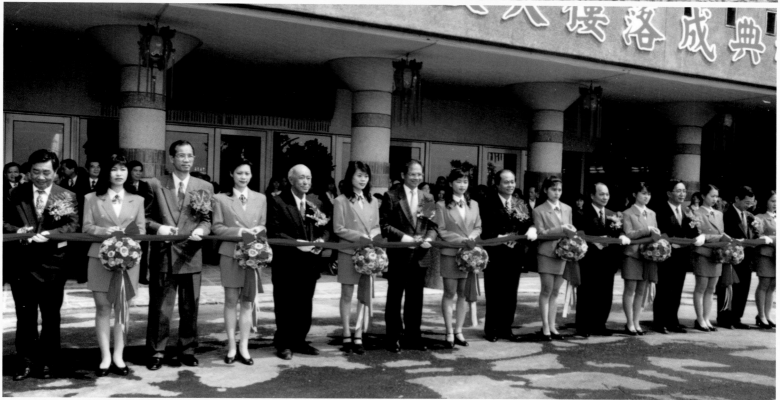

1997.3.31　楊英風受邀參加宜蘭縣政中心落成典禮

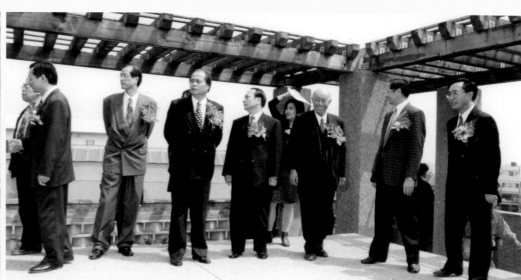

1997.3.31　宜蘭縣政中心落成（參觀屋頂庭園）

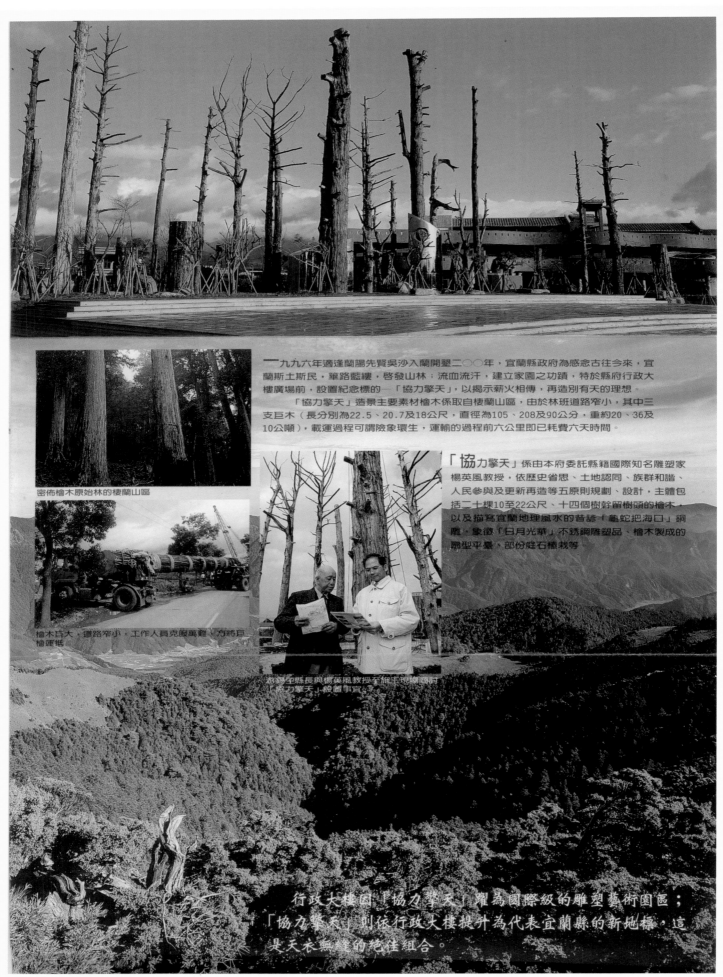

一九九六年適逢蘭陽先賢吳沙入蘭開墾二○○年，宜蘭縣政府為感念古往今來，宜蘭斯土斯民，篳路藍縷，啟發山林；流血流汗，建立家園之功蹟，特於縣府行政大樓廣場前，設置紀念標的—「協力擎天」，以揭示薪火相傳，再造別有天的理想。

「協力擎天」造景主要素材檜木係取自棲蘭山區，由於林班道路窄小，其中三支巨木（長分別為22.5、20.7及18公尺，直徑為105、208及90公分，重約20、36及10公噸），載運過程可謂險象環生，運輸的過程前六公里即已耗費六天時間。

密佈檜木原始林的棲蘭山區

檜木巨大，道路窄小，工作人員克服萬難，方能巨檜運抵

「協力擎天」係由本府委託縣籍國際知名雕塑家楊英風教授，依歷史省思、土地認同、族群和諧、人民參與及更新再造等五原則規劃、設計，主體包括二十棵10至22公尺、十四個樹幹留樹頭的檜木，以及描寫宜蘭地理風水的昔諺「龜蛇把海口」銅雕，象徵「日月光華」不銹鋼雕塑品、檜木製成的扇型平臺、部份庭石植栽等。

游錫堃縣長與楊英風教授至施工現場商討「協力擎天」設置事宜。

行政大樓因「協力擎天」躍為國際級的雕塑藝術園區；「協力擎天」則依行政大樓提升為代表宜蘭縣的新地標，這是天衣無縫的絕佳組合。

〔協力擎天〕宣傳簡介

協力擎天—（協和萬邦今古力　擎造蓬萊別有天）

手牽手攀向陡直的山坡，尋覓擎天的松柏。

「協力擎天」中三根平均20公尺高的最高大三支巨木，係於宜蘭二〇〇年即八十五年十月十六日「宜蘭日」前夕，由噶瑪蘭平埔族、泰雅族、漢族等不同族群，在數千位縣民觀禮參與下，以傳統工法共同樹立起來。樹立方式係利用槓桿原理，以傳統的槓桿、斜面與滾軸，加上現代的滑輪、絞盤，每支平均由三〇〇名參加民眾拉引，用雙手共同樹立，一項原本單調的架設工程，成為兼具參與性、教育性與創意性活動。

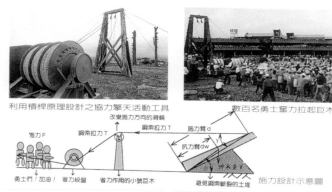

利用槓桿原理設計之協力擎天活動工具　　數百名勇士奮力拉起巨木

施力設計示意圖

「協力擎天」區內的雕塑

龜蛇把海口—象徵宜蘭地理環境之鎖鑰

「龜蛇把海口」：
「龜」意指宜蘭精神地標—龜山島，
「蛇」乃意指環臥宜蘭縣頭城到蘇澳間，
守護土地與豐富資源的海岸線。
由於地理的鎖鑰及大自然的豐富，
宜蘭被引喻為別有天，
現經楊英風大師應用造型語言以青銅鑄造，更彰顯其特色。

「日月光華」：
由大小兩件不銹鋼所組成的景觀雕塑。
高的為「日」，象徵先民們日出而作，
低的為「月」，代表安定的作息。
整組作品放在檜木群中，
在不銹鋼的倒映幻影中千變萬化，
呈現出對過去的省思，與對未來的期望、嚮往。

「協力擎天」的啟示

美麗的家園，給兒童帶來更好的明天

蘭陽平原在大河、靈山森林呵護下顯得更肥沃、富庶

宜蘭素有「別有天」之稱，一直以來先民犧牲奉獻共同努力，才有今日美麗的蘭陽平原，「協力擎天」巨木之樹立，象徵古往今來，全民心地生起感恩創造片天，有細懷感念先民胼手胝足開墾山林之功，並有期許後世子孫同心協力、開創新未來的用意。同時，宜蘭人應以古檜為師，鍛鍊挺勁而頎長的身心，砥礪千年志節、雍雍包容在地，引領人群的儒雅氣質，追求豐美、通直、雅緻，而能歷久彌新。今後宜蘭人更應有古檜擎天之志，站得更直，更高，看得更遠。

迎接廿一世紀的來臨，我全體縣民允為開創優質、高品味與高尊嚴的生活而努力，共同打拼建設蘭陽成為一個「視野國際化」，「心靈本土化」、「生活藝術化」、「環境公園化」、「文化產業化」及「資訊普及化」的別有天。

〔協力擎天〕宣傳簡介

（資料整理／黃瑋鈴）

◆台北市政府〔有容乃大〕景觀雕塑設置規畫案*（未完成）

The installation of the lifescape sculpture *Evolution* for Taipei City Government (1995-1996)

時間、地點：1995-1996，台北

◆背景資料

　　近半世紀以來，台灣在國際舞台佔有重要地位，未來，更有無盡的生機與希望。台北市是台灣的首都，稟承文化現代化的傳承，尤其應提出具有領導性、前瞻性的主題精神，以為典範。因緣際會，今天本人有此榮幸製作此重點大環境的景觀雕塑規畫，心中感慨萬千。回顧過去每一階段本人的創作都反映了時代大環境的事蹟與發展，以造型語言記錄表達歷史的軌跡與台灣人民生活的實況。今天珍惜這樣的特殊因緣，本人製作造型語言統一單純群組雕塑，一以彰顯台北市居台灣首府的主題領導精神，再則表現台灣的過去、現在與未來。

　　　　　　　（以上節錄自楊英風〈台北市政府一號廣場景觀雕塑組群製作設置理念〉1996.2.9 。）

◆規畫構想

一、作品〔有容乃大〕的精神與製作：

　　一號廣場上本人將製作鑄銅的作品〔有容乃大〕，作品高約十二公尺，造型語言完全應用台灣山水系列的個性，表現台灣百姓辛勞、勤奮的精神力量，表現主題精神尊重眾生有其生存環境、不同歷史文化內涵有其價值，讓不同的族群包容意見，以有餘補不足，讓族群融合、民主政治繼續發展、文化建設現代化，由台灣放眼國際，充分發揮有容乃大的包容宏觀的特性。造型語言也表達了台灣地區中央山脈與太魯閣特殊地理環境山水宏偉的氣勢，表達台灣造山運動鬼斧神工的地質形成特性，象徵人向開闊的天地學習，胸襟開闊眼光宏觀，無私無我地為整體為共同的未來而努力。以此領導全國未來發展的精神指標。

二、未來性設置意義與概念安排

　　以〔有容乃大〕標示大環境的主題，傳達共存共榮、團結一心的理念，以第一廣場為中心，將來延展此統一單純的造型語言特性，讓第一廣場組群雕塑造型語言統一特性之強化，具藝術性、單純性，還原自然賦予人的善良本性，潛移默化影響人心，引導發展出真善美的理想社會。

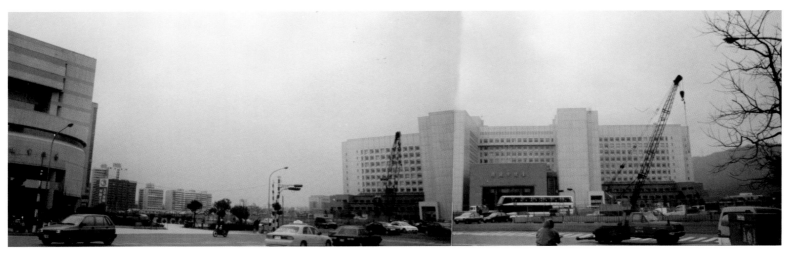

基地照片

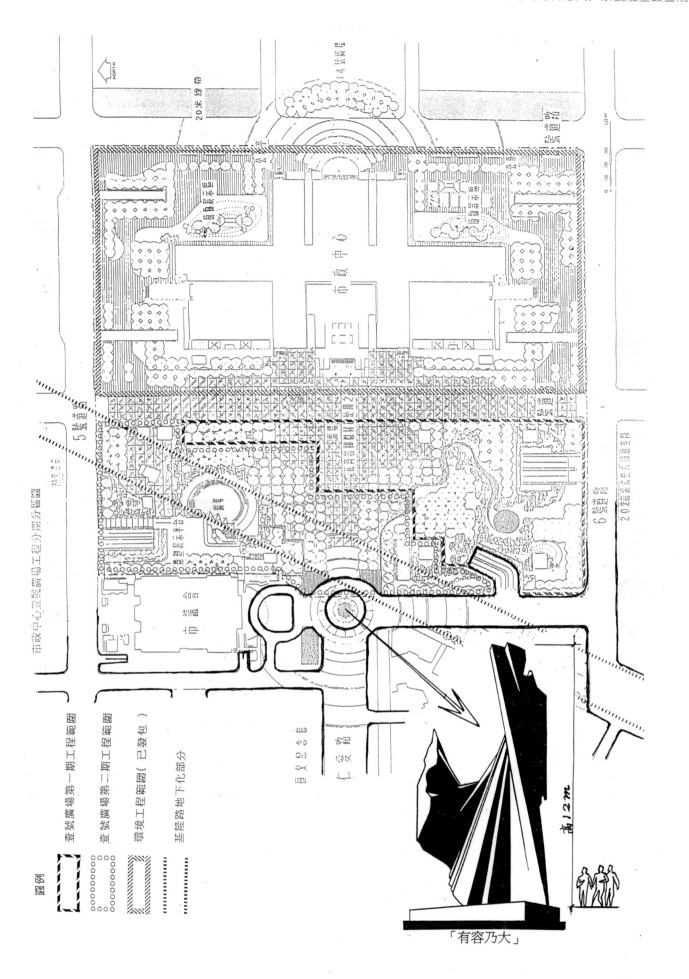

基地配置圖

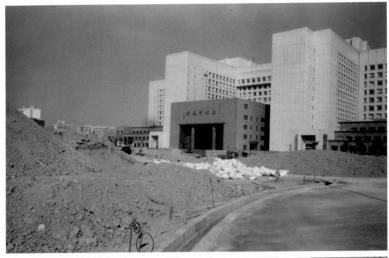

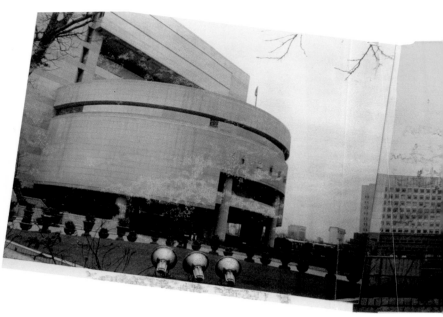

〔有容乃大〕設置完成虛擬圖

基地照片

1996.2.2　台北市政府工務局新建工程處—楊英風　　　　　　1996.2.15　台北市政府工務局新建工程處處長陳欽銘—楊英風

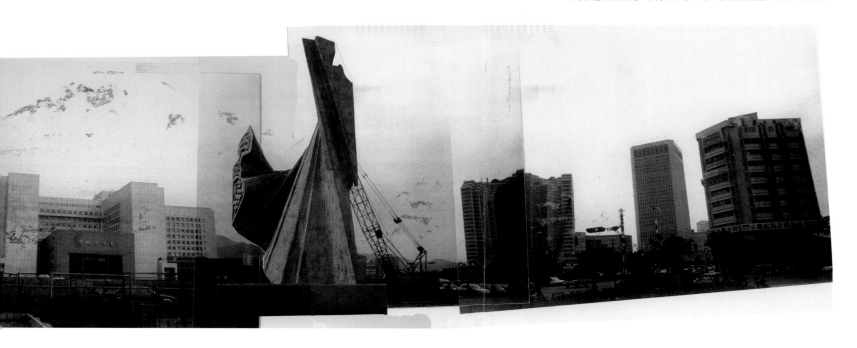

「研商一號廣場景觀雕塑設置事宜」會議紀錄

一、時間：民國八十五年二月九日上午十時0分

二、地點：新工處六樓五○二處長研究室

三、主席：劉副處長哲雄

　　　　　　　　　　　　　　　記錄：陳慧珍

四、出席單位及人員：如後附會議簽名冊

五、主席致詞：（略）

六、主辦單位報告：

　本案源於市長參觀楊先生雕塑展後，因欣賞其作品風格，故邀大師為市政中心周邊環境作整體美化。經本府秘書處連繫扶輪社願贊助經費約一百五十萬元，本次會議擬請楊先生在經費可容納下，提出設計構想，由建築師考量地下結構体可承受載重後，於

七、討論：

（一）董教授：

　一號廣場之適當地點設置。

1有關藝術品之擺設位置，會前曾與楊先生做多次連繫溝通，因受到地下停車場可承受載重之影響，大型雕塑恐不宜設置於一號廣場內，經考量載重、空間軸線、景觀、勘輿等因素，認為最恰當的位置應在一號路、仁愛路交會之圓環綠地上。

2第十五次都市設計審議委員會通過之仁愛路段路型規劃案，一號路與仁愛路之交點有圓環地景之設置，然是在一號廣場仁愛路車輛不通行至市府路之情況下，若政策決定供車輛通行，就交通而言，圓環地景之設置有重新檢討的可能。

（二）楊英風先生：

1996.2.15　台北市政府工務局新建工程處處長陳欽銘─楊英風

一號廣場前仁愛路圓環之大型雕塑，本人將製作鑄銅之作品「有容乃大」，作品高約十二公尺，造型語言完全應用台灣山水系列的個性，表現台灣百姓辛勞、勤舊的精神力量，並以此作品為中心，標識大環境主題，延展至一號廣場內之小型雕塑群。雕塑風格強調單純、統一，以還原自然賦與人的善良本性。

2 一號廣場內之雕塑品以「有容乃大」之造型語言，發展一系列同型之小型雕塑品，因創作需要時間，若配合二期工程發包時間作業較為理想。

(三)劉副處長：依大師之設計構想，一百五十萬之贊助經費恐不足以容納，目前一號廣場之預算編列支用情形如何？

(四)建築科：一號廣場編列總工程費約四億八千萬元，已發包約一億五千萬元，二期工程費尚足夠。

三

(五)與會人員就位置、經費討論可行性（略）。

八、會議結論：本案因主題大型作品非設置於一號廣場工程範圍內，請楊先生之工作小組提供雕塑品配置圖（含一號廣場內之小型雕塑群）及製作、設計所需經費，由本處因設計構想及辦理原則專案簽報市長，並會簽發展局、交通局、秘書處等相關單位後再行辦理後續作業。

九、散會

四

1996.2.15　台北市政府工務局新建工程處處長陳欽銘—楊英風

楊英風雕塑環境造型股份有限公司 函

受文者：台北市政府新建工程處

主旨：提供台北市政府一號廣場景觀雕塑設置相關資料。

說明：

一、楊英風教授應 貴府陳市長之邀為市政中心周邊環境作整體美化之景觀雕塑設置。

二、楊英風教授已於二月九日提出設計構想，並與 貴單位及相關工作人員會議。

三、受一號廣場地下停車場可承受載重影響，大型雕塑不宜設置於一號廣場內，經考量載重、空間軸線、景觀、勘輿等因素，楊英風教授認為主題大型最恰當的位置應在一號路、仁愛路交會之圓環綠線上。

四、茲檢附台北市政府一號廣場景觀雕塑組群製作設置理念、主題大型作品造型及位置圖、經費估算表等。

五、敬請專案檢核。

中華民國八十五年二月二十六日

楊英風雕塑環境造型股份有限公司

負責人：楊英風

「研商一號廣場景觀雕塑設置事宜」會議簽名冊

一、時間：民國八十五年二月九日上午十時0分

二、地點：新工處處長研究室

三、主席：劉世雄

四、出席單位及人員：

吳增榮建築師事務所：

楊英風先生：

董美貞教授：

新工處建築科：

紀錄：陳覽玲

1996.2.15　台北市政府工務局新建工程處處長陳欽銘—楊英風　　1996.2.26　楊英風雕塑環境造型股份有限公司—台北市政府新建工程處

◆附錄資料

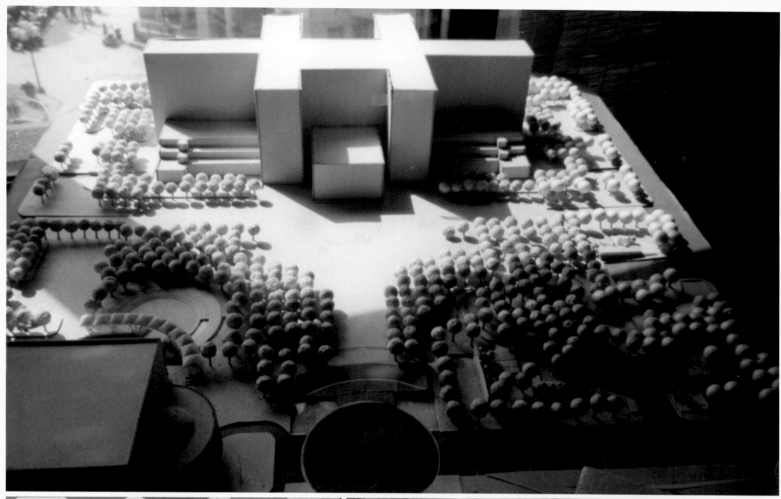

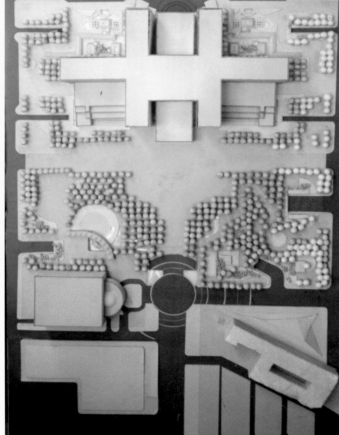

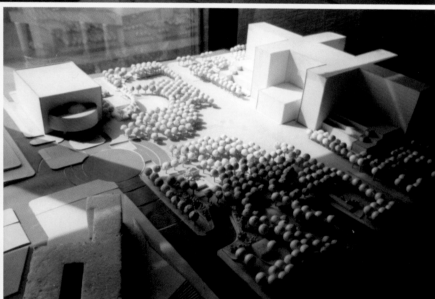

台北市政府建築環境設計模型照片

（資料整理／關秀惠）

◆台北縣鶯歌鎮火車站前景觀大雕塑暨工器街景觀雕塑規畫案 * （未完成）

The giant lifescape sculpture at Yingge Railway Station and the lifescape sculptures at Gonggi street(1995-1996)

時間、地點：1995-1996、台北鶯歌

◆背景概述

　　1995 年楊英風接受台北縣鶯歌鎮鎮長委託，替鶯歌鎮新建之「工器街」設計景觀雕塑，並於 1996 年完成〔工器化千〕、〔工法造化〕及〔器含大千〕等三件作品設計，其中〔工器化千〕擬置於鶯歌火車站前，而〔工法造化〕、〔器含大千〕擬設於「工器街」之兩端。然此案因故未完成。（編按）

◆規畫構想

• 楊英風〈鶯歌鎮「工器街」景觀雕塑〔工法造化〕、〔器含大千〕規畫內涵〉1996.2.16

　　自上古時期的彩陶、黑陶文化，先民即取材自然的木、火、土、金、水創作各種器物，造型及雕繪書畫表現思想哲理，文房硯盒、飲食盤皿、壺等生活用品與藝術品，陶瓷器是中國文化生活的表現，同時反映先民法天、敬業、與萬物互利共存的生態宏觀美學所表現的產品。

　　我國傳統工藝的製作者，大都深受文化薰陶，在觀念和工作實踐中，處處都表現出中國固有的文化特質和濃厚道德倫理與積極向善的宏觀思想，所有作品的造型美學都是為了生活應用與文化的提昇。鶯歌鎮完整保留傳統文化，形成陶瓷器製作中心，也是提昇生活境界薪傳生態宏觀美學的所在。

　　珍惜鼓勵這樣的文化資產，應用先民「天人合一」的生活哲理，以現代不銹鋼材質，設

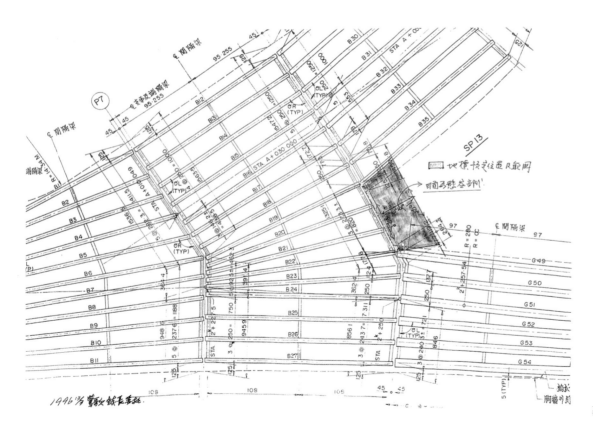

基地配置圖（委託單位提供）

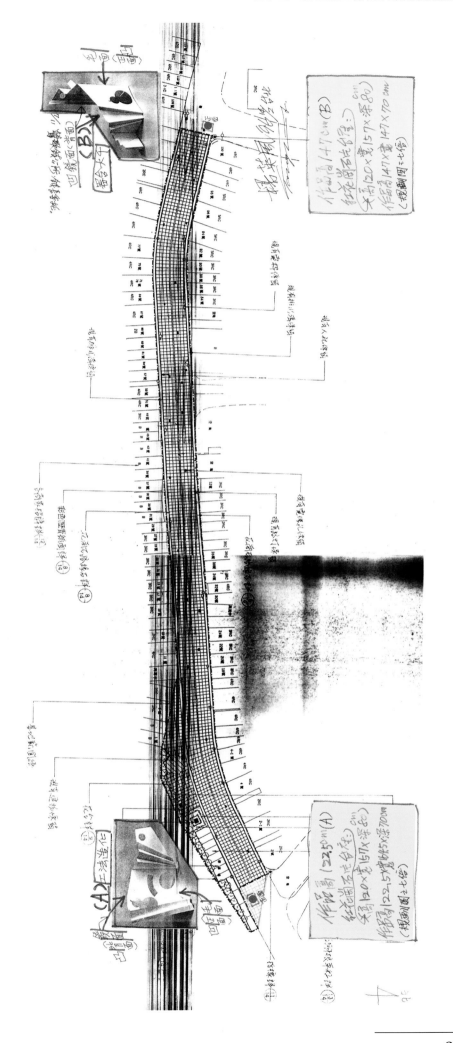

基地配置圖

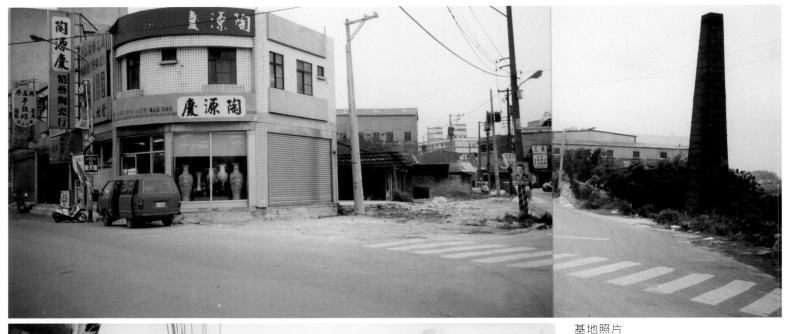

基地照片

計一組雕塑——〔工法造化〕高126公分、〔器含大千〕高147公分，安於高120公分的
台座上，分置於工器街的兩端，總合〔工器化千〕的聯想，含容陰陽虛實宇宙妙化的宏觀哲
理，銜接傳統與現代，綿延生機無限的未來。

　　同時形塑葫蘆（象徵大千世界萬物的變化、器度與各種陶瓷生活用品）、月門（代表牽
繫生命的宇宙星辰）、曲面折疊（為相連的店舖），鏡面霧面不銹鋼為表裡，虛實陰陽區別
呼應構化為雕塑〔工法造化〕與〔器含大千〕月門與大千門前後適當佈置人形雕塑，形容人
在天地間休養生息，映現中國文化宏觀的生活美學。〔工法造化〕右上方的虛圓為太陽，整
體為一昂然龍形，象徵整條街活潑向上向善發展的精神與方向。〔器含大千〕自低簷屋延展
至高樓大廈，涵括各行各業生活器物的創造與應用。

　　由「工器街」的陶瓷品，可看出百姓生活的軌跡和智慧結晶，雕塑〔工法造化〕、〔器
含大千〕真實與抽象交織，呈現中國文化宏觀的精神內涵，整個區域環境是文化資產的保護
與發揚，更是提昇生活境界的具體示範。

基地照片

• 楊英風〈鶯歌鎮火車站前〔工器化千〕景觀雕塑規畫內涵〉 1996.3.1

自上古時期的彩陶、黑陶文化，先民即取材自然的木、火、土、金、水創作各種器物，造型及雕繪書畫表現思想哲理，文房硯盒、飲食盤皿、壺等生活用品與藝術品，陶瓷器是中國文化生活的表現，同時反映先民法天、敬業、與萬物互利共存的生態宏觀美學所表現的產品。

我國傳統工藝的製作者，大都深受文化薰陶，在觀念和工作實踐中，處處都表現出中國固有的文化特質和濃厚道德倫理與積極向善的宏觀思想，所有作品的造型美學都是為了生活應用與文化的提昇。鶯歌鎮完整保留傳統文化，形成陶瓷器製作中心，也是提昇生活境界薪傳生態宏觀美學的所在。

珍惜鼓勵這樣的文化資產，應用先民「天人合一」的生活哲理，以現代不銹鋼材質，設計景觀大雕塑〔工器化千〕由地面昂然而起高 650 公分、寬度連綿 350 公分，安置於鶯歌火車站前，總合日用與藝術陶磁〔工器化千〕的聯想，含容陰陽虛實宇宙妙化的宏觀哲理，銜接傳統與現代，綿延生機無限的未來。

最高的立面面對鶯歌火車站、整體造型為鶯歌之名的具體化，其頂端虛圓是鶯歌的眼睛，同時表示太陽及宇宙星群的黑洞。下方扇型空間，引伸「扇」「善」同音，工藝陶瓷的製作都是追求真善美，為提昇生活境界而努力。另一端較低的立面中央有虛圓突出的部份，象徵鶯歌於群山中央的地理位置。形塑虛實各一的瓶門與瓶器，象徵鶯歌陶磁進出口業，與陶瓷工作場所。連綿立面造型上許多虛實的圓，用以代表牽繫生命的宇宙星辰、延伸為大宇宙和小宇宙的關係、亦為落實中國哲思傳統生活美學的內涵。鏡面霧面不銹鋼為表裡，虛實陰陽區別呼應構化為景觀雕塑的精神，形容人在天地間休養生息，映現中國文化宏觀的生活美學。整體造型自低簷屋延展至高樓大廈，涵括各行各業生活器物的創造與應用。

景觀雕塑〔工器化千〕的內涵，包括百姓生活的軌跡和智慧結晶，呈現中國文化宏觀的精神內涵，象徵鶯歌鎮整個區域環境是文化資產的保護與發揚，更是提昇生活境界的具體示範。

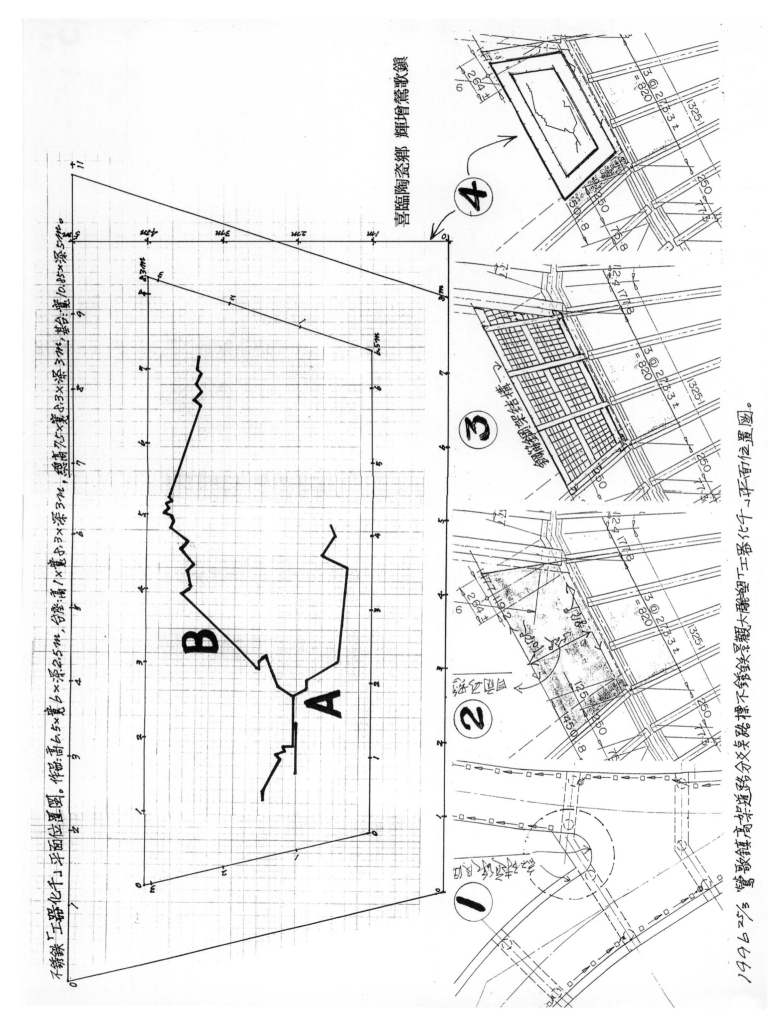

334

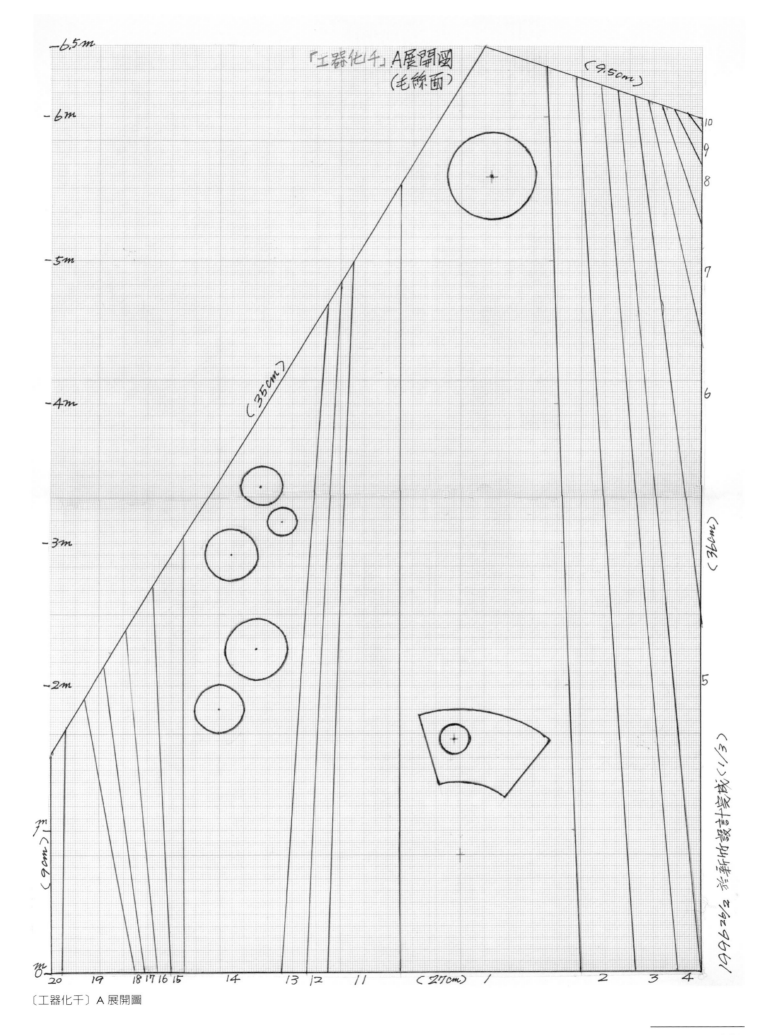

「工器化千」A展開図
（毛綵面）

〔工器化千〕A 展開圖

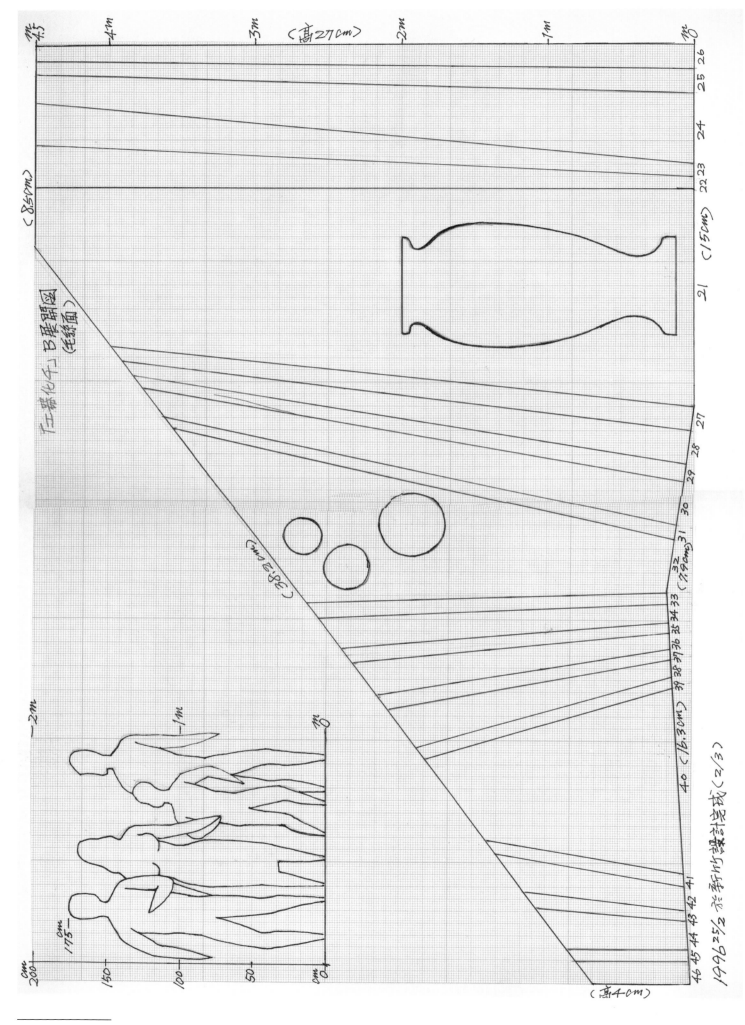

〔工器化千〕 B 展開圖

336

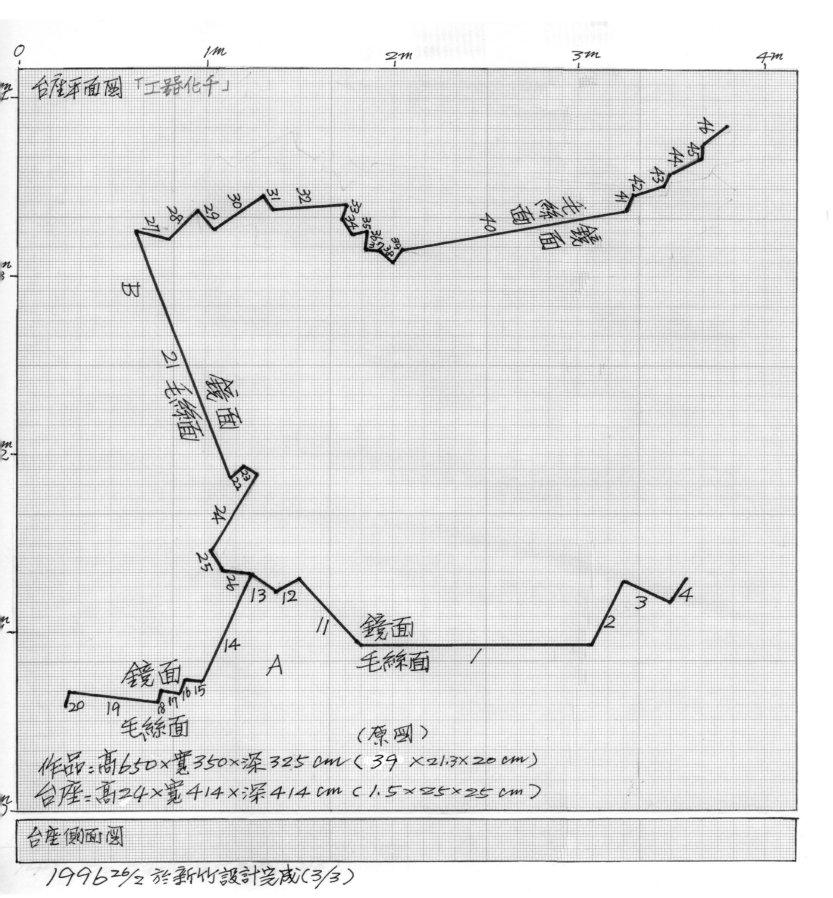

台座平面圖 「工器化千」

B

毛絲面

鏡面

鏡面

毛絲面

鏡面 A

鏡面

毛絲面

毛絲面 1

（原圖）

作品：高650×寬350×深325 cm（39 ×21.3×20 cm）
台座＝高24×寬414×深414 cm（1.5×25×25 cm）

台座側面圖

1996 29/2 於新竹設計完成（3/3）

〔工器化千〕台座平面圖

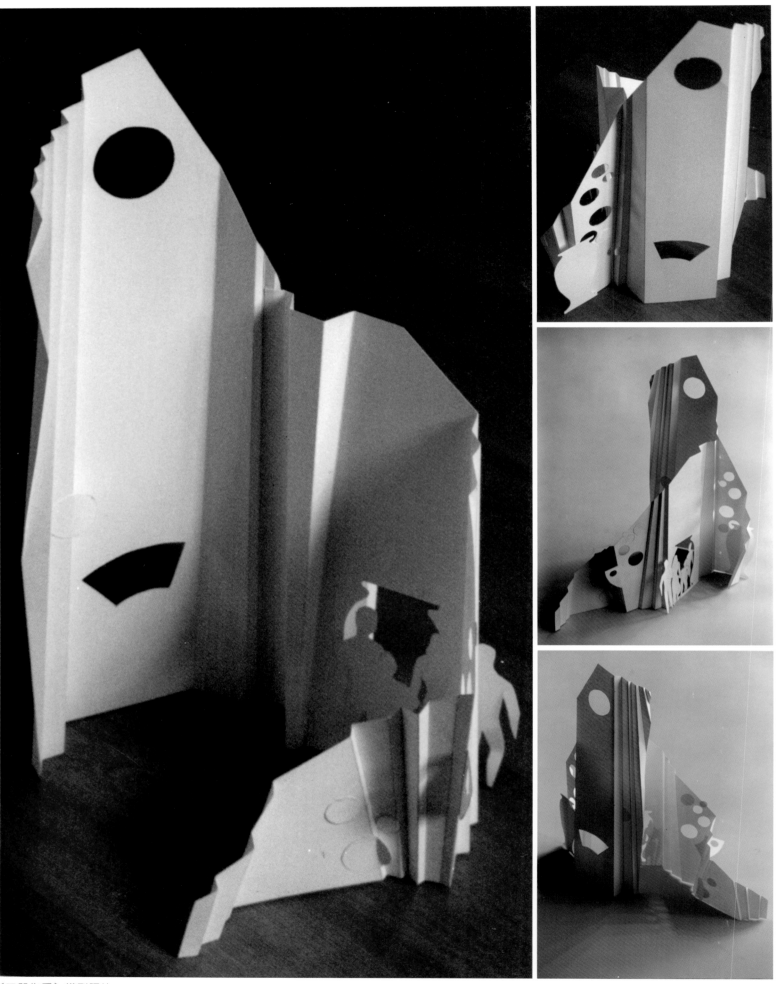

〔工器化干〕模型照片

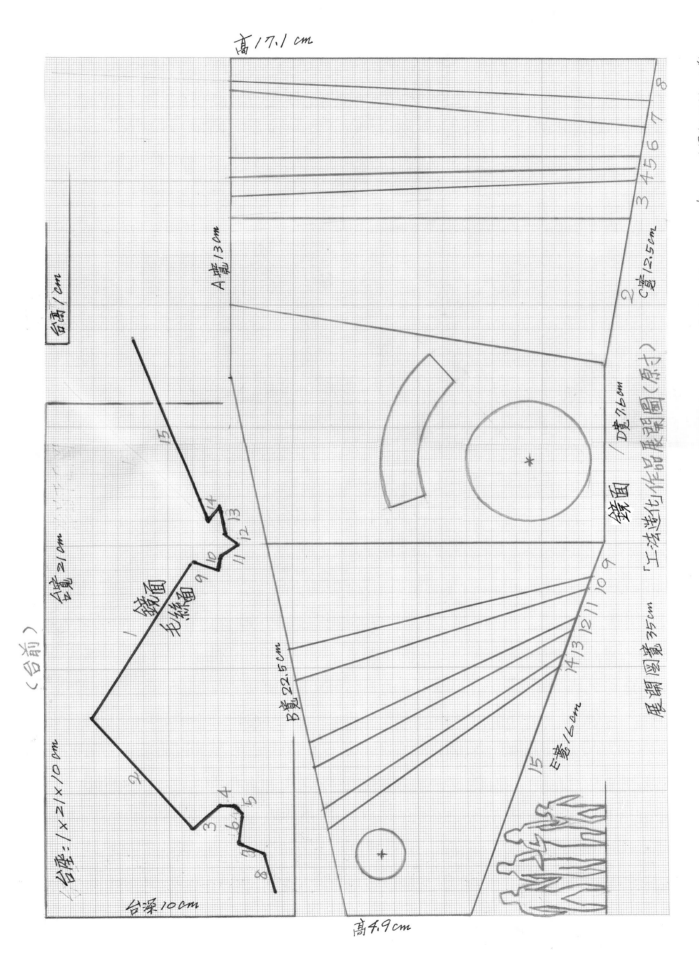

〈台前〉

台座／1cm

高17.1cm

A牆130cm

台寬210cm

鏡面

毛絲面

B寬22.5cm

鏡面　D寬7.6cm

C牆12.5cm

台座：1×2／×100cm

台深10cm

高4.9cm

E寬16cm

展開圖寬35cm

「工法造化」作品展開圖（原寸）

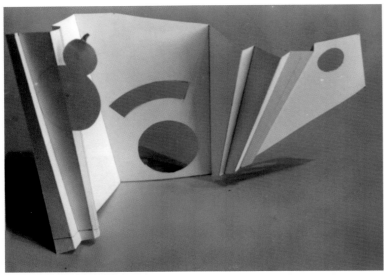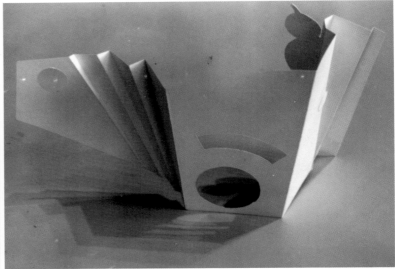

〔工法造化〕模型照片

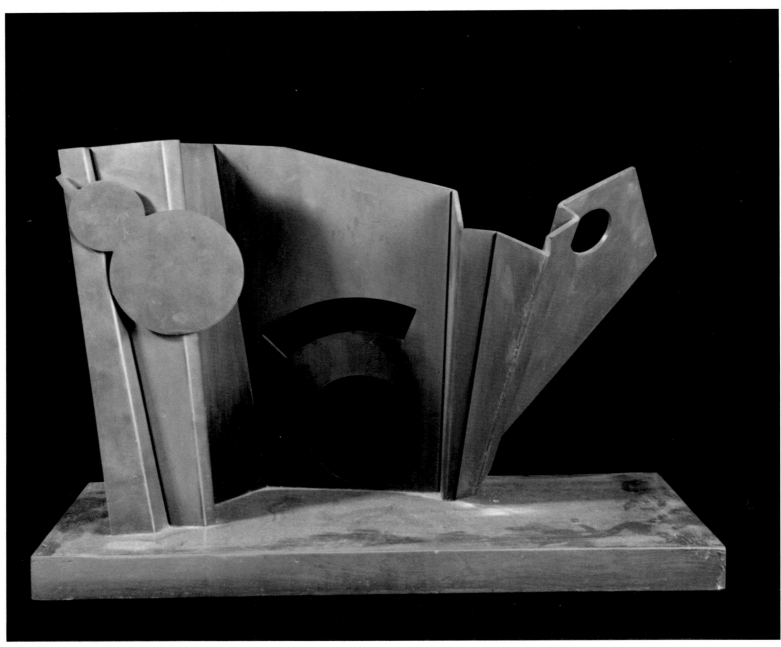

〔工法造化〕模型照片（2003，龐元鴻攝）

高20 cm

21 22 23

20

18 19

17

『展開圖寬 35cm』

16 毛絲面

『組合大寸』『縮展開圖（原寸）』

27 25 24
28 26

29

34 32 30
33 31

35

36

高52 cm

台寬21cm

22 21 20
23 19
18
17
16

鏡面

毛絲面

（台後）

（台前）

台座：1×21×100cm

台高1cm

台深10 cm

36 35 34 33 32 31 30
29 28
27
26 25 24

1996 ½ 老新地 設計靈感（½）。『組合大寸』147×147×90 cm（規劃圖）：七倍、浮雕暨歌仔戲「工器街」即包含「火車站前景觀雕塑製作。

（器合大寸）作品展開圖

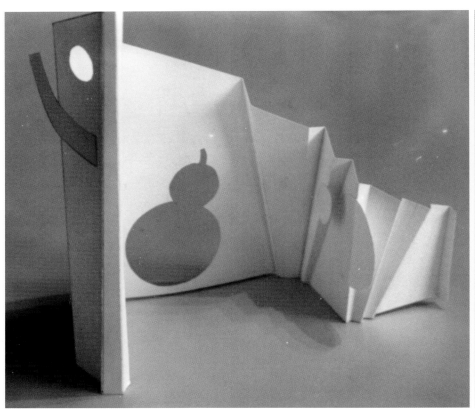
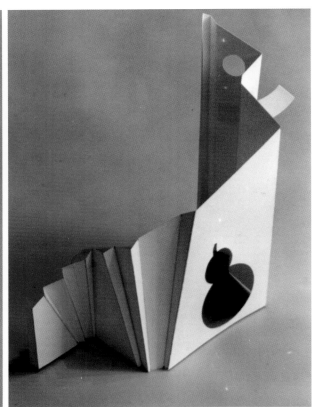

〔器含大千〕模型照片

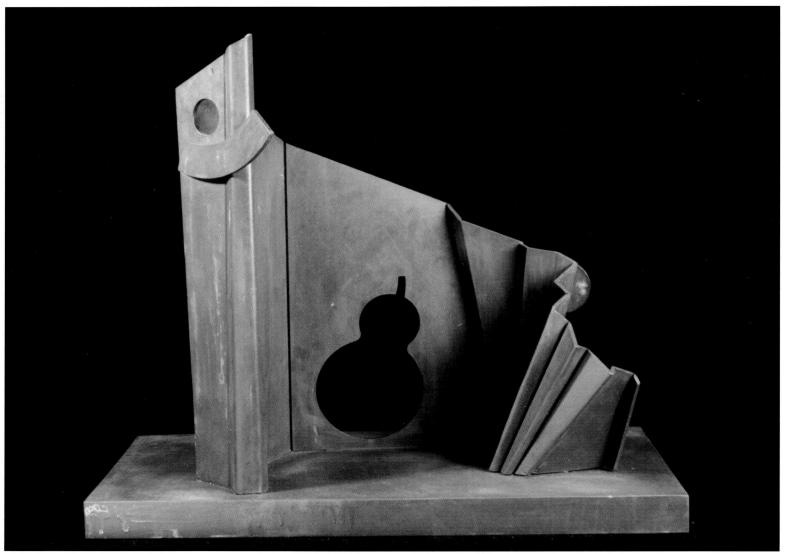

〔器含大千〕模型照片（2003，龐元鴻攝）

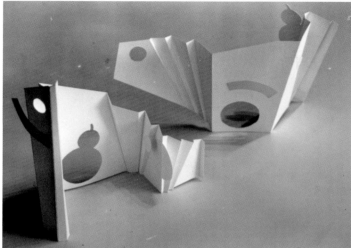

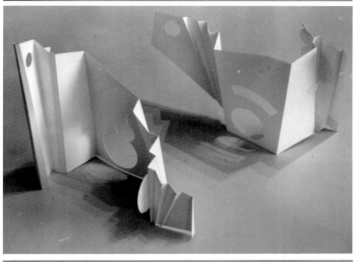

〔工法造化〕與〔器含大千〕模型照片

1996.5.2 CHINA-2

呦呦楊英風
YUYU YANG

宋省長楚瑜先生鈞鑑

敬維袂掌省務，造福省民，誠爲政海典範。時切懷想生活文化之提昇，定悉賴省長栽培裁成之德。

本人於今年三月間蒙鶯歌鎮長許元和先生委託設計三組景觀雕塑──
（一）鶯歌鎮陶瓷老街「工器街」景觀雕塑「工法造化」、「器含大千」
（二）鶯歌鎮火車站前景觀大雕塑「工器化千」
（三）鶯歌鎮高架道路分岔點路標不銹鐵景觀大雕塑「工器化千」
作品模型照片、圖說如附件。

關於鶯歌鎮高架道路分岔點路標不銹鐵景觀大雕塑「工器化千」，其對於環境之關係，必得以量感、美感具足的景觀雕塑方爲相稱，本人規劃設計之景觀作品所需工程費用約新台幣玖百萬元整，此經費金額住都局已規劃於預算之內，但是礙於承辦之行政規定：似工程款超過新台幣伍佰萬元者必須公開招標，不得指定購買。國際周知：藝術品有別於一般工程，大型公共景觀雕塑，雖具工程規模與作業，但終不能以一般工程進行完成，大多專案辦理，以確保發揮藝術品之精神與價值。鶯歌鎮向以民藝陶瓷聞名，值此時代轉換爲工業發展，鶯歌鎮許鎮長棄其宏觀眼光，希望賦予鶯歌鎮新的藝術形象，委託本人就其地區文化特色設計規劃，本人很榮幸能爲台灣省重點區域文化的國際化形象之提昇和許鎮長一起努力。惟今礙於住都局之行政規範：伍佰萬元以上之工程款不得指定購買，須公開招標。而使理想滯礙難行。敬請　省長以一向宏觀寰宇之高瞻遠矚，審察定奪專案交辦。

謹附上相關圖說，敬呈　鈞參。倘有質疑，鶯歌鎮長許元和先生與小女楊美惠當面詳。

專此肅函稟呈，敬盼惠復。順頌

時　祺

楊英風　謹呈

楊英風景觀雕塑研究事務所　楊英風事務所（景觀雕塑：造型藝術＋生活智慧＋自然生態）
中華民國台北市10741重慶南路二段三十一號靜觀樓　　TEL：02-3935649　FAX：886-2-3964850
YUYU YANG＋ASSOCIATES　31, CHUNG KING S. RD., SEC. 2, TAIPEI TAIWAN R.O.C.

1996.5.3　楊英風─台灣省省長宋楚瑜

（資料整理／關秀惠）

◆中國廣西龍華勝境坐姿彌勒佛銅質雕像*

The installation of the broze statue *Seated Maitreya* for the Lung Hua Seng Cin, Kwangsi, China(1995-2009)

時間、地點：1995-2009、廣西玉林

◆背景概述

　　此規畫案由雲天民俗文化世界特別指定楊英風創作，希冀此藝術工程依據楊英風原作之比例放大製作，並由其指導實現。

　　此案因1997年楊英風逝世，延至2009年繼續由長子楊奉琛協助完成。然最後委託單位另在佛像上方架設一亭子，並放大佛像頭部，已非楊英風當初設計原貌。　*（編按）*

◆規畫構想

一、工程範圍：佛像作品塑製、安裝，及另提出公共區域之特殊造景計畫。

二、作品尺吋：坐姿彌勒佛含蓮花座總高為96台尺（29.088M）。

三、作品材質：

　　(一)內結構為鋼骨架構舖鐵網，水泥成型。（視實際施工圖為準）

　　(二)佛像頭部、雙手及腳及外露身體為鑄銅。

　　(三)二項以外之衣襟、乾坤袋、蓮花座等皆為0.2CM銅鍛造。

規畫設計圖

規畫設計圖

六層平面圖 S:1/200

八根RC柱架空屋面形
成RC框架支撐塔樓1度
(RC框架升出)

跨度33米

跨度39.8m

台基寬 17.45m
高鐵淨距 21.45m

20 米計劃道路

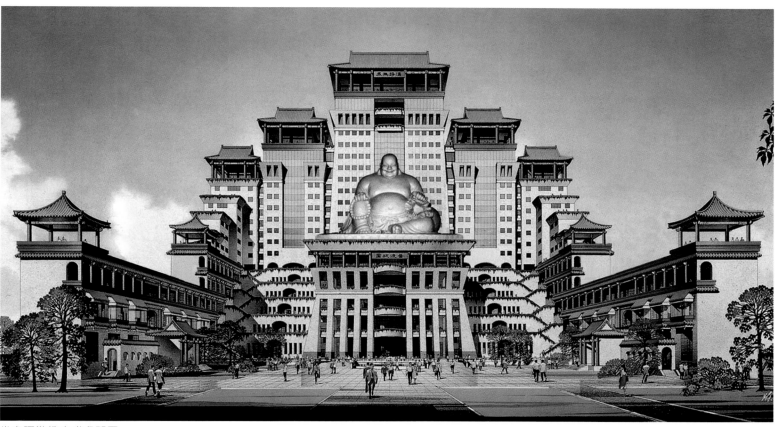

坐姿彌勒佛完成虛擬圖

(四)銅的性質：

　　鑄銅部分為：青銅。（約 60％黃銅，40％鋅等其他金屬合金）（如提供樣品）

　　鍛銅部分為：黃銅或紅銅。（如提供樣品）

四、工作內容及程序

(一)彌勒佛定型

1. 雙方資料集中。

2. 討論細節，綜合雙方意念。

3. 勾勒初步形象──『共認』、分析局部：頭、手、腳、佛珠、佛沙衣、布袋──草圖

4. 研究彌勒佛大佛塑型──『共認』＋『創意』與大環境、建物配合──草模型

5. 製作 3 尺原型（1/36）

　　同時製作一尺原型 F.R.P 像及銅像各一座（配合 1/100 建築模型）。

6. 翻製外模，複製樹脂原型各兩尊（雙方各留一套）。

(二)彌勒佛放大及施工圖

1. 製作 9.6 尺（1/10）原型。

2. 翻製外模，複製樹脂原型 3 尊。

　　（第一尊完整，整體放樣用，第二尊橫切面，及第三尊縱切面，結構放樣用。）

3. 繪圖施工圖

　　（1）業主提供主建築結構。

　　（2）交接空間討論。

　　（3）繪製結合建築之直線骨架結構施工圖、經緯曲線骨架。

　　（4）彌勒佛依橫斷面、縱斷面、繪製結構施工圖。

（5）造形細網面結構、施工圖。

（三）泥塑

　　1.放樣頭、手、腳、原吋。

　　2.製作泥塑骨架。

　　3.泥塑製作（原吋、原型）。

（四）鑄銅

　　1.翻製內、外模。

　　2.翻砂鑄銅。

　　3.局部焊接結合。

　　4.分組包裝、運輸。

（五）結構製作工程

　　1.結構鋼材備料。

　　2.依施工圖放樣。

　　3.製作經緯曲線骨架。（在地面製作）

　　4.製作結合建築直線骨架。（在地面製作）

　　5.製作細網面。（在地面製作）

（六）大彌勒佛骨架及鑄銅安裝工程

　　1.搭架工程。

　　2.安裝直線骨架。

　　3.安裝經緯曲線骨架。

　　4.安裝鑄銅部分（頭、手、腳）。

（七）大彌勒佛塑造成型

　　1.安裝成型細網面。

　　2.整體網架修飾。

　　3.水泥塑造定型。（依結構施工圖）

（八）大彌勒佛鍛造製作

　　1.銅片2MM備料。

　　2.分塊放樣。

　　3.銅片裁剪。

　　4.銅片依型鍛造。

　　5.銅片焊接，局部修飾。

（九）大彌勒佛修飾著色

　　1.全面修飾、鑄銅與鍛造質感。

　　2.化學色澤處理。

（十）公共區域計畫

　　1.解讀現況資料

　　　（1）建築本體。

　　　（2）建築內部機能區分：大堂、民俗室、展示室、廊道……

　　　（3）庭園環境機能區分：中庭、左右兩側花園……

　　2.瞭解未來活動構想空間機能使用系統及層次。

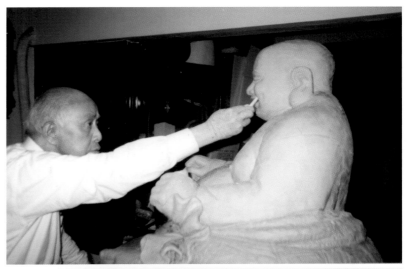

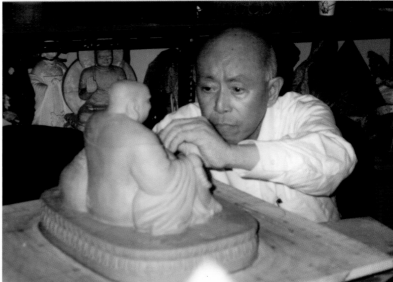

楊英風製作佛像模型

348

楊英風製作佛像模型

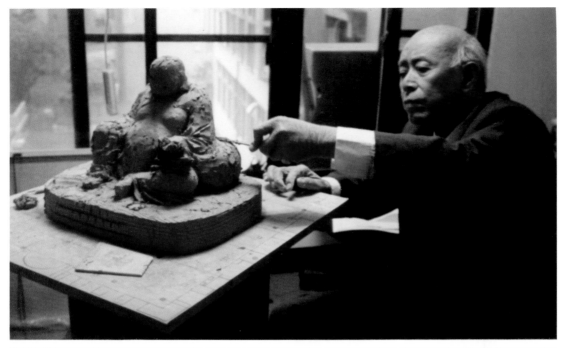

楊英風製作佛像模型

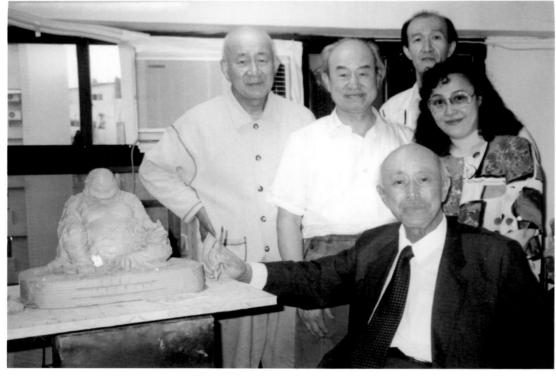

楊英風與親友攝於坐姿彌勒佛模型旁

3. 提出公共區域計畫

 (1)配合業者之基礎計畫

 A.建築本體：如細部造型、外觀面材、門、窗、色彩計畫……

 B.建築內部：如地舖、牆面、天花、燈飾、壁櫃、桌椅、傢俱……

 C.庭園環境景觀：如地舖、花園、戶外傢俱……

 (2)提出特殊造景計畫

 無論室內戶外，依宗教教化精神及內涵，規畫出特有景觀，以構想示意圖、

 說明文表達之，範圍包括大堂、民俗室、展示室、廊道、中庭、左右兩側花

 園……

<div align="right">（以上節錄自〈龍華勝境坐姿彌勒佛銅質雕像〉工程合約書。）</div>

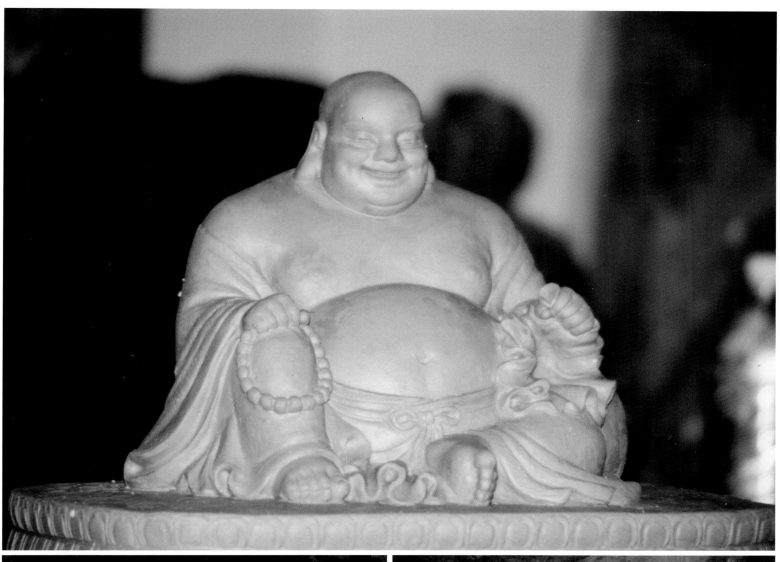

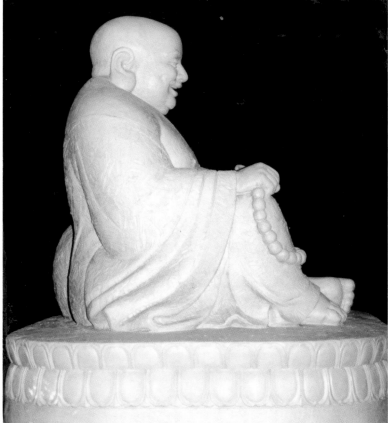

模型照片

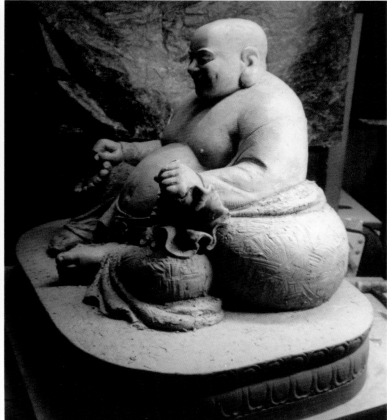

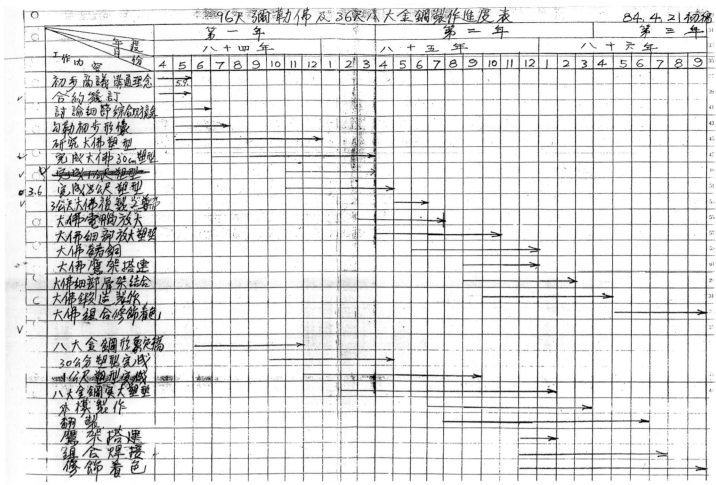

96尺彌勒佛及36呎八大金鋼製作進度表　　84.4.21初稿

施工計畫

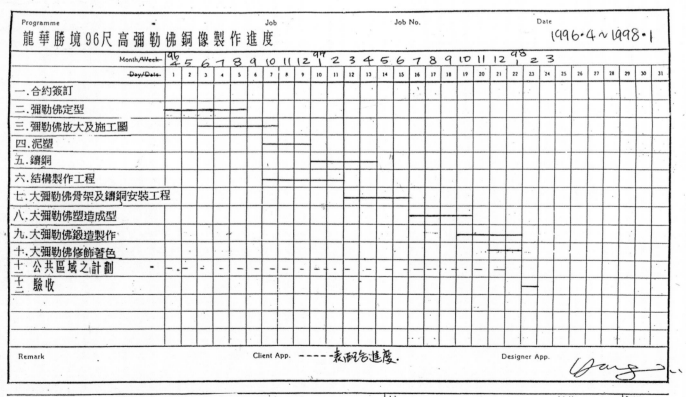

龍華勝境96尺高彌勒佛銅像製作進度　　Date 1996.4~1998.1

一.合約簽訂																															
二.彌勒佛定型																															
三.彌勒佛放大及施工圖																															
四.泥塑																															
五.鑄銅																															
六.結構製作工程																															
七.大彌勒佛骨架及鑄銅安裝工程																															
八.大彌勒佛塑造成型																															
九.大彌勒佛鍛造製作																															
十.大彌勒佛修飾著色																															
十一.公共區域之計劃																															
十二.驗收																															

Remark　　Client App. ----- 表示各進度.　　Designer App.

木易　景觀雕塑・公共藝術
YANG'S ART GROUP
SCULPTORS・PUBLIC ART・LANDSCAPE
台北市信義路四段一號水晶大廈六樓68室
1-68, HSIN YI ROAD SEC. 4, TAIPEI, TAIWAN.
TEL:(02)3252115　FAX:(02)7030379

施工計畫

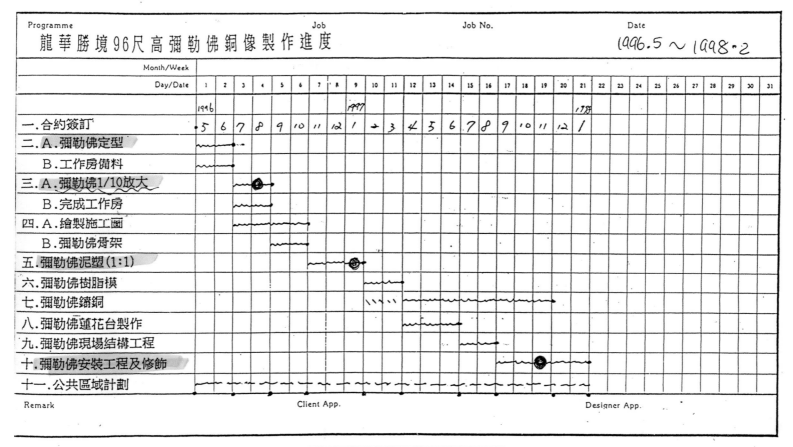

Programme 龍華勝境96尺高彌勒佛銅像製作進度		Job							Job No.										Date 1996.5～1998.2													
Month/Week Day/Date	1	2	3	4	5	6	7	8	9	10	11	12	13	14	15	16	17	18	19	20	21	22	23	24	25	26	27	28	29	30	31	
	1996								1997												178											
一.合約簽訂	5	6	7	8	9	10	11	12	1	2	3	4	5	6	7	8	9	10	11	12	1											
二.A.彌勒佛定型																																
B.工作房備料																																
三.A.彌勒佛1/10放大																																
B.完成工作房																																
四.A.繪製施工圖																																
B.彌勒佛骨架																																
五.彌勒佛泥塑(1:1)																																
六.彌勒佛樹脂模																																
七.彌勒佛鑄銅																																
八.彌勒佛蓮花台製作																																
九.彌勒佛現場結構工程																																
十.彌勒佛安裝工程及修飾																																
十一.公共區域計劃																																
Remark							Client App.												Designer App.													

木易景觀雕塑有限公司
台北市信義路四段1號6樓68室

Job.		Job No.	Revision.		
All dwgs. are design intent only, dimensions shall be verified on site by cont's.			Dwg No.		
All dwgs. and designs are the property of CONCEPT, and may not be used without their written permission.					
Refer to dwg. No. ()	Drawn by.	App. by.	Date.	Scale.	Sheet No.

施工計畫

呦呦楊英風
YUYU YANG

同 意 書

　　本人僅同意創作「龍華勝境坐姿彌勒佛銅質雕像」放大製作一件於中國大陸廣西玉林市，全部工程委託楊奉琛先生執行。本人將並同意全程指導至工程圓滿完成。

　　　　此　致

木易景觀雕塑有限公司　楊奉琛先生
雲天民俗文化世界　　　黃惠隆先生

　　　　　　　　　　立書人：楊英風

西　元　一　九　九　六　年　四　月　十　六　日

楊英風景觀雕塑研究事務所　楊英風事務所 (景觀雕塑：造型藝術＋生活智慧＋自然生態)
中華民國台北市10741重慶南路二段三十一號靜觀樓　TEL：02-3935849　FAX：886-2-3964850
YUYU YANG + ASSOCIATES　31, CHUNG KING S. RD. SEC. 2, TAIPEI TAIWAN R.O.C.

1996.4.16 「龍華勝境坐姿彌勒佛銅質雕像」委託執行同意書

保麗龍實驗作業

結構工程：內部骨架模型分割作業與模型分割作業

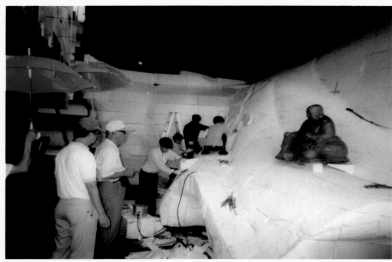
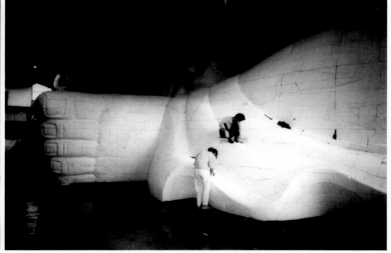

保麗龍放大作業

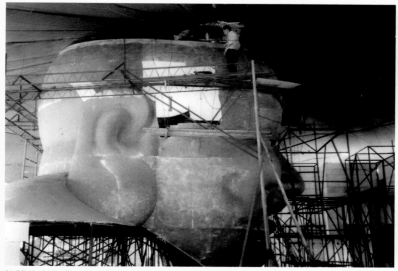

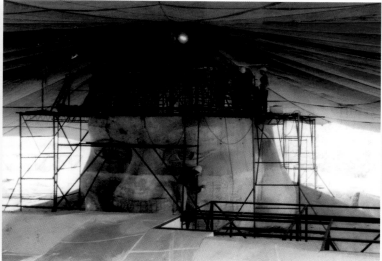

整體放大作業：鋼架 + 鋼網 + 玻璃纖維直塑工法

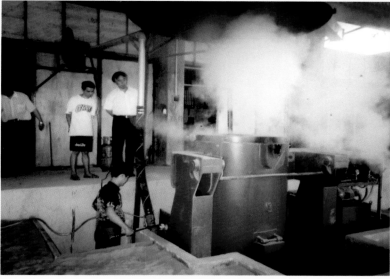

翻銅工程作業

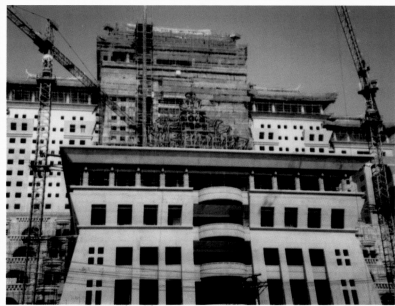

組裝工程：內部鋼架組裝作業　　　　　　　　楊奉琛（楊英風長子）與委託單位人員討論

（資料整理／關秀惠）

◆埔里榮民醫院前庭〔翔龍獻瑞〕景觀大雕塑設計 （未完成）

The lifescape sculpture *Flying Dragon to Present Good Fortune* for the Puli Veterans Hospital(1996)

時間、地點：1996、南投埔里

◆規畫構想

• 楊英風〈〔翔龍獻瑞〕作品說明〉 1996

此作品以龍的精神意象、現代資訊精華的磁帶造型，銜接傳統與現代，呈顯翔龍遨遊太虛之活潑意趣，呼應大宇宙（自然）與小宇宙（人）的關聯與均衡；象徵經由醫學醫師調和五臟六腑等身體器官，使機能恢復健康平衡地運轉，使人如翔龍戲珠活潑愉快。龍本是宇宙生命的表徵、天地力量的凝聚，人們因病到醫院治療調養，出院後，回到社會又像充滿力量的龍，以更健康的體魄精神發展事業、照顧家庭，生命得以綿延存續。

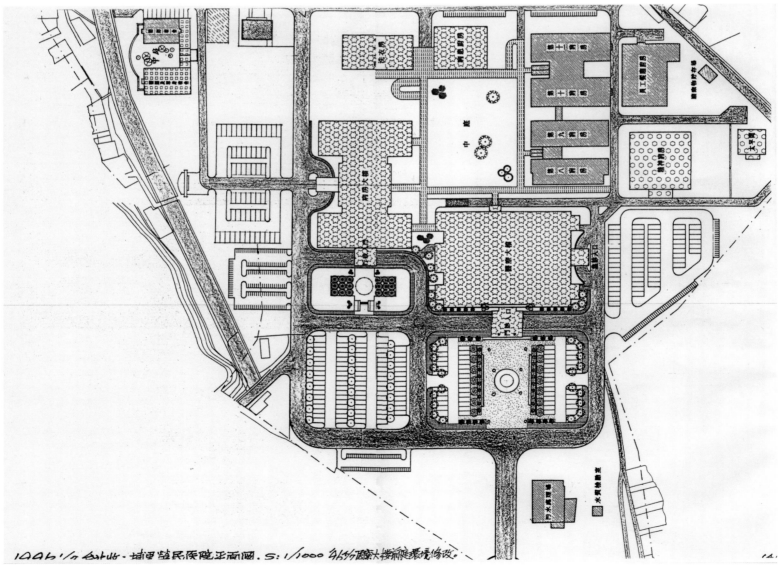

基地配置圖（委託單位提供）

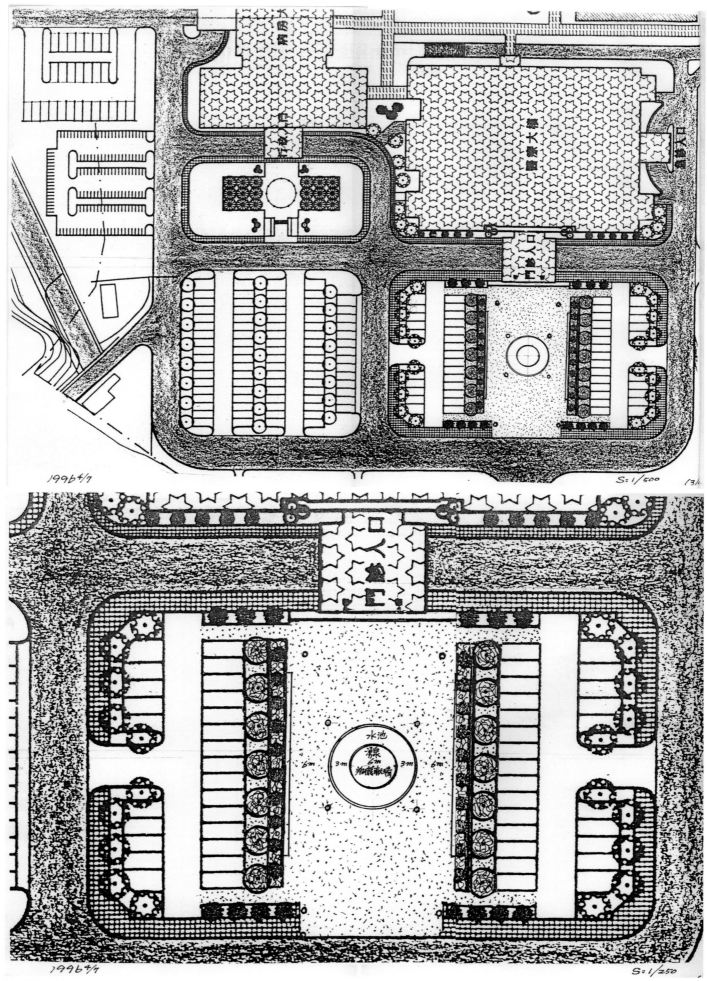

基地配置圖

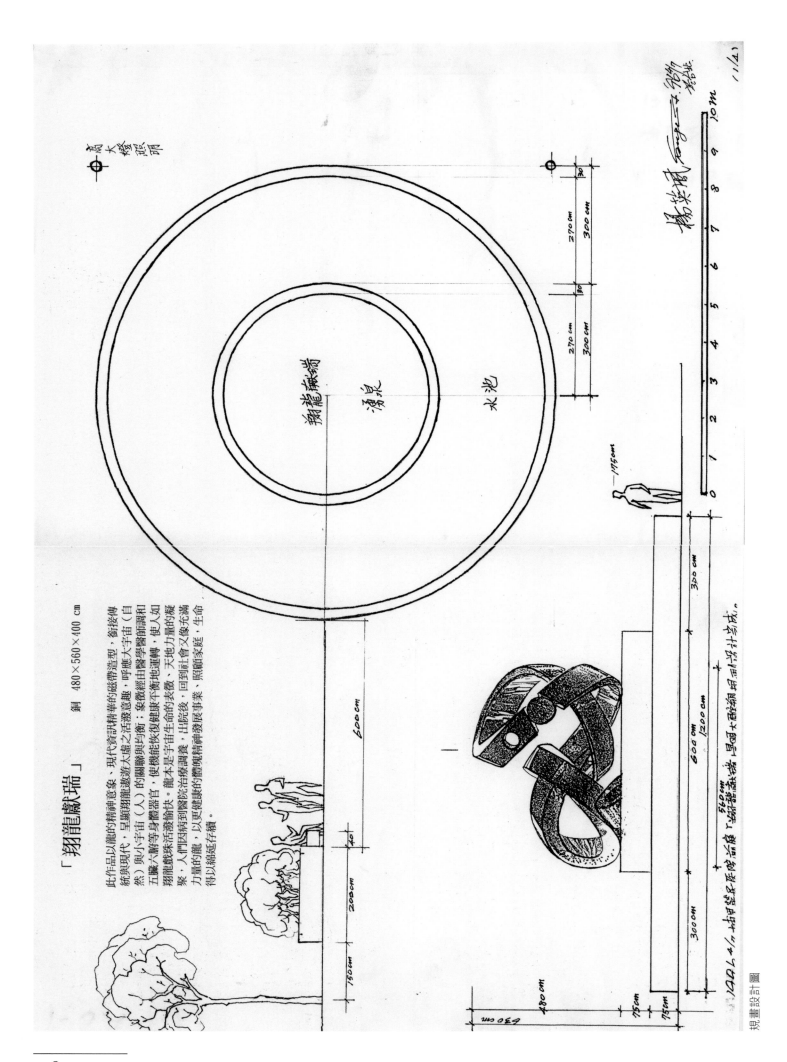

「翔龍獻瑞」　銅　480×560×400 cm

此作品以龍的精神意象，現代資訊精華的磁帶造型，銜接傳統與現代，呈顯翔龍遨遊大虛之活潑意趣，呼應大宇宙（自然）與小宇宙（人）的關聯與均衡；象徵經由醫學醫斷調和五臟大腑等身體器官，使機能恢復健康不衡地運轉，使人如翔龍戲珠活潑愉快。龍本是宇宙生命的表徵，天地力量像無滿凝聚、人們因病到到醫院治療調養，出院後，回到社會又像充滿力量的龍，以更健康的體魄精神發展事業、照顧家庭、生命得以綿延存續。

翔龍獻瑞

湧泉

水池

高大燈照明

楊英風　Yuyu Yang

規畫設計圖

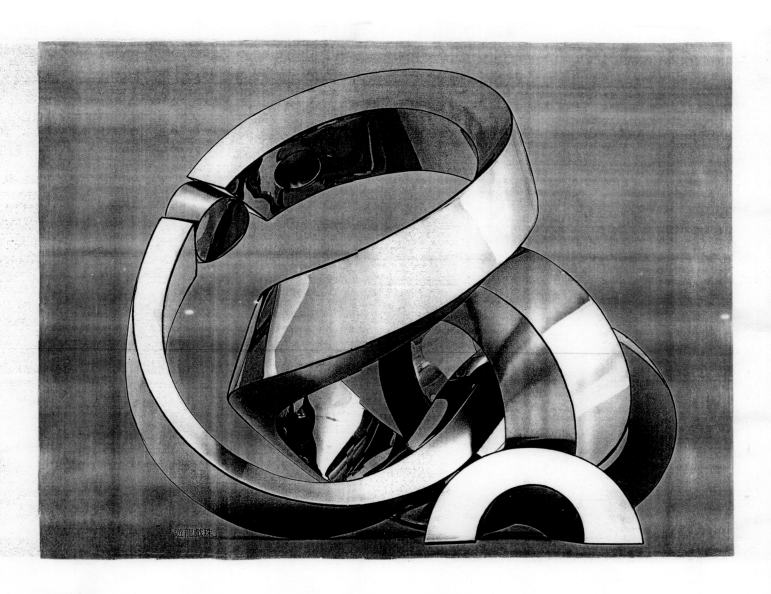

「遊龍戲珠」

1991「翔龍獻瑞」

規畫設計圖

◆南投日月潭德化社暨青龍山整體規畫案^{（未完成）}

The schematic design for the Dehuashe Wharf and Cinglong Mountain, Sun Moon Lake, Nantou(1996-1997)

時間、地點：1996-1997、南投

◆背景資料

「區域文化」：指某特定地區的自然景觀、物產、人物、宗教、宗旨、生活與習慣之特性；甚至地理沿革、職官、教育、經籍、歷史事件、文藝表現等。前者屬民間文化，通常表現於生活民俗活動，包含外地引進在當代流行更迭的社會現象；後者則為根脈延伸的母體文化，是經過日積月累、甚至消化外來文化的優點融合於當地特性，自在於現實生活與現代化社會活動體系，屬於境界高雅、繼往開來精神的精緻文化。

台灣地處大陸板塊，在造山運動時期與菲律賓板塊相激壓，地層翻轉成中央山脈而形成海島交接，寒暖流交會，氣候變化獨特，物產資源豐富，寒暖動植生物集中，蔚為世界奇觀。近代史中經荷蘭、西班牙與日本之殖民，光復後，大陸各地區之省民來台，造成各族群之大結合，文化、經濟、政治等發展成海島型特質，具國際觀性格；但地理上屬於東方生態環境，文化根源深厚。

南投縣日月潭位居台灣之心臟地理中心，自然環境高雅、宏偉、秀麗、靈氣浩然，為台灣地區純靜態環境中最優秀者，水氣變化豐盛，一日之中雲霧景觀即有萬千幻影。水是生命之源，日月潭豐富靈秀的水氣孕育當地居民（邵族）生命溫厚、善良、獲得美好的環境中成長與文化涵養。日治時代建水壩後，景色傳播國際，為世界名景之一，提起台灣即知有日月潭名湖。遺憾的是許多國外友人實地遊覽日月潭後，大多失望於其工業文明式的遊樂設施，破壞了山水勝景本來的優美。據聞光復之初，行政首長在此建設涵碧樓以供國家元首寧靜思考大事決策，某日，見涵碧樓對面凸出一白色水泥房子（即德化社），元首以其破壞自然環境景觀，下令立即拆除，具見其對大宇宙天然靈秀的保護之心。

對於這麼優美的環境本人主張要整理保護，還原大自然山川原貌與當地區域文化特質，融合表現於日月潭風景區居民的生活美學中，發展當地文化的現代性與未來性。

邵族，是目前台灣高山族群中人數最少（僅約 2,000 人）的族群，而且全都集中居於南投縣，這與其它高山族群散居於全台的特性不同。目前，邵族被歸類於台灣高山族群九族之一的分支，事實上，邵族應是獨立地、台灣高山族群的第十族。邵族先民最早居於今之光華島，亦即早期邵族祭祀祖靈的地方。光華島在邵族的歷史上具有非常重要的地位，日本人曾因其風景優美在此建立神社，今有月下老人廟供遊客遊覽。本人以為：應在光華島規畫建設代表邵族歷史風俗的文物或遊憩環境，彰顯地區文化的特色，以別於一成不變的觀光遊樂設施。

日月潭地區靈秀優美的天然環境，是台灣高山族生活環境中地利最好之處，潛移默化、涵養出邵族人品高雅、善良、親切、相貌美麗的邵族族民。早期曾自動漢化，是台灣高山族群中文化最高雅的一族，這實在是邵族得天地精華之地而居的影響結果。

建議整理、還原、保護邵族傳統生活文化精華，表現區域精緻文化特性。將邵族祖屋整理還原成傳統邵族族長典範的房屋建築和環境，保留埋空甕於地底慶典時敲擊地上石片發出天音的器具設備和儀式等。*（以上節錄自楊英風〈南投日月潭風景區規畫說明概要〉1996.12.31。）*

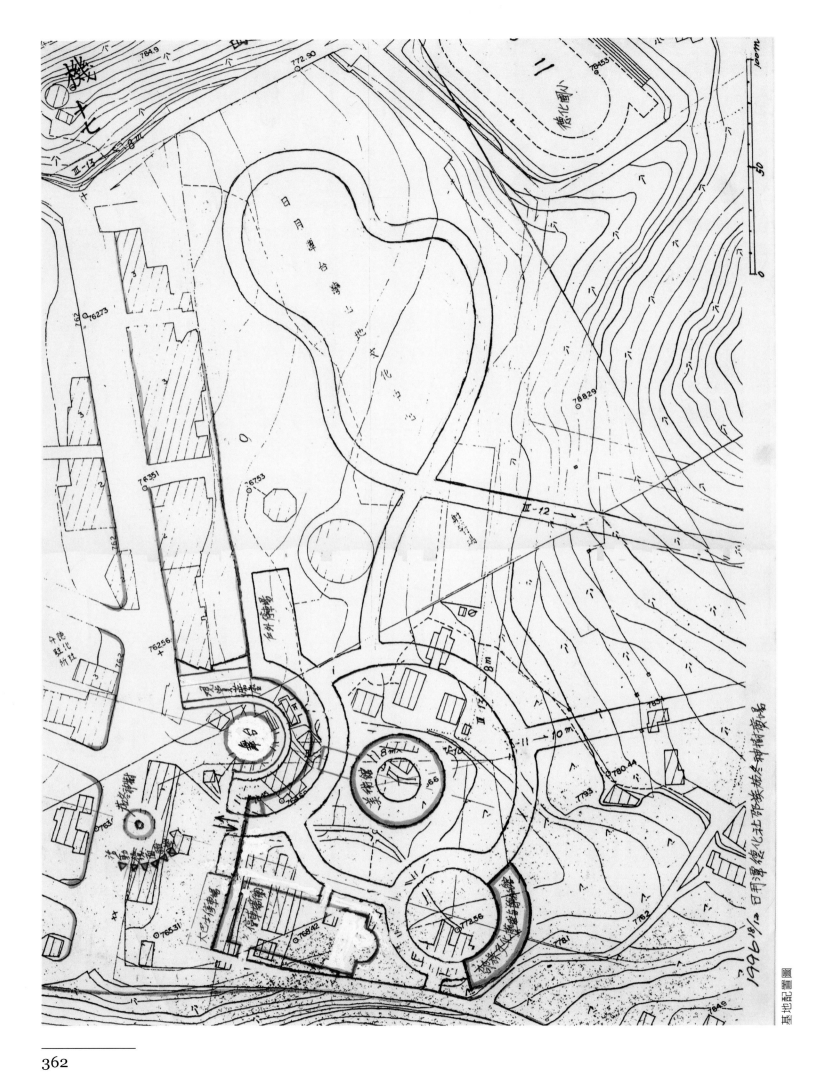

基地配置圖

◆規畫構想

一、規畫前的課題

　　文化性觀光區的成功與否，規畫前的周詳計畫、追求有特色的主題和符合主題有創意的設計──是成功的主要關鍵。

　　成功的大型觀光遊樂場，都是經過徹底的、詳細的市場分析。這些分析研究的項目涉及人口、人口統計、氣候、時下觀光遊樂場的競爭要素、潛在的市場滲透力及顧客大概的消費水平等影響計畫內容的要素。主題的追尋對於塑造遊樂區的特色和遊客的印象與注目是重要的。清楚而有特色的主題會使規畫有清楚的目標，而不至於使規畫成為漫無目標的大雜燴。

二、規畫概念

　　1.文化性：日月潭是台灣目前大自然與山水結合的最佳環境，將以高標準的精緻文化的表現方式展現，仍保留傳統邵族文化特性。但更重要的是為現代乃至為未來指出一條坦然大道。

　　2.主題性：主題概念會點燃遊客和設計者的想像力，也會強化觀光區的愉悅情境。因此，主題性的規畫概念是最重要的。換而言之任何設計都必須與主題有關。

　　3.歡樂性：愉悅性的塑造主要是提供一個有別於日常生活的情境。因此，過去、未來、異文化和完整的自然生態是觀光區最常使用的規畫概念。

　　4.統一性：觀光區的愉悅成分完全由設計的統一性來決定。原住民的部落能否有徹底而完整的歷史感，決定了遊客們歡樂性的多寡。因此，徹底而完整的統一性是設計重要的實踐因素。

　　5.全家性的娛樂：觀光區應避免成為特定人口參與之地，這會使整個遊樂場所吸引的人數減少。因此，全家性的娛樂是一個好的策略。如何提供家庭式的娛樂是規畫的重點，這也是美國迪斯奈樂園開始的理想及成功的因素。

　　6.季節性的考量：一般的遊樂場以夏季作為主要的活動季節。因此，所有的規畫及設施的設計都必須以這個季節作為考量的標準，其他季節也必須有其活動之特色。例如春、秋季的植物特色。

　　7.食品與商品的規畫：觀光區的旅客花在食品與商品（紀念品）的費用上幾乎與門票的費用大致相當。因此，在食品與商品的規畫及硬體的設計是不可忽視的，切忌盡量避免重複性的販賣同樣的食物及商品。

　　8.邵族人參與式的規畫：居民的參與式規畫塑造地域性的文化特性，且容易凝聚居民的向心力，共同來完成「理想的環境」。參與式的規畫過程容易吸引媒體的焦點。

三、邵族文化活動專業之規畫、設計、管理等之研究發展：

　　1.近程：

　　　（1）資訊廣告。

　　　（2）舉辦攝影、繪畫、工藝、雕塑及詩歌文學等比賽，著作邵族文化研究論文，收集邵族傳統工藝品等。

　　2.中程：國內活動之企畫，安排與日月潭地區文化相關之活動，引進外界精緻文化創造性之活動、作品、表演等。

　　3.遠程：國外活動之企畫，以日月潭文化之發揚為主要目標。同時成立基金會承傳文化根脈、繼往開來。

四、環境設施改善建議與規畫

1.德化社碼頭與關連之景點

（1）以邵族先民的日月圖騰造型延展設計為碼頭周邊露天舞臺增加表演空間、並開創
　　　與生活有關的工藝品（項鍊、帽子、衣服、生活工具等）。

（2）改良碼頭原停泊用之八角亭造型，今之亭頂，改鋪設泥土，上植滿紫色九重葛，
　　　強化回歸自然景觀。

（3）由碼頭延伸出來的主要道路商店街之美化：

基地照片

基地照片

基地照片

日月潭光華島

日月潭德化社區

日月潭德化社區山谷高地狀況

a.商店街目前凌亂無章，兩旁立面統一種植紫色九重葛之木架，地面鋪花崗石。

　　b.商店街之招牌、帳蓬用各種邵族圖騰統一式樣。

（4）神樹廣場：茄冬樹為邵族之神樹，建議整理目前德化社後方茄冬神樹的周圍，開拓大活動廣場，表現簡單、樸實、健康、圓融的環境特質，提供邵族居民祭祀、表演及聚會閒聊交往的活動空間。

2.近程目標：先成立「邵族文化研究發展委員會」，與各方專家一起研討邵族歷史文化的本源和精華，加以現代化、生活化地改良，在此基礎原則上開拓其未來性的發展。當地舊的國民黨部區域與辦公室，現閒置荒廢，建議整理為「邵族文化研究發展工作室」，提供邵族居民及關心邵族文化延續的工作人員聚會研討交易的空間。

3.中程目標：成立「邵族文化博物館」。收集邵族的歷史文物及地理環境特性之介紹等，常態展示於「邵族文化博物館」，以避免傳統的邵族歷史文物消失於工業文明與商業活動中。

4.遠程目標之一：成立「邵族文化藝術館」：包含音樂、舞蹈、服飾、生活用具、宗教、建築與雕塑等，表現邵族文化的生活性，落實研究發展邵族文化的未來性。

5.遠程目標之二：成立「南投縣生態活動藝術館」：收集展覽奇木、雅石，舉辦插花、電子攝影、自然生態攝影等之比賽與展覽。

6.青龍山區玄光寺、玄奘寺、慈恩塔等重要景點加強整理。建議：

（1）青龍山區碼頭水域增設蓮花現代景觀雕塑，以表宗教聖域之入口。

（2）玄光寺停車場前增加浮雕「玄奘取經圖」，具體呈現玄奘法師取經的艱辛與偉大，將眾所周知的歷史故事以造型語言展現，與人發思古幽情，引發遊客的注意與潛移默化。

（3）玄奘寺後方可再增加「玄奘文史博物館」，應用多媒體完整展示玄奘法師的事蹟，既具觀光價值，更富教育意義。

（4）慈恩塔一樓磁磚破損，應整修。登山步道及慈恩塔附近廣場增設孝道有關雕塑作品以正社會風氣。

五、結論

　　關於日月潭風景區與邵族族群歷史文物之整理、規畫，宜重視生活性、未來性的落實與發展，將日月潭的特性顯現出來，並非西方殖民文化的現代化，而是區域文化內涵，落實表現於生活中的整理，鼓勵精神性、靜態精緻文化之發揚，一切回歸日月潭大自然特色中，以調整忙碌之現代人精神性的省思與快樂的休閒活動。

（以上節錄自楊英風〈日月潭德化社與青龍山規畫報告簡要〉1996.12.20；〈南投日月潭風景區規畫說明概要〉1996.12.31。）

◆相關報導

• 張素璇〈再見日月潭〉《天下雜誌》第188期，頁204-208，1997.1.1，台北：天下雜誌社。

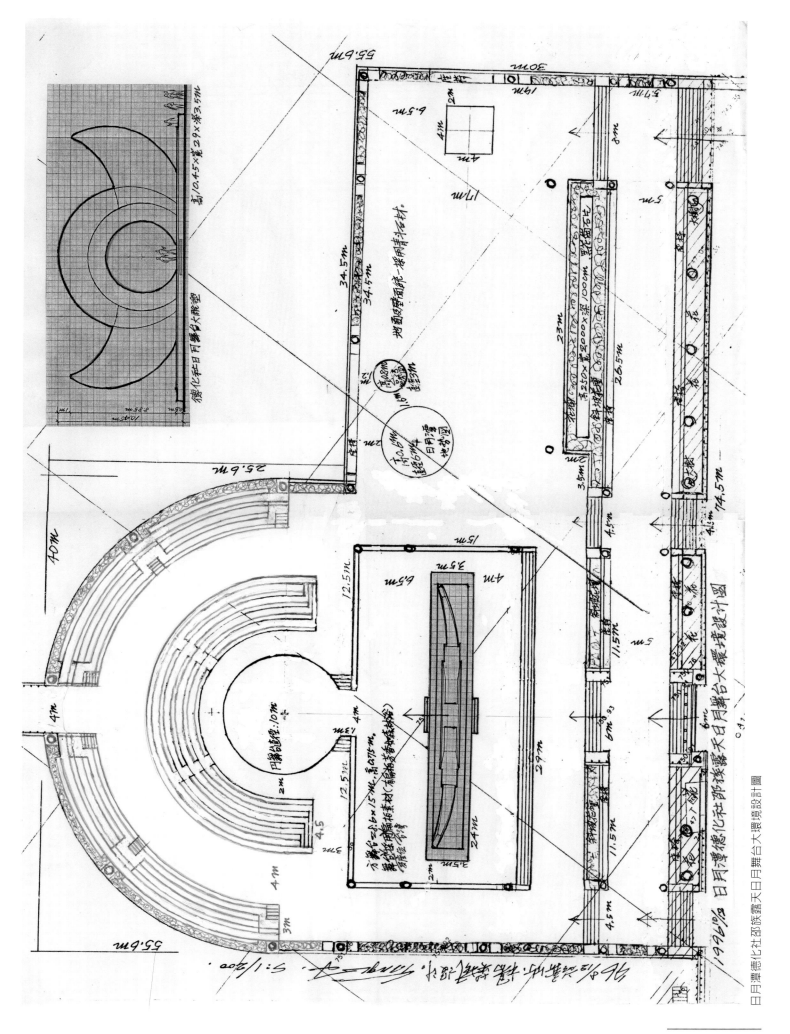

日月潭德化社邵族露天日月舞台大環境設計圖

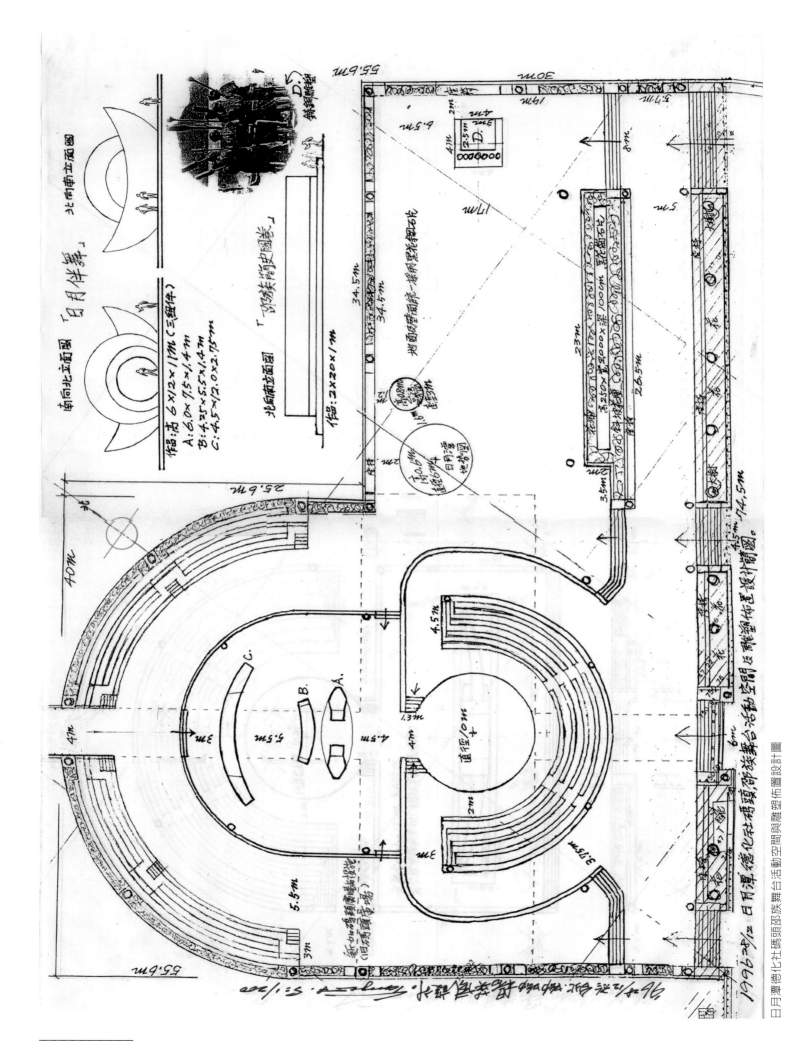

日月潭德化社碼頭邵族舞台活動空間與雕塑佈置設計圖

圖4-4-16 日月潭特定區土地使用分區及後分區示意圖(德化主入口區)

日月潭入口處之水面佈置（日月光華）不銹鋼大雕塑

「日月伴舞」

三組件作區：⑥0×12.0×11m
A：6.0×7.5×2.5m
B：4.25×5.5×1.4m
C：4.5×12.0×2.75m

北向南立面圖

日月伴舞

南向北立面圖

印象日月 部移案圖騰

德化和日月舞台大船型

高0.45×寬2.9×長3.5m

3.5m

2.4m

3.5m

直徑10m

3m

5.5m

4.5m

4m

1.3m

德化和日月舞台 （露天）

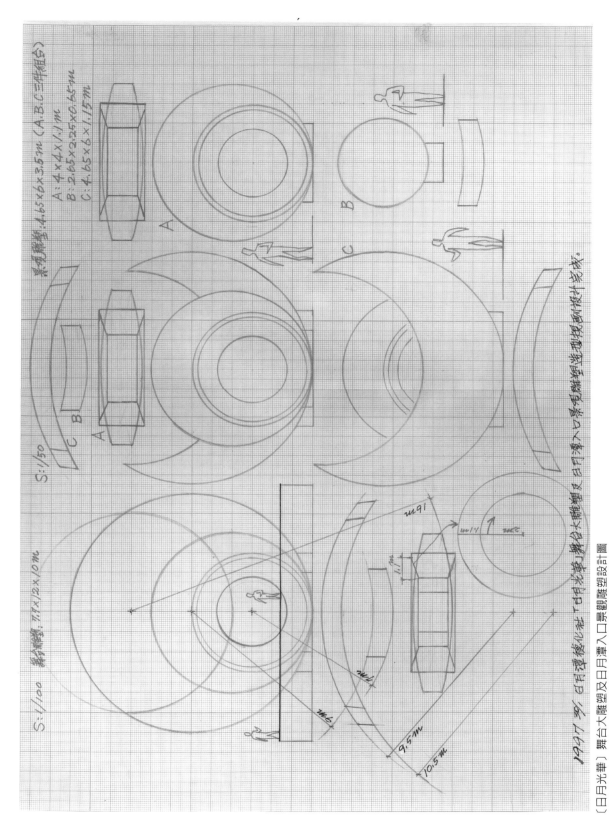

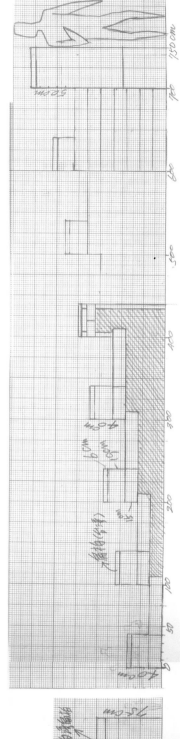

〔日月光華〕舞台大雕塑及日月潭入口景觀雕塑設計圖

日月潭入口處部族活動舞台規畫設計圖

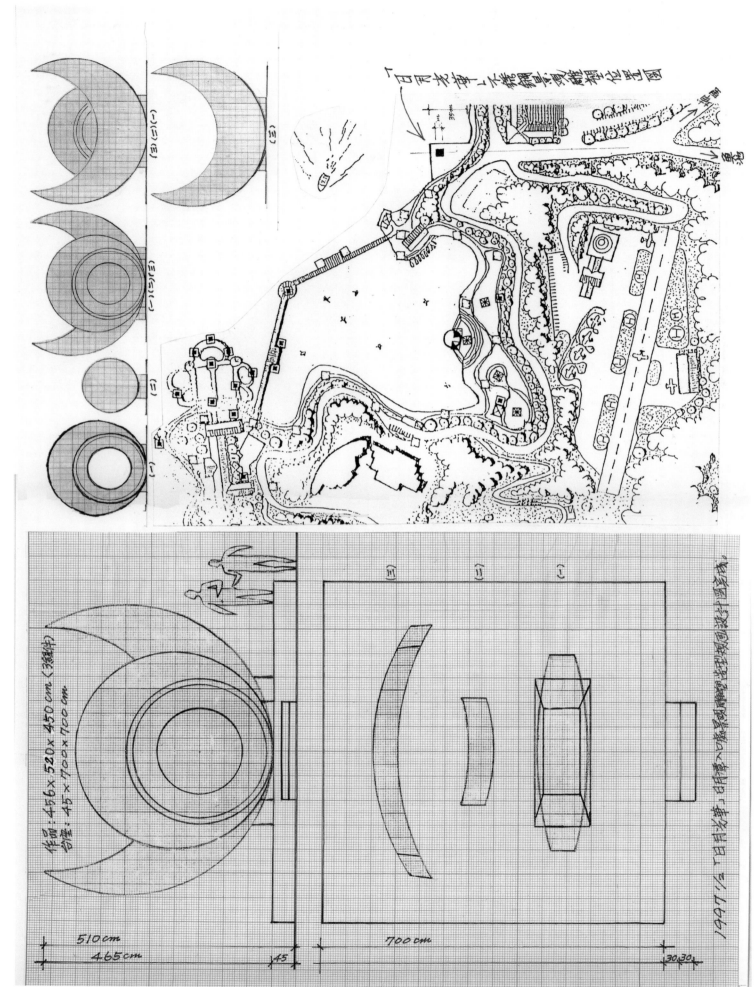

1997½「日月光華」日月潭入口處公共藝術景觀雕塑造型規畫回顧設計圖多張。

作品：456×520×450 cm（3組件）
台座：45×700×700 cm

510cm
465cm

45

700cm

30,30

日月潭入口處〔日月光華〕景觀雕塑造型規畫設計圖

◆附錄資料

1996.11.28　日月潭德化社整體規畫會議（右下為楊英風）

楊英風參觀日月潭德化社與邵族第七代頭目袁福田及王子袁百興合影

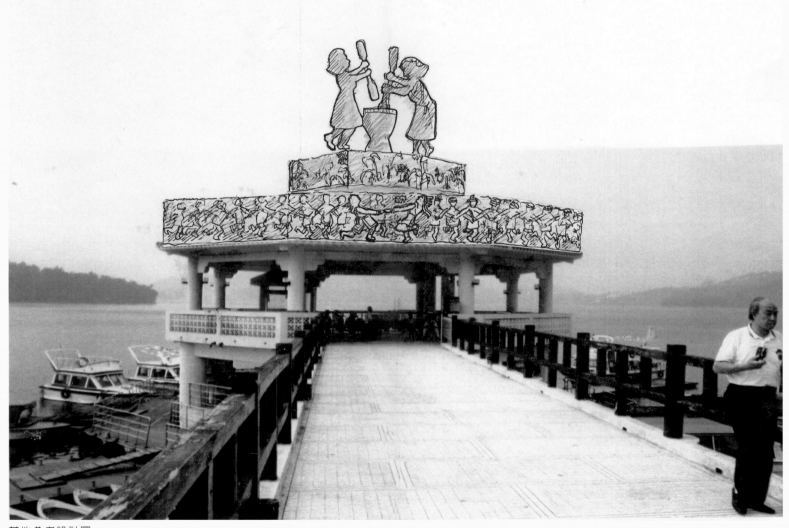

其他參考設計圖

立面示意圖

移動招牌示意圖

鵝卵石,大小乱砌,大石路宽平面為佳

粗面花崗岩 60x60,橫向窑接,縱向留2公分勾縫

彩色石英磚組合,仿邵族 琉璃項鍊

道路鋪面圖 s: 1/100

雨蓬示意圖

其他參考設計圖

雨蓬示意圖

其他參考設計圖

其他參考設計圖：〔日月潭德化社區邵族簡史圖卷〕（楊英鏢繪）

其他參考設計圖

（資料整理／關秀惠）

◆台北私立輔仁大學淨心堂改修美術工程

The artistic reconstruction at the Fu Jen Catholic University's Immaculate Heart Chapel(1996)

時間、地點：1996、台北新莊

◆背景概述

　　楊英風於1996年接受私立輔仁大學宗教輔導中心之委託，進行淨心堂之改修美術工程，此工程包括十字架、聖體龕、祭台及讀經架等設計。然此案最後因工程項目變更，僅完成不銹鋼十字架。　（編按）

現有祭壇尺寸草圖（委託單位提供）

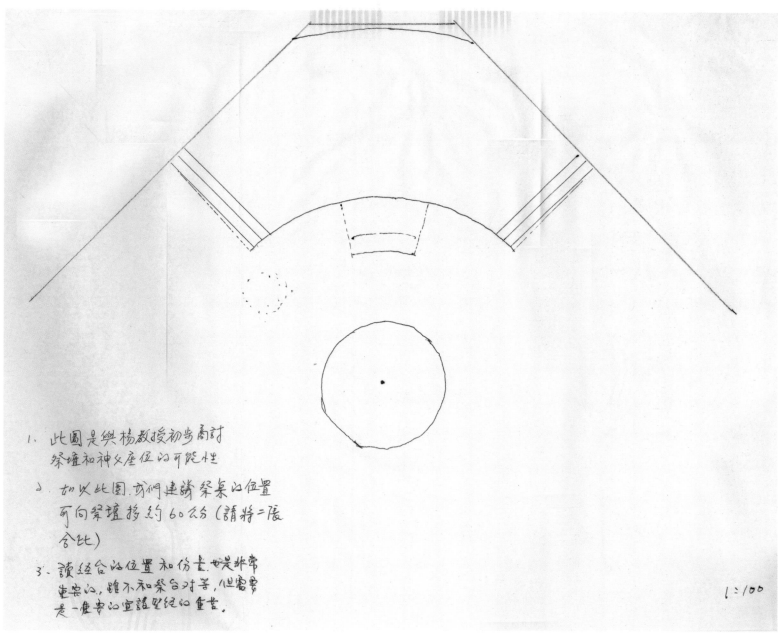

1. 此圖是與楊教授初步商討
 祭壇和神父座位的可能性

2. 如以此圖，我們建議祭桌的位置
 可向祭壇移約60公分（請特二張
 合比）

3. 讀經台的位置和份量也是非常
 重要的，雖不和祭台對等，但需要
 是一應有的宣讀聖經的重量。

1:100

構想草圖（委託單位提供）

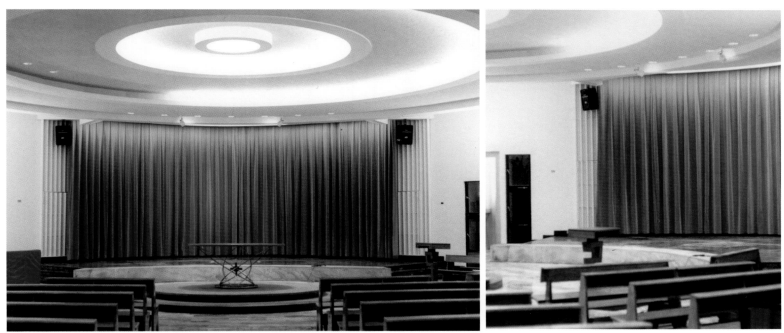

基地照片

基地照片

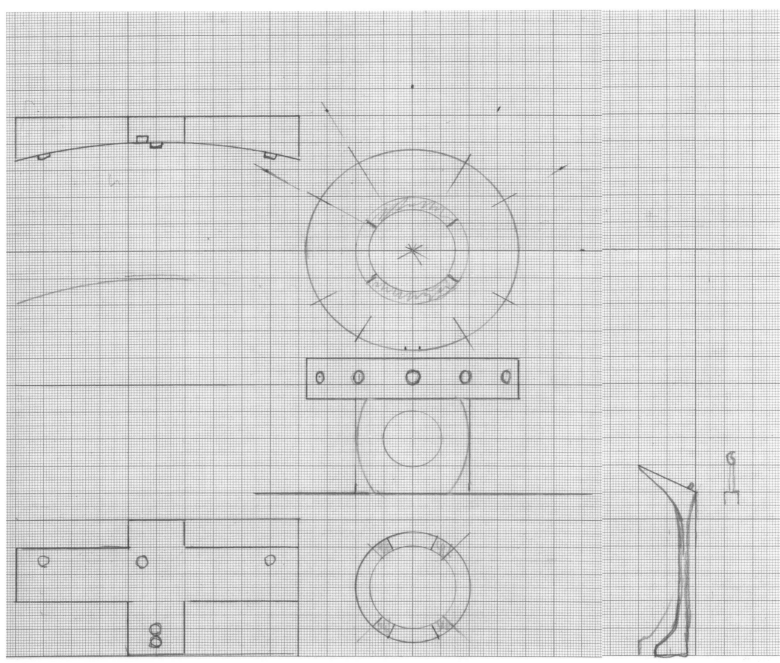

規畫設計圖

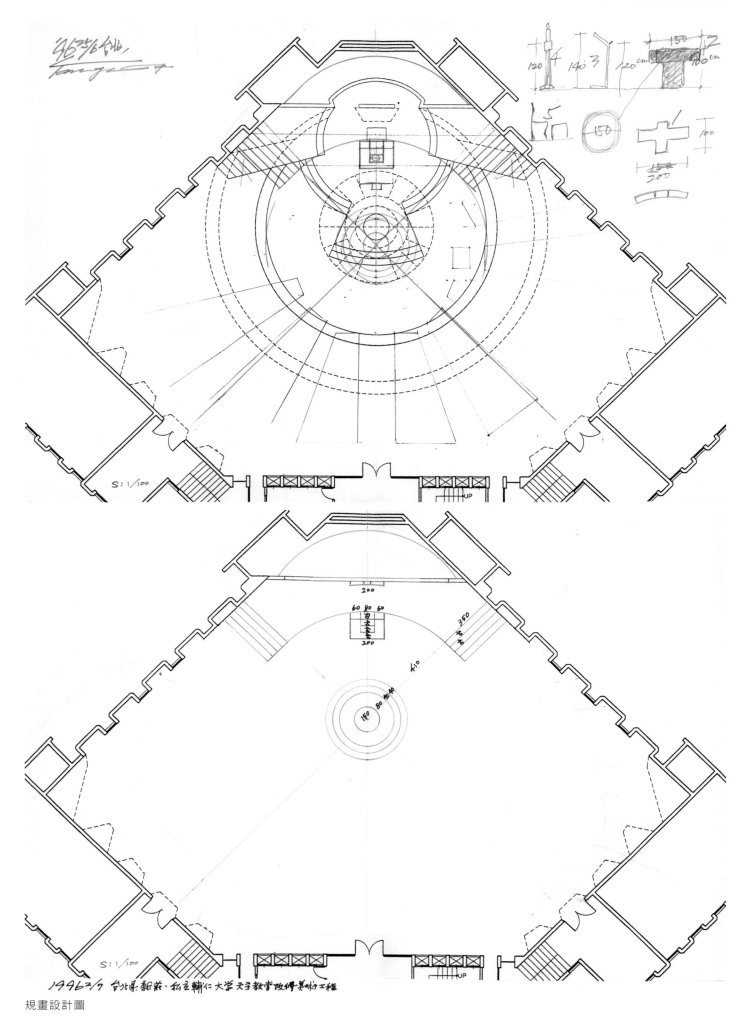

1996 3/7 台北縣新莊・私立輔仁大學天主教堂改修美術工程

規畫設計圖

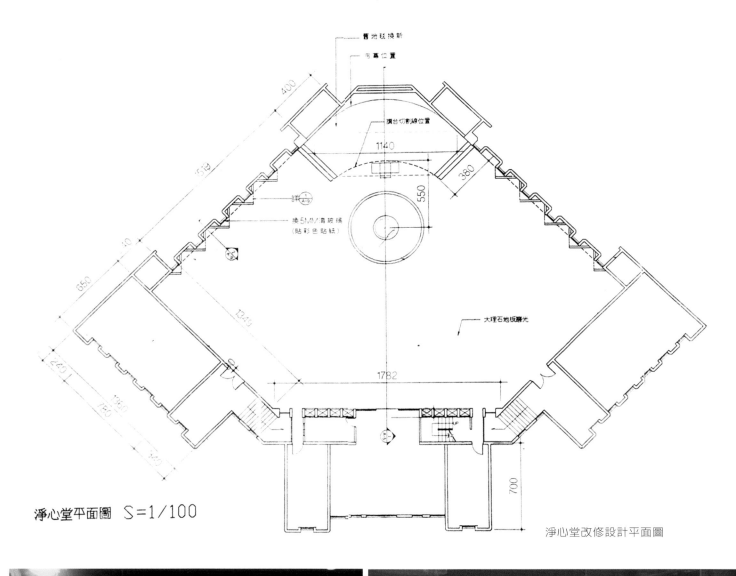

淨心堂平面圖　S=1/100

淨心堂改修設計平面圖

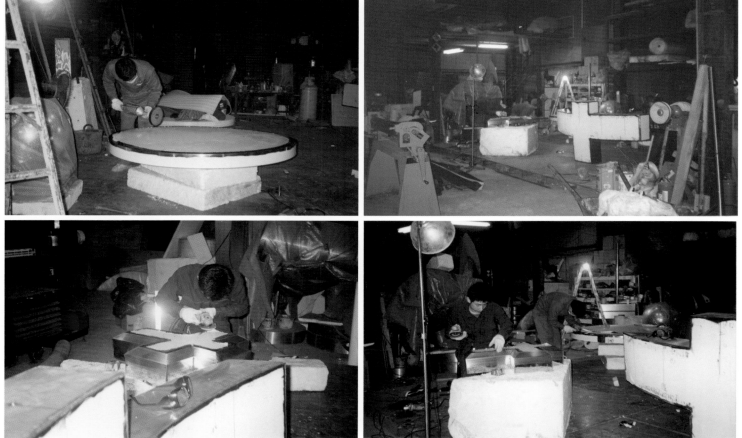

施工照片

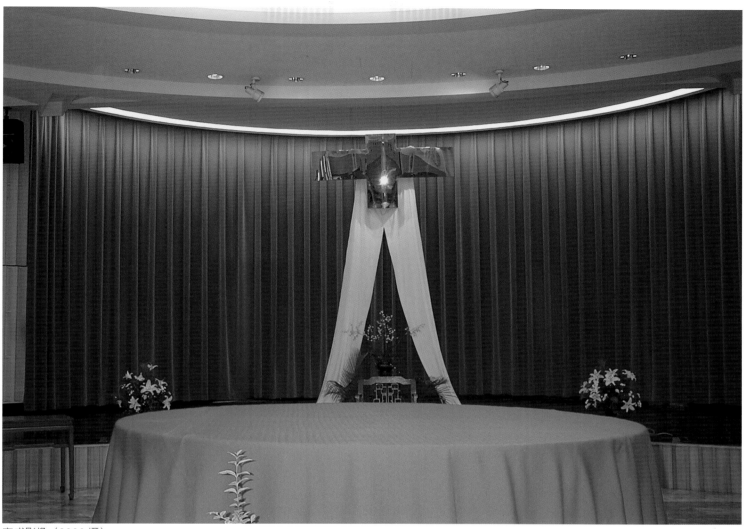

完成影像（2000 攝）

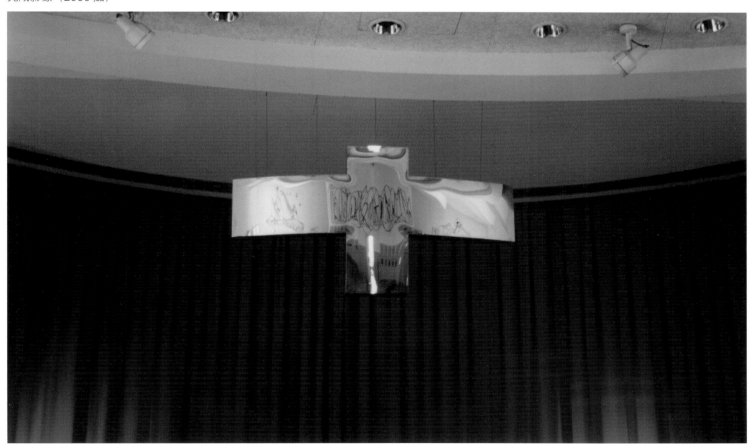

完成影像，十字架特寫（2003，龐元鴻攝）

完成影像（2003，龐元鴻攝）

條便學大仁輔

黃祕書：

　先寄去二星期前照的聖堂屋頂和牆的造形。

　目前壁畫前已有一布幕，本想拍去祭台（新和原來的）給楊教授看。但神父說等下星期天 11/3 彌撒中有人在時，拍去可能較能給楊教授現場的情況。固下星期一，或再寄去較完整的全景照片。感謝您和楊教授的費心。

　　　　　許詩莉啟

83. 2. 100,000

1996. 10. 29 收 6 張 5 張

1996.10.29　許詩莉修女—黃祕書（黃寶滿）

附 10/30 收到照片

國際孔學會議

INTERNATIONAL SYMPOSIUM ON CONFUCIANISM AND THE MODERN WORLD

黃祕書：

　再寄去聖堂目前已好的全景。請轉知楊教授，聖体龕（橫）和十字架的位置是要放在布幕前的祭壇上（尚未鋪地壇）。十字架是掛起來的。聖体龕是要獨立立著。祭台是要放在現在照片上 舊的祭台的位置（圓壇上）。讀經架是要放在現在照片上舊讀經架的位置。

　我們希望如果楊教授初步構圖後我們能先認看圖，或楊教授有空可來現場指示。謝謝您

　　　　　淨心堂 許詩莉啟

1996.10.30
許詩莉修女—黃祕書（黃寶滿）　　　（資料整理／關秀惠）

◆台北車站〔水袖〕景觀雕塑設置案*

The installation of the lifescape sculpture *Moving Sleeve* at the Taipei Main Station(1996-1997)

時間、地點：1996-1997、台北

◆背景概述

此作品為台北仁愛扶輪社創社十週年時，由仕招社會福利基金會贊助設置於台北車站前。（編按）

◆規畫構想

以京劇的水袖舞動為題、山水的氣勢為型。放射性的線條，是舞動中的寬袖皺褶，也是京劇水袖中的雲水紋。從各面，見水袖舞動有完全不同的意境，自信而豪邁，象徵著車站往來的人群與車行各有前往的目標，並且胸懷自信，襟廓宏觀，朝著真善美的理想努力前進。

（以上節錄自雕塑的設置說明：楊英鏢〈水袖──雕塑家楊英風作於1972〉1997年1月10日。）

◆相關報導

• 林淑玲〈〔水袖〕磅礡中見細膩《中國時報》第14版／台北都會，1997.1.10，台北：中國時報社。

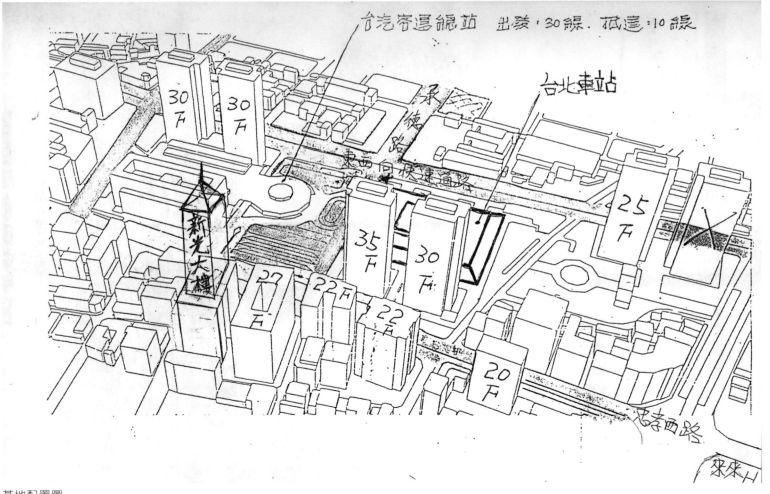

基地配置圖

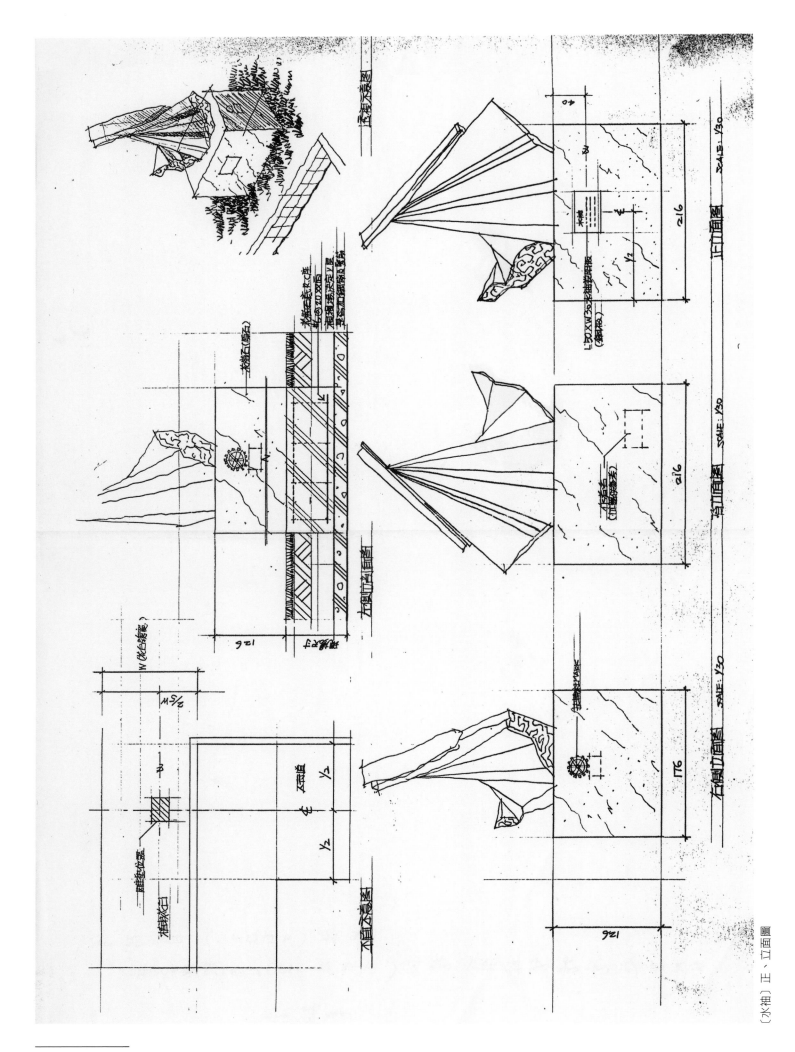

〔水袖〕正、立面圖

386

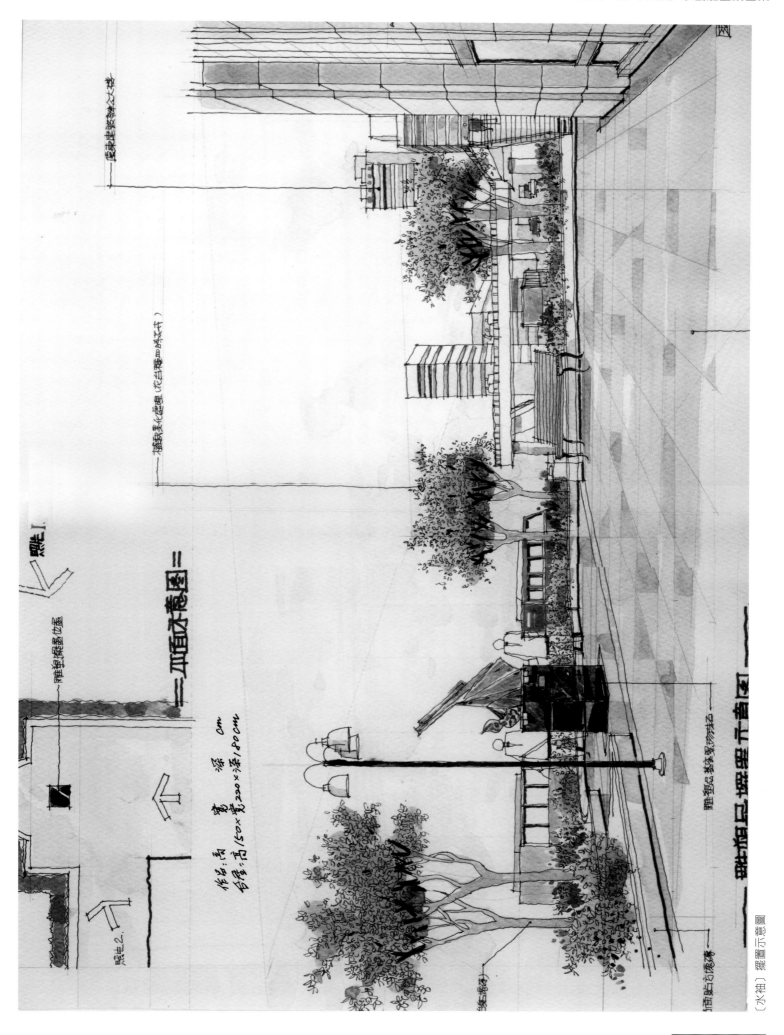

〔水袖〕擺置示意圖

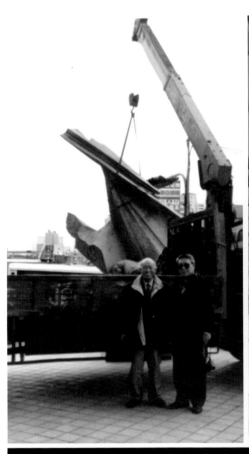
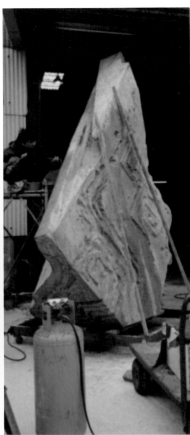
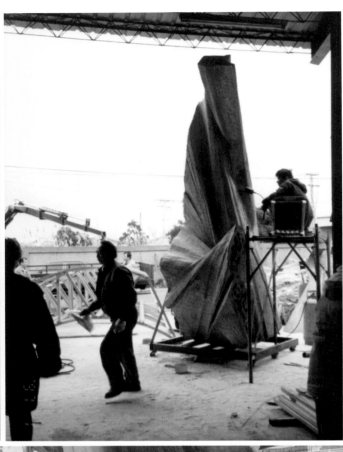
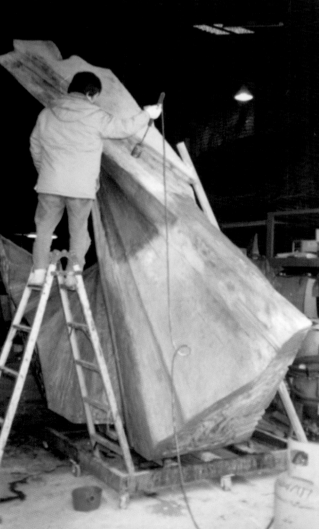

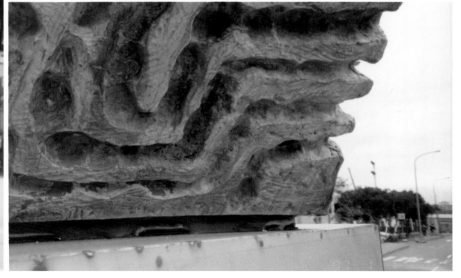

施工照片

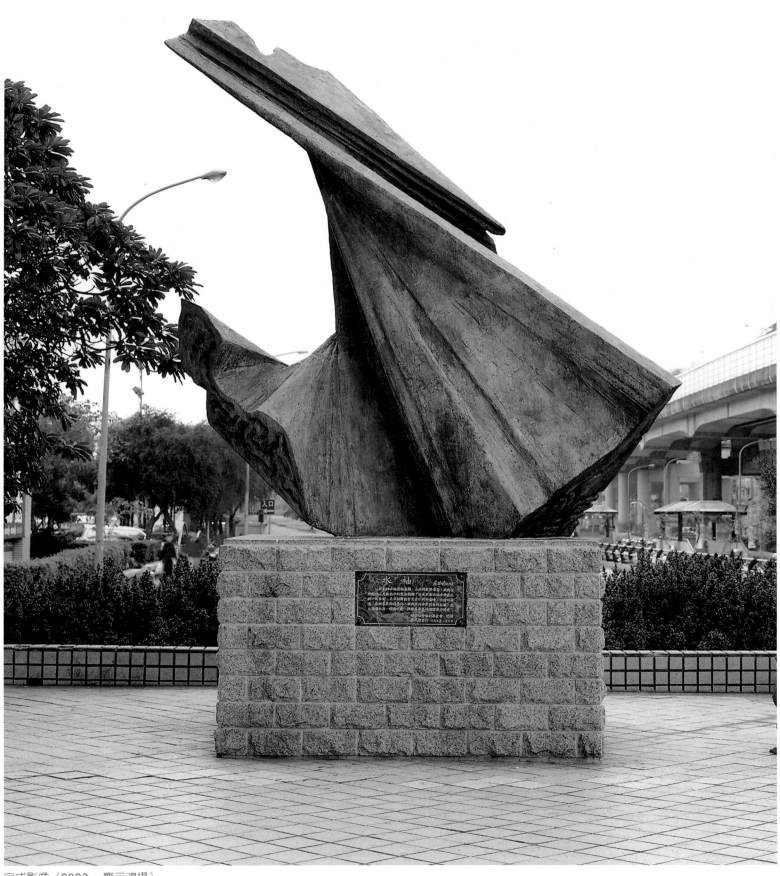

完成影像（2003，龐元鴻攝）

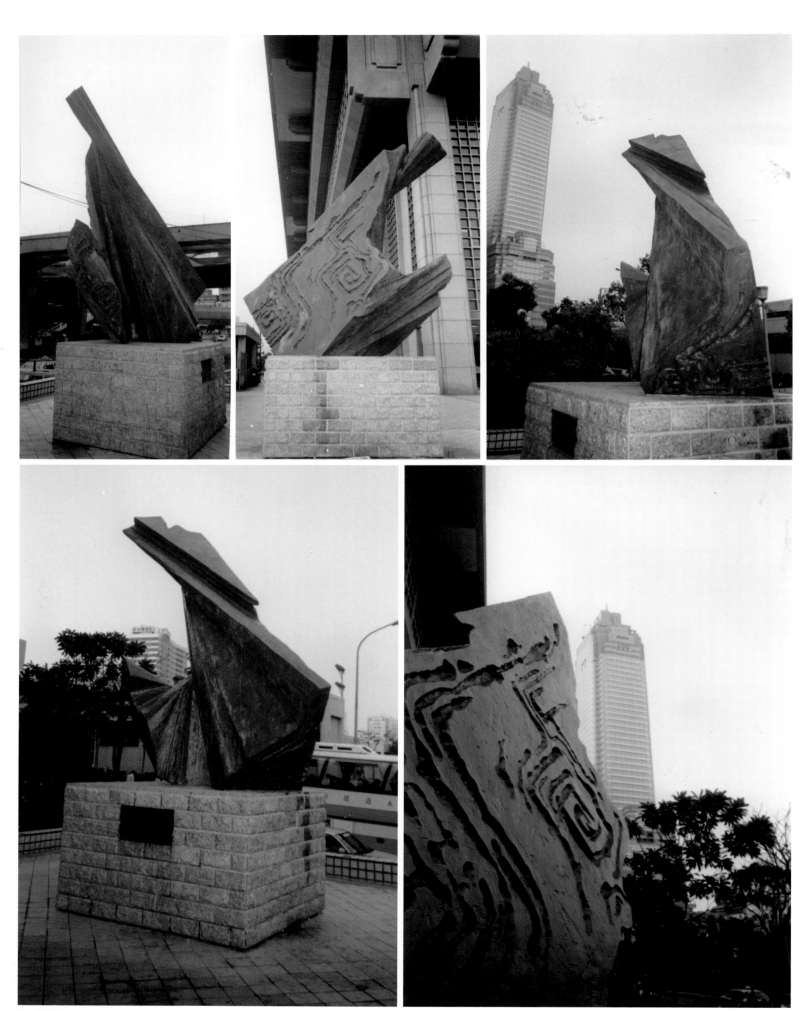

完成影像

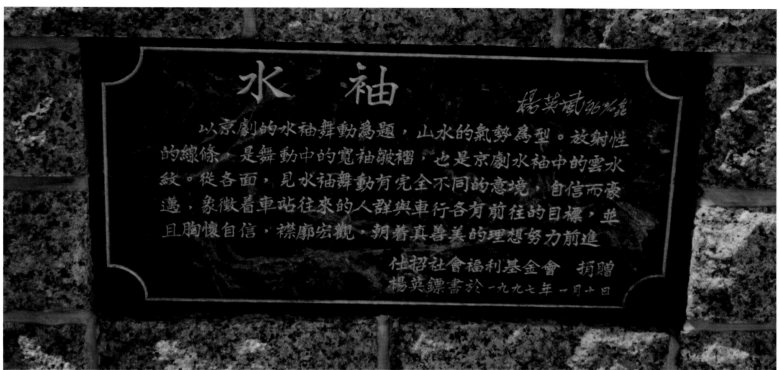

水　袖

楊英風北始居

以京劇的水袖舞動為題，山水的氣勢為型。放射性的線條，是舞動中的寬袖皺褶，也是京劇水袖中的雲水紋。從各面，見水袖舞動有完全不同的意境，自信而豪邁，象徵著車站往來的人群與車行各有前往的目標，並且胸懷自信，襟廓宏觀，朝著真善美的理想努力前進

仕招社會福利基金會　捐贈
楊英鏢書於一九九七年一月十日

完成影像

林淑玲〈〔水袖〕磅磚中見細膩《中國時報》第14版／台北都會，1997.1.10，台北：中國時報社

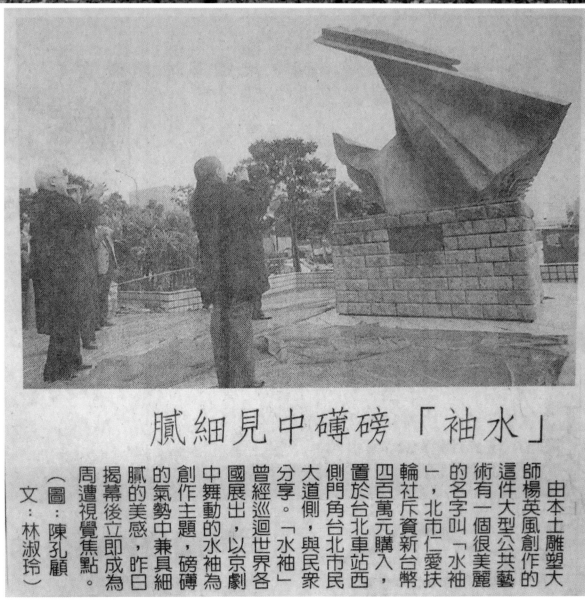

「水袖」磅磚中見細膩

由本土雕塑大師楊英風創作的這件大型公共藝術有一個很美麗的名字叫「水袖」，北市仁愛扶輪社斥資新台幣四百萬元購入，置於台北車站西側門角台北市民大道側，與民眾分享。「水袖」曾經巡迴世界各國展出，以京劇中舞動的水袖為創作主題，磅磚中兼具細膩的美感，昨日揭幕後立即成為周遭視覺焦點。

（圖：陳孔顧　文：林淑玲）

（資料整理／關秀惠）

◆宜蘭縣員山鄉林燈紀念館規畫案 ⁽未完成⁾

The schematic design for the Lin-Deng Memorial Hall, Yilan(1996-1997)

時間、地點：1996-1997、宜蘭員山

◆背景概述

國產實業集團負責人林嘉政為了紀念其父林燈，欲捐款興建一座文物紀念館和戶外雕塑園區，希望藉此提高家鄉的文化藝術風氣。因楊英風與林先生素有私交，故替其設計了此紀念館的建築物外觀，然此案因故未完成。 *(編按)*

◆相關報導

• 吳敏顯〈企業嘉惠桑梓　員山添勝景　國產集團計畫闢建文物紀念館和戶外雕塑 園區〉《聯合報》（日期不詳），台北：聯合報社。

• 楊基山〈員山千年茄冬樹孕育藝術大師美學內涵　楊英風舊地重遊感慨憶童年〉《中國時報》第13版／北基宜花焦點，1996.10.14，台北：中國時報社。

• 楊基山〈林燈紀念館設計圖　大功告成　員山鄉所提供用地五百坪　林家允負責興建維護經費〉《中國時報》第14版／宜蘭縣要聞，1997.4.16，台北：中國時報社。

圖 5-3　員山公園動線系統計畫圖

71

員山公園動線系統計畫圖

員山公園全區規畫圖 1/600

基地配置圖

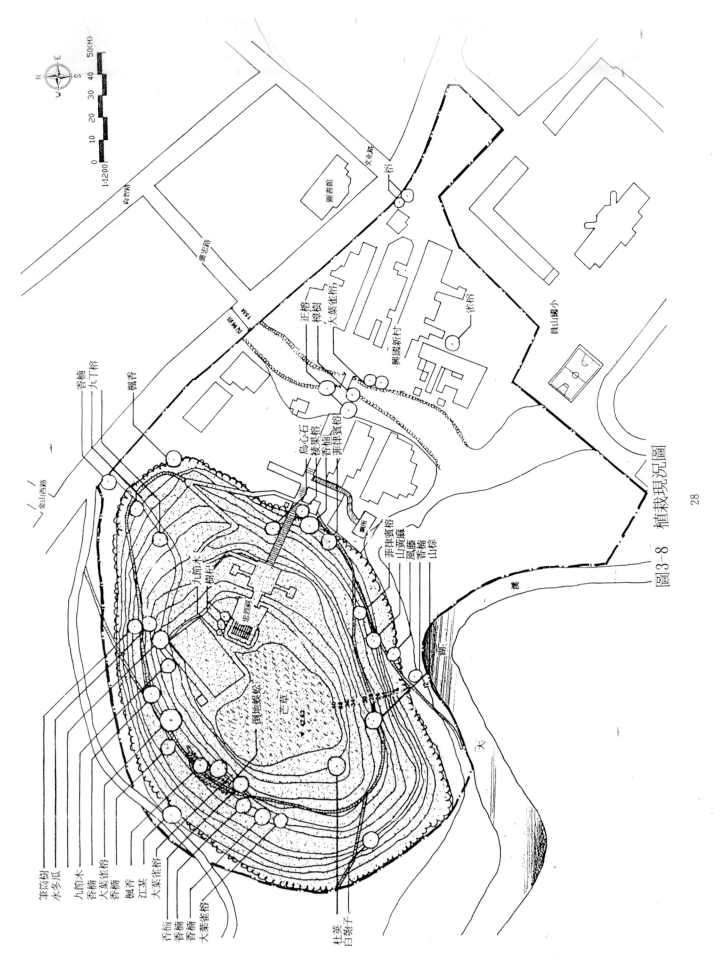

圖3-8　植栽現況圖

植栽現況圖

394

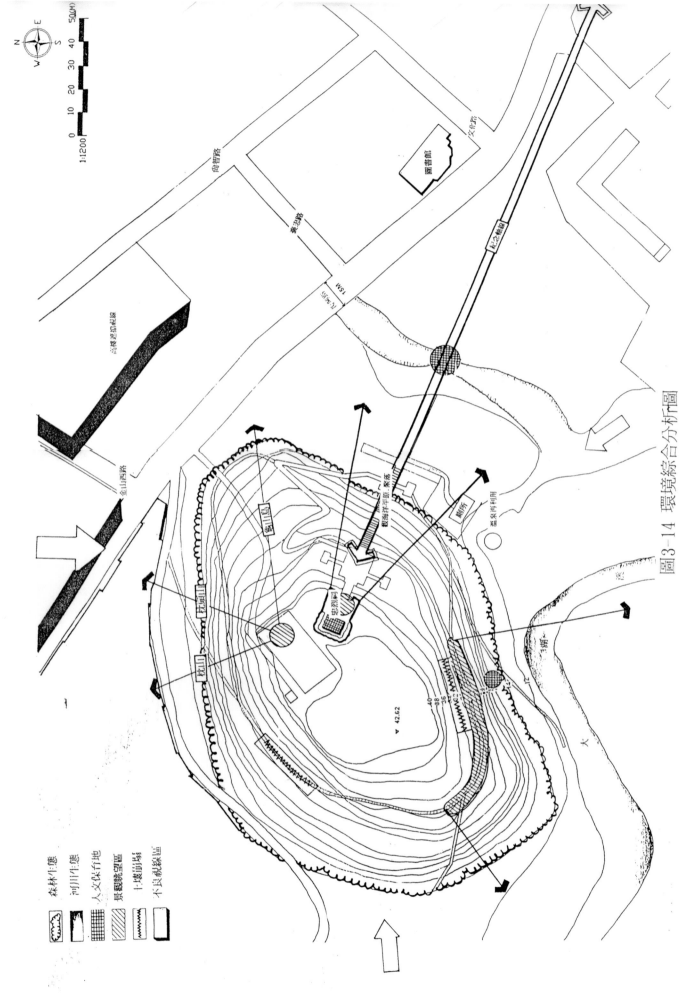

圖3-14 環境綜合分析圖

環境綜合分析圖

1997 20/1 於台北。

260m²
（80坪）

三樓 120m² - 40坪
二樓 100m² - 33坪
一樓 260m² - 80坪
480m² - 153坪

高10m

高12m

A

B

1997 20/5 「林氏紀念館」設計簡圖. S: 1/100

規畫設計圖

規畫設計圖

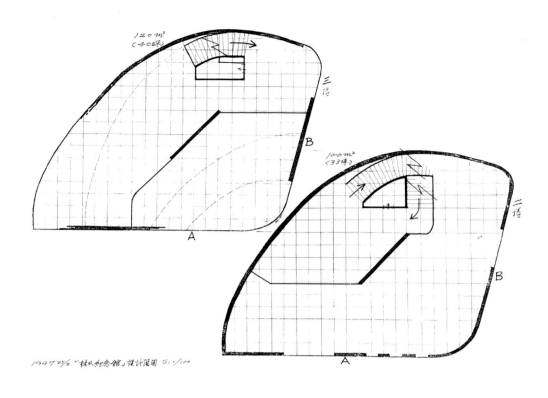

1997 22/5 「林氏紀念館」設計簡圖 S: 1/100

總共: 153坪

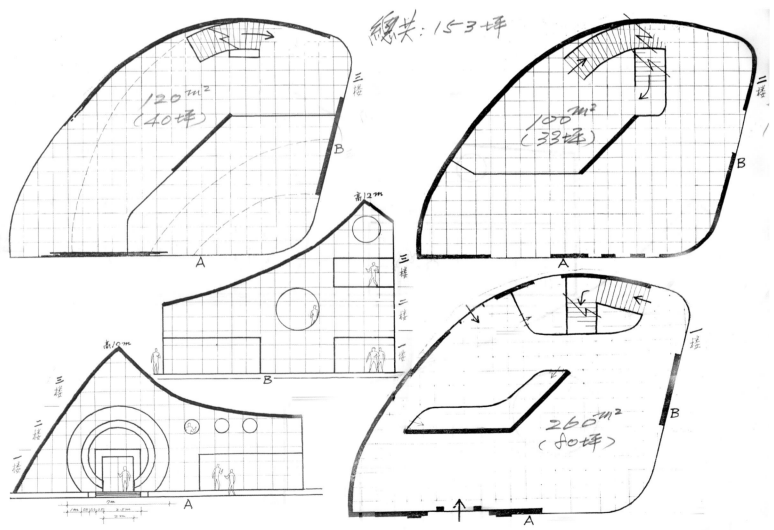

1997 22/5 「林氏紀念館」設計簡圖

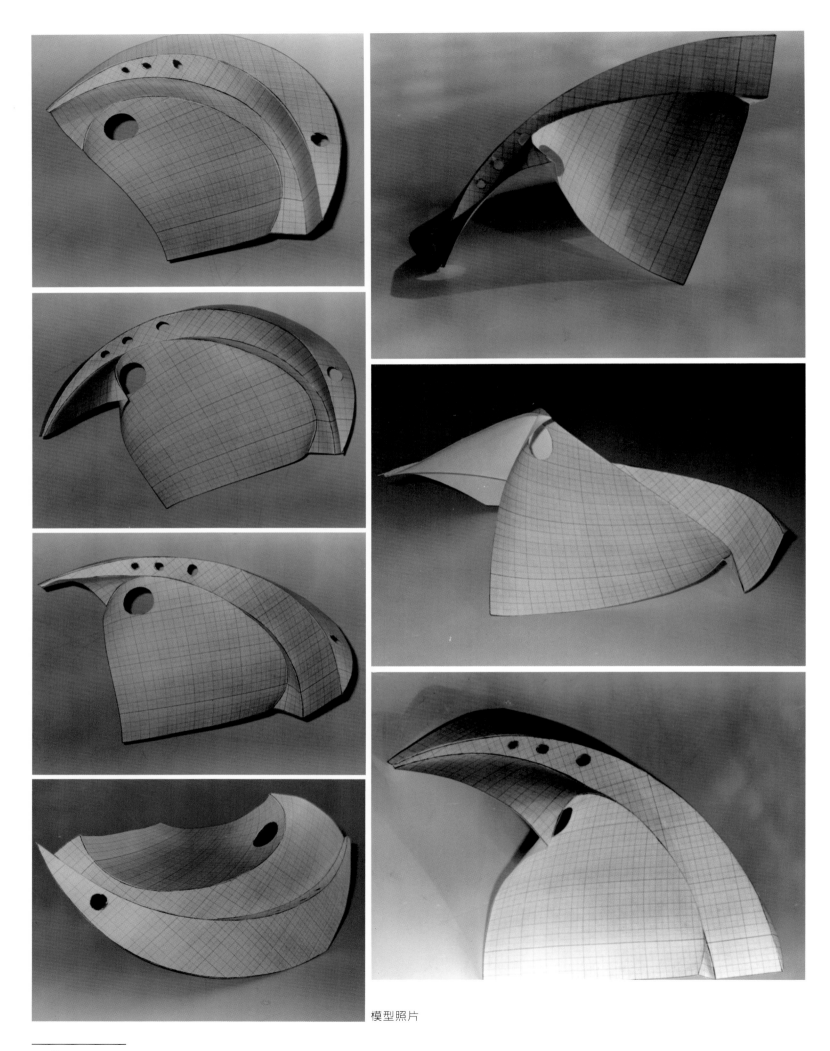

模型照片

企業嘉惠桑梓 員山添勝景

國產集團計畫闢建文物紀念館和戶外雕塑園區

塑園區，係請他的好友、也是宜蘭籍的名雕塑家楊英風提供作品。

經廖鄉長和建設課長陳振池等研究後，認為以闢建中的員山公園西側麻竹園最為合適。廖鄉長說，麻竹園係尚未徵收的公園預定地，面積約一公頃，而紀念館及雕塑園區可以使用靠員山山丘下方及宜蘭河上游的大湖溪邊的部分，面積約半公頃，佔計徵收費用要五千餘萬元，將可用部分遺產稅徵收。

昨天中午，林嘉政由鄉長等地方人士陪同前往麻竹園勘查，林對當地情況相當滿意。建設課陳課長表示，員山公園將於近期內整地，同時把已遷村與國新村拆除屆時再請林董事長來看，同時與「象集團」專家們交換意見。

（轉載自聯合報）

【記者吳敏顯／員山報導】員山鄉計畫闢建的員山公園範圍內，可望有一座文物紀念館和戶外雕塑園區。國產實業集團負責人林嘉政，為了紀念他父親林燈，有意在家鄉興建文化藝術設施，昨天特地實地勘查與建地點，對員山公園尚未徵收的西側麻竹園相當中意。

林嘉政的父親林燈從小在員山鄉長大，後來在台北經營國產實業等實業，直到終老都把戶籍留在員山鄉尚德村，過世後也安葬在員山鄉的公墓，因此所繳納的二億六千萬元遺產稅中，有八成將歸員山鄉庫，嘉惠家鄉。

林嘉政昨天上午趁掃墓之便，和鄉長廖明灶、前鄉長游叡星及林萬春、調解會主席林阿樹等晤談，表達有意捐款興建一座文物紀念館和戶外雕塑園區，希望藉此提高家鄉的文化藝術風氣。其中雕

吳敏顯〈企業嘉惠桑梓　員山添勝景　國產集團計畫闢建文物紀念館和戶外雕塑園區〉《聯合報》（日期不詳），台北：聯合報社

1997.3.5
委託單位相關人員參觀楊英風美術館並討論規畫事宜

1997.3.5　委託單位相關人員參觀楊英風美術館並討論規畫事宜

（資料整理／關秀惠）

◆苗栗縣新東大橋橋頭藝術工程規畫案
The artistic project of the Hsin Tung Bridge, Miaoli county(1996-1997)

時間、地點：1996-1997、苗栗

◆背景概述

　　苗栗縣新東大橋工程浩大壯觀，未來將是對苗栗縣交通順暢貢獻最大者。本人為審慎考量表現區域文化之現代化，特於現場觀察環境地形後，設計配合新東大橋之宏偉氣勢並結合文化意涵的景觀作品〔日昇〕、〔月恆〕以及〔有容乃大〕，安置於新東大橋橋頭兩側，一方面強化環境的宏觀氣度；同時以藝術品作為大橋之地標，彰顯區域文化高雅的境界。

　　　　　　　　　（以上節錄自楊英風〈新東大橋橋頭藝術工程服務建議書〉1997.2。）

　　楊英風於1997年完成此設計案，設計案中包含〔日昇〕、〔月恆〕及〔有容乃大〕等方案，經苗栗縣政府審核後，決議採用〔有容乃大〕作為新東大橋橋頭藝術品。　（編按）

◆規畫構想

一、整體設計意義及含意說明

（一）〔日昇〕、〔月恆〕：

　　龍、鳳，是中國文化的精華、是力量、是主宰自然生命變化的象徵，中華民族歷代不斷演化的龍鳳族群，是跟隨時代環境、美學觀念而加以遞變的。這遞變是時代的必然、是智慧的結晶、創作的泉源。我將龍鳳應用為雕塑藝術造型時，將之退去繁華，取其神髓，化繁複為簡潔，寓時代精神於民族意象中。

　　景觀雕塑作品結合龍鳳、日月之意涵與造型：左為龍，眼睛在上，虛圓代表太陽，名為〔日昇〕；右為鳳，眼睛在下，虛中有一實圓，代表月亮，名為〔月恆〕。龍鳳亦表陰陽。

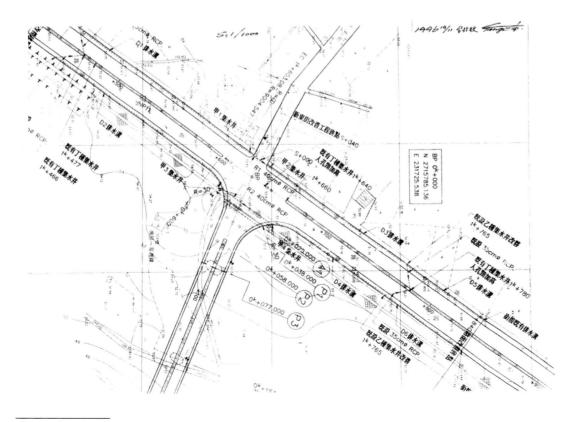

基地配置圖（委託單位提供）

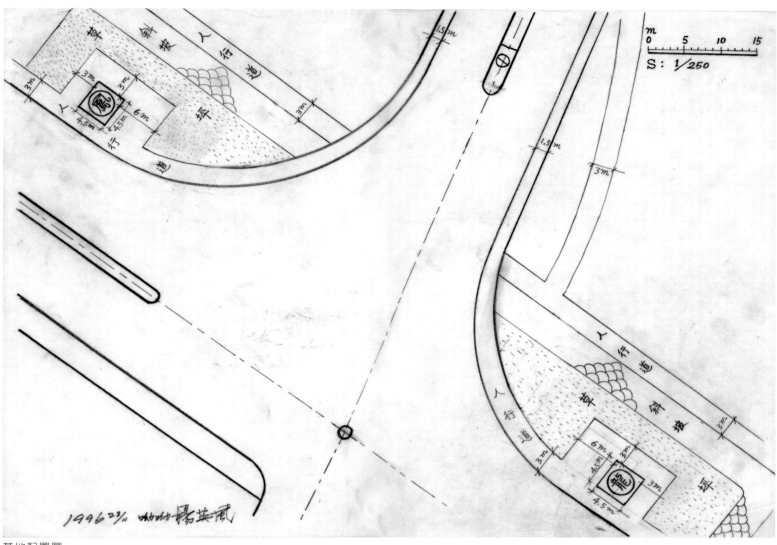

基地配置圖

以虛實、陰陽、日夜等宇宙自然循環之現象，相應白日、夜晚橋上及其四周來往進出、川流不息的車群和燈光。

（二）〔有容乃大〕：

以中國自然山川大地的磅礡氣勢為型，皺摺歷歷處，是造山運動時劇烈擠壓後的痕跡，也是京劇水袖舞動的雲水紋，自信而豪邁。自然地理的宏偉景觀，與歷史文化的細膩精緻，兼容並包；中國文化就是不斷吸收包容各民族與文化，從而造就了博大精深的文化寶藏。象徵：新東大橋往來車群川流不息，各有前往的目標；並且胸懷自信、襟廓宏觀，朝著真善美理想努力前進。

二、造型敘述及說明

（一）〔日昇〕：

方案一：不銹鋼作品＝高 8M ×寬 4.5M ×深 4.5M　台座＝高 2M ×寬 4.5M ×深 4.5M

方案二：青銅作品＝高 12M ×寬 4.5M ×深 4.5M　　台座＝高 1.2M ×寬 4.5M ×深 4.5M

智慧、資訊、科技的磁帶造型、融匯書法「龍」字的靈動韻律，以昂藏騰霄、雄暢奔邁之姿呈現時代意義，迴應宇宙自然和文化日新又新的無盡生機，表達文化的精銳細緻，結合轉化於生活境界之中。

（二）〔月恆〕：

方案一：不銹鋼作品＝高 8M ×寬 4.5M ×深 4.5M　台座＝高 2M ×寬 4.5M ×深 4.5M

苗栗縣政府

建業工程顧問有限公司
FRITSCH-CHIARI

苗栗市新東大橋新建工程
平面設置圖圖（一）

基地配置圖（委託單位提供）

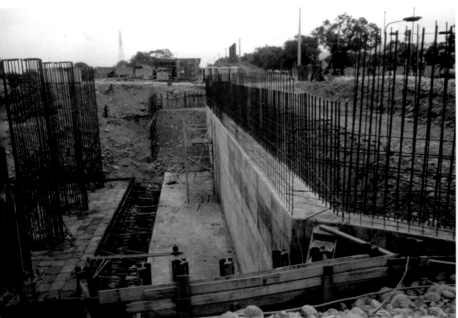
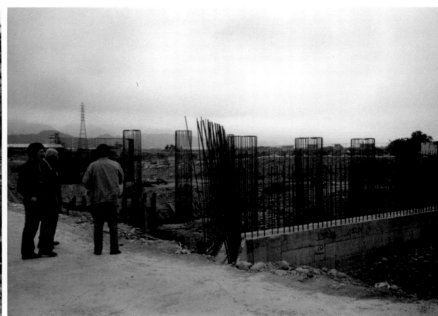
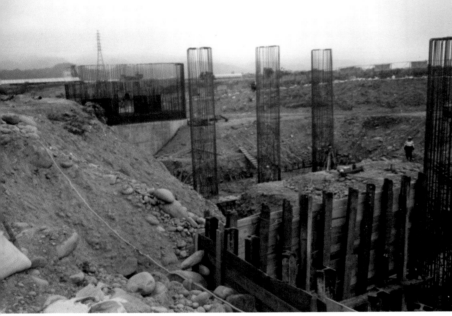

基地照片

　　方案二：青銅作品＝高12M×寬4.5M×深4.5M　　台座＝高1.2M×寬4.5M×深4.5M

　　將象徵知識、智慧、資訊、科技的磁帶造型、融匯月華宛轉靈動之美，以純樸、簡潔、有力的雕塑造型語言呈現時代意義，迴應宇宙自然和文化日新又新的無盡生機，表達人文的精銳細緻結合轉化於生活境界之中。

（三）〔有容乃大〕：

　　方案三：青銅作品＝高6M×寬3.8M×深1.9M　台座＝高2M×寬4.5M×深3.5M

　　此作表現中國山川大地的磅礴氣勢，皺摺歷歷處，是造山運動時劇烈擠壓後的痕跡，同時也是京劇水袖舞動的雲水紋。自然地理的宏偉景觀，與歷史文化的細膩精緻，兼容並包；中國文化就是不斷地吸收包容各類民族與文化，從而造就了博大精深的文化寶藏。

三、主要材料

（一）〔日昇〕、〔月恆〕：

　　方案一：作品主要材料為不銹鋼。

　　方案二：作品主要材料為青銅。

〔日昇〕設計圖（楊英鏢繪）

「月恒」　　　作品：高8M x 寬4.5M x 深4.5M

　　將象徵知識、智慧、資訊、科技的磁帶造型、融匯月華宛轉靈動之美，以純樸、簡潔、有力的雕塑造型語言呈現時代意義，迴應宇宙自然和文化日新又新的無盡生機，表達人文的細膩精緻結合轉化於生活境界之中。

楊英風景觀雕塑研究事務所　　楊英風事務所（景觀雕塑：造型藝術＋生活智慧＋自然生態
中華民國台北市10741重慶南路二段三十一號靜觀樓　　TEL：02-3935649　　FAX：886-2-3964850
YUYU YANG＋ASSOCIATES　　31, CHUNG KING S. RD., SEC. 2, TAIPEI TAIWAN R.O.C

〔月恆〕設計圖

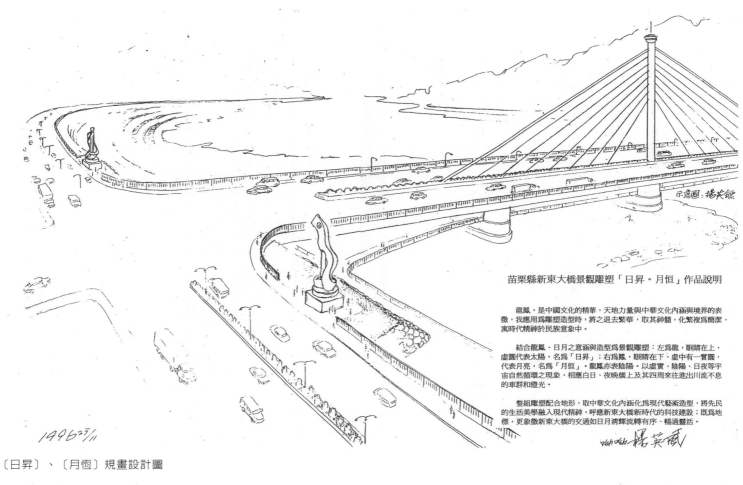

苗栗縣新東大橋景觀雕塑「日昇‧月恒」作品說明

龍鳳，是中國文化的精華，天地力量與中華文化內涵與境界的表徵，我應用爲雕塑造型時，將之退去繁華，取其神髓，化繁複爲簡潔，寓時代精神於民族意象中。

結合龍鳳、日月之意涵與造型爲景觀雕塑：左爲龍，眼睛在上，虛圓代表太陽，名爲「日昇」；右爲鳳，眼睛在下，虛中有一實圓，代表月亮，名爲「月恒」。龍鳳亦表陰陽。以虛實、陰陽、日夜等宇宙自然循環之現象，相應白日、夜晚橋上及其四周來往進出川流不息的車群和燈光。

整組雕塑配合地形，取中華文化內涵化爲現代藝術造型，將先民的生活美學融入現代精神，呼應新東大橋新時代的科技建設；既爲地標，更象徵新東大橋的交通如日月清輝流轉有序、暢通靈活。

楊英風

1996 23/11

〔日昇〕、〔月恆〕規畫設計圖

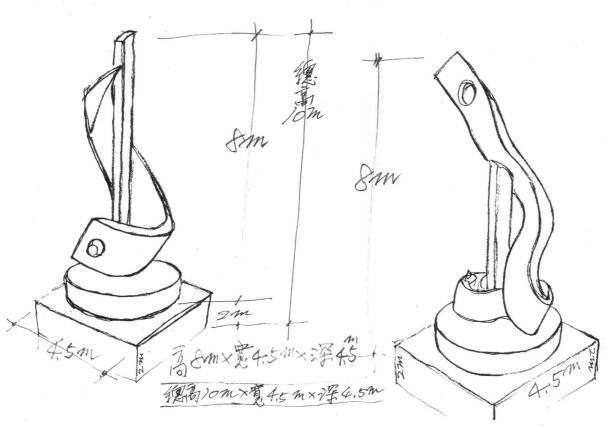

總高10m

8m

8m

2m

4.5m

4.5m

高8m×寬4.5m×深4.5m

總高10m×寬4.5m×深4.5m

楊英風景觀雕塑研究事務所
中華民國台北市10741重慶南路二段三十一號靜觀樓
YUYU YANG＋ASSOCIATES

楊英風事務所（景觀雕塑：造型藝術＋生活智慧＋自然生態）
TEL：02-3935649　FAX：886-2-396485C
31, CHUNG KING S. RD., SEC. 2, TAIPEI TAIWAN R.O.C

〔日昇〕、〔月恆〕設計圖

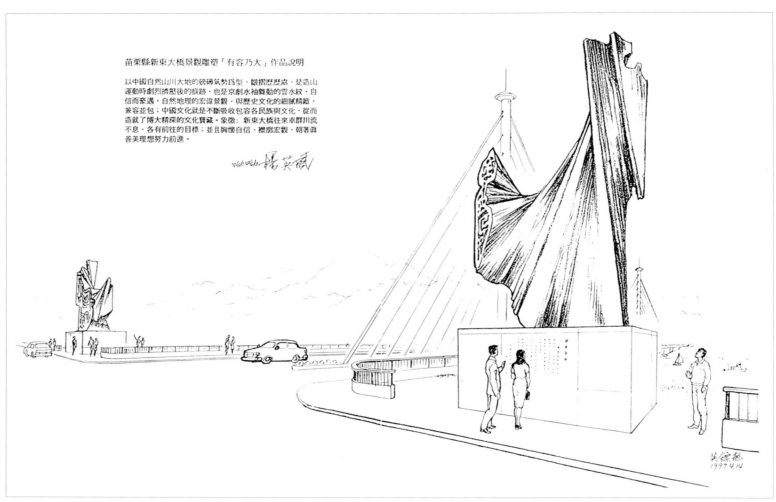

苗栗縣新東大橋景觀雕塑「有容乃大」作品說明

以中國自然山川大地的磅礴氣勢造型，皺摺歷歷處，是造山運動時劇烈擠壓後的痕跡，也是京劇水袖舞動的雲水紋，自信而豪邁。自然地理的宏偉景觀，與歷史文化的細膩精織，兼容並包；中國文化就是不斷吸收包容各民族與文化，從而造就了博大精深的文化寶藏。象徵：新東大橋往來車群川流不息，各有前往的目標；並且胸懷自信、襟廓宏觀，朝著真善美理想努力前進。

楊英鏢

〔有容乃大〕規畫設計圖（楊英鏢繪）

前後立面

〔有容乃大〕基座設計圖

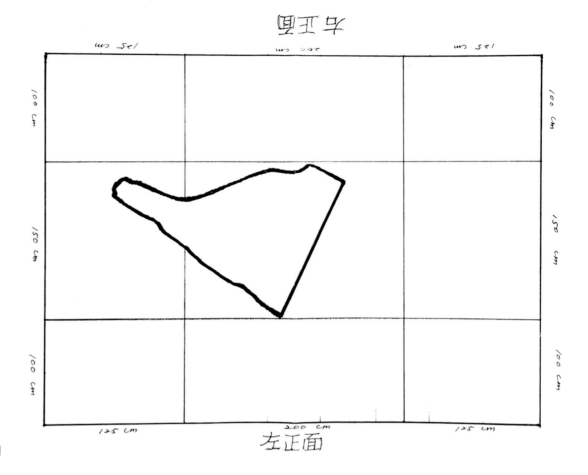

〔有容乃大〕基座設計圖

　　〔日昇〕、〔月恆〕作品以藍天白雲、青山綠水為背景，與新東大橋呼應構化出一幅美麗壯闊的畫面。青銅，殷商時期已廣被應用於各種禮器、國之重寶（如：鼎）的鑄造，以強酸強鹼的化學變化處理出銅綠色澤，隨後因環境空氣等的相濡影響，銅綠經時越久越溫潤美麗，置於大自然中，更能與自然之美相輝映。而且，青銅作品本身不反光、不刺眼，安置於交通流量大的新東大橋，不會對車輛的駕駛產生視覺的光影干擾。而不銹鋼磨光的鏡面與新東大橋相融入景，反映橋之雄偉、與自然環境形色諸貌，隨光線景物之不同而變化，作品與環境相融為整體諧和性的表現。惟新東大橋來往車行頻繁，不銹鋼的光鏡面，日照、燈光產生強烈折光反射，恐將對車輛駕駛視覺產生干擾。

（二）〔有容乃大〕：

　　方案三：作品主要材料為青銅。

　　〔有容乃大〕作品，以藍天白雲、青山綠水為背景，與新東大橋呼應構化出一幅美麗壯闊的畫面。青銅，殷商時期已廣被應用於各種禮器、國之重寶（如：鼎）的鑄造，以強酸強鹼的化學變化處理出銅綠色澤，隨後因環境空氣等的相濡影響，銅綠經時越久越溫潤美麗，置於大自然中，更能與自然之美相輝映。而且，青銅作品本身不反光、不刺眼，安置於交通流量大的新東大橋，不會對車輛的駕駛產生視覺的光影干擾。

四、設計及結構概要說明

　　雕塑實體以鋼骨為結構，設計及結構概要說明如附圖。　*（編按：見規畫設計圖）*

五、景物配合說明

　　〔日昇〕、〔月恆〕龍鳳蟠騰於銅柱，〔有容乃大〕動勢向上延伸。二組雕塑作品，造型上動中有平衡，結構上有穩定、安全的意義，文化上則彰顯頂天立地的氣勢，景觀視覺上

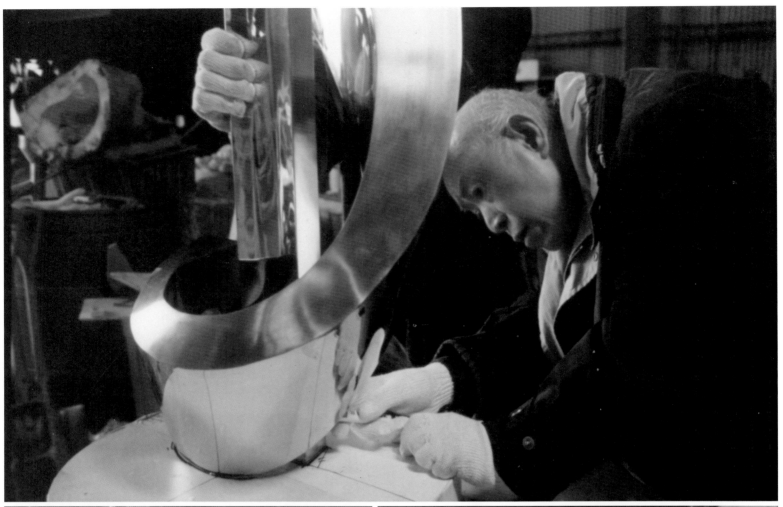

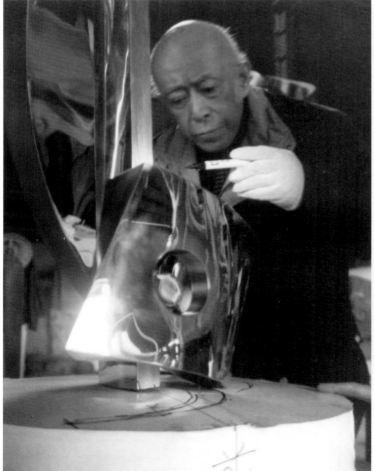

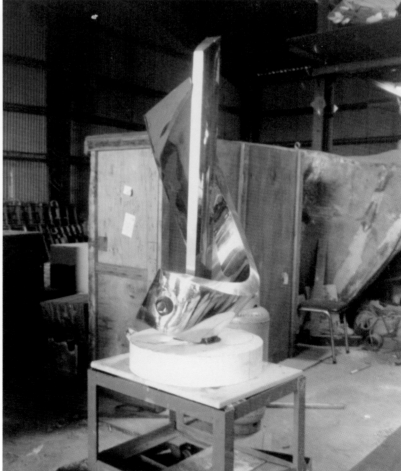

〔月恆〕模型照片

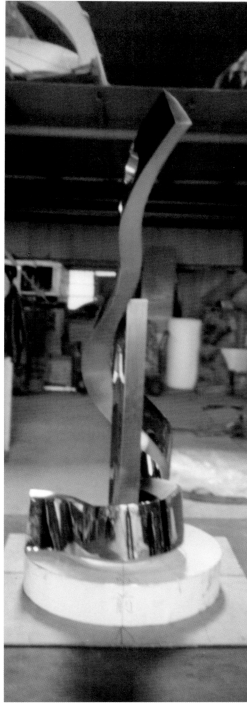

〔日昇〕模型照片

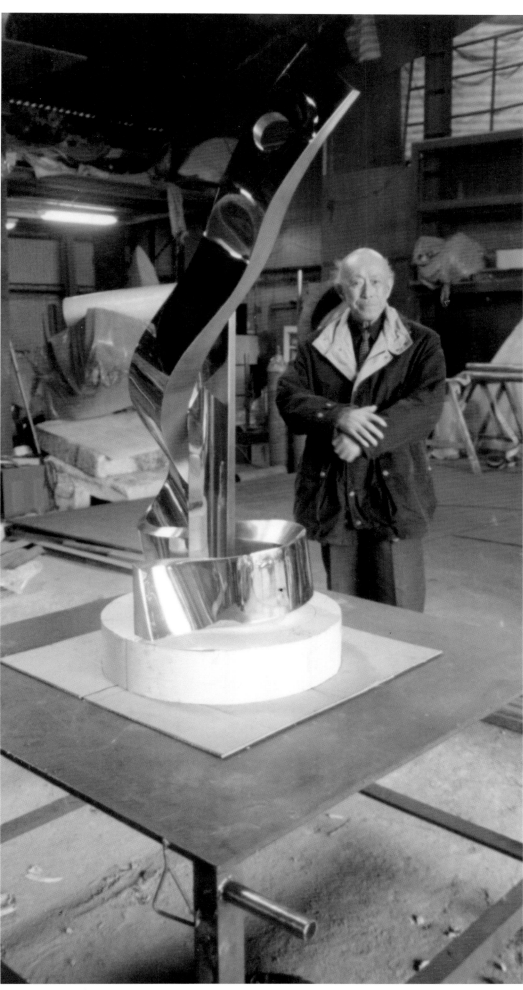

楊英風與〔日昇〕模型合影

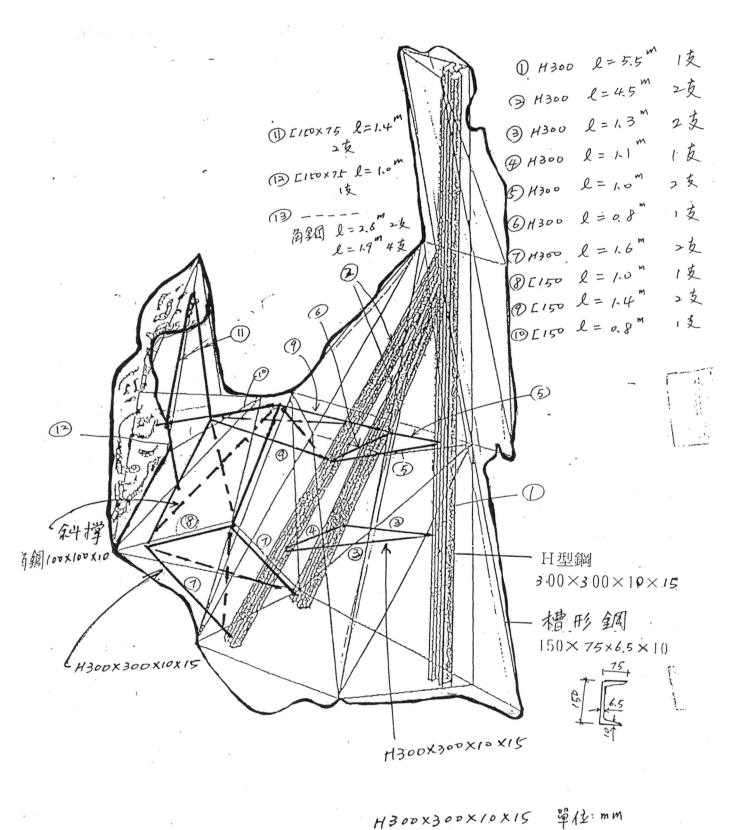

① H300　$l = 5.5^m$　1支
② H300　$l = 4.5^m$　2支
③ H300　$l = 1.3^m$　2支
④ H300　$l = 1.1^m$　1支
⑤ H300　$l = 1.0^m$　2支
⑥ H300　$l = 0.8^m$　1支
⑦ H300　$l = 1.6^m$　2支
⑧ [150　$l = 1.0^m$　1支
⑨ [150　$l = 1.4^m$　2支
⑩ [150　$l = 0.8^m$　1支

⑪ [150×75　$l = 1.4^m$　2支
⑫ [150×75　$l = 1.0^m$　1支
⑬ -------
角鋼　$l = 2.6^m$　2支
　　　$l = 1.9^m$　4支

H型鋼
$300 \times 300 \times 10 \times 15$

槽形鋼
$150 \times 75 \times 6.5 \times 10$

斜撑
角鋼 $100 \times 100 \times 10$

H300×300×10×15

H300×300×10×15

$H300 \times 300 \times 10 \times 15$　單位：mm

鋼骨主柱爲H型鋼

〔有容乃大〕施工圖

412

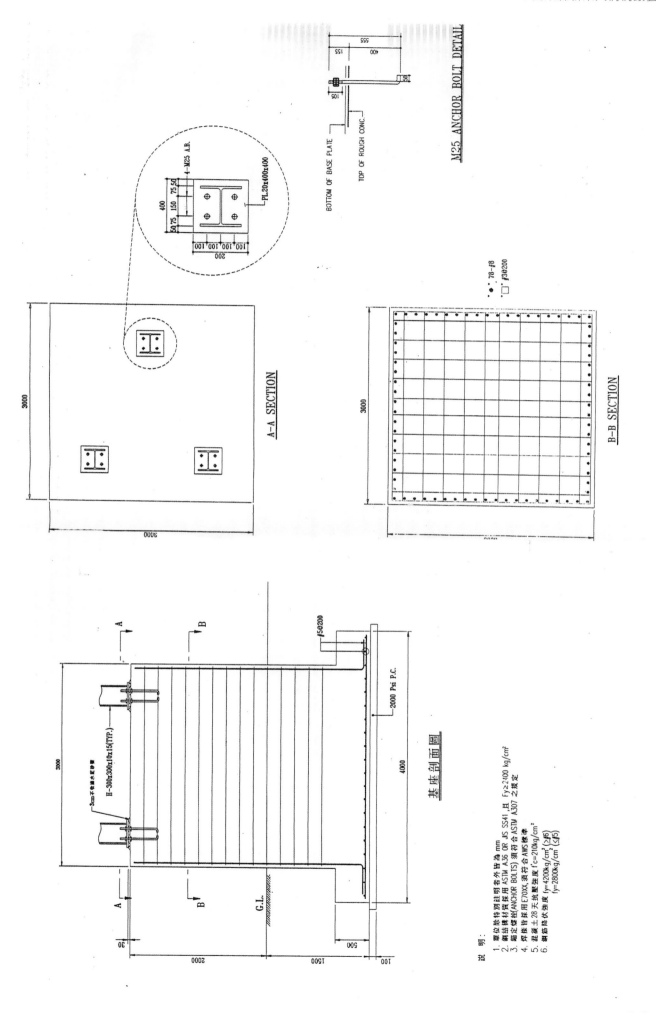

M25 ANCHOR BOLT DETAIL

BOTTOM OF BASE PLATE

TOP OF ROUGH CONC.

A-A SECTION

B-B SECTION

基座剖面圖

基座剖面與接頭詳圖

〔有容乃大〕基座剖面與接頭詳圖

說 明:
1. 單位除特別註明者外皆為 mm
2. 鋼結構構材皆採用 ASTM A36 OR JS SS41 且 fy≧2400 kg/cm²
3. 錨定螺栓(ANCHOR BOLTS) 須符合 ASTM A307 之規定
4. 焊接皆採用 E70XX, 須符合 AWS 標準
5. 混凝土 28 天抗壓強度 f'c=210kg/cm²
6. 鋼筋降伏強度 fy=4200kg/cm² (≧#6)
 fy=2800kg/cm² (≦#5)

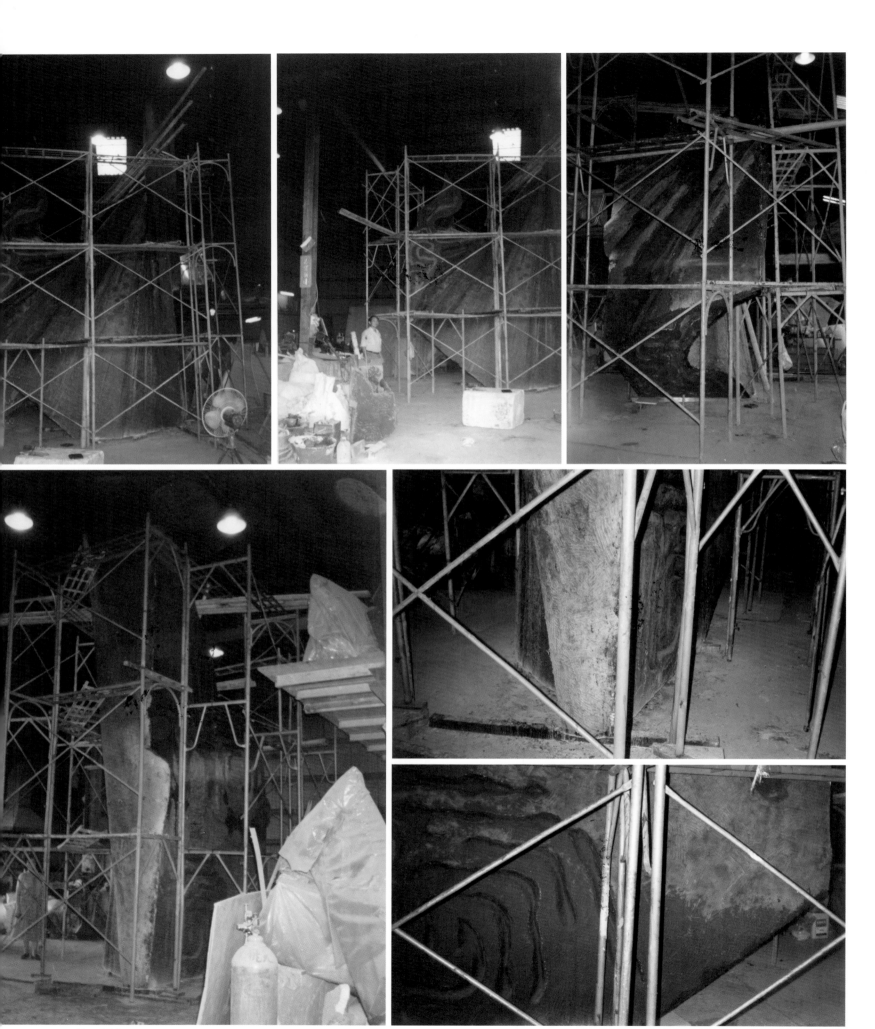

施工照片

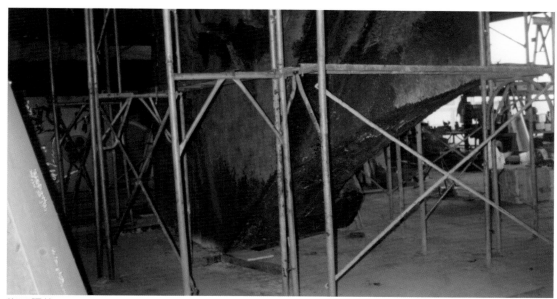

施工照片

與新東大橋橋上兩支立柱相呼應，不銹鋼的光影返照、或青銅的銅綠均與周邊山水相映相融。

六、保養、維護方式及費用概算

　　青銅是亙古的材料，不怕風吹日曬雨淋，如故宮博物院珍藏的青銅器，皆是千年以上與時俱存。尤其青銅作品安置在公共空間，銅綠因日漸氧化出現更美麗的色澤，相映相融於自然風光。青銅作品之保養，一年只須一次沖水刷洗，以清水將沉積的汽車油煙、酸雨污水刷洗沖掉即可。清洗費用每次約新台幣參萬元。如以不銹鋼為主要材料，須以人工用棉布、肥皂水、清水分步驟清洗，一年約需清洗三或四次，每年經費約需新台幣壹拾伍萬元，以維護作品鏡面之光華。

七、施工至安裝期限

　　作品施工至安裝完成，工作時間約需六個月。作品於工作室施作之時間約需五個半月，現場固定安裝約需時兩星期。

八、作品使用年限估算

　　青銅是亙古的材料，不怕風吹日曬雨淋，如故宮博物院珍藏的青銅器，皆是千年以上與時俱存，且其色澤越久越美，使用年限以千年計，幾乎是永久性的作品。不銹鋼為最穩定、不氧化、不腐蝕的現代鋼材，被廣為應用為摩天大廈的帷幕牆，若有保養，則亦是可保存千年的作品材料。

九、結論

　　〔日昇〕、〔月恆〕與〔有容乃大〕二組雕塑配合地形，取中華文化內涵化為現代藝術造型，將先民的生活美學融入現代精神，呼應新東大橋新時代的科技建設；既為地標，更象徵新東大橋的交通如日月清輝、流轉有序、暢通靈活。

<div style="text-align:right">（以上節錄自楊英風〈新東大橋橋頭藝術工程服務建議書〉1997.2 。）</div>

◆相關報導

• 邱連枝〈新東大橋選地標惹波　有人反應競圖不公　指縣府為楊英風護航〉《中國時報》第13版／苗栗焦點，1997.3.26，台北：中國時報社。

• 李立國〈楊生前承做苗栗銅雕　有容乃大可如期完工〉《聯合報》第18版，1997.10.23，台北：聯合報社。

完成影像（2003，龐元鴻攝）

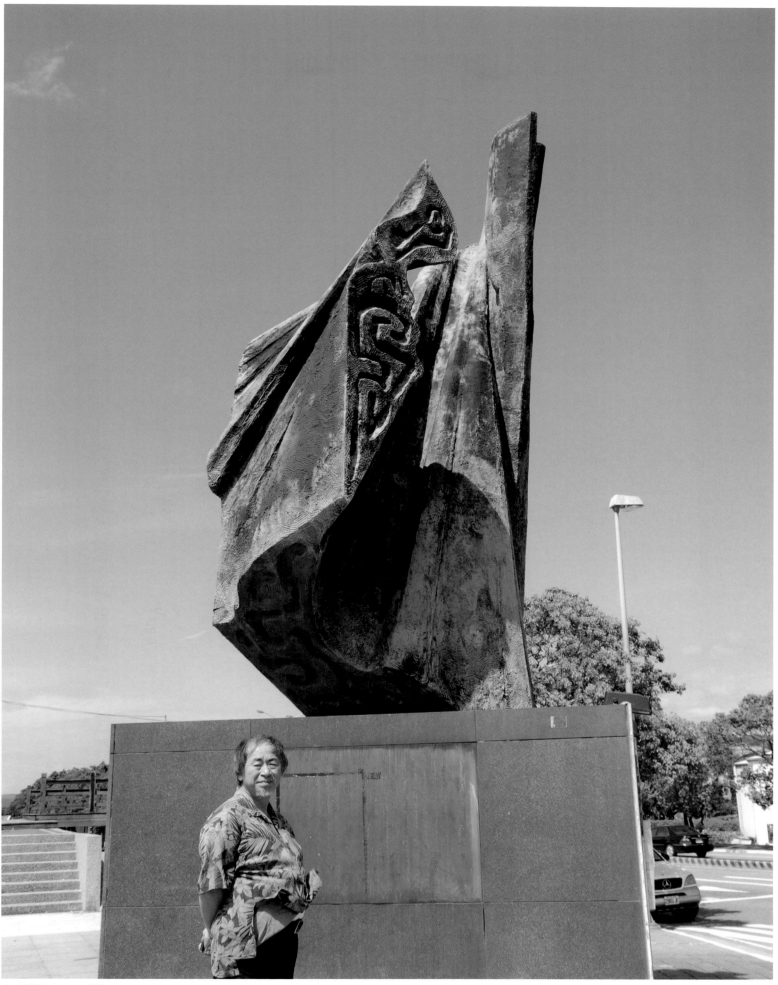

完成影像（2008 攝）

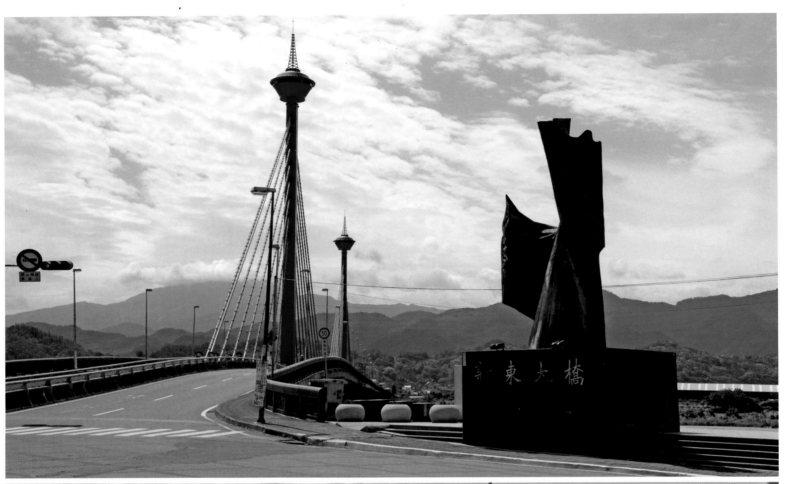

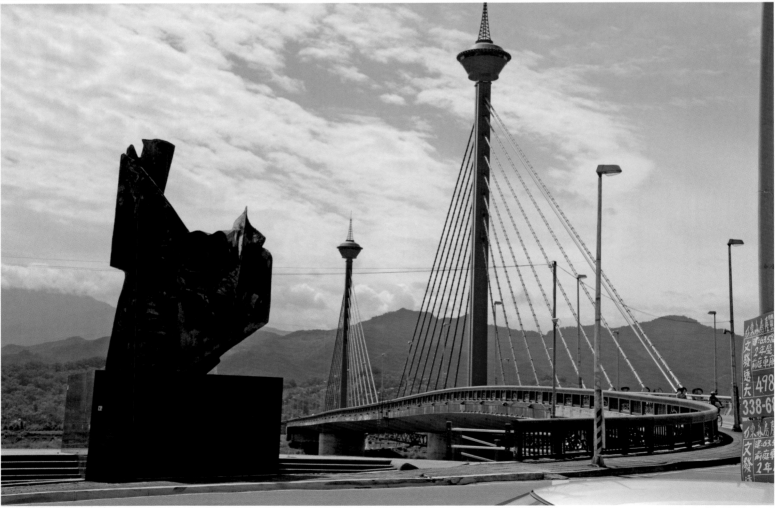

完成影像（2008 攝）

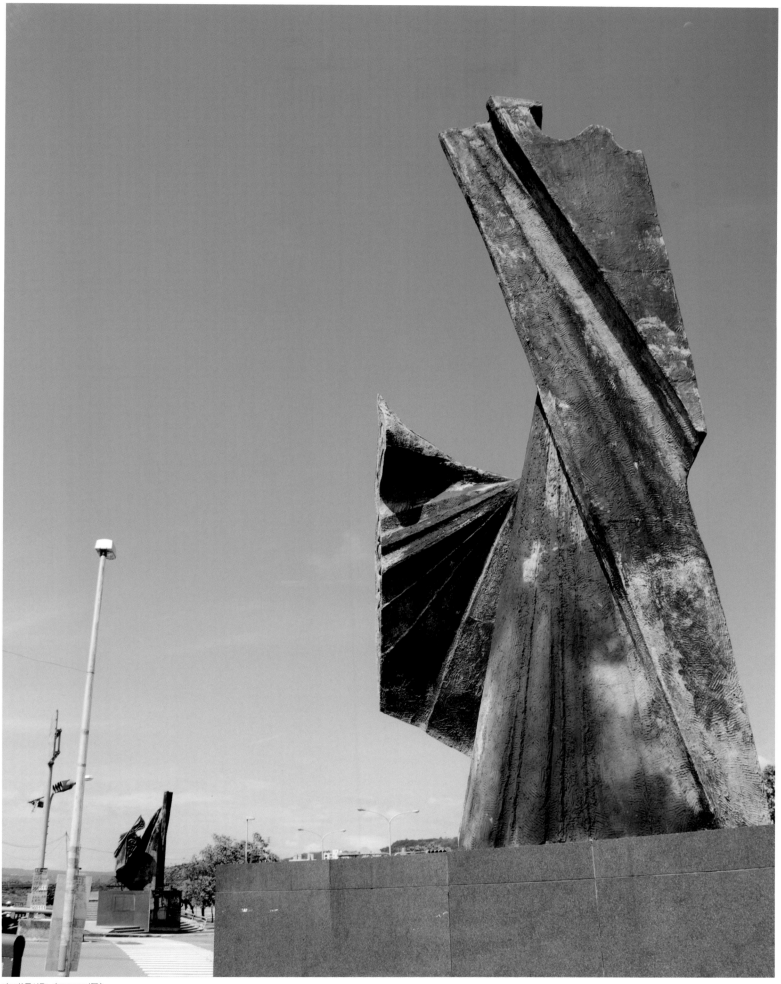

完成影像（2009 攝）

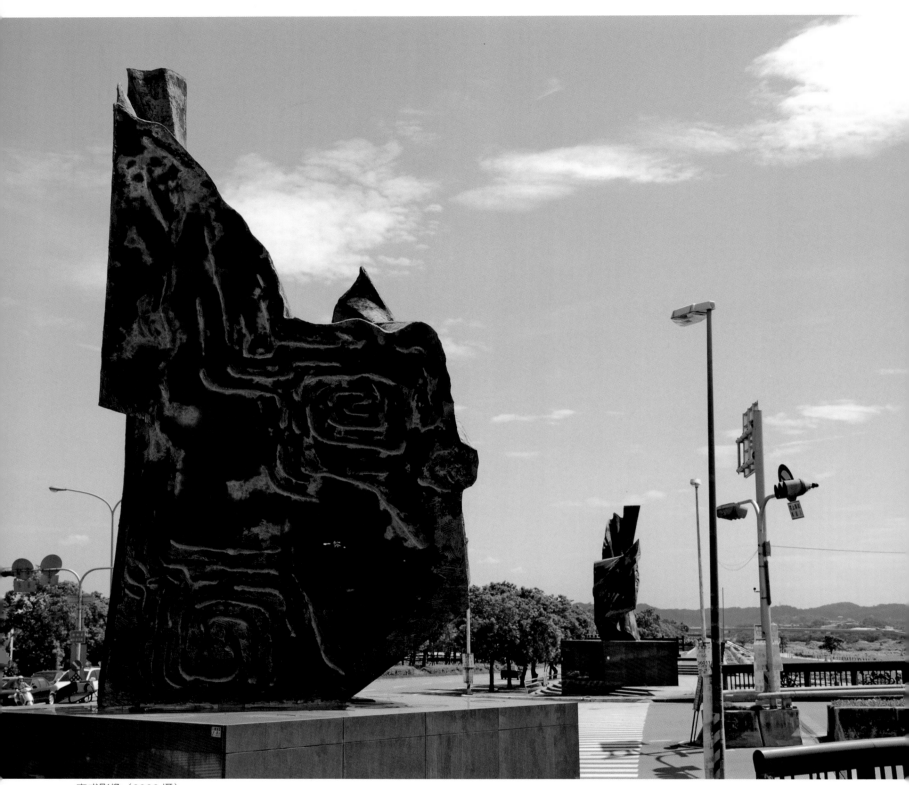

完成影像（2009 攝）

楊生前承做苗栗銅雕
有容乃大可如期完工

【記者李立國／苗栗報導】藝術家楊英風前晚去世，他生前承作苗栗市新東大橋頭的銅雕「有容乃大」藝術作品，預定於十一月上旬完工，為恐影響進度，縣府建設局人員昨天與楊英風藝術基金會聯繫，基金會人員表示可如期完工。

李立國〈楊生前承做苗栗銅雕　有容乃大可如期完工〉《聯合報》第18版，1997.10.23，台北：聯合報社

| 限 | 年 | 存 | 保 | | （ 函 ） | | 府 政 縣 栗 苗 |
| 號 | 檔 | | | | | | |

速別

受文者：楊英風雕塑環境造型股份有限公司

台北市重慶南路二段⋯號⋯樓

密等

行文單位
正本：楊英風雕塑環境造型股份有限公司
副本：本府主計室、建設局

批示

擬辦

查照。

主旨：檢送新東大橋橋頭景觀藝術作品合約書正本乙份，請查照惠復，請查照。

解密條件
公布後解密
附件抽存後解密
年　月　日自動解密

發文
日期　中華民國八十六年七月卅一日
字號　八六府建土字第
附件　如主旨

100581 號

縣長何智輝

1997.7.31　苗栗縣縣長何智輝—楊英風

（資料整理／關秀惠）

◆台中威名建設壁面浮雕設置案^{（未完成）}

The wall relief design for the Weiming Construction, Taichung(1997)

時間、地點：1997、台中

◆背景概述

在此案中，楊英風曾至現場觀察大樓環境，經考量後，預定設計一座〔晨曦〕壁面浮雕，然此案因故未完成。 *（編按）*

基地照片

（資料整理／關秀惠）

1997 23/「晨曦」台中威名新環社區大浮雕景觀雕塑（不鏽鋼）設計圖. 高580×寬200 cm

〔晨曦〕規畫設計圖

楊英風至現場勘查大樓環境

（資料整理／關秀惠）

◆台北縣法鼓山入口山門〔正氣〕景觀雕塑規畫案 *（未完成）

The installation of the lifescape sculpture *Mountain Grandeur* for the entrance of Dharma Drum Mountain, Taipei county(1997)

時間、地點：1997、台北金山

◆背景概述

1997 年初，我們法鼓山的聯外道路第一階段工程接近完成時，我想到法鼓山的景觀中，應該陳列幾件大師級的當代雕塑作品，而楊英風及朱銘兩位師徒的創作風格，都曾經讓我傾心不已。同時我也想到從北濱公路淡金段轉進通往法鼓山的路口處，不宜採用傳統寺廟型式的山門（俗稱大山門）。因為法鼓山是世界性的佛教教育園區，形象上不同於傳統的中國寺廟，所以我考慮在入口處的廣場，以楊英風的大型現代雕塑做為地標。當我徵詢了他的意見後，他便親臨金山的工地現場，指示安裝的位置以及銅雕的高度，他為我們提供的作品，名為「正氣」，建議的高度連基座二十公尺。 *（以上節錄自釋聖嚴〈我與現代雕塑大師楊英風先生──附楊美惠女士〉《太初回顧展（一1961）──楊英風（1926-1997）》頁208-211，2000.10. 25，新竹：國立交通大學、楊英風藝術教育基金會。）*

聖嚴法師留學日本時，初見楊英風在日本萬國博覽會作品便為其創作精神感動；後兩人在楊英風籌辦美國加州法界大學藝術學院至美東訪問期間，有進一步相識。嗣後，楊英風受聖嚴法師之邀，陸續擔任法鼓山建築工程的諮詢委員與景觀環境工程的首席顧問。 1997 年楊英風協助聖嚴法師製作法鼓山入口山門標地〔正氣〕，然此案因同年 10 月楊英風逝世，未能完成。 *（編按）*

◆規畫構想

「一位僧人柔和沉靜地面山禪坐」是法鼓山永遠的山徽，這正是雕塑大師楊英風居士生前替我們法鼓山提名出來最好的精神符號；他還曾是我們敦聘景觀環境工程的首席顧問。

因為立意建設出世界性的佛教教育園區，「法鼓山」在整體建設工程中，每有請教時，總能在他謙沖祥和的神情中將他高瞻遠矚，具國際視野及時代意義的創見要言不繁地提供給我們。楊居士「太魯閣山水系列」的銅鑄名作之一：一九七六年的〔正氣〕，也正是他提供給我們作為「三門，一般稱作山門」的標地物。

〔正氣〕一作的太魯閣山水系列作品是楊英風居士一九九六年自義大利遊學三年返國，赴花蓮旅遊時，親臨見識台灣山勢的磅礴，山壁拔地擎天的魂魄後，完成了此件以斧劈寫意表達勁銳的銅鑄作品；整件作品有著來自中國宋畫山水中熟悉的大斧劈的筆法銳變而成具體造型的氣勢。〔太魯閣山谷〕（1973）、〔造山運動〕（1974）、〔鬼斧神工〕（1976）、〔夢之塔〕（1972）……等山水系列作品，深入台灣的土地，表達著中國文化「天人合一」的生命哲思：「中國文化浩如煙海的文化寶藏始終是我的創作的豐源」他生前如是說。以這樣具有歷史氣質和宇宙氣勢的作品作為「法鼓山」的「山門」，真正符合「法鼓山」法脈血源的生命來處。 *（以上節錄自釋聖嚴〈歷史氣質和宇宙氣勢──楊英風和法鼓山〉《人文、藝術與科技──楊英風紀念文集》頁19-20，2001，新竹：國立交通大學出版社。）*

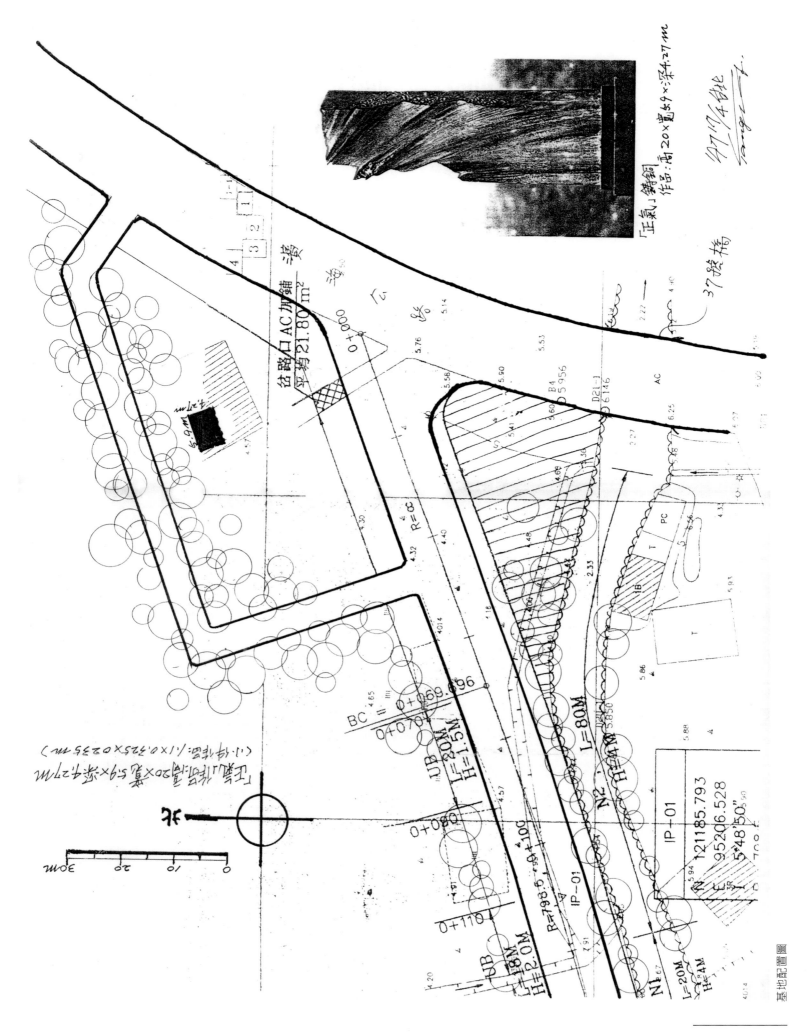

基地配置圖

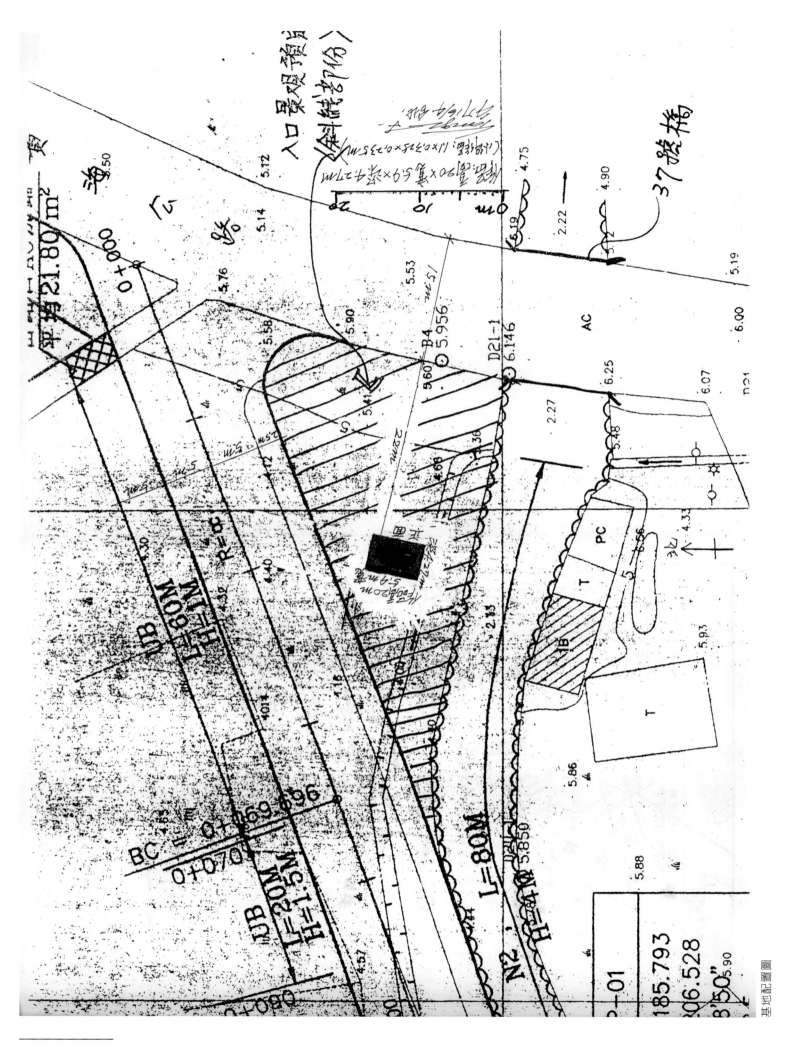

基地配置圖

426

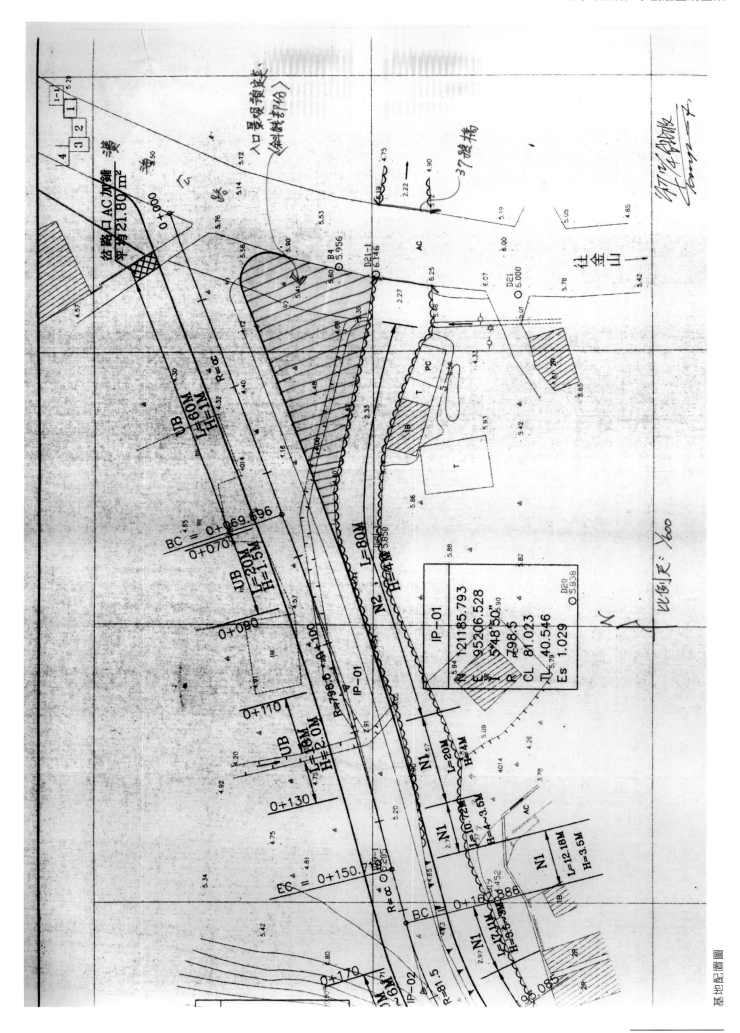

基地配置圖

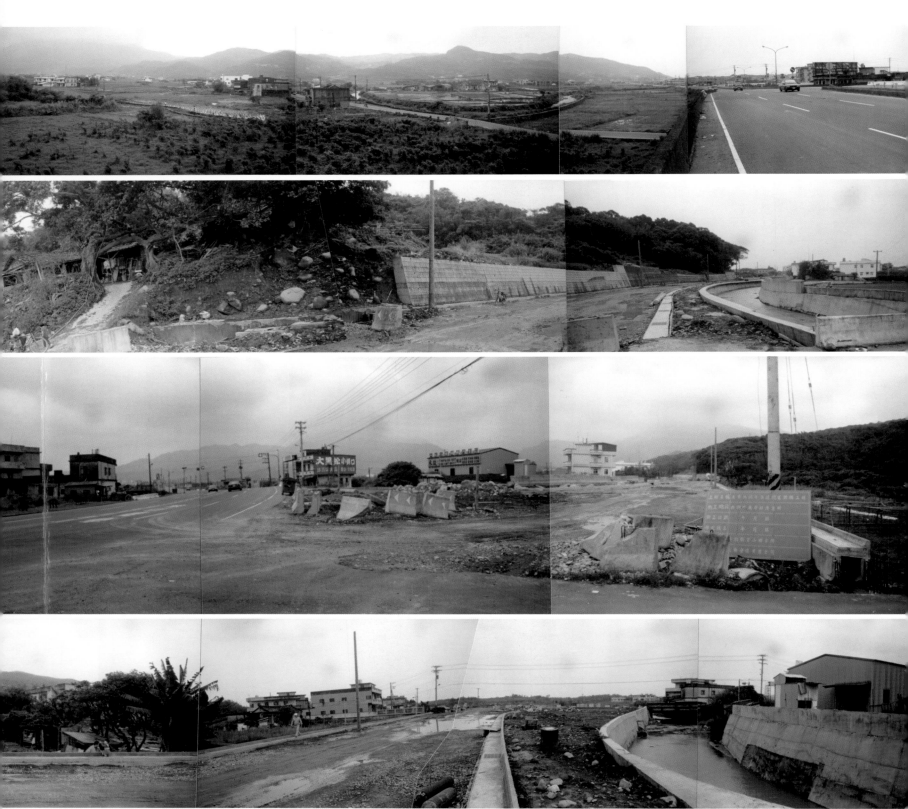

基地照片

◆相關報導

- 釋聖嚴〈我與現代雕塑大師楊英風先生——附楊美惠女士〉《太初回顧展（一1961）——楊英風（1926-1997）》頁208-211，2000.10.25，新竹：國立交通大學、楊英風藝術教育基金會。

- 釋聖嚴〈歷史氣質和宇宙氣勢——楊英風和法鼓山〉《人文、藝術與科技——楊英風紀念文集》頁19-20，2001，新竹：國立交通大學出版社。

我與現代雕塑大師楊英風先生──附楊美惠女士

釋聖嚴

　　我雖不是藝術行家，也不懂雕塑藝術，卻又非常喜歡，因此認識了好多位世界級的雕塑界朋友。出生於台灣宜蘭的楊英風居士(一九二六年至一九九七年)，則是其中與我關係最深的一位，我想那是因為跟中國古代石窟的佛像雕塑藝術有關係的緣故吧！

作品深深撼動我的思潮

　　初識現代雕塑大師楊英風居士，是在一九八〇年代初，當時他正應宣化上人的邀請，義務籌辦美國加州法界大學藝術學院。在美期間，有一次他陪同宣化上人到美東地區訪問，我在紐約的小道場東初禪寺也是其中一站。這時他已經是一位虔誠的三寶弟子，而且患有相當嚴重的皮膚病，手部非常粗糙，然而為了佛教的藝術教育，他仍舊不辭辛勞，奔走於台美兩地之間。

　　不過，若談到我知道楊居士，最早還要溯及到一九六一年他為日月潭教師會館設計的大型浮雕時，他的創作「自強不息」、「日月光華」、「怡然自得」就已深深吸引了我，憾動我的思潮。他在當時尚未學佛，不僅沒有佛像的作品，事實上還曾留學義大利，在羅馬藝術學院雕塑系深造。到了一九六四年，他因贈送天主教教宗保祿六世一件名為「渴望」的銅雕作品，被收藏於教宗的辦公室，而知名於歐洲藝壇，我還以為他可能會成為天主教教徒呢！

　　一九七〇年，萬國博覽會在日本大阪舉行，中國館的造型是由本世紀最偉大的中國建築師貝聿銘設計，館前的大型銅雕創作「鳳凰來儀」，便是出自楊英風大師的手。他巧妙地融和了中國文化的意境，運用現代藝術的表現法，創作了這件風靡全世界的藝術品。我當時因為正好在日本

在聖嚴法師（左）的禮聘下，楊英風居士（右）曾多次出席法鼓山工程建設相關會議

208

釋聖嚴〈我與現代雕塑大師楊英風先生──附楊美惠女士〉《太初回顧展（一1961）──楊英風（1926-1997）》頁208-211，2000.10.25，新竹：國立交通大學、楊英風藝術教育基金會

留學，遂隨著幾位同學前往參觀博覽會，竟在這件藝術品四週徘徊三次，端詳許久，最後才有點不捨地離去。至今我仍弄不清楚，究竟是由於懷念故國文化使然，還是因為受到楊大師創作藝術的精神所感動？

兩人似乎早有默契

及至一九九０年代初，由於我們有了台北縣金山鄉的一塊山坡地，命名為法鼓山，並公開徵求山徽圖案的設計，收到了一百數十件作品。為此，我們還特地組成了一個評選委員會，我雖是主任委員，而各位委員卻都是當代頂尖的藝術界權威人士，楊英風便是其中的首席。初選產生三件，決審定案的一件是楊大師提名的，結果以多數票通過。我一向尊重專家的高見，所以在評選過程中，並沒有表示我個人的看法，但是我與楊大師好像早有默契似的，他提名的那件作品，也正是我心中所屬意的。那件作品似乎在一九八九年我去印度朝聖期間曾見過它的輪廓，甚至在我的夢中也曾出現過一次。那件作品是用牛皮紙剪貼而成的一個手形，指尖部份稍鋒利了些，於是大家決議在會後向作者徵得同意，把三個伸直的指部尖端修成半圓形，看起來會比較慈悲柔和。那就是現在我們法鼓山各項文宣品中所常見而統一的標幟圖了。

嗣後，楊大師便被我們聘請為法鼓山建築工程的咨詢委員以及景觀環境工程的首席顧問。凡是我們舉行相關工程的會議，不論是在農禪寺召開，或在法鼓山召開，他只要一接到通知，不管自身的工作仍極忙碌，總是有請必到。在每次的會議中，他也總是坐在一旁，默默地、靜靜地傾聽每一位的發言，從不主動表示意見，好像是說大家的高見已經夠好了，他不必再多添什麼言語

釋迦牟尼佛 1989

209

釋聖嚴〈我與現代雕塑大師楊英風先生──附楊美惠女士〉《太初回顧展（一1961）──楊英風（1926-1997）》頁208-211，2000.10.25，新竹：國立交通大學、楊英風藝術教育基金會

了。在他的身上看不到半點大師的架子和氣燄，有的只是謙沖祥和的神情，就如同他的創作所散發出的氣息一般。他既是一位國際級的雕塑藝術大師，同時也擁有日本東京藝大建築系的教育背景，因此每當我們請他指教時，他總能要言不繁，語語中的，提供我們他那高瞻遠矚、具國際視野及時代意義的創見。

一九九六年春，我被新竹華城的主人葉榮嘉建築師款待去參觀那裡的露天雕塑陳列館，該處所展示的大型銅雕及不銹鋼雕作品，都是楊英風及朱銘師徒兩人的創作。那天使我意外、驚喜的是，楊大師親自駕臨新竹華城，來為我逐件說明他創作時的心境，以及每一件作品所代表的是意涵。在他的詳盡的介紹中，我約略地領會到藝術作品是有生命的，雖不能說永恆的不朽，至少可以超越人類肉體所處的時空，它們的生命是可以通過藝術家的精神，而跟宇宙的脈動連接在一起的。

一九九七年初，我們法鼓山的聯外道路第一階段工程接近完成時，我想到法鼓山的景觀中，應該陳列幾件大師級的當代雕塑作品，而楊英風及朱銘兩位師徒的創作風格，都曾經讓我傾心不已。同時我也想到從北濱公路淡金段轉進通往法鼓山的路口處，不宜採用傳統寺廟型式的山門(俗稱大山門)。因為法鼓山是世界性的佛教教育園區，形象上不同於傳統的中國寺廟，所以我考慮在入口處的廣場，以楊英風的大型現代雕塑做為地標。當我徵詢了他的意見後，他便親臨金山的工地現場，指示安裝的位置以及銅雕的高度，他為我們提供的作品，名為「正氣」，建議的高度連基座二十公尺。

這一見，竟是最後一面

隔不多久我即將出國，又聽說楊大師身體違和，便專程到他台北市的府上探訪，他還抱病從樓上下來，和他夫人在門口親自迎接。他對出家人總是這般地恭敬謙誠，我相信他對一般的朋友，也是如此隨和親切的。我在他府上觀賞了許多件他的雕塑原作，他也送了我一組「正氣」的照片，問我何時進行。佛說世事無常，萬萬想不到這一見，竟是我和楊大師最後的一面。是年九月，他就捨報往生了。

對於楊英風居士的過世，我很想寫一篇悼念文，但苦於當時手邊缺乏他的生平資料，一時未

國立交通大學百年校慶，楊英風居士提供大型雕塑作品「緣慧潤生」

210

釋聖嚴〈我與現代雕塑大師楊英風先生——附楊美惠女士〉《太初回顧展（一1961）——楊英風（1926-1997）》頁208-211，2000.10.25，新竹：國立交通大學、楊英風藝術教育基金會

能如願。一九九八年爲籌募法鼓大學的建設經費，法鼓山決定舉辦第二度當代藝術品義賣展，也再次向楊先生的二女兒楊美惠女士徵求作品。第一屆義賣展時，她捐贈了一座觀世音菩薩銅雕；在法鼓山奠基大典時，所埋設的地宮中，她也捐贈了一尊銅雕觀世音菩薩像；在這一次的義賣展中，楊女士仍以「楊英風美術館」的名義，捐贈了一座釋迦牟尼佛銅雕坐像，以新台幣五十五萬元拍賣價被一位善心的居士收藏。楊大師及其千金對於法鼓山的大力護持，以及對我個人的襄助，在在讓我沒齒難忘，永遠感恩。

楊美惠女士在捐出那座釋迦佛銅雕之後一個多月，也於一九九八年八月往生了，享年僅四十六歲。她是外語系畢業的，所以每次陪伴她父親出席我們的工程會議時，總是謙稱自己不懂藝術，她只是父親的司機而已，從來不肯發言。事實上，正由於她的外語專長，在她將父親推向歐美及亞太各地，伸展藝術創作光芒，飲譽國際藝林，幫助很大。在楊大師的創作過程中，她可說是一大功臣，自一九七一年創立「楊英風美術館」以來，擔任了她父親最佳的經紀人，讓她父親能夠致力於創作，免得爲了展出及管理等行政事務而分神。因此，我在大詩人余光中的傳記中，讀到了詩人非常羨慕楊大師有一位千金好幫手，余大詩人雖也有四個女兒，卻無一人能夠助他一臂之力，認爲楊大師真是有福氣啊！這對父女倒像是約好了，來到人間共同爲藝術奉獻的，所以大師往生不久，這位終身未嫁的千金也隨之西逝了。值得讚美，也令人哀慟！

提起楊大師的佛像雕塑，收藏得最多也最完整的，應該是在台灣新竹的法源寺，那是他的第三位千金寬謙法師出家的道場。她雖不是藝術家，但也跟她父親一樣，是建築系出身的，對於佛教的建築藝術研究有極深厚的功力，所以也是我們法鼓山的專案顧問。我曾經應邀前去參訪法源寺，有緣瞻仰楊大師的佛像系列作品，他的風格，粗看似滲有北魏及盛唐的石窟雕塑意味，細看則是楊大師自己個人的創作生命的累積。

我在這趟出國的前一日，爲了商談如何將「正氣」這件雕塑藝術安裝在法鼓山適當的位置，把楊大師的長公子楊奉琛、長媳王維妮夫婦，也就是現任「楊英風美術館」的負責人，以及寬謙法師，約到北投中華佛學研究所茶敘。他們爲我第三度送來有關楊大師、楊美惠父女兩人的生平資料，以及寬謙法師和于果在《覺風》季刊中所刊載的悼念文。我讀該二文非常感動，也極其慚愧。他們前兩次寄給我的資料，可能因我正在出國期中，弟子們不知它的重要性，也就未能交到我的手中。現在我親自收到了這些珍貴的資料，豈容再拖延！

爲了感謝楊大師一家人的知遇及護持，我雖老病相侵，體力衰弱，加上忙碌，且仍在國際遊化的旅途當中，還是忙裡偷閒，終於完成了這篇紀念文，也了卻我的一椿心願。（一九九九年四月廿一日晚聖嚴寫於新加坡登機前往德國柏林之前三小時）

善財禮觀音
1989
90×56×40 cm

211

釋聖嚴〈我與現代雕塑大師楊英風先生——附楊美惠女士〉《太初回顧展（一1961）——楊英風（1926-1997）》頁208-211，2000.10.25，新竹：國立交通大學、楊英風藝術教育基金會

◆附錄資料

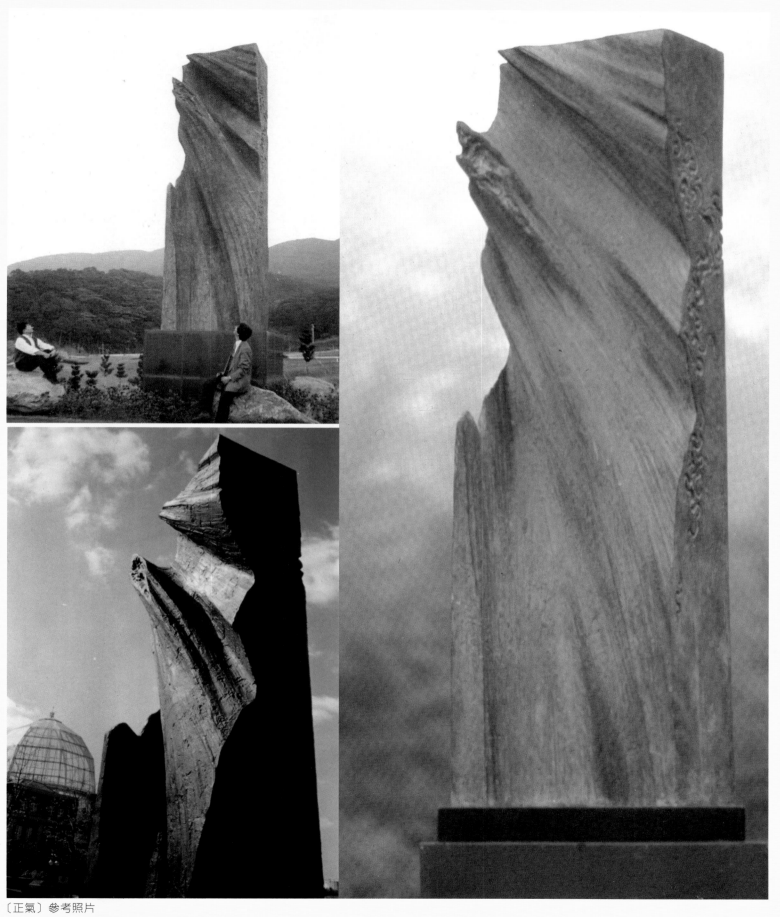

〔正氣〕參考照片

（資料整理／關秀惠）

◆泛亞大飯店正廳右側電梯前隔間活頁屏風設計草圖*（未完成）

The screen design for the front of elevator in the right Main Hall of Pan-Asian Hotel (1968)

時間、地點：1968、台北

屏風設計草圖

◆不知名大門標誌與景觀設計*（未完成）

The doormark and lifescape design for an unknown front gate(1970s)

時間、地點：約 1970 年代、地點未詳

規畫設計圖

◆台北內湖碧山莊景觀造型基本草案*（未完成）

The lifescape mold draft for Bi Villas in Neihu, Taipei(1974)

時間、地點：1974、台北

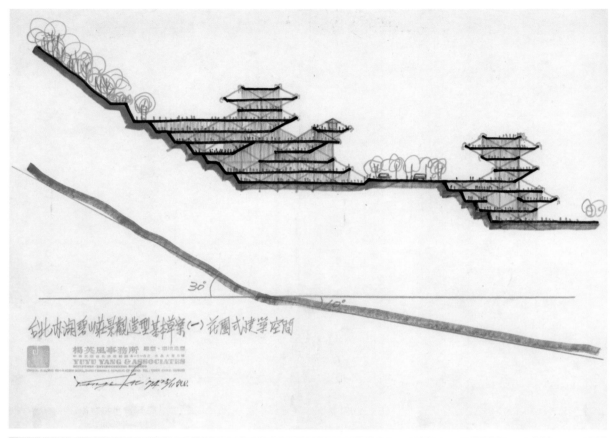

草案（一）花園式建築空間

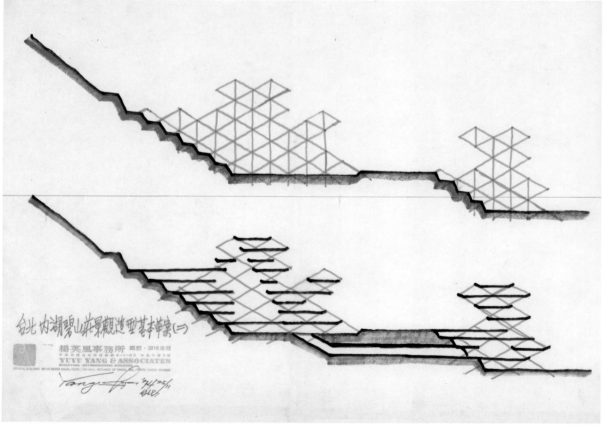

草案（二）

◆不知名建築庭園設計及浮雕設置*（未完成）

The garden lifescape design and the relief installation for an unknown architecture(1974)

時間、地點：1974、地點未詳

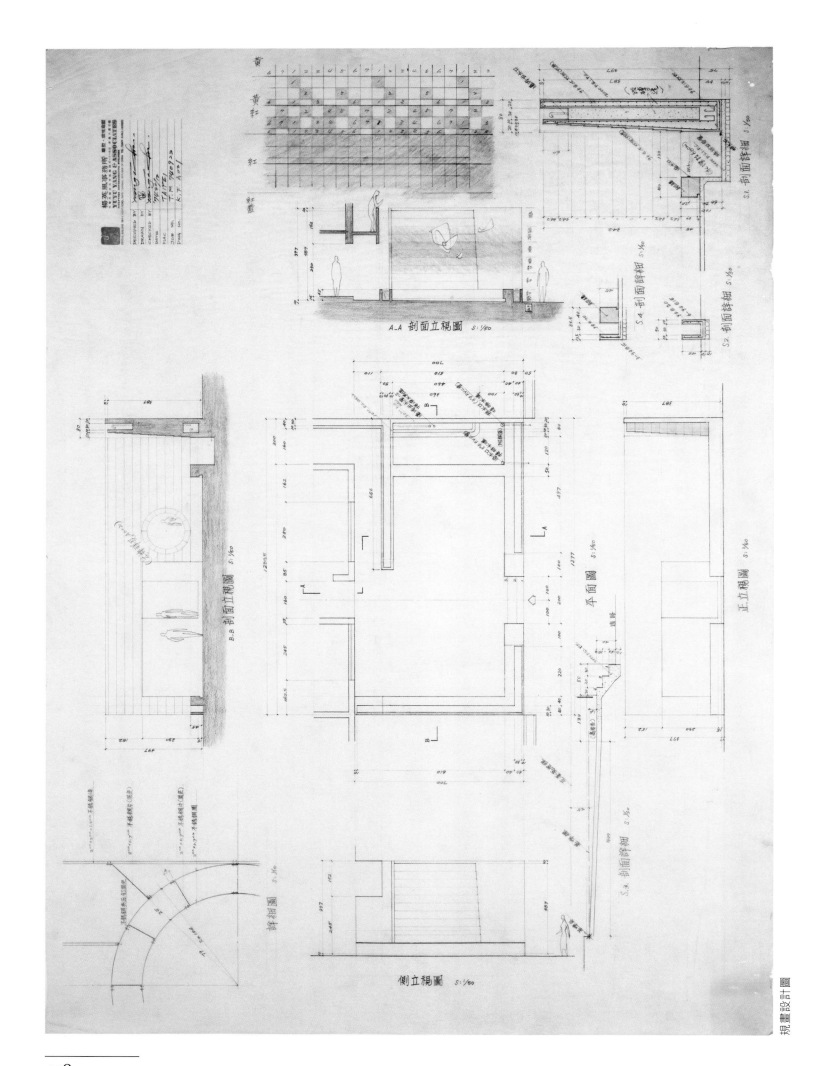

規畫設計圖

◆省立宜蘭高級職業學校體育館正面浮雕設計＊（未完成）

The relief design for the front gymnasium of National I-Lan Commercial Vocational Senior High School(1977)

時間、地點：1977、宜蘭

體育館正面浮雕位置圖

配置圖　1:1200

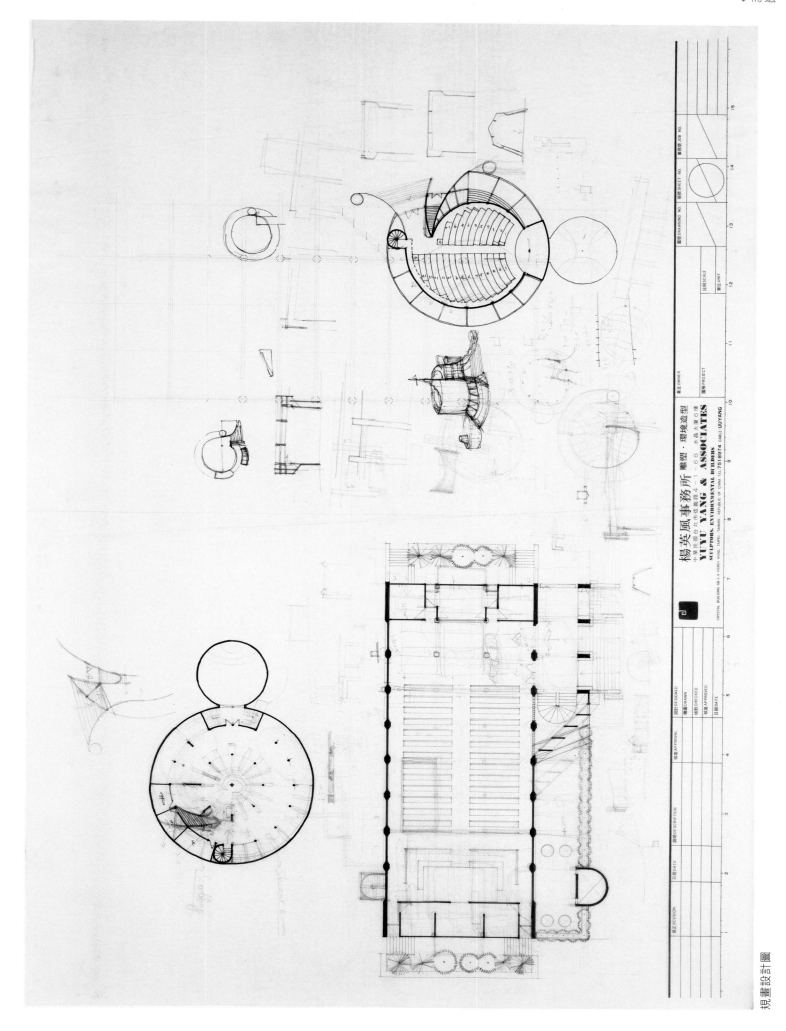

楊英風事務所 雕塑・環境造型
YUYU YANG & ASSOCIATES
SCULPTORS, ENVIRONMENTAL BUILDERS

中華民國台北市после路4－1－68 水晶大廈6樓
CRYSTAL BUILDING 6B,1-4 HOWRY ROAD, TAIPEI, TAIWAN, REPUBLIC OF CHINA TEL:7518974 CABLE: UUYANG

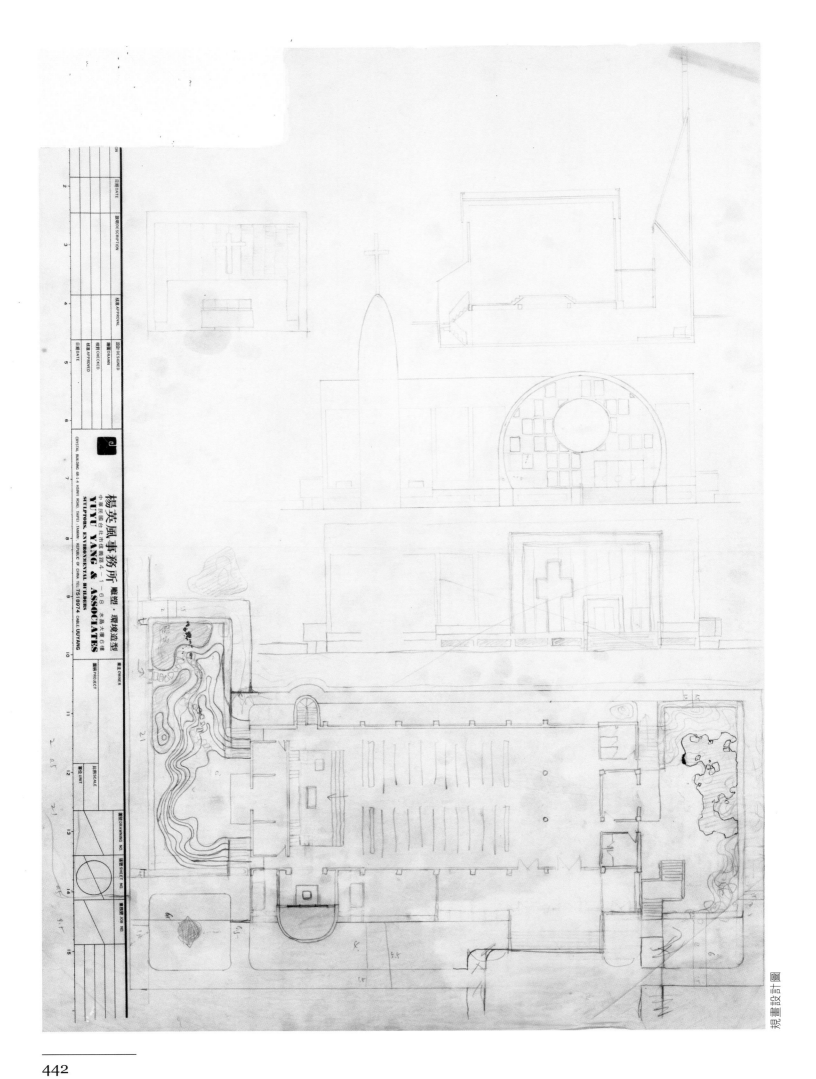

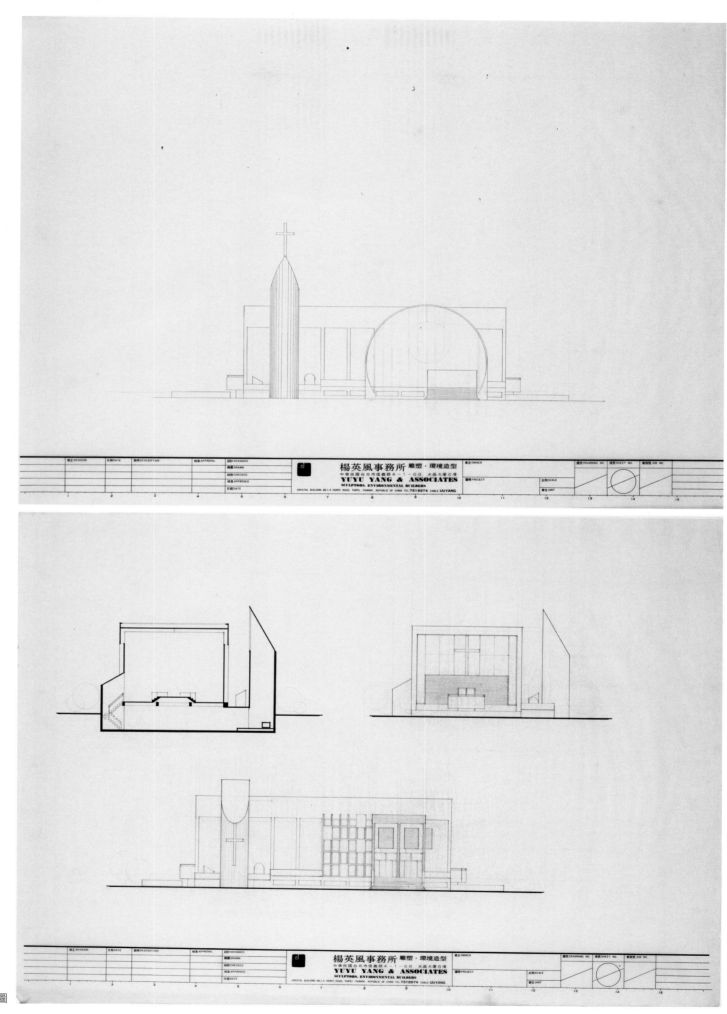

大浮雕設計草圖

444

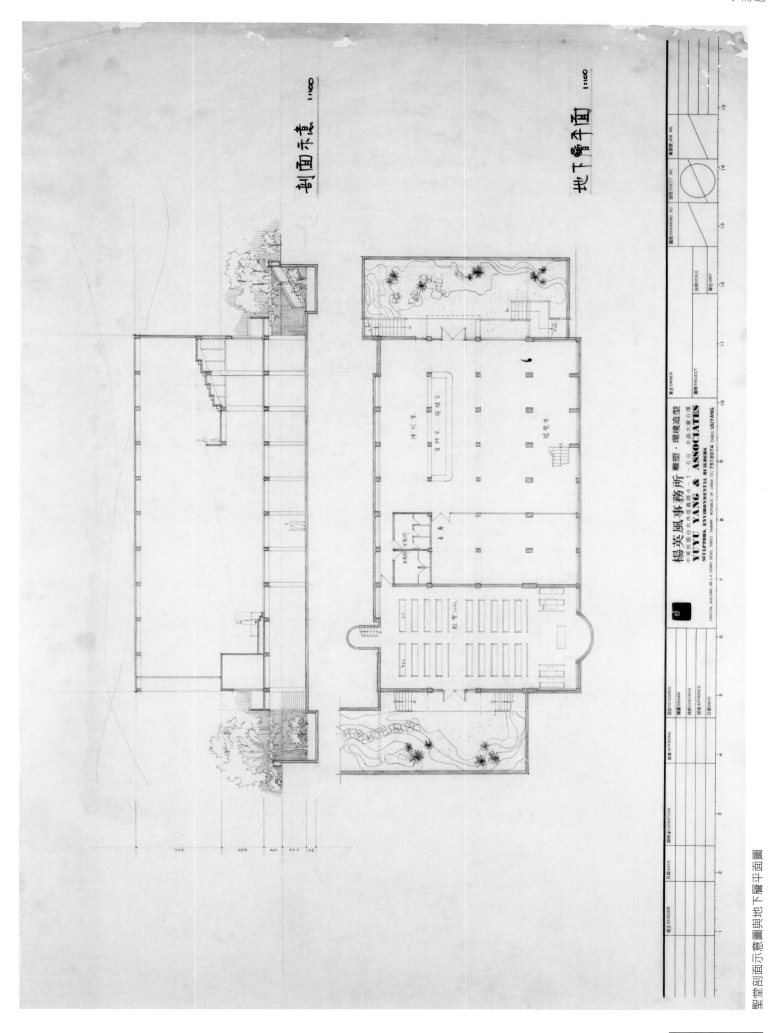

剖面示意 1:100

地下層平面 1:100

楊英風事務所 雕塑·環境造型
YUYU YANG & ASSOCIATES
SCULPTORS, ENVIRONMENTAL BUILDERS
中華民國台北市復興南路4-168 水晶大廈6樓
CRYSTAL BUILDING 68-1-4. HSINYI ROAD. TAIPEI. TAIWAN. REPUBLIC OF CHINA. TEL:7519974. CABLE:UUYANG

聖堂剖面示意圖與地下層平面圖

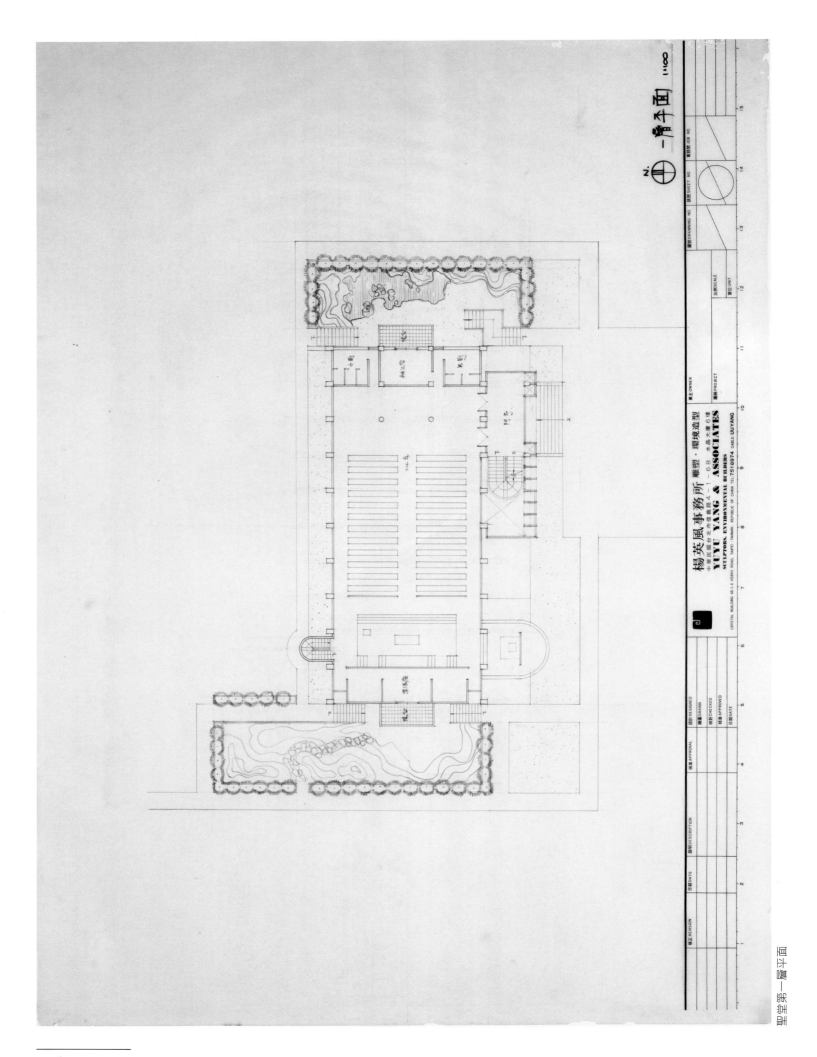

楊英風事務所 雕塑・環境造型
中華民國台北市信義路4─1─68 水晶大廈6樓
YUYU YANG & ASSOCIATES
SCULPTORS, ENVIRONMENTAL BUILDERS
CRYSTAL BUILDING 68-1-4 HSINYI ROAD, TAIPEI, TAIWAN, REPUBLIC OF CHINA TEL: 7518974 CABLE: UUYANG

聖堂第一層平面

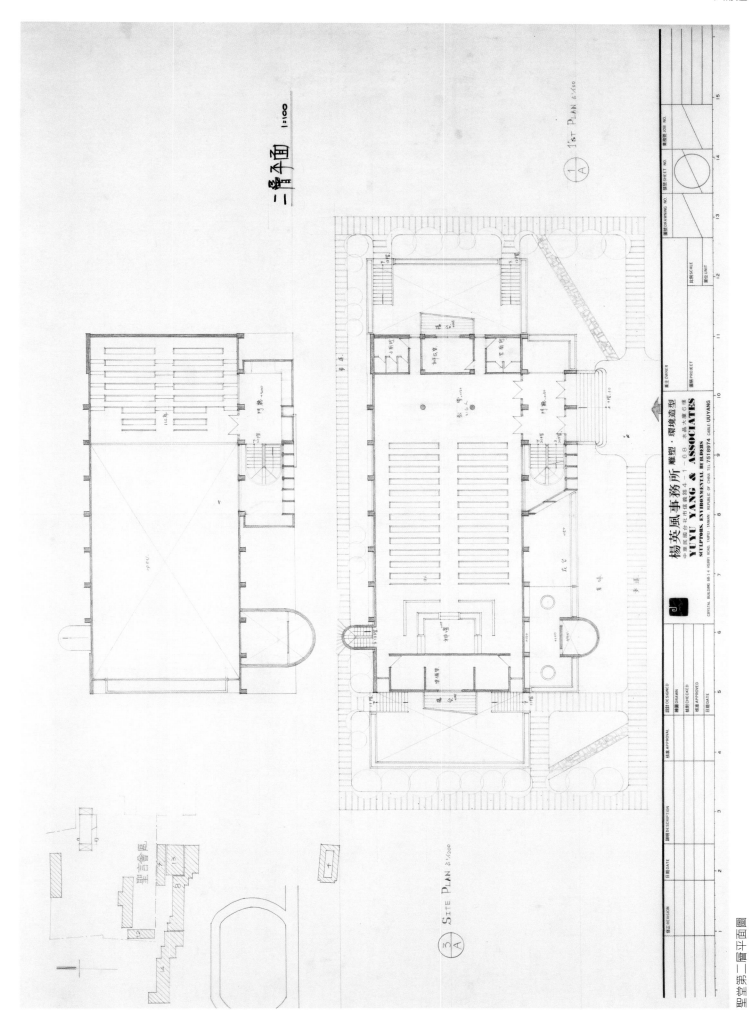

二層平面 1:100

1ST PLAN 1/100

SITE PLAN 1/200

楊英風事務所 雕塑‧環境造型
YUYU YANG & ASSOCIATES
中華民國台北市信義路4－1－6 8 水晶大廈6樓
SCULPTORS. ENVIRONMENTAL BUILDERS
CRYSTAL BUILDING 68-1/4 HSINYI ROAD, TAIPEI TAIWAN REPUBLIC OF CHINA TEL.7518974 CABLE: UUYANG

聖言會院

規畫案速覽
Catalogue

LS136
私立輔仁大學校園景觀規畫案
1992-1994
台北新莊
未完成

30

LS140
新竹都會公園整體規畫案
1994-1995
新竹
未完成

112

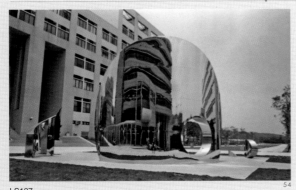

LS137
新竹交通大學圖書資訊廣場景觀工程規畫案*
1993-1996
新竹

54

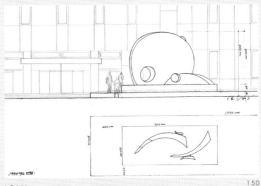

LS141
巴黎音樂城出入口大門前大草坪〔宇宙之音訊〕景觀雕塑設置規畫案*
1994
巴黎
未完成

150

LS138
日本廣島亞運〔和風〕不銹鋼景觀雕塑設置案*
1994
日本廣島
未完成

94

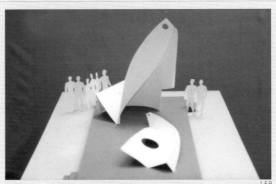

LS142
日本關西空港機場旅館〔濡濟翔昇〕不銹鋼景觀雕塑設置案
1994
日本大阪
未完成

158

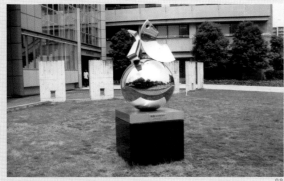

LS139
日本海老名市文化會館小ホール前庭設置〔和風〕景觀雕塑案
1994-1995
日本

98

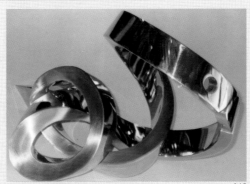

LS143
上海新世紀廣場〔遊龍戲珠〕景觀雕塑設置案
1994-1995
上海
未完成

168

LS144 176
台中國美館〔古木參天〕景觀雕塑設置案
1994-1995
台中

LS148 232
宜蘭縣政大樓景觀規畫案
1995-1997
宜蘭

LS145 200
花蓮慈濟靜思堂屋頂工程暨釋迦牟尼佛坐像規畫案*
1994-1995
花蓮

LS149 324
台北市政府〔有容乃大〕景觀雕塑設置規畫案*
1995-1996
台北
未完成

LS146 222
香港鰂魚涌太古廣場玄關與過道作品設置
1995
香港
未完成

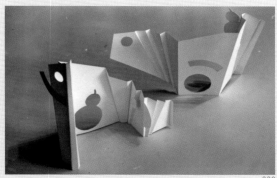

LS150 330
台北縣鶯歌鎮火車站前景觀大雕塑暨工器街景觀雕塑規畫案*
1995-1996
台北鶯歌
未完成

LS147 224
高雄市小港國中壁面浮雕〔聽琴圖〕設置案
1995-1996
高雄小港

LS151 344
中國廣西龍華勝境坐姿彌勒佛銅質雕像*
1995-2009
廣西玉林

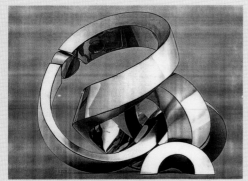

LS152
356
埔里榮民醫院前庭〔翔龍獻瑞〕景觀大雕塑設計
1996
南投埔里
未完成

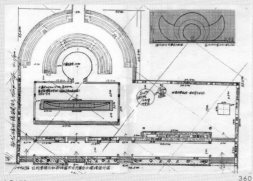

LS153
360
南投日月潭德化社暨青龍山整體規畫案
1996-1997
南投
未完成

LS154
376
台北私立輔仁大學淨心堂改修美術工程
1996
台北新莊

LS155
384
台北車站〔水袖〕景觀雕塑設置案*
1996-1997
台北

LS156
392
宜蘭縣員山鄉林燈紀念館規畫案
1996-1997
宜蘭員山
未完成

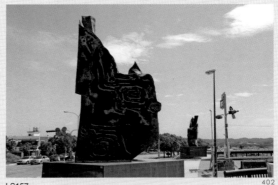

LS157
402
苗栗縣新東大橋橋頭藝術工程規畫案
1996-1997
苗栗

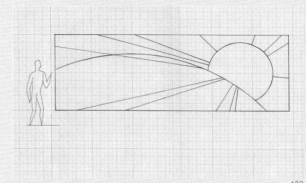

LS158
422
台中威名建設壁面浮雕設置案
1997
台中
未完成

LS159
424
台北縣法鼓山入口山門〔正氣〕景觀雕塑規畫案*
1997
台北金山
未完成

LSS01
泛亞大飯店正廳右側電梯前隔間活頁屏風設計草圖*
1968
台北
未完成

LSS02
不知名大門標誌與景觀設計*
約1970年代
地點未詳
未完成

LSS03
台北內湖碧山莊景觀造型基本草案*
1974
台北
未完成

LSS04
不知名建築庭園設計及浮雕設置*
1974
地點未詳
未完成

LSS05
省立宜蘭高級職業學校體育館正面浮雕設計*
1977
宜蘭
未完成

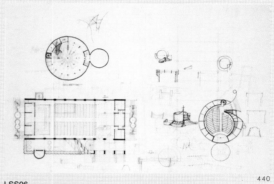

LSS06
嘉義市輔仁中學聖堂及大浮雕藝術工程*
1980-1981
嘉義
未完成

編後語

關秀惠，國立成功大學藝術研究所畢、現為國立交通大學社會與文化研究所研究生。

《楊英風全集》第6卷至第12卷為收錄楊英風各類景觀規畫案的重要鉅冊。規畫案無論完成與否，只要能表現出楊英風獨特的創作與藝術思維者皆被蒐錄為全集內容。此一系列的編輯方向乃以楊英風生前留下的史料為主軸，而輔以其他相關資訊，主要編輯項目計有：規畫概述、基地配置圖、基地照片、規畫設計圖、施工圖、模型照片、施工計畫、規畫構想、施工照片、完成影像等。另考量能否清楚完整呈顯楊英風對規畫案的設計與其中蘊含的人文關懷，編輯中也一併蒐羅、解說、翻譯與規畫案相關的報導、往來書信、公文以及雖非楊英風原稿但仍可幫助理解規畫案如何形成的附錄資料與圖檔等。在這些龐大的史料裡，第一優先選錄的是楊英風親自構思與設計的草稿或文字記錄，希冀以此幫助讀者能從中真實地看到楊英風透過對基地環境的考察、設計圖的手繪製作、規畫構想的詳細解說、小型模型的試作、與委託單位書信往來的交流協商等等費心過程，理解到景觀規畫並非是單純的景觀雕塑設置或建築物體的施作，景觀規畫案可說是楊英風對秉承的景觀雕塑創作精神的進一步實踐，最終希望發揚人和自然相伴共存的美好關係。對楊英風來說，景觀意味更廣義的環境，是人類的生活空間，包括感官、思想所及的部份，而景觀規畫案便是透過景觀雕塑與環境的整體規畫讓這個實際生活的空間轉化為人如同在原始自然生態環境般與自然的整體和諧相融。

這些選錄的規畫案，值得注意的，楊英風會思考到每一規畫區域本身的文化特質，在尊重當地的環境特質下，堅持使用當地的素材作為規畫的內容，或引為創作造型的靈感來源，這種考量一地精神表徵的規畫，可作為臺灣公共藝術在表現人與環境兩者關係為何的參考，另外，也由於楊英風對規畫案當地人文文化的尊重，讓筆者面對史料的缺無，必須重回現場拍攝與委託單位訪談詢問當時規畫狀況時，有一參照的方向。每一規畫案中的景觀雕塑，是一與環境結合的三度空間藝術，如何再現並傳達出楊英風生前的構思與考量，始終是編輯時的一大課題。通常在時空變化、人事已非，原有作品甚至已拆建或損毀的狀況下，資料蒐集無法避免必有某些缺漏使規畫案的整體面貌無法全部盡現。爰此，透過每一冊楊英風全集的出版，我們也希望能藉此拋磚引發出更多的迴響與指正。

楊英風景觀規畫案的編輯工作起初由前同仁潘美璟進行分類整理，隨後由黃瑋鈴與我陸續重整、新增、考證與確認。遇到困難時，有深厚台灣美術史知識的主編蕭瓊瑞老師和有專業建築背景的董事長釋寬謙師父經常是給予我們解惑、指導我們從紊亂、沒有頭緒的資料中能清楚呈顯楊英風藝術規畫的最佳指導老師，十分感謝他們的指導。另謝謝中心同仁賴鈴如以其長久投注楊英風編輯研究的能力，輔助我們尋找更有力的資料與圖檔，還有同仁吳慧敏的協助校稿、授權事宜與國立交通大學提供楊英風藝術研究中心良好的設備與資源，支持《楊英風全集》出版。最後謝謝藝術家出版社的美術編輯柯美麗小姐協助全集的美編工作，在水深火熱的編輯進度壓力下，仍想辦法替我們增加更多的編輯篇幅，容納楊英風如此龐大豐富的藝術資源。從1950年代開始，楊英風進行規畫案設計逾四十載，他的景觀規畫案在台灣已經成為在此地生活人民文化記憶的一部份，或許是私人建設中的藝術規畫，也或許是公眾經常路過的街景圖像與偶然一瞥的藝術作品，我們期盼此一系列全集的出版能夠引發大眾重視楊英風留下的藝術資產，亦希望透過此珍貴的藝術寶藏，刺激台灣藝術有更多源源不絕的創作表現與動力。

Afterword

Hsiu-hui Kuan, graduated from Graduate Institute of Art Studies of National Cheng Kung University, currently studying at Graduate Institute for Social Research and Cultural Studies of National Chiao Tung University.

Yuyu Yang Corpus Volume 6 to Volume 12 are master archives of Yang's Lifescape Design Projects. Although some of the projects are not in completion, the editors deliberately select those which can convey the unique creation and artistic thoughts of Yang. Editorial direction of this series is based on the historical data that Yang left, and complemented by other relevant resources. The main editorial items are design overview, base layout, base photo, design sketch, construction documentation, design item photo, construction plan, planning idea, construction photo, and final image. Moreover, to give readers an overall understanding of Yang's works, we collect and interpret other related resources as much as possible, including media coverage, correspondence, official documents, appendix data and drawings. Covering huge number of historical materials, the priority is to select manuscripts and written records made by Yang. Lifescape Design is not just to install sculptures or to construct buildings; Lifescape Design projects stand for Yang's spirit towards landscaping creation, and the ultimate goal is to smarten the coexistence of man and nature.

It is worth noting that Yang deliberated each project's own cultural characteristics of region and insisted to include local materials as the content of planning or as the inspiration of creation. This spirit has greatly impacts on public art in Taiwan and features a friendly relationship between the land and the indigenous. Besides, upholding this respect toward cultural characteristics of every region, whenever we have to return to the site and interview the client about the design, we can always find the right direction. Each of the lifescape sculpture is three-dimensional art, a combination with the environment; hence, how to re-present Yang's original idea and design has been a major issue to the editors. There might be some missing information causing the imperfection of editing the designing projects hereby. For this reason, we are asking your tolerance and we look forward to further feedback in the future.

The editing of Yuyu Yang's Lifescape Design Projects was first carried out by Mei-jing Pan; Wei-ling Huang and I then assembled to categorize the added historical materials. I am hereby indebted to the Chief Editor, Professor Chong-ray Hsiao, who has solid academic background in Taiwan art history. I also especially thank the President Kuan-Qian Shi who owns professional knowledge in architecture. Both of them have been our great supporters and instructors, directing us in many aspects to find a comprehensive way to express Yang's central ideas of planning. Besides, my colleague Ling-ru Lai, engaging herself in Yang's studies and researches for a long time, has assisted us to search for relevant information as well as images efficiently. Another colleague Hui-min Wu has helped to proofread the scripts and dealt with issues of empowerment. I also must thank National Chiao Tung University who fulfills our every need in facilities and resources, instrumental in making *Yuyu Yang Corpus* a reality. Last but not least, I am grateful for the Graphic Designer Ms. Mei-li Ke from Artist Publishing. With the publication of this series, we look forward to drawing people's attention to Yang's legacy. Meanwhile, it is believed that this precious cultural treasure is boosting Taiwan art with more and more power and creation.

國家圖書館出版品預行編目資料

楊英風全集. 第九卷-第十二卷 景觀規畫 = Yuyu Yang
Corpus volume 9-10, Lifescpae design ／蕭瓊瑞總主編.
——初版.——台北市：藝術家，
2009.04　冊：24.5×31 公分

ISBN 978-986-6565-35-9（第四冊：精裝）
ISBN 978-986-6565-63-2（第五冊：精裝）
ISBN 978-986-6565-82-3（第六冊：精裝）
ISBN 978-986-282-005-6（第七冊：精裝）

1.景觀工程設計

929　　　　　　　　　　　98005391

楊英風全集 第十二卷
YUYU YANG CORPUS

發　行　人／吳重雨、張俊彥、何政廣
指　　　導／行政院文化建設委員會
策　　　劃／國立交通大學
執　　　行／國立交通大學楊英風藝術研究中心
　　　　　　財團法人楊英風藝術教育基金會
諮詢委員會／召　集　人：張俊彥、吳重雨
　　　　　　副召集人：蔡文祥、楊維邦、楊永良（按筆劃順序）
　　　　　　委　　　員：林保堯、施仁忠、祖慰、陳一平、張恬君、葉李華、
　　　　　　　　　　　　劉紀蕙、劉育東、顏娟英、黎漢林、蕭瓊瑞（按筆劃順序）
執行編輯／總　策　劃：釋寬謙
　　　　　　策　　　劃：楊奉琛、王維妮
　　　　　　總　主　編：蕭瓊瑞
　　　　　　副　主　編：賴鈴如、黃瑋鈴、陳怡勳
　　　　　　分冊主編：黃瑋鈴、關秀惠、賴鈴如、吳慧敏、蔡珊珊、陳怡勳、潘美璟
　　　　　　美術指導：李振明、張俊哲
　　　　　　美術編輯：柯美麗
　　　　　　封底攝影：高　媛

出　版　者／藝術家出版社
　　　　　　台北市重慶南路一段 147 號 6 樓
　　　　　　TEL:(02) 23886715　FAX:(02) 23317096
　　　　　　郵政劃撥：01044798 ／藝術家雜誌社帳戶

總　經　銷／時報文化出版企業股份有限公司
　　　　　　中和市連城路 134 巷 16 號
　　　　　　TEL:(02) 2306-6842

南部區域代理／台南市西門路一段 223 巷 10 弄 26 號
　　　　　　TEL:(06) 2617268　FAX:(06) 2637698

初　　　版／2010 年 12 月
定　　　價／新台幣 1800 元
I　S　B　N　978-986-282-005-6（第十二卷：精裝）